本書榮獲教育部 104 年度「人文及社會科學博士論文改寫學術專書計畫」全額補助，感謝教育部、計畫辦公室、兩位匿名審查委員、執行單位淡江大學、華梵大學中文系林素玟教授於發表會上的點評，於此謹申誌謝之意。

　　博士論文計畫亦榮獲國科會 100 年度「人文與社會科學領域博士候選人撰寫博士論文獎勵」，不勝感激。

　　論文審查承蒙指導教授顏崑陽先生，及周鳳五、毛文芳、楊雅惠、鄭文惠五位教授悉心審閱，並惠賜諸多寶貴意見，再次謹申謝忱。

二十世紀中國傳統繪畫四大家美學觀念及其實踐研究

佘佳燕 著

臺灣 學生書局 印行

人文學問從感契對象開始

顏崑陽

　　我在浪漫的青少年時期，耽溺於纏綿悱惻的愛情，竟爾深受李商隱「無題詩」所感動，彷彿與這詩人清夜相對，彼此交換難以排遣的情傷與對愛的執著。從此，迷嗜李商隱詩，涵泳多年，自覺果能讀其書、頌其詩而知其人，進而論其世，終於寫成《李商隱詩箋釋方法論》。

　　同樣在這時期，初讀《莊子》的〈逍遙遊〉，雖尚未深解其中哲理；卻直覺從寓言所造的境界，反照自身生命，幽微的心靈竟然感契到一片啟悟的舒朗。彷彿獨臥無何有之鄉，廣漠之野，不再被種種哀傷、憤怨、沮喪隨身糾纏。大學三年級，聆聽吾師黃錦鋐教授講授《莊子》，屢屢感動而非僅認知罷了。從此深覺與這千年之前的哲人，莫非經常同窗秉燭清談，而於無言處，相視一笑，莫逆於心！繼而涵泳多年，陸續寫成《莊子藝術精神析論》、《莊子的寓言世界》、《人生因夢而真實》。

　　我反身內視，彷彿看到性靈深處，幽居著李商隱與莊子，彼此對話，時而衝突激辯，時而相背不語，時而握手言和。執著與超曠的往還，我就以這樣的生命情調存在著，生活、創作與研究學術。

　　其後，隨著不同年齡階段，不同的人生體驗，而展現著生命情調的遷化；因此深所感契的詩人也隨之而轉位了。我，當李白「仗劍去國」的年歲，詩酒縱橫，俠氣干雲，卻又感到孤絕、寂寞，而飄浮的靈魂找尋不到落腳安頓之處，以實現如龍飛騰的懷抱，那時我自覺懂得李白和他的詩了。接著，當杜甫流落長安，苦吟著〈醉時歌〉的年歲，困窘到經常必須面對「焉知餓死填溝壑」的日子，幾個暑假都必須向朋友借錢過活，那時我自覺懂得杜甫和他的詩了。再接著，當淵明「縱浪大化中，不喜亦不懼」，東坡「回

首向來蕭瑟處，也無風雨也無晴」的年歲，很多事都可以讓它去吧！有什麼好執戀、計較！我自覺懂得陶淵明、蘇東坡和他們的詩詞了。

於是，我在課堂上講授李白、杜甫，講授陶淵明、蘇東坡，或寫些關於他們的文章，總是感契到與這些詩人們同在一個「互為主體」的文學世界中，談心話情。

我這樣說，主要用意是以自己與古人感契的經驗證述一件事：人文的學問從來都不只是用文獻堆砌而成，研究對象並非始終都是與自己的性情及生命存在經驗間距如壑谷的客體。研究誰？那是一種「尚友」的投契，一種「知音」的選擇，就從感動、喜歡、默然得之於心開始；先能入乎其內，深有體悟、創見，然後才能出乎其外，講求某種適當的方法，展開知識性的論證。否則，人文學者終不免淪為堆砌文獻、複製陳腔濫調的「學究」而已。

佳燕的博士論文《二十世紀中國傳統繪畫四大家美學觀念及其實踐研究》將要出版了。這是高難度的論題，當初我就已提示她：妳真要做這樣的挑戰嗎？她毫不猶疑的點頭，那時我便知道她將歷經很艱苦的研究、撰寫論文的過程。我想，就當她是學術能力養成的淬煉吧！

這一論題之難，因為同時研究了二十世紀中國傳統繪畫最重要的四大家：吳昌碩、齊白石、黃賓虹、潘天壽。其中任何一家都足可讓學者用心費力的研究，寫出長篇的論文；何況四家合在一起研究，既要見其異，也要見其同，此一難也。這四大家不只擅畫而已，更能文、能詩、能書、能印刻，又知經史、識美學；而諸科彼此融通，豈從一藝一技可以管窺，研究者必也諸科融通以觀之而後可，此二難也。這四家雖以創作實踐的表現而儼然成家，但是其實踐之所根基，卻或顯或隱的傳承中國古典美學，從主體人格之美、宇宙萬物秩序之美，到詩、書、畫、篆刻各種創作原理與技法。四家雖非每個都有美學專論，卻由素養所成、實踐體驗所致，皆有其內化的基本觀念，而自然表現於他們的作品，或片言隻語的論述。連結他們的美學觀念與創作實踐，彼此印證發明，豈是容易之論！此三難也。而四家不但縱向因承中國傳統繪畫之美學觀念與創作實踐，更橫向遭逢中國近代之政治、社會、文化、經濟、科技之鉅變。新知識分子激烈反傳統，同時急遽追求現代化；

現代化就是西化，傳統竟成現代化的絆腳石。那麼因承傳統的四大家，如何屹立其主體而不搖，卻又能尋求創變以回應新時代？他們行之固難，後世研究者想要從美學觀念與實踐，詮釋、評斷他們如何回應時代，實非易事，此四難也。合此四難，則佳燕選擇這樣的論題，果是難為也哉！

終究，她在我的嚴格要求之下，數易其稿，而有了這樣厚實的成果。其所述所論，都載在書中，只有讀者經過詳閱，始明其所識所見，自毋庸我做粗略的複述；故而在此僅指明她所提出四大家以「人文歷史化」、「與時俱化」、「心源自然化」、「自有我法化」回應中國傳統繪畫面對現代化情境的因承與創變。這「四化」之說雖也因承古義，卻能切合四大家所身處的時代，而做出因應歷史「語境」的創造性詮釋。佳燕實乃深知四大家者，她的詮釋不做新奇理論的套借；但隨四大家從傳統尋根，卻能獲致「主客視域融合」的效果。

我讀書、創作、研究學術數十年，深切了解任何一個作家、學者，都有不可躐等速求、逾階致極的動態歷程。博士論文是踏入學術之途非常重要的里程碑，其用在於顯示選題所因依的動力，是否出於研究主體與研究對象之間的感契，以及指引未來探尋人類之精神創造，更為寬廣的意蘊界域。它，不是終站，而是起站。從中，我看到佳燕選題之所感契，以及研究精神、態度之真誠，這是將來做為優秀學者的根本條件。

她對這四大家的感契，從閱讀他們的詩、書、畫開始，感動、喜歡而默然得之於心，因此碩士論文選擇了《潘天壽論畫絕句抒情美典詮解及現代性意涵初探》。就從潘天壽開始，她的感契漣漪地擴散到吳昌碩、齊白石、黃賓虹，而洞觀到他們各顯面目的隱涵處，所共同面對時代鉅變，安而不安的靈魂。於是佳燕選擇這麼宏大而艱難的論題，我曾提醒她，這樣的學術專業夾在中文科系與藝術科系分界的鴻溝間，腳不著地，兩不掛搭，對未來在學院內就業，實非有利；但是，她寧願忠於自己的感契與選擇。我為之嘆惋，預知佳燕將於現實世界的崎嶇途中，踽踽地踏向自己的學術理想之境。

這篇博士論文，做為首途的里程碑，確實可稱其當前的學術歷程。從感契於四大家的初心、克服艱難的學術態度，以及若干創見的成果；我看到這

塊里程碑的光澤，彷彿照見佳燕對這四大家或二十世紀中國傳統繪畫，未來
將會有更深廣的研究果實。

本文作者　輔仁大學中文系講座教授

自 序

「商女不知亡國恨，一天到晚寫論文。舉頭望明月，低頭寫論文。洛陽親友如相問，就說我在寫論文。少壯不努力，老大寫論文。垂死病中驚坐起，今天還沒寫論文。人生自古誰無死，來生繼續寫論文。眾裡尋他千百度，驀然回首，那人正在寫論文。昔人已乘黃鶴去，此地剩我寫論文。」雖是一則笑話，卻是真實寫照。

回顧終日枯思腸竭、敲打鍵盤的過程，感覺猶如經歷了一場驚險的迷航記。一路上總迷途失航，偏離航道。總以為，飛機飛在風向與氣流穩定的平流層，卻意外遇上晴空亂流；飛機高度急遽變化，將我凌空拋起，撞擊天花板，又重摔走道。總以為，能打開前後緣襟翼，放起落架、擾流板準備降落；不料，卻遇上濃霧籠罩或低空風切，必須重飛。長途飛行，難免有金屬疲勞，空中解體之感；亦有操作失誤，翻轉下墜，失速墜毀之感。所幸，最終平安著陸。這一切都要感謝我的領航者，顏崑陽教授。

如果說，畢業，是正式宣告淪為學術新鬼的開始；那麼，畢業後，就是一連串新鬼修煉為老鬼，排隊等待投胎的過程。博論改寫學術專書的這項計畫，無疑是孤魂野鬼們短暫美好的棲身之所。明白自己研究課題乃中文系較為冷門的議題，亦非核心課程，然無論如何，都不減損我對中國美學的研究熱情，並將牢記恩師的叮嚀：「潛心向學，盡其在我，順其自然，品學兼修，福禍相倚」。

除了感謝顏崑陽教授外，亦感恩自大學起一路提攜我的陳逢源教授、陳芳明教授、指導我碩士論文的須文蔚教授和許又方教授，所有政大與東華的師長、學友，以及臺灣學生書局。更要感謝我的丈夫羅志祥先生和親愛的父母、家人。承蒙眷顧，無限感激，無以名狀。一切感恩，盡在不言中。

2017/2/1 序於新店安坑

二十世紀中國傳統繪畫四大家
美學觀念及其實踐研究

目　次

圖目次

第一章　緒　論

　　本文以「二十世紀中國傳統繪畫四大家美學觀念及其實踐研究」為題，為完整說明本文論旨，底下從傳統不等於落後，說明問題導出與解決的設想；從整合的觀點看待文獻的運用與前行研究成果的反思；以四大家的畫論、畫作、詩作、傳記為研究範圍，以詮釋學為主要研究方法，結合內外部研究；從時代情境、主體論、創作論乃至作品論的考察，說明整體論述架構與步驟。

第一節　傳統不等於落後

　　余英時先生在 2006 年獲頒美國國會圖書館「克魯格獎」（Kluge）的得獎演講時說：「在深思之後我才明白，今天我得獎的主要理由，是要透過我彰顯中國文化傳統和作為一門學科的中國知識史。」[1] 這段話相信能打動多數有志於闡發中國傳統文化者。在浩瀚的傳統文化世界裡，特別吸引筆者的又是傳統繪畫美學，或許是基於認同李澤厚所說：「藝術所展現並打動人的，便正是人類在歷史中不斷積累沉澱下來的情感性的心理本體，它才是永恆的生命。只要中國人一天存在，他就可能和可以去欣賞、感受、玩味這永恆的生命。因為這生命並不是別的，正是我們歷史性的自己。」[2] 此處所說的「情感」，涵括的不僅止於個體的主觀情感，更是指能與「天地同和」的

[1]　余英時：〈我對中國文化與歷史的探索〉，《中國時報》2006 年 12 月 7 日，A14 版。

[2]　李澤厚：《華夏美學》（桂林：廣西師範大學出版社，2001 年），頁 200。

普遍性情感。這是由於中國藝術精神的根源即人在生命裡的超越之心，與西方文化認為藝術根源繫於天才的觀點相異。

　　正是出於對中國傳統美學的著迷，筆者碩士論文即以「潘天壽論畫絕句抒情美典詮解及現代性意涵初探」為題。如果說透過碩論研究，已初步掌握了潘天壽論畫絕句裡的「抒情美典」與「現代性」義涵；那麼，接下來筆者想繼續探討的問題是：那些與潘天壽並列為傳統畫家，吳昌碩、齊白石、黃賓虹等人的繪畫美學觀念，究竟有何特殊的內容？

　　過去學界以西方觀念為中心研究中國傳統繪畫論題，認為傳統繪畫屬於舊的文化體系，它不可能適應時代精神的革新要求，世上的事物也許都逃避不了「適者生存」的規律，視傳統畫家過於保守缺乏意識型態的鬥爭，並且將四大家歸類為延續型畫家。[3] 此說頗有「歷史決定論」的意味。「決定論」意謂事物間存在因果制約關係。「歷史決定論」是指歷史進程會受歷史因果性、規律性和必然性而決定。哲學家波普（Karl Raimund Popper, 1902-1994）對此提出反駁，表示人類歷史的進程受人類知識增長的影響，我們不可能用科學的方法來預測我們的科學知識的增長，所以我們不可能預測人類歷史的未來進程。[4] 世局瞬息萬變，即使害怕改變，我們目前也無法用任何科學或理性的方法，百分百預見人類的未來。

　　歷史學者柯恩（Paul A. Cohen, 1934-）批判「衝擊──反應框架」、「近代化框架」與「帝國主義框架」，走向以中國為中心的中國史觀點。意即，不能僅以「西方衝擊」與「中國反應」這兩個概念，認為左右中國歷史最重要的影響是與西方的對抗，且在這段歷史中，西方扮演著能動的（active）角色，中國則扮演著遠為消極的或者說反應的（reactive）角色。[5] 是以，藝術

[3]　張少俠、李小山：《中國現代繪畫史》（南京：江蘇美術出版社，1986 年），頁 1-21、217。

[4]　（英）波普（Karl Raimund Popper）著，杜汝楫、邱仁宗譯：《歷史決定論的貧困》（北京：華夏出版社，1987 年），頁 1。

[5]　（美）柯恩（Paul A. Cohen）著，林同奇譯：《在中國發現歷史》（臺北：稻鄉出版社，1991 年），頁 11。

學者萬青力認為應揚棄「中國落後傳統文化──西方先進現代文化」模式，
在近現代中國繪畫史的研究中，應該把握兩個原則：一是必須以中國的、內
部的標準來看待中國繪畫史、評價中國畫家。二是不能以西方的藝術觀念或
藝術標準規定中國繪畫史，也不能以西方繪畫史所經歷的過程套用中國繪畫
史。[6] 上述學者所言，揚棄歷史決定論、摒除西方衝擊論，反對中西落後先
進二元對立說，乃本文所持的基本觀點。

　　本文以二十世紀為討論的時間斷限，是考量世界上不同地區進入「現
代」社會的時間點不同。即便我們從文學領域討論何謂「現代文學」，也會
出現以 1917 年 1 月《新青年》第二卷第五期，胡適發表〈文學改良芻議〉
為開端之說；或以 1919 年發生的「五四」運動作為中國現代文學興起的標
誌；又或是將中國文學現代化的時間起點往前推至 19 世紀末之說。[7] 不
過，本文並非意在全面交代二十世紀的繪畫美學觀念，而是圍繞中國傳統繪
畫四大家的活動時間為範圍。

　　面對二十世紀不可迴避的西方文化衝擊，改革聲四起的中國知識分子，
該尋根還是西化？不同的美學觀念，自然呈現出畫家不同的主張與風格迥異
的畫風。受到新變局的激發，中國畫家除了一批新派畫家外，尚有一批承接
文人畫傳統，積極從中國繪畫內部予以改革的傳統畫家，本文所欲討論的四

6　萬青力認為近五十年來，中國與西方的歷史學家們對於 1840 年以後中國繪畫史的評
　　估，主要可概括為兩點：一是認為中國繪畫史的晚期，特別是在十九世紀呈現出停
　　滯、衰弱的狀態，這種觀念可簡稱為「西方衝擊──中國反應」的模式。二是指出中
　　國乃一封閉的傳統社會，沒有開放的、新興的西方近現代文化的引入、改造，甚至取
　　代，中國文化不可能自行實現向近現代的轉型，這種觀念，可以簡稱為「中國落後傳
　　統文化──西方先進現代文化」模式。其實，這些思維模式，在西方二十世紀七〇年
　　代中期以後，已經被多數西方歷史學者揚棄。詳見萬青力：《並非衰落的百年──十
　　九世紀中國繪畫史》（臺北：雄獅圖書公司，2005 年），頁 108-109。

7　上述說法分別參閱錢理群、溫儒敏、吳福輝：《中國現代文學三十年・前言》（臺
　　北：五南圖書出版公司，2001 年），頁 1。樂梅健、張堂錡編著：《中國現代文學概
　　論》（臺北：五南圖書出版公司，2003 年），頁 3。朱棟霖、丁帆、朱曉進主編：
　　《二十世紀文學史》上冊（臺北：文史哲出版社，2000 年），頁 1。

大家即包含在內。

　　如果說謀求中國繪畫復興是新派畫家與舊派畫家一致的目標，那麼四大家走的是回頭對「傳統之發明」或「創造性的轉化」[8] 的路徑。四大家的畫論主張與繪畫風格堅守民族藝術的文化立場，從傳統文人畫內部尋找超越的動力，所呈現的風貌，有別於借鑒外力，而立即使中國畫看起來煥然改觀的新派繪畫；如此看似守舊緩慢的姿態進行中國畫的創新，在當時急切迎頭趕上歐美的中國革命派眼裡，自是難以接受。

　　美學，淵源於古希臘哲學，是西方知識體系下對審美意識、源流所鎔鑄而成的邏輯思維範疇。自十八世紀五○年代起，即與哲學分離，獨立發展為具有特色且自成系統的學科。[9] 中文的「美學」一詞二十世紀初來自日本（中江肇民譯），是西文 Aesthetics 一詞的翻譯。西文此詞始用於十八世紀的鮑姆嘉通（Baumgarten, 1714-1762），他把這個本來指感覺的希臘字轉用於指感性認識的學科。所以如用更準確的中文翻譯，「美學」一詞應該是「審美學」，指研究人們認識美、感知美的學科。[10] 美學是研究人對現實的審美關係、人的審美認識的特點，以及按照美的規律進行創造活動的科學。[11] 美學是把感性經驗提高到理性認識，從知其美進到知其所以美，從親身經驗的美感現象進一步追求美的本質或規律的學問。[12] 於此看來，美學原為哲

[8] 「傳統之發明」與「創造性的轉化」的概念，係受黃錦樹教授文章的啟發。見黃錦樹：〈抒情傳統與現代性：傳統之發明，或創造性的轉化〉，《中外文學》第 34 卷・第 2 期（2005 年 7 月），頁 157-185。文中指出沈從文及其弟子汪曾棋的詩化小說，其實是對史詩與悲劇式的長篇的抗拒，延續的是傳統文人的精神結構，可謂一種傳統的「創造性轉化」；另方面也從 E.霍布斯鮑姆（Eric Hobsbawn）、T.蘭格（Terence Ranger）的「傳統之發明」，連結當代學者對於「抒情傳統之發明」，是因各自不同的論述需要而建構了各自的美典。

[9] 俞美霞：〈前言〉，收入漢寶德等著：《中國美學論集》（臺北：南天書局，1989 年）二版，頁 5。

[10] 李澤厚：《美學四講》（臺北：三民書局，1996 年），頁 8-9。

[11] 戚廷貴主編：《東西方藝術辭典》（長春：吉林教育出版社，1992 年），頁 70。

[12] 朱光潛：〈怎樣學習美學？〉原載於《新建設》1962 年 1 月號，後收入《朱光潛美

學底下的一個範疇，最初探討範圍僅限於美的感性認識，後來涵蓋至研究審美意識、關係、形態、創造、規律、功能等，美的理性認識，全面發展成為一門學問。

　　美學的原義是研究美，但就現代西方美學的發展來看，美學問題大致包括了：1.藝術家的創造活動 2.藝術品的定義 3.審美態度 4.解釋藝術品 5.藝術品的社會功能，故美學的重心應該是藝術哲學而不在「美」這個概念的分析。[13] 美學的研究對象眾多，含審美客體、審美主體、美的創造和規律、美感教育、美學自身的思想發展等；因此，美學底下尚有藝術哲學、文藝美學、藝術心理學、藝術社會學等許多分支。

　　中國美學有其獨特性。李澤厚說：「因為重視的不是認識模擬，而是情感感受，於是，與中國哲學思想一致，中國美學的著眼點更多不是對象、實體，而是功能、關係、韻律。」[14] 朱立元說：「中國哲學和美學重視『生』，是一種生命的學問。中國美學主要是生命體驗和超越的學說，是一種生命安頓、心靈轉化之學。」[15] 朱良志認為，就像明張岱〈湖心亭看雪〉所敘述的生命體驗，大雪三日，乾坤同白，在這白色的世界中，亭中的我只是一點。可是，當這一點融入茫茫世界，便在心靈的超越中擁有了世界。雖是一心，卻與造化同流。中國美學追求身心的安頓，它並不在意一般的審美快感，而力圖超越一般意義的悲樂感。[16] 是以，中國美學與中國哲學，著意的是人如何以有限生命，在蒼茫中安頓身心，尋求心靈上的超越。故本文雖使用「美學」一詞，但指涉義涵並不全然等同西方 "Aesthetics" 一詞的概念，而是蘊含更多中國哲學思維在內，涉及人的生命及心靈的超越。

　　學文集》第 3 卷（上海：上海文藝出版社，1982 年），頁 383。

[13]　劉昌元：《西方美學導論・導言》（臺北：聯經出版事業公司，1994 年）二版，頁 6。

[14]　李澤厚：《美的歷程》（臺北：蒲公英出版社，1986 年）新校本，頁 52。

[15]　朱立元主編：《美學大辭典》修訂本（上海：上海辭書出版社，2014 年），頁 118。

[16]　朱良志：《中國美學十五講・引言》（北京：北京大學出版社，2006 年），頁 2-3。

　　西方美學早期是哲學美學，主要問題是存有論及認識論的美學。二十世紀以降，漸以藝術理論為主，但哲學美學仍然是藝術理論的基礎。何謂「藝術」？「藝術是指通過塑造藝術形象來具體地反映社會生活、表現作者思想感情的一種特殊的社會意識形態。」[17]「藝術」，是指一切藝術門類的總稱，含繪畫、詩歌、音樂、書法、舞蹈等，以不同形象化方式，反映人類思維情感和社會生活文化意識形態。中國美學在漢魏之前，也是以存有論的美學為主，魏晉以降，畫論、書論、詩論漸興，美學重心才轉為藝術理論。不過，存有論的美學，仍是基礎。因此，本文提及西方繪畫發展作為參照時，除了藝術理論外，亦會涉及哲學美學。

　　需要說明的是，除了「藝術」外，另有「美術」一詞。歐洲在十七世紀始用這一名詞，當時泛指含有美學情味和美的價值的活動及其活動之產物，如繪畫、雕塑、建築藝術、文學、音樂、舞蹈等，以別於具有實際用途之工藝美術。近數十年來歐美各國已不大使用「美術」一詞，往往以「藝術」一詞統攝之。在中國，「美術」一詞，係於五四運動前後由海外傳入。[18]可知，「美術」乃早期泛指造型藝術的常用詞彙，近年來中西方均習以「藝術」一詞取代之。

　　關於中國美學的研究，學者曾提出廣義與狹義的研究。所謂廣義的研究，就是考察各個歷史時代的文學、藝術以至社會風尚中的審美意識；所謂狹義的研究，就是以哲學家、文藝家或文學理論批評家著作中，已經多少形成的系統的美學理論或觀點作為主要研究對象；而對審美意識在社會生活和藝術中的種種具體表現，則一般不去詳論，只作為美學理論產生、形成的歷史背景，加以必要的說明。[19]為深化論述，本文採取狹義的研究，主要以吳昌碩、齊白石、黃賓虹、潘天壽中國傳統繪畫四大家的畫論觀點為核心，

[17]　戚廷貴主編：《東西方藝術辭典》，頁144。
[18]　沈柔堅主編：《中國美術辭典》（上海：上海辭書出版社，1987年），頁1。
[19]　李澤厚、劉綱紀主編：《中國美學史》上冊（臺北：谷風出版社，1987年），頁4-5。

並結合四大家生平與具體的文藝實踐進行論析，研究所得之理解與詮釋，即為本文所謂的「繪畫美學觀念」。

為何本文會選擇四大家作研究？是因為四大家面對二十世紀社會文化情境，是一個文化傳統劇烈變動的時代，不僅內在市民文化思潮興盛，更與外在世界變動息息相關。根據當時史料來看，面對強烈西化浪潮，四大家堅持從中國傳統繪畫內部進行改革，這與當時畫壇主流改革者的聲音不僅背道而馳，甚至被視為不合時宜。筆者想知道，何以四大家如此堅持？他們的繪畫美學觀念，究竟有什麼內涵？

何以學界將吳昌碩、齊白石、黃賓虹、潘天壽合稱為中國傳統繪畫四大家？這首先與中國文化界對於傳統文化觀念的翻轉有關。近年來中國於國際間政治勢力的崛起，亦須伴隨民族文化軟實力的輸出，既象徵泱泱大國的文化源遠流長，也象徵國際間不可忽視的一股文化勢力。如 2004 年起於世界各國紛紛成立的孔子學院，便極具代表性。此與先前批傳統、倡馬列的觀念大相逕庭。五四時期主張全盤西化者，如胡適盛讚攻擊孔教最有力的兩位健將陳獨秀、吳虞，並且稱吳虞為「打倒掛孔丘招牌的吃人禮教」、「四川省隻手打孔家店的老英雄」。[20] 中華人民共和國成立後，奉行「指導我們思想的理論基礎是馬克斯列寧主義」[21]，視無產階級的文學藝術為無產階級革命事業的一部分，並於往後四、五十年，中國出版的許多學術書籍，莫不充斥這類反傳統批孔、大力倡馬列的觀念。

事實上，中國自進入 1990 年代後，文化界慢慢出現觀念鬆動的跡象，不再奉馬克斯列寧主義下無產階級的文藝觀為單一，且絕對唯一政治正確的標準。學界開始願意靜心審視傳統文化並不落後，甚至極具民族文化特色的觀念，逐漸表現在近年來有關「重建中國文論話語」、「中國古代文論的現

20　胡適：〈吳虞文錄序〉，見吳虞：《吳虞文錄》（上海：亞東圖書館，1921 年），頁 3-7。

21　「中華人民共和國第一屆全國人民代表大會第一次會議開幕詞」1954 年 9 月 15 日，開啟編輯部編選：《毛澤東語錄》（臺北：開啟文化事業公司，2009 年），頁 16。

代轉換」國學熱的問題討論上。

　　一如薩依德（Edward Said, 1935-2003）指出，西方人眼中認為東方的本質是穩定不變，以此眼光控制東方，施展權威。換言之，「東方」是被「西方」製造出來的世界。東方主義是薩依德用來形容西方對東方研究方法的一個類型名詞。東方主義就是東方被有系統研究的一種學術規範。[22] 當中「西方」對「東方」存有一種支配與霸權的關係。季羨林（1911-2009）亦提出反「歐洲中心論」，指出東方文化思維模式具「綜合性」特徵，有別於西方的「分析性」思考，不同的思維方式，自然表現為理性邏輯和經驗感受，兩種不同的知識形態。[23] 季羨林於此思考下提出「東方美學」概念，認為與西方文論相比，「東方美學」的基本特徵除了「綜合性」外，尚包含「模糊性」、「感性」、「暗示性」，以此呈現東方美學獨特話語系統。正由於上述特性，才能給人整體概念和印象，讓人發揮更多想像和審美的自由，具言外之意的深刻感受。[24] 不自我矮化，回歸審視幾千年來所使用的傳統話語，重建中國傳統文藝理論，乃至中西文化的平等交流。以上述觀點看待傳統文化，包含文學、藝術領域，乃本文立論的基礎觀點。

　　研究四大家的風潮，最初反映在學者論點，及畫展、研討會的多次舉辦上。1992 年，潘天壽紀念館、炎黃藝術館、北京畫院、浙江博物館在北京聯合舉辦「四大家畫展」，首次將吳昌碩、齊白石、黃賓虹、潘天壽四位二十世紀中國繪畫大師的作品同時展出。潘天壽基金會和炎黃藝術館又共同舉辦了「四大家學術研討會」出版論文集，郎紹君提出「四大家」的學術觀點，開始廣為傳播海內外。

　　2007 年正值潘天壽誕辰 110 周年，潘天壽故鄉浙江寧海縣舉行大型紀念活動，推出「四大家特展」，並出版《吳昌碩 齊白石 黃賓虹 潘天壽四

[22] （美）薩依德著，王淑燕等譯：《東方主義》（臺北：立緒文化事業公司，1999年），頁 45-103。

[23] 參閱季羨林：《東西方文化議論集》（北京：經濟日報出版社，1997 年）。

[24] 參閱季羨林：《比較文學與民間文學》（北京：北京大學出版社，1991 年）。

大家作品集》，持續深入研究四大家的藝術成就。2010 年 2 月至 7 月，更於美國史丹福校園內坎特藝術中心（Cantor Arts Center）展出名為「繼往開來：20 世紀中國水墨四大家」（Tracing the Past, Drawing the Future: Master Ink Painters in 20th-Century China），展示吳昌碩、齊白石、黃賓虹、潘天壽的水墨作品百餘件。

　　為何談四大家以「二十世紀」為題？四大家之中，年紀最長的吳昌碩活到 1927 年，年紀最輕的潘天壽活到 70 年代，四大家主要文藝活動時間，大抵參與並且橫跨了半個世紀。面對時代課題，同為大寫意花鳥畫一路的吳昌碩、齊白石、潘天壽，及山水大家黃賓虹，此四大家均著眼於中國傳統繪畫內部進行改革。大抵而言，四大家皆根植傳統，深研四絕，均有以金石筆墨入書入畫的共通性。尤自清中葉以降金石考據興盛，伴隨當時漢、魏、南北朝碑刻不斷出土，形成清代以金石入書的風氣。四大家在繼承與發揚金石書畫藝術上，可謂功不可沒。吳昌碩於金石寫意畫風取得的藝術成就，我們在齊白石、黃賓虹、潘天壽三家身上，也看到持續往金石書畫藝術方面深化。

　　顏崑陽曾提出「有機性傳統」的觀點。所謂「有機性傳統」指的是由「文化」各種因素、條件混融形成人們之「歷史性」存在的總體情境。就人之「在境」的實存而言，過去、現在、未來的三維時間不可切分。因此，從人們切身的歷史性存在體驗而言，「傳統」不是固態物，不是可以用概念性名言說明的知識客體，因而也就不是未經當代人們之深切理解、詮釋而被封存在故紙堆中的「文獻」。它一直就是動態歷程性結構而整體混融之有機性的「存在情境」本身。[25] 因此，將歷史文化視為總體存在情境，意識到自我乃存在於此一動態歷程結構的「有機性傳統」之中，以此「歷史性主體」存在感研究「傳統」，有其意義和重要性。

　　何況，「傳統」並非等同落後，而必須全然拋棄，尤其「在文學藝術中，籠統地講『進步』，忽視文學的永恆價值，便是錯誤的。藝術特徵之一

[25] 顏崑陽：〈當代「中國古典詩學研究」的反思及其轉向〉，《東海大學文學院學報》第 53 卷（2012 年 7 月），頁 7。全文頁 1-31。

正在於它超越時間。」[26] 時至今日，當我們處在全球化浪潮下可能引發的
文化普同危機，是有必要平心回望這批一向被稱為傳統派畫家，摒除偏見，
深入體驗深藏於畫家內心的變革思維，方可理解四大家於中國繪畫美學觀念
上所作的貢獻，以期在當前多元化的時代，用中國文藝精神豐富世界文化。

是以，本文以中國傳統繪畫四大家吳昌碩、齊白石、黃賓虹、潘天壽的
畫論文本為主，輔以其他相關文本及繪畫作品的分析，結合傳記與時代處境
考察，探究二十世紀中國傳統繪畫美學觀念及其實踐。

第二節　以整合視野看待四大家美學觀念

本文主要以四大家的論畫文字、詩作、畫作，作為理解四大家美學觀念
的第一手直接文獻。

論畫文字主要由畫論或談藝錄構成，其次為散見於書畫上的題跋或手稿
文字。吳昌碩一生並未寫過富有系統的畫論著作，研究時僅能靠後人編著的
《吳昌碩談藝錄》[27] 和畫語錄《中國書畫名家畫語圖解・吳昌碩》[28] 耙梳
其繪畫美學觀念。《齊白石談藝錄》[29]、《齊白石畫論》[30]、《齊白石畫語
錄圖釋》[31]、《齊白石文集》[32] 是認識齊白石繪畫美學觀念的重要來源。黃
賓虹的畫論可見《黃賓虹文集》全六冊[33]，其中包括書畫、書信、雜著、譯

[26]　李澤厚：〈適應與反抗：時間差與中國知識分子〉，李澤厚、劉再復：《告別革命：
　　二十世紀中國對談錄》（臺北：麥田出版公司，1999 年），頁 80。

[27]　吳昌碩著，吳東邁編：《吳昌碩談藝錄》（北京：人民美術出版社，1993 年）。

[28]　邊平恕編著：《中國書畫名家畫語圖解・吳昌碩》（北京：中國人民大學出版社，
　　2003 年）。

[29]　齊白石著，王振德、李天麻編：《齊白石談藝錄》（鄭州：河南美術出版社，1998
　　年）。

[30]　齊白石著，徐改編：《齊白石畫論》（鄭州：河南美術出版社，1999 年）。

[31]　齊白石著，李祥林編：《齊白石畫語錄圖釋》（杭州：西冷印社，1999 年）。

[32]　齊良遲主編：《齊白石文集》（北京：商務印書館，2004 年）。

[33]　黃賓虹著，浙江省博物館編：《黃賓虹文集》（上海：上海書畫出版社，1999 年）。

述、鑒藏等篇內容豐富。潘天壽的畫論著作有《潘天壽畫論》[34]、《潘天壽論畫筆錄》[35]、《潘天壽美術文集》[36]、《潘天壽談藝錄》[37]、《潘天壽藝術隨筆》[38] 等書。

詩作方面，華東師範大學出版的《吳昌碩詩集》[39]，將《缶廬詩》八卷與《缶廬別存》一卷悉數收入。《缶廬集》為選本，其中不見於《缶廬詩》諸詩，編為《補遺》一卷，附於《缶廬詩》後。此詩集可謂目前最完整收錄吳昌碩詩作的詩集；此外，另有《吳昌碩自書元蓋寓廬詩稿》[40]。齊白石的詩作有重新標校排印的《齊白石詩集》[41]，其中包括老人手訂兩種詩集，1928 年《借山吟館詩草》和刻於 1933 年《白石詩草二集》。黃賓虹的《賓虹詩草》[42] 三卷和補遺、續補、三補，均完整收錄於前述《黃賓虹文集》。潘天壽的詩作則有《潘天壽詩存校注》[43] 收錄詩賸、詩存兩卷、補遺等共三百十六首詩，可與《潘天壽詩集注》[44] 相互參看。

四大家的畫集為文獻的第三個部分。吳昌碩、齊白石、黃賓虹的畫集，筆者以 1993 年錦繡文化出版的《中國近現代名家畫集》為主要參考畫集：

[34] 潘天壽：《潘天壽畫論》（臺北：華正書局，1986 年）。

[35] 潘天壽著，葉尚青輯：《潘天壽論畫筆錄》（臺北：丹青圖書公司，1986 年）。

[36] 潘天壽：《潘天壽美術文集》（臺北：丹青圖書公司，1987 年）。

[37] 潘天壽著，潘公凱編：《潘天壽談藝錄》（臺北：中華文物學會，1997 年）。

[38] 潘天壽：《潘天壽藝術隨筆》（上海：上海文藝出版社，2001 年）。

[39] 吳昌碩著，童音點校：《吳昌碩詩集》（上海：華東師範大學出版社，2009 年）。

[40] 吳昌碩著，上海書畫出版社編：《吳昌碩自書元蓋寓廬詩稿》（上海：上海書畫出版社，2005 年）。此詩稿為吳昌碩 1882-1884 年間所作，全卷存詩一百二十四首，內容與後之刻本相較，有未刊入者，更多有被刪改者，是吳氏的最早手本稿本。

[41] 齊白石著：《齊白石詩集》（桂林：廣西師範大學出版社，2009 年）。

[42] 黃賓虹：《賓虹詩草》三卷和補遺、續補、三補均收錄於黃賓虹著，浙江省博物館編：《黃賓虹文集》詩詞編（上海：上海書畫出版社，1999 年）。

[43] 潘天壽著，盧炘、俞浣萍校注：《潘天壽詩存校注》（杭州：中國美術學院出版社，1997 年）。

[44] 潘天壽著，王翼奇等校注：《潘天壽詩集注》（杭州：浙江古籍出版社，2009 年）。

《中國近現代名家畫集・吳昌碩》⁴⁵、《中國近現代名家畫集・齊白石》
⁴⁶、《中國近現代名家畫集・黃賓虹》⁴⁷、《中國近現代名家畫集・潘天
壽》⁴⁸。其餘像是臺灣麥克出版的《巨匠與中國名畫》：《巨匠與中國名
畫・吳昌碩》⁴⁹、《巨匠與中國名畫・齊白石》⁵⁰、《巨匠與中國名畫・黃
賓虹》⁵¹、《巨匠與中國名畫・潘天壽》⁵²；盧炘等人所著《名家書畫辨偽
匯輯──齊白石、黃賓虹、潘天壽、傅抱石、陸儼少》⁵³，由大陸各紀念館
館長撰文，收錄真偽品圖版並逐幅點評，能有效辨別作品真偽，亦是畫集參
考文獻的來源。

其它方面，黃賓虹早年初到上海時，為補救當時盛行之《芥子園畫傳》
的學術性不足，曾與鄧實合編《美術叢書》⁵⁴，多達三十冊。潘天壽則另著

⁴⁵ 吳昌碩作，王之海、穆美華編輯：《中國近現代名家畫集・吳昌碩》（臺北：錦繡出
版事業公司，1993 年）。

⁴⁶ 齊白石作，趙春堂、穆美華編輯：《中國近現代名家畫集・齊白石》（臺北：錦繡出
版事業公司，1993 年）。

⁴⁷ 黃賓虹作，董雨萍、穆美華編輯：《中國近現代名家畫集・黃賓虹》（臺北：錦繡出
版事業公司，1993 年）。

⁴⁸ 王裕安、蔡佩欣責任編輯：《中國近現代名家畫集・潘天壽》（臺北：錦繡出版事業
公司，1994 年）。

⁴⁹ 吳昌碩作，馬繼革著：《巨匠與中國名畫・吳昌碩》（臺北：臺灣麥克公司，1996
年）。

⁵⁰ 齊白石作，王春立著：《巨匠與中國名畫・齊白石》（臺北：臺灣麥克公司，1997
年）。

⁵¹ 黃賓虹作，駱堅群著：《巨匠與中國名畫・黃賓虹》（臺北：臺灣麥克公司，1996
年）。

⁵² 潘天壽作，盧炘著：《巨匠與中國名畫・潘天壽》（臺北：臺灣麥克公司，1996
年）。

⁵³ 盧炘等著：《名家書畫辨偽匯輯──齊白石、黃賓虹、潘天壽、傅抱石、陸儼少》
（臺北：典藏藝術家庭公司，2004 年）。此外，身為潘天壽紀念館館長的盧炘還另
外撰文，特別針對潘天壽的作品進行更進一步的真偽辨識解說。見盧炘：《潘天壽》
（杭州：西冷印社，2005 年）。

⁵⁴ 黃賓虹、鄧實：《美術叢書》（臺北：藝文出版社，1975 年）。

有《中國繪畫史》[55]、〈中國繪畫史略〉[56]、《歷代畫家評傳‧唐前》[57]、《歷代畫家評傳‧元》[58] 等學術論著。細讀上述四大家的畫論、詩集與畫集，有助於筆者了解四大家的基本繪畫美學觀念。

有關二十世紀傳統中國畫美學觀念的研究，不知是否受到「從 1800 以後，繪畫在中國寧可說變成重複，創造力已被耗盡」[59] 之說影響；「對十九世紀的負面偏見，同時隱含著一種對傳統文化自主發展信心的崩潰。」[60] 學界迄今討論不多。筆者以為，二十世紀中國繪畫美學觀念，在傳統美學品味的脫離與西方寫實主義繪畫的衝擊下，當中實蘊含值得進一步研究開展的論題，這也是本文之所以選擇二十世紀繪畫美學觀念研究的原因。

關於四大家的前人研究文獻，從時間的向度觀察，早年曾有研究吳昌碩的文章收錄於《歷代畫家評傳‧清》[61]。不過，要自 1990 年代起大陸才集中出現或泛論式的緬懷短文，或針對藝術作品或題畫詩的討論文章。如1992 年出版的《吳昌碩、齊白石、黃賓虹、潘天壽四大家研究》論文集[62]，其中邵大箴指出：

> 吳、齊、黃、潘都是有深厚中國文化學養的藝術家。他們在詩詞、古

[55] 潘天壽：《中國繪畫史》（上海：上海人民美術出版社，1983 年）。

[56] 潘天壽：〈中國繪畫史略〉，原載於《新藝術全集》（上海：大光書局，1935 年），後收錄於何懷碩主編：《近代中國美術論集‧1》（臺北：藝術家出版社，1991 年），頁 97-106。

[57] 潘天壽等著：《歷代畫家評傳‧唐前》（香港：中華書局香港分局，1979 年）。

[58] 潘天壽等著：《歷代畫家評傳‧元》（香港：中華書局香港分局，1979 年）。

[59] 此說見 Sherman E. Lee, *A History of Far Eastern Art* (New York: Thames and Hudson, 1997), p.456.

[60] 石守謙序：〈十九世紀中國繪畫終於有了歷史〉，萬青力：《並非衰落的百年》（臺北：雄獅圖書公司，2005 年），頁 7。

[61] 吳東邁：〈吳昌碩〉，《歷代畫家評傳‧清》（香港：中華書局香港分局，1979 年），頁 1-24。

[62] 盧炘等編：《吳昌碩、齊白石、黃賓虹、潘天壽四大家研究》（杭州：浙江美術學院出版社，1992 年）。

　　文、治印、經史、金石、文學等方面，都有很深的功底。……他們之
　　所以成為二十世紀中國畫的革新大師，並非僅僅因為他們繼承了傳
　　統，而主要是在傳統的基礎上有偉大的創新。[63]

這顯示大陸學界已經開始意識到四大家的成就並非只是繼承傳統，更逐漸體
認到當中有創新的成分在內。爾後，包括香港也陸續出版不少研究四大家的
專著，諸如：《吳昌碩特集》[64] 收錄吳昌碩門生，以及海內外私家秘藏之
吳氏畫作精品，並邀吳昌碩的後人、門生美術史家、撰文介紹吳昌碩的畫藝
及相關資料。

　　《潘天壽研究》兩本論文集，第一集著重於研究潘天壽的生活、繪畫道
路、繪畫成就等基礎層面。時隔八年後出版的第二集，則進一步從中國內部
的標準，重新衡量潘天壽繪畫的價值意義，試圖站在發展民族藝術、重建人
文精神的時代高度，回顧潘天壽的繪畫地位和作用。

　　從「紀念齊白石藝術大師逝世 40 周年」研討會，集結成書的《齊白石
藝術研究》[65]，當中收錄的文章種類豐富，包括其子齊良遲回憶父親藝術生
活的點滴，論齊白石的繪畫、篆刻特色及其成就。有三篇文章提及齊白石的
詩文題跋，或勾勒出每個階段的概貌，或舉例介紹其題畫詩流露出的真摯情
感，或以題記彰顯白石老人的藝術主見。

　　《「朵雲」第六十四集黃賓虹研究》[66] 除了談到黃賓虹於山水畫創作
上的成就，也關注他在金石學、美術史學、詩學、文字學、古籍整理出版等
領域的貢獻。此書將黃賓虹研究，視為對當代中國畫壇的創作和理論導向的
啟發，帶有弘揚中國民族文化精神之用意。上述專著所集結的四大家研究文

[63] 邵大箴：〈借古開今——中國畫革新的重要途徑〉，《吳昌碩、齊白石、黃賓虹、潘
　　天壽四大家研究》（杭州：浙江美術學院出版社，1992 年），頁 29。
[64] 翰墨軒編輯部：《吳昌碩特集》（香港：翰墨軒出版社，1993 年）。
[65] 齊良遲主編：《齊白石藝術研究》（北京：商務印書館，1999 年）。
[66] 盧聖輔主編：《「朵雲」第四十六集・黃賓虹研究》（上海：上海書畫出版社，2005
　　年）。其他更多關於四大家的前人研究論著，請參見本文引用及參考書目。

章，雖然有些僅點到即止，並未作出更嚴謹、深刻的論述；不過，這些文章提到的論點，已成為日後研究者的基礎。

從地域的座標審度，相較於臺灣，則大陸、香港學者對四大家的研究著述較為豐富。臺灣方面研究四大家的文章雖不多；不過，可以看到胡懿勳〈潘天壽之創作與歷史意義試析〉[67]，呼應的正是上述邵大箴的論點。胡文指出潘天壽、吳昌碩、齊白石、黃賓虹等大家，真正的成就在於擴大了文人畫的視野與範疇，延續古代的畫理、畫論，加諸於時代性的詮釋和實現。

如果說大陸和臺灣兩地討論四大家的觀點，都尚且無法完全脫離以西方美術為參照標準的眼光，審視其意義的話；那麼，香港中文大學萬青力則率先提出了另一種不同的評價觀點。萬青力援引歷史學者波爾‧考恩（Paul A. Cohen, 1934-）的觀點[68]，摒除「西方中心論」（Western-Centeredness），對於現代中國繪畫史提出三項主張：1.現代中國繪畫史並非完全是在西方衝擊下產生反應；2.現代中國繪畫史的發展要以西方藝術為「參照系」，因為中國的現代化不等同於西方化；3.中國繪畫史「晚期」並非呈現「衰弱趨勢」。[69]萬青力認為，沒有受過西畫影響的齊白石（1864-1957）、黃賓虹（1865-1955）、潘天壽（1897-1971）等一批中國畫家，創造出二十世紀藝術的一流繪

[67] 胡懿勳：〈潘天壽之創作與歷史意義試析〉，《史博館學報》第 8 期（1998 年），頁 118。

[68] 從二次大戰到七十年代美國有關清末及民初中國史著作，大都在「西方衝擊──中國反應」、「傳統社會──現代化的觀念」、「帝國主義」三種觀念下形成，考恩對此逐一分析考察，指出這使我們對十九、二十世紀的中國產生了一種以西方為中心的曲解。（美）波爾‧考恩（Paul A. Cohen）著，林同奇譯：〈序言〉，《在中國發現歷史──中國中心觀在美國的興起》（臺北：稻鄉出版社，1991 年），頁 3。

[69] 萬青力：〈潘天壽在二十世紀中國繪畫史上的地位〉，《藝壇雜誌》第 323 期（1995 年），頁 323-8 至 323-11。萬青力長期關注晚清以來中國繪畫史發展的議題，提倡「以中國出發來看中國歷史」，反駁一般學者認為自十九世紀以來，中國畫便完全走向複製衰敗的下坡；為此，著有專書《並非衰落的百年》（臺北：雄獅圖書公司，2005 年）。

畫。[70] 萬青力此一觀點獲得不少學者的迴響。盧炘在〈從個案研究導出藝
術上幾個觀點的爭論──潘天壽國際學術研討會綜述〉[71] 裡提到,包括四
川美術史副教授林木在內,中國美術學院院長潘公凱及與會者,紛紛對於萬
青力在「開拓型」與「延續型」[72] 劃分的否定,表示贊同與回應。

　　除前文提及的論文集或單篇文章之外,在學位論文研究方面,涉及吳昌
碩的研究包括:《吳昌碩篆刻藝術研究》[73]、《吳昌碩繪畫之研究》[74]、
《吳昌碩花卉畫的創作背景及其風格研究》[75]、《古樹新花──吳昌碩
(1844-1927)的石鼓文》[76]、《吳昌碩研究》[77]、《吳昌碩篆刻用字研究》
[78]、《吳昌碩印風與晚清中日書法篆刻藝術交流的發展》[79]、《吳昌碩編年
篆刻作品研究「資料庫運用初探──以紀年編款為例」》[80]、《吳昌碩篆刻

[70] 萬青力:《並非衰落的百年》(臺北:雄獅圖書公司,2005 年),頁 13。

[71] 盧炘:〈從個案研究導出藝術史上幾個觀點的爭論──潘天壽國際學術研討會綜
述〉,《雄獅美術》第 290 期(1995 年),頁 78-82。

[72] 過去大陸學者寫中國現代繪畫史時,會採取二元模式的藝術史觀,將畫家分為「革
新」、「保守」或「開拓型」、「延續型」。見張少俠、李小山:《中國現代繪畫
史》(南京:江蘇美術出版社,1986 年)。將原本應深入探討的複雜論題,變得過於
簡化且對立。

[73] 方挽華:《吳昌碩篆刻藝術研究》(中國文化大學藝術研究所碩士論文,1980
年)。

[74] 宋健台:《吳昌碩繪畫之研究》(中國文化大學藝術研究所碩士論文,1985 年)。

[75] 陳肆明:《吳昌碩花卉畫的創作背景及其風格畫研究》(國立臺灣師範大學美術研究
所碩士論文,1987 年)。

[76] 蔡宜璇:《古樹新花──吳昌碩(1844-1927)的石鼓文》(國立臺灣大學藝術史研
究所碩士論文,1998 年)。

[77] 呂秀蘭:《吳昌碩研究》(中國文化大學藝術研究所博士論文,1999 年)。

[78] 陳穎昌:《吳昌碩篆刻用字研究》(國立中興大學中國文學所碩士論文,2005
年)。

[79] 楊梅吟:《吳昌碩印風與晚清中日篆刻藝術交流的發展》(東海大學美術研究所碩士
論文,2006 年)。

[80] 黃華源:《吳昌碩編年篆刻作品研究「資料庫運用初探──以紀年編款為例」》(國
立臺灣藝術大學造形藝術研究所碩士論文,2006 年)。

藝術思想研究》[81]、《吳昌碩尺牘書法研究》[82]。研究齊白石的論文有：
《齊白石山水畫之研究》[83]、《齊白石篆刻藝術的研究》[84]、《齊白石以農
村生活經驗為題材的繪畫之研究——以雛雞畫為例》[85]、《齊白石書法藝術
之線條探究》[86]、《齊白石繪畫題款書法研究》[87]。關於黃賓虹的研究有
《黃賓虹繪畫藝術之研究》[88]、《黃賓虹生平及其繪畫藝術之研究》[89]、
《畫學復興思救國——論黃賓虹畫學中的救國思想與其晚年的北宋畫風》
[90]、《黃賓虹山水畫暨畫稿線條之研究》[91]、《黃賓虹藏古璽印與其古文字
書法之研究》[92]、《以黃賓虹為例檢證「身即山川」的創作觀》[93]、《復古

[81]　丁澈志：《吳昌碩篆刻藝術思想研究》（國立高雄師範大學國文學所碩士論文，2009
年）。

[82]　戴秀純：《吳昌碩尺牘書法研究》（國立高雄師範大學國文學所碩士論文，2011
年）。

[83]　章蕙儀：《齊白石山水畫之研究》（中國文化大學藝術研究所碩士論文，1980
年）。

[84]　崔峻豪：《齊白石篆刻藝術的研究》（國立臺灣師範大學美術研究所碩士論文，1991
年）。

[85]　洪建宏：《齊白石以農村經驗為題材的繪畫之研究——以雛雞畫為例》（大葉大學造
形藝術學系碩士在職專班論文，2006年）。

[86]　杜佳穎：《齊白石書法線條之探究》（國立臺灣藝術大學書畫藝術學系碩士論文，
2011年）。

[87]　梁云贍：《齊白石繪畫題款書法研究》（國立高雄師範大學國文教學碩士班論文，
2012年）。

[88]　吳逢春：《黃賓虹繪畫藝術之研究》（中國文化大學藝術研究所碩士論文，1987
年）。

[89]　葉奉安：《黃賓虹生平及其繪畫藝術之研究》（中國文化大學藝術研究所碩士論文，
1994年）。

[90]　姜昌明：《畫學復興思救國——論黃賓虹畫學中的救國思想與其晚年的北宋畫風》
（國立中央大學藝術學研究所碩士論文，1999年）。

[91]　謝東兆：《黃賓虹山水畫暨畫稿線條之研究》（華梵大學東方人文思想研究所碩士論
文，2001年）。

[92]　楊靜如：《黃賓虹藏古璽印與其古文字書法之研究》（國立臺灣師範大學美術研究所
碩士論文，2002年）。

提新：黃賓虹山水畫之承與變》[94]、《論渾厚華滋的「樹」表現技法——以
「畢沙羅」、「黃賓虹」為例》[95]、《黃賓虹（1865-1955）對「渾厚華滋」
的新詮釋》[96]。潘天壽部分有《潘天壽水墨畫之研究》[97]、《潘天壽花鳥藝
術之探討——影響個人花鳥畫創作》[98]、《潘天壽及其書法之研究》[99]、
《潘天壽論畫絕句抒情美典詮解及現代性意涵初探》[100] 學位論文的研究。

　　從研究類別的角度檢視上述論文，反映出目前學界對於四大家的研究焦
點，多集中在繪畫作品技巧、畫作風格、畫論理念、書法表現、以及篆刻藝
術的成果上進行討論，各有專業領域上的貢獻。然而，筆者以為，若能整合
四大家繪畫美學觀念的共通點，將有助於我們理解中國傳統繪畫美學觀念，
如何回應二十世紀的時代挑戰。

第三節　以詮釋學為主要方法

　　本研究除了以四大家的畫論、詩作、畫作為核心文獻外，欲了解四大家

[93] 林佳貞：《以黃賓虹為例檢證「身即山川」的創作觀》（中國文化大學藝術研究所碩士論文，2002 年）。

[94] 郭啟第：《復古提新——黃賓虹繪畫的承與變》（國立高雄師範大學美術學所碩士論文，2007 年）。

[95] 李吉仙：《論渾厚華滋的「樹」表現技法——以「畢沙羅」、「黃賓虹」為例》（中國文化大學藝術研究所美術組，2000 年）。

[96] 劉瑞蘭：《黃賓虹（1865-1955）對「渾厚華滋」的新詮釋》（國立臺灣藝術大學書畫藝術學系造型藝術碩士班論文，2011 年）。

[97] 金廷炫：《潘天壽水墨畫之研究》（中國文化大學藝術研究所碩士論文，1995 年）。

[98] 呂玉婷：《潘天壽花鳥藝術之探討——影響個人花鳥畫創作》（中國文化大學藝術研究所美術組碩士在職專班論文，2003 年）。

[99] 陳芬芬：《潘天壽及其書法之研究》（國立彰化師範大學國文學所碩士論文，2005 年）。

[100] 佘佳燕：《潘天壽論畫絕句抒情美典詮解及現代性意涵初探》（國立東華大學中國語文學所碩士論文，2006 年）。

遭遇了怎樣的時代問題，也必須先以認識四大家的生平際遇為起點，如此才能真正貼近問題的核心。是以，四大家的傳記資料即成為本文的研究範圍。

　　吳昌碩的生平傳記除了目前兩本專書《百年一缶翁：吳昌碩傳》[101] 與《吳昌碩傳》[102] 之外，《我的祖父吳昌碩》[103] 與《吳昌碩》[104] 對於吳昌碩的生平亦有詳實的紀錄。齊白石的傳記，包括胡適於 1947 年受齊白石所託完成的《齊白石年譜》[105]，和齊白石 71 歲時，請吳江金松岑為他寫傳完成的《白石老人自述》[106]；但因齊氏晚年體力漸衰，口述時作時輟，此傳僅止於 1948 年，齊氏時年 88 歲。另外，像是白石老人的後代所出版的傳記，如《父親齊白石和我的藝術生涯》[107] 與《我的祖父白石老人》[108]，可補前述年譜傳記尤其是晚年的不足處。後者甚至敘述到 1955 年，即齊白石93 歲（自署 95 歲）之時；以及從第三人稱的角度寫成的，《齊白石——詩畫印全才的藝術奇葩》[109] 亦詳述記載了齊白石的藝術生涯。

　　有別於一般年譜多以年份作條列式的介紹，《黃賓虹年譜》[110] 不僅鉅細靡遺以年月日的方式記載譜主活動，還附上與活動相關的報章文獻內容、書信文字或譜主重要的論畫文字，極具參考價值；而王魯湘編著的《黃賓虹》[111] 亦提及其生平概述與年表簡編。潘天壽的傳記最早可見潘公凱〈潘

[101] 吳晶：《百年一缶翁：吳昌碩傳》（杭州：浙江人民出版社，2005 年）。

[102] 王家誠：《吳昌碩傳》（天津：百花文藝出版社，2007 年）

[103] 吳長鄴：《我的祖父吳昌碩》（上海：上海書店出版社，1997 年）。

[104] 梅墨生：《吳昌碩》（臺北：藝術家出版社，2003 年）。

[105] 胡適：《章實齋　齊白石年譜》（合肥：安徽教育出版社，2006 年二版）。

[106] 齊白石：《白石老人自述》（臺北：臉譜出版社，2001 年）。

[107] 齊良遲口述，盧節整理：《父親齊白石和我的藝術生涯》（北京：海潮出版社，1993 年）。

[108] 齊佛來：《我的祖父白石老人》（西安：西北大學出版社，1988 年）。

[109] 白巍：《齊白石——詩畫印全才的藝術奇葩》（臺北：水星文化事業出版社，2001 年）。

[110] 王中秀編著：《黃賓虹年譜》（上海：上海書畫出版社，2005 年）。

[111] 王魯湘編著：《黃賓虹》（臺北：藝術家出版社，2001 年）。

天壽傳略〉[112]，後亦不乏專書的參考，如《潘天壽傳》[113]、《大筆淋漓：潘天壽傳》[114]、《潘天壽》[115]。

　　畫家各殊的才情與個人生平際遇，固然是構成其獨特藝術風格不可或缺的一部分；但另方面也與其所置身的時代處境有著密切的關係。在認識四大家的生平之後，研究範圍還包括二十世紀中國與西方繪畫藝術發展的認識，以及對中國繪畫美學觀念的了解，如此才能洞悉四大家與時代產生的交互作用。這部分背景知識像是李鑄晉與萬青力合著的一系列書目：《中國現代繪畫史·晚清之部（1840-1911）》[116]、《中國現代繪畫史·民初之部（1912-1949）》[117]、《中國現代繪畫史·當代之部（1950-2000）》[118]；以及《並非衰弱的百年》、《中國繪畫通史》[119]、《明清文人畫新潮》[120]、《二十世紀中國畫研究》[121]、《心學與美學》[122]、《海派繪畫研究文集》[123]、《中國近現代論爭年表》[124]、《中國美學史》[125]、《西方美學史》[126]、《西方

[112] 潘公凱：〈潘天壽傳略〉，收入王靖憲、李蒂編：《潘天壽書畫集》下冊（北京：人民美術出版社，1982 年），頁 1。

[113] 徐虹：《潘天壽傳》（臺北：中華文物學會，1997 年）。

[114] 盧炘：《大筆淋漓：潘天壽傳》（杭州：杭州出版社，2004 年）。

[115] 郝興義：《潘天壽》（太原：山西教育出版社，2006 年）。

[116] 李鑄晉、萬青力：《中國現代繪畫史·晚清之部》（臺北：石頭出版社，1998 年）。

[117] 李鑄晉、萬青力：《中國現代繪畫史·民初之部》（臺北：石頭出版社，2001 年）。

[118] 李鑄晉、萬青力：《中國現代繪畫史·當代之部》（臺北：石頭出版社，2003 年）。

[119] 王伯敏：《中國繪畫通史》上下冊（北京：生活·讀書·新知三聯書店，2008 年二版）。

[120] 林木：《明清文人畫新潮》（上海：上海人民美術出版社，1991 年）。

[121] 林木：《二十世紀中國畫研究》（廣西：廣西美術出版社，2000 年）。

[122] 趙士林：《心學與美學》（北京：中國社會科學出版社，1992 年）。

[123] 上海書畫出版社編：《海派繪畫研究文集》（上海：上海書畫出版社，2001 年）。

[124]（日）竹內實主編，程麻譯：《中國近現代論爭年表》二冊（北京：中國文聯出版社，2005 年）。

美學導論》[127]、《西方現代藝術史》[128]等，都是關於時代背景思潮的理解極具參考價值的文獻。另外，與中國繪畫美學觀念相關的書目像是：《中國畫論類編》[129]、《中國繪畫思想史》[130]、《中國繪畫理論史》[131]、《中國畫論研究》[132]、《中國畫論輯要》[133]、《西方畫論輯要》[134]等，同樣對筆者在畫論觀念的掌握上有所助益。

　　本文的研究方法，主要以「詮釋」為原則，一方面進行四大家的傳記與時代處境考察的外部研究，另一方面進行繪畫作品的分析與綜合，或比較與分類的內部研究，並將內外部整合，而獲致結論。分析是把一種事物或概念，整體切分成各個部分，逐一加以研究各個部分，從而認識事物或概念的性質、結構或規律。綜合是將事物各部分加以統合起來研究，從而在整體上把握事物的本質、結構、規律的方法。比較是依藉不同事物間的比對，來認識事物彼此間的相似性與差異性。分類乃將具有共同特徵的個類集合為一類，並將兩個不同的類區分開來。本文將通過分析、綜合、比較、分類等一般方法的交互運用，研究四大家的畫論文本、年譜傳記、詩歌文本、繪畫作品等。

　　根據海德格爾（Martin Heidegger, 1889-1976）與伽達默爾（Hans-Georg Gadamer, 1900-2006）的觀點，真理的產生是當文本與某個不同的具體境遇照面而提出新的問題之際。詮釋學的正當性（Adaequation）不存在於原始意義

[125] 李澤厚、劉綱紀主編：《中國美學史》上下冊（臺北：谷風出版社，1987 年）。

[126] 朱光潛：《西方美學史》上下卷（臺北：漢京文化事業公司，1982 年）。

[127] 劉昌元：《西方美學導論》（臺北：聯經出版事業公司，1994 年）二版。

[128] （美）H. H. Arnason（阿納森）著，鄒德儂等譯：《西方現代藝術史》（天津：天津人民美術出版社，1994 年）。

[129] 俞崑編：《中國畫論類編》上下冊（臺北：華正書局，1984 年）。

[130] 高木森：《中國繪畫思想史》（臺北：東大圖書公司，1992 年）。

[131] 陳傳席：《中國繪畫理論史》（臺北：三民書局，2004 年）增訂二版。

[132] 王世襄：《中國畫論研究》上中下冊（桂林：廣西師範大學出版社，2010 年）。

[133] 周積寅編著：《中國畫論輯要》（南京：江蘇美術出版社，1985 年）。

[134] 楊身源、張弘昕編著：《西方畫論輯要》（南京：江蘇美術出版社，1997 年）。

和這個意義在一個陌生世界的精確複述之間，而是在文本講述的事與該事對之提供答案的當前問題之間。由於境遇、語言和問題不會是同樣的，所以文本的真理要求不斷改變。[135]

　　本文解讀四大家的文獻所持想法即為，由於文本作者有其「問題視域」，理解者也有其「問題視域」，兩者辯證融合產生了另一個「意義視域」，所得出的既非原來文本或作者的問題，而是新的問題，此即詮釋學的「視域融合」（Horizontverschmelzung）[136]。視域融合不僅是歷時性的，而且也是共時性的，在視域融合中，歷史與現在、客體與主體、自我與他者、陌生性與熟悉性構成了一個無限的統一整體。[137]

　　在文本作者「問題視域」與理解者「問題視域」的「視域融合」下，所得到的理解是一個「效果歷史」（Wirkungegeschichte）事件。意即「真正的歷史對象根本就不是對象，而是自己與他者的統一體，或一種關係，在這關係中，存在著歷史的實在以及歷史理解的實在。」[138] 我們要留心的並非僅是歷史現象或作品，而應當注意到它在意義的理解過程中，所產生的影響效果。

　　換言之，在效果歷史意識中，歷史作為理解的物件並不具有一個絕對的、永恒不變的本質，相反地，它的存在及其意義始終伴隨著我們的理解而變化、被重構，持續地形成著我們的傳統。[139] 於此說明，歷史雖已過去，但會隨著時人的理解，產生視域融合，向我們開啟歷史於當代的意義，一如

[135] 洪漢鼎：《當代哲學詮釋學導論》（臺北：五南圖書出版公司，2008 年），頁 119。

[136] 參見（德）加達默爾（H. G. Gadamer）著，洪漢鼎譯：《真理與方法》（臺北：時報文化出版企業公司，1993 年），頁 399-401。

[137] 洪漢鼎：《當代西方哲學兩大思潮》（下）（北京：商務印書館，2010 年），頁 611。

[138] （德）加達默爾（H. G. Gadamer）：《真理與方法》第 1 卷，J. B. C. Mohr (Paul Siebeck), Tübingen, 1986，第 305 頁。引自洪漢鼎：《當代西方哲學兩大思潮》（下），頁 518。

[139] 潘德榮：〈伽達默爾的哲學遺產〉，《二十一世紀雙月刊》總第 70 期（2004 年 4 月），頁 67。

本文研究。

　　伽達默爾強調應用在詮釋學裡的作用。他認為我們要對任何文本有正確的理解，就一定要在某個特定的時刻和情境進行理解。於此狀況下，我們就達到了伽達默爾的「效果歷史意識」這一詮釋學核心概念。效果歷史意識乃具有開放性的邏輯結構，開放性意味著問題性，我們只有取得某種問題視域，我們才能理解文本的意義。[140] 伽達默爾說：「理解總是一種歷史性的、辨證的、語言性的事件。」[141] 意味理解在態度上不應為操控性，應為開放性；理解的對象不是資料堆積的知識，而是具有歷史性的經驗；理解並非爭論怎樣進行更正確的理解，而理應聚焦在語言內在的思辨性。

　　是以，本文從思辨的開放性理解出發，透過詮釋學的概念，使用研究方法的原則為理解與詮釋。理解是涵泳典籍，涉入文本語境，直觀體會，洞見深意，與文本作者互為主體，理解言內義和言外義，此處須先通過語言文本分析，澄清關鍵詞彙的概念，分析語言文本的表層語義，進而體會深層涵義，並在概念定義清楚，與推論概念與概念之間的邏輯關聯下解讀文獻。最後，將文本分析做一整體意義的詮釋，並完成後設性論點的建構。

　　前述語言文本分析的步驟；首先，分析語言文本的言內意，釐清文字本身的訓詁義。其次，特別留意象徵表達式（包括隱喻、象徵、意象）；文學性語言的符徵與意指間往往不透明，故必須先弄清中國傳統詩歌符碼的成規。假如跳過這一層，則易流於附會。最後，理解文本的言外意。這一方面從傳統比興解碼而來，據此以詮釋人的存在。

　　繪畫作品分析方面，德國藝術史學者帕夫諾斯基（Erwin Panofsky, 1892-1968）指出，研究藝術品的意義有三個層次，第一是先觀察其主題，當中還可分為「事實」認知與「表現」形式；第二是辨識題材的意象、故事或寓

[140] 洪漢鼎：《當代西方哲學兩大思潮》（下），頁 517-519。

[141] （美）帕瑪（Richard E. Palmer）著，嚴平譯：《詮釋學》（臺北：桂冠圖書公司，1992 年），頁 253。

意；第三個步驟為體悟作品的內在意義。[142] 藉由圖像的象徵意義，有助於理解四大家畫作裡的深層意涵，如此更能針對其繪畫美學觀念作出精細分析。

　　本文在圖像文本分析的研究方法上，將藉助上述圖像學理論研究繪畫作品的三個層次的意義。除了個別分析四大家的圖像外，另外也採取以下三種方式進行圖像分析比較[143]：(1)單獨取樣，配合論述單獨說明特定作品，並與前人相似之作品比較，解析其圖像意義及其相關義涵，此為一般藝術史研究最常應用之圖文並陳法。(2)同題取樣，針對四大家在各個年代，相同畫題卻有不同的畫蹟風格，作連續取樣比較，從中觀察脈絡訊息。(3)全面取樣：針對四大家一生之畫蹟作整體全面之畫風觀察，據此了解其畫風演變成形之脈絡。

　　欲理解四大家面臨什麼樣的時代問題，除了掌握時代背景的整體思潮外，由於社會文化的整體思潮，乃經由個體生命存在建構而成，傳記一類的文獻不僅是個人生命存在的紀錄，也是時代思潮的局部反映；因此，從四大家個人生命經驗出發所寫的日記、書信、口述自傳與年譜等傳記一類的文獻，同樣十分重要。本文採用年譜傳記一類的文獻，整體而言，除具有上述個人生命史微觀的功能之外，透過編年史式的年譜「可以充分地承擔起『連貫敘事』的傳記任務。」[144] 藉由日記的材料，或可解答研究對象一生各階

[142] Erwin Panofsky, *Meaning in the Visual Arts* (Chicago: University of Chicago Press, 1982), pp.28-54.

[143] 這部分的分析比較想法係參考巴東：《張大千研究》（臺北：國立歷史博物館，1996年），頁 21-23。

[144] 余英時先生提出，張采田的《玉谿生年譜會箋》和胡適的《章實齋年譜》都是民國以後年譜學的名著。張著運用「細審行年，潛探心曲」的方法，從時間的客觀性來推斷詩人的主觀命意所在，在年譜上是一「創格」。胡著則在體例上有開風氣的作用。他認「年譜乃是中國傳記體的一大進化」，因此把它擴大用到學術思想史的研究方面。余英時還認為：「中國的年譜學先後經過清代考證學的洗禮和近代史學的衝擊已發展得相當成熟了。事實證明它可以充分地承擔起『連貫敘事』的傳記任務。」詳閱〈年譜學與現代的傳記觀念〉，收入《傳記文學》第 42 卷第 5 期（1983 年 5 月），頁 10-15。

段的若干疑點，或可窺測研究對象的內心世界。[145] 雖然當前文學理論標榜「作者已死」及作品是獨立存在的個體；但是作品中出現的典故，必須藉由對作者生平的認識，方可得到解答。因此作品不再是獨立透明的，而是被作家創作時刻的生活經驗，及其存在的歷史、政治、社會、文化、宗教等背景所包圍。[146] 為此，本文擬使用傳記研究方法，「此種以作家為中心及『文如其人』的文學觀，強調並試圖建立作者生平與作品的直接關係。」[147] 這種方法認為文學作品的意義，在於作者的情志表現，因而關注研究對象的身世及現實生活經歷。

　　本文研究方法以詮釋學為主，適時納入其他方法。如第二章倚重傳記研究法，以詳明四大家生平際遇；第四章側重圖像分析法。在實際操作上，先廣泛蒐集四大家的生平文獻紀錄，重新整理耙梳，製成年表簡編（附錄一），詳加瞭解四大家的成長生活背景、師友之間的交遊狀況後，尋繹出四大家繪畫歷程的轉折點，希冀藉此貼近四大家真實的繪畫生命經驗，掌握其時代處境所面臨的問題、繪畫美學觀點的內涵、因應之道及開顯出來的特徵和意義。

第四節　從時代情境，主體論，創作論乃至作品論考察

　　我們論述的架構與步驟，第一章前言，說明問題導出與解決的設想，第一手直接文獻的運用與前行研究成果的反思，研究範圍與方法，論述架構與步驟。

　　欲解決本文所提出的問題，首先，我們須先熟悉四大家的生平、畫論、

[145] 如余英時先生所撰的兩篇論文〈從《日記》看胡適的一生〉，收入曹伯言整理：《胡適日記全集》（臺北：聯經出版事業公司，2004 年），頁 1-156；以及〈未盡的才情：從《日記》看顧頡剛的內心世界〉，收入顧頡剛著：《顧頡剛日記》（臺北：聯經出版事業公司，2007 年），頁 1-113。

[146] 周樹華：《西方傳統文學研究方法》（臺北：文建會，2010 年），頁 28。

[147] 周樹華：《西方傳統文學研究方法》，頁 27。

詩作、畫作，並反思前行研究成果，進而尋求適切的研究方法與步驟進行論述。其次，了解四大家共同面臨怎樣的時代處境？橫亙在他們眼前的主要是怎樣的繪畫問題？如此才能深刻貼近屬於四大家的繪畫美學觀念。

故第二章我們探討四大家所共同面臨的時代情境為何？四大家於論畫文字的體現內容上，主要探索的是古代畫家關心的課題。是以，我們從四大家的歷史語境，即他們所身處的特定時空狀態下所認知到的觀念知識，以及由文本相對應的議題探尋，從而回溯四大家所感知到的時代課題。

我們發現傳統繪畫四大家面臨的時代課題有二：一為市民文化思潮下對於繪畫有著雅俗共賞的趨勢，二為西畫東漸思潮下講求科學寫實的繪畫。之後，分別論述四大家基本因應之道。當然，雅俗共賞與科學寫實這兩個問題並非截然無涉，只是從畫論論述能察覺到四大家關懷比重上的不同。

明白四大家面臨的時代課題後，第三章我們要探討四大家的繪畫藝術本質論與修養論。分成兩節討論：第一節探討四大家的繪畫藝術本質論。第二節指出四大家透過怎樣的修養論，養成理想畫家人格？根據四大家畫論，提舉出「解衣般礡」與「依仁遊藝」兩種人格範型所表徵的繪畫美學進行論述。之後，探討四大家如何修養主體精神，以達到理想畫家之人格心理？說明四大家如何藉由繪畫藝術本質論與修養論，回應時代課題？

第四章探討四大家於師法途徑方面，如何回應傳統繪畫的因承與創變？探究四大家如何分別看待「師古人」、「師今人與應時境」、「師造化」、「師己心」？採取怎樣的方式師法之？效用何在？如何藉此回應時代課題？後則綜合上述作一小結。須說明的是，「師古人」、「師今人與應時境」、「師造化」、「師己心」四者關係密切，環環相扣，本章分成四節論述乃出於論述清晰之需要，並非視彼此為獨立不相干之切割。

具體而言，探索何謂「師法古人」？何以習畫須師法古人？由「摹習」到「創新」的法則為何？「師法古人」之效用何在？四大家主要共同師法哪些古人？採取怎樣方式為之？四大家面對時代變局，「創新」是當時的趨勢，何以還注重「師法古人」？四大家如何藉由「師法古人」回應時代課題？

　　四大家在「師法古人」之外，尚有其他傳統畫家較為罕見的「師法今人與應時境」部分。何謂「師今人與應時境」？怎樣界義？「師法今人與應時境」的理由及效用如何？四大家如何「師法今人與應時境」？其對象、方式及效用何在？

　　傳統中國畫予人印象似乎臨摹多，寫生少；然而，國畫並非只有臨摹。四大家在習畫途徑上除主張應「師法古人」外，亦強調「師法造化」。此節討論重點包括：何謂「師法造化」？何以習畫須「師法造化」？如何「師法造化」？蘊含什麼效用？四大家對於「師法造化」有何看法？採取怎樣方式為之？「師法造化」之效用何在？如何藉此回應時代課題？

　　何謂「師己心」？何以習畫到最後須「自師己心」？「自師己心」之效用何在？四大家採取怎樣的方式「自師己心」？有何效用？如何藉由「自師己心」回應時代課題？

　　四大家受傳統藝術觀念影響，認為畫家除會作畫外，還必須要能詩、能書，為此，即使四人出身不同，於求藝路上卻同樣致力於學習詩、書、畫三絕；不僅如此，在他們身上還有鮮明的時代印記，即自明、清盛行的篆刻藝術，亦成為四大家共同追求的另一項才藝。

　　因此，第五章我們要探討四大家如何會通詩、書、畫、印的藝術特質與形式而表現在繪畫？如何回應其時代課題？我們從四大家於四絕相關畫論所持的觀念與畫作實踐，以理解吳昌碩與齊白石，黃賓虹與潘天壽，如何以詩、書、畫、印四絕藝術傳統，回應時代課題。故第一節說明「書畫同源」、「詩畫同源」的觀念，第二節探討畫家的文化涵養，第三節討論繪畫的美感特質與筆墨表現，第四節談題詩、用印與畫面的整合，漸次理解四大家如何以詩、書、畫、印四絕藝術傳統，分別回應市民文化思潮下「雅俗共賞」的繪畫趨勢？及西畫東漸思潮下以「科學寫實」為繪畫準則的趨勢？最後作一小結。

　　綜觀上述，本文架構大抵由畫家的主體論，到師法途徑的創作論，再到完成畫作後四絕全才的作品論；循此順序，逐章探索四大家如何回應雅俗共賞與科學寫實的時代課題，最終提出本文總體的結論。

第二章　二十世紀中國傳統繪畫四大家所共同面臨的時代情境

　　第二章探求四大家於二十世紀主要共同面臨什麼樣的時代情境？需要先說明的是，這段歷史時期文獻浩繁，當時現代性發生情形極其龐雜，包括由畫報與漫畫等視覺技術的衝擊，文藝作品生產流通、公共領域的傳播、文化消費等視野角度，均值得探討。不過，從本文研究材料來看，較少涉及上述議題或相對應的連結。意即，四大家文本的論述焦點，不在於探討新的視覺技術所產生的衝擊，而是將關懷重心指向中國傳統繪畫內部的發展與變革。

　　四大家於論畫文字的體現內容上，主要探索的是古代畫家關心的課題。是以，我們明白四大家活在現代性的時空中，但並不從上述學界目前流行的角度進行觀照，而是從四大家的歷史語境，即他們所身處的特定時空狀態下所認知到的觀念知識，以及由文本相對應的議題探尋，從而回溯四大家所感知到的時代課題。

　　本文題目「二十世紀」一詞，時間範圍極廣，當中涵蓋歷時與並時的探討，為使論題清晰，主軸明確，難免會有論點的選擇。猶如唐宋之爭，是一種風格概念而非時間概念。本文所謂「二十世紀」，並非指時間概念上的數字跨越，而是指一種文化情境、社會情境，從晚清跨到二十世紀那段時期，四大家所共同面臨的情境問題。

　　在閱讀與二十世紀中國傳統繪畫美學相關文獻，及製作四大家年表與細讀其畫論後發現，傳統繪畫四大家主要回應的時代課題，大抵可分為底下兩節。

第一節　吳昌碩與齊白石：
主要面臨市民文化思潮下雅俗共賞的繪畫趨勢

　　此節「主題論旨」包含兩個關鍵概念：「市民文化思潮」及「雅俗共賞」。何謂「市民文化」？此一「市民文化」思潮為何產生在晚清那個時代？表現出什麼特徵？什麼趨勢？在繪畫方面導致什麼結果？如何影響到當時繪畫創作？在價值觀念、審美品味、展現形式各方面有何特徵？

　　何謂「雅」文化？在「繪畫」上的「雅」，從內容到形式，表現什麼特徵？何謂「俗」文化？在「繪畫」上的「俗」，從內容到形式，表現什麼特徵？雅與俗如何分辨？雅俗是否能截然二分？何謂「雅俗共賞」？傳統文人畫求雅避俗，如今面對新時代，如何做到「雅俗共賞」？「雅俗共賞」的繪畫，從內容到形式，有何特徵？吳昌碩與齊白石如何面對此一「市民文化」思潮下，對於繪畫「雅俗共賞」的要求？

壹、「市民文化」思潮

　　何謂「市民文化」？田中陽提出「市民文化」是一種追求商業價值的文化，是市場經濟的產物[1]；張仲禮認為「市民文化」反映市民的審美趣味，沒有嚴肅的社會思考，表達的是一種淺顯的、娛樂的文化姿態，所以通俗文化就是「市民文化」[2]；董守義亦將「市民文化」界義為都市文化和工業文化。[3] 以上無論從商業市場經濟、審美趣味或都市工業發展的角度予以界義，皆點出「市民文化」的不同側面。本文所謂「市民」是指居住在人口與建築密度較鄉村高的城市大眾，普遍從事手工業、工商業，在產業結構上有別於以務農為主的鄉村民眾。這些城市大眾於日常生活所體現的觀念、價

[1]　田中陽：《百年文學與市民文化》（長沙：湖南教育出版社，2002 年），頁 13。

[2]　張仲禮主編：《近代上海城市研究（1840-1949 年）》（上海：上海文藝出版社，1990 年），頁 1087。

[3]　董守義：〈市民文化與城市近代化〉，《遼寧大學學報》第 6 期（總第 154 期），（1998 年 6 月），頁 70。全文頁 69-71。

值、信仰思考及其生活方式，即所謂「市民文化」。「市民是城市文化的載體，市民文化是城市發展的產物。」[4] 不同時空背景下發展的城市，往往體現出樣貌各異的「市民文化」。[5]

　　本文所謂「市民文化」的時空背景乃發生於中國晚清民初之際的上海、北京。這一股「市民文化」遙承明代「心學的平民性與娛樂態度」。心學平民性體現於三方面：修習標準的平民化、起點較低、內聖外王的修習目標人人可及；王陽明學說的平民色彩，使百姓精神生活的娛樂需求受到重視。[6] 心學和普通百姓的民生日用距離拉近，通俗娛樂普遍盛行。龔鵬程說：「晚明代表了一個由禮教道學權威及傳統所構成的社會，逐漸轉變為著重個體生命、情慾和現實生活世界取向的時代。」[7] 晚明思潮不壓抑人之情、欲等本能，釋放個體生命的獨特性，重視現實的俗世生活。晚清「市民文化」的發展，既延續了晚明這股風氣，又受到當時政治外交、軍事戰爭、工商業貿易、經濟發展等多種因素影響，晚清「市民文化」自有其特色。

[4]　洪煜：《近代上海小報與市民文化研究（1897-1937）》（上海：上海書店出版社，2007 年），頁 18。

[5]　如宋元時期城市經濟繁榮，勾欄瓦舍裡上演各種表演說唱，百戲雜劇，即吸引廣大的市民階層，形成繁榮興盛的宋代市民文化樣態。相關文獻史料可參見宋・吳自牧：《夢梁錄》（合肥：黃山書社，清學津討原本，2008 年）；宋・孟元老：《東京夢華錄》（合肥：黃山書社，清文淵閣四庫全書本，2008 年）；宋・周密：《武林舊事》（合肥：黃山書社，民國景明寶顏堂秘笈本，2008 年）；及今人研究劉方：《盛世繁華：宋代城市江南文化的繁榮與變遷》（杭州：浙江大學出版社，2011 年）。

[6]　參閱戴健：《明代後期吳越城市娛樂文化與市民文學》（北京：社會科學文獻出版社，2012 年），頁 49-57。關於明代文化思潮尚可參閱淡江大學中文系編：《晚明思潮與社會變動》（臺北：弘化文化事業公司，1987 年）。王崗：《浪漫情感與宗教精神：晚明文學與文化思潮》（香港：天地圖書，1999 年）。周群：《儒釋道與晚明文學思潮》（上海：上海書店，2000 年）。李興源：《晚明心學思潮與士風變異研究》（臺北：花木蘭文化出版社，2009 年）。劉海濱：《焦竑與晚明會通思潮》（上海：華東師範大學出版社，2010 年）。戴紅賢：《袁宏道與晚明性靈文學思潮研究》（武漢：武漢大學出版社，2012 年）。

[7]　龔鵬程：《晚明思潮・自序》（臺北：里仁書局，1994 年），頁 4。

　　晚清自鴉片戰爭戰敗與西方簽訂「南京條約」後，清政府被迫開放沿海廣州、福州、廈門、寧波、上海五處港口，其中，上海迅速成長為全國最大商港。雖然上海於明清時「人物之盛，財賦之多，蓋可當江北數郡，蔚然為東南名邑。」[8] 然開埠前上海「大概商於浙、閩及日本者居多。」[9] 主要仍以內部商業貿易為主，海上貿易則多與日本和南洋一帶往來。開埠後隨著對外貿易發展[10]、商業資本集中[11]、工業蓬勃興起等因素[12]，共同推動上海城市工商業發展，而城市在新興產業湧現[13]，與人口快速增長下[14]，在城市新

[8]　明・唐錦：《上海志》（合肥：黃山書社，明弘治刻本，2008 年），卷一　疆域志，頁 1。

[9]　清・葉夢珠撰，來新夏點校：《閱世編》（北京：中華書局，2007 年），卷三　建設，頁 93。

[10]　隨著 1843 年上海開埠後對外貿易的迅速發展，外商至上海投資開設洋行的情形也與日俱增。上海開埠後第一年，就有英美等外國洋行 11 家，其中包括當時最著名的仁記洋行、怡和洋行等。上海新式商業行業的產生包括，百貨業、洋布業、五金業、西藥業、顏料業、呢絨業等。除外商投資外，外商雇用的代理人，通常被稱為買辦，19 世紀 50 年代以後也開設商業機構，從事自己的商業活動，如仁記洋行買辦徐萌生開設謙泰利炒茶棧，怡和洋行買辦徐惠人開設順利五金號等；此外，一般商人也改變經營方式，涉入經銷洋貨的商業活動，如近代上海五金業第一家開設者葉澄衷就是從一般商人轉變為新式商人的典型。詳見朱國棟、王國章主編：《上海商業史》（上海：上海財經大學出版社，1999 年），頁 107-110。

[11]　各類現代新式行業的加入，帶動上海原有的商業市場更加興旺。進入二十世紀，上海隨即出現了先施、永安、新新、大新等百貨商店，這些公司的資本主要是香港、廣州等地的華僑。見李明偉：《清末明初中國城市社會階層研究（1897-1927）》（北京：社會科學文獻出版社，2005 年），頁 38。

[12]　除商業外，上海的工業也逐漸蓬勃起來。據 1902-1911 年的《海關十年報告》記載：「近幾年來上海的特徵有了相當大的變化。以前它幾乎只是一個貿易場所，現在它成為一個大的製造中心。在上海或其附近地區還創設了許多別的重要工廠，它們的數量正在不斷增加，1911 年建成了新的閘北自來水工廠和電力廠。機器是從德國進口的。還有許多肥皂廠和蠟燭廠。一種新的工業，即馬達工業，在這十年期間占了相當重要的地位。」見徐雪韻等編：《上海近代社會經濟發展概況》（1882-1931）（上海：上海社會科學院出版社，1985 年），頁 158-161。

[13]　此時城市出現的新興產業包括：機器鐵業、水泥業、陶瓷業、榨油業、玻璃業、煙草

興產業不斷湧現，市民職業多樣化，以及人口快速的增長下，產生新的市民群體[15]，其中有商賈富豪、洋行董事、買辦及大型工廠商店的經營者，透過經商致富，成為新興富裕階層；亦包括受雇於現代產業下各大中小型工廠、公司行號、商店的職員和工人，政府的職員，及文化出版業、醫生、律師等各行各業憑藉出賣勞動力或專業知識，形成一般大眾階層。隨著社會逐漸邁入現代化，晚清市民文化就主體對象而言，身分職業更多元，不僅包含自明代形成的「鄉紳階層」[16]、商人富賈，亦涵蓋晚清新興富裕階層，及各行各業的普羅大眾。

　　新興富裕階層與一般大眾階層組成的市民文化體現出什麼特徵？什麼趨

業、火柴業、製糖業、製革業、橡膠業、自來水、西藥業、五金業、化學工業、印刷業、搪瓷業、鋁製品、電料、文教體育用品、食品加工、通訊業、娛樂業、照相館、針織業、草帽辮業、髮網加工業等。見李明偉：《清末明初中國城市社會階層研究（1897-1927）》，頁82-83。

[14] 1853-1862年間因太平軍戰亂，不少江南的富貴家族已移往上海租界區尋求保護。進入二十世紀後，上海工商業的發達更促使人口快速增長。據統計，各種移民的流入，使得上海人口以跳躍方式增長。1900年超過100萬，1915年躍過了200萬。見鄒依仁：《舊上海人口變遷的研究》（上海：上海人民出版社，1980年），頁114。

[15] 關於上海城市及城市社會階層研究，張仲禮將近代上海地區出現一些新的社會成員，分為資本家、職員、產業工人、苦力。可見張仲禮主編：《近代上海城市研究（1840-1949年）》（上海：上海文藝出版社，2008年），頁614。李明偉則將清末民初的城市社會職業結構劃分為「九個分層」：①外僑、清朝貴族、大官僚、大軍閥、豪紳富商；②外國銀行、洋行的董事、高級職員和買辦；③大型工廠、商店和銀行的投資者、經營者；④銀行、公司和大型工廠、商店的專業職員、高級雇員；⑤中小工廠、商店投資者和經營者、出版商、主編、律師、醫生、教授、一般政府職員、公司職員；⑥小企業主、店主、高級店員、中間商、包工頭、技術工人；⑦手工業者、商販、店員、學徒；⑧工廠、商店和手工作坊的工人、運輸、建築、裝卸等行業的工人和小攤販等；⑨自謀生計者、苦力、娼妓、乞丐、難民等。見李明偉：《清末明初中國城市社會階層研究（1897-1927）》，頁99。

[16] 關於明代「鄉紳階層」可參閱（日）檀上寬：〈明清鄉紳論〉，收入劉俊文主編，南柄文等譯：《日本學者研究中國史論著選擇》第六卷明清（北京：中華書局，1993年）。

勢？邱培成提出，「上海都市大眾文化講求娛樂性、通俗性和包容性。」[17]
市民文化源於市民階層日常生活內容，據載，當時各式店鋪林立「古坑玉器
在新北門內，眼鏡在新北門內，照相樓在二三馬路，錢業南市在大東門
外。」[18] 這些市民生活在商品消費意識高漲，享樂風氣盛行的商業都市，
閒瑕時愛上戲園觀看各類戲劇、茶樓吃茶聽書、飯店吃飯、洋行消費、馬車
兜風、照相樓拍照、賽馬賽船、跳交誼舞、搓麻將、玩遊樂場這類娛樂消費
形態，如張園安愷第便是晚清上海市民常光顧的娛樂場所，民國成立不久亦
陸續出現樓外樓、新世界、大世界等大型遊樂場。[19] 蔡豐明說：「上海都
市居民的主體，是一個文化素養並不很高，而又有著較強的商品意識和世俗
情調的市民階層。」[20] 以小說閱讀為例，據統計從 1908 到 1930 年間，上
海出版了 180 種鴛鴦蝴蝶派報刊雜誌。[21] 足見在講求商業市場導向，迎合
市民通俗口味的情形下，以娛樂消遣為宗旨，以言情為題材的鴛鴦蝴蝶派小
說這類通俗讀物，在一般市民大眾中極受歡迎。

[17] 邱培成：《描繪近代上海都市的一種方法：「小說月報」（1910-1920）與清末民初
上海都市文化研究》（南京：鳳凰出版社，2011 年），頁 147。

[18] 清‧葛元煦：《滬遊雜記》（臺北：廣文書局，1968 年），頁 15。

[19] 關於晚清近代上海市民生活文化史料，參見清‧葛元煦：《滬遊雜記》（臺北：廣文
書局，1968 年）；唐振常主編：《近代上海繁華錄》（臺北：臺灣商務印書館，
1993 年）；曹聚仁：《上海春秋史》（北京：讀書‧生活‧新知三聯書店，2007
年）；熊月之、周武主編：《上海：一座現代化都市的編年史》（上海：上海書店出
版社，2007 年）；盧漢超著，段煉等譯：《霓虹燈外——20 世紀初日常生活中的上
海》（上海：上海古籍出版社，2004 年）。

[20] 蔡豐明：《上海都市民俗》（上海：學林出版社，2001 年），頁 278。

[21] 唐振常、沈恒春編：《上海史》（上海：上海人民出版社，1989 年），頁 504-505。
在晚清「四大譴責小說」之後，「五四」前新文學期刊尚未出世之前，「鴛鴦蝴蝶
派」期刊獨步文壇，廣受市民大眾喜愛。這些被稱為「鴛鴦蝴蝶派」的通俗期刊主要
有：《小說時報》、《小說月報》、《禮拜六》、《小說叢報》、《小說畫報》等。
詳閱范伯群、孔慶東主編：《通俗文學十五講》（北京：北京大學出版社，2003
年），頁 305-309。「鴛鴦蝴蝶派」的相關研究，可參閱 Perry E. Link, *Mandarin
Ducks and Butterflies: Popular Fiction in Early Twentieth-Century Chinese Cities*
(Berkeley：University of California Prees, 1981).

　　晚清老北京的城市風情不全然等同於十里洋場的上海，但在近代城市化
工業文明的催促下，卻同樣日益步上經濟發達商業化一途。北京市民平日穿
梭在縱橫交錯胡同小巷，從柴棒胡同、米市胡同、油坊胡同、鹽店胡同、醬
坊胡同、醋章胡同到茶兒胡同，料理開門七件事，或前往金絲、銀絲等以五
金命名的胡同張羅起居用品。市民若欲上街購買新奇貨，通常會去大柵欄的
六必居醬園、同仁堂藥鋪、馬聚元帽店、內聯升鞋店、瑞蚨祥綢布店等商舖
採買；或到前門大街的全聚德、東來順飯店、張一元茶莊吃食解悶，大街上
各式茶館種類齊全，從清茶館、酒茶館、書茶館應有盡有；想看玩意兒則趨
往當地最大市井娛樂文化場所，天橋，該處有廣受市民喜愛的各種民間藝
術，評書、相聲、評劇、梆子、大鼓書、魔術戲法和戲班演出，還有江湖郎
中為賣藥表演武術、氣功。

　　整體而言，北京與上海的市民娛樂活動，或偶有內容上的差異，但本質
上並不會相距太遠。北京市民階層的娛樂活動和上海一樣包羅萬象，包括賽
馬摔跤、下圍棋象棋、收藏書畫古玩、踢毽習武、放風箏釣魚、賽驢車馬
車、養鴿遛鳥馴鷹、騎自行車、戲園聽戲、看花會表演、看《禮拜六》、
《水滸》、《封神演義》等小人書、相館照相、養金魚養貓狗、鬥秋蟲、種
樹栽花、聽說書看戲、玩遊戲場等。[22] 這些市民階層多喜愛通俗趣味性質
的娛樂活動，無須深厚的文化素養才能參與，至少與傳統士大夫階層創造出
的精英文化有所區隔，普遍呈現出追求感官刺激、趨新善變、淺顯通俗的市
民文化特徵，受眾範圍大，相對於古典社會精英文化強調高尚雅致、歷史傳
統等元素概念，僅限於讀書人，受眾範圍小。市民文化在審美趨勢上表現出
審美兼具趣味消遣的態勢，已不若精英文化以修養性情為審美目的。

　　晚清「市民文化」思潮下，於繪畫方面導致什麼結果？各種依托市場的

[22] 關於晚清北京市民生活文化史料，參見清‧富察敦崇：《燕京歲時記》（臺北：廣文
　　書局，1970 年再版）；清‧震鈞：《天咫偶聞》（合肥：黃山書社，清光緒刻本，
　　2008 年）；崔普權：《老北京的玩樂》（北京：北京燕山出版社，1999 年）；徐城
　　北：《北老京》（南京：江蘇美術出版社，1999 年）。

通俗繪畫應運而生，像是肖像畫、畫報、連環畫、漫畫、廣告畫、月份牌等廣受歡迎，而源於士大夫階層的傳統文人畫於此通俗趣味氛圍下，產生怎樣的轉變？「市民文化」思潮如何影響到當時畫家的創作？

　　就買畫者而言，繪畫的主顧不再是皇權勢力獨攬，崛起的商賈階層開始分庭抗禮，左右藝術的流通時尚。[23]　如上海畫家胡公壽得錢業工會的金融商人贊助，賣畫自給，在上海畫壇頗有勢力。[24]　在胡公壽引見下，任伯年後來結識不少商界名人，如「古香室」老闆朱樹卿、「九華堂」老闆朱錦裳、銀行家陶濬宣、商人兼畫家胡鐵梅等，作為衣食來源的中介朋友。[25]以商賈富豪為代表的新興富裕階層，成為繪畫的新主顧，取代原本皇室官宦的地位，其中亦不乏部分商賈富豪欲藉收藏書畫以攀附風雅，其心態和一些明代收藏家相仿。[26]

[23]　萬青岜：〈中國商人中有影響的藝術家〉，《萬青力美術文集》（北京：人民美術出版社，2004 年），頁 55-79。需要說明的是，萬青岜又常被寫成萬青力，因為他在美院唸書，教導處用打字機打不出那個字，只好去掉了「山」頭。底下依循引用書目的寫法稱之，以利查詢。

[24]　萬青力：《並非衰弱的百年──十九世紀中國繪畫史》，頁 130。

[25]　萬青力：《並非衰弱的百年──十九世紀中國繪畫史》，頁 215。

[26]　據《吳風錄》載「至今吳俗權豪家，好聚三代銅器，唐宋玉窯器書畫，至有發掘古墓而求者。若陸氏神品畫，累至十卷，王延詰三代銅器萬件，數倍於〈宣和博古圖〉所載。」見明・黃省曾：《吳風錄》，收入《明人百家》（上海：上海文藝出版社，上海掃葉山房 32 開楷書石印本影印，1990 年），頁 165。另據《客座贅語》記載，南京地區也有不少收藏家與鑒賞家，如黃琳、胡汝嘉多藏書畫，羅鳳藏有法書、名畫、金石遺刻至數千種。見明・顧起元：《客座贅語》（合肥：黃山書社，明萬曆四十六年自刻本，2008 年）卷八　鑒賞八則，頁 133。足見明代蘇州與南京地區書畫收藏之風盛行。宋米芾將收藏家分為鑒賞之家與好事之家：「鑒賞家謂其篤好，遍閱記錄，又負心得，或自能畫，故所收皆精品；近世人或有貲力，原非酷好，意作標韻，至假耳目於人，此謂之好事者。」見宋・米芾：〈畫史〉，潘運告主編：《宋人畫論》（長沙：湖南美術出版社，2003 年）二版，頁 164。鑒賞家不僅愛好繪畫，自身也能作畫，且博覽相關書籍，收藏之畫均為精品；而好事者收藏繪畫並非出自酷好，僅僅因為有財力，想故作風雅，只能假借別人的耳目買畫，但贗品不少。明何良俊的一則記事反映出某些明人故作風雅的事實：「世人家多資力，加以好事，聞好古之家

　　據明文震亨《長物志》卷五〈書畫〉「懸畫月令」條記錄，每個節令或為趨吉避凶、或為典故趣味等因素，都有相對應適宜懸畫之題材。關於懸畫的位置，亦有所載明：「懸畫宜高，齋中僅可置一軸於上，若懸兩壁及左右對列，最俗。」[27] 晚明以降，用花卉景物、人物畫像裝點俗世生活，乃至擺放位置，皆有雅俗之別，甚至蔚然成人文習尚，及至晚清民初仍相沿成風。城市新興富裕階層在充裕的經濟條件下，希冀藉由文化商品的點綴，使自己晉升為富有傳統文化涵養的風雅之士。不過，此時買畫者除新興富裕階層外亦包括大眾階層，大眾階層則多偏好海派繪畫與常民生活相關、題材平易近人的世俗畫。

　　就畫家而言，有別於以往傳統文人作畫多以修養性情、聊以自娛或相互酬贈目的，此時全國各地書畫家，紛紛來到上海這個新興城市尋求更多書畫交易的機會。如上海開始出現書畫會的組織，如「平遠山房書畫會」、「吾園書畫雅集」、「小蓬萊雅集」、「海上題襟館金石書畫社」、「豫園書畫善會」等書畫會的成立，其功能除了可共同致力於中國畫研究，亦有利於書畫買賣的附加作用，書畫會使來自各地的書畫家有談藝論畫、買賣書畫的機會，此與傳統文人雅集的抒情閒賞比較，範圍較廣，實際效益也更大。聚集城市的畫家群以市場需求為導向的情形，到了晚清時的「海上畫派」更為顯著。

　　何謂「海上畫派」？據清代王韜（1828-1897）載：「滬上近當南北要

亦曾蓄畫。遂買數十幅於家，客至懸之中堂，誇以為觀美。今之所稱好畫者，皆此輩耳。其有能稍辨真贋，之山頭要博，樹枝要圓潤，石作三面，路分兩歧，皴綽有血脈，染渲有變幻。能知得此者，蓋已千百中或四五人而已。」見明・何良俊：〈四友齋畫論〉，潘運告主編：《明代畫論》（長沙：湖南美術出版社，2002 年），頁 12-13。延續米芾觀點，何良俊指出，明代的好事之家頗多，但真正懂得畫裡山頭、樹枝、石、路的皴法與染渲該如何之士，恐怕寥寥無幾。關於明代形成的消費社會，可參閱巫仁恕：《品味奢華：晚明的消費社會與士大夫》（臺北：中央研究院，聯經出版事業公司，2007 年）。

27 明・文震亨撰，陳植編：《長物志校注》（南京：江蘇科學技術出版社，1984年），頁 221、136。

衝，為人文淵藪，書畫名家多星聚於此間，向或下榻西園，兵燹後僦居城外，並皆渲染丹青，刻畫金石，以爭長於三絕，求者得其片紙尺幅以為榮。」[28] 張鳴珂（1829-1908）曰：「自海禁一開，貿易之盛，無過上海一隅。而以硯田為生者，亦皆于于而來，僑居賣畫。」[29] 葛元煦（生卒年不詳）云：「上海為商賈之區，畸人墨客往往萃集於此。」[30]「海上畫派」又稱海派繪畫或簡稱海派，是指晚清開埠以來，十九世紀四十年代後，來自各地，寓居上海，將潤利制度化，以賣畫謀生的畫家。海派重要畫家包括「三熊」與「二任」，張熊（1803-1886）、朱熊（1801-1864）、任熊（1823-1857）、任薰（1836-1893）和任伯年（1840-1895），還有胡公壽（1823-1886）、虛谷（1824-1896）、蒲華（1830-1911）、錢慧安（1833-1911）等人；海派後期則以吳昌碩為代表。

於此晚清市民文化思潮下的繪畫，在價值觀念、審美品味、展現形式上有何特徵？以海派繪畫而言，以往論者多批評其濃厚的商業氣息，如俞劍華說：「同治、光緒之間，時局益壞，畫風日漓。畫家多蟄居上海，賣畫自給，以生計所迫，不得不稍投時好，以博潤資，畫品遂不免日流於俗濁，或柔媚華麗，或劍拔弩張，漸有海派之目。」[31] 從正統文人畫派眼光來看，海派繪畫大膽運用各種鮮豔的色彩作畫，其重彩寫意的展現形式，違反傳統文人畫家以水墨為上蘊含哲理的思考，且畫家作畫動機以符合市民階層喜好為宗旨，亦流於淺薄鄙俗。

然而，海派畫家當時所處的社會環境與明清時已大不同，隨著晚清開埠以來工商業發達，城市化結果形成新的市民群體，這些市民階層渴望藉由收藏繪畫商品點綴門面，以顯示具備良好的文化素養。對於聚集城市的畫家群而言，以市場需求為導向儘管易流於世俗化，但因時代社會的轉變，即使鮑

28　清・王韜：《瀛堧雜誌》（臺北：廣文書局，1969 年），頁 136。

29　清・張鳴珂：《寒松閣談藝瑣錄》卷六，收錄於周駿富輯：《清代傳記叢刊・藝林類》74（臺北：明文書局，1985 年），頁 074-197。

30　清・葛元煦：《滬游雜記》，頁 11。

31　俞劍華：《中國繪畫史》下冊（北京：商務印書館，1937 年），頁 196。

讀詩書的文人，科舉制度廢除後，失去傳統致仕之途，逐漸意識到「能躬耕則躬耕，不能躬耕則擇一藝以為食力之計。」[32] 每個人立足於現代社會皆須有經濟獨立的能力。畫家亦憑其專業技術自食其力，藉由賣畫，繪畫普及至新興富裕階層與一般市民大眾。於是，繪畫不僅僅只是傳統文人墨客抒情隨興之作，亦成為一種現代社會普及的文化商品，具有實用裝飾、投資買賣等意義。

貳、「雅俗共賞」的繪畫趨勢

何謂「雅」文化？「雅」，是人為修飾之得宜。[33] 有學者提出：「『雅文化』是指具有莊嚴、純正、規範特色的文化類型，含括『廟堂文化』、『士大夫文化』、『官府文化』、『經院文化』、『精英文化』等。」[34] 亦有研究者指出守禮、符合禮，則美、則雅，不守禮、不符合禮，則醜、則俗。「雅」的審美境界是建構在重「禮」，即社會重秩序、安寧、和平的基礎之上的。[35] 故「雅」文化是由傳統士大夫精英階層創造，人為修飾之得宜，屬於學養層次較高的審美文化。[36] 正由於「雅」文化的創造者是精英階層，其接受者同樣局限於知書達禮的士子大夫，重禮、正統、合乎規範是雅文化重要特徵，若缺乏一定程度文化素養者往往難以理解。但「雅」文化若長期缺乏注入以人為本的活力，則易走向徒具形式僵化之途。

何謂「俗」文化？「俗」相對於「雅」而言，乃通行習見未經人為修

[32] 清・沈垚：〈與許海樵〉，《落帆樓文集》（合肥：黃山書社，民國吳興叢書本，2008 年），卷九　外集三，頁 131。

[33] 顏崑陽：《莊子藝術精神析論》（臺北：華正書局，1985 年），頁 148。

[34] 王次澄、郭永吉編：《雅俗相成——傳統文化質性的變易・序》（桃園：中央大學出版中心，2010 年），頁 ii。

[35] 李天道：《中國美學之雅俗精神》（北京：中華書局，2004 年），頁 9。

[36] 關於雅文化的討論另可參見戴嘉枋：《雅文化——中國人的生活藝術世界》（鄭州：中州古籍出版社，2000 年）；鄭晉編著：《中式的優雅》（長沙：湖南美術出版社，2011 年）。

飾。學者提出：「『俗文化』往往帶有粗放、普羅、原生態與日常化現象的文化類型，包容『市井文化』、『鄉土文化』、『江湖文化』、『民間文化』、『大眾文化』等。」[37]「俗」文化創造者不限定精英階層，其創造者與接受者雖說是學識不高的市井小民，「俗」文化難登大雅之堂，不為士夫所重視，但內容卻貼近多數常民的生活，易引發共鳴，盛行於市井大眾間。[38] 可見，世俗所欲，不假藻飾，自然樸實，淺顯易懂，通俗流行，為「俗」文化最大特徵。面對「俗」文化，無須先備一定程度的學養，即使未受過良好教育，文化水平較低者亦能了解接受，反映出普遍廣大市民階層的審美品味。故「俗」文化常以現世的享樂、消遣為主要目的，刺激人的感官、情感。

　　如何分辨「繪畫」上的「雅」、「俗」？[39] 能否從題材、內容予以區隔？大抵而言，高雅之士多喜山林，作畫題材多以山水為主；世俗的職業畫

[37] 王次澄、郭永吉編：《雅俗相成──傳統文化質性的變易・序》（桃園：中央大學出版中心，2010 年），頁 ii。

[38] 關於俗文化的討論可參見：項楚主編：《中國俗文化研究》（成都：巴蜀書社，2005 年）；魯威：《市井文化》（瀋陽：遼寧教育出版社，1993 年）；趙伯陶：《市井文化與市民心態》（武漢：湖北教育出版社，1996 年）；鄭明娳：《通俗文學》（臺北：揚智文化事業公司，1993 年）。雅俗相關討論尚可見：國立中興大學中國文學系主編：《通俗文學與雅正文學全國學術研討會論文集》第一冊至第八冊（臺中：國立中興大學中國文學系，2001 年）。

[39] 本文論繪畫上的「雅」、「俗」，由於回溯的時間跨越幅度頗長，故不免產生論述斷裂感。不過，人的觀念一旦產生、固定，確實能跨越時間的限制，長存人心。此處重點亦非耙梳歷代繪畫的「雅」、「俗」觀念，故處理方式大抵由三個部分組成。首先，說明古代對於繪畫「雅」、「俗」的主流看法，扣緊歷代多數傳統書畫家繼承的觀念，以宋代文人開創的淡泊美學為主軸，明代大家董其昌承襲此說，並將作畫視為性靈寄託「以畫為寄」，強化文人畫家之高尚。整個明、清及至近代對於中國傳統畫的「雅」、「俗」觀念，大抵可循此主線而來。其次，善用前人與此相關的研究成果，指出明代以降文人畫家作畫目的，已開始和書畫買賣交易相關，揭示文人作畫未必全然無涉商業利益行為。三為，舉高邕、張熊與蒲華為例，說明晚清海派畫家不盡然皆為金錢利益、汲汲營營之人，畫品亦不必然全都流於俗濁、柔媚華麗或劍拔弩張。

家因受僱於人，則題材多為人物肖像或富麗堂皇，充滿富貴吉祥寓意的花鳥畫。不過，從題材、內容進行區隔，只是初步分判，無法全然一概而論。因此，以山水為繪畫題材、內容是否較花鳥、人物高雅？「繪畫」上的「雅」、「俗」從內容到形式，從作畫目的到畫家身分，分別表現什麼特徵？我們如果要討論這個問題，須先明白古人如何分判繪畫之雅俗與高下。

宋代蘇軾曰：「觀士人畫如閱天下馬，取其意氣所到，乃若畫工，往往只取鞭策皮毛，槽櫪芻秣，無一點俊發，看數尺許便倦。」[40] 此處將士人畫體現出的俊發意氣，與畫工僅取皮毛之畫對舉，直指後者多看令人生厭，此乃從畫家身分及其繪畫風格作出區隔。宋《宣和畫譜》云：「自唐至本朝。以畫山水得名者，類非畫家者流，而多出於縉紳士大夫。」此乃由於「造化之神秀，陰陽之明晦，萬里之遠，可得之於咫尺間，其非胸中自有丘壑，發而見諸形容，未必知此。」[41] 以畫山水者為例，認為唐宋時期以畫山水得名者，多為縉紳士大夫，關鍵在於這些人以胸中學識涵養見諸名山，文化素養較高，比起職業畫匠自然更能體驗造化之神秀。〈墨竹敘論〉亦曰：「繪事之求形似，拾丹青朱黃鉛粉則失之，是豈知畫之貴乎？有筆不在夫丹青朱黃鉛粉之工也。故有以淡墨揮掃，整整斜斜，不專於形似，而獨得於象外者，往往不出於畫史，而多出於詞人墨卿之所作。」[42] 作畫一旦使用各種顏色敷彩，便是不明繪事之道，反倒那些僅以淡墨揮灑，不求形似，得象外意趣的文人墨客畫，比起畫史高明得多。

上述美學觀乃受宋代歐陽修、蘇軾、米芾等一批著名文人，崇尚「蕭條淡泊」繪畫美學旨趣之影響。歐陽修云：「蕭條淡泊，此難畫之意。畫者得之，覽者未必識也。故飛走、遲速、意淺之物易見，而閒和、嚴靜、趣遠之

[40] 宋・蘇軾：〈又跋漢傑畫山〉，《東坡題跋》（臺北：臺灣商務印書館，明津逮秘書本，1965 年），頁 99。

[41] 宋人撰，明・毛晉訂：《宣和畫譜・山水敘論》（臺北：臺灣商務印書館，明津逮秘書本，1971 年），頁 251。

[42] 宋人撰，明・毛晉訂：《宣和畫譜・墨竹敘論》，頁 561。

心難形。」[43] 表現物體各種動態動作的畫，遠比呈現蕭條淡泊的畫意，閒和之心，難上許多。因為繪畫原用以表達物體形象，但蕭條淡泊指涉的是一種精神感受，自然較難，此涉及繪畫畫形但如何畫神的問題。蘇軾曰：「古來畫師非俗士，摹寫物象略與詩人同。」[44] 真正高明的畫者非一般俗士，和詩人一樣能體會到物體抽象的神韻。米芾曰：「董源平淡天真多，唐無此品，在畢宏上。近世神品格高，無與比也。」[45] 看重非職業畫家董源自然平淡風格，謂之神品。

北宋時已建立起用畫家身分及其形式風格，作為區隔繪畫雅俗、高下之判準。近代看待「繪畫」上的「雅」與「俗」觀念，更深受明人董其昌（1555-1636）「南北宗論」和「以畫為寄」論點影響：

> 禪家有南北二宗，唐時始分。畫之南北二宗，亦唐時分也。但其人非南北耳。北宗則李思訓父子著色山水，流傳而為宋之趙幹、趙伯駒、伯驌，以至馬、夏輩；南宗則王摩詰始用渲淡，一變鉤斫之法，其傳為張璪、荊關、郭忠恕、董巨、米家父子，以至元之四大家，亦如六祖之後有馬駒、雲門、臨濟，兒孫之盛，而北宗微矣。要之，摩詰所謂雲峰石迹，迥出天機，筆意縱橫，參乎造化者。[46]

董其昌將主觀認知的畫史比附為禪家南北二宗，認為北宗畫派重視青綠山水敷彩著色及為表現山石質理分明，運用近似刀斧劈砍的繪畫技法，不若南宗畫派畫家以水墨渲淡的方式參乎天機造化，獲淡泊雅趣，如南宗之頓悟。又

[43] 宋・歐陽修：〈鑒畫〉，李逸安點校：《歐陽修全集》第五冊（北京：中華書局，2001 年），頁 1976。

[44] 宋・蘇軾：〈歐陽少師令賦所蓄石屏〉，收入楊家駱編：《蘇東坡全集》（臺北：世界書局，1964 年），頁 22。

[45] 宋・米芾：〈論山水畫〉，收入俞劍華編：《中國畫論類編》（下）（臺北：華正書局，1984 年），頁 652。

[46] 明・董其昌：《畫禪室隨筆》卷二（臺北：廣文書局，1977 年）再版，頁 52-53。

批評李昭道一派精工之極，然「後人仿之者得其工，不能得其雅。」[47] 直言「北宗」一派精工有餘，高雅不足，此乃從繪畫技法形成的不同風格別之。董其昌說：

> 文人之畫，自王右丞始。其後董源、僧巨然、李成、范寬為嫡子。李龍眠、王晉卿、米南宮及虎兒皆從董、巨得來。直至元四大家黃子久、王叔明、倪元鎮、吳仲圭，皆其正傳。吾朝文、沈，則又遙接衣缽。若馬、夏及李唐、劉松年，又是大李將軍之派，非吾曹所宜學也。[48]

在董其昌看來，自唐王維以文人身分介入繪畫創作後，開啟了「文人之畫」，即畫之「南宗」，以此相對於「北宗」多屬宮廷畫家、院畫家之身分。董其昌承襲元倪瓚「聊以自娛」[49] 的作畫心態，進一步直言：

> 畫之道，所謂宇宙在乎手者，眼前無非生機，故其人往往多壽。至如刻畫細謹，為造物役者，乃能損壽，蓋無生機也。黃子久、沈石田、文徵仲皆大者，仇英知命，趙吳興（孟頫）止六十餘。仇與趙雖品格不同，皆習者之流，非以畫為寄、以畫為樂者也。[50]

此番言論可以看到，董其昌貶低職業畫家在專業領域之投注，稱那些以作畫

47　明・董其昌：《畫禪室隨筆》卷二，頁 56。

48　明・董其昌：《畫禪室隨筆》卷二，頁 76。關於「士夫畫」與「文人畫」之別，今人嚴善錞受何惠鑒於《元代文人畫序》中，稱吳鎮、黃公望、曹知白是「士夫畫轉移到文人畫的過渡」之說啟發，認為出士者為士夫，隱退者為文人，文人畫家的概念基本上可以涵蓋士夫畫家。詳閱氏著：《文人與畫：正史與小說中的畫家》（南京：江蘇教育出版社，2005 年），頁 106-107。

49　元・倪瓚：〈清閟閣遺稿〉，收入潘運告主編：《元代書畫論》（長沙：湖南美術出版社，2002 年），頁 429。

50　明・董其昌：《畫禪室隨筆》卷二，頁 57。

為專職工作的畫家「為造物役」，無從體會宇宙生機，畢生只知以工巧細緻之筆嚴謹刻畫，往往因而短命，皆屬「習者之流」；反之，那些不以作畫為專職工作者，將作畫視為性靈寄托、「以畫為寄」、「以畫為樂」者，能體會並傳達宇宙生機，多藉畫修身養性，安享高壽，據此抬高非職業畫家高雅脫俗之地位。此乃從畫家身分斷言繪畫之雅俗。

由此看來，繪畫內容並非古人判定繪畫雅俗的指標。同樣以人物為題，歷代畫評家不會認為晉顧愷之（約 344-405）的人物畫「俗」，但卻不認為唐閻立本（601-673）的人物畫「雅」；同樣以花鳥為題的畫家明邊景昭（生卒年不詳）與明陳淳（1483-1544），畫評家不會認為前者的花鳥畫較後者高雅。同樣以山水為題的畫家，明張路（1464-1538）的畫被視為狂放有叫囂氣，董其昌的山水畫卻被視為經典鉅作。當中判準首先取決於，繪畫在技巧形式上是重彩工筆還是水墨寫意？當然，非僅形式而已，更是「心」之差別。形式是畫家心性的外貌，筆墨縱橫狂放，意味畫家心性修養之不足；相反，遒勁剛健且圓潤含蓄之筆墨，反映的是畫家平和雅正之心性。受董其昌畫論的影響，在用筆觀點上，董其昌曰：「蓋用筆之難，難在遒勁，而遒勁，非怒筆木強之謂。」[51] 意即用筆既要保持內在骨力，又要避免骨力意氣鋒芒太露，故反對浙派筆觸流露的縱橫習氣。因而，即使同為水墨山水之作，畫家筆觸若表現出「怒筆木強」，沒有藏鋒，沒有泯沒稜痕，在董其昌看來亦難稱之為「雅」。

表面看來，判斷雅俗的關鍵在於，畫家身分是「以畫為寄」的文人士夫，抑或「為造物役」的畫匠？隨著畫家身分的不同，崇尚的繪畫審美品味與風格亦出現所謂雅俗區隔。不過，身分只是社會階層的表象，更內在的是由身分所形成的「意識」，包括宇宙觀、價值觀、審美觀皆不同。大抵而言，文人士夫秉持的是乾坤二氣生化萬物的宇宙觀，作畫對象乃陰陽二氣所生成的生命，畫者須掌握作畫對象之精神氣韻，使之「氣韻生動」。此與單純描摹物象的職業畫家所秉持的理念不同。中國古代畫家地位不高，只是在

[51]　明・董其昌：《畫禪室隨筆》卷一，頁 3。

畫院中稱為「畫工」。繪畫地位之提昇，是靠士大夫所創之「文人畫」，將它提昇至「道」、「意」的層次。關於這部分我們之後會談到。

　　然而，雅俗是否能截然二分？文人畫家的畫比起職業畫家的畫，是否必定更為高雅？文人畫家與職業畫家的界線是否涇渭分明？前者是否必然超凡脫俗，不涉及金錢利益報酬？事實上，以畫家本業作為區隔職業畫家或文人畫家的判準，在明代以前大抵或能如此。然而，當社會結構愈趨商業化、城市化，經濟交易愈趨繁榮時，文人畫家社交活絡士商來往，為商賈作畫收取潤金，不無可能，此時是否還能用無關金錢利益的標準，判斷畫之雅俗？職業畫家亦可能受到縉紳士大夫影響，開始學習、融合文人畫的審美品味[52]，此時是否還能用技巧形式形塑的繪畫風格，作為雅俗區隔之判斷？明四家之首沈周（1427-1509）曾為新安巨商徐廷應作〈江山歷覽卷〉[53]。沈周的弟子文徵明，雖不以賣畫為生，但也接受商賈之家所托，撰寫墓志銘或者壽序，收取潤金，如為葉文貞寫壽頌[54]，為黃仲廣寫墓志銘。[55] 足見士商往來交遊

[52] 以當時職業畫家仇英為例，仇英（1493-1560），出身寒微，原為油漆工，後棄工學畫，拜周臣為師，曾獲當時著名收藏家項元汴、陳官延聘至府，臨摹古畫，將原本易流於俗氣的工筆重彩人物畫與青綠山水畫，改造為具古樸、典雅意趣，並常作深受文人墨客喜愛的四君子題材，在其筆下顯得清韻雅致，符合士大夫尚雅的審美品味。

[53] 清・陸時化：《吳越所見書畫錄》（合肥：黃山書社，清乾隆懷烟閣刻本，2008年）卷三〈又沈石田江山歷覽卷〉，頁 163-164。

[54] 明・文徵明撰，周道振輯校：〈撫桐葉君五十壽頌〉，《文徵明集》下（上海：上海古籍出版社，1987 年），頁 1293-1294。

[55] 明・文徵明撰，周道振輯校：〈黃君仲廣墓志銘〉，《文徵明集》下，頁 1502。關於文人畫家與商賈交遊的紀錄，Clunas 曾根據文徵明撰寫為數不少的墓志銘以及行狀、傳等傳記類文章，討論文徵明受請託的角色，指出文徵明的作品雖然不代表付得起價錢的人便可以輕易獲得，但也並非無償。詳閱（英）柯律格（Craig Clunas）作，邱士華等譯：〈「友」、請託人、顧客〉，收入《雅債：文徵明的社交性藝術》（臺北：石頭出版社，2008 年），頁 171。全篇頁 155-192。石守謙教授亦藉〈寒林鍾馗〉說明山水背景部分的作者為文徵明，但鍾馗本人的描繪則為仇英代作，文仇合作的〈寒林鍾馗〉一方面顯示著文人避俗的傾向，另方面卻又透露出他們不能、也不願完全免俗的訊息，遂藉由〈寒林鍾馗〉創造一種不同於流俗的風格，顯示文人身分的焦慮與紓解。詳閱石守謙：〈雅俗的焦慮──文徵明、鍾馗與大眾文化〉，《從風

之頻繁，文人畫家的畫雖不能輕易以金錢利益換之，但亦非全然無償。

實際上，自明代以降，文人畫家作畫目的雖亦不離「以畫為寄」、「以畫為樂」，但亦非全然皆與書畫買賣交易無關。此時，除職業畫家外，中國部分文人畫家亦開始自訂潤格，進行書畫交易。據記載，明末清初的文人張恂（生卒年不詳），字稚恭，涇陽人，曾在揚州以賣畫自給，張小箋示人曰：一屏值若干，一筆一幅值若干。[56] 約莫同時，博學多藝的儒士呂留良（1629-1683）亦曾立下賣詩文字畫的潤筆單。[57] 受傳統「士大夫」觀念影響，中國文人出身的畫家，即便有賣畫之實，也多刻意隱瞞。最為社會所接受的莫過於人情酬酢的方式，或畫家以門客身分寄食某東主門下，這種門客贊助方式在十八世紀的揚州相當普遍。當然，還有一種書畫交易方式，即為「懸畫於市」的金錢交易。[58]

明代以降，文人畫家與職業畫家的界線不再涇渭分明，晚清海派畫家不乏深具良好文人素養者，如高邕與張熊。

高邕（1850-1921），官江蘇縣丞，民國成立後鬻藝為生。高邕之工書法，尤喜六朝摩崖石刻《瘞鶴銘》，景仰唐書法家李北海（678-747）；畫宗八大山人（1626-1705）、石濤（1642-1707）；篆刻宗浙派，用刀蒼拙，凝練遒茂。高邕之兼善四絕，無異於明清文人。

格到畫意：反思中國美術史》（臺北：石頭出版社，2010 年），頁 243-260。全篇頁243-268。透過上述學者研究可知，文徵明在當時並非遺世獨立的文人畫家，而是有文人身分與雅俗風格的焦慮。

[56] 清・周亮工：《讀畫錄》卷三　張稚恭，收入中國書畫研究資料社編：《畫史叢書》（四）（臺北：文史哲出版社，1974 年），頁 2071。

[57] 黃苗子：〈呂留良賣藝〉，收入黃苗子《古美術論集》（北京：人民美術出版社，1980 年），頁 53-59。

[58] 徐澄琪：〈鄭板橋的潤格——書畫與文人生計〉，《藝術學》第 2 期（1988 年 3月），頁 157-169。文中提到，以書畫維生雖不若讀書作官的光宗耀祖，但仍不失為文人自處自給之道。比起倚人門戶教館餬口，或是聽人臉色的門客生涯，是個獨立自主的行業。藉著潤單，鄭氏表達了他對「專業」的推崇。這和明清士人所崇尚的「業餘」理想相比，可以說是文人思想上的一個轉變。見 164 頁。

　　《墨林今話》稱張熊（1803-1886）「工花卉，縱逸如周服卿，古媚似王忘庵。屏山巨幛以尋丈計者，愈見力量，兼作人物山水，亦古雅絕俗。」[59] 評論張熊的花卉縱逸古媚，結合寫意花鳥與沒骨花卉，雖設色濃麗，卻不失文人的清新雅致。

　　我們再舉另一晚清海派畫家蒲華（1832-1911）為例。清同治十三年（1874），三十一歲的吳昌碩為杜文瀾（1815-1881）幕僚，於曼陀羅齋結識蒲華。蒲華畫學明代花鳥大家陳淳和徐渭（1521-1593），筆意蒼勁奔放，尤擅畫竹。書學二王及至唐宋諸家，筆法清矯多姿。蒲華初為幕僚，後以賣畫為生。蒲華「因其出身寒微，當過廟祝以沙盤為業，人都鄙視，而羞與之同席共餐。昌碩先生獨具慧眼加以青睞。」[60] 兩人來往甚密，結為知交。

　　在吳昌碩眼中，蒲華乃安貧樂道之人「家貧，鬻畫自給；時或升斗不繼，仍陶然自得。」[61] 吳昌碩四十三歲時曾為蒲華治姓名印一方，蒲華亦作〈叢竹盧亭圖〉酬贈之。三年後吳昌碩作〈墨蝴蝶花〉向蒲華請益，自題款曰：「青藤道人法，己丑三月，蒼石擬之。」蒲華題長跋於另紙曰：「文長寫花，運筆飛舞，饒於神韻。……天機所流，不俗而已，正不必對文長真本，以描頭畫角為能事，蒼石亦雋乎技矣，作英。」[62] 蒲華認為作畫要點不在於模仿得維妙維肖，而是能否掌握不從俗、不落於俗套之真諦，並以此勉勵吳昌碩。

　　於此可見海派畫家不盡然為金錢利益汲汲營營之人，畫品亦不必然全都流於俗濁、柔媚華麗或劍拔弩張。高邕和張熊，畫風與性格相對應，或簡逸冷僻，或清新脫俗，凡此總總皆源於其良好的文人氣度與文化涵養。海派繪畫的雅俗屬性，並非單純或雅或俗的區隔對立，而是隨著時代社會買家品味的變遷，走向「雅俗共賞」一途。

[59] 清・蔣寶齡：《墨林今話》（臺北：學海出版社，板藏映雪艸廬影印，1975 年），頁 714。

[60] 吳長鄴：《我的祖父吳昌碩》，頁 138。

[61] 吳昌碩著，吳東邁編：〈石交錄〉，《吳昌碩談藝錄》，頁 220。

[62] 吳長鄴：《我的祖父吳昌碩》，頁 138-139。

　　「『雅正』與『通俗』是一組相對的概念，它原是後設的語言名詞，不是作家創作時原有的決定。」[63] 此處雖指文學，然於繪畫同樣適用。而且，即使作家創作時有所謂雅俗認定，不過到了日後，很有可能產生雅俗位移的現象，而翻轉了原本的雅俗概念。歷代文學作品雅俗位移之例，不勝枚舉。例如宋元戲曲、明清小說在當時，一般多被視為世俗之作；可是，到了民國推行白話文運動以後，乃至現今，這些古代戲曲、小說，反倒偏屬「雅」文學範疇。繪畫上亦有此現象。中國傳統墨彩畫於當時，因用筆、題材、設色之不同，有雅俗之別；然而，到了現在，傳統墨彩畫又大多被視為古典藝術之象徵。此歷時不過百年，即產生如此位移變化，足見雅俗原是一組相對變動不已的動態概念。

　　「雅」與「俗」之間的關係並非截然對立，而是經過互涉流動會產生位移，甚至在市民文化要求通俗大眾化的思潮下，進而產生「雅俗共賞」的情形。何謂「雅俗共賞」？畫家打破傳統縉紳士大夫自成一格的雅文化審美品味，設法結合市民階層喜聞樂見的俗文化審美觀，創作出既高雅又通俗的畫作，使文化水平程度不一的人們均可共同欣賞，本文名之為「雅俗共賞」。此乃由於明中葉以降及至晚清開埠商業發達，改變了社會經濟資源的分配，社會階層因此產生流動，商賈藉由經商致富，打破傳統社會身分界線的方法之一，便是藉由繪畫商品的收藏與展示，點綴自己的文化品味；如此，使得原本屬於士大夫階層以雅為標準的文化物品，便隨著社會經濟權力翻轉，普及至新興富裕階層與一般大眾階層，此即在繪畫藝術上產生雅俗共賞之心態，而海派畫風雅俗共賞的特徵，正好符合市民大眾的審美品味。

　　「雅俗共賞」的繪畫，從內容到形式，有何特徵？大抵而言有二點：一是畫家打破文人畫家與職業畫家各自專擅的繪畫內容和形式，文人畫家的繪畫內容不局限於「歲寒三友」、「四君子」或「高士圖」等富含道德寓意的

63　王三慶：〈論文學之「雅正」與「通俗」」，收入國立中興大學中國文學系主編：《通俗文學與雅正文學全國學術研討會論文集》第一冊（臺中：國立中興大學中國文學系，2001 年），頁 410。

題材，職業畫家也開始選擇文人畫家喜愛的題材作畫；二是破除傳統繪畫形式從屬內容，風格相應的情形，所謂形式與內容風格相應，是指傳統文人畫的內容既屬文人士大夫才懂得的文化意涵，形式上亦多以水墨方式呈現；同樣，職業畫匠作畫習取世俗常見題材為內容，並多採取細謹刻畫技巧的工筆畫。

此處我們舉海派畫家錢慧安（1833-1911）為例。錢慧安擅繪年畫，長期於上海城隍廟賣畫。《海上墨林》稱錢慧安「善工筆畫，以人物仕女為專長。間作山水花卉，均能自出機杼，不落前人窠臼。畫名久著，時下風行。」[64] 錢慧安廣泛學習民間畫師及唐寅（1470-1524）、陳洪綬（1598-1652）、費丹旭（1801-1850）、改琦（1774-1829）的畫風，又自成一格。我們看錢慧安〈簪花圖〉（圖 1），內容題材取北宋韓琦邀客賞芍藥四相簪花典故。[65] 從中可見，作為職業畫家的錢慧安，以學問典故入畫，其繪畫內容雖偏向文人的高雅題材，但畫家於形式技巧上，卻將原本民間年畫單純明

[64] 「錢慧安，又名貴昌，字吉生，寶山人，別號清谿樵子。幼從事於丹青，善工筆畫，以人物仕女為專長。間作山水花卉，均能自出機杼，不落前人窠臼。畫名久著，時下風行。」見清·楊逸著，印曉峰點校：《海上墨林》（上海：華東師範大學出版社，2009 年），頁 98。據豫園書畫善會於民國十八年續印之足本標點整理。

[65] 見宋·沈括：《夢溪補筆談》曰：「韓魏公慶曆中以資政殿學士帥淮南，一日，後園中有芍藥一幹分四岐，岐各一花，上下紅，中間黃蕊間之。當時揚州芍藥，未有此一品，今謂之『金纏腰』者是也。公異之，開一會，欲招四客以賞之，以應四花之瑞。時王岐公為大理寺評事通判，王荊公為大理評事僉判，皆召之，尚少一客，以判鈐轄諸司使忘其名官最長，遂取以充數。明日早衙，鈐轄者申狀暴泄不至，尚少一客，命取過客歷，求一朝官足之。過客中無朝官，唯有陳秀公時為大理寺丞，遂命同會。至中筵，翦四花，四客各簪一枝，甚為盛集。後三十年間，四人皆為宰相。」（合肥：黃山書社，明崇禎刊本，2008 年），卷三 異事，頁 18。四相簪花是北宋韓琦在揚州當太守時，邀王安石、王珪、陳升之共同賞芍藥的典故。芍藥中有一種品種名為金帶圍，花呈紫紅色，花瓣上有一圈金黃色的暈紋，遠遠看去如同紫袍束上金腰帶。金帶圍難得綻放，但是當韓琦的客人到齊時，忽然開出四朵花，於是四人在花下飲酒作詩，酒後每人各簪花一朵。日後三十年之內，這些人都分別當了宰相，此即四相簪花的故事，而金帶圍也由此獲得花中之相、宰相花的美名。

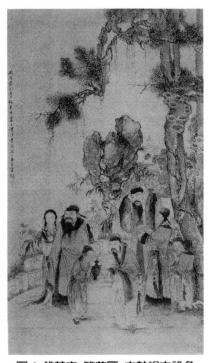

圖 1 錢慧安 簪花圖 立軸絹本設色
142 x 80 cm 臺北故宮博物院藏

快、鮮豔活潑的色彩，變為用筆工細，以鐵線描寫衣紋，衣紋朝縱處收斂。古松參天，虬曲遒勁，湖石峻峭，轉折硬健。設色古淡雅致，人物神情閒雅，正欣賞盛開的芍藥，散發極富韻味的古雅風格。

我們再舉海派巨擘任伯年為例。任伯年擅長人物與花鳥畫，尤精肖像畫，長期於上海賣畫為生。「任伯年的作品，可說是上海畫壇的市場指標，廣受新興商人與外國買家的歡迎。」[66] 其畫之所以受歡迎，究其原因，形式技巧上，任伯年不但學習中國傳統民間畫法，還吸收西洋素描鉛筆速寫技法，早年以工筆見長，賦色穠麗，除常用傳統朱砂、胭脂入畫外，更大膽採用西洋紅，賦予繪畫更加生動鮮活的新興氣息，豔而不俗，營造鮮明的張力及對比。人物畫學明代陳洪綬一派，花鳥畫汲取惲壽平（1633-1690）沒骨法和八大山人的寫意法，轉益多師的結果，形成工緻細膩、古拙誇張、簡逸放縱的多元筆調。

內容題材上，任伯年身為職業畫家，其作既不乏受商賈所託而作的賀壽內容題材，如為上海富商方仁高七十大壽所作的〈華祝三多圖〉（圖 2）。「三多」指「多壽」、「多富」、「多子」。「華祝三多」亦稱「華封三祝」，其典故出自《莊子外篇・天地篇》[67]。大意是說，堯巡視華州（今陝

66 關於任伯年之研究，可參閱楊佳玲作，邵美華譯：《畫夢上海——任伯年的筆墨世界》（臺北：典藏藝術家庭公司，2011 年），頁 58。

67 《莊子・天地》：「堯觀乎華。華封人曰：『嘻，聖人！請祝聖人，使聖人壽。』堯

西華山地區），華封人祝堯「壽、富、多
男子」。此處重點不在於外篇是否為莊子
所作，或者典故中無欲的思想，而是這個
「華封三祝」的傳說，反映了古代人們的
願望。任伯年取「三多」吉祥寓意入畫，
畫面呈現劇場效果，背景富裝飾趣味，頗
受世俗大眾喜愛。

　　此外，亦不乏為文人雅士作的高士題
材，如〈五月披裘圖〉（圖 3）圖中畫一
人物披裘垂釣，引用東漢隱士嚴光「披裘
垂釣」[68] 典故。其大意是說，嚴光在東
漢光武帝劉秀即位後，不慕名利，隱居不
見，披羊裘釣澤中。後世便將「披裘垂
釣」比喻為志高行潔的隱士，意寓高風亮
節。此外，畫名〈五月披裘圖〉，引用
「五月披裘」[69] 典故。春秋時，吳國的

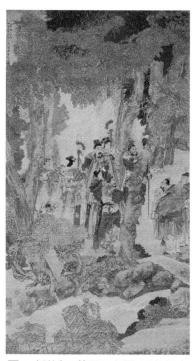

圖 2　任伯年　華祝三多圖　設色絹本
212.5 x 106.5 cm　私人收藏

曰：『辭。』『使聖人富。』堯曰：『辭。』『使聖人多男子。』堯曰：『辭。』封
人曰：『壽、富、多男子，人之所欲也。女獨不欲，何邪？』堯曰：『多男子則多
懼，富則多事，壽則多辱。是三者，非所以養德也，故辭。』封人曰：『始也，我以
女為聖人邪，今然君子也。天生萬民，必授之職。多男子而授之職，則何懼之有！富
而使人分之，則何事之有！夫聖人鶉居而鷇食，鳥行而無彰；天下有道，則與物皆
昌；天下無道，則修德就閒；千歲厭世，去而上僊；乘彼白雲，至於帝鄉；三患莫
至，身常無殃，則何辱之有！』」參見清・郭慶藩輯，王孝魚點校：《莊子集釋》
（臺北：頂淵文化事業公司，2001 年）頁 420-421。

[68]　「披裘垂釣」的典故，出自《後漢書・逸民列傳》：「嚴光，字子陵，一名遵，會稽
餘姚人也。少有高名，與光武同遊學。及光武即位，乃變名姓，隱身不見。帝思其
賢，乃令以物色訪之。後齊國上言：『有一男子，披羊裘釣澤中。』帝疑其光，乃備
安車玄纁，遣使聘之。三反而後至。」參見許嘉璐主編：《後漢書》第三冊（上海：
漢語大詞典出版社，2004 年），卷一百十三　嚴光，頁 1669。

[69]　「五月披裘」的典故，載於《韓詩外傳》：「吳延陵季子遊於齊，見遺金，呼牧者取

圖 3 任伯年 五月披裘圖 設色
152.5 x 40 cm 北京故宮博物院藏

延陵季子到齊國遊歷。在路上看到一堆金子，叫一個披裘的人拿去。披裘的人說：「我暑天還穿皮衣，難道是拾金的人嗎！」於是「披裘」便有歸隱義涵。

任伯年也常用一些古代文人畫家反覆喜愛描寫的內容題材，如〈梅竹雙清圖〉（圖4）、〈聽松圖〉（圖 5）等，可謂集通俗、古雅題材於一身。正是由於任伯年多方吸納、不拘一格的學習與創作態度，大膽破除文人與職業畫家代代相襲的家法路數，形成內容與形式的多變與交疊，因而造就出兼容並蓄、雅俗共賞的繪畫。

我們舉第三個例子，北京畫壇著名文人畫家陳師曾（1876-1923）為例。陳師曾於1914 至 1915 年間，完成《北京風俗圖冊》冊頁，以三十四幅水墨人物畫，描繪老北京的人和事。如〈窮拾人〉（圖 6）、〈磨刀人〉（圖 7）、〈送炭馱夫〉（圖 8）、〈路旁乞婦〉（圖 9）等，呈現出市井小民寫實的生活百態。在展現形式上陳師曾於原稿以鉛筆起草，具速寫技巧，此舉打破傳統文人人物畫多以佛道、高士、仕女為題材框架，將目光聚焦在廣大市民階層，不囿於傳統文人畫家追求的高雅脫俗之審美品味。

之。牧者曰：『何子居之高，視之下，貌之君子，而言之野也！吾有君不臣，有友不友，當暑衣裘，吾豈取金者乎？』延陵子知其為賢者，請問姓字。」參見漢・韓嬰撰，許維遹校譯：《韓詩外傳集釋》（北京：中華書局，2005 年），卷十，頁357。

圖 4 任伯年 梅竹雙清圖 設色
133.5 x 32.9 cm 北京故宮博物院藏

圖 5 任伯年 聽松圖 設色
92 x 40.4 cm 北京故宮博物院藏

圖 6 陳師曾 窮拾人 紙本設色
28 x 23 cm 中國美術館藏

圖 7 陳師曾 磨刀人 紙本設色
28 x 23 cm 中國美術館藏

 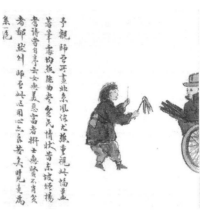

圖 8 陳師曾 送炭馱夫 紙本設色
28 x 23 cm 中國美術館藏

圖 9 陳師曾 路旁乞婦 紙本設色
28 x 23 cm 中國美術館藏

　　其實陳師曾畫這類社會底層人民的人物風俗畫，前有所承。今仍可見者，如因北宋淪陷，一度流落民間賣畫的宋代畫院畫家李唐（生卒年不詳），繪有風俗人物畫〈炙艾圖〉（圖 10），描述江湖郎中為鄉村百姓治病的情形，畫面人物表情動作各異，栩栩如生。明代職業畫家周臣（生卒年不詳），繪有〈流民圖〉（圖 11），如實描繪流離失所、衣衫襤褸的二十四名難民。清代民間畫師蘇六朋（生卒年不詳），於廣州城隍廟一帶擺攤賣畫，亦擅長市井風俗畫，畫作題材取自現實生活，如〈通寶圖〉（圖 12），圖上畫有各行

圖 10 李唐 炙艾圖 絹本設色
66.77 x 58.7 cm 臺北故宮博物院藏

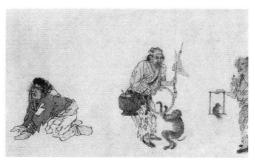

圖 11　周臣　流民圖（局部）　紙本水墨
31.9 x 244.5 cm　美國克里夫蘭藝術博物館藏

圖 12　蘇六朋　通寶圖
廣東省博物館藏

各業的人物，甚有用盡各種方式欲將銅錢扛走者。值得注意的是，上述畫家的身分為職業畫家，作風俗人物畫，或不足為奇。然而，出生於書香門第的文人畫家陳師曾，當時卻留心起市井小民寫實的生活樣貌，並將之入畫。顯示二十世紀文人畫家在心態上脫離高蹈遠引的傳統，關注俗世生活。於此，我們更能察覺「雅俗共賞」的時代趨勢。

　　「雅俗共賞」對藝術而言，究竟是不是一種背離古典「雅」文化的沉淪？前述所提海派畫家，包含本文研究對象吳昌碩、齊白石的繪畫，均含「俗」的元素，是否就降低其作品價值？關於這點，我們不妨先從約莫同時期歐洲繪畫藝術流變，來參照這個問題。

　　十九世紀末、二十世紀初西方繪畫是否也發生過雅俗翻轉的現象？如果從學院藝術和非學院藝術來區隔，我們的確能察覺到當中微妙變化。所謂「學院」（Academy）此一術語源自柏拉圖的學會，十五世紀的義大利人文學者，將之借用來形容他們的聚會。十六世紀間，此一名詞擴及至藝術家以研究為目的的聚會。在十九世紀晚期的保守主義籠罩下，學院逐漸變成反對任

何新藝術觀念的重心，「學院派」也就成為沉滯、因襲和偏見的同義詞。[70]
學院派的繪畫必須遵守科學理性的準則，學院派畫家必須接受嚴格的寫實技
法訓練，從焦點透視法、數學式人體比例、幾何式構圖，到光線明暗的掌
控，以達到最接近物體質感的準確逼真效果，形式上須兼顧到和諧均衡的古
典形式，繪畫取材以宗教、神話和歷史故事等教化人心為主。

　　受歐洲藝術學院影響下所產生的學院藝術，在法國君王路易十四的支持
下，成為美的標準，我們稱之為法國新古典主義藝術，學院藝術意味官方認
可的正統藝術下的最高成就。學院藝術多象徵高雅，往往視那些非學院派的
繪畫粗俗低劣。然而，十九世紀末歐洲學院藝術崇高至上的地位，卻也開始
出現鬆動。如率先興起的印象派（Impressionism）畫家，大多反對學院式刻板
訓練，傾心於客觀記錄當代事物或真實的感官和生活經驗。而後不斷繼起的
各種現代主義繪畫，撼動了學院藝術數百年來的正統地位。

　　朱光潛說：「法國新古典主義文藝就是法國理性主義哲學的體現。」[71]
法國新古典藝術，一方面有意繼承文藝復興運動強調的古希臘、羅馬的古典
精神，即注重理性、秩序、比例，追求完美的形式，及精神上高尚、平和的
永恆價值；另方面吸取了笛卡兒（Rene Descartes, 1596-1650）理性主義哲學的
理論基礎，將「美的本質歸結為『彼此之間有一種恰到好處的協調和適
中』。」[72] 注重由數學、物理學為基底所開出的美的整體性和統一性。但
這難免忽略了文藝浪漫、直覺、想像的感性層面，使文藝成為單一理性下的
產物。所以新古典主義繪畫雖然構圖明確畫風細緻，但在學院派作風嚴謹的
規範下鮮有突破。雖云崇高雅致，但長此以往「雅」也因此僵化，失去創造
性與生命力。

　　與學院派繪畫的「雅」相對的乃非學院派的「俗」。十九世紀寫實主義

[70] 雄獅西洋美術辭典編委會編譯：《西洋美術辭典》（臺北：雄獅圖書公司，1992
　　年）五版，頁22。

[71] 朱光潛：《西方美學史》上（臺北：頂淵文化事業公司，2001 年），頁 166。

[72] 法·笛卡兒：〈給友人巴爾札克書簡的信〉，收入北京大學哲學系美學教研室編：
　　《西方美學家論美和美感》（北京：商務印書館，1980 年），頁 80。

畫家與印象派畫家的相繼出現，宣告了非學院畫派的對立和崛起。寫實主義畫家也許在若干技法上和學院派不至於相距太遠，但關注焦點和繪畫取材方面卻大相逕庭。寫實主義畫家認為取材不應圍繞在宗教、神話和歷史故事打轉，應該將目光轉移到現實世界的人們，描繪一般人乃至底層民眾的生活百態。印象派畫家注重不同角度光線照射下，物體各種色調變化。寫實主義畫家與印象派畫家捨棄了學院藝術訂立的規範，不符合新古典主義的文藝標準，故在學院派畫家的眼中顯得低俗。

可是，正是因為勇於突破由「雅」形成的僵化困境，其對立面──自出機杼、不落俗套的「俗」，也因此堪稱「不俗」。可見，「俗」並非全然負面意義，「俗」正由於它不受框限，故充滿無限可能的創造性和豐沛能量。這點在中西方藝術史上都能得到印證。

西方繪畫藝術同樣經歷了雅俗翻轉的過程，只不過當時西方的「雅」大抵屬於官方，中國的「雅」則屬於文人階層；西方的「俗」屬「非學院派」，中國的「俗」屬「職業畫家」。當然，前文已辨析過繪畫雅俗的觀念，指出職業畫家的畫未必庸俗，雅俗難以截然二分；況且這些區隔都只是雅俗流變的短暫變化，很快地，中西方隨著文言轉語體的語言革命浪潮，及科學技術發展下複製時代的來臨，「雅」、「俗」的位置與內涵又再度出現翻轉現象。

誠如毛文芳云，「雅」、「俗」這樣的用語，經過代代積累，並不具有固定不變的義涵，一個字或詞，一旦脫離原始字源，成為文化用語後，因描述對象與使用領域的不同，會有不同的衍生義，必需配合行文脈絡來解讀，始能得真義。[73] 如前述所言，「雅」泛指古典、深奧、高雅。「俗」泛指通俗、平易、流行。可是，隨著時代推移，雅俗沒有永恆不變的內涵。

雅俗會隨著時間推演，產生位移現象。或許於今日眼光來看，凡屬傳統墨彩畫，大抵或可稱為「雅」的藝術；然而，在四大家所處的年代，即使是傳統墨彩畫，在用筆、題材與設色上，仍有雅俗之別。凡以歲寒三友及四君

[73]　毛文芳：《晚明閒賞美學》（臺北：臺灣學生書局，2000 年），頁 208。

子為題尤其是水墨畫，多視之為「雅」；而其餘一些寄寓世俗願望的花卉，如象徵富貴的牡丹，象徵長壽的桃子，則多視之為「俗」。

不同領域的雅、俗，可能內涵所指亦各有別。以文體而言，宋代詩莊詞媚；明代則詩詞俱雅，小說和戲曲相對為俗；進入二十世紀後，大抵視文言文為雅，語體文為俗。繪畫領域亦如是。二十世紀海派繪畫於晚清正統文人眼中為俗，然而當 1920 年代西洋畫家歸國，先後成立西洋畫社，引進西洋畫各種概念後，海派繪畫使用的傳統中國畫技法和題材，又成為舊詞，逐漸向雅的光譜靠攏，被激進改革人士視為過於傳統古雅的象徵。

故曰雅俗乃一光譜概念，並非固定不動。雅俗內涵既會隨著時代推移，出現變化，也會因領域的不同，所指稱的雅俗各有相異。

參、吳昌碩與齊白石面臨的時代課題

本文研究對象吳昌碩與齊白石，如何面對此一市民文化思潮下「雅俗共賞」的繪畫趨勢？從本文附錄吳昌碩年表可知，其養成模式大抵傾向中國傳統文人主流方式，自幼致力研習詩文、書畫、篆刻等文藝，這些是明清以降讀書人普遍須通曉學習的才藝，凡此總總構成吳昌碩雅文化的內涵，故云吳昌碩早期文化思維傾向雅文化的薰陶。

吳昌碩雅文化內涵之形成，除早年進私塾、讀經史詩詞、隨父學篆刻外，其接受雅文化薰陶有兩個重要時期：一是二十二至二十八歲蕪園耕讀時期，此時雖在家鄉耕讀，但卻受同鄉前賢如施旭臣（？-1890）、朱正初（生卒年不詳）、張行孚（生卒年不詳）等人於詩文、書法、篆刻、小學各方面的指點，以及寓居安吉的潘芝畦（生卒年不詳）和徐士駢（生卒年不詳）從其學畫與詩，亦曾一度赴杭州從俞樾（1821-1907）習文字、訓詁之學，此時結識工詩書、畫意高古的吳伯滔（1840-1895）。

吳昌碩自二十九歲出外遊學尋師訪友，至五十六歲辭去縣令絕意仕途時期，是吳昌碩受雅文化薰陶的第二個重要時期。從遊歷在外到擔任縣令，此時吳昌碩的交友更廣闊，眼界亦更寬廣，期間更結交不少文人雅士。像是擅於金石考證的篆刻家吳山（生卒年不詳），喜好古玩字畫的收藏家潘祖蔭

（1830-1890）、吳雲（1811-1883）、金俯將（生卒年不詳）、藏書家陸心源
（1838-1894）、詩人金鐵老（生卒年不詳）、楊光儀（1822-1900）、詩人兼書家
楊峴（1819-1896）、刻硯家沈石友（1858-1917）等師友，皆從不同文藝層面深
化吳昌碩雅文化內涵。值得注意的是，與此同時結識的一批海派畫家，如高
邕之、張熊、蒲華、胡公壽（1823-1886）、任阜長（1834-1893）、任伯年、陸
廉夫（1851-1920）等人，開啟了吳昌碩繪畫朝向雅俗共賞的契機，這對改善
向來清苦生活的吳昌碩而言，十分重要。

　　光緒九年（1883）時吳昌碩四十歲，因公有
津沽之行，在上海候輪船時透過高邕引介結識任
伯年，吳昌碩小任伯年四歲，二人一見如故，遂
成莫逆。1886 年任伯年曾為四十三歲吳昌碩作
〈饑看天圖〉（圖13），吳昌碩自題長句：

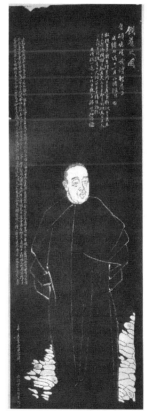

> ……胡為二十載，日被饑來驅。頻歲涉江
> 海，面目風塵枯。深抱固窮節，谿達忘嗟
> 吁。生計仗筆硯，久久貧向隅。典裘風雪
> 候，割愛時賣書。賣書猶賣田，殘闕皆膏
> 肭。我母咬菜根，弄孫堂上娛。我妻炊扊
> 扅，甕中無斗糈。……[74]

自嘲憑藉坐館、任幕僚的微薄收入不易維生，往
往還需要典當衣物或忍痛賣書，顯露出和當時多
數傳統中國文人一樣英俊沈下僚的吳昌碩，生活
過得十分清苦。早年作畫亦抱持文人畫家「聊以
自娛」的戲墨心態「作畫娛性情，雪个窮厥

圖13 任伯年 饑看天圖
水墨 紙本 設色 立軸
杭州西冷印社藏

[74] 吳昌碩著，童音點校：〈饑看天圖自題〉，《吳昌碩詩集》，頁59。

技。」[75]「臨撫石鼓琅玡筆，戲為幽蘭一寫真。中有離騷千古意，不須攜去賽錢神。」[76] 以書入畫為空谷幽蘭寫真，此舉和歷代傳統文人一樣，作畫不為其他功利性目的，純粹「聊以自娛」、「以畫為寄」。

　　然而，迫於生計下，吳昌碩不得不思索賣畫維生，轉為職業畫家的可能性。當中首要關鍵在於作畫心態的轉變，吳昌碩一方面須放下傳統文人作畫「聊以自娛」、「以畫為寄」之尚雅心態，另方面破除職業畫家作畫必「為造物役」的成見，才能跨出「雅俗共賞」第一步。

　　於此情形下，「吳昌碩在清末民初的轉換期，居處於國際經濟都市上海，吳昌碩一方面如傳統文人般創作書畫，同時也如同職業書畫家般銷售自己的作品以求自給自足，亦即所謂的『文人職業書畫家』。」[77] 迄今發現最早的吳昌碩潤格，是 1890 年楊峴行書《缶廬潤例》。而後不斷重訂，如1916 年缶廬潤格訂定「堂幅念兩，齋扁拾貳兩，楹聯三尺四兩……。」1922 年「堂扁三十兩，齋扁念兩，……山水視花卉例加三倍，點景加半，金箋加半，篆與行書一例，刻印每字四兩，題詩跋每件三十兩，磨墨費每件四錢，每兩件大洋壹元四角。」[78] 識文載明各類書畫鐫刻之收費價格，隨著吳昌碩晚年畫名遠播，潤格亦隨之高漲。

　　吳昌碩在上海編所存詩為《缶廬別存》刊行，當中開始出現繪畫如何融雅俗為一體的思考：

　　　　謝康樂言永嘉水際竹閒多牡丹。彼時尚不以為重，至唐開元中始極
　　　　盛，至今沿之。予謂有色無香，大似不通文墨美人。尊為花王，貯之

[75] 吳昌碩著，童音點校：《缶廬別存　題畫詩》，《吳昌碩詩集》，頁 349。

[76] 吳昌碩著，童音點校：《缶廬別存　題畫詩》，《吳昌碩詩集》，頁 350。

[77] （日）松村茂樹：〈吳昌碩與海上畫派〉，收入楊敦堯、蘇盈龍執行編輯：《世變·形象·流風：中國近代繪畫 1796-1949》（臺北：鴻禧藝術文教基金會，2008 年），頁 221-222。

[78] 參閱王中秀、茅子良、陳輝編著：《近現代金石書畫家潤例》（上海：上海畫報出版社，2004 年），頁 93、99。

瓊臺金屋，僥倖太過。酸寒一尉出無車，身閒乃畫富貴花。燕支用盡少錢買，呼婢乞向鄰家娃。[79]

畫牡丹易俗，水僊易瑣碎，惟佐以石，可免二病。[80]

我畫難悅世，放筆心自責。高詠送窮文，加餐當努力，行畫紅牡丹，胭脂好顏色。[81]

吳昌碩評牡丹有色無香，原不受重視，但在唐代尊為花王，僥倖太過，坦言不喜歡單獨畫牡丹，遂刻意牡丹、水仙、奇石組合在同一畫面上，如此可免去一般人畫牡丹易俗豔，和畫水仙易瑣碎的弊病；順道亦嘲諷自己的畫似過於清介絕俗，難受市民大眾青睞，只好暫且放下傳統文人作畫無功利性目的之心態，思索如何於題材與設色上悅世。

　　五十六歲前，吳昌碩主要以教館、幕僚或縣丞小吏維持家計，生活清苦，直至吳昌碩結識海派畫家後，拿畫求教任伯年，任伯年對他說：「子工書不妨以篆籀寫花，草書作幹，變化貫通，不難得其奧訣也。」[82] 勸吳昌碩應發揮書法用筆的方式作畫，以骨力遒勁的篆籀之筆畫花，飄逸飛舞的草書為枝幹，加以變化貫通，定能得其堂奧。

　　1899 年五十六歲的吳昌碩不喜逢迎，決意辭去江蘇安東（今漣水）縣令，自此專注全副心力投入繪畫創作，自訂潤格鬻畫。1912 年六十九歲的吳昌碩移居上海，成為海派後期大家，雅俗共賞的畫風深受富商與市民喜愛，晚年鬻畫應接不暇，數度重訂潤格。吳昌碩畫名遠播東洋，日本書畫界極推崇吳昌碩，不僅珍藏展出其書畫作品，亦編錄出版吳昌碩的書法集、篆

79　吳昌碩著，童音點校：〈牡丹〉，《吳昌碩詩集》，頁 338。
80　吳昌碩著，童音點校：《缶盧別存　題畫詩》，《吳昌碩詩集》，頁 336。
81　邊平恕編著：《吳昌碩》（北京：中國人民大學出版社，2003 年），頁 122。
82　周正平：《上海藝林往事》（上海：上海辭書出版社，2010 年），頁 24。

刻集，甚至專為吳昌碩鑄半身銅像，贈西泠印社陳列。

　　晚清以降不僅上海，北京書畫收藏買賣風氣亦隨著時代社會的變遷，從皇室貴族、文人士大夫手中，走入新興富裕階級，或尋常百姓家，成為一種市民群體的文化娛樂活動。箇中原因，有學者研究指出「北京自清朝傾覆後，大批官員失去俸祿，只得開始變賣家中收藏的古董書畫。」[83] 此外，清末民初之際時局不安，古人書畫價格亦水漲船高，不少商賈富豪藉機大量蒐購名人書畫作為保值之用。

　　位於宣武區東邊的北京琉璃廠是當時很重要的古物集散街，匯聚了「榮寶齋」、「四寶堂」、「汲古閣」、「慶雲堂」等多家遠近馳名的古玩書畫店。齊白石於北京時常去琉璃廠觀賞古書字畫。海派繪畫綜合了北京、浙江、江蘇甚至西方的畫風，不僅受到上海民眾的歡迎，海派繪畫在北京也深受市民大眾喜愛，人在北京卻深受吳昌碩影響的齊白石，走的即是海派繪畫風格。

　　可是，齊白石並非一開始作畫即受到歡迎，而是經過變法後仿效吳昌碩海派繪畫的風格，這是由於以鬻畫為生，不得不考量繪畫市場買畫者的因素，因此，齊白石面臨的同樣亦為「雅俗共賞」的課題。

　　藉由本文附錄齊白石年表，我們從其生平與雅、俗文化之接觸為主軸發現，齊白石八歲時前往外祖父周雨若私塾讀書，和普遍中國古代孩童一樣，《四言雜字》、《三字經》、《百家姓》、《千家詩》是齊白石幼時的蒙學讀物。

　　齊白石此時對繪畫產生興趣，起初摹仿家鄉風俗新產婦家房門上掛的雷公神像，經同學到蒙館宣傳後，又畫星斗塘常見的釣魚老頭模樣，繼而畫各種生活常見景象，舉凡花卉草木，走獸蟲魚，牛馬豬羊，雞鴨蝦蟹，甚至青蛙、麻雀、蜻蜓等無一不入畫。然因家貧需要人力，故齊白石輟學協助家裡挑水、種菜、掃地、砍柴、牧牛等雜活。可是，齊白石從小體弱多病，無法下田作粗重的活，父親見其體弱力小，遂安排齊白石學一門手藝，將來好養

[83]　李鑄晉、萬青力：《中國現代繪畫史・民初之部》，頁 57。

家餬口。

光緒三年（1877），十五歲的齊白石拜粗木作木匠學藝，學蓋房子、製作桌椅床凳犁耙之類的大器作。可是，齊白石因身體孱弱，難以負荷大器作需要花費的力氣，十六歲又轉而學習小器作，從雕刻匠周之美學雕花手藝。期滿出師後，譽滿鄉里，靠雕花手藝的微薄工資貼補家用。齊白石常在做雕花活之餘，亦為鄉里的廟與大戶人家的祠堂畫神像功對，少則四幅，多則到二十幅，包括玉皇大帝、太上老君、財神、火神、灶君、閻王、龍王、牛頭、馬面、哼哈二將等神像。

光緒十四年（1888）二十六歲的齊白石從遠房本家齊鐵珊建議，棄畫神像，改畫人像，從湘潭畫像第一名手蕭傳鑫學畫肖像。蕭師傅又介紹其同樣善畫肖像的朋友文少可，透過兩位名手指點，齊白石盡得畫人像技法。由於畫像的收入比雕花高，且齊白石的繪畫工夫格外精細別緻，是年起，齊白石逐漸扔掉斧鋸，專心作畫匠，在家鄉杏子塢、韶塘一帶畫像謀生。

齊白石從農家牧牛孩童，到學粗木匠、雕花匠再改行到成為畫像師傅，一路走來生活在民間樸實的俗文化氛圍裡，直到二十七歲齊白石拜胡沁園（1847-1914）、陳少蕃（生卒年不詳）為師，正式學習詩、畫，才開啟接觸雅文化契機。

齊白石自記云：「年二十又七，慕胡沁園、陳少蕃二先生為一方風雅正人君子，事為師，學詩畫。」[84] 齊白石隨陳少蕃熟讀《唐詩三百首》、《孟子》、唐宋八家古文、《聊齋誌異》等詩文小說。胡沁園擅工筆花鳥草蟲，能寫漢隸、作詩清麗，常邀集友人在藕花吟館舉行詩會，專事風雅。胡沁園要齊白石不僅要會作畫，還要會作詩，齊白石亦嘗云：「讀書然後方知畫」[85]。拜胡沁園為師後，齊白石得以觀摩其所藏古今書畫，始學何紹基（1799-1873）書法。

[84] 齊白石：〈白石自狀略〉，收入齊良遲主編：《齊白石文集》，頁5。此文作於1940年。

[85] 王振德、李天庥編著：〈題曾默躬畫〉，《齊白石談藝錄》，頁5。

　　由於齊白石畫肖像的聲名遠播，雅士黎松庵（1870-1952）邀請齊白石去畫他父親的遺像，因此結識了一批讀書人並成立「龍山詩社」，切磋詩文，鑽研篆刻。自齊白石與龍山詩友相交後，不僅於詩文和篆刻得益良多，還一同參與飲酒、造花箋、摹金石、作畫、遊溪、觀山、賞月、清談等雅事，齊白石得以藉此涵養自身，遊藝於雅文化中。

　　光緒二十五年（1899），三十七歲的齊白石進湘潭縣城，以詩文為見面禮，拜同鄉著名經學家、古文學家、詩人王闓運（1833-1916）為師，並結識其師門下一批文人雅士，如桂陽名士夏壽田（1870-1937），與著名書家李瑞清（1867-1920）、郭葆蓀（生卒年不詳）兄弟，於詩文、書畫、篆刻方面造詣大有增進，此番歷程使齊白石對於雅文化內涵有一定程度的認識和理解。是年冬天，夏壽田聘齊白石為畫師，教其如夫人姚無雙。

　　齊白石回憶自述這段由西安進京城，住在宣武門外北半截胡同夏壽田家期間，閒暇時常去琉璃廠看看古玩字畫，也到大柵欄一帶去聽聽戲，認識了湘潭同鄉張翊六（生卒年不詳）、晚清著名書家曾熙（1861-1930），李瑞荃（生卒年不詳）常在一起遊宴。李瑞荃還勸原本學何紹基書法的齊白石與他學寫魏碑，臨《爨龍顏碑》和《爨寶子碑》，從學今人書法，轉往學習更為古雅溫醇的南朝隸書。可以看到齊白石此時雖以教畫、賣畫、刻印為生，也過著賞玩字畫、聽戲、與官場雅士遊宴的生活。

　　此時，齊白石又經夏壽田介紹，認識詩人樊增祥（1846-1931），他在西安給齊白石定刻印潤格，生意極好。樊增祥亦邀齊白石觀其所藏名畫，包括八大山人、金農、羅聘諸家畫冊盡收眼底，齊白石此時畫風亦由工筆漸趨寫意。

　　在尚未結識上述這批風雅名士前，齊白石的畫以工筆為主，精緻細膩的工筆畫一直是齊白石畫名遠播之因，與上述名士相交後，齊白石的學識見聞得以大幅增長，畫風喜好亦由此漸趨轉變。自覺作畫應揚棄職業畫家習染的工匠氣，轉往文人雅士看重的寫意畫風格，因而留意到清石濤、八大山人、孟麗堂與明金農、李鱓揚州畫家等寫意率性的風格。之後數年，齊白石就在家鄉與天涯各地五出五歸，在幾度出遊與歸來的日子，雖持續以賣畫刻印為

生，但在繪畫品味上卻逐漸有別於一般職業畫家之聞見與工夫，轉而潛研文人雅士喜愛的寫意畫風。

自幼浸潤於俗文化的齊白石，經多年雅文化薰陶後，其繪畫如何朝向「雅俗共賞」？當中轉折關鍵在於民國六年（1917），五十五歲的齊白石為避鄉亂暫時前往北京，借法源寺居之，期間以賣畫、篆刻為業，結識了吳昌碩的弟子陳師曾，二人意氣、見識相投，遂成莫逆。齊白石到北京避難時所走畫風是文人雅士所喜的八大山人一路，可是，八大、石濤冷逸畫風下孤苦的遺民心情與繁華熱鬧的城市氣息並不相應，無法受到北京市民的青睞。

曾發表過〈文人畫之價值〉[86] 的陳師曾，正面闡揚文人畫，認為文人畫應發揮文人之性靈，畫外蘊含文人之思。陳師曾勸齊白石「正如論書喜姿媚，無怪退之譏右軍。畫吾自畫自合古，何必低首求同群！」[87] 初唐人喜愛王羲之書法，到了中唐韓愈卻頗不以為然地曰：「羲之俗書趁姿媚，數紙尚可博白鵝。」[88] 直指王羲之書法陰柔秀美，眾人無不群起效之，不免顯得過於俗媚。此處陳師曾以書法風尚為喻，表示「畫吾自畫，何必求同？」作畫應畫出屬於自己獨創的風格，無須亦步亦趨仿效前人。齊白石日後亦曾題記此事：

> 冷逸如雪个，遊燕不值錢。……予五十歲後之畫，冷逸如雪个。避湘亂，竄於京師，識者寡。友人師曾勸其改造，信之，即一棄。[89]

齊白石 1919 年又再次赴北京賣畫治印，重居法源思僧舍，但賣畫生涯仍十分慘澹，不禁使其慨嘆萬千：

[86] 陳師曾：〈文人畫之價值〉，收入《中國文人畫之研究》（臺北：中華書畫出版社，1991 年），頁 1-11。

[87] 胡適：《齊白石年譜》，頁 172。

[88] 唐・韓愈著：〈石鼓歌〉，參見清・方世舉箋注，郝潤華、丁俊麗整理：《韓昌黎詩集編年箋注》下冊（北京：中華書局，2012 年），頁 409。

[89] 徐改編著：〈題庚申花果冊〉，《齊白石畫論》，頁 52。

余作畫數十年，未稱己意。從此決定大變，不欲人知。即餓死京華，公等勿憐，乃余或可自問快心時也。[90]

自慚之餘，決心變法。齊白石回憶：「我的潤格，一個扇面，定價銀幣兩元，比同時一般畫家的價碼，便宜一半，尚且很少來問津，生涯落寞得很。師曾勸我自出新意，變通變法，我聽了他話，自創紅花墨葉的一派。」[91]接受陳師曾的勸告後，齊白石改變當時學的八大山人冷逸畫風，也不再只是鑽研精細的工筆畫，而是大膽走上海派書畫領袖吳昌碩大寫意花卉翎毛一派，改走氣勢瀟灑大寫意畫。用鮮明的洋紅點染花朵，襯以濃墨作花葉，澄澄紅花與昭昭墨葉，開啟紅花墨葉派色彩活脫、對比強烈的特色。

1921 年吳昌碩為齊白石書寫潤格「石印每字二元，整張四尺十二元，……冊頁每件六元，紈摺扇同，手卷面議。」[92] 齊白石畫名日盛。1922 年陳師曾攜中國畫家作品東渡日本參加「中日聯合繪畫展」，齊白石的畫引起畫界轟動，並有作品選入巴黎藝術展覽會，齊白石的名氣因而逐漸遠播海內外。日人佔領北平期間，亦多次上門求畫，但遭齊白石以「官入民家主人不祥」為由拒見。

1934 年 72 歲的齊白石重訂潤格時云：

……白求及短減潤金、賒欠、退換、交換諸君，從此諒之，不必見面，恐觸病急。余不求人介紹。有必欲介紹者，勿望酬謝。用棉料之紙、半生宣紙、他紙板厚不畫。山水、人物、工細草蟲、寫意蟲鳥皆不畫。指名圖繪，久已拒絕。花卉字幅：二尺十圓、三尺十五圓、四尺二十圓。……凡畫不題跋，題上款者加十圓。刻印：每字四

[90] 徐改編著：〈為方叔章作畫題〉，《齊白石畫論》，頁 51。

[91] 齊白石著：《白石老人自述》，頁 120-121。

[92] 參閱王中秀、茅子良、陳輝編著：《近現代金石書畫家潤例》，頁 101。

圓。……無論何人，潤金先收。[93]

此外，從 1937 年門條：「送禮物者，不報答；減畫價者，不必再來；要介紹者，莫要酬謝。」（圖 14）及 1940 年門條：「絕止減畫價，絕止吃飯館，絕止照像。吾年八十矣，尺紙六圓，每元加二角。」（圖 15）[94] 均可看到齊白石以賣畫為生，其畫甚受歡迎之盛況。

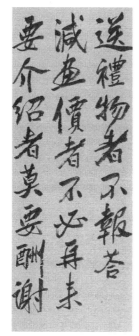

圖 14 齊白石 門條 紙本 水墨
直幅 68.7 x 26 cm
遼寧省博物館藏

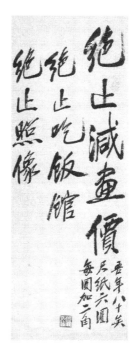

圖 15 齊白石 門條 紙本 水墨
直幅 72.5 x 26.6 cm
遼寧省博物館藏

細究齊白石之所以能變法成功，使繪畫達到「雅俗共賞」的境地，當中

[93] 齊良遲主編：《齊白石文集》（北京：商務印書館，2004 年），頁 345-346。

[94] 國立歷史博物館編輯委員會編輯：《人巧勝天：齊白石書畫展：遼寧省博物館藏精品》（臺北：國立歷史博物館，2011 年），頁 246、250。

關鍵處實歸功於齊白石「以形寫神」[95]。神由形出，不偏廢職業畫家重形與文人畫家重神之說，由自身從俗到雅的學習經歷，成功結合氣勢瀟灑的寫意畫和精密細緻的工筆畫，形神並重。齊白石說：「善寫意者，專言其神；工寫生者，只重其形。要寫生而後寫意，寫意而後復寫生，自能形神俱見。非偶然可得也。」[96] 一語道破中國畫因文人繪畫觀念介入後，日漸忽略物體形象描繪的重要性。

中國歷代畫論多數出於文人之筆，自宋代後日益專言傳神寫意，忽視畫之所以為畫，乃一有意味的感性形式，物體形象仍為畫之構成要素，形神理應並重。故齊白石在繪畫形體上強調「作畫要形神兼備。不能畫得太像，太像則匠；又不能畫得不像，不像則妄。」[97] 既摒除職業畫匠過於關注形體之似，忽略形體天趣自然之神韻，流於俗氣，又免於文人畫家有時作畫漠視畫的形體，以致過於粗略荒率之病。

至此，我們討論了「市民文化」思潮與繪畫「雅俗共賞」的問題，也分別從吳昌碩和齊白石生平耙梳其與雅俗文化之接觸，指出二人如何面臨其時代課題。質言之，對於以鬻畫維持生計的吳昌碩與齊白石來說，市民文化思潮下要求「雅俗共賞」的繪畫，乃二人主要面臨之課題。二人回應方式大抵而言，吳昌碩自傳統文人之雅，轉趨市民大眾喜聞樂見之世俗畫風；反之，齊白石則從職業畫家之俗為起點逐步習雅，到最後皆各自融合出「雅俗共賞」的畫風，以回應時代課題。

我們細究吳昌碩之所以能融合雅俗共賞畫風，關鍵在於作畫心態的轉變，從早年抱持傳統文人畫家「聊以自娛」、「以畫為寄」的戲墨心態作畫，到立意成為專職畫家後首先調整作畫心態，除寫胸中逸氣外，亦思考如何悅世兼顧買家喜好，積極開創雅俗題材於同一畫面上的可能性，設色方面

[95] 「以形寫神」一詞，最初見於晉・顧愷之：〈魏晉勝流畫贊〉，收入潘運告主編：《漢魏六朝書畫論》（長沙：湖南美術出版社，1997 年），頁 267。

[96] 王振德、李天麻編著：〈對于紹語〉，《齊白石談藝錄》，頁 53。

[97] 王振德、李天麻編著：〈對于紹語〉，《齊白石談藝錄》，頁 52。

亦循海派畫家的軌跡，刻意於水墨之外注入更多濃麗色彩，吸引市民階層購買目光。

　　反之，齊白石則從民間木匠轉為職業畫家，由原先悅世娛人的心態，進而理解傳統文人畫家乃藉畫自娛，但又不可一味複製古人畫作，此亦無法契合市民階層的審美品味；為此，齊白石又回頭從自身生活經驗中挖掘題材，將蝦、蟹、蛙、天牛等常民習見之物入畫，發揮職業畫家擅長的工筆與文人畫家瀟灑的寫意工夫，「以形寫神」、「工寫兼擅」，使物象形神兼具，工筆和寫意兼備，藉以呈顯似與不似之妙趣，並且改造習自吳昌碩的設色方式，使購畫者在觀賞形體相似的樂趣之餘，還能進一步感受到形體發出的絕妙神韻。

　　雖然說吳昌碩與齊白石的雅俗融合，分別是從雅到俗，及從俗到雅不同方向的移動，但二人的雅俗相融，可謂皆是從由深層的生命體驗而來，窮而後工，歷經困頓滄桑人生所換取的藝術成就。

　　吳昌碩雖云作畫乃「聊以自娛」、「以畫為寄」戲墨心態，但實際上，成為職業畫家是他最後不得不的選擇。自小接受傳統文人教育模式薰陶的他，熟讀經史詩詞、文字訓詁、詩書畫篆刻，無一不精。家鄉蕪園耕讀潛研、出外遊學尋師訪友，均循文人養成模式，欲成為博雅通才的知識分子。

　　然因政治、社會結構的變遷，使吳昌碩空有一身傳統文人才藝，卻無用武之地。二十幾年來，憑藉坐館、任幕僚的微薄收入，甚至典裘賣書，仍不足以讓家人溫飽，從前述提及的〈饑看天圖自題〉，及任伯年為吳昌碩作的〈酸寒尉像〉（圖 16）可見一斑。圖中吳昌碩著官服，頭戴紅纓帽，足蹬官靴，著葵黃色長袍，外罩烏紗馬褂，拱手作揖，其狀可哂。

　　任伯年以淡筆描繪五官，寥寥數筆便傳達出時任蘇州官衙中「佐貳」小吏，清介耿直的吳昌碩難以適應趨炎附勢的官場，卻又不得不為五斗米折腰的困窘心境。與吳昌碩亦師亦友的楊峴，於畫上題長詩：「尉年四十饒精神，萬一春雷起平地。變換氣味豈能定，願尉莫怕狂名祟。英雄暫與常人倫，未際升騰且擁鼻。世間幾個孟東野，會見東方擁千騎。」以英雄、孟郊喻之，期勉身處逆境默默無聞的吳昌碩，他朝定能春雷平地起，盡掃酸寒味。

圖 16 任伯年 酸寒尉像
設色 紙本 164.2 x 77.6 cm
浙江省博物館藏

因此，吳昌碩所謂「聊以自娛」，在窮困潦倒時，並非真如字面義上逍遙、自我娛樂，而是較接近自嘲戲謔的心態。「以畫為寄」所寄內容，亦非單純自娛、戲墨的消遣心情，而是寄託其潦倒無以維生的落魄心境。

綜觀吳昌碩畢生際遇，可以說，其雅俗相融的成就，是用多年饑貧交迫、不得溫飽的窮困遭遇，深自體悟而來。吳昌碩畫中高雅之物，如梅、水仙、奇石等，實為用以自況、自喻的隱喻，意味自身博古高雅，卻不見用於世。一如孤高自賞的純文人畫，不受當世買家青睞，若欲送窮加餐，則不得不結合牡丹一類富貴題材，投世俗大眾所好。

齊白石雅俗相融的成就，同樣源於其生平遭際。「余畫小雞二十年，十年能得形似，十年能得神似。」[98] 物象形神兼具的絕妙，呈現出齊白石習畫歷程一路由形到神的琢磨。若不是當木匠雕花之餘，亦為鄉廟祠堂畫神像；若不是棄畫神像，跟隨畫像名手學畫人物肖像；若不是欲提升眼界更上層樓，拜師學詩、畫，鑽研書法篆刻；若不是進城拜師深化詩文、書畫、篆刻各方面造詣，齊白石的繪畫成就大概也就早早止步於神像畫或肖像畫名手，或者工筆大家的頭銜。

「予少貧，為牧童及木工，一飽無時而酷好文藝，為之八十餘年，今將

[98]　王振德、李天麻編著：〈對胡佩衡語〉，《齊白石談藝錄》，頁9。

百歲矣。」[99] 憑藉自身努力，齊白石持續研習文人學問，向雅文化取經的好古精神，使畫家作畫不滿足於表面形體之似，其筆下所繪往往既寫形又傳神。齊白石將人物肖像的寫形傳神技法，巧妙運用到花鳥魚蟲上，盡顯萬物之神，符合時人喜好，但齊白石不以此自滿，又往上一層，鑽研文人寫意畫及相關知識學問。因此，齊白石的畫隱然增添了一般寫實畫家無法企及的古雅元素和高度。

　　齊白石作畫題材常取材於來自農村鄉間常見事物，如蝦、蛙、雞、牛等，以鄉間純樸常見物自喻，直率展現物與畫家天真的本性。齊白石的印文多自稱「木人」、「齊木人」、「魯班門下」、「尋常百姓人家」、「杏子塢老民」、「星塘白屋不出公卿」、「湘上老農」、「南陽布衣」等，亦反映出畫家起自木工、尋常百姓、農民、布衣，不忘其本，熱愛家鄉，來自底層民間的象徵。

　　所以說，吳昌碩與齊白石出身背景，雅俗底蘊雖各異，但是為了回應時代情境拋出的雅俗共賞趨勢課題，都不得不奮力近俗或趨雅，用畢生動態生命歷程持續不斷體驗、學習，換取出色非凡的藝術成就。

　　顏崑陽提出文學家有「三重性」歷史存在與社會存在。第一重的存在是與一般人一樣，共享整體性的歷史文化與社會情境。第二重是階層限定的視域中，理解、選擇、承受了某些由「文化傳統」及「社會階層」共成的價值觀。第三重的存在，則是由於其文學觀念及活動所自主選擇、承受的「文學傳統」與「社會交往」，而互應相求地歸屬於所認同的文學社群。[100] 此概念同樣適用於畫家身上。吳昌碩與齊白石如何回應這「三重性」的歷史存在與社會存在？

　　二人所處的第一重的存在是，既身為職業畫家，就無法迴避「市民文

[99] 王振德、李天庥編著：〈1959 齊白石自序〉，《齊白石談藝錄》，頁 12。

[100] 參見顏崑陽：〈從混融、交涉、衍變到別用、分流、佈體——「抒情文學史」的反思與「完境文學史」的構想〉，發表於 2009 年 4 月 24、25 日，臺灣大學、政治大學中文系聯合主辦「抒情的文學史」國際學術研討會，刊載於《清華中文學報》第三期（2009 年 12 月），頁 113-154。

化」思潮下，多數買家喜好雅俗共賞的趨勢，此乃二人所共同面臨的整體性歷史文化與社會情境。第二重的存在為，吳昌碩與齊白石分屬不同的「文化傳統」及「社會階層」。吳昌碩自小屬於傳統文人的養成模式，一度考取秀才，歷任坐館、幕僚、佐貳小吏。齊白石則為民間畫匠出身，一路拜師刻苦自學。二人自幼所接受的文化傳統及社會階層自是有別。第三重存在是，二人既以賣畫為生，社會階層已屬相同，而二人自主選擇的「繪畫傳統」與「社會交往」，均致力於如何融通雅俗，只是努力方向不同。吳昌碩選擇趨近海派繪畫的傳統並且與海派畫家交往。齊白石則抱持汲古好學的精神，由近而遠回溯學習古代雅文化。透過畫家生平際遇，結合畫家「三重性」歷史存在與社會存在的分析，有助於我們理解吳昌碩與齊白石，回應雅俗課題的關鍵及獨特性。

第二節　黃賓虹與潘天壽：
主要面臨西畫東漸思潮下科學寫實的繪畫趨勢

　　此節主題論旨亦包括兩個關鍵概念：「西畫東漸」思潮及「科學寫實」的繪畫。一是何謂「西畫東漸」？此一「西畫東漸」思潮產生於何時？這批早期傳入中國的西洋畫表現出什麼特徵？於繪畫上帶來什麼改變？明清時人如何評價此一「西畫東漸」思潮下的繪畫表現？導致什麼結果？如何影響到當時畫家的創作？

　　二是何謂「科學寫實」的繪畫？二十世紀上半葉，各界知識分子對於科學寫實的繪畫要求具體反映在如何學習西畫？民初精英分別提出哪些看法？產生什麼爭論？呈現什麼意義？黃賓虹與潘天壽如何面對此一「西畫東漸」思潮下，對於繪畫「科學寫實」的趨勢？

壹、「西畫東漸」思潮

　　何謂「西畫東漸」？明朝末年，歐洲基督教屬下的宗教組織耶穌會為了傳教需要，一些傳教士來華時攜帶了天主像、聖母像等美術作品，並且在教

堂內展示，引起了中國學者和畫家的注意。[101] 西方傳教士在傳教時，也嘗試著「藝術傳教」、「科學傳教」與「學術傳教」，有意無意地把西方的科學文化傳入中國，與此同時，西方繪畫藝術也隨著傳教士的文化而傳入了中國。西畫東漸的歷史帷幕由此揭開。[102] 本文所謂「西畫東漸」即是指，自晚明起，歐洲繪畫及其繪畫觀念，透過耶穌會傳教士傳教，逐漸東渡輸入中國的情形。

此一「西畫東漸」思潮產生於何時？最初產生於明清時期，尤其自明代中葉以降商業發達，海上貿易擴張，東西方交流日益頻繁，西畫亦隨西洋傳教士傳入中國。這批早期「西畫東漸」的西洋畫表現出什麼特徵？史載明萬曆二十九年（1601），利瑪竇（1552-1610）曾向明神宗進呈天主像和天主母像。顧起元（1565-1628）形容：「所畫天主，乃一小兒，一婦人抱之，曰天母。畫以銅板為幀，而塗五采於上，其貌如生身與臂手，儼然隱起幀上，臉之凹凸處正視與生人不殊。」[103] 明末姜紹書（生卒年不詳）於《無聲詩史》云：「利瑪竇攜來西域天主像，乃女人一抱嬰兒，眉目衣紋，如明鏡涵影，蹦蹦欲動，其端嚴娟秀，中國畫工，無由措手。」[104] 可見這批早期「西畫東漸」的西洋油畫，內容上多以宗教人物為題材，形式上多採取嚴謹寫實的技法，呈現人物適當的比例，重視明暗對比的光影。

隨著清康熙、乾隆年間，越來越多擅長繪畫的西洋傳教士供職於朝廷

[101] 聶崇正：《清宮繪畫與「西畫東漸」》（北京：紫禁城出版社，2008 年），頁 182。

[102] 馬渭源：〈論明清西畫東漸及其與蘇州「仿泰西」版畫的出版、傳播〉，《中西文化研究》第 2 期（2007 年 12 月），頁 94。全文頁 94-106。關於兩百多年來西畫輸入中國的歷史，尚可參見馬渭源：〈論西畫東漸對明清中華帝國社會的影響〉，《中西文化研究》第 15 期（2009 年 6 月），頁 76-94。及莫小也：《17-18 世紀傳教士與西畫東漸》（杭州：中國美術學院出版社，2002 年）。

[103] 顧起元並記利瑪竇之語：「中國畫但畫陽不畫陰，故看之人面軀正平，無凹凸相。吾國畫兼陰與陽寫之，故面有高下，而手臂皆輪圓耳。」見明·顧起元：《客座贅語》（合肥：黃山書社，明萬曆四十六年自刻本，2008 年），卷六　利瑪竇，頁 103。

[104] 明·姜紹書：《無聲詩史》（合肥：黃山書社，清康熙觀妙齋刻本，2008 年），卷七　西域畫，頁 66。

[105]，如利類思（Ludovic Bugli, 1606-1682）、南懷仁（Ferdinand Verbiest, 1623-1688）、馬國賢（Matteo Ripa, 1862-1745）、法蘭西人王致誠（Denis Attiret, 1702-1768）、波希米亞人艾啟蒙（Ignatius Sickltart, 1708-1780）、法蘭西人賀清泰（Louis de Poirot, 1735-1814）、義大利人安德義（Joannes Damasceuns Salusti, ?-1781）、義大利人潘廷璋（Joseph Panzi, ?-1812）等人，當然還包括著名的義大利人郎世寧（Giuseppe Castiglione, 1688-1766），《石渠寶笈》著錄郎氏作品五十有六。

　　這些任職宮廷畫師的西洋傳教士於繪畫上帶來什麼改變？胡敬（1769-1845）稱「世寧之畫本西法，而能以中法參之，其繪花卉具生動之姿，非若彼中庸手之詹詹於繩尺者比。」[106] 所謂「本西法」，即以西畫重視物象結構，與焦點透視的立體感為主要技法，「以中法參之」輔以使用中國傳統的作畫工具，融合中國工筆畫用筆工穩，線條流暢，畫面工整細緻的表現手法，淡化光線投射的視覺效果，使物象生動而不僵硬，增添幾分柔和清妍。如郎世寧為雍正帝生日而畫的〈嵩獻英芝圖〉（圖 17），在技法上淡化部分光線明暗陰影的立體感，以松、鷹、靈芝等中國傳統題材於絹本上作畫。除了光線明暗能營造立體效果外，焦點透視的作畫視點也是關鍵的一環。畫家作畫時採取一個固定的視點，畫中平行的直線會消失於畫面深處，營造出景深的立體效果，此即焦點透視法。

　　至此可知，隨著明清熟諳繪畫的傳教士任職宮廷畫師後，開始嘗試合參中西法，畫作常結合立體感與焦點透視法等技巧，以宮廷常見題材出之。不過，可以發現無論作畫怎樣合參中西法，西方文藝復興以降，講求以解剖知識、焦點透視、立體深度、明暗光影等科學理論為作畫觀念及其形式技法，始終為繪畫表現上明顯的特徵。

[105] 相關記載可參見方豪：《中國天主教史人物傳》（北京：宗教文化出版社，2007年）。

[106] 清·胡敬：《國朝院畫錄》卷上，收入中國書畫資料研究社編：《畫史叢書》（三）（臺北：文史哲出版社，掃葉山房刻本，1974年），頁 1814-1815。

對此「西畫東漸」思潮下的繪畫表現，時人如何評價？面對明清時期西洋傳教士活動帶來西畫科學的寫實技法，當時中國人反應不一。清工部右侍郎年希堯（？-1739）於清雍正年七年（1729）完成中國最早的透視學著作《視學》。書中序言云，中國的山水畫固然可以意匠經營，縱橫自如，「至於樓閣器物之類，欲其出入規矩，毫髮無差，非取則於泰西之法，萬不能窮其理而造其極。」[107] 年希堯認為寫實類的畫還是必須學習西洋畫，才能達到與如實仿真的效果。

圖 17 郎世寧　嵩獻英芝圖
絹本設色　242.3 x 157.1 cm
北京故宮博物館藏

從人們對於北京天主堂裡畫像的描述，也助於我們了解時人的看法。明劉侗（1593-1636）如此描述天主堂內的西洋畫像：「耶穌像其上，畫像也，望之如塑，貌三十許人。左手把渾天圖，右叉指若方論說次，指所說者。鬚眉豎者如怒，揚者如喜，耳隆其輪，鼻隆其準，目容有矚，口容有聲，中國畫繪事所不及。」[108] 認為西畫人物表情生動細膩為中國畫所不及。

清姚元之（1773-1852）稱郎世寧在天主堂南堂壁畫內的陳設描繪細緻且光影分明：「日光所及，扇影、瓶影、几影、不爽毫髮。……線法古無之，而其精乃如此，惜古人未之見也。」[109] 稱西畫使用的「線法」（即焦點透視

[107] 清・年希堯：《視學》視學弁言（合肥：黃山書社，清雍正刻本，2008 年），頁 1。

[108] 明・劉侗、于奕正：《帝京景物略》（北京：北京古籍出版社，明崇禎刻本，2000 年），卷之四　西城內，頁 153。

[109] 清・姚元之：《竹葉亭雜記》（合肥：黃山書社，清光緒十九年姚虞卿刻本，2008 年），卷三，頁 38。

法）精細無比，前所未見。

　　從清胡敬（1769-1845）《國朝院畫錄》評宮廷畫師焦秉貞之語，我們也能得知一二：「焦秉貞，工人物、山水、觀樓，參用海西法。……海西法善於繪影，剖析分寸，以量度陰陽向背，斜正長短，就其影之所著，而設色分濃淡明暗焉。故遠視則人畜、花木、屋宇皆植立而形圓，以至照有天光，蒸為雲氣，窮深極遠，均燦布於寸縑尺楮之中。」[110] 對焦秉貞參用西法會悟有得，取西法變通之而有所讚許。

　　相較於此，當然亦有持相反意見者。明末清初畫家吳歷（1632-1718）比較中西畫後指出：「我之畫不取形似，不落窠臼，謂之神逸，彼全以陰陽向背形似窠臼上用功夫，即款識我之題上彼之識下，用筆亦不相同。」[111] 清初畫家張庚（1685-1760）評前述焦秉貞取西法而變通之作不以為然，認為「然非雅賞也，好古者所不取。」[112] 曾與郎世寧學畫的鄒一桂（1686-1766）曰：「西洋人善勾股法，故其畫於陰陽遠近，不差錙黍。所畫人物屋樹，皆有日影。其所用顏色與筆，與中華絕异。布影由闊而狹，以三角量之。畫宮室於墻壁，令人幾欲走進。學者能參用一二，亦其醒法。但筆法全無，雖工亦匠，故不入畫品。」[113] 無論對西畫持肯定或否定態度，從上述明清時人對於西畫褒貶不一的評價裡可以發現，西畫取形似、強調光線明暗陰影的寫實特質，乃至落款的方式，與傳統國畫均大相逕庭，特別是國畫講究書法用筆，學習古人用筆方式，方謂之「雅」的觀點，堪稱評價上最大鴻溝。

　　此一「西畫東漸」思潮，除了對宮廷畫產生影響外，於民間繪畫導致什麼結果？如何影響到當時中國畫家的創作？

[110] 清・胡敬：《國朝院畫錄》卷上，收入《畫史叢書》（三），頁 1797。

[111] 清・吳歷：《墨井畫跋》（合肥：黃山書社，康熙陸道淮飛霞閣刻本，2008 年），頁 5。

[112] 清・張庚：《國朝畫徵錄》卷中　焦秉貞　冷枚　沈喻，收入《畫史叢書》（三），頁 32。

[113] 清・鄒一桂：《小山畫譜》卷下　西洋畫（合肥：黃山書社，清粵雅堂叢書本，2008 年），頁 27。

　　清同治初，上海天主教會在上海徐家匯創辦了土山灣孤兒院，孤兒院附屬的美術工廠成為中國最早的西洋美術傳授機構，也帶來這波西畫東漸思潮下的科學觀念及寫實技法。據丁悚（1891-1972）記：「上海西洋畫美術教育，最早是徐家匯土山灣天主堂所辦的圖畫館。該館創立於清同治年間，教授科目分水彩、鉛筆、擦筆、木炭、油畫等，以臨摹寫影、人物花卉居多，主要都是以有關天主教的宗教畫為題材，用以傳播教義。」[114] 梁錫鴻（1912-1982）亦載：「上海西洋畫輸入的機會較多，在徐家匯有一所天主教所立的學校，內設圖畫一科，專授西洋畫法，不過所有作品，均帶有極濃厚的宗教氣氛。」[115] 包括任伯年（1839/40？-1895）、周湘（1871-1934）、徐詠清（1880-1953）、張聿光（1885-1968）、丁悚、杭稺英（1900-1947）、張充仁（1907-1997）等，一些中國近現代知名美術家都曾在土山灣接受過教育，無怪乎徐悲鴻稱土山灣畫館為「中國西洋畫之搖籃」[116]。這些曾在土山灣畫館學習西洋畫的中國畫家，可謂上海西畫活動的先驅者。

　　周湘早年以金石與傳統書畫見長，曾於 1898 年到過日本與法國，1910年左右在上海創辦「上海油畫院」，周湘於《申報》刊登暑期「圖畫速成科」招生廣告：「傳授各種最新西法繪像術」即西方肖像技法，「凡來學者，無論有無程度，均使學成而去。」不到兩個月便可以拿到「給憑」，即證書類之的證明。[117] 丁悚回憶說：「當時因西畫新奇，易於招致有志於西

[114] 丁悚：〈上海早期的西洋畫美術教育〉，收入上海市文史館文史資料工作委員會編：《上海地方史資料》五（上海：上海社會科學院出版社，1986 年），頁 208。

[115] 梁錫鴻：〈中國洋畫運動〉，廣州《大光報》，1948 年 6 月 26 日。引自李超：《上海油畫史》（上海：上海人民美術社，1995 年），頁 7。

[116] 徐悲鴻：〈新藝術運動的回顧與前瞻〉，原文刊於年重慶《時事新報》1942 年 3 月 15 日。關於土山灣天主教堂培養的美術青年，以及劉海粟成立上海美術學校之經過，可參閱顏娟英主編：〈不息的變動——以上海美術學校為中心的美術教育運動〉，《上海美術風雲：1872-1949 申報藝術資料條目索引》（臺北：中央研究院歷史語言研究所，2006 年），頁 47-117。

[117] 《申報》1910 年 7 月 1 日（上海：上海書店，上海圖書館收藏的全套原報縮小二分之一影印，1982 年），頁（107）1。

洋藝術的學生，所以他就用油畫院為名。」[118] 雖然規模不大，但中國最早一批重要的西畫家劉海粟（1896-1994）、丁悚、陳抱一（1893-1945）、徐悲鴻等人都曾在周湘的畫館習過畫。

　　劉海粟於 1912 年成立「上海圖畫美術院」，據 1913 年《申報》的招生廣告：「本院專授各種西法圖畫及西法攝影、照相銅板等美術，並附屬英文課，教法精詳，學費從廉。」[119] 無論從周湘或劉海粟刊登的廣告，均顯示出學西洋畫在當時是一種能於短時間習成的專門技術，可融入商業需要，作為職業謀生之用。

　　至此可知，受明清以降西畫東漸思潮的影響，從宮廷到民間均播下以科學觀念作畫及寫實技法的西畫種子。[120] 宮廷畫師參合中西法，為宮廷畫帶來新的面貌，上海徐家匯土山灣孤兒院附屬的美術工廠，成為中國最早的西洋美術傳授機構，培養了一些上海西畫活動的先驅者，這些先驅者不僅成為中國近現代知名美術家，他們日後亦相繼開設私人畫院，或任教於各大專科學校傳授西畫，其門下學生復又經過努力，或自學、或赴東洋、或前往歐洲，成為中國早期一批重要的西畫家兼教育家。

[118] 丁悚：〈上海早期的西洋畫美術教育〉，《上海地方史資料》五，頁 208。

[119] 《申報》1913 年 1 月 27 日，頁（120）294。

[120] 中國受西畫東漸思潮影響下，除了宮廷畫展現新面貌，民間成立最早的西洋美術傳授機構外，還包括外銷畫興起及畫報盛行。晚清開埠後，廣東口岸外銷商品畫師用寫實技法，以西方科學觀作畫，宛如實景的紀實畫，記錄港口洋行貿易的景色，十分受到當時歐美旅行人士的歡迎。所謂外銷畫「主要是指一種帶有風俗、風景寫生和紀念旅遊的性質的外銷商品繪畫。」見李公明：《廣東美術史》（廣州：廣東人民美術出版社，1993 年），頁 600。畫報的盛行，如 1884 年隨《申報》附贈的《點石齋畫報》（1884-1898）。阿英說：「該報內容以時事為主，筆姿細緻，顯受當時西洋畫影響。」詳見阿英：〈中國畫報發展之經過〉，收入阿英著，柯靈主編：《阿英全集》卷六（合肥：安徽教育出版社，2003 年），頁 315。然而，由於本文研究文本對於這些視覺現代性開啟的問題，並無多所著墨，故於時代情境的觀照上，本文對於外銷畫興起及畫報盛行之議題點到即止。

貳、「科學寫實」的繪畫趨勢

在「西畫東漸」思潮下，要求「科學寫實」的繪畫風氣已從宮廷蔓延至民間。何謂「科學寫實」的繪畫？本文所謂「科學寫實」的繪畫是指以西方科學觀念作為繪畫理論基礎，形式上採取寫實主義技法的繪畫。意即作畫依照歐洲文藝復興以降，講求以解剖知識、焦點透視、立體深度、明暗光影等科學觀念，為繪畫理論基礎及與此相應的寫實技法。

值得注意的是，明清之際西洋畫雖已陸續通過各種管道傳入中國，但與傳統中國畫之間並未形成對立關係。可是，到了民國二十年代，隨著歸國留學生返回中國，中國傳統繪畫改革聲浪四起，要求學習西畫，倡議變革。正如學者研究指出，雖自 1840 年鴉片戰爭以降，「中學為體，西學為用」的呼聲日益高漲，然而單就藝術範疇論，則必須遲至本世紀 20 年代末期，徐悲鴻等人相繼返國，才透過學校教育，激盪起引西潤中的改革聲浪。[121]

然而，我們如果僅從教育制度的面向看待改革聲浪，仍遠遠不夠。之所以要從學校教育制度層面進行引西潤中的繪畫改革，是由於改革人士對於繪畫的定義已產生變化。此時關切的問題環繞在「西畫東漸」思潮下，以「科學寫實」作為繪畫準則之趨勢。

此一趨勢表現在具體爭議上為：該如何學習西畫？以怎樣的觀念為作畫基礎？採取怎樣的形式技巧表達？民初提倡國畫改革人士，並不局限於畫家，而是匯集了各界精英，包括政治家、教育家、文學家、思想家與畫家，對於如何學習西方科學寫實繪畫紛紛提出不同主張，經歸納後主要可分為下列幾類：

1. 主張採用西方科學觀念作畫，偏向寫實主義的技法，持這類觀點者如康有為、梁啟超、陳獨秀、徐悲鴻等人。

2. 認為學習西畫無須獨守西方寫實主義，宜擴及認識西方現代藝術流

[121] 國立故宮博物院編輯委員編輯：〈展出的話〉，《十九世紀末期中西畫風的感通》（臺北：國立故宮博物院，1993 年），頁 14。

派，如劉海粟、林風眠、徐志摩等人，採取廣泛認識西方現代藝術流派之態度。

3. 認為新國畫應注重「氣候」、「空氣」與「物質」的寫實表現，如嶺南派的高劍父等人。

4. 極力倡導效法西方現代畫派求新求變的精神，不應局限於寫實主義的技法，諸如決瀾社倪貽德、龐薰琹等人。

其中，又以第一種主張採用西方科學觀念作畫，偏向寫實主義技法的擁護者呼聲最響亮，在中國傳統繪畫改革上影響極為深遠，與本文的對照關係亦最密切，故底下我們集中討論持這類觀點者的看法。

中國近現代美術史上，倡導中國畫轉型比較明顯的轉折，莫過於康有為（1857-1927）在 1917 年《萬木草堂藏畫目》裡提出的意見：

> 中國近世之畫，衰敗極矣，蓋因畫論之謬也。……惟中國近世以禪入畫，自王維作雪裏芭蕉始，後人誤尊之。蘇、米撥棄形似，倡為士氣，元明大攻界畫為匠筆而擯斥之。夫士夫作畫，安能專精體物，勢必自寫逸氣以鳴高，故只寫山川，或間寫花竹，率皆簡率荒略，而以氣韻自衿。[122]

康有為批判最深的是王維以降的文人畫，反對寫意簡墨的繪畫，主張復興唐宋院體畫法，復遠古以救近弊，還認為必須向西方學習，才能開畫學新紀元。清光緒三十年（1904）康有為遊歐洲，曾於遊記載其觀畫心得，如見拉飛爾畫讚曰：「冠絕歐洲矣，為徘徊不能去。吾國畫疏淺，遠不如之。此事亦當變法。非止文明所關，工商業繫於畫者甚重，亦當派學生到意學之也。」[123] 後至加爾西尼宮藏畫處，又曰：「拉生於西曆一千五百八年也。

[122] 康有為：《萬木草堂藏畫目》（臺北：文史哲出版社，1977 年），頁 91。

[123] 康有為著，李冰濤校注：《歐洲十一國遊記·第一編　意大利遊記》（北京：社會科學文獻出版社，2007 年），頁 88。原文載於光緒三十一年（1905 年）《意大利遊

基多利臟、拉飛爾，與文徵明、董其昌同時，皆為變畫大家。但基、拉則變為油畫，加以精深華妙。文、董則變為意筆，以清微淡遠勝，而宋元寫真之畫反失。彼則求真，我求不真；以此相反，而我遂退化。」[124] 直指中國畫因明代畫家文徵明、董其昌轉向意筆，以清雅微妙、淡泊深遠為美，致使宋元寫真之畫受到壓抑；反觀意大利拉飛爾的油畫以求真為美，更勝一籌。

　　若干年後，徐悲鴻獲庚子賠款的獎學金赴巴黎學畫，抱持的便是此與康有為一脈相承的觀念。康有為還曾寫詩盛讚拉飛爾：「畫師吾愛拉飛爾，創寫陰陽妙逼真。色外生香繞隱秀，意中飛動更如神。」[125] 在康有為眼中，真正優秀的畫師應該像拉飛爾那樣，能藉由明亮陰暗的光影或豐富的色彩變化，表現出作畫對象之「神」，即栩栩如生、如在眼前的真實感。換言之，康有為認為作畫傳神的關鍵在於不能放棄形似的要求，必須講究物像的逼真度。

　　康有為的弟子梁啟超（1873-1929）在演講中說：

> 美術也離不開科學，雖然一個是「情感的產物」，一個是「理性的產物」，表面看來，似乎很不相容，而實質上還是相通的。科學給美術以知識、規矩，美術「也是促進科學的一種助力」。這全從「真美合一」的觀念發生出來。因為真即是美，真才美。所以求美必先從求真入手，這就是「觀察自然」。[126]

記》。此書校注，主要參考《萬木草堂叢書》中的《歐洲十一國遊記》（上海：上海廣智書局，1906 年）和《法蘭西遊記》（同上）；同時，參閱了臺灣文史哲出版社出版的《康南海先生遊記匯編》（臺北：1980 年）、上海人民出版社出版的《列國遊記——康有為遺稿》（上海，1995 年）以及鍾叔河先生校點的《歐洲十一國遊記》（長沙：湖南人民出版社，1980 年）。

[124] 康有為著，李冰濤校注：《歐洲十一國遊記·第一編　意大利遊記》，頁89。

[125] 康有為著，康保延編整：〈懷意大利拉飛爾畫師得絕句八〉之一，《康南海先生詩集》（臺北：中國丘海學會，1995 年）重印，頁 273-274。初印時間 1945 年 4 月。

[126] 梁啟超：〈美術與科學〉，《飲冰室合集》文集第 13 冊（上海：中華書局，1941年），頁 9-11。

梁啟超認為美術離不開科學，因為「真美合一」的緣故，理性與情感兩者可相通，惟「求美必先從求真入手」。顯示「美」從屬於「真」，及「真」的優位性。陳獨秀（1879-1942）亦懷滿腔熱情喊出改良中國畫：

> 若想把中國畫改良，首先要革王畫的命。因為要改良中國畫，斷不能不採用洋畫寫實的精神。譬如文學家必用寫實主義，才能夠採古人的技術，發揮自己的天才，作自己的文章，不是抄古人的文章。畫家也必須用寫實主義，才能發揮自己的天才，不落古人的窠臼。[127]

明白指出若欲改良文藝，不落入古人窠臼，則必須採取寫實精神，正如文學家要用寫實主義作文章，畫家亦須用西畫寫實的精神改良中國畫。

呂澂（1896-1989）於 1918 年，以〈美術革命〉致書新文化運動領袖陳獨秀，批評當時畫壇狀況，習中國畫者「非文士即畫工，雅俗過當」，習西畫者「徒習西畫之皮毛，一變而為豔俗，以迎合庸眾好色之心。」[128] 呂澂認為美術革命之道有三事：「闡明美術之規範與實質，使恒人曉然美術之所以為美術者何在，其一事也。闡明有唐以來繪畫、雕塑、建築之源流理法……使恒人知我國固有這美術如何，此又一事也。闡明歐美美術之變遷，與夫現在各新派之真相，使恒人知美術界大勢所趨向，此又一事也。」[129] 細察呂澂意見，實與陳獨秀並不相同。呂澂不獨厚歐美美術，他認為習中國畫者與西畫者，應當明白各自的源流與方法，因而指出美術革命應朝下列三點努力：界義清楚美術之規範與實質，闡明中國美術史之理法，介紹歐美美術之變遷與現今各新派之真相。由此可知，呂澂改革國畫並不像陳獨秀那麼激烈

[127] 陳獨秀：〈答呂澂〉，原載於《新青年》第 6 卷第 1 號，1918 年 1 月。參見唐寶林編：《陳獨秀語萃》（北京：華夏出版社，1993 年），頁 167-168。

[128] 呂澂：〈美術革命〉，原載於《新青年》第 6 卷第 1 號（1918 年）。轉引李超：《上海油畫史》，頁 42。

[129] 呂澂：〈美術革命〉，原載於《新青年》第 6 卷第 1 號（1918 年）。轉引林木：《20 世紀中國畫研究》（廣西：廣西美術出版社，2000 年），頁 3。

欲打倒中國固有的美術傳統,採取的是一種兼容並包的態度。而從呂澂的一些著述,像是 1925 年《晚近美學說和美的原理》[130]、1931 年《現代美學思潮》[131]與《美學淺說》[132]的內容均在介紹西方現代美術,相形之下,呂澂之思實有別於陳獨秀的論調。

　　和前述幾位改革人士意見相仿,徐悲鴻(1895-1953)於 1918 年演講提到:「吾所謂藝者,乃盡人力使造物無遁形;吾所謂美者,乃以最敏之感覺支配,增減,創造一自然境界,憑藝以傳出之。藝可不藉美而立(如寫風俗、寫像之逼真者),美必不可離藝而存。」[133] 所謂「藝」是一種技術高超的表現,有較多人為雕琢之痕跡,可純粹因真而美;所謂「美」則是指一種敏銳感覺的傳遞,力求與自然之美合拍,將人為鑿斧之痕跡降至最低,須藉由純熟的技術提昇技法形式,故曰「美不可離藝而存」。在徐悲鴻看來,「藝可不藉美而立」,但「美不可離藝而存」,可見「藝」即技術層面提昇之重要性。延續梁啟超「真即是美,真才美」、「求美必先從求真入手」之想法。徐悲鴻亦跟隨康有為繪畫改革思想的腳步,於 1920 年〈中國畫改良之方法〉提出「中國畫學之頹敗,至今日已極矣!……古法之佳者守之,垂絕者繼之,不佳者改之,未足者增之,西方畫之可採入者融之。」[134] 認為中國畫長久以來守舊因襲,已頹敗至極,極須變革。

　　如何變革?徐悲鴻捨棄寫意心態,倡導「吾人必須觀察精確,表現其恰當之程度。……試觀西洋各藝術品,如全盛時代之希臘作品,及米開朗基

[130] 呂澂著,教育雜誌社編纂:《晚近美學說和美的原理》(上海:商務印書館,1925年)。

[131] 呂澂:《現代美學思潮》(上海:商務印書館,1931年)。

[132] 呂澂:《美學淺說》(上海:商務印書館,1931年)。

[133] 徐悲鴻著,徐伯陽、金山合編:〈畫之美與藝〉,《徐悲鴻藝術文集》上冊(臺北:藝術家出版社,1987年),頁 29。此文原為 1918 年 4 月 23 日在北大畫法研究會演講辭,原載 1918 年 5 月 10 至 11 日北京《北京大學日刊》。全篇頁 29-30。

[134] 徐悲鴻著,徐伯陽、金山合編:〈中國畫改良之方法〉,《徐悲鴻藝術文集》上冊,頁 39-40。原載 1918 年 5 月 23 至 25 日北京《北京大學日刊》。全篇頁 39-45。

圖18 徐悲鴻 簫聲 油彩
80 x 39 cm 北京徐悲鴻紀念館藏

羅、達・芬奇、提香等諸人之作品，無一不具精確之精神。」[135] 和陳獨秀一樣，技法上提倡精確的寫實主義繪畫：「吾個人對於中國目前藝術之頹敗，覺非力倡寫實主義不為功。」[136]「欲救目前之弊，必採歐洲之寫實主義。」[137] 徐悲鴻集前述觀念之大成，並同時以畫家、教育家身分造成影響。徐悲鴻留法前，曾短暫赴日，這段期間亦體驗到日本美術西化革新的風潮。[138] 而徐悲鴻的繪畫形式亦追求寫實主義的技巧。如 1926 年〈簫聲〉（圖 18），運用西洋傳統油畫的技法，將畫中人物的臉部表現得十分細膩，展現了他精湛的寫實功力。1930 年〈田橫五百士〉（圖 19），畫材雖取自《史記》田橫的故事，但繪畫技法呈現的是西方寫實繪畫強調光影變化與線條的表現。

[135] 徐悲鴻著，徐伯陽、金山合編：〈在中華藝術大學講演辭〉，《徐悲鴻藝術文集》上冊，頁 93。原載 1926 年 4 月 5 日上海《時報》。全篇頁 93-95。

[136] 徐悲鴻著，徐伯陽、金山合編：〈古今中外藝術論——在大同大學講演辭〉，《徐悲鴻藝術文集》上冊，頁 103。原載 1926 年 4 月 23 日上海《時報》。全篇頁 97-103。

[137] 徐悲鴻著，徐伯陽、金山合編：〈美的解剖——在上海開洛公司講演辭〉，《徐悲鴻藝術文集》上冊，頁 84。原載 1926 年 3 月 19 日上海《時報》。全篇頁 83-84。

[138] 邱定夫指出，徐悲鴻負笈赴法之初，便已胸有成竹，決意要以吸取西方之寫實來革新中國的傳統繪畫，於是近代西歐之寫實繪畫才成為他研究中堅決固執的課題。邱定夫：《中國畫民初各家宗派風格與技法之探究》（臺北：中國文化大學出版社，1988年），頁 78。

圖 19 徐悲鴻 田橫五百士 油彩
197 x 349 cm 北京徐悲鴻紀念館藏

　　上述提及的改革意見，大抵在心態上主張採用西方科學「真」的觀念作畫，在繪畫形式表達上多崇尚西畫寫實技法。林木指出，二十世紀科學主義幾乎成了整個中國社會思想意識上的絕對主宰，當然也以科學寫實的方式給中國畫壇帶來巨大衝擊。[139] 林木也引了林毓生的話說：「現代中國的『科學主義』（Scientism）是指一項意識形態的立場，它強詞奪理地認為，科學能知道任何可以認識的事物（包括生命的意義）。」[140] 科學於當時上昇為一種意識形態、主義，扮演全知全能的角色，成為一種「知識型」（Épistème），指的是「在某個時期存在於不同科學領域之間的所有關係。科學之間或各種部門科學中的不同話語之間的這些關係現象。」[141] 意即同一歷史時期裡，不同科學領域話語，對於什麼是真理，都預設了某種共同的本

[139] 林木：《二十世紀中國畫研究》（南寧：廣西美術出版社，2000 年），頁 12-48。

[140] 詳見林毓生：《中國意識的危機「五四」時期激烈的反傳統主義》（貴陽：貴州人民出版社，1988 年），頁 301。

[141] 「知識型」（Épistème）或譯「認識型」，源於米歇爾‧福柯（M. Foucault）的概念。參閱（法）福柯著，莫偉民譯：〈譯者引語：人文科學的考古學〉，《詞與物——人文科學考古學》（上海：三聯書店，2001 年），頁 4。按福柯解釋：「整個現代認識型——它是在近 18 世紀末形成的，並仍用作為我們的知識的實證基礎。」頁504。

質論與認識論，並且以此作為判斷是非的準繩。於此歷史語境下，伴隨科學而來的寫實主義繪畫，遂成為中國畫壇改革的主流取向。

何以民初以降的國畫改革者，多推崇「科學」、「寫實」的藝術語言？對於西方十九世紀末、二十世紀眾多盛行的現代畫派卻視而不見？

邵大箴分析，1930 年代以來，寫實主義之風在中國畫愈吹愈健，主要不出政治變革所需、繪畫自身變革需要、社會發展階段、蘇聯文藝影響。[142] 牛宏寶指出，中國畫是一種非視覺化的「心觀」語言，遇到西方繪畫完全視覺化在場目擊見證的透視式觀看時，就只能將其視為「科學」、「寫實」了。[143] 所謂「心觀」看重直觀、本質的透視，而不依靠視覺感官的刺激，亦不執滯於物體表象，此乃中國畫特質；但中國在二十世紀科學主義籠罩下，政治、社會、文化、思想、藝術各方面，無不亟欲奉行「科學」、「寫實」的觀念，而西方寫實主義繪畫可謂最符合當時所需。

這或許也意味著十九世紀以來，《物種起源》、《天演論》內容普植人心的結果。達爾文（Darwin, C. R, 1809-1882）提出，物種是變異而來的，自然選擇是變異最重要的途徑，即所謂「最適者生存」。[144] 斯賓塞（Herbert Spencer, 1820-1903）的《社會學研究》，將適者生存說應用到社會進化的因果規律，成為「社會進化論」，認為「競存進化」規律亦適用於人類社會。嚴復譯為《群學肄言》。[145] 赫胥黎（Thomas Henry Huxley, 1825-1895）《進化論與倫理學》[146] 同時將達爾文與斯賓塞的理論引入倫理學討論，反對以「進

[142] 邵大箴：〈寫實主義與二十世紀中國畫〉，收入邵琦、孫海燕編著：《二十世紀中國畫討論集》（上海：上海書畫出版社，2008 年），頁 234-235。全文頁 230-239。

[143] 牛宏寶：〈心與眼：中西藝術交互凝視中的自我身分建構和知識形成——「新文化運動」到 1937 年中國美術現代性進程的「跨文化語境」分析〉，收入尤煌傑主編：《哲學與文化》第 410 期（2008 年 7 月），頁 53。全文頁 37-56。

[144] 英・達爾文著，葉篤莊譯：《物種起源》（臺北：臺灣商務印書館，2007 年）二版，頁 97-150。

[145] 英・斯賓塞著，嚴復譯：《群學肄言》（臺北：臺灣商務印書館，2009 年）。

[146] 英・赫黎胥著，李學勇譯：《進化論與倫理的關係》（臺北：文鶴出版社，2001 年）。

化」觀念處理人類社會互動及發展的「倫理」關係。嚴復（1854-1921）所譯赫黎胥《天演論》一部分是赫胥黎在牛津大學的講稿，一部分是他的《進化論與倫理學》的〈導言〉。嚴復將兩者合譯，取名《天演論》。書中闡發物競天擇，此萬物莫不然的道理，他說：「天演之事不獨見於動植物二品中也，實則一切民物之事。」[147] 既然世間動植物都不乏適者生存之例，人類亦復如此。嚴復在晚清追求現代化的情境中，偏重取其「進化」一義。

　　然而，人雖然是生物的一種，但人也有異於動物性的一面，生物界的規律不見得適合全然套用在人類構築的文明世界。可是，正如首章提及的「歷史決定論」，一旦結合政治、社會等因素後，影響的是一代人，甚至幾代人對於繪畫藝術的觀念與實踐。尤其隨著晚清政治、外交、軍事各方面的衰敗，中國人對於西畫以科學、寫實的觀念和技法，接受程度與日俱增，到徐悲鴻一代對於西畫，尤其對寫實主義繪畫的正面評價到達顛峰。林木指出，這種科學主義精神，甚至持續到 1950 年代之後，認為尊重客觀自然就是唯物，描寫物質世界的寫實主義也當然公理般地成為「科學」。[148]

　　波柏（K. Popper, 1903-1994）指出，科學的標誌不在「經驗的印證性」，而在於一個理論是否有可證為假的可能性，凡不能被證為真或假者，皆非科學。[149] 可是，人生有許多抽象價值只能經驗，默會感知，無法證其真假，不屬於科學範疇，但這並不代表沒有意義。今日我們知道，科學的真理並非唯一的真理，人文世界無法完全用科學的尺丈量。

　　無論是晚清鄒一桂，認為西畫筆法全無，雖工亦匠的士大夫觀點；或是民國徐悲鴻，僅取西畫裡的寫實主義繪畫的態度；乃至大半個二十世紀藝術主流改革者的意見，多少都出自於清廷的自負，或國民政府的自卑所下的判斷，並非純粹基於繪畫的專業立場，因此不免有所偏頗。身處於當時中國各

[147] 英・赫黎胥著，嚴復譯：《天演論》（臺北：臺灣商務印書館，1962 年），頁 5。

[148] 林木：〈科學主義籠罩下的百年中國畫〉，收入邵琦、孫海燕編著：《二十世紀中國畫討論集》，頁 300。全文頁 297-306。

[149] （奧）波柏（K. Popper）著，莊文瑞、李英明編譯：《開放社會及其敵人》（下）（臺北：桂冠圖書公司，1992 年）五版，頁 554-555。

方面皆遠遠落後於西方，亟需迫切引進西方各種知識與技術的時代，這些民初精英提出的意見有其一定的道理和作用。

　　不過，我們也必須明白這些精英有些並非專業美術學者，即便是美學研究者或畫家，或許也難免受歷史語境的局限，不自覺站在中國處處不如西方的心態下，不僅易對中國美術史有所誤解，作出不盡公允的評價，對於西方文化的瞭解亦不夠全面和深入。以西方科學觀念作畫，只選擇接受寫實主義單一技法，排斥西方其餘現代畫派的思想，不免未盡周延。

　　因為西方科學本身即是一個大傳統有機體系。陳方正指出，西方科學傳統是通過畢達哥拉斯教派與柏拉圖學園的融合而形成；此後兩千年間它吸引了無數心智為之焚膏繼晷，殫精竭慮，由是得以在不斷轉移的中心長期發展與累積，至終導致 17 世界的革命與突破，現代科學於焉誕生。[150] 西方現代科學事實上是西方科學傳統歷經發展與革命後的產物，本身即匯集眾多觀念、學說、發明、技術等複雜的內涵，和移植、復興的延續性。「要真正認識西方科學及其背後的精神，需要同時全面地瞭解西方哲學、宗教，乃至其文明整體。」[151] 因此，欲在短時間內，認識西方科學此一有機性的大傳統，已實屬不易；若在救國心切下欲打著科學的旗幟開啟民智，亦恐非朝夕

[150] 陳方正：《繼承與叛逆：現代科學為何出現於西方》（北京：生活・讀書・新知三聯書店，2009 年），頁 599。現代科學革命是由古希臘數理科學傳統的復興所觸發，而且，倘若沒有這些傳統作為繼續發展的軸線，那麼文藝復興時代所有其他一切因素，包括實驗精神、對自然現象本身的尊重、學者與技師之間的合作，乃至印刷術、遠航探險、魔法熱潮等刺激，都將是無所附麗，也不可能產生任何後果。往前追溯，可以見到西方與中國科學的分野其實早在畢達哥拉斯－柏拉圖的數學與哲學傳統形成之際就已經決定。自此以往，西方科學發展出以探索宇宙奧秘為目標，以追求嚴格證明的數學為基礎的大傳統。相較於此，中國古代並非沒有數學，而是沒有發展出以了解數目性質或者空間關係本身為目的，以嚴格證明為特徵的純數學；也並非沒有對於自然規律的探究，而是沒有將數學與這種探究結合起來，發展出數理科學傳統。更準確的說，以探究自然為至終目標的數理科學在中國曾經萌芽和偶一出現，但未能發展，更沒有成為傳統。中國古代科學中的數學和宇宙探索是分家的。詳閱頁 628-629。

[151] 陳方正：《繼承與叛逆：現代科學為何出現於西方》，頁 634。

之事。是以，選擇性、片面式的輸入觀點，便成為當時畫壇強調寫實主義繪畫的基礎。

雖然當時有畫家意識到西方現代畫不僅僅只有寫實主義風格的繪畫，除了前面提到的劉海粟、林風眠、徐志摩，以及中國洋畫家如決瀾社成員，現代油畫家陳抱一（1893-1945）也明確指出：「現代的西洋畫法，已不僅僅止以形象寫實為唯一準則，而尚見有在繪畫表現上更新的開拓。」[152] 然而，對於當時中國多數知識分子而言，亟需引入西方科學這帖藥方，救治國家長期積弱不振的現象。

反觀西方，事實上西方藝術在進入二十世紀後，各種現代畫派接踵而起。中西藝術此時產生具象和非具象繪畫軸線的位移。中國畫壇的改革派質疑寫意，力倡寫實；反之，西方則是脫離寫實的束縛，朝向非具象的藝術世界前進。二十世紀西方繪畫主軸從立體寫實，轉往不受自然形體約束、幾何抽象等非具象繪畫，探索線條和原色。像是 1905 年野獸主義、1908 年始於法國立體主義、1911 年早期抽象主義、興起於一戰期間 1916 年達達主義、1924 年超現實主義等，這些紛呈畫派構成了當時歐洲新藝術思潮。[153]

平面化構圖的「野獸主義」，色彩鮮豔強烈具裝飾趣味，強調主觀的感受與原始的生命力。「立體主義」以拆解物象的方式，重新組合幾何形狀於平面空間的畫面上，以不同角度描寫物象。「抽象主義」作畫目的不在表現某個主題或物象，而是表達精神世界，甚至只是純粹表現點、線、面、色彩等元素。「達達主義」顛覆了傳統藝術觀念，以叛逆、虛無的態度追求無意義的藝術境界。「超現實主義」重視人的夢境和潛意識，畫面常組合現實世界各種不相關的意象，以呈現內心一種超越現實的現實。

這些新興主義作畫思維的最大共同特點在於，脫離對客觀世界的摹仿，

[152] 陳抱一：《洋畫欣賞及美術常識》（臺北：世界書局，1945 年），頁 33。

[153] 關於二十世紀藝術與西方繪畫流派，參閱（英）蘭伯特（Rosemary Lambert）著，錢乘旦譯：《劍橋藝術史：二十世紀》（臺北：桂冠圖書公司，2000 年）。黃文捷等編譯：《西洋繪畫 2000 年》（臺北：錦繡出版事業公司，2002 年）。

除去理性科學知識的束縛，著重表現畫家主觀的感受和情緒。此時著名大師，如抽象畫的先驅，康定斯基（Kandinsky Wassily, 1866-1944）1923 年〈構成第八號〉（圖 20）以直角、銳角、鈍角各種角度的角，及直線、曲線等線構成，用角度線條表現出或冷靜、或尖銳、或軟弱等複雜的情感，追求抒情抽象感受。

圖 20　康定斯基　構成第八號　油彩
140 x 201 cm　美國紐約古金漢博物館藏

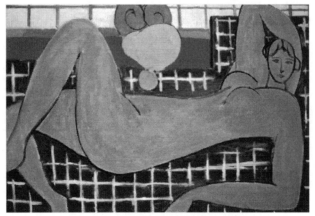

圖 21　馬諦斯　粉紅色的裸婦　油彩
66 x 92.5 cm　美國馬里蘭州巴爾的摩美術館

馬諦斯（Henri Matisse, 1869-1954）對色彩的選擇並非基於科學。如 1935年〈粉紅色的裸婦〉（圖 21），用粗線條繪出裸婦形體，不講求立體透視的效果，並以直覺賦予畫中人物各種顏色，其餘人物畫還可見紅色、綠色，或一張臉上同時併陳多種顏色等，反映出馬諦斯用色大膽、造型簡練、平面具裝飾性的繪畫特徵。

其他西方二十世紀聞名的大師[154]，像是純粹運用幾何構成造型，有意識地區隔藝術與自然形象的蒙德里安（Piet Cornelies Mondrian, 1872-1944）；畢卡索（Pablo Picasso, 1881-1973）進一步放棄傳統的單一視角，將現代藝術多重視角和視點移動的觀點，發揮到甚至無法辨識的地步；由真實情感與超現實想像為起點，將動態意念化為平面意象的夏卡爾（Marc Chagall, 1887-1985）；捨棄理性和邏輯作畫的米羅（Joan Miro, 1893-1983），繪出內心天真詩意的神秘符號。他們同樣都在無拘無束的創作氣氛下，開啟了個人風格強烈的繪畫，從整個歐洲到俄羅斯，幾乎全都充斥這般自由氛圍，從而展現出由立體到平面化、從具象到非具象、用色大膽鮮明等共同特徵。

西方二十世紀藝術脫離科學寫實的觀點，朝向自我表現非具象的藝術世界前進。托爾斯泰對於科學與藝術的見解，值得我們深思。他說：「真正的科學是研究並且使人知道一個社會裏的人所認為重要的真理、知識。藝術卻把真理從知識的範圍裏移到情感的範圍上去。」[155] 在他看來，科學與藝術並非對立關係，而是相互連結的關係。科學與藝術認知到的，其實都是人應當知道的真理、知識，只不過以不同的形式展現。

可是，中國古典繪畫卻輕易拋棄積澱已久的寫意傳統，執意朝西方科學寫實繪畫的單一路徑前去。吸收科學寫實的觀念與技法有其重要性，也的確為中國畫壇帶來紮實的寫實訓練，但如果僅以此為唯一標準，不免排擠其他

[154] 參閱胡永芬總編輯：《藝術大師世紀畫廊》（臺北：閣林國際圖書公司，2001-2002年）。

[155] （俄）托爾斯泰著，耿濟之譯：《藝術論》（臺北：遠流出版事業公司，1989年），頁248。

多元美學觀念及畫風。

　　總之，二十世紀中西方繪畫藝術產生「中西藝術具象與非具象繪畫軸線的位移」，亦即「從具象到非具象，從非具象到具象」兩條軸線背反，兩個座標位移。顯現出西方原本偏向形象思維的藝術，轉往抽象思維的哲學靠攏；中國繪畫藝術卻大反其道，只往寫實單一路徑前去，限縮了多元並置的藝術道路。

　　二十世紀西方繪畫表現上的革新，使得西畫在視覺感官上不斷呈現差異；然而，追根究底，西方繪畫成果一直以來主要是用理性的科學知識所灌溉而成的花朵。王端廷說：「西方寫實藝術和抽象藝術都是理性主義的產物，兩者的區別是牛頓的古典物理學與愛因斯坦的現代物理學的區別。」[156] 此處指出重點是西方繪畫藝術，無論寫實或抽象，大抵為西方科學以理性思維為基礎的產物。

　　換言之，寫實主義繪畫如實反映人們肉眼所見，包括人物、事物、風景一切外在形物樣貌；現代主義繪畫則以數學、量子物理學、色彩心理學等現代科學的原理入畫，表現的是人們肉眼看不見的抽象知識或心理感受。就繪畫本質而言，西方繪畫無論古典主義乃至現代主義繪畫，主要均以科學原理為準繩，因此，看待繪畫的標準、方法、意義，大抵皆從數理科學的眼睛和心靈出發。此與傳統中國畫向來以哲理，尤其儒道思想為基底，並且結合其他藝術類別相生互成，用哲理詩意的眼睛對待繪畫，中西方的繪畫本質實存在根本上的差異。關於這些後面章節會予以詳論。

　　於此我們知道，首先，中國日後主要因為革命的需要，政治思想主導了主流文藝思潮的走向，寫實主義的繪畫成為啟發人民不可或缺的文藝宣傳工具；其次，由於當時中國社會尚未步入工業社會，人們無法體會現代主義繪畫欲傳達的種種感受和意涵。

　　是以，寫實主義畫風後來成為中國美術教育的主流，尤以徐悲鴻的繪畫

[156] 王端廷：〈論西方現代藝術中的科學精神〉，《從現代到後現代：西方藝術論說》（北京：中國人民大學出版社，2005 年），頁 42。全文頁 11-26。

理念最受青睞。又因徐悲鴻於抗戰期間在重慶擔任中央大學藝術系教授，並負責籌建中國美術學院，抗戰結束後出任北平藝術專科學校校長，1949 年該校改為中央美術學院續由徐悲鴻出任院長。位居要津又適逢時代文藝政策的徐悲鴻，在推廣以素描為基礎這類寫實畫風的藝術理念，過程較為順遂，因此徐悲鴻在中國現代繪畫史後期，幾乎是以領袖之姿縱橫畫壇。甚至1950 年代初期，不少美術學院校國畫系的基礎訓練都一度改為素描基礎訓練，雖然徐悲鴻於 1953 年便辭世，但其「科學寫實」的繪畫理念繼續由門下眾多弟子傳承宣揚。

參、黃賓虹與潘天壽面臨的時代課題

　　黃賓虹和潘天壽所共同面臨正是西畫科學寫實的問題。我們明白西方科學與哲學、神學乃同時發展，密切關聯，但本文選擇從科學寫實的角度談黃賓虹和潘天壽面臨的課題，是基於他們的歷史語境。當時中國知識分子多數看重的是西方科學的興盛發展，認為科學乃富國強兵的前提與關鍵，故興辦實業成為當務之急。相對於過去對於實業的輕忽，這當然有很重要的貢獻，但僅依憑這項作法，仍不足以扭轉整個軍事外交上的弱勢。

　　例如，洋務運動失敗，最大的關鍵可能不在於船不堅、炮不利這些硬體設備上，而是涉及當時人們的思想智識乃至體制制度等因素，而思想和體制又無一不與哲學、神學緊密相關。故當時有志之士僅看見科學，忽略了從根本上去理解西方整體文化，缺乏吸收消化與融會貫通下，致使不少方面雖有建樹，但僅學到皮毛，流於表面，甚至顯得扞格不入的情形，亦所在多有。

　　1931 年，黃賓虹友人，亦為美術史家、畫家的鄭午昌說：

> 鴉片戰爭後，國人醉心西洋之堅艦利炮，號稱熟悉洋務者，稍稍輸入西洋文明，以為維新，……於是洋畫漸有凌駕國畫之勢。[157]

[157] 鄭午昌：〈中國畫之認識〉，《東方雜誌》第 28 卷第 1 號，1931 年 1 月 10 日，頁112。全篇頁 107-119。

曾與黃賓虹共組「爛漫社」，畫家兼美術史家的俞劍華於 1935 年說：

> 海通以來，國人震於歐西物質文明之盛，而西洋畫相偕以俱來。西畫
> 雖亦不廢臨摹，但以寫生為正視，國人之崇外心重者，以為凡洋必
> 優，於是奉西畫乃為神聖，鄙中國畫為不足道。此可於民國元二三年
> 之美術論文中見之。[158]

鄭午昌留心到西洋之船堅炮利傳統，帶來文化上的凌駕感，致使洋畫價值凌
駕於國畫之上；俞劍華揭示歐西物質文明之盛，帶來凡洋必優的西畫神聖
感。同樣站在保存傳統國畫立場的黃賓虹，亦深切感受到西畫東漸，以「科
學寫實」為繪畫準則的時代趨勢。西方挾帶以科學為母衍生出各方面優勢，
使中國無論在政治、外交、軍事上均處於相對落後的局面，結果造成有些人
認為中國在急起直追西歐諸國的同時，應全盤西化，連帶文化也一併摒棄，
才能與列強並駕齊驅。

　　黃賓虹憂心指出：「歐化西漸，莘莘學子，習西畫者，初尤不免詆誹國
畫。」[159] 初接觸西畫的青年學子，最易受時代風潮所趨，看輕傳統國畫的
價值。1934 年，黃賓虹於〈論中國藝術之將來〉一文中說：

> 歐風墨雨，西化東漸，習法盧蟹行之書者，幾謂中國文字可以盡廢。
> 古來圖籍，久已束之高閣，將與土苴芻狗，委棄無遺；即前哲之工巧
> 技能，皆目為不逮今人，而唯歐、日之風是尚。[160]

[158] 俞劍華：〈中國山水畫之寫生〉，原載《國畫月刊》第 4 期，1935 年 1 月。參見周
積寅、耿劍主編：《俞劍華美術史論集》（南京：東南大學出版社，2009 年），頁
57。全篇頁 56-59。

[159] 黃賓虹著，翟墨主編：《黃賓虹畫論》（鄭州：河南人民出版社，1999 年），頁
29。

[160] 黃賓虹著，浙江省博物館編：《黃賓虹文集》下（上海：上海書畫出版社，1999
年），頁 7。原文於 1934 年載於《美術雜誌》第 1 卷第 1 期。

顯露出中國傳統藝術文化遭漠視之憂心，感慨時人不僅棄傳統典籍如敝屣，即便是工藝技能，也認為處處不如歐洲、日本。但歐洲爆發第一次世界大戰後，人們才開始明瞭，無論物質文明多發達，亦無法保證人類從此走向幸福。因「工商競爭，流為投機事業，贏輸眴息，尤足引起人慾之奢望，影響不和平之氣象。」[161] 物質文明發展到極致，易開啟人慾橫流之弊端，引發殘殺之禍事。

　　潘天壽又是在怎樣處境下感受此一時代課題？1923 年二十七歲的潘天壽在上海女子職業學校任教半年，後轉至上海美專教授中國畫、中國畫史。1923 年也是文化界發生「科學與人生觀」科玄論戰的一年，由丁文江（1887-1936）、胡適（1891-1962）等人為代表的科學派，與張君勱（1887-1969）、梁啟超為代表的玄學派產生對峙，討論人生觀受不受科學支配？科學能否解決人生觀的問題。玄學派以人生觀乃主觀、直覺、自由意志等特質，認為科學無論怎樣日新月異，都無法解決人生觀的問題；相對於此，科學派則指出所謂科學方法，是將世上的事實分類求其秩序，概括這許多事實，則稱科學公例，而認為人生觀的問題無法脫離科學公例。這個爭議，源於張君勱眼見科學昌明的歐洲，竟爆發大戰，遂有感而發呼籲中國必須看重自己的文明，中國文化的重估由人生觀決定，不受科學的支配。文化包括繪畫，因此，傳統中國畫的改革，須以科學觀念下寫實技法作畫之觀念，是潘天壽置身於學界中感受到的態勢。身為國畫教師，面臨傳統中國畫不受重視的情形，繪畫準則朝向「科學寫實」的趨勢，潘天壽如何面對？

　　1928 年三十二歲的潘天壽受杭州國立藝術專門學校校長林風眠（1900-1991）之聘，[162] 教授國畫兼書畫研究會指導教師，講授國畫系花卉、山水、繪畫史論、詩詞篆刻等課程。不久，林風眠基於國畫系和西畫系應增進彼此瞭解之由，將二系併為繪畫系。可是，「原來就對中國畫學習過程感到

161 黃賓虹著，浙江省博物館編：《黃賓虹文集》下，頁 7。

162 國立藝術院，又稱西湖國立藝術院，後改名為杭州藝專、國立藝專、中央美術院華東分院、浙江美術學院、中國美術學院至今。

枯燥的學生，現在一見兩系合併越發對這門課的選修不甚重視。潘天壽上課時，學生往往只有數十人，有時只剩一個。」[163] 對此，潘天壽曾於 1935年前後，引述德意志女東方美術史家孔德氏的意見說：

> 伊曾謂中華繪畫，為東方繪畫之代表，在世界繪畫上占有特殊形式與地位，至可寶貴。顧近時風氣，多傾向西洋繪畫之努力，致國有藝術學府之杭州藝專，亦無中國畫系之設立，至為可惜也云。孔氏之語，是極公正之批評，亦為極誠摯之告誡。[164]

從局外人眼中看來，中國畫在世界繪畫上占有特殊形式與地位，不應受到忽視，中國畫系有設立之必要。直到 1938 年，杭州藝專與北京藝專在湖南合併為國立藝專，「國立藝專雖然倡導『學術自由，兼容並包』，但在中畫和西畫之間仍不免向西畫傾斜，中國畫一週不過半天課。」[165] 1939 年因抗戰，國立藝專奉令轉移昆明，此時，在潘天壽建議堅持下，恢復中西畫分科的模式，由潘天壽主持中國畫教學。不過，自 1949 年中華人民共和國成立後，翌年，國立藝專改名為中央美術學院華東分院，國立藝專雖留用潘天壽、林風眠、吳茀之、黃賓虹等 25 名原來教師，但新學期開始並沒有安排國畫老教授上課。不僅如此，校務委員會還決定將中國畫系與油畫系合併為繪畫系，只安排幾個鐘點的白描人物畫課，削減中國畫教授的工資。後於1956 年，中央美院華東分院才終於恢復國畫系。

黃賓虹和潘天壽如何面對此「西畫東漸」思潮下，以「科學寫實」為繪畫準則之趨勢？大抵而言，二人主要從中西畫背後理論分別立基於科學與哲學的不同，及中西畫技法上各自重視明暗與筆墨線條之差異進行闡釋。

[163] 徐虹編：《潘天壽傳》（臺北：中華文物學會，1997 年），頁 175-176。

[164] 潘天壽著，潘公凱編：〈論畫殘稿〉，《潘天壽談藝錄》（臺北：中華文物學會，1997 年），頁 14。

[165] 盧炘：《潘天壽》（石家莊：河北教育出版社，2000 年），頁 94。

　　黃賓虹曾於 1933 年 10 月與王濟遠（1893-1975）、吳夢非（1893-1979）、諸聞韻（1895-1939）等中、西畫家兼美專教授創立中西美術研究團體「百川書畫會」，該會旨在研究中西繪畫理論及畫法。在認識西畫後，黃賓虹從「藝」與「道」，「科學」與「哲學」，「物質文明」與「精神文明」差異進行中西畫之區隔：

> 歐美之畫，提倡工藝，飾美游觀，見而知之，學無不愛賞之。此以藝為畫也。中國之畫，得之寰中，超於象外，或習焉而不能知，或知之而不能盡。此以道為畫也。[166]

黃賓虹承襲明清士夫批判西畫「雖工亦匠」的觀點，站在中國傳統士大夫精神立場，將歐美之畫視為裝飾美觀，賞心悅目的工藝品，其技藝可知可學，乃工藝發達之結果；然而，中國畫講究的最高境界卻是超越對象具體的形狀色彩，得其傳神的精髓本質，達到自然而然渾然天成之境，明白畫理博大精深無法言說道盡。中國畫發展基礎及特色並非來自準確精湛的工藝技術，而是源於哲學層次，西畫「以藝為畫」，而不若中國畫「以道為畫」，此即歐美與中國之畫本質上的差異。

　　中國古代繪畫最早包含在「藝術」一詞，但中國古代「藝術」一詞，與西方以「審美」為主的 "art" 一詞不同。中國古代「藝術」一詞涵蓋了星相、醫卜、相馬、種植、繪畫、戲劇等，《二十五史》中的「藝術傳」皆是如此「雜技」之流，故「藝術」一詞在古代只指實用之技術，「藝」字古作「埶」字，《說文解字》說：「埶，種也」本義為種植；後引伸為才能、技術之意，如《禮記・樂記》「藝成而下」[167] 即指技能。而畫家地位不高，

[166] 黃賓虹著，浙江省博物館編：〈籀廬畫談拾遺〉，《黃賓虹文集・書畫編（上）》（上海：上海書畫出版社，1999 年），頁 113。

[167] 《禮記・樂記》，參見清・孫希旦撰，沈嘯寰、王星賢點校：《禮記集解》下（臺北：文史哲出版社，1990 年），頁 1012。

在畫院中，被稱為「畫工」。繪畫地位之提升，有賴宋代士夫文人介入繪畫
創作，將它提升至「道」的層次。

徐悲鴻說：「藝之精者幾乎道。道，真理也。言及物象之真也。」[168]
在徐悲鴻看來，所謂藝術之「道」等同於「物象之真」，大大提高了手藝精
湛的工匠地位。對於當時亟需轉型為現代化的中國社會而言，工業技術的嚴
謹度與精確性是當前所需。對於社會上某些打著士大夫的名號，卻無相應修
為，恣意鄙視工匠者，的確也糾正了不良風氣。然而，卻不能一概而論，不
分究竟，任意摒棄傳統繪畫藝術之「道」。

黃賓虹極重視「道」的層次：

> 老子云：天法道，道法自然。道形而上，藝成而下。畫有道藝之分。[169]

> 老子言：聖人法天，天法道，道法自然。文藝之極致，吾無以名之，
> 夫亦曰「自然」而已。自然者無矯揉，無造作，一片天機，活活潑
> 潑。[170]

黃賓虹畫論不時可見「人法天，天法道，道法自然」之說，認為人應效法天
地生生不息的自然之道。何謂「自然」？顏崑陽教授認為「自然」一詞在道
家語境中，其義為「主體心靈自然而不造作，然後能觀照物物各自己如此之
宇宙自然秩序。」[171] 故「自然」一詞涵括了主體心靈和宇宙秩序，其表現
為一種渾然天成，未經人為雕飾，欣欣向榮的盎然生意。黃賓虹云：「自然

[168] 徐悲鴻著，王震編選：〈對泥人張感言〉，《徐悲鴻藝術隨筆》（上海：上海文藝出
　　版社，1999 年），頁 52。
[169] 黃賓虹著，浙江省博物館編：〈論國畫之源流〉，《黃賓虹文集·書畫編（下）》，
　　頁 56。
[170] 黃賓虹著，浙江省博物館編：〈明術〉，《黃賓虹文集·書畫編（下）》，頁 140。
[171] 顏崑陽：〈中國古典文學批評術語 10 則〉，《六朝文學觀念叢論》（臺北：正中書
　　局，1993 年），頁 335-336。

者無矯揉，無造作，一片天機，活活潑潑。」世間上萬事萬物既皆出於自然，故均須效法自然。「道形而上，藝成而下」道是天象地形的抽象原理，藝是原理下的產物成品，乃「器」的一種。《易傳》云：「形而上者謂之道，形而下者謂之器」[172]「畫」屬於「器」的範疇；可是，凡「器」莫不遵循「道」的抽象原理運作，是以「畫」終極的原理原則亦為「道」，故曰「畫有道藝之分」。畫之為文藝，文藝乃出於人為之作，人既出於自然，自當效法生生不息的自然之道，文藝之極致為自然，以人為文藝參贊天地化育。

　　所謂「藝」與「道」的差異，亦為「科學」與「哲學」，「物質文明」與「精神文明」之區隔：

> 泰西畫事，亦由印象而談抽象，因積點而事線條。藝力既臻，漸與東方契合。惟一從機器攝影而入，偏拘理法，得於物質文明居多；一從詩文書法而來，專重筆墨，得於精神文明尤備。此科學、哲學之攸分，即士習、作家之各判。技進乎道，人與天近。[173]

黃賓虹認為，西方二十世紀的藝術亦出現印象派、抽象派等，有別於講求科學寫實面貌的畫派。印象派開始看重點狀聚積形成之美，抽象派也由具體的物象轉而注意到線條抽象之美，這些西方現代藝術的看法漸趨與東方藝術欣賞之道不謀而合。不過，西方畫事仍得力於物質文明多；相較於此，東方主流繪畫多汲取自詩文、書法的養分，專求筆墨的重要性，此多得益於精神文明。若要區分東西方畫事屬性，則大抵可說前者屬科學，後者屬哲學，此亦為在科學和哲學兩個不同學科觀念下的創作者，分別被稱為士習與作家的原

[172] 魏・王弼，晉・韓康伯著，大安出版社編輯部編輯：《周易王韓注・繫辭上》（臺北：大安出版社，1996 年），頁 217。天象地形上存在的抽象原理稱作「道」，天象地形陰陽交感下具體的萬事萬物稱為「象」，人法天地而製作的物稱為「器」。

[173] 黃賓虹著，浙江省博物館編：〈論中國藝術之將來〉，《黃賓虹文集・書畫編（下）》，頁 11。

因。畫家習得了繪畫技巧，就該往上一層走，直至「道」之哲學境地。

何以黃賓虹認為中國畫以「道」、「哲學」、「精神文明」勝於西洋畫？「技進乎道，人與天近」，源於莊子「技進於道」的思想：「通於天地者，德也；行於萬物者，道也；上治人者，事也；能有所藝者，技也。技兼於事，事兼於義，義兼於德，德兼於道，道兼於天。」[174] 貫穿於天地的是「德」，通行於萬物的是「道」，善於治理天下的是使人人各任其事，使能力發揮的是各種技術。技術顯現於事，事歸結於義理，義理歸結於「德」，「德」歸結於「道」，「道」則歸結於萬物的自然本性。此乃本末相兼，本能攝末之理。從人的精神主體而施展的技術，帶有人生命存在所創造的價值意義，並契合自然宇宙之理，展「技」的同時，「道」亦體現其中，故曰「技進於道」。

徐復觀認為「庖丁解牛」與莊子所追求的「道」，在兩個地方有相合之處：一是由於庖丁「未嘗見全牛」，解消了心與物的對立；二是由於庖丁「以神遇不以目視」，解消了技術對心的制約，於是解牛成為無所繫縛的精神遊戲，由此精神得到由技術解放而來的自由感與充實感。故曰莊子所追求的「道」，與一個藝術家所呈現出的最高藝術精神，在本質上是完全相同。[175] 顏崑陽說，莊子所謂的「道」，明顯地具有藝術性格。中國傳統藝術理論及實踐中，「道」是一切純粹藝術之根源，故特別注重主體心靈之修養，以掌握此「道」。[176] 中國畫不依恃畫者精湛高明的技術，更看重的是畫者主體心靈修養之高低，兩者呈正比關係，故藝術不會停留在工藝的層次，具有無限向上的可能性，此乃黃賓虹認為中國畫勝出原因。

據此，黃賓虹除以「藝」與「道」，「科學」與「哲學」，「物質文明」與「精神文明」之異，闡述中西畫的不同本質外，尚進一步解釋中國畫

[174] 《莊子‧天地》，參見清‧郭慶藩輯，王孝魚點校：《莊子集釋》（臺北：頂淵文化事業公司，2001 年），頁 404。

[175] 徐復觀：《中國藝術精神》（臺北：臺灣學生書局，1966 年），頁 53-56。

[176] 顏崑陽：《莊子藝術精神析論》（臺北：華正書局，1985 年），頁 153。

以「道」、「哲學」、「精神文明」為思想的優異處：

> 《易》曰：道成而上，藝成而下。道成、藝成，猶今所謂精神文明與物質文明也。……道之所在，藝有圖畫。圖畫者，文字之緒餘，百工之始基也。文以載道，非圖畫無以明。而圖譜之興，尚不如畫者，物質徒存，精神未至也。[177]

「圖譜」泛指依照類別編排製作的圖集，如成書於宋朝的《營造法式》，是中國第一部詳論建築工程作法的官修著作，規範了各種建築施工在結構、比例、用料等要求。何以「圖譜之興，尚不如畫」？圖譜求是，講究規範性，屬「藝」的技術層次，與最終要求「技進於道」的中國畫，實際上分屬不同性質。道和藝乃相輔而行，正如人們不可避免追求物質文明，但需要精神文明洗滌過度擴張的物欲。在黃賓虹看來，道和藝的關係為何？道是精神文明，道是本，有本斯有末，藝是末。圖畫是技藝展現的其中一種形式，也是文字的緒餘，各式工藝的基礎。圖畫的根本作用在於朗現「道」，精神文明之內涵，這是中國傳統對於圖畫作用的看法。是以，黃賓虹認為有懂得弘揚傳道之畫者，比起圖譜等物質文明之興盛更為重要。

　　黃賓虹特意分論「圖」與「畫」二字之意涵，有其深刻用意。我們對照晚清中國美術教育積極仿效西方學制，《欽定學堂章程》明確規定小學堂、中學堂、高等學堂均須開設圖畫課，要學生學實物模型畫、幾何畫、用器畫，以及陰影法、遠近法等。[178] 可知，圖畫課教授的並非傳統國畫裡學習書法線條的起、行、收等筆法，而是西洋畫對實物寫生造型的基礎能力，繼

[177] 黃賓虹著，浙江省博物館編：〈精神重於物質說〉，《黃賓虹文集·書畫編（下）》，頁 14-15。

[178] 清·張百熙：《欽定學堂章程》，收入沈雲龍主編：《近代中國史料叢刊三編》第十輯（臺北：文海出版社，1986 年），其中〈欽定小學堂章程〉見頁 1-46，〈欽定中學堂章程〉頁 1-38，〈欽定高等學堂章程〉，頁 1-44，〈欽定大學堂章程〉頁 1-78。

而培養學生用器畫以及陰影法、遠近法這類能與實業思想接軌的作畫技術。
有別於當時將「圖畫」一詞視為一種技術層面的實作能力，黃賓虹卻特意對
舉「圖」與「畫」二字意涵，辨析二者之別，箇中差異相當於其前述科學與
哲學、藝與道之分：

> 近代科學昌明，圖畫為百工之母。圖與畫又可分論。圖為科學，畫為
> 哲學，故畫在圖之上。因畫為近道，圖為近藝。道即道路。道路無一
> 定之遠近，祇憑己之進修如何。[179]

黃賓虹指出圖畫中的「圖」屬科學，圖畫中的「畫」為哲學，近代雖是科學
昌明的時代，但畫為近道，圖為近藝，就層次而言，道無遠近，但憑修為，
故畫仍在圖之上。從上述幾段引文，我們可以知道，黃賓虹致力澄清的是中
西方畫事本質上的區隔，西方以「藝」為畫，中國以「道」為畫，此乃分屬
科學與哲學領域之不同，可說是得力於物質文明或精神文明較多所致。中國
畫受益於莊子「技進於道」的美學思想下，不單單停留在工藝、科學、物質
文明的層次，而是進一步臻於道之境界，以一個有意味的感性形式體現存在
的價值與真理。

　　正由於黃賓虹所處乃疾呼科學的時代性氛圍，提倡以「科學寫實」作為
改革繪畫的準繩，為此，黃賓虹才會以莊子「技進於道」的美學思想，一再
澄清中西方畫事之不同。強調在「物質文明」發達，以「科學」觀念為創作
原則發展下的繪畫，乃以「藝」為畫，重視的是工藝作品外觀精湛的裝飾
美；而在偏重「精神文明」，以「哲學」思想為創作原則的繪畫，乃以
「道」為畫，看重的是畫者精神主體開展的道之境界，隨著道之境界大小高
低各不同，自然產生多重無限可能上升之藝境。從中西畫本質的不同進行闡
釋，極力闡明以「道」為畫、以「精神文明」、以「哲學」為中國畫之本

[179] 黃賓虹著，浙江省博物館編：40 年代〈雪廬畫舍講演筆錄〉，《黃賓虹文集·書畫
　　編（下）》，頁 277-278。

質，此為黃賓虹在西畫東漸思潮下，對科學寫實觀念作畫之回應。

　　1923 年潘天壽前往上海，兼任上海美專中國畫實習課教席，兩個月後，校長劉海粟（1896-1994）請潘天壽增開中國繪畫史的課程，二十八歲的潘天壽正式成為上海美術專門學校的教授。身處教學現場第一線的潘天壽，如何回應科學觀念籠罩下對於繪畫寫實的要求？潘天壽說：

> 言西方繪畫者，以意大利為產母，言東方繪畫者，以中國為祖地。而中國繪畫，被養育於不同環境與特殊文化之下，其所用之工具，發展之情況等，均與西方繪畫大異其旨趣。[180]

從潘天壽編寫《中國繪畫史》緒論，可以看到其開宗明義的表示，東西方繪畫各由其不同的孕育環境與文化所形成，使用工具、發展情形和宗旨亦各異，自然不可混為一談。潘天壽採取區隔東西方繪畫旨趣的本質論方式述之。

　　在潘天壽看來，中西畫之宗旨何以大異其趣？

> 無論何種藝術，有其特殊價值者，均可並存於人間。只須依照各民族之性格，個人之情趣，仁者見仁，智者見智，選擇而取之可耳。……東方繪畫之基礎，在哲理；西方繪畫之基礎，在科學；根本處相反之方向，而各有其極則。[181]

潘天壽於書中附錄〈域外繪畫流入中土考略〉，進一步提出中西畫大異旨趣的看法。和黃賓虹一樣，潘天壽瞭解東西方繪畫各有其哲理與科學之學科基礎，學科基礎原則不同，中西畫宗旨自然互異。關於哲學與科學之不同，方東美說，科學的分析，無論如何詳密，只從一個觀點著想，對於創進的宇

[180] 潘天壽：《中國繪畫史・緒論》（上海：上海人民美術出版社，1983 年），頁 1。
[181] 潘天壽：〈附錄：域外繪畫流入中土之考略〉，《中國繪畫史》，頁 300。

宙、活躍的人生，每每存而不論。然而人性是多方面的，滿足事理的要求之後，情理的要求尚追蹤而至。治哲學者得了「境」的認識，當更求「情」的蘊發。[182] 史作檉說，科學的存在在於求真或其造福人群之職志等。但無論如何，其為知識之性質要超過其為信念的可能多。哲學的存在之所以異於其他一切種類的知識，即在於其本質上是一種信念，能以一種特殊之透悟與鑽研的能力，獲知了知識之終極性之性質。[183] 從觀點的廣度與知識的性質，在在顯示出科學與哲學之不同。從哲學與科學之最終目的，亦可看到二者差異。潘天壽說：「藝術與科學不同。藝術在求各民族各個人特殊精神與特殊情趣之貢獻，科學在求全人類共同應用效能之增進。」[184] 中國藝術思想源於哲學，哲學和藝術要求的是多元與特殊精神，科學則要求建立標準與普遍客觀的準則。

為進一步解釋繪畫建立在不同學科基礎上造成的差異，潘天壽說：

> 西方在文藝復興後，隨著科學的發展，覺得憑眼睛不夠，應根據科學原理，於是透視學、色彩學、解剖學逐漸形成，而成為繪畫的法則。而中國畫家仍然是按眼觀心思的原則作畫，於是東西兩大繪畫派別差異日見明顯。[185]

說明西畫乃根據科學原理建立法則，於是產生透視學、色彩學、解剖學等學說，西畫家將之視為繪畫法則。倪貽德說：「西洋繪畫的歷史，實在就是依

[182] 方東美：《科學哲學與人生》（臺北：黎明文化事業公司，1989 年）六版，頁 14-15。

[183] 史作檉：《科學‧哲學與幾何學之空間表達》（臺北：印刻出版公司，2004 年），頁 8。

[184] 潘天壽著，潘公凱編：〈論畫殘稿〉，《潘天壽談藝錄》（臺北：中華文物學會，1997 年），頁 20。

[185] 潘天壽著，潘公凱編：《潘天壽談藝錄》，頁 26。

據了自然模倣之實證的科學思想的種種發展而一直達到現在的。」[186] 反之，中國畫奠基於哲學思想，繼以文學為養分形成的特殊風格，故中西畫各有其極則。潘天壽從科學原理和眼觀心思的作畫原則，強調東西兩大繪畫本質上的不同。強調差異，面對自身傳統潘天壽始終不卑不亢，其言：「中國人自古有深遠的哲學思想，與西方哲學不一樣。又有燦爛的文學藝術，有獨特的性格風俗。由此形成的中國畫，也與其他民族的繪畫有根本的不同。這是中國人應該引以自豪的。」[187] 認為由哲學思想為底蘊形成的中國畫，具有抽象哲思的獨特性，我們無須妄自菲薄。

在西方繪畫與東方繪畫各有其極則的情形下，如何革新中國藝術？潘天壽認為「若民族精神不加振作，外來思想，實也無補。」[188] 在潘天壽看來，藉助外來思想並無不可，但更要緊的是振奮民族精神。面臨二十世紀傳統中國畫不受重視的情形，潘天壽仍堅守傳統國畫教師的立場和觀點：

> 中國的筆線與西洋的明暗，放到一起，總是容易打架。中國畫用線求概括空靈，一摸明暗，就不易純淨。藝術上的學習，往往不能照搬，要取其精神，經過改變，才能吸收。[189]

中國畫是線條舞動的藝術，西洋畫是光影明暗的藝術。從中國畫所使用的筆墨工具來看，其重點不在於描繪光線和陰影，呈現出西洋油畫立體具象的效果，而是講求筆墨勾斫、皴擦、點染的靈動飛舞，以粗細長短不一的線條表現輪廓和結構，使用點線的變化組合表達山石樹木的質地和光感，以各種點苔方法呈現樹叢雜草，用各式暈染技法增加山巒樹木的體積感和空間感，藉由簡潔概括的筆墨把握物象的生機。宗白華說得好：「中國畫法以抽象的筆

[186] 倪貽德：《西洋畫概論》（上海：現代書局，1933 年），頁 22。

[187] 潘天壽著，潘公凱編：「1960 在廣州對來訪者語」，《潘天壽談藝錄》，頁 27。

[188] 潘天壽著，潘公凱編：《潘天壽談藝錄》，頁 19。

[189] 潘天壽著，潘公凱編：「1961 年看學生作品後語」，《潘天壽談藝錄》，頁 199。

墨把捉物象的骨氣，寫出物的內部生命，則『立體體積』的『深度』之感也自然產生，正不必刻畫雕鑿，渲染凹凸，反失真態，流於板滯。」[190] 中國畫要求的即是以虛靈之筆墨為物傳神。

終身為國畫教師的潘天壽，除從本質上論述區隔東西方繪畫，還致力於從技法上顯示區隔，闡述學習中國畫的方式，指出中西畫各有其使用工具及優勢，國畫無須全然照搬西畫技法，他並不反對學習西畫，但須取其精神，經過改變轉化，才能消化吸收。相較於此，徐悲鴻說：「研究繪畫者之第一步工夫即為素描，素描是吾人基本之學問，亦為繪畫表現惟一之法門。」[191] 在美術院校強調以西洋素描法、人體解剖學、透視學等科學理論，作為造型基礎課的內容。反之，潘天壽藉由不斷強調藝術與科學、中西畫的分別：「藝術這個東西是要有不同的，不要去強求相同。……如果都相同起來，那不是藝術，而像機器生產。」[192] 因此主張「中西繪畫，要拉開距離。」[193] 正由於中西畫的理論基礎不同，學習方式互異，自然要保持距離，以彰顯民族特色。「我向來不贊成中國畫『西化』的道路。中國畫要發展自己獨特的成就，要以特長取勝。」[194] 凡此總總，均可看到潘天壽從中西畫背後依據的哲學與科學的學科性質，論述雙方差異。

從中西畫根基不同到技巧層面訓練之異，潘天壽亦提出了說明：

> 西洋素描是油畫造型的初步的技術訓練，主要是用明暗的方法來捉形。但中國畫捉形，卻是用線勾大輪廓而不用明暗，這是中西不同之

[190] 宗白華：〈論中西畫法之淵源與基礎〉，《美學的散步》（臺北：洪範書店，1982年）二版，頁 127。

[191] 徐悲鴻：〈在中華藝術大學演講辭〉原載 1926 年 4 月 5 日上海《申報》，徐伯陽、金山合編：《徐悲鴻藝術文集》上冊（臺北：藝術家出版社，1987 年），頁 94。

[192] 潘天壽著，潘公凱編：「1965 年在浙江美術學院附中作中國畫講座」，《潘天壽談藝錄》，頁 21。

[193] 潘天壽著，潘公凱編：「1965 年對輯者語」，《潘天壽談藝錄》，頁 22。

[194] 潘天壽著，潘公凱編：「潘天壽對友人語」，《潘天壽談藝錄》，頁 25。

處。……油畫系這樣訓練是好的。中國畫系這樣畫，我不敢說絕無好處，但作用不大，費時太多，我表示反對。[195]

西洋畫捕捉形體重視光線明暗對比，中國畫以筆墨線條概括之，用筆勾勒形狀，用墨顯示明暗。潘天壽藉由中西畫捕捉形體方式之不同，說明二者在基本訓練過程中也理應有所區隔。西洋畫以實證的科學思想為出發點，關心空間的構成，故須學習遠近法，看重視覺構成的諸要素，包括光線、形體、色彩等，故須懂得明暗原理，熟悉素描、色彩學等技法。

可是，中國畫自古以線條為構成元素，唐代張彥遠曰：「不見筆蹤，故不謂之畫。」[196] 所謂「筆蹤」即「用筆線條」。潘天壽繼承傳統觀念重視線條的主張，顯然有別於徐悲鴻。曾受教於潘天壽的李霖燦（1913-1999）也說，中國畫是「線的雄辯」，線就是筆。脫去了中鋒的束縛，毛筆的運用不僅可以在「單線上雄辯」，用筆鋒的偏側，用它的根端，用點，用面，都可以縱橫如意，如捽、擢、掃、擦……等技法便為書家所不能活潑運用。[197] 中國畫不受中鋒用筆的限制，繪畫線條得益於書法藝術，然可運用之技法卻又更多，使線條更具節奏、律動、生命的感染力。

王國維詞嘗云：「詩人對宇宙人生，須入乎其內，又須出乎其外。」[198] 要涉入世間體驗生活，但又要排除世間功名利祿欲念，對宇宙人生採取超然物外的高致姿態。「入乎其內，出乎其外」正是黃賓虹與潘天壽面臨時代課題所應對的姿態。二人以切身實際的生活經歷，長年任編輯、教師，深刻認識到當時畫壇面臨西畫東漸，主流派欲以科學寫實革新傳統中國畫的問題，此乃「入乎其內」。

[195] 潘天壽著，潘公凱編：「1962 年 12 月在浙江美術學院『素描教學討論會』上的發言」，《潘天壽談藝錄》，頁 195-196。

[196] 唐・張彥遠撰，明・毛晉訂：《歷代名畫記》（臺北：臺灣商務印書館，四庫全書本，1971 年），卷二　論畫體工用搨寫，頁 75。

[197] 李霖燦：《中國畫史研究論集》（臺北：臺灣商務印書館，1970 年），頁 134-135。

[198] 王國維：《人間詞話・第六十則》（臺北：天龍出版社，1981 年）再版，頁 60。

　　從中西畫背後依據的學科理論基礎之不同，闡釋中國畫之本質呈顯中西畫差異。黃賓虹認為西畫乃提倡工藝、物質文明的結果，與中國畫「技進於道」得力於精神文明，由詩文書法而來，專重筆墨有所不同。潘天壽同樣從哲學與科學分屬不同性質和目的，主張中西畫須拉開距離，並站在傳統國畫教師的立場上，進一步強調中西畫在本質不同的立場下，訓練方法也理應與西畫有所區隔。此乃「出乎其外」，亦不為一時名利、眼界與外物所限，高瞻遠矚從哲學、文化的高度，辨析雙方差異。

　　如果我們透過黃賓虹與潘天壽的生平際遇，同樣結合畫家「三重性」歷史存在與社會存在的分析，更有助於我們理解二人回應科學寫實的課題。

　　黃賓虹與潘天壽「三重性」的歷史存在與社會存在為何？二人所處的第一重的存在，是無法迴避當時畫壇主流改革者的聲音，疾呼科學寫實繪畫的要求，此乃二人所共同面臨的整體性歷史文化與社會情境。第二重的存在是，黃賓虹與潘天壽於「文化傳統」及「社會階層」原先分屬略有所別。黃賓虹接受的文化傳統乃屬於正統傳統文人的養成模式，他和吳昌碩一樣，曾考取秀才欲從傳統途徑報效朝廷，後參與政治革命，社會階層有所變動。潘天壽自小雖也受過四書五經傳統文化的薰陶，但主要仍接受學堂新式教育，故云二人於文化傳統及社會階層上略有差異。

　　不過，隨著日後黃賓虹與潘天壽同屬學校教師身分，逐漸匯流於同一社會階層，二人自主選擇的「繪畫傳統」與「社會交往」，均指向如何於學校教育裡傳承傳統中國畫，社會交往方面除致力於革新傳統中國畫之外，亦不排斥對於西畫的認識，如黃賓虹與傅雷大量書信往來，反映相知相惜的友誼，此乃第三重的存在。二人於此第三重存在裡，面對科學寫實的時代課題，均選擇從繪畫本質論述中西之別。黃賓虹由源頭梳理辨析，從科學與哲學之別、圖與畫之分、物質文明與精神文明側重之別，論述中西畫各有淵源。潘天壽則從中西方環境與文化、繪畫工具及發展、繪畫基礎與法則的不同，據以提出中西畫訓練方式理應有別，落實其中西畫應拉開距離的理論。

小　結

　　雖然自明代起，市民文化與科學寫實，便已是無可迴避的時代課題，不過，前述我們提及，商業貿易發展在對外交流上日益頻繁，西方技術複製的傳播除了宮廷外，更廣為流傳至民間，民間畫報興盛繁榮的狀況來看，仍有交流程度與傳播範圍更為深遠化和普及化的差異，乃至觀念的接受和變遷，都與時間差密切相關。尤其對於以科學寫實為作畫技法的觀念，實際上是隨著國力衰弱，畫壇主流思想呈現出從不以為意到認同學習，有明顯觀念上的變化。

　　同樣，雅俗共賞的要求，亦於晚清開放五口通商後，上海迅速成為全中國最大商港，經商致富造成社會階層流動。新興富裕階層與一般大眾階層日漸興起，在溫飽無虞的生活下，自然也想和傳統的達官貴人一樣，以雅俗共賞的畫作妝點門面，彰顯文化涵養。於社會階層流動現象普及的情形下，以賣畫為生的畫家，難以再固守單一畫風，為求謀生，可能有迅速學習如何兼融傳統文人畫與職業風格的壓力和急迫性，本文研究對象吳昌碩和齊白石即是如此。

　　轉型成功的畫家，能提供買方更多畫風選擇的多樣性，如海派的畫風意趣相較於揚州八怪，無論在用筆上、題材上或設色上，便不那麼具有濃厚的傳統文人畫趣味和思想，有更有向世俗傾斜的意味。故雅俗共賞的課題雖稱不上新穎，然而各個層面均可見時間差帶來的微妙變化。

　　市民文化思潮下面臨「雅俗共賞」的繪畫趨勢，及西畫東漸思潮下講求「科學寫實」的繪畫，是二十世紀傳統中國四大家共同面臨的兩大時代課題。仔細辨別又可發現，吳昌碩與齊白石由於生計問題必須賣畫維生，故首要考慮的是如何兼顧買家品味，創造出市民階層喜愛的雅俗共賞畫作？二人主要面臨的是雅俗品味轉換之課題。而黃賓虹任職主編多年，潘天壽終身為國畫教師，兩人必須回應的是西畫東漸思潮下，繪畫須以科學的觀念作畫與寫實技法的改革要求。當然，「雅俗共賞」與「科學寫實」這兩個問題並非斷然無涉，只是從畫論論述能察覺到四大家由於挑戰的課題有比重上的不

同，故回應的重心亦有所差異。

　　相較於西方雅俗繪畫，主要歸結於官方學院派藝術與非學院派藝術之分，中國繪畫的雅俗之別，則偏屬文人與職業畫家社會階層問題。因此，對於傳統文人家庭出身的吳昌碩而言，雅俗融合之首要關鍵在於作畫心態的轉變。放下傳統文人作畫「聊以自娛」、「以畫為寄」的戲墨心態，破除職業畫家作畫必「為造物役」的成見，於此邁出雅俗共賞的第一步，繼而在題材、設色上有所突破，反映出時代情境下傳統文人畫的轉型。

　　齊白石之所以能創作出雅俗共賞的繪畫，當中關鍵處實歸功於齊白石「以形寫神」，神由形出，重神亦重形，不偏廢職業畫家重形與文人畫家重神之說，善於結合氣勢瀟灑的寫意畫和精密細緻的工筆畫，使畫不失之於匠氣或粗略之病，使得非傳統文人畫家出身者，亦能在雅俗共賞的趨勢下，佔有一席之地。在吳昌碩與齊白石之前，便開始有畫家嘗試雅俗融合的畫風，但二人於雅俗共賞上所盡的努力和不凡成就，使二人的繪畫有著無可取代的重要性。

　　對比西方藝術二十世紀前，科學觀念下對客觀世界摹仿寫實的繪畫蔚為主流；二十世紀後，各種現代畫派接踵而起，逐漸脫離逼真寫實的風格，褪去科學理性知識的束縛，著重強調畫家主觀的感受和情緒。但當時中國知識分子在現代科學技術不如西方列強的心態下，主張繪畫亦須以科學寫實為準繩。因此，黃賓虹與潘天壽共同面臨到的時代課題是「西畫東漸」思潮下，以科學觀念作畫與寫實技法的繪畫趨勢。

　　二人皆從中西畫背後依據的學科理論基礎之不同，闡釋中國畫本質，以呈顯中西畫差異。黃賓虹認為西畫乃提倡工藝、物質文明的結果，與中國畫「技進於道」得力於精神文明，由詩文書法而來，專重筆墨有所不同。潘天壽同樣從哲學與科學分屬不同性質和目的，主張中西畫須拉開距離，並且站在傳統國畫教師的立場上，進一步強調中西畫在本質不同的立場下，訓練方法也理應有所區隔。

　　當然，需要特別說明的是，除了「市民文化」思潮與「雅俗共賞」兩大課題之外，二十世紀無論在政治上或思想上均歷經許多變動。我們無意將龐

大複雜的時代課題，化約為上述兩項。只不過，一來，在四大家的文本裡，我們看見四大家論述的焦點，多針對上述兩項問題而發。二來，論文處理內容無法一次涵蓋所有面向，出於研究角度與論述觀點的選擇，本文不得不提舉出這兩項，以廓清議題。其餘像是四大家面對藝術與政治的問題，或是黃賓虹擔任報章雜誌編輯的發言權及影響層面，亦值得探討，或待日後繼續研究。

　　底下我們繼續經由各章，探究四大家如何回應其時代課題。

第三章　四大家之
繪畫藝術本質論與修養論

　　本章探討四大家之繪畫藝術本質論與修養論。底下分為兩節討論：第一節探討繪畫藝術本質論。第二節指出四大家透過怎樣的修養論，養成理想畫家人格？之後，綜合上述所言，說明四大家如何藉由繪畫藝術本質論與修養論，回應時代課題？

第一節　繪畫藝術本質論

　　繪畫藝術本質論在體系中乃最首出、最高層次，一個有思想體系的畫家，必先對繪畫之「美」，有一「本質」的觀點。「所謂『本質』，就是一類事物的通性，也就是某類事物之所以成其為該類事物一般之特徵。」[1] 繪畫藝術本質的問題為：什麼是繪畫藝術？它的「美」有何根本的性質？

　　繪畫藝術的本質為「理」。如果用莊子的比喻來說，或等同於「天籟」，[2] 意指自然、忘我，心無所恃、自由自在的逍遙境界。它是一種即超越又內在的自然之理。藝術乃人的創造物，藝術家將此理內化為心性的動能或境界，必須通過高度修養工夫。如「梓慶削木為鐻」[3] 鬼斧神工，是由於

[1]　劉文潭：《美學新鑰》（臺北：臺灣商務印書館，2004 年），頁 230。

[2]　《莊子・齊物論》，參見清・郭慶藩輯，王孝魚點校：《莊子集釋》（臺北：頂淵文化事業公司，2001 年），頁 49-50。

[3]　《莊子・達生篇》，參見清・郭慶藩輯，王孝魚點校：《莊子集釋》，頁 658-659。

藝匠靜心齊聚，逐日忘卻慶賞爵祿、非譽拙巧，乃至自身形體等各種外在干擾，進入「以天合天」以我心之自然，合於物之自然，不離其自然，內心達到致虛守靜的狀態，此虛靜心即「理」。

　　然大千紅塵，誘惑何其多，如此灑脫境界，非常人可企及。清代焦竑曾將審美樂趣分為三個層次：喧囂宴席的世俗之快、鑒古賞玩的清閒之適、臥遊山川的達觀之樂，並且揭示「夫以我徇物，則物貴；為物所徇，則我貴。」[4] 三種樂趣最大分別在於對物質的依賴程度，如果愛物愛到痴迷盲目，乃至犧牲自我以徇物，是喪失主體；愛物卻不徇物，方為達觀智者。焦竑「不為物徇」說，遙承先秦「物物而不物於物」、[5]「君子役物，小人役於物」，[6] 莊、荀之說為審美樂趣最終理想依歸，傳達物應為人所用，而非反過來受限於物的制約，失去自我主體。

　　中國傳統繪畫史，可以看到不少畫家，均將繪畫視為畫家主體人格的表現，以契合繪畫藝術本質此超越性的自然之「理」。底下我們先闡述中國繪畫藝術本質論，由繪畫是畫家主體人格的表現，對比中西繪畫藝術本質論之差異，繼而從四大家的畫論，提舉出「解衣般礴」和「依仁遊藝」，兩種人格範型所表徵的繪畫美學。

壹、繪畫是畫家主體人格的表現

　　四大家在畫論裡常引用先秦哲學與文化思想作為畫家主體性涵義的底據。顏崑陽指出，當個體人格圓融具現時，其本身就是「美」，稱之為「主體人格美」。[7]「主體」一詞有多重意義，此處的主體指人，而且特指人內

4　清‧焦竑：〈李如野先生壽序〉，《焦氏澹園集》（二）卷十八（臺北：偉文出版社，1977 年），頁 721-724。

5　《莊子‧山木》，參見清‧郭慶藩輯，王孝魚點校：《莊子集釋》，頁 668。

6　《荀子‧修身》，參見清‧王先謙撰：《荀子集解》（臺北：藝文印書館，2007年），頁 138。

7　顏崑陽：〈論先秦儒家美學的中心觀念與衍生意義〉，收入淡江大學中文所主編：《文學與美學》第三冊（臺北：文史哲出版社，1990 年），頁 421-422。全文頁 405-

在的精神生命。「人」字，許慎的解釋是：「天地之性最貴者也。」段玉裁的注引〈禮運〉曰：「人者，其天地之德，陰陽之交，鬼神之會，五行之秀氣也。」[8] 中國古代將人解釋為天地之中最寶貴性靈之所鍾者。中國古代文化思想重視人生哲學，關注人格。

　　古代漢語原無「人格」一詞，但有「人性」、「人品」、「品格」等意義相近的詞彙。「人格」（personality）源於拉丁文 "persona"，原意是面具。不同學科對「人格」有不同的界義。將人格定義為「源自個體內一致的行為模式與內在歷程。一致的模式是指穩定而一致的人格；內在歷程包括了所有的情緒、動機與認知等，發生在深層，但卻影響著我們的行為與感受。」[9] 這是從人格心理學的角度談人格，側重研究人格的內在結構、特質

440。所謂「個體人格圓融具現」係指以「禮樂」養成人格美，但先秦儒家的「禮樂」不僅是工具形式的意義，而已等同價值存有理想具現的本身。這是一種真實而活生生的存有境界。見頁 421。所謂「存有秩序美」的解釋為：在一種實現「生生不息」的目的，「和」的存有秩序中，個體生命獲致一種不受壓迫、侵奪與消滅的和諧感，這種和諧的秩序以及感受就是「美」，我們可以稱之為「存有秩序美」。見頁411。

[8]　漢‧許慎撰，清‧段玉裁注，（民國）魯實先正補：《說文解字注》（臺北：黎明文化事業公司，1974 年），頁 365。

[9]　（美）伯格（Jerry M. Burger）著，林宗鴻譯：《人格心理學》（臺北：湯姆生國際出版公司，2006 年三版），頁 4-5。伯格談人格理論，分為六大人格理論取向：包括人格分析論、特質論、生物論、人本論、行為/社會學習論，以及認知論。雖然這種分類法不見得是最完美的，但是多數的人格理論大概都可以歸類於六大理論的其中之一。就某種角度而言，人格心理學的六大學派就像摸象的盲人一樣：每個學派都正確的辨認並檢驗出一種重要的人格向度。舉例而言，精神分析派的心理學家認為人類的潛意識對於行為類型問題的差異性有重要的影響。特質學派的心理學家則認為所有人都可以用某些特定的連續性人格向度來描述。支持生物學派的人則認為遺傳與生理機制是解釋人格差異的最大利器。相反的，人本學派認為個人的責任與自我接受感是造成人格差異的主要因素。至於行為/社會學習派則認為一致性的行為類型是習於個體所處環境的習慣。而認知學派則以個體處理訊息方式的不同來解釋行為的差異。每一種說法都有相當的合理性與相容性。我們若將六大學派加以整合，有助於對人類的一致性行為類型形成一個較為周延而正確的描述。頁 5-6。

和因素、類型和模式以及人格發展的問題。如當今人格研究領域的狀況，可見到人格心理學家將人分為神經質、外傾性、認真性、宜人性、經驗開放性等五種基本人格特質。[10]

　　然而，以上所言恐不適宜用來考察中國傳統人格特性，因中國傳統人格思想與中國文化思想密不可分。於是，在現代西方人格理論中，還有另一個與本文更相關的研究角度，即由最根本的意義上去問「人格是什麼？」、「如何自我實現？」、「人的價值為何？」從哲學的角度去理解「人格」的問題。

　　相對於上述，中國古代普遍認為繪畫是畫家主體人格的表現，那麼西方又是如何看待繪畫藝術的本質？透過西方繪畫藝術本質論的觀點參照，或可更為瞭解中國繪畫重視人格的特殊意義。

　　關於這點，我們可以從朱光潛論西方美學所說美的本質主要有五種看法談起：1.古典主義：美在物體形式。2.理性主義：美在完善。3.英國經驗主義：美感即快感。4.德國古典美學：美在理性內容表現於感性形式。5.俄國現實主義：美是生活。[11] 西方美學早期以形上學為主，以唯心的觀點，賦予美各種本質論述，再尋找美的來源及現象背後的本質。

　　柏拉圖（Plato, 428-347 B.C.）認為美是對現實世界的模仿。亞里斯多德（Aristotle, 384-322 B.C.）建立了美是有機整體形式表現的概念。中世紀哲學家從聖奧古斯丁（AureliusAugustinus, 354-430）到聖托瑪斯（St. Thomas Aquinas, 1225-1274），大抵認為美涉及秩序、對稱、和諧和明確性等因素。

　　近代笛卡爾（Rene Descartes, 1596-1650）將討論轉到認識論上，不預設美的本質，而是注重理性與思辨方法，從中探索美的本質。經驗主義否認先天理性觀念之存在，強調感性經驗與實證方法。如培根（Francis Bacon, 1561-1626）批判經院派的思辨，有如蜘蛛，只會從自己的腹中吐絲結網；真正的

[10]　（美）珀文（Lawrence. A. Pervin）著，周榕等譯：《人格科學》（上海：華東師範大學出版社，2001 年），頁 48。

[11]　朱光潛：《西方美學史》下卷（臺北：頂淵文化事業公司，2001 年），頁 305。

哲學家要像蜜蜂，採集花粉後再轉化成蜜。培根開啟美學朝向科學實驗的道路，奠定歸納方法基礎。不過，經驗主義者由於過度看重感性經驗，並視之為一切知識的來源，缺乏理性思辨的深度與社會處境的影響，故易流於表象的感覺。

康德（Immanuel Kant, 1724-1804）對於美的分析，從鑑賞判斷的質、量、目的關係、主客觀條件來看，認為那鑑賞判斷不帶任何利害關係，是一個普遍愉悅的客體，不依賴刺激和激動，具有某種共通感。[12] 康德這裡的核心觀點是，鑑賞判斷不是關涉到概念知識邏輯的事情。[13] 康德認為美感起於形式的觀照，而非欲念的滿足或邏輯的推演，故美感不等於快感，美在性質上也不等同愉快或涉及到概念知識。美是一種無私的滿足感，這類說法，也是先設定美的本質再予以解釋。美的本質於西方，大致歷經了不同階段，在時代推移下，彼此間有交叉、影響或進化升級。

至於中國美學源於哲學，「生命超越是中國哲學的核心」，[14] 講究人的生命體驗和超越生命境界，於此哲學背景下的美學，基本上追求的是如何以一種精神逍遙的姿態，超然適意。康德說美的鑑賞判斷不帶利害，此乃中西審美的共通特質。然而，不同的是，在中國美學觀念裡，美的最高境界與善相通，真、善、美三者雖各有特性，但並不衝突。

朱光潛晚期批評康德真、善、美三分說，將形象思維視為全然孤立的感性認識活動。對此，他曾提出一個生動的譬喻：「只顧求知而不顧其他的人是書蟲，只講道德而不顧其他的人是枯燥迂腐的清教徒，只顧愛美而不顧其他的人是享樂主義者。」[15] 直指真、善、美倘若缺乏任何一個層面，都不

[12] （德）康德著，鄧曉芒譯：《判斷力批判》（臺北：聯經出版事業公司，2004年），頁 37-80。

[13] （美）史敦普夫（Stumpf, Samuel Enoch）著，鄧曉芒、匡宏譯：《西方哲學史：從蘇格拉底到沙特及其後》（臺北：五南圖書出版公司，2014年），頁 340-344。

[14] 朱良志：《中國美學十五講‧引言》（北京：北京大學出版社，2006年），頁 2。

[15] 朱光潛：〈形象思維在文藝中的作用和思想性〉，原載於《中國社會科學》（1980年 3 月第 2 期），後收入《朱光潛美學文集‧第 3 卷》（上海：上海文藝出版社，

免出現人格上的偏頗和缺失，三者並濟才稱得上是一個均衡完整的人格。

　　牟宗三認為審美判斷所基於的理性，並非邏輯或道德，而是一種「妙慧」，指的是一種「內合」的心境。真善美雖各有其獨立性，但皆源於此「內合」的心境，此境「即真即善即美」，道家、佛家、儒家的智慧均可以「智的直覺」名之。[16] 康德嚴格區分愉快的、善的和美的三類不同事物所產生的情感，指出愉快的東西使人滿足，美的東西使人喜愛，善的東西受人尊敬。可是，就中國美學而言，這三類事物所對應的情感，不若西方那樣涇渭分明。

　　子曰：「質勝文則野，文勝質則史。文質彬彬，然後君子。」[17]「子謂《韶》盡美矣，又盡善也。謂《武》盡美矣，未盡善也。」[18] 正是期望一切人、事、物之標準，均能同時符合內外兼攝與盡善盡美。

　　參照康德對於美的解釋，無目的說與中國美學有相應處，但於實踐與真善美三位一體上的見解，則有所出入。其次，中國傳統美學的美感，不純粹是對形式的觀照，在實踐活動上亦具有內化作用，有助於人的道德實踐。關於這點，底下「依仁遊藝」部分將予以詳述。

　　日後西方對於美的本質的觀點部分持經驗說。像是俄國寫實主義者車爾尼雪夫斯基（Nikolay Gavrilovich Chernyshevsky, 1828-1889）與美國實用主義者杜威（John Dewey, 1859-1952）均贊同美的本質源於生活經驗。車爾尼雪夫斯基說，藝術的第一個目標，就是再現現實。重現的是有意義的、能激動人心的內容，而非僅止於表面形式的模仿。[19] 杜威的美學有其自然主義的基礎。

1987 年），頁 505。

[16] 牟宗三譯注：《判斷力之批判》引論（臺北：臺灣學生書局，1992 年），頁 69-70。

[17] 語出《論語·雍也》，宋·朱熹：《四書章句集注》（臺北：大安出版社，1996 年），頁 119。

[18] 語出《論語·八佾》，宋·朱熹：《四書章句集注》（臺北：大安出版社，1996 年），頁 91。

[19] （俄）車爾尼雪夫斯基著，辛未艾譯：《車爾尼雪夫斯基文學論文選》（上海：上海譯文出版社，1998 年），頁 126-127。參閱〈藝術對現實的審美關係〉，全文頁 1-149。

所謂「自然」就是人與其環境互動的整體。[20] 杜威在《藝術即經驗》裡說，由於每一個經驗都是由主體與客體、自我與世界相互作用構成，所以它不可能僅僅是物理的，或僅僅是精神的。[21]

　　現代對於美的本質說法較為分歧，大抵重點轉向語言和語意的探討，認為「美」未必具有某個一成不變的本質，也不是單純依賴理性與方法，便能確認美的本質。朱光潛說：「美的本質不是孤立的，它涉及到美學領域以內的問題，也牽涉到每個時期的藝術創作實踐情況以及文化思想情況，特別是哲學思想情況。」[22] 顯示美並沒有孤立或不變的本質，而是會隨著時代思潮的變遷而有所改變。

　　顏崑陽曾以「詞體」及「文學」是什麼？提出「詞體」並非一種固態的文化產物，而是一種具有內容意義卻又流變不定的文學形式。[23] 論述「文學」的「本質」，乃是一個純屬理論的抽象概念。「文學」只能置入不同文化區域、不同歷史時期的存在情境中，由當代給予回答。而任何回答，都是對傳統的因承，也已融合文學家由當代文化、社會經驗所生成的詮釋視域，做了重新的定義，而不是客觀的複製。[24] 一種事物的本質，始終在不同歷史時期、不同論述者，賦予定義。此乃本章探討四大家之繪畫藝術本質論時，所抱持的基本觀點。

[20] 劉文潭：《西方美學導論》（臺北：聯經出版事業公司，1994 年）二版，頁 114-115。

[21] （美）杜威著，高建平譯：《藝術即經驗》（北京：商務印書館，2007 年），頁 274。

[22] 朱光潛：《西方美學史》下卷（臺北：頂淵文化事業公司，2001 年），頁 304。關於西方美的本質亦參閱朱立元主編：《西方美學思想史》上、中、下（上海：上海人民出版社，2009 年）。

[23] 顏崑陽：〈宋代「詩詞辨體」之論述衝突所顯示詞體構成的社會文化性流變現象〉，《中正大學中國文學學術年刊》第 1 期總第 15 期（2010 年 6 月），頁 91。全文頁 71-98。

[24] 顏崑陽：〈當代「中國古典詩學研究」的反思及其轉向〉，《東海大學文學院學報》第 53 卷（2012 年 7 月），頁 4。全文頁 1-31。

　　進一步論藝術本質，二十世紀之前，西方哲學家談藝術本質時，主要以柏拉圖再現實物「藝術即摹仿」為主流思潮，延伸出亞里斯多德「藝術具再現的性質」。文藝復興時期阿柏提（Leon Battista Alberti, 1404-1472）「藝術即再現自然」，此時因透視法的發展，使文藝復興的藝術家相較於前人，更具有真實再現自然世界的能力。[25]「西方美學中的『摹仿』理論，根源於藝術實踐中的『再現』（Representation）與『仿真』（Likeness）」[26] 二十世紀之前西方哲學家和畫家同樣多以摹仿、再現為繪畫藝術本質，甚少於畫論裡直接引用哲學經典話語，並不特別強調畫家主體應具備怎樣的理想人格，評價畫作亦不從主體人格高低評斷優劣。

　　俞劍華說：「東方民性近於哲學，西方民性近於科學；東方民性崇尚精神，西方民性崇尚物質。故藝術之表現，亦莫能外此規律。」[27] 西方繪畫與哲學的關係，不若與科學關係來得密切。文藝復興時期的畫家，繼承古希臘時期藝術本質乃摹仿、再現之看法，希冀研究解剖、透視、顏色等種種關於繪畫的科學技術。

　　達文西（Leonardo da Vinci, 1452-1519）指出，繪畫是一門科學。繪畫科學包含三條原理：1.由點、線、面組成形體。2.涉及陰影原理。3.包含透視學

[25]　關於西方藝術本質，參閱（美）湯瑪斯・華騰伯格（Thomas E. Wartenberg）編著，張淑君、劉藍玉、吳霈恩譯：《論藝術的本質》（臺北：五觀藝術管理公司，2004年）。直到二十世紀藝術哲學家紛紛提出不同於柏拉圖的觀念後，才衝破「藝術即模仿」的主流思潮。如克利夫・貝爾（Clive Bell, 1881-1964）有段話很值得參考，他說寫實再現常是藝術家弱點的象徵，當一個畫家無法創造足以喚起大量審美情感的形式時，只能透過在畫中誘發生活情感來補足，必須倚靠再現才能喚起生活情感。貝爾認為「藝術即有意涵的形式」，在每件藝術品當中，線條與色彩以特別的方式組合，某些形式與形式之間的關係激發我們的美的情感，這些關係、線條與色彩的組合，構成動人的形式，此即貝爾所謂「有意涵的形式」。見同書，頁 5、11。又如柯林烏（R. G. Collingwood, 1889-1943）提出「藝術即表達」，主張藝術作品是純想像的事物，只存於藝術家心中，以及藝術是藝術家情感的表達。見同書，頁 1。

[26]　徐書城：《繪畫美學》（北京：人民出版社，1991年），頁 2。

[27]　俞劍華：《國畫研究》（臺北：華正書局，1987年），頁 13。

的概念。[28] 此說顯示要做到忠實地呈現作畫對象，不得不藉助科學原理來作畫。陳方正指出，現代科學是以數學為基礎的機械性宇宙觀，是高度「人為化」的「自然之解剖」。[29] 在西方以科學為繪畫指導原則的觀念下，尤其寫實主義繪畫更是數理思維的具象體現。故「美感完全建立在各部分之間神聖的比例關係上。」[30] 為求真實再現對象，畫家極重視比例問題，畫面上的比例須符合數學法則。西方畫家自文藝復興以降，對繪畫的追求無論在本質和方法上，主要以自然科學原理為基礎，如透視學、解剖學、光學理論等。畫家利用線性透視的視覺原理，讓空間裡的平行線條交會在一消失點上，於此呈現出一個固定視點的觀看角度，加上注重光影，繪畫空間表現因而產生更多真實感。達文西名畫〈最後晚餐〉為極佳例證，而〈聖傑若〉裡表現的肌肉與骨骼狀態，即達文西解剖學所得並應用於繪畫上，成就其精密人體繪圖技巧。

　　西方繪畫向來與科學關係密切，自文藝復興以來，縱然經歷了不同藝術、風格、流派、主義；不過，以自然科學知識觀點為作畫的原則始終如一。

　　「矯飾主義」（Mannerism）的人物肢體有拉長、扭曲造作之姿，使用的透視法和光影變化雖怪異，但卻正是其風格獨特所在。「巴洛克」（Baroque）藝術，追求畫面的動態感和戲劇性，畫家也大膽運用明暗對比，創造動態下的光影和色彩。「洛可可」（Rococo）藝術的繪畫風格優雅細緻、輕快華麗，作畫題材從宗教轉向貴族，但於作畫視點、人物比例上仍一貫秉持科學原理。

[28] （義）列奧納多・達文西（Leonardo di ser Piero da Vinci）著，雄獅圖書編譯：《達文西論繪畫》（臺北：雄獅圖書公司，1981 年），頁 19。

[29] 詳閱陳方正：《繼承與叛逆：現代科學為何出現於西方》（北京：生活・讀書・新知三聯書店，2009 年），頁 605。歐洲科學在 16 世紀開始擺脫中古科學亞里斯多德的思維模式，向現代科學過渡。現代科學革命的成果是牛頓的《原理》，站在巨人的肩榜上，結合了微積分學、新天文學、新動力學，成為一個龐大的體系。頁 609。

[30] （義）列奧納多・達文西著，雄獅圖書編譯：《達文西論繪畫》，頁 32。

　　「新古典主義」（Neoclassicism）希冀重振古希臘、羅馬「古典主義」客觀、理性、素樸的風格，看重精確的素描、輪廓，和偏向靜態的構圖。與「新古典主義」形成強烈對比的「浪漫主義」（Romanticism），重視人的激情和想像，畫家透過光影和色彩的對映，傾向採取動態的構圖，運用奔放的筆觸，以表達熾熱的情感。

　　「寫實主義」（realism）繪畫風格更是畫家將自然科學原理，發揮到極致的表現。「寫實主義」在繪畫上的提倡者是法國畫家庫爾貝（Gustave Courbet, 1819-1877），認為繪畫的本質在於表達畫家眼前真實與實存事物，所有看不見的、不存在的抽象事物，則一概不屬於繪畫範圍內。「寫實主義」者以準確觀察為起點，表現普羅大眾及其日常現實生活，認為文藝應具有科學真理的精確性，將文藝納入自然科學的範圍，側重如實反映社會現實，客觀性強，擴大了原先以宗教、歷史、神話題材或英雄事蹟的文藝題材範圍，描寫對象由大人物轉為社會中下階層人物。[31]

　　梁漱溟（1893-1988）說：「大約在西方便是藝術也是科學化。」[32] 質言之，「西方之美術傳統是偏重客觀對象的，同時也反映西方文化之偏理性與邏輯，和其科學發展是一致的。」[33] 回顧西方繪畫史，可說一直要到十九世紀末、二十世紀初，才脫離科學觀念籠罩。

　　二十世紀西方哲學不再像十九世紀一樣由科學全盤操縱，十九世紀到二十世紀哲學思潮的轉變及心理學的發展，帶動了野獸派、表現派、立體派、未來派、達達主義、超現實主義、抽象主義等文藝思潮的風行。從中可見有些畫家畫作呼應當時哲學與心理學思考，如孟克（Edvard Munch, 1863-1944）名作〈吶喊〉，傳達出人因孤獨和苦悶而發自內心的吶喊；基里訶（Giorgio De

[31] 「寫實主義」為法國小說家夏弗洛瑞（Champfleury, 1820-1889）在十九世紀中葉所出版的書名，標誌當時新興文藝。關於「寫實主義」肇始與演變，參閱朱光潛《西方美學史》下卷（臺北：漢京文化事業公司，1982 年），頁 346；及劉文潭：《西洋美學與藝術批評》（臺北：環宇出版社，1979 年），頁 28。

[32] 梁漱溟：《東西文化及其哲學》（臺北：臺灣商務印書館，2002 年），頁 34。

[33] 田曼詩：《美學》（臺北：三民書局，1990 年）四版，頁 250。

Chirico, 1888-1978）的畫面常揉合現實與虛幻，畫面瀰漫詭譎的氣氛；米羅（Joan Miro, 1893-1983）的畫天真充滿隱喻符號，超出理性和邏輯的思考。

不過，這並不代表二十世紀全部的西方畫家全都拋棄以科學觀念與態度入畫，如立體派。「立體派藝術家所運用的結構系統可以溯源自塞尚——他們的另一個先驅。塞尚提出也認可多視點的問題，從而永遠推翻了藝術中對自然採取一種固定視點的可能。立體派畫家做得更徹底，他們發現了把所有對象的形式類同化的方法。」[34] 立體派畫家將形式簡化為方體、圓柱、平面，從游動視點來觀看事物，表達出事物變動的真實過程。

這種將物體還原塊體與變動視角的觀點，到了未來派更藉「視網膜上的殘像」理論，進一步發揮塞尚的思考。甚至抽象主義畫家，如持續探討色彩與形體理論研究的康定斯基（Wassily Kandinsky, 1866-1944）；運用幾何形象安排畫面形式的蒙德里安（Piet Mondrian, 1872-1944）；分解平面幾何與切割色塊的克利（Paul Klee, 1879-1940），這些畫家畫作除傳達個人主觀意念，依舊可見科學理論的研究與哲學、心理義涵的同步展現。[35]

此處重點不在於盡列所有西方十九世紀末到二十世紀繪畫流派之觀點，僅擇若干主要派別述之，目的在於揭示出西方繪畫一直要等到此時，才逐漸脫離科學觀念籠罩之影響。

比起哲學，科學對於十九世紀末、二十世紀前畫家作畫觀念的影響更為顯著，此與中國傳統繪畫向來較接近哲學與文化思想的特質，及繪畫是畫家主體人格的表現觀念互異。西方對於繪畫藝術本質的看法，二十世紀之前以摹仿再現說為主。二十世紀之後，雖然出現不同說法，如存在主義心理學家

[34] 見（英）約翰·柏格（John Berger）著，連德誠譯：《畢卡索的成敗》（臺北：遠流出版事業公司，1998 年），頁 67。

[35] 關於西洋繪畫藝術發展流變，參閱俞寄凡譯述：《近代西洋繪畫》（上海：商務印書館，1924 年）。何恭上著：《近代西洋繪畫》（臺北：藝術圖書公司，1996 年）再版。（英）貝凱特·溫蒂（Beckett, Wendy）著，李惠珍、連惠幸譯：《繪畫的故事：悠遊西洋繪畫史》（臺北：臺灣麥克公司，2004 年）。

洛羅‧梅（Rollo May, 1909-1994）提出「藝術是暴力的替代品」，[36] 從人的內在心理需求看待藝術本質的生成。但基本上和看待美學本質的問題一樣，現代西方學界普遍並不認為繪畫藝術存有一個恆久不變的本質，更不會將美學和繪畫藝術視為修養人格之目的和方式。相較之下，中國古代美學認為「理」是美的本質，但是這個「理」並不停留在超越性的形上層次，而是內化於「心」，畫家經由工夫修養，體驗「虛靜」的心靈境界，才能證悟此「理」，是以繪畫藝術本質呈顯於畫家主體人格表現上。及至今日，中國將繪畫視為畫家主體人格的表現，注重修養工夫這個觀念歷久彌新。

在基本理解中西繪畫藝術本質的區別後，接著要探討的是，四大家理想的畫家人格為何？底下根據四大家畫論，提舉出「解衣般礴」與「依仁遊藝」，兩種人格範型所表徵的繪畫美學，進行論述。

貳、「解衣般礴」人格範型所表徵的繪畫美學

四大家在畫論裡，皆直接或間接提過「解衣般礴」此一理想畫家人格。何謂「解衣般礴」？「解衣般礴」此種人格心理與藝術創作有何關係？「解衣般礴」人格範型所表徵的美學為何？「解衣般礴」典故，語出《莊子‧田子方》：

> 宋元君將畫圖，眾史皆至，受揖而立；舐筆和墨，在外者半。有一史後至者，儃儃然不趨，受揖不立，因之舍。公使人視之，則解衣般礴臝。君曰：「可矣，是真畫者也。」[37]

成玄英疏曰：「儃儃，寬閒之貌也，內既自得，故外不矜持，徐行不趨，受

[36] 就像驅使某些人走向暴力的衝動一樣，意義的饑渴、狂喜的需求，以及冒險的衝動，驅使著藝術家進行創作。詳閱（美）羅洛‧梅著，朱侃如譯：《權力與無知》（臺北：立緒文化事業公司，2003 年），頁 290。

[37] 《莊子‧田子方》，參見清‧郭慶藩輯，王孝魚點校：《莊子集釋》，頁 719-720。

命不立，直入就舍，解衣箕坐，倮露赤身，曾無懼憚。元君見其神彩，可謂真畫者也。」[38] 何以如此才是真畫者？此處顯示兩種行為表現，相較於所有畫師「受揖而立」，恭敬站在一旁，準備筆墨，甚至站到外頭去了，那種戰戰兢兢的行為表現，乃因追求作畫以外之名利權位的心理；然而，有位畫師「儃儃然不趨，受揖不立」，寬閒從容地緩緩進來，行禮作揖後也不像他人一樣恭敬站立，而是解開衣襟，盤腿而坐，氣定神閒地一派自得模樣，此舉顯示該畫師心無旁鶩，全不畏懼。青木正兒（1887-1964）認為「解衣」意表無拘無束的自由境界，「般礡」意表旁若無人的自信表情。自由與自信正是藝術創作上的最寶貴要素。[39]「解衣般礡」人格範型所表徵的美學，即是如此自由、自信，如此從容不迫的態度，源於畫家集中精神作畫，不思慮眼前以外之事，不受外在名利權位的束縛，一心專注於繪事上。

　　「解衣般礡」這種人格心理與藝術創作之關係，中國古代畫論中對此問題亦有論述。清代張庚（1685-1760）嘗引揚雄「書，心畫也」[40] 曰：「書與畫一源，亦心畫也。」[41] 論書畫藝術同出於心，與心源相通。書畫既出自心源，畫家如果受到欲望的牽制，作畫淪為一種手段，非出於真性情自然而然的表現，那麼，畫家面對作畫不僅不能自由無限地作審美觀照，無法穿透作畫對象內在的真實本質，畫作亦失去其原有獨立的藝術價值，故「解衣般礡」乃真畫者的典範，展現了任其自然的主體精神境界。清代惲南田（1633-1690）亦曰：「作畫須有解衣般礡若無人之意。」[42] 畫家作畫時應專注一致，旁若無人，以進行心神無限自由的審美觀照，此乃「解衣般礡」真畫者

[38]　《莊子・田子方》，參見上注，頁720。

[39]　（日）青木正兒著，鄭峰明譯：〈道家的文藝思潮〉，《中華文化復興月刊》第12卷第10期，1979年10月，頁41。

[40]　漢・揚雄撰，嚴一萍選輯：《法言・問神》（臺北：藝文印書館，1967年），頁3。

[41]　清・張庚：《圖畫精意識・畫論》，收入楊家駱編：《清人畫學論著》上（臺北：世界書局，1993年四版），頁433。

[42]　清・惲南田著：《南田畫跋》，收入楊家駱主編：《明清人題跋》上（臺北：世界書局，1988年），頁232。

人格範型所表徵的繪畫美學，亦為後世理想畫家之典範。

　　四大家談畫家主體時，常直接或間接涉及「解衣般礴」人格範型所表徵的美學。吳昌碩曰：「筆端颯颯生清風，解衣般礴吾畫松。」[43] 嘗以「解衣般礴」自喻畫松時高逸之姿。吳昌碩雖沒有進一步闡釋此「解衣磅礴」理想畫家人格之義涵，但卻曾藉擬人化三友，側面烘托出畫家自身主體性情：「紅梅、水仙、石頭，吾謂之三友，靜中相對，無勢利心、無機械心，形迹兩忘，超然塵垢之外。」[44]「水仙潔成癖，石頭牢不朽。落落歲寒侶，參我即三友。」[45] 此處以宋人拜石、詠水仙、以梅為妻等歷史典故，與莊子「養志者忘形，養形者忘利，致道者忘心矣」[46]，拋卻「形」、「利」、「心」重重迷障，最後以懷道之志泯除複雜機巧的「機心」[47]，以物喻人，藉擬人化三友，表達畫家自身高逸堅定的品格。

　　先輩務農，民間木匠出身的齊白石，儘管畫論鮮少直接出現哲學義涵深刻的文句，然而，底下這段話卻頗能彰顯其嚮往的畫家人格：

> 夫畫者，本寂寞之道，其人要心境清逸，不慕名利，方可從事於畫。見古今之長，摹而肖之，能不誇師法，有所短，舍之而不誹；然後再現天地之造化。如此腕底自有鬼神，對人方無羞愧。不求人知而天下自知，猶不矜狂。此畫界有人品之真君子也。[48]

畫本「寂寞之道」，畫家要「心境清逸」、「不慕名利」方可從事於畫。此處出現幾個問題。首先，什麼是「寂寞之道」？「畫」乃畫家以線條、形

[43] 吳昌碩著，吳東邁編：〈松〉，《吳昌碩談藝錄》（北京：人民美術出版社，1993年），頁 99。

[44] 吳昌碩著，吳東邁編：《缶廬別存·老梅怪石》，《吳昌碩談藝錄》，頁 76。

[45] 吳昌碩著，吳東邁編：〈水仙石頭〉，《吳昌碩談藝錄》，頁 101。

[46] 《莊子·讓王》參見清·郭慶藩輯，王孝魚點校：《莊子集釋》，頁 977。

[47] 《莊子·天地》參見清·郭慶藩輯，王孝魚點校：《莊子集釋》，頁 433。

[48] 齊白石著，徐改編：〈行書文〉，《齊白石畫論》，頁 36。

象、顏色等元素表現主體內在所思所感的媒介物，既是表現個人思想情感，必有其精神主體的獨特性，不應隨波逐流，使畫淪為流俗媚世換取名利之物。當買畫者為市民階層的世俗大眾，畫家不為圖利而一味從俗，意味著保留人格的孤高清介，不從眾取暖之人，總是高處不勝寒。故畫本「寂寞之道」是指畫家堅持其精神主體性，本著不流俗、不媚世的作畫態度。此種作畫態度如同求道，求道者的人格必然要以獨立自由為前提，堅持朝道的方向前去，不動搖、不貳心，方可求道有成。畫家作畫猶如求道者求道，為堅持精神主體性，須潛心修養內在主體精神，歷程同樣寂寞，箇中滋味難為外人理解，一般畫家亦多不易達到。

其次，何以從事繪畫創作，畫家須「心境清逸」、「不慕名利」？莊子曰，得道的至人，「不以人物利害相攖，不相與為怪，不相與為謀，不相與為事。」[49] 心中無利害，無心順物，便可保全本性，進入自由逍遙之境。藝術主體性情亦如是，若能順隨自然，皆與物共，無圖謀算計，面對作畫對象亦可不受外界干擾，能進行自由無限的審美觀照。名利多為世間凡夫俗子所喜，可是畫家一旦企慕名利，作畫過程不免受名利驅使，導向世俗價值普遍認同的觀念體系，抹殺其獨立自由的人格精神，故畫者必須「心境清逸」。

齊白石說：「古之藝術所傳，因傳其人。或高人，或名士隱逸。未聞舉止卑下之人，雖有一藝而能久遠者。」[50] 說明藝術首重創作主體人格精神，修養境界高者，其藝術才能恆久流傳，而非技術高低。齊白石尚以莊子「無用」說，表明自身人格：

微名不暇與人爭，獨眺瀰瀾秋水澄。細屬游魚過半百，清閒一輩要無

[49]　《莊子·庚桑楚》，參見清·郭慶藩輯，王孝魚點校：《莊子集釋》，頁 789。

[50]　齊白石：〈為王雪濤題畫扇面〉，收入王振德、李天麻編著：《齊白石談藝錄》（鄭州：河南美術出版社，1998 年），頁 63。

　　能。[51]

齊白石此處引莊子〈秋水〉魚之樂的典故[52]，表明不沽名釣譽，不與人爭名
奪利，此生願獨眺秋水，如水中游魚無所求、無所待，適得其性。齊白石嚮
往的是順隨物性，從容逍遙的清逸心境。宇宙何其遼闊，人的認識何其有
限，人的名聲與廣漠無窮的宇宙相比，不過滄海一粟。「清閒一輩要無
能」，所謂「無能」是不從「能」或「不能」、「用」或「無用」的工具角
度思之。莊子曰：「人皆知有用之用，而莫知無用之用也。」[53] 莊子寓言
故事裡的櫟樹，在工匠眼中看似無用，但卻因其「無用」而得以成其大，免
受砍伐。對櫟樹而言，無用之用方為保全其身之大用，逍遙於廣大無垠的空
間。顏崑陽教授說：「『無用』可說是藝術審美判斷成立的消極條件。而
『無用』，也當以主體對自我形體欲望的遣除為基本修養。」[54] 從藝術主
體精神修養來講，「無用」才能使審美主體的眼光、思考不囿於「有用」之
成見，從而受到物用之限制，無法施展開來，逍遙自適於藝境。

　　在齊白石看來，畫家不強出鋒頭與人爭名，可免遭戕害之苦，此生得以
自適清閒。畫家以此「無能」姿態做人，「無用」觀點看待繪事，不將繪事
專視為逐名求利的「有用」之物，保存了繪畫功利實用價值之外的「大
用」。此「大用」乃藝術主體精神上的獨立自由，得此自由才可擺脫人原先
賦予事物功利實用價值的知識經驗，不從目的性的眼光衡量事物價值，不使
自我的偏執，障蔽了藝術審美判斷，還原事物的真實面貌，洞見萬有事物的
本質。

　　在理想畫家的主體人格美上，黃賓虹和吳昌碩一樣，於畫論多處引用
「解衣般礴」的典故，表明畫家人格當如是：

[51]　齊白石：〈北海晚眺〉，《齊白石詩集》，頁167。

[52]　《莊子‧秋水》，參見清‧郭慶藩輯，王孝魚點校：《莊子集釋》，頁606-608。

[53]　《莊子‧人間世》，同上注，頁170。

[54]　顏崑陽：《莊子藝術精神析論》，頁241。

宋元君畫者，解衣槃礡，旁若無人，是真畫者。[55]

《莊子》載：宋元君時，圖畫眾使皆至，受揖而立，舐筆和墨在外者半。有一史後至，儃儃然不趨，受揖不立，因之舍，使人視之則解衣槃礡，羸。君曰，可矣，是真畫也。觀其氣度大雅，旁若無人，……可知畫家能手，別有一種高尚思想，不假修飾，囂囂自得，流露形骸之外，初非人世名利所能撓。如此可以論古今優劣已。[56]

應多讀《莊子》，其中言宋元君畫者解衣磅礡，旁若無人，係天趣而無利祿之心。[57]

莊子言：宋元君畫者，解衣槃礡，旁若無人。必其卓然自立，誠知抱道之可貴，不甘求悅於人，又克兢兢自守，惟古訓之是式，不敢自欺欺人。[58]

內心所思會反映於外在表現，存於中者若為高尚思想，則形於外者自然流露出大雅風範。黃賓虹認為欲判斷古今畫家優劣，便是觀察畫家流露出來的身姿舉止，若該畫家能如《莊子》寓言裡所描述的畫者「解衣般礡」，旁若無人，拋卻名利羈絆，不受約束、不假修飾，方為真畫者。當中關鍵在於「解衣般礡」之畫者，存有「天趣」和「不甘求悅於人」之思。

　　所謂「趣」，此處指人的審美趣味，每個審美主體會因性情喜好、生平

[55] 黃賓虹著，浙江省博物館編：〈藝成之準則〉，《黃賓虹文集・書畫編》下，頁131。

[56] 黃賓虹著，浙江省博物館編：〈畫學升降之大因〉，《黃賓虹文集・書畫編（下）》，頁28。

[57] 黃賓虹著，浙江省博物館編：〈講學集錄〉，《黃賓虹文集・書畫編（下）》，頁84。

[58] 黃賓虹著，浙江省博物館編：〈明術〉，《黃賓虹文集・書畫編（下）》，頁141。

經歷、審美修養等差異,而有不同的審美趣味取向。皮朝綱指出,中國美學很早就發現了人們在審美活動中,所表現出的審美趣味差異現象。[59] 這種「趣」的差異,大抵可分為「人趣」和「天趣」。所謂「人趣」,指出於人後天之力所為,而獲致的一種加工趣味,此趣味會附和每個人不同的喜好,或纖巧細緻,或富貴大氣;反之,「天趣」,則不染一絲塵垢,乃未經人為刻意雕琢,而無意得到的一種天然趣味。審美趣味取向上,存有「天趣」的畫者,以自然原始素樸之美為美,懂得欣賞自然天地間,不受人為雕琢、渾然天成的生機之美。

　　「不甘求悅於人」者,無求品自高。人若無求無欲、無利祿之心,則無須對人卑躬屈膝,品格自然高尚。世上所有事情皆有其相對應之代價,人一旦受利祿驅使,不免付出代價,而此代價或求悅於人,或自欺欺人,於人格常有所折損,無法保全人性原本自然純樸之質,亦容易扭曲事物原本獨立的價值。上述顯示黃賓虹重視畫家不求悅於人、不受制於人,「解衣般礴」之人格。

　　潘天壽並無直接引用宋元君畫者典故,或明言「解衣般礴」一詞,但曾如此形容理想的畫家人格:

> 古之畫人,好養清高曠達之氣,為求心境之靜遠澄澈,精神自由之獨立,而棄絕權勢利祿之累,嘯傲空山野水之間,以全其人格也。[60]

「古之畫人」,不受權位名利的羈絆,自在悠遊於山水間,故能保全畫家主體人格的自由。潘天壽所嚮往的「古之畫人」,重點不在於畫人技術能力之高低,而是要能「棄絕權勢利祿之累」,心境靜遠澄澈,近似莊子說的「真人」。莊子〈大宗師〉裡盛讚的「真人」即是棄絕名利之累贅,以淡泊寂然

59　關於「趣」的相關研究,可參閱皮朝綱:《中國美學體系論》(北京:語文出版社,1995 年),頁 256-272。

60　潘天壽著,潘公凱編:〈論畫殘稿〉,《潘天壽談藝錄》,頁 59。

的本性存在。「真人」乃「不逆寡」、「不謨士」[61] 虛懷任物、縱心直前、隨遇而安、心性和緩，不耽溺於塵世的利祿和情欲，此乃「真人」之修養，雖然所指並非畫人，但此修養境地亦為「古之畫人」嚮往之精神。潘天壽將「棄絕權勢利祿之累」，視為畫人之重要特質，與「解衣般礡」精神自由之境界，並無二致。

從四大家的畫論和詩歌，可以看到畫家強調以人為主體，「不為物役」不受任何名利權勢等外物羈絆，對應了焦竑「不徇物」之上乘境界。四大家對於繪畫俱抱持「解衣般礡」之態度，愛畫但不徇畫。如此不為物徇的觀念和姿態，尤其值得現代人借鏡。

馬克思（Karl Marx, 1818-1883）認為因為資本和工業革命的因素，使產業走向商品化和物化，提出「商品拜物教」（Commodity fetishism）與資本主義發展密不可分，點出現代人迷戀、崇拜商品本身的價值，如信仰宗教般虔誠，忽略了商品原為人們勞動的成果。[62] 盧卡奇（Lukács György, 1885-1971）進一步發展「物化」（reification）概念，指出「商品拜物教是我們這個時代即現代資本主義時代特有的問題。」[63] 在「商品拜物教」籠罩下，任何一切都能精密計算，但人性的寶貴與人的價值卻遭扭曲或遮蔽。如此一來，使得「工具理性」（Instrumental Reason）獲得充分發展，[64] 人們凡事都通過縝密的計算，站在獲利最大化、最有效的立場，衡量所有事物。

馬庫色（Herbert Marcuse, 1898-1979）提出，發達工業社會是一個政治世

[61] 《莊子・大宗師》，參見清・郭慶藩輯，王孝魚點校：《莊子集釋》，頁 226。

[62] （德）馬克思著，王慎明、侯外廬譯：《資本論》（北京：國際學社，1932 年），頁 54-57。

[63] （匈）盧卡奇著，黃丘隆譯：《歷史與階級意識》（臺北：結構群文化事業公司，1989 年），頁 108。

[64] 「工具理性」是法蘭克福學派批判理論的一個重要概念。源於（德）韋伯（Max Weber）「合理性」概念，其中可分為「價值理性」與「工具理性」，前者由純正動機所驅使，關注行為的理念意義；後者以功利為驅使動機，考量事物從效果最大化為依歸。參閱韋伯著，康樂、簡惠美譯：《基督新教倫理與資本主義精神》（臺北：遠流出版事業公司，2007 年）。

界，技術理性無法中立，已變成了政治理性。[65] 工業社會能把形而上的轉變為形而下的，把內在轉變為外在的。[66] 直指現代工業社會是一個由機器、技術、市場、物質商品所構成的單面向社會，它能滿足人的物質需求，但也將工業社會標準化和模式化的統一性加諸到每個人身上，壓抑了人的精神自由。

馬庫色擔憂，人生活在這樣新的控制形式的世界中，難以拒絕「假的」需要。「大多數對鬆弛、玩樂、按照廣告來表現與消費、愛憎他人所愛憎的需要都屬於這個假需要範圍。」[67] 二十世紀的現代人身處於這個單面向社會假的需要中，人成了滿足享受豐富物質的「單面人」（one dimensional man），或稱「單向度的人」，意味只懂得享受物質，喪失精神方面的追求，只有物慾缺乏靈魂。法蘭克福學派正是站在人文的角度，批判現代人過度信奉科學主義的結果，反倒使工具理性無限擴張成為新的宰制，導致人遭物化並且淪為「單面人」。

透過與西方理論的參照，我們可以看到「不為物徇」觀念上的對應。上述理論均旨在批判，在資本主義過度擴張下，現代工業社會「工具理性」凌駕人性之上，甚至從「拜物」及至「敗物」，人們盲目崇拜商品到無止盡購物，但始終欲壑難填，人反被物所制約甚至豢養。中西哲學雖各有側重點，但人性的弱點不分古今中外，面對人與物之間的關係，四大家和西方哲學家不約而同憂心人受制於物的處境。四大家可貴之處或在於，通過「解衣般礴」畫家主體人格美的追求，為二十世紀的現代人展示了找回心靈自由的美好與可能。

[65]　（美）馬庫色著，左曉斯等譯：《單面人：發達工業社會意識形態研究·導言》（臺北：谷風出版社，1988 年），頁 8。

[66]　（美）馬庫色著，左曉斯等譯：《單面人：發達工業社會意識形態研究》，頁 226。

[67]　（美）馬庫色著，左曉斯等譯：《單面人：發達工業社會意識形態研究》，頁 6。

參、「依仁遊藝」人格範型所表徵的繪畫美學

黃賓虹除了以「解衣般礴」作為畫家主體人格美的追求外，尚有「依仁遊藝」的部分。這表現在黃賓虹引述「依仁遊藝」，士夫作畫必立品，中國藝術首重畫家成德之說。

首先，黃賓虹說：「孔門言遊藝，先曰志道據德依仁。」[68] 何以如此？「志道據德，依仁游藝」[69] 與藝術創作有何關係？什麼是「遊於藝」？什麼是「遊」？關於這些問題，前人已有所著墨。孔子認為一個人的修養，首先要樹立「道」的志向，其次要根據「德」為人行事，再次要憑藉「仁」立足於社會，最後還要熟練「藝」的技能，使精神遊歷於其中，進入自由的境界、審美的境界、人生最高的境界。[70]「遊於藝」即涉獵遊觀各種藝事，並且熟練掌握技能，因為這是產生自由感的基礎。所謂「遊於藝」的「遊」，正是強調了這種掌握中的自由感，此即審美的感受。[71] 於此，我們可以說，「遊」，乃涉歷各種藝事，熟練掌握「藝」之技能，使精神悠遊其中，進入自由的境界。「遊藝」與「志道」、「據德」、「依仁」同樣，皆為修養人格美的要目。「遊於藝」即指涉歷藝事，從審美活動中熟練技能，掌握游刃有餘的自由感，達到人生修養的最高境界。

黃賓虹除繼承孔門之說，將「遊藝」視為修養人格的要目，還強調教化濟世的功能：

> 孔子曰：士志於道，據於德，依於仁，遊於藝。道德依歸於仁，仁者愛人，一藝之微，極於高深，可進乎道，皆足濟世。[72]

[68]　黃賓虹：〈說藝術〉，浙江省博物館編：《黃賓虹文集・書畫編（下）》，頁 123-124。

[69]　「志道據德，依仁游藝」，語出《論語・述而》：「志於道，據於德，依於仁，游於藝。」見宋・朱熹：《四書章句集注》（臺北：大安出版社，1996 年），頁 126。

[70]　鄭承奇：《孔子與中國美學》（濟南：齊魯書社，1995 年），頁 147-148。

[71]　陳志椿：《中國傳統審美文化》（杭州：浙江大學出版社，2009 年），頁 63-64。

[72]　黃賓虹：〈畫談〉，浙江省博物館編：《黃賓虹文集・書畫編（下）》，頁 158。

「志道據德，依仁遊藝」有一先後順序。人須以「仁」為本，本仁者愛人之心，愛人以「德」，仁者秉持內在良好的品德對待他人，遊涉藝事。在遊涉藝事前，士須先有志於「道」，內心具正確的價值觀念、原理法則、道路途徑，據德依仁，若非如此，則遊藝之路將無所依據，窒礙難行，故曰據德必先志道，德以仁為依歸，技藝一門雖微不足道，卻蘊含高深的學養，藝之有成可進乎道，而「道」與「藝」二者均可淑世。

何以黃賓虹言：「一藝之微，極於高深，可進乎道，皆足濟世」？此處「藝可進乎道」，除蘊含莊子「技進於道」的美學思想外，[73] 尚包含孔子的藝術觀。徐復觀先生從音樂探索孔子的藝術精神時說過，樂與仁的會通統一，即是藝術與道德。道德充實了藝術的內容，藝術安定了道德的力量。[74] 孔子「遊於藝」的功能為成德。「遊於藝」和「志於道」一樣，是為了「入於聖賢之域」。[75] 孔子認為技藝必須與道、德、仁結合起來，以修養道德，強調道與藝的關係，技藝是弘揚大道的一種方式。[76] 顯示「遊於藝」和「志於道」同樣旨在成德成聖，教化淑世，彼此可相輔相成，相互會通。黃賓虹從「藝」通「道」，強調並且彰顯「藝可濟世」之功能。

其次，黃賓虹從東西方藝事意旨不同，揭示中國藝術首重畫家德性：

> 古有三不朽：立德、立功、立言。中國言成德，歐人言成功；闡明德性者，東方之藝事；矜尚功利者，西方之藝事。意旨不同，而持論異矣。[77]

人生在世最高意義首重於樹立德行，其次為建功立業，再次為著立言論。此

[73] 關於莊子「技進於道」的解釋，我們已於第二章討論過，此處不再重複。

[74] 徐復觀：《中國藝術精神》（臺北：臺灣學生書局，1977 年），頁 17。

[75] 成復旺：《中國古代的人學與美學》（北京：中國人民大學出版社，1992 年），頁 68-70。

[76] 鍾家鼎：《守望中國書法》（海口：海南出版社，2011 年），頁 116-117。

[77] 黃賓虹著，浙江省博物館編：〈畫談〉，《黃賓虹文集·書畫編（下）》，頁 158。

處引「大上有立德，其次有立功，其次有立言。」[78] 三不朽說反映理想畫家人格的期待。若能如此，則使自身存在的意義與價值永垂青史，世代受人緬懷景仰，此乃「立德、立功、立言」三不朽。三者中又以居於首位的樹德，為至高無上的不朽，看重人之德性勝於功業和言論。錢穆言：「中國文化看重如何作人，西方文化看重如何成物。」[79] 亦點出中西文化著重層面實不相同。黃賓虹從三不朽的角度論東方之藝事旨意之不同，東方藝事旨在闡明德性，與西方將藝術視為獨立的門類，其目標多半無涉道德，以事功為導向的觀念有別。

黃賓虹談「依仁遊藝」，不僅視「遊藝」為修養人格美的項目之一，更要求畫家修養人品，最終成德，以教化濟世。黃賓虹說：「世人只知藝術是一種陶冶性情的東西，其實不然。藝術不但可以怡情養性，也可以重整社會道德，挽救民族存亡，這在歷史上已不乏先例。」[80] 可見黃賓虹談「依仁遊藝」，不僅和先秦時期一樣，認為士夫須「遊藝」以修養個人人格，更希冀藉由藝術的精神力量，即畫論著述與繪畫實踐，往上一層，實現教化濟世之目的。

黃賓虹歷任國立北平師範學院、杭州國立藝專、暨南大學、中央美術學院教師，除了從教育界達成「依仁遊藝」教化目的外；長年擔任刊物、書局的編輯身分，如《國粹學報》編輯，亦為神州國光社編輯，後改為《神州大觀》。後與鄧實編撰大型畫集《美術叢書》，每輯多達百冊。歷任商務印書館美術部主任、上海博物館董事、故宮古物鑑定委員的經驗，多年來持續進行整理、編纂、出版等工作，亦從傳播界發揚傳統美學，實踐「依仁遊藝」於二十世紀的價值新義。

在畫家主體人格美的表現上，潘天壽亦以「依仁遊藝」為畫家理想人

[78] 《左傳·襄公二十四年》，參見楊伯峻編著：《春秋左傳注·襄公二十四年》修訂本（臺北：洪葉文化事業公司，1993 年），頁 1088。

[79] 錢穆：《中國文化精神》（臺北：三民書局，1971 年），頁 20。

[80] 1948 年 9 月中旬，黃賓虹對《民報》記者言，後於 10 月 9 日刊出。詳見王中秀編著：《黃賓虹年譜》（上海：上海書畫出版社，2005 年），頁 500。

格。這部分主要表現在引述「依仁遊藝」之說，及成德之藝術教育理念上。
首先，和黃賓虹一樣，潘天壽亦談過孔子對於「遊藝」的看法。潘天壽引：
「《論語》云：『志於道，據於德，依於仁，遊於藝』。其為人之大旨
歟。」[81] 揭示「志道據德，依仁遊藝」乃為人宗旨，四者同為修養人格之
要目。

其次，潘天壽如此期勉藝專學生：

> 古人云：藝者，德之華。藝專學生，一須求技巧學問之長進，二須求
> 道德人格之建立，方可望成一真正之藝術家。[82]

欲成為一真正之藝術家，除了求取技巧學問長進外，亦求先建立起道德人
格，有能力衡量行為是否正當。亦即，先做一個有德之人，因為藝術是道德
人格的體現。「藝者，德之華」顯然受到中國傳統思想文化對於「藝」的看
法：

> 藝者，所以事成德者也；德者，以道率身者也。藝者，德之枝葉也；
> 德者，人之根幹也。斯二物者，不偏行，不獨立。[83]

此處以樹木為喻，以根幹比德，以枝葉比藝，有強壯的根幹自會生長出茂盛
枝葉，整株樹木自然顯得濃蔭健壯。人的才藝與德性乃相輔相成，欲成為內
外兼修之君子，須德藝兼備，兩者缺一不可，藝術之成就乃品德之修養的結
果。「藝者，德之華」之理念，亦與潘天壽在浙江第一師範受到的教育有
關。1915 年潘天壽進入浙江第一師範，在校長經亨頤的主持下以「勤、

[81]　潘天壽著，潘公凱編：《潘天壽談藝錄》（臺北：中華文物學會，1997 年），頁 5。
[82]　潘天壽著，潘公凱編：「1947 年對國立藝專學生語」，《潘天壽談藝錄》，頁 195。
[83]　東漢‧徐幹：《中論‧藝紀第七》（合肥：黃山書社，四部叢刊景明嘉靖本，2008
年），卷上，頁 9。

慎、誠、恕」為校訓，著重德育。可以看到，潘天壽強調「依仁遊藝」、成德之藝術教育理念，均著重於道德人格之養成。

黃賓虹與潘天壽在畫家主體人格的追求上，除「解衣般礴」外，也涉及「依仁遊藝」，並存兩種人格範型的思想，看似矛盾，其實不然。中國文人原本就可能同時存有儒家與道家，兩種人格思想型態。孟子云：「窮則獨善其身，達則兼善天下。」[84] 當現實條件不允許時，做好自己的本分；當外在條件許可，行有餘力之際，則發揮「己立立人，己達達人」[85] 的儒家精神，此乃讀聖賢書者，念茲在茲之事。或許吳昌碩與齊白石迫於現實生計考量，以滿足基本溫飽需求為要務；相較之下，黃賓虹與潘天壽，終其一生服務於出版界、教育界，職業固定，收入亦相對穩定，溫飽無虞，故於強調修養個人品性之外，也有更多心思餘力關注民族藝術。

二十世紀中國畫壇提倡畫家應效法西洋藝術，以「科學寫實」的觀念態度為作畫宗旨，背後涉及到其實是人的「理性」精神。「理性是指人的概念、判斷、推理等思維形式和思維活動的能力。」[86] 人的「理性」是促使科學進步的動力。威廉‧詹姆斯（James William, 1842-1910）說，一百五十年過去了，科學的進步歷史，看上去取得了這樣一個功績：放大了物質的宇宙，卻降低了人自己。[87] 理性主義者面對任何事，均從科學的角度進行解釋，講究嚴謹、實證、精準的態度，如此一來，人的浪漫、幻想、勇氣、情緒、直覺、潛意識等非理性的情感特質，一概被視為落後、未進化的象徵。我們同意人的「理性」精神，當然有其積極的一面，然若因此將人的所有非理性精神完全對立起來，全盤否定，則同樣缺乏理性的態度。

尤其，傳統中國繪畫藝術本質論，將繪畫視為畫家主體人格的表現，人

[84] 《孟子‧盡心上》見宋‧朱熹：《四書章句集注》（臺北：大安出版社，1996年），頁492。

[85] 《論語‧雍也》見宋‧朱熹：《四書章句集注》，頁123。

[86] 吳增基等著：《理性精神的呼喚》（上海：上海人民出版社，2001年），頁1。

[87] （美）威廉‧詹姆斯（William James）著，燕曉冬編譯：《實用主義》（重慶：重慶出版社，2006年），頁13。

格思想的形成向來與儒、道哲學密切相關，深具人文教養意義的精神特質，
但若置於西方美學思想下，恐怕甚無可觀。特別針對將美的本質連結到物體
外在形式論者而言，或者認為美學對象僅限於感官認識者。前者如受畢達哥
拉斯學派影響，強調美在形式的西元五世紀哲學家聖奧古斯丁（Aurelius
Augustinus, 354-430）；十八世紀英國畫家荷迦茲（William Hogarth, 1697-1764）；
二十世紀美學家貝爾（Clive Bell, 1881-1964）等人，對於美的分析皆側重於形
式。後者像是用心理學分析方法探討美的本質的休謨（David Hume, 1711-
1776），把美視為某種形狀在人心上所產生的效果；將審美和理智對立起來
鮑姆嘉通（Baumgarten, 1714-1762）；及至康德到克羅齊（Benedetto Croce, 1866-
1952），皆認為美無關乎理性。[88]

　　若與俄國托爾斯泰（Leo Nikolayevich Tolstoy, 1828-1910）對藝術的看法相
較，則顯現出同中有異，異中有同的現象。托爾斯泰認為「藝術不是快樂，
卻是為人類生命及趨向幸福而有的一種交際方法，使人類得以相聯於同樣情
感之下。」[89]「藝術不是快樂或遣悶，藝術是偉大的事業。藝術是人類生活
的機關，能把人類的理性意識移為情感。現在人類共同的宗教意識是人類友
愛的意識。」[90] 托爾斯泰不同意其他哲學家賦予藝術的定義，他將藝術與
純粹形而上的思想分離，與經驗快感說切割，亦無關煩悶消遣說。他將藝術
視為一種精神傳播的力量，認為人藉藝術感染他人的情感，同時也將自身的
情感傳給他人，藝術能豐富人的精神生活。托爾斯泰將藝術定義為傳達人類
情感精神說，與「依仁遊藝」中教化功能的作用上是相通的，然內在義涵上

[88]　參閱蔣孔陽編：《西方美學通史》全七冊（上海：上海文藝出版社，1999年）。朱立
　　　元主編：《西方美學思想史》上、中、下（上海：上海人民出版社，2009年）。（德）
　　　康德著，鄧曉芒譯：《判斷力批判》（臺北：聯經出版事業公司，2004年）。（義）
　　　克羅齊（Benedetto Croce）著，朱光潛譯：《美學原理美學綱要》（北京：外國文學
　　　出版社，1983年）。

[89]　（俄）托爾斯泰著，耿濟之譯：《藝術論》（臺北：遠流出版事業公司，1989
　　　年），頁64。

[90]　（俄）托爾斯泰著，耿濟之譯：《藝術論》，頁255

卻各異。相較於書中直指基督教藝術旨在實現人類友愛，濃厚的基督教意識，中國美學主要以儒道思想為其內涵本質。

有別於一般西方美學或藝術的看法，中國傳統美學的美感，不純粹是對形式的觀照或形式美的分析，也不以特定宗教為指導。中國美學除了源於哲學思想與哲理相通，尚具內化作用，有助於人的道德修養。

唐君毅指出，中國建築有堂屋、迴廊，書畫具飄帶精神，音樂富舒徐淡宕之致，闡釋儒家「遊於藝」裡的藏、修、息、遊。[91]「君子之於學也，藏焉，脩焉，習焉，遊焉。」[92] 說明君子之於學所秉持的態度，乃懷抱之、修習之、作勞休止之、閒暇無事之，意指學習須臾不離，日常生活皆為學習場域，學習與生活合而為一的道理。

上述各種中國藝術表現形式，亦皆實踐了「遊於藝」的美學，落實在日常生活中，便不僅為形上思辨和理論分析。朱光潛談美感教育，提出「美育為德育的基礎」。[93] 真正的道德並非機械化教條，而是真情本性的自然流露。美感教育之目的在於怡情養性，美與善的最高境界其實相通，故言美育為德育的基礎。唐君毅和朱光潛所闡發的內涵，均為中國古典美善合一之思維。

透過本節所論，我們理解「遊藝」與志道、據德、依仁，同為修養人格美的要目。換言之，「遊藝」能修養人格之美，具道德實踐作用。此乃中西方於美的本質觀念差異上，呈現出極大的差異。中國美學觀念如此，繪畫觀念亦復如此。中國傳統畫家與其說是為了追求畫作藝術之美，毋寧說是出於人格修養之完善，陶冶性情，行有餘力，由個人推及社會大眾，從美學教育發揮教化淑世的功能。

[91] 詳閱唐君毅：《中國文化之精神價值》（臺北：正中書局，1987 年），頁 214-233。

[92] 《禮記・學記》，參見清・孫希旦撰，沈嘯寰、王星賢點校：《禮記集解・學記第十八》（臺北：文史哲出版社，1990 年），頁 962-963。

[93] 朱光潛：〈形象思維在文藝中的作用和思想性〉原載於《中國社會科學》（1980 年 3 月第 2 期），後收入《朱光潛美學文集・第 3 卷》（上海：上海文藝出版社，1987 年），頁 506。

　　此外，須要說明的是，我們知道「西畫」的發展歷史與流派甚複雜，「科學寫實」只是籠統概念，只切合於某一歷史或某一流派之畫作與理論而已。晚清民初因現代化而學習西方，特別強調「科學」，才有對「西畫」那種片面之見。不過，對照中國畫向來講求以人傳藝，畫家為主，畫作為從，主先從後，且多以人格高低作為衡量繪畫優劣之判準，仍顯現中西繪畫藝術本質觀念上極大的不同。

　　面對「科學寫實」的時代課題，黃賓虹和潘天壽以中國傳統畫家理想人格的兩大範型——「解衣般礴」和「依仁遊藝」回應。二人除看重「解衣般礴」的人格範型，消解個人利欲之心外，亦重視「依仁遊藝」成德教化的功能，繼承傳統民族道德精神，進一步發揮成己成人之濟世目的。黃賓虹和潘天壽沿用先秦思想，作為二十世紀畫家主體人格美之依據，表面看似守舊，實則不然。

　　當時中國知識分子受西方文明影響，強調人的自我精神。陳獨秀倡導個人的自由和權利；胡適主張個性解放；魯迅欲以科學精神，培養理性、自主的人格，改革國民性等，上述訴求重點大抵均在實現自主自由的人格。

　　身為學者兼畫家的黃賓虹與潘天壽，於此時代處境下，亦從美育，透過繪畫是畫家主體人格的表現一說，兼具自我精神發揚和品格修養的道德精神，欲復興先秦「解衣般礴」和「依仁遊藝」之理想人格。

　　「解衣般礴」與「依仁遊藝」的共通處在於，皆嚮往人格自主的自由境界。「依仁遊藝」以廣博的識見、道德為基礎，遊觀藝事，從熟練技能的自由感中，達到審美境界，此一境界亦為人生最高的修養境界，這種自由感與「解衣般礴」旁若無人的自由感，同樣注重人的自主性。

　　只不過，「依仁遊藝」以仁義禮智為依歸，用加法方式，要人不斷充實道德涵養，重視倫理關係，追求善，欲成就美善合一的「倫理人格」，由人心良善導向和善的社會風氣，偏向儒家主體人格之觀念；而「解衣般礴」則以自然無為為法門，用減法方式，要人忘卻名利權位，回復自然純樸的本性，追求真，嚮往美真合一的「自然人格」，傾向道家主體人格之觀念。

　　二者方法、依歸雖不同，但均著意於畫家主體之重要性，有別於世俗畫

家並不特別看重人格修養，亦有異於西方寫實主義繪畫偏重藝術客體的特徵。

第二節　主體精神修養方法：養性

在明白「解衣磅礴」與「依仁遊藝」人格範型所表徵的繪畫美學後，底下我們繼續探討四大家如何修養主體精神，以達到理想畫家之人格心理？

四大家平日修養主體精神共同的方法為「養性」。何謂「養性」？道德精神由心性而來，存養心性便可修養主體精神人格，故「養性」乃藝術主體平素的性情人格修養。損害人之性情最甚者，莫過於對名利的追求。莊子曰：「伯夷死名於首陽之下，盜跖死利於東陵之上，二人者，所死不同，其於殘生傷性均也。」[94] 芸芸眾生多數難逃名與利的牢籠，故「養性」莫過於安頓內心對於名利的渴望。清代范璣云：「畫以養性，非以求名利。」[95] 顏崑陽教授說：「養性為一種全生命全性情的涵養，其中名利欲望的消解尤為重要。」[96] 四大家深諳箇中真諦，均將消解名利欲望之心，作為「養性」之首要工夫。

壹、消解利欲之心

「我性疏闊類野鶴，不受束縛雕鐫中」[97]；「識字耕夫何處，吾將山野同遊」[98] 性喜自在的吳昌碩，渴望閒雲野鶴之山野耕讀生活，雖迫於現實生計無法避世，須於市井江湖賣畫維生，但亦常懷嚮往歸隱山林淡泊之思。自古君子愛山水之理由何在？「丘園養素，所常處也；泉石嘯傲，所常樂也；漁樵隱逸，所常適也；猿鶴飛鳴，所常親也；塵囂韁鎖，此人情所常厭

[94] 《莊子‧駢拇》，參見清‧郭慶藩輯，王孝魚點校：《莊子集釋》，頁 323。

[95] 清‧范璣：《過雲廬畫論》，收入俞崑編著：《中國畫論類編》（下），頁 917。

[96] 顏崑陽：《莊子藝術精神析論》，頁 248-251。

[97] 吳昌碩著，吳東邁編：〈刻印〉，《吳昌碩談藝錄》，頁 127。

[98] 吳昌碩著，吳東邁編：〈墨牛〉，《吳昌碩談藝錄》，頁 61。

也；煙霞仙聖，此人情所常願而不得見也。」[99] 君子心性恬淡，喜愛能養其心性之處所和事物，舉凡丘園泉石、漁樵隱士、猿鶴仙聖，均可韜養寧靜淡泊之心性，故為君子所親所喜。

　　明代李日華（1565-1635）曰：「點墨落紙，若是營營世念，澡雪未盡，即日對丘壑，日摹妙迹，到頭只與髹采圬墁之工爭巧，拙於毫厘也。」[100] 畫家若無法洗滌心中的塵念欲望，即使終日面對幽美的山水，摹寫美妙的畫迹，最終頂多只是達到世俗工匠的成就罷了。惟有畫家作畫目的愈單純，畫作蒙上世俗名利的塵垢方可降至最低。畫家若能隱居山林作畫自是最理想，但關鍵依舊在於畫家的念頭是否有如清幽明淨之丘壑？若不能，雖身處山林亦無濟於事。「誰解靜中趣？南山兀相向」[101] 吳昌碩雖迫於現實，無法遺世獨立，隱逸林泉作畫，卻希冀藉由隱逸方式，於林泉南山間陶冶淡泊虛靜之性情，可謂有自覺地消解利欲之心，作為主體精神之修養工夫。

　　吳昌碩如何消解利欲之心？「淡焉忘塵慮，高契羲皇上」[102] 淡然忘懷塵世憂慮，猶如伏羲氏以前的羲皇，恬淡無欲。陶淵明曾以羲皇自喻：「常言五六月中，北窗下臥，遇涼風暫至，自謂是羲皇上人。」[103] 表達無求無欲，與世無爭之心境。「淡焉忘塵慮」，意味要人擺落原有的經驗知識、觀念思慮，和「恬淡無欲」消解名利欲望一樣，用「減法」層層消減心中既有成見，不使主體精神受到塵世各種觀念價值形成的偏執所蒙蔽，否則便無法洞見宇宙萬有普遍絕對的本質。故云吳昌碩透過「忘塵慮」，消解名利欲望之心以「養性」，拋卻知識或感官經驗的思慮，進行自由無限的審美觀照。

[99] 宋・郭熙、郭思：《林泉高致》，收入潘運告主編：《宋人畫論》，頁6。

[100] 明・李日華：《竹懶論畫》，收入潘運告主編：《明代畫論》（長沙：湖南美術出版社，2002年），頁229。

[101] 吳昌碩著，吳東邁編：〈自題小像二首，獨坐松石間。王復生筆也〉，《吳昌碩談藝錄》（北京：人民美術出版社，1993年），頁99。

[102] 吳昌碩著，吳東邁編：〈自題小像二首，獨坐松石間。王復生筆也〉，《吳昌碩談藝錄》（北京：人民美術出版社，1993年），頁99。

[103] 晉・陶淵明原著，龔斌校箋：〈與子儼等疏〉，《陶淵明集校箋》（臺北：里仁書局，2007年）增訂一版，頁509。

　　齊白石以「淵明愛菊」的典故，與民間隨處可見之花草，表明不慕名利：

> 老萍對菊愧銀絲，不會求官斗米無。[104]

1903 年齊白石時值壯年 41 歲，經歷生命裡第一回遠遊。此次出遊北京經天津，繞道上海，轉漢口，返湘潭。齊白石好友，桂陽名士夏壽田（1870-1935），本欲向慈禧太后推薦齊白石作內庭供奉，但齊白石遠遊開了眼界卻不願為官，堅辭之，並以陶淵明愛菊為典故作〈畫菊〉，表明自己不為官、不慕名利、不為五斗米折腰的清心寡欲。除文史典故外，齊白石還以民間隨處可見的野草、梨桔，勝於牡丹富貴花之說為喻：「富貴花落成春泥，不若野草餘秋色。」[105]「莫羨牡丹稱富貴，卻輸梨桔有餘甘。」[106] 顯示齊白石不慕名利，藉由日常平凡事物體察其悠遠回甘的價值，消解利欲之心以「養性」。

　　吳昌碩與齊白石，運用消解利欲之心的方式，修養「解衣般礴」之理想人格。前述說過，黃賓虹嚮往「解衣般礴」無利祿之心的理想畫家人格。潘天壽亦企慕「棄絕權勢利祿之累」的「古之畫人」，認為「名利之心，不應不死。」[107] 二人同以「消解利欲之心」，作為企及「解衣般礴」理想人格的「養性」工夫。

貳、慎守主體之真

　　人若不能消解利欲之心，則易「見利而忘其真」[108] 何謂「真」？莊子

104 齊白石著，徐改編：〈畫菊〉，《齊白石畫論》，頁 113。
105 齊白石著，徐改編：〈題蝗蟲〉，《齊白石畫論》，頁 119。
106 王振德、李天庥編著：〈詠牡丹〉，《齊白石談藝錄》，頁 45。
107 潘天壽著，潘公凱編：《聽天閣畫談隨筆》，《潘天壽談藝錄》，頁 59。
108 《莊子·山木》，參見清·郭慶藩輯，王孝魚點校：《莊子集釋》，頁 695。

曰：「真者，精誠之至也。」[109] 誠心誠意為「真」。如何得「真」？依莊子所見，人只要「謹守而勿失，是謂反其真」[110] 固守本性，不使之迷失，即謂反樸歸真，回復到人原先真性的自然狀態。莊子復曰：「謹脩而身，慎守其真」[111] 此處言「守真」，雖然並非指藝術家，卻與藝術家修身養性的方法相通。藝術家主體性情越真誠，越能體悟、表現創作對象之真，且欣賞者復透過藝術品感受到藝術主體之真。顏崑陽說：「形上實體之至道，以『真』為其基性，而萬物得之於道之本性，也以『真』為其基性。藝術的終極，必以形上實體為其最高之依據，而以萬物之真實性情為其內涵。」[112] 藝術主體心性之真，乃掌握真實之道與真實物性的關鍵樞紐；為此，慎守主體之「真」，成藝術家「養性」之道。

四大家畫論中，以齊白石與潘天壽二人最強調「天真」、「純真坦蕩」之說。齊白石云：

> 朱藤年久結如繩，楓樹園旁香色清。亂到十分休要解，畫師留得悟天真。[113]

藤本植物最顯著特徵便是其莖部細長纏繞，看來或顯複雜紊亂，但此乃藤蔓自然本性，畫師若用人為造作予以過度修飾，使之看來工整有序，無疑違反了物象原本真實存在的樣貌，故從紊亂表象，妙契物象機趣，參悟藤蔓生氣勃勃的自然天真並傳神寫照之，才是畫師所當為。畫師如何悟天真？須透過畫師保全主體「天真」的本性，才能看穿藤蔓纏繞不已的表象，洞悉作畫對象真實之本質。

[109] 《莊子‧漁父》，參見清‧郭慶藩輯，王孝魚點校：《莊子集釋》，頁 1032。

[110] 《莊子‧秋水》，參見清‧郭慶藩輯，王孝魚點校：《莊子集釋》，頁 591。

[111] 《莊子‧漁父》，參見清‧郭慶藩輯，王孝魚點校：《莊子集釋》，頁 1031。

[112] 顏崑陽：《莊子藝術精神析論》，頁 113。

[113] 齊白石著，徐改編：〈得兒輩函復示〉，《齊白石畫論》（鄭州：河南人民出版社，1999 年），頁 65。

從齊白石自訂潤格與告白的文字裡，亦可察覺到其自然率真的本性中，還帶有傲岸的性情。1934 年 72 歲的白石老人重訂潤格時云：

> ……白求及短減潤金、賒欠、退換、交換諸君，從此諒之，不必見面，恐觸病急。余不求人介紹。有必欲介紹者，勿望酬謝。用棉料之紙、半生宣紙、他紙板厚不畫。山水、人物、工細草蟲、寫意蟲鳥皆不畫。指名圖繪，久已拒絕。花卉字幅：二尺十圓、三尺十五圓、四尺二十圓。……凡畫不題跋，題上款者加十圓。刻印：每字四圓。……無論何人，潤金先收。[114]

> 絕止減畫價、絕止吃飯館、絕止照像。[115]

> 凡藏白石之畫多者，再來不畫。或加價、送禮物者，不答。介紹者，不酬謝。已出門之畫，回頭補蟲，不應。已出門之畫，回頭加題，不應。不改畫，不照像。凡照像者，多有假白石名在外國展賣假畫。廣肆只顧主顧，為我減價定畫，不應。[116]

齊白石在潤格方面白紙黑字訂下的規矩甚多，洋洋灑灑包括「七不」與「三止」。三段引文均有若干重複強調之處，如畫價絕不減價，不求人介紹，不照相。可見齊白石雖為職業畫家，一輩子以賣畫維生，卻不會為求賺取潤金而放棄個人原則，看似市儈意味的潤格與告白，實暗藏齊白石的坦率性情。此外，齊白石於抗日期間，刻有「老豈作鑼下彌猴」[117] 的印章，不願賣畫給日本人，亦可看出其語帶尊嚴的傲岸性情。

114 齊良遲主編：《齊白石文集》（北京：商務印書館，2004 年），頁 345-346。
115 齊良遲主編：《齊白石文集》，頁 360。
116 齊良遲主編：《齊白石文集》，頁 362。
117 王振德、李天麻編著：《齊白石談藝錄·印文》，頁 24。

　　齊白石與潘天壽同以「慎守主體之真」，修養「解衣般礡」之理想人格。潘天壽和齊白石一樣，強調「純真坦蕩」的真情至性，以擺脫各種知識欲望的糾纏，使心靈虛靜自由作藝術審美的觀照：

> 美情與利欲相背而不相容。去利欲愈遠，離美情愈近；名利權欲愈熾，則去美情愈遠矣。惟純真坦蕩之人，方能入美之至境。[118]

　　藝術至境與創作者性情密切相關，藝術家創作時若懷利欲之心，其思慮便充塞各種考量與限制，藝術家內心一旦受到制約，便失去純真坦蕩的真性情，沒有「純真坦蕩」之真性情，遑論能進入真正美之境地。純真坦蕩之人，合乎自然，自然即美。莊子「東施效顰」[119] 的寓言，揭示了矯揉造作，違背自然本性，稱不上美。「美情」與「利欲」相背，唯具有「純真坦蕩」性情者，可消除一切因利欲而為的矯揉造作，體現藝術「真率」之本色，以藝術家真性情照見對象真實的本質，以真遇真，入美之至境。

參、善養主體之氣

　　清代石濤嘗云：「真在氣不在姿也」[120] 此處所謂「真」，並非「相似」，乃「不似之似」。畫得真，並非追求畫得相似，而是要在似與不似、具象與抽象間求取平衡。此「真」無法在姿態外形上尋得，只能於「氣」中感受。為感受宇宙萬物之「氣」，藝術創作者亦須善養主體之氣，是以「氣」亦為藝術創作主體「養性」重要內涵之一。

　　何謂「氣」？傳統所說之「氣」極其複雜，許多古代哲學典籍均論述過「氣」，今人亦有不少相關研究論著。「氣」，按《說文》：「气，雲氣

118 潘天壽著，潘公凱編：〈論畫殘稿〉，《潘天壽談藝錄》，頁 59。
119 《莊子‧天運》，參見清‧郭慶藩輯，王孝魚點校：《莊子集釋》，頁 515。
120 清‧石濤：題〈自畫松〉，參見清‧陳撰：《玉几山房畫外錄》卷上，收入楊家駱主編：《清人畫學論著》上（臺北：世界書局，1993 年）四版，頁 486。

也。」[121] 本義為雲氣，後引伸為氣體的通稱、節氣、氣味、風氣、精神、氣勢等多種意思。

徐復觀說，許多人一提到氣，便聯想到從宇宙到人生的形而上的一套觀念。其實，切就人身而言氣，則自孟子養氣章的氣字開始，指的只是一個人的生理地綜合作用。若就文學藝術而言氣，則指的只是一個人的生理地綜合作用所及於作品上的影響。一個人的觀念、感情、想像力，必須通過他的氣而始能表現於其作品之上。[122] 意即，在文學藝術中所說的氣，實際上已承載了創作者的觀念、感情、想像力。依照各人氣之不同，自然表現出風貌各異的文藝作品。

中國古代哲學家認為，「氣」不但是宇宙的根源，而且是藝術和美的根源。在中國古代美學中，「氣」是概括藝術家審美風格與審美創造力的一個美學範疇。它表現藝術家的心靈世界，又與藝術家的心靈契合為一。[123]「氣」包含多重意義，在中國古代美學中包含審美主體的人格力量、文藝家的個性氣質、心靈世界，以及作品風格。

莊耀郎將「氣」之所涵義蘊分為四大類型：「氣之道德義」意味可自作主宰，自我實踐，可開出人生終極理想者；「氣之自然義」乃逍遙無待精神獨立之境界；「氣之知識義」將氣定義為構造萬物基本之元質；「氣之藝術義」以人之氣性為品鑑對象，其形上之根據為元一、陰陽、五行，由魏晉人之氣性品鑑，涉及文藝創作、批評理論。[124]

從「氣之藝術義」而言，莊耀郎說：「氣既貫注於創作過程之任一階段及各項因素中，迨乎文成，作者之氣必存於字句之間，融於內容與形式中，

[121] 漢・許慎撰，清・段玉裁注，民國・魯實先正補：《說文解字注・一篇上　气部》（臺北：黎明文化事業公司，1998 年），頁 20。有關「氣」的研究極其龐雜，為免枝節橫生，底下僅論述與本文相關部分之「氣」。

[122] 徐復觀：《中國藝術精神》，頁 163。

[123] 朱立元主編：《美學大辭典》（上海：上海辭書出版社，2014 年）修訂本，頁 127。

[124] 參閱莊耀郎：《原氣》（臺北：國立臺灣師範大學國文研究所碩士論文，1983 年），頁 149-175。

或為聲律，或為辭氣，或為語勢，或為風格，可總名之曰『文章之氣』或
『文氣』」[125] 同理，我們此處可以說，畫家既於創作過程中貫注自身才質
之氣，那麼，畫作必然保有此氣，總名之曰「繪畫之氣」或「畫氣」。於此
可知，繪畫美學範疇下的「氣」，分為繪畫作品之「氣」與畫家主體之
「氣」。

　　就畫論來說，自南朝謝赫論畫六法首貴「氣韻生動」，以此作為品評繪
畫的標準後，畫家、畫評家便以畫作是否具「氣韻」為尚。不過，當時對於
「氣韻」的解釋，還只是作畫對象的精神氣韻，並未涉及畫家主體人格之
「氣」。到了宋代，郭若虛曰：「氣韻非師」，[126] 將「氣韻」因素歸結到
畫家主體人格。鄧椿亦承郭若虛之觀點曰：「畫法以氣韻生動為第一，而若
虛獨歸於軒冕巖穴，有以哉！」[127] 認為氣韻源自畫家內在主體的高雅品
格，而非單方面外在技巧所能形塑。自此，繪畫美學範疇下的「氣」，包含
繪畫作品之「氣」與畫家主體之「氣」。

　　吳昌碩論「氣」亦包含不同層次，為避免橫生枝節，底下我們著重在畫
家主體之「氣」上。吳昌碩云：

> 山水饒精神，畫豈在貌似？讀書最上乘，養氣亦有以；氣充可意造，
> 學力久相倚。[128]

作畫之根本在於能掌握到物象精神，不在於形貌相似。如何掌握山水之精
神？就畫家而言有兩種途徑，一是讀書，二為養氣，二者同為創作樞機。皮

[125] 莊耀郎：《原氣》，頁 171。

[126] 宋・郭若虛撰，明・毛晉訂：《圖畫見聞誌》（臺北：廣文書局，明掃葉山房影本，
　　　1973 年），頁 29。關於「氣韻生動」之解釋，下一章尚有討論，此處僅談主體人格
　　　的義涵部分。

[127] 宋・鄧椿著：《畫繼》，參見俞崑編著：《中國畫論類編》（上），頁 75。

[128] 吳昌碩著，童音點校：〈勖仲熊〉，《吳昌碩詩集》（上海：華東師範大學出版社，
　　　2009 年），頁 200-201。

朝綱提出，「養氣」包括審美創作主體在審美趣味方面的修養，此謂「至神之氣」，以及審美創作主體在倫理道德方面的心理素質的修養，此乃「浩然之氣」。[129] 吳昌碩所養之氣，即是這種創作主體的氣質、才性，以感悟外在自然世界精神的「至神之氣」。「氣充可意造，學力久相倚」，畫家善養才質之氣於胸臆，便可順勢導引出心中意志，「解衣般礡」無所約束，自由作畫。

　　我們從歷代一些畫家身上，不難看見這種意氣勃勃的姿態。唐代符載描述張璪作畫的情狀「員外居中，箕坐鼓氣，神機始發。」[130] 和般礡舒展的坐姿一樣，箕坐，也是行為隨意不受拘束，伸開兩腿坐著，憑著一股氣勢，神奇的靈感始發。吳道子善畫，亦是作畫時無憂無懼，任憑意志導引其雄渾氣魄，形成豪放的筆觸。潘天壽談吳昌碩時說：「他作畫時，也以養氣為先。他嘗說：『作畫時，須憑著一股氣。』」[131] 吳昌碩嘗自述：「醉來氣益壯，吐向苔紙上。」[132] 此時憑藉的便是一股豪邁不羈之氣。

　　除豪邁不羈外，尚有「逸氣」。吳昌碩云：

　　　　捐除喜怒去芥蒂，逸氣勃勃生襟胸。[133]

吳昌碩認為進行藝術創作時，應摒除喜怒等情緒，胸中充滿超脫世俗的俊逸氣慨。徐復觀說，「逸」是莊子〈天下篇〉由沉濁超昇上去的超逸，高逸的精神境界。[134] 藝術主體如果抱持高逸的精神進行創作，如唐代王墨「性多

[129] 皮朝綱主編：《中國美學體系論》（北京：語文出版社，1995 年），頁 518。

[130] 唐・符載撰，何志明、潘運告編著：《唐五代畫論》（長沙：湖南美術出版社，1997年），頁 70。

[131] 潘天壽：〈談談吳昌碩先生〉，《潘天壽畫論》（臺北：華正書局，1986 年），頁222。

[132] 吳昌碩著，吳東邁編：〈梅〉，《吳昌碩談藝錄》，頁 82。

[133] 吳昌碩著，童音點校：〈刻印〉，《吳昌碩詩集》，頁 9。

[134] 徐復觀：《中國藝術精神》（臺北：臺灣學生書局，1966 年），頁 317。

疏野，好酒，醺酣之後，即以墨潑，或笑或吟，腳蹙手抹。」李靈省亦「以
酒生思，傲然自得，不拘於品格，自得其趣爾。」朱景玄稱這些人作畫「非
畫之本法，故目之為逸品，蓋前古未之有也，故書之。」[135] 因為這些人創
作時精神超逸，他們的畫作往往成為不拘常法的「逸品」。換句話說，列入
「逸品」的畫家，其作畫態度多一派輕鬆自得，作畫方式亦不拘常法，體現
出一種不受限制，得之自然，精神自由的狀態。

　　潘天壽也重視「養氣」，但潘天壽論氣，有不同於吳昌碩之處：

> 有至大、至剛、至中、至正之氣，蘊蓄於胸中，為學必盡其極，為事
> 必得其全，旁及藝事，不求工而自能登峰造極。[136]

> 從畫上能看出一個人的才氣胸襟。而這方面也是需要培養的。好的
> 畫、好的詩、好的字，一看就能使人的思想境界提高一層。要注意內
> 心、胸襟的修養。所以孟夫子說：「我善養吾浩然之氣」。[137]

潘天壽此處所言之氣，即前述所說審美創作主體在倫理道德方面的心理素質
的修養。畫事發於學問品德，旁及藝事，若修養胸襟，為學為事盡心盡力，
自能達到不刻意強求，卻登峰造極之境界。人如果直養浩然之氣，則「生命
之氣息，充塞宇內，道德秩序即宇宙秩序，宇宙秩序之剛健不息，即生命之
至大至剛，萬象盡涵於此，此之謂浩然。」[138]「浩然之氣」說明人的道德
秩序等同於宇宙秩序，故畫家養浩然之氣，不僅為學為事必行健無止，亦體
現宇宙萬物之理，此乃儒家的宇宙道德觀。潘天壽談「養氣」，側重強調儒

[135] 唐・朱景玄：《唐朝名畫錄》，收入何志明、潘運告編：《唐五代畫論》（長沙：湖
　　　南美術出版社，1997 年），頁 96。
[136] 潘天壽著，潘公凱編：〈論畫殘稿〉，《潘天壽談藝錄》，頁 58。
[137] 潘天壽著，潘公凱編：「1963 年 4 月在浙江美術學院國畫系談深入生活問題」，
　　　《潘天壽談藝錄》，頁 62。
[138] 莊耀郎：《原氣》，頁 41。

家道德性之氣的論述，重申孟子仁義禮智之善心，透過氣的發用，落實外在事物的浩然之氣。

此處潘天壽引孟子理想的人格美，要求畫家內心須存養「至大至剛」、「至中至正」的「浩然之氣」，符合二十世紀中國知識分子要求的剛健精神。如魯迅曾於〈摩羅詩力說〉[139]，批判「平和之音」的綿弱、綺靡的詩作，認為清雅、平淡的詩作所表現的不是人之真情。羅家倫（1897-1969）認為一個朝代的盛衰與精神的旺盛、頹唐，均會自然反映在體格的強弱上，欲恢復中國民族過去的光榮，首先便要恢復在唐以前形體美的標準。[140] 當時知識分子無不期盼中國人在形體上須強健體魄，具進取自主的氣魄，才能由內至外，整體散發出剛健的精神，以振奮積弱許久的民族性格。潘天壽亦提倡畫家須存養「至大至剛」、「至中至正」的「浩然之氣」，呼應時代積極進取的自強精神。

吳昌碩與潘天壽同以「善養主體之氣」修養畫家主體精神，差別在於，吳昌碩以「至神之氣」養成「解衣般礴」之理想人格，潘天壽則存養「浩然之氣」，以追求「依仁遊藝」之理想人格。

肆、畫者重在立品

黃賓虹說：

> 古來畫者，多重人品學問，不汲汲於名利；進德修業，明其道不計其功。……古人作畫，必崇士夫，以其蓄道德，能文章，讀書餘暇，寄情於畫。[141]

[139] 魯迅：〈摩羅詩力說〉，收錄於王振復主編：《中國美學重要文本提要》下（成都：四川人民出版社，2002年），頁324。

[140] 羅家倫：〈恢復唐以前形體美的標準〉，收錄於朱自清等著：《名家論藝術》（臺北：牧村圖書公司，2002年），頁16-17。

[141] 黃賓虹著，浙江省博物館編：〈畫談〉，《黃賓虹文集‧書畫編（下）》，頁158。

中國自古以來，名垂青史受人推崇的畫者，從來不是那些畫藝高超卻汲汲營
營、貪戀名利之人，而是蓄道德，能文章，寄情書畫的士夫。畫家不能只懂
得在作畫技術層面上打轉，更重要的是要策勵自身，成為「進德修業」之君
子。何謂「進德修業」之君子？「君子進德修業。忠信，所以進德也；修辭
立其誠，所以居業也。」[142] 所謂君子至少有兩項要求：一是「進德」，增
進修養，講求忠信，此乃進德；二是「修業」，修飾言辭，以誠信為本，此
謂修業。「進德修業」之君子待人處事「明其道不計其功」[143] 以仁義道德
為立身處世原則，無意圖謀名利，平日餘暇，寄情於畫，「依仁遊藝」之寫
照。

　　黃賓虹如何養成「依仁遊藝」之理想人格？他強調繪畫重在「人品」：

　　　　以畫傳名，重在人品。……又若忠臣義士、高風亮節之士尤為足珍。[144]

所謂「人品」，指我們待人處世時，道德認知、習性、禮節與行為的人格品
質。「以畫傳名，重在人品」，繪畫之所以揚名，必因畫者人品高尚的緣
故。「人品」與作畫有何關係？清代張庚曰：「古人有云：『畫要士夫
氣』，此言品格也。」[145] 士大夫文人重品格，畫中常有士夫氣。以畫傳名
者，關鍵往往在於畫家的人品是否高尚，其畫是否具士夫氣。清代王昱云：
「學畫者先貴立品。立品之人，筆墨外自有一種正大光明之慨；否則，畫雖
可觀，卻有一種不正之氣。隱躍毫端。文如其人，畫亦有然。」[146] 古人從

[142] 《周易‧乾》見魏‧王弼，晉‧韓康伯：《周易王韓注》（臺北：大安出版社，主要
　　　根據四部叢刊本，另參考其他版本，1999 年），頁 5。

[143] 《漢書‧董仲舒傳》，參見漢‧班固撰，清‧王先謙補注：《漢書補注‧董仲書傳》
　　　（合肥：黃山書社，清光緒刻本，2008 年），頁 2268。

[144] 黃賓虹著，浙江省博物館編：〈國畫理論講義〉，《黃賓虹文集‧書畫編（下）》，
　　　頁 128。

[145] 清‧張庚：《浦山論畫》，收入俞崑編著：《中國畫論類編》上，頁 224。

[146] 清‧王昱：《東莊論畫》，收入俞崑編著：《中國畫論類編》上，頁 188。

「士夫氣」和「筆墨正氣」，理解「繪畫重在人品」之重要性，當中關聯即為我們前述所說，中國繪畫藝術本質觀念認為，繪畫是畫家主體人格的表現。畫家於創作過程中，貫注創作主體的才質之氣，故畫作能反映創作主體的人品修養。明清以降，整個社會商業發展日趨發達，人心易溺於物欲，此時更須強調學畫與立品之關係。故黃賓虹說畫家不能僅鑽研作畫技巧，更重要的是「立品」，端立畫者光風霽月的人品胸次。畫者如何立品？黃賓虹說畫若是「忠臣義士、高風亮節」之士所作，尤為難得寶貴，顯示效法道德高尚者的品格，培養光明磊落的胸襟，為養成黃賓虹「依仁遊藝」理想人格之方式。

潘天壽說：「經子淵、李叔同先生，主張人格教育，身教重於言教，對後學有深刻影響。」[147] 又引其師弘一大師的話：「應使文藝以人傳，不可人以文藝傳。」[148] 心物相接時，人是主體，心應役物，而非反遭物役，明確表達人格主體於文藝之前的重要性。人格在藝術上的呈現便是風格。潘天壽說：「畫格，即人格之投影。故傳云：『士先器識而後文藝』。」[149] 繪畫格調反映出畫家人格境界。因此，人應該要先有恢弘的器度和廣博的見識，此謂「立品」，立定良好的品格，然後才去從事各種文學藝術的創作。換言之，文藝創作者應先培養自己的識量風度，因為作品格調是作者人格思想的投影，人格高低會反映在作品格調上，與之形成正比。故畫如其人，藝術格調的高低，深受藝術主體精神修養深淺而定。

小　結

此章探討的是四大家之繪畫藝術本質論與修養論。第一節我們先說明中西方繪畫藝術本質觀點的不同，指出中國繪畫藝術深受先秦哲學和文化思想

[147] 潘天壽著，潘公凱編：「對友人語」，《潘天壽談藝錄》，頁217。

[148] 潘天壽著，潘公凱編：《聽天閣畫談隨筆》，《潘天壽談藝錄》，頁59。

[149] 潘天壽著，潘公凱編：〈論畫殘稿〉，《潘天壽談藝錄》，頁58。

影響，自古即重視藝術者的主體人格；而西方繪畫向來與科學關係較為密切，自文藝復興以來，縱然經歷了不同藝術、風格、流派、主義，不過，以自然科學知識觀點為作畫的原則大抵不變。

　　第二節探討四大家的修養論。四大家均以「解衣般礴」作為畫家主體人格美的追求，注重個人修養；除此之外，黃賓虹與潘天壽尚以「依仁遊藝」為畫家理想人格，重視成德教化之功能。在主體精神修養法上，四大家大抵透過「消解利欲之心」、「慎守主體之真」、「善養主體之氣」、「畫者重在立品」等方式，修養畫家之理想人格。

　　「解衣般礴」之畫師，不受名利權位的限制，一心專注於繪事上，最終達到的理想人格是莊子灑脫無礙的氣象，此人格氣象乃莊子讚頌的逍遙物外之「至人」、「神人」、「聖人」[150] 其特徵為不謀利、不貪功、不慕名，「與天為徒」[151]、「遊方物外」[152]，依天理而行，抽離世間，遊心寰宇之外為最終宗旨。

　　「解衣般礴」強調的雖然是對傳統的因承，然而，我們同時察覺到，吳昌碩與齊白石詮釋「解衣般礴」之義，與莊子上述之理想人格氣象有所差異。二人除了「消解利欲之心」，與莊子「解衣般礴」義涵是一致的之外，二人尚由當代文化、社會經驗所生成的詮釋視域，體現了新的定義。

　　吳昌碩與齊白石雖無法迴避時代情境下雅俗共賞的趨勢，但吳昌碩以「善養主體之氣」──包括豪氣、逸氣等至神之氣；齊白石以「慎守主體之真」──自然率真的本性中帶有傲岸性情，修養「解衣般礴」的人格。如此，使得莊子的「解衣般礴」，注入更多屬於畫家個別氣質、性情的獨特性，以及現實的社會情境下，難以遊乎四海之外，離群索居，縱有隱居念頭，為維持生計，仍不得不入紅塵俗世之無奈感。

[150] 《莊子·逍遙遊》：「至人無己，神人無功，聖人無名。」，參見清·郭慶藩輯，王孝魚點校：《莊子集釋》，頁 17。

[151] 《莊子·人間世》同上注，頁 143。

[152] 《莊子·大宗師》同上注，頁 267。

何以出現這般差異？一者，與明代中葉以降主體意識覺醒有關；二者，與中國近代提倡人格的覺醒相關。

明代湯顯祖的言情說，李贄的童心說，袁枚的性靈說，無不旨在彰顯個體真實的性情。關於這部分，我們下一章還會談到。單國強提及，明代中葉以後，隨著文藝思想中主體意識的覺醒和文人畫逐漸主盟畫壇，文人畫以畫寄情的本質性特徵日益成為文人畫家創作的主旨，對情、性、心、意的論述不絕如縷。[153] 吳昌碩與齊白石多以明末畫家為師，更崇尚八大山人與石濤，我們可以看到此時主體意識的興起與展露，使吳昌碩與齊白石亦能同樣無畏地展現自我情性。王爾敏亦指出，清季知識分子由西方知識思想得來人權天賦說，產生人格的自覺。[154] 此一人格自覺思潮的鼓吹，到了近現代風氣更盛。

如此，吳昌碩與齊白石追求「解衣般礴」為畫家理想人格，與繪畫「雅俗共賞」的時代課題有何關係？

我們知道，二十世紀初的上海、北京，畫壇出現一大批職業畫家，一般而言，以賣畫為生的職業畫家，多將心思置於迎合買主對於畫作的觀感上。諸如：繪畫形貌是否相似？畫法是否工細嚴謹？顏色是否明豔妍麗？題材與內容是否蘊含福祿壽禧的寓意？畫作尺寸是否符合買家需要？例如當時廣受市場歡迎的，是那些市民耳熟能詳，以神仙故事、歷史人物為題的人物畫；花鳥畫的題材、內容亦多與富貴吉祥、官祿亨通、健康長壽、大發利市等吉利的寓意有關。於此情形下，職業畫家多半無暇顧及主體修養，更遑論將主體修養反映在畫論與繪畫實踐上，故繪畫作品與畫家修養之間的連結並不緊密。此時，畫作成為一種世俗流行的文化商品，具裝飾、保值的成分，遠大於傳統畫家主體修養境界的象徵，亦與傳統文人高雅的繪畫觀相背而馳。

畫家若能修養性情，以「解衣般礴」為理想人格，即為「去俗病」──除去從眾所喜，求名圖利的庸俗之病。如欲「去俗病」，明代董其昌認為須

[153] 單國強：《明代繪畫史》（北京：人民美術出版社，2000年），頁244。
[154] 王爾敏：《近代中國思想史論》（臺北：臺灣商務印書館，1995年），頁111。

效法士人「絕去甜俗蹊徑，乃為士氣。」[155] 以士大夫的「士氣」作畫，即修養品格，去除工匠作畫甜、俗之路徑。摹形狀物，謂之「甜」；取悅世人，謂之「俗」。何謂「士氣」？林木說「士氣」，是士大夫文人內在高蹈的情志，通過形式美的外在表現綜合。[156] 即由畫家主體內蘊的超然修養，透過筆墨形式展現出來的一種氣質。此種氣質既由超然的修養而來，自然高雅，反映於筆端，則不會僅求敷色豔麗，迎合世俗大眾。箇中要點即在於藝術創作主體人格修養之高低。

當然，反過來說，在明清時期商業發達，商賈階層崛起的情形下，即使士夫文人也不見得都有「士氣」。清代盛大士曰：「近世士人沉溺於利欲之場，其作詩不過欲干求卿相，結交貴游，戈取貨利，以肥其身家耳。作畫亦然，初下筆時胸中先有成算，某幅贈某達官必不虛發，某幅贈某富翁必得厚惠，是其卑鄙陋劣之見。」[157] 說明即使士人，亦可能受利欲之惑，作畫時處處圖謀算計，士氣全無，唯見俗病，無異於畫匠。

為避免職業畫家可能有的俗病，吳昌碩與齊白石除共同以「消解利欲之心」的修養工夫之外，吳昌碩尚以「善養主體之氣」；齊白石也以「慎守主體之真」修養「解衣般礴」畫家的理想人格，避免匠門習氣，亦將原本莊子「解衣般礴」之義涵，注入更多屬於畫家個人獨特的性情。二人走出職業畫家予人庸俗的刻板印象，證明了即使賣畫為生，亦可通過不同的修養主體方式，提昇畫家人格修養，回應市民文化思潮下，繪畫須「雅俗共賞」的時代課題。

黃賓虹和潘天壽除同樣重視「解衣般礴」的人格範型外，亦透過「消解利欲之心」、「善養主體之氣」及「畫者重在立品」等修養方式，追求「依仁遊藝」的理想人格。

黃賓虹談「依仁遊藝」，不僅和先秦時期一樣，認為士夫須「遊藝」以

[155] 明・董其昌：《畫旨》，收入潘運告主編：《明代畫論》，頁 173。

[156] 林木：《論文人畫》（上海：上海人民美術出版社，1987 年），頁 16。

[157] 清・盛大士：《谿山臥遊錄》收入俞崑編著：《中國畫論類編》上，頁 266。

修養個人人格，在他所處的歷史語境下，由於感受到美學傳播和美學教育，之於國民教育的重要性，因此，希冀往上一層，以繪畫藝術實現成德濟世之目的。黃賓虹說：「要信仰『藝術救國』，因為藝術才可使不分畛域，融洽一致，從文化的開展免去爭權奪霸的思想，避去戰爭，養成全世界人類的和平福祉。」[158] 黃賓虹相當看重藝術功能，主張怡養個人情性之外，更期盼藉由藝術的精神力量，重整社會道德人心，進一步促使世界和平，其所謂成德濟世之理想，不僅限於國家民族，更擴及全人類。潘天壽亦將畫事提升至學術的高度，提倡畫家須存養「至大至剛」、「至中至正」的「浩然之氣」，呼應時代積極進取的自強精神。

面對「科學寫實」的時代課題，黃賓虹和潘天壽沿用先秦思想，以中國傳統畫家理想人格的兩大範型——「解衣般礴」和「依仁遊藝」回應。表面看似守舊，實則不然。當二十世紀中國知識分子受西方文明影響，著意倡導自主、自由的人格，身為學者兼畫家的黃賓虹與潘天壽，於此時代處境下，亦透過繪畫是畫家主體人格的表現一說，意圖復興「解衣般礴」與「依仁遊藝」的理想人格。可以說是從繪畫藝術的層面，推動整體文化之革新。二人於「依仁遊藝」原本的道德修養義涵外，呼應時代社會的需要，從美學傳播和美學教育的角度，注入更多由個人到公共、個體擴散至群體的現代社會性功能。既勇於反駁當時中國畫壇科學寫實的主流聲音，亦敢於堅持一條與二十世紀前後的西方畫家都不同的繪畫藝術道路。

受當時中國內部與西方的文化社會、情境衝擊下，四大家的繪畫藝術本質論與修養論之內容，雖大抵遙承古人，但也回應了時代課題。這些論點主張由人的內心出發，強調人主體心性的修養，看似守舊，卻未必會因時代的推移而失去價值。

本文以為，四大家強調畫家主體人格的「內在修養」，意味著兩個意義：

[158] 黃賓虹訪談，刊於《民報》1948 年 10 月 9 日，收入王中秀編著：《黃賓虹年譜》，頁 500。

　　一是，人應首先成為一個「不為物役」的人，然後才成為畫家或其他各行各業的職人。前述提及，中西哲學雖各有側重點，但人性的弱點不分古今中外，面對人與物之間的關係，四大家和西方哲學家不約而同憂心人受制於物的處境。四大家可貴之處或在於，通過「解衣般礡」畫家主體人格美的追求，為二十世紀的現代人展示了找回心靈自由的美好與可能。因此，運用各種工夫修身養性，使自己成為一個不受物質牽制之人，是永恆的人性課題。無論在哪個時空，若無法修養心性，不為物役，那麼，始終受這些身外之物的物欲支配，無法成為真正心靈自由意義上的人。關於這點，四大家為我們做出了絕佳的示範。

　　二是，具有歸返人性「內在超越」的力量。在唐君毅看來「科學的態度，只是以人的理智，運用概念符號，依規則加以構造推演，以面對經驗的對象事物，從而說出其普遍性相，一般律則或共同之理，以預測對象事物之未來，以便加以控制之態度。」[159] 唐君毅並不一昧稱頌科學帶來的種種文明與便利，反而遙契孟子發揚人的主體價值，認為科學之上之人的學問，才是人更應重視的學問所在。確立了科學與人的主從關係，人不應只依賴科學將人類帶往進步的社會，而是應該回歸人自身真實向上的精神，讓自己得到超越的力量。[160] 余英時亦曾提出，中國人從「內在超越」的觀點來發掘「自我」的本質。[161] 既然主體內在能進行自我提昇，不依傍外在力量，那麼，無論外在世界如何崩解，都無法撼動至性真情、內在堅韌的自我。四大家看待繪畫藝術本質論與修養論時，以主體人格為本，修養內在心性，不因時代變遷，失去生命價值之源論而感到虛無；反之，縱使面對人生乾枯或苦悶的困境，亦能從內心價值自覺出發，自我超越。參照唐君毅和余英時之

[159] 唐君毅：《中華人文與當今世界‧人的學問與人的存在》上冊，收入《唐君毅全集》卷七（臺北：臺灣學生書局，1978 年再版），頁78-79。

[160] 關於此論題，詳閱余佳燕：〈論唐君毅理想人格之闡釋〉，《陳百年先生學術論文集》第 7 期，（2010 年 6 月），頁 184-200。

[161] 余英時：〈從價值系統看中國文化的現代意義〉，收入《中國思想傳統的現代詮釋》（臺北：聯經出版事業公司，1987 年），頁 36。

說，我們或許更能體認到四大家論點的可貴性。

於此看來，四大家的畫論對自我的看法，具有「內在修養」的特徵，及其現代意義的一面。亦即，吳昌碩與齊白石以此人格「內在修養」的特徵，提升畫家主體人格，將創作者的修養注入繪畫藝術品中，回應了市民文化思潮下，全然將那些以賣畫為生的畫家，視為商品販售者的庸俗觀點，使職業畫家亦能達到「雅俗共賞」之境地；黃賓虹與潘天壽以此人格「內在修養」的特徵，將傳統中國畫看作學術事業，並欲藉此內在修養的精神力量，成德濟世，回應了西風東漸思潮下，以「科學寫實」為繪畫準則之趨勢。

藝術本為不同歷史文化之產物，中西方因藝術本質論觀念互異，各有其則，導致不同藝術之生成，此乃地球村多元民族藝術之表現。藝術的本質並非直線進化，我們無須為了追趕西歐各國前行的腳步，而不假思索否定固有文化思想，任意拋棄，斥為落後。接下來，四大家創作的師法途徑為何？如何以傳統中國畫論的師法途徑回應時代課題？關於這些，留待下一章再作詳細論究。

第四章　四大家如何以「四化」
回應中國傳統繪畫的因承與創變

　　「夫『文心』者，言為文之用心也。」[1]作家以「文心」寫作；「夫畫者從於心者也。」[2]畫家同樣亦以「畫心」，從於心之所志的態度作畫。此章欲探討的是，四大家以怎樣的「畫心」展現繪畫師法途徑？底下討論探究四大家如何分別看待「師古人」、「師今人與應時境」、「師造化」、「師己心」？採取怎樣的方式師法之？效用何在？如何藉此回應時代課題？後則綜合上述作一小結。須說明的是，「師古人」、「師今人與應時境」、「師造化」、「師己心」四者關係密切，環環相扣，本章分成四節論述乃出於論述清晰之需要，並非視彼此為獨立不相干之切割。

第一節　師古人：「人文歷史化」

　　「師法古人」為多數中國傳統畫家認同的習畫途徑，四大家亦不例外。此節討論要點包括：何謂「師法古人」？何以習畫須師法古人？由「摹習」到「創新」的法則為何？「師法古人」之效用何在？四大家主要共同師法哪些古人？採取怎樣方式為之？四大家面對時代變局，「創新」是當時的趨

[1]　南朝・劉勰撰，清・黃叔琳注，王雲五主編：《文心雕龍・序志》（臺北：臺灣商務印書館，1968 年），頁 73。

[2]　清・釋道濟撰：《苦瓜和尚畫語錄・一畫章第一》，收入俞崑編著：《中國畫論類編》上（臺北：華正書局，1984 年），頁 147。

勢，何以還注重「師法古人」？四大家如何藉由「師法古人」回應時代課題？

壹、「師法古人」的界義、理由及效用

　　何謂「師法古人」？早在南朝謝赫總結繪畫六法時，即已提出「傳移模寫」[3] 即將起草好的畫稿轉移到正式的畫幅，及模仿描寫古人畫作，「臨摹」一詞由此而來。繪畫和書法一樣，「臨摹」古人畫作是習畫常見的手段之一。如何「臨摹」古人畫作？「臨」是看著一旁的原畫作畫，「摹」是用絹或紙直接覆蓋在原畫作上。歷代古人摹書畫方法不少，包括東晉顧愷之「摹拓」法，以絹描絹忠實描繪原畫。[4] 有時用加了蠟的紙覆蓋於原作上，避免墨水滲透破壞原作，此為「蠟搨」[5]。或將畫作與紙絹重疊臨窗摹寫，謂之「響搨」；唐代更發展出抽屜附有燈光的特製桌子用以描摹書畫。[6]

　　「臨摹」古人畫作有何意義？就「摹」的價值而言，其分毫不差的描摹方式，為後世保存住某些當時可能無法保留下來的畫作，具有歷史文化之意義。就「臨」的價值而言，學習古人已經發展出的筆墨、章法傳統，猶如站

[3]　南朝・謝赫：《古畫品錄》，收入潘運告編著：《漢魏六朝書畫論》，頁 301。關於中國繪畫「傳移模寫」的傳統，可參閱王耀庭主編：《傳移模寫》（臺北：國立故宮博物院，2007 年）。

[4]　東晉・顧愷之：《論畫》，收入潘運告編著：《漢魏六朝書畫論》（長沙：湖南美術出版社，1997 年），頁 266。

[5]　唐・張彥遠：《歷代名畫記》，收入何志明、潘運告編著：《唐五代畫論》（長沙：湖南美術出版社，1997 年），頁 179。

[6]　清・周亮工：《書影》（臺北：漢京文化事業公司，清乾隆四庫全書本，1984年），頁 138。據周亮工記載：「書有四種：曰臨，曰摹，曰響搨，曰硬黃。臨者，置紙法書之旁，睇晲纖濃點畫而倣為之。摹者，籠紙法書之上，映照而筆取之。響搨者，坐暗室中，穴牖如盎大，懸紙於法書，映而取之，欲其透射畢見；以法書故絹，色沉暗，非此不徹也。硬黃者，縑紙性終帶暗澀，置之熱熨斗上，以黃蠟塗勻，紙雖稍硬，而瑩徹透明，如世所謂魚魷、明角之類，以蒙物無不纖毫畢見者。……又黃山谷與人帖云：唐臨夫作一臨書桌子，中有抽屜，面兩行許地，抽屜中置燈臨寫摹勒，不失秋毫。」，頁 139。

在巨人肩膀上汲取歷代寶貴的畫學知識，累積出豐厚的學問。俞劍華將「傳移模寫」稱作「傳移換寫」，且認為此四字並非專指臨摹一法，兩者實乃各為一法。俞劍華解釋：「傳者師之所授。移者乃臨摹工夫。換者乃將古人之面貌，換為自己之精神也。」[7] 俞劍華對「傳移模寫」的看法，雖不專指臨摹，但同樣認為初學者應先習古人面貌，而後體現自己之精神。故所謂「師法古人」即指畫家以不同方式臨摹、學習古人畫作，但並非全然摹仿，而是融入自身體悟，使畫論與畫作成為一種源遠流長藝術文化的傳承。

　　何以習畫須「師法古人」？元趙孟頫曾提倡「古意」：「作畫貴有古意，若無古意，雖工無益。今人但知用筆纖細，傳色濃豔，便自謂能手。」[8] 從時人作畫注重工筆描繪、色彩豔麗的繪畫作風對照出「古意」之可貴。對趙孟頫而言，「古意」是跳過南宋精細工緻的畫工畫，往上追溯，取法晉、唐、五代和北宋重氣韻、講骨法，重建古樸率真、含蓄蘊藉的藝術風格。

　　到了明代因文學復古思潮大盛，於畫論上亦出現不少「師法古人」的習畫論述。[9] 明藍瑛（1585-約 1666）嘗云：「繪學必須從古人筆墨留意一番，始可言畫家也。」[10] 然而，臨摹、仿效古人筆墨只是摹習古人的第一步。摹習古人更要緊的是師其意，取神氣，神會古人心意，求其神韻之精髓。

　　何謂「神」？「神」意指有人格的神靈，或指與形相對的精神。在先秦美學中，「神」兼有人格的神靈和人的精神狀態多重含義，並用以說明藝術的審美效果。兩漢美學把「神」看成是審美的功能和價值的泉源。魏晉南北朝美學除沿襲上述概念外，還應用於說明高度的審美能力和獨創性的審美創

[7]　俞劍華：《國畫研究》（臺北：華正書局，1987 年），頁 57。

[8]　元・趙孟頫：〈松雪畫論〉，收入潘運告編：《元代書畫論》（長沙：湖南美術出版社，2002 年），頁 225。

[9]　關於明人仿古繪畫之研究，可參閱顏娟英：《藍瑛與仿古繪畫》（臺北：國立故宮博物院，1980 年）。

[10]　明・藍瑛：《真迹》，參見李來源、林木編：《中國古代畫論發展史實》（上海：上海人民美術出版社，1997 年），頁 242。

造，如顧愷之、宗炳和謝赫的畫論以及劉勰的文論，闡發的正是這一概念的美學意義、藝術思維的特殊性和美感作用，影響頗為深遠。後世便常以「神氣」、「風神」、「神韻」等詞彙，說明藝術作品的審美屬性；以「入神」、「神奇」、「神妙」等概念，說明藝術家審美創造的能力和程度。[11] 在中國古代美學中，「神」一詞的多重義涵，原指有人格的神靈或人的精神，後擴大應用於文學藝術上。「神」除單獨使用外，有時亦連結其他字詞形成複詞，成為多重概念，或指稱藝術品的境界，或指藝術家掌握審美對象的神情，或用以說明藝術的審美效果、功能和價值等。

明唐志契（1579-1651）：「蓋臨摹最易，神氣難得，師意而不師其迹乃真臨摹也。」[12] 明沈顥（1586-1661）：「臨摹古人，不在對臨，而在神會。」[13] 清惲南田：「今人用心處在有筆墨處，古人用心處在無筆墨處。倘能於筆墨不到處觀古人用心，庶幾擬議神明，進乎技巳。」[14] 清唐岱（1673-?）：「臨舊之法，雖摹古人之丘壑梗概，亦必追求其神韻之精粹，不可只求形似。」[15] 以上所引述，顯示明清兩代畫人對於師法古人重點的看法，不惟應用心於「有筆墨處」之「實」，更須留心於「無筆墨處」之「虛」，從「虛」中領略「意」、「神氣」、「神韻」，這些無法透過臨摹而得的「氣韻」。

「虛」與「意」、「神氣」、「神韻」之關係為何？顏崑陽指出，藝術之虛神當由實象生出，但不能囿於實象，必須超越而出，而另有虛靈會神之

[11] 朱立元主編：《美學大辭典》（上海：上海辭書出版社，2014年）修訂本，頁126。

[12] 明・唐志契：《繪事微言》，收入潘運告主編：《明代畫論》（長沙：湖南美術出版社，2002年），頁256。

[13] 明・沈顥：《畫塵》，收入潘運告主編：《明代畫論》，頁347。

[14] 清・惲南田：《南田畫跋》，收入楊家駱主編：《明清人題跋》上（臺北：世界書局，1988年），頁224。

[15] 清・唐岱：《繪事發微》，收入俞崑編著：《中國畫論類編》下（臺北：華正書局，1984年），頁860。

處，也就是中國藝術常說的「意境」、「氣韻」、「神氣」等。[16] 此說源於莊子：「樞始得其環中，以應無窮」[17] 把握道最重要的關鍵樞紐，以明心見性觀之，道心不為是非所役，便能應對無窮無盡的循環變化。此番道理運用到繪畫上可以這麼說，繪畫筆墨章法之變化多端，沒有止境，但畫家若能掌握到「意境」、「氣韻」、「神氣」等這些繪畫最關鍵的元素，便等同擁有一顆體道之畫心，可千變萬化，自成一家，造就繪畫獨特的樣貌。

那麼，「意境」、「氣韻」、「神氣」於繪畫上的意義為何？我們可以從謝赫「氣韻生動」一詞的解釋理解。

「氣韻生動」之涵義歷來眾說紛紜，但應用在繪畫上大抵有兩層意義：一是指表現出作畫對象之生氣、神韻，「氣韻生動」的另一層意義是指作者人格之主體精神。如李澤厚認為「氣韻生動」一方面是強調「氣韻」，以之作為首要的美學準則；另方面又要求對自然景象作大量詳盡的觀察、記錄和對畫面構圖作細緻嚴謹的安排。[18] 徐復觀認為有氣韻則有生動，氣韻是指作品中所表現出的對象的精神，這須要作者的精神去尋覓，超越筆墨技巧，而進入作者人格修養與精神解放的層次。[19]

故「氣韻生動」一詞若從美學角度來看，其解釋傾向於畫家對自然景色神韻的把握；然而，若持思想角度立論，則強調的是作者人格涵養的主體精神。無論哪種角度解釋，皆能從古人畫論找到印證。元湯垕曰：「觀畫之

16 顏崑陽：《莊子藝術精神析論》（臺北：華正書局，1985 年），頁 118-119。藝術之創造，源自一切未形之可能，也就是「虛」，也就是道的顯相。而如何去洞見一切未形之可能？那便得從主體內在心靈作起，故藝術家虛其心，以見宇宙人生之真相，乃能從生命從既有的現實推向未有的理想，而使生命日日常新。見頁 127。

17 《莊子‧齊物論》，參見清‧郭慶藩輯，王孝魚點校：《莊子集釋》（臺北：頂淵文化事業公司，2001 年），頁 66。

18 李澤厚：《美的歷程》（臺北：蒲公英出版社，1986 年），頁 172。

19 徐復觀：《中國藝術精神》，頁 191、211、215。徐復觀曾就「氣韻生動」做了詳細考察，包含出現這一觀念的時代背景，傳神與氣韻生動由人倫鑑識轉向繪畫，氣與韻應各為一義，氣韻的氣，氣韻的韻，氣韻兼舉的意義，氣韻向山水畫發展，氣韻與形似問題，氣韻可學不可學問題等。詳見頁 144-224。

法，先觀氣韻。次觀筆意、骨法、位置、傳染，然後形似，此六法也。」[20] 此說顯然是從畫作傳遞之氣韻而言。清石濤曰：「作書作畫，無論老手後學，先以氣勝，得之者，精神燦爛出之紙上，意懶則淺薄無神。」[21] 強調書畫家以氣為重，有氣則畫之精神自然躍於紙上，此說偏重作者的人格涵養。清董棨（約 1750-1830）曰：「畫貴有神韻，有氣魄，然皆從虛靈中得來，若專於實處求力，雖不失規矩而未知入化之妙。」[22] 畫家專注實處乃於繪畫法度中循規蹈矩作畫，未臻至畫的妙境，須進一步識得「虛」之無限靈思，方可領略作者之人格主體精神氣韻，或體現作畫對象之神韻。

　　如何使作畫對象「氣韻生動」？須「意存筆先」[23]，下筆前要先「立意」，要項包括「觀察考辨」、「刪撥大要」、「遷想妙得」。畫家須先悉心觀察自然萬物，認識物象的種種細節。如宋代鄧椿於《畫繼》記載「孔雀升高，必先舉左」[24]；郭若虛《圖畫見聞誌》亦載畫翎毛者須熟知諸禽形體結構特徵：「自嘴喙口臉眼緣，叢林腦毛，披蓑毛，翅有梢，翅有蛤翅，翅膊上有大節小節，大小窩翎。」[25] 深入辨識每個不同的部位的特點，以細微刻畫。畫者仔細觀察物象後，並非擇一固定視角開始作畫，而是必須「刪撥大要，凝想行物」[26] 刪除瑣碎細節，重新構圖，構思要點。最後發揮「遷想妙得」[27] 的工夫，將畫家面對物象所感受到的意緒，移入作畫對象之中，再用一種跳脫常情常理，無理而妙的藝術形象手法，令其神思情貌躍

[20] 元・湯垕：《畫論》，收入潘運告編：《元代書畫論》，頁 330。

[21] 清・石濤：《大滌子題畫詩跋・卷一》，收入《明清人題跋》上（臺北：世界書局，1988 年四版），頁 162。

[22] 清・董棨：《養素居畫學鈎深》，收入俞崑編著：《中國畫論類編》上，頁 255。

[23] 宋・郭若虛撰，明毛晉訂：《圖畫見聞誌》卷一　論用筆得失（臺北：廣文書局，1973 年），頁 31。

[24] 宋・鄧椿：《畫繼》（北京：中華書局，遼寧省圖書館藏宋刻本原大影印，1985 年），卷十　雜說近論，頁 1。

[25] 宋・郭若虛撰，明毛晉訂：《圖畫見聞誌》卷一　論製作楷模，頁 23。

[26] 五代・荊浩：〈筆法記〉，見何志明、潘運告編著：《唐五代畫論》，頁 252-253。

[27] 晉・顧愷之：〈魏晉勝流畫贊〉，見潘運告主編：《漢魏六朝書畫論》，頁 273。

於紙上。

在明白「師法古人」的意思、理由，及「師法古人」最重要的關鍵為留心於「無筆墨處」之「虛」，從「虛」中領略「意」、「神氣」、「神韻」，這些無法透過臨摹而得的「氣韻」後，我們知道由「摹習」到「創新」的法則在於，摹習古人畫作，不可拘泥於實象，不能只重視技術之擬仿。如外形畫貌上的相似度、敷染色彩的技術，或畫面位置的經營等具體可見的表面學習，亦不可亦步亦趨摹仿古人筆墨之法而不思創造革新。須悉心領悟古人虛靈會神處之「意境」、「氣韻」、「神氣」，方可臻於藝境，展現畫家主體精神或作畫對象之生氣、神韻。

中國傳統畫論在師法途徑上首先強調「師法古人」。習畫者須不斷向歷代古人摹習，習其方法更心知默會其精神氣韻，不僅畫者本身成為悠久傳統繪畫歷史中的一員，畫者眼中的作畫對象也不單純只是外在客觀世界的物象，而是揉合古人審美眼光和智慧的人文歷史化產物，故本文稱此為將作畫對象「人文歷史化」。意即，師法古人，無論是臨摹古人筆墨章法等技巧層面的部分，或是識得虛靈會神處之「意境」、「氣韻」、「神氣」，在習畫過程中，都是將作畫對象置於一個源遠流長的繪畫歷史長河裡，通過古人累積的人文歷史眼光看待作畫對象，繼承前人留下的優良繪畫傳統，而非憑空杜撰妄自繪之。

西方如何看待繪畫學習途徑？英國波普（Pope, 1688-1744）《論批評》認為摹仿古人就是摹仿自然。新古典主義從理性主義觀點出發，堅信自然中真實的和符合理性的東西都有普遍性和規律性，文藝要表現的是普遍的而不是個別的偶然的東西，古典作品之所以受到重視，是因為它們抓住了普遍的東西，因此應向古人學習怎樣觀察自然和處理自然。[28] 法國啟蒙運動者狄德羅（Denis Diderot, 1713-1784）認為文藝應摹仿自然，大自然的產物都有它形成原因，無論美醜都有其本來面目。[29] 德國歌德（Johann Wolfgang von Goethe,

[28] 朱光潛：《西方美學史》上卷（臺北：頂淵文化事業公司，2001年），頁176-179。
[29] （法）狄德羅著，人民文學出版社編譯：〈畫論〉，《狄德羅美學論文選》（北京：

1749-1832）提出學習古人，最重要的是學習古人面向現實世界的精神。[30] 記住古人多麼偉大之餘，還要去生活和實踐。[31] 歌德理想的藝術作品，不只是對自然的摹仿，而且也是從自然出發的創造，不但要揭示事物的本質，而且也要顯出藝術家「自己的心情深處」。[32] 顯示過去西方美學家在看待文藝學習觀點上，提倡遵循古人有之，主張觀察自然有之，強調仿效古人精神亦不忘重視個人感受亦有之。此與四大家「師法古人」的創作途徑有何區別？

我們如果拿約莫同時期西方畫家模仿前人畫作的方式比較，或有助於我們理解「師法古人」具有將作畫對象「人文歷史化」之特點。以梵谷（Vincent Willem van Gogh, 1853-1890）仿米勒（Jean Francois Millet, 1814-1875），及畢卡索（Pablo Ruiz Picasso, 1881-1973）仿馬奈（Édouard Manet, 1832-1883）的作品為例。〈播種者〉（圖 22）是米勒 1850 年以自然寫實筆法畫的〈播種者〉，旨在歌頌農民勞動的意義；而十分敬仰米勒的梵谷亦於 1888 年仿作這幅畫〈播種者〉（圖 23），可以看到雖然畫題和構圖不變，但梵谷採取的筆觸卻與米勒全然迥異。梵谷使用的是印象派點描畫法，以細小色點畫出澄黃光芒下的大地與農民身影。

畢卡索同樣仿作馬奈的畫。馬奈這幅畫於 1863 年〈草地上的午餐〉（圖24）前景人物的畫法，主要運用的是寫實技法，但背景出現明暗交錯的光線，宣告印象派技法的誕生；畢卡索 1960 年亦有同題畫作（圖 25），可以看到畢卡索的仿作在畫題與構圖上不變，但採取自己擅長的立體派畫法，揚棄傳統單一固定視點，將物體長寬高深度展現在同一平面上，重新組合物體。

人民文學出版社，1984 年），頁 363。

[30] 朱立元主編：《西方美學思想史》中（上海：上海人民出版社，2009 年），頁 873。

[31] （德）歌德著，程代熙、張惠民譯：《歌德的格言和感想集》（北京：中國社會科學出版社，1982 年），頁 83。

[32] 朱光潛：《西方美學史》下卷（臺北：頂淵文化事業公司，2001 年），頁 79。

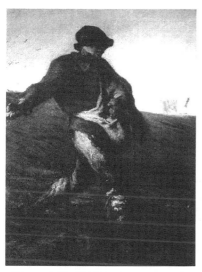

圖 22 米勒 播種者（The Sower）
油彩畫布 101.6 x 82.6 cm
美國麻州波士頓美術館藏

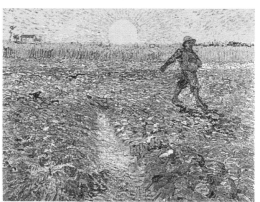

圖 23 梵谷 播種者（The Sower）
油彩畫布 64 x 80.5 cm
荷蘭國立渥特羅庫勒穆勒美術館藏

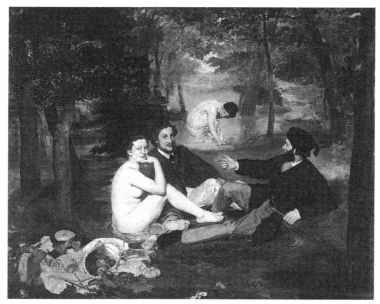

圖 24 馬奈 草地上的午餐（Le déjeuner sur l'herbe）
油彩畫布 208 x 265.5 cm 巴黎奧塞美術館藏

圖 25 畢卡索 草地上的午餐（Le déjeuner sur l'herbe）
油彩畫布 129 x 195 cm 巴黎畢卡索美術館藏

　　上述仿作目的為何？畫家刻意使用與前畫全然不同的筆觸方法同題作
畫，或許是畫家藉由模仿畫作，欲與前人筆法一較高下，企圖擺脫前人成就
帶來的束縛，確立自己創新畫作的內涵，從中顯現不同畫家對於繪畫藝術為
何之觀點。相對於米勒以感官視覺的寫實為繪畫藝術觀點，梵谷從光線變化
裡尋找真實；相對於馬奈由感官視覺的寫實及光線變化裡尋找真實，畢卡索
已跳脫這兩種真實，另覓一種觀念視覺上的真實──重新將物體拆開復組合
於同一平面後，充滿時間、空間、動作、光線的繪畫真實。可以說，西方畫
家採取同題共構的師古方式為手段，尋找全新自我繪畫風格為目的，以突破
前人的成就為傲，企圖在畫題與構圖相同的規則下，找尋屬於自己獨特的繪
畫風貌。

　　西方畫家不僅慣從前人學說不足處立論，西方學問之生成亦多採取批判
性思考，標舉自身學說。如黑格爾（Georg Wilhelm Friedrich Hegel, 1770-1831）批
判康德將美視為形式，提出「美是理念的感性顯現」[33] 定義美的本質就是

[33]　（德）黑格爾著，朱光潛譯：《美學》第 1 卷（北京：商務印書館，2009 年），頁
152。

理念，理念的形象化使其透出美；車爾尼雪夫斯基（Nikolay Gavrilovich Chernyshevsky, 1828-1889）批判黑格爾對於美的定義，提出「美是生活」[34] 予以替代，認為任何物品凡能顯現出生活的即稱為美。而中國傳統學問多運用注解、補注、增訂、集解等的方式，加入一己之見。一如古代畫家習慣性自謙，常用仿、擬等字眼為畫作題目。

然而，並非意味中國畫家這類的仿作、擬作就毫無創新可言，因為所有的仿作其實都意味著一種再詮釋的創造，尤其中國古代文化是對著歷代文人開放，所有文人墨客均可集體參與傳統的再創造。只不過中西畫家在表現形式與斷裂程度上呈現若干差距。中國人崇尚復古，對於人文歷史的時間意識乃綿延不斷，表面上以復古為旗幟，強調讓心靈回復至最初自然純樸狀態，實際上共同參與了人文歷史的文化傳承。可以說，中國傳統畫家慣以復古之名，行變革之實；西方畫家則視背離傳統為新生的開始，期許畫家展現個人鮮明個性於嶄新風貌的藝術為最大成就。

中西畫家以不同形式表現繪畫，看似技法的創新和轉移，但深層原因在於西方對於什麼是繪畫藝術的真實？沒有一個恆久不變的答案，需要不同時代的畫家持續地追索；相對於此，中國畫家自文人水墨畫興盛以來，基本上大抵認同繪畫目的旨在表現宇宙自然之理。傳統中國畫尤其是文人畫，無論形式技法上如何革新，思考的焦點始終是如何用筆墨表現此自然之理？

經過上述與西方繪畫藝術的參照，我們更能理解稱「師古人」具有將作畫對象「人文歷史化」之意義。有別於西方藝術以不重複前人藝術特色的價值觀，中國畫在變革觀念上遵循的是「借古開新」的理念，借力使力，借古人積累的審美眼光和繪事學問，不以全盤推翻前人成就為傲，思考重點落在如何將自己的貢獻納入歷史文化長河，綿延不絕傳承前人的智慧。

[34]　（俄）車爾尼雪夫斯基著，周場譯：《生活與美學》（北京：人民文學出版社，1957年），頁6。

貳、「師法古人」的方式、對象及效用

四大家於繪畫上如何師法古人？主要共同師法哪些古人？[35] 面對時代變局，「創新」是當時的趨勢，四大家何以還注重「師法古人」？底下我們便探討四大家「師法古人」的方式、對象及效用。

四大家如何「師法古人」從古人畫論中創新，以回應時代課題？尤其如何從謝赫「六法」說推陳出新？「六法」說出於齊梁時人謝赫《古畫品錄》：「六法者何？一、氣韻生動是也，二、骨法用筆是也，三、應物象形是也，四、隨類賦彩是也，五、經營位置是也，六、傳移模寫是也。」[36] 前述我們對於四大家「傳移模寫」之情形已有瞭解。

六法中以「氣韻生動」為先，關於「氣韻生動」的解釋，前述提過大抵有兩層義涵，故如何使畫「氣韻生動」亦有兩個方法：一是修養畫家品格，此即郭若虛云：「氣韻非師」，認為「氣韻」關乎畫者人品，人品高則氣韻不得不高，說明氣韻不可學，學不來；另外，亦有人認為「氣韻有筆墨間兩種」[37] 墨中氣韻與筆端氣韻，意即用筆用墨若能兼得，畫作便能「氣韻生動」。

事實上，「氣韻生動」是一種抽象的精神感受，畫家只要在謝赫提出的五法上任何一法有所發展，不拘泥於沉滯刻板的傳達方式，便有活化法則，使畫作具「氣韻生動」之靈動可能。四大家在「骨法用筆」、「應物象形」、「隨類賦彩」、「經營位置」方面均有所創新。「骨法用筆」指有力地描繪對象的形貌結構；「應物象形」指順應對象的形象描繪之；「隨類賦彩」是說隨循對象的不同敷以適宜之色彩；「經營位置」指畫面安排布置，

[35] 四大家既主張習畫須師法古人，又身處二十世紀集古代畫家大成之際，故師法來源眾多，包括自覺與不自覺的部分，受各方影響亦多。關於這部分的影響論述，或許未盡完足，但為使論述焦點明確，本文主要探析四大家如何由「六法」說，以及共同師法對象，即明末清初的徐渭、八大山人、石濤的成就，因陳創變。

[36] 南朝・謝赫：《古畫品錄》（合肥：黃山書社，明津逮秘書本，2008 年），頁 1。

[37] 清・方薰：《山靜居畫論》，收入俞崑編著：《中國畫論類編》（上），頁 230。

即今日所說構圖布局。

　　吳昌碩於「經營位置」與「隨類賦彩」上有所變革，齊白石則是在「應物象形」與「隨類賦彩」上較之古人更青出於藍。

　　吳昌碩獨具巧思，重新安排組合各種花卉題材，不獨厚文人眼中所謂雅致的花卉，除稱頌四君子、荷花、木芙蓉外；亦取俗世大眾樂見的花卉果木為題材，包括牡丹、桃花、杏花、玉蘭、桂花、紫藤、繡球花、罌粟、石榴、葫蘆、荔枝、柿子等。如作於 1912 年〈玉蘭圖〉（圖 26），1918 年〈牡丹圖〉（圖 27）與 1924 年〈桃實圖〉（圖 28）。

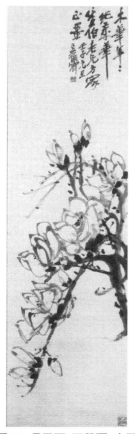

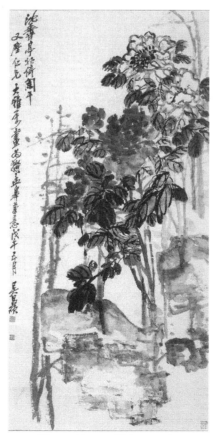

圖 26 吳昌碩 玉蘭圖 水墨
111.7 x 32.8 cm 北京故宮博物院藏

圖 27 吳昌碩 牡丹圖 設色
136.7 x 66.9 cm 遼寧省博物館藏

吳昌碩作這類世俗樂見的花卉題材時，會刻意避開一般職業畫家過度精工呆板之病，格外留意使之不流於俗豔。如寓意富貴的〈玉蘭圖〉，不以雙勾填彩，純以水墨出之，使其空靈雅致；〈牡丹圖〉雖以濃豔的牡丹為主角，但會刻意佐以淡墨刷染的石頭與枝葉，免除牡丹易予人流俗印象；同理，〈桃實圖〉左下方也以濃淡不一的秀石襯之，並以書法用筆作枝，用墨點葉。整體看來，迥異於一般媚俗的祝壽畫桃作品，吳昌碩這類畫作別有一種遒勁之姿。吳昌碩繼承了職業畫家多以百姓喜聞樂見的通俗題材作畫的特點，卻又別出心裁，以文人氣息平衡庸俗淺薄之病。

吳昌碩第二種「經營位置」的創新之法，是將兩、三種以上雅俗不同的花卉，組合在同一畫面：

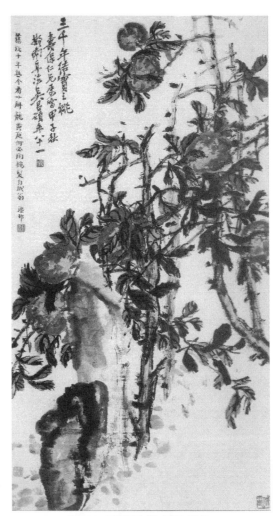

圖28 吳昌碩 桃實圖 設色
112.5 x 58.3 cm 北京中國美術館藏

茅堂春晝永，商略供名花。富貴神仙品，居然在一家。[38]

38 吳昌碩著，吳東邁編：〈牡丹水仙〉，《吳昌碩談藝錄》，頁101。

　　仙人之桃釀為酒，君子之花揚其風。酒滿金罍，富貴花開，詠花愧乏青蓮才。[39]

　　花繡球，花碧玉；紫芝翁，壽來祝。宜長久，宜福祿。藏者吉，涵者樸。[40]

無論將寓意富貴的牡丹搭配清幽的凌波仙子；象徵長壽的桃子結合純潔清香的荷花；或結合繡球花、水仙、紫芝，融希望、清幽、長壽的福祿寓意於一畫面，皆將原本高雅的文人氣質，融入頗具喜氣的市民趣味，雅俗一體的風格，在吳昌碩的題詩、畫跋與畫作裡不時可見，此為其繪畫雅俗融合呈現的獨特處。這類畫作在吳昌碩 51 歲即可見。

　　如 1894 年〈富貴神仙圖〉（圖 29）結合了寫意牡丹與工筆水仙，讓畫面左上方紅豔與右下方清雅形成對比，畫面顯得既濃烈又淡雅。畫上題記：「富貴神仙。李復堂、張孟皋無此奇趣。」李復堂即揚州八怪之一的李鱓（1686-1762），張孟皋為乾嘉時期的畫家，兩人均擅長折枝花卉，亦為吳昌碩重要的師法對象。從題款可知，吳昌碩在師法前人同時，已開始構思創新之法。

　　吳昌碩除擬石濤、雪个的畫，亦包括由宋至清多名畫家，尤以清代畫家占多數。張孟皋與張賜寧兩位乾嘉時期畫家雖不甚知名，亦成為吳昌碩借鑑學習的對象，這是由於乾嘉時期的畫家開始將篆、隸、籀之法運於畫中，富有金石趣味，又帶有富貴豔麗、雅俗共賞的特質，吳昌碩正是因為繼承此一特質，又鎔鑄個人風格，得以名滿天下。

　　又如 1918 年〈玉堂富貴圖軸〉（圖 30）畫面中間偏右下方有一簇碧玉水仙，岩石上方紅牡丹亭亭玉立，右側伴隨黃牡丹，左側則見白牡丹拔地而起。花卉設色鮮明豐富，雖以不同顏色牡丹為題，卻不會予人俗豔感，此與

[39] 吳昌碩著，吳東邁編：〈荷花桃子〉，《吳昌碩談藝錄》，頁 111。
[40] 吳昌碩著，吳東邁編：〈繡球水仙紫芝〉，《吳昌碩談藝錄》，頁 113。

畫家將工筆水仙與寫意牡丹組合在一起，運用水墨並以書法入畫皆不無關係。

圖 29 吳昌碩 富貴神仙圖 設色　　　　　圖 30 吳昌碩 玉堂富貴圖軸 設色
180 x 90 cm 上海朵雲軒藏　　　　　　177 x 95 cm 上海朵雲軒藏

　　一般而言，遵奉「隨類賦彩」說者多為職業畫家，傳統中國畫並不將維妙維肖的賦色視為繪畫臻境，在文人畫家眼中，對色彩看重的程度，不如筆墨之說那樣備受重視。老子曰：「五色令人目盲」[41] 過度追求五顏六色的視覺享受，到頭來只會讓人目眩神迷。中國繪畫尤自宋代之後，顏色漸趨簡鍊，遂以墨色為主，注入多寡不一的水，既形成枯濕濃淡的豐富變化，又顯得簡單具高度概括性，超越自然界的真實色彩，此即唐代「畫道之中，以水

[41] 魏・王弼等著，大安出版社編輯部編輯：《老子四種》（臺北：大安出版社，1999年），頁9。

墨為最上」[42] 觀念的發酵。

　　然而，我們眼中看到的不是黑白世界，而是一個彩色世界，繪畫經設色後會比較接近一般大眾所感知的世界，也顯得更為寫實。「畫之所以重設色，因水墨之妙，祇可規取精神，一經設色，即可形質宛肖。」[43] 色彩能賦予作畫對象實際形貌，水墨可呈顯其本質精神，畫家若能兼擅二者，可使畫作神形俱現。不過，這種寫實非西洋畫所謂追逐外在世界真實色彩的寫實，而是著重於畫家當下內心主觀意識所感受到的真實。故中國畫設色之用意，不在於複製我們眼中所見的自然界色彩，而更強調畫家心中感受到的藝術真實，故常彩墨互施，重視畫面色彩的對比與和諧。

　　海派前驅畫家趙之謙（1829-1884）喜用鮮豔色彩，這種作風大概源自揚州八怪的二李（李鱓及李方膺）。[44] 趙之謙一反古代傳統文人淡雅的美學觀，大膽用色，其畫作雖常見紅色、綠色等重色，卻不俗豔，反倒因色澤飽滿，顏色鮮明、對比強烈而顯得生氣蓬勃。[45] 於「隨類賦彩」上，吳昌碩設色鮮明濃厚，以實際創作為謝赫提出的「隨類賦彩」，重新注入時代的生命力。

　　吳昌碩以胭脂紅畫紅梅，但亦強調：「畫紅梅要得古逸蒼冷之趣，否則

[42] 唐・王維：〈山水訣〉，見何志明、潘運告主編《唐五代畫論》（長沙：湖南美術出版社，1997 年），頁 117。

[43] 諸宗元著，王雲五主編：《中國畫學淺說》（上海：商務印書館，1935 年），頁 26。

[44] 李鑄晉、萬青力：《中國現代繪畫史：晚清之部（1840-1911）・導論》（臺北：石頭出版社，1998 年），頁 46。

[45] 趙之謙屬於海派畫家或金石派畫家，學界存有爭議。但趙之謙以金石派畫風開啟日後海派畫風卻是事實，故本文此處稱趙之謙為海派前驅畫家。此外，趙之謙於繪畫題材上也顯得奇異，繪有〈甌中物產〉卷，每物產旁皆題名加註，猶如一系列生物標本之展示。他畫山水的皴法亦為特別，像是〈積書巖圖〉，用畫松鱗的方式表現山石，顯得獨特。吳昌碩受其影響頗深。關於趙之謙的研究，可參見張小庄：《趙之謙研究》（北京：榮寶齋出版社，2008 年）。

與夭桃穠李相去幾何！」[46] 為求古逸蒼冷之雅趣，除以含較少水分的渴筆寫枝，還精心於顏色與水分的調配，點寫梅瓣，呈現紅梅疏落有致的脫俗之姿。不僅如此，吳昌碩畫梅還首開先例，搭配西洋紅「因為西洋紅的色彩，深紅而能古厚，一則可以補足胭脂不能古厚的缺點，二則用深紅古厚的西洋紅，足以配合吳昌碩先生古厚樸茂的繪畫風格。」[47] 吳昌碩在師古人的傳統裡汲取養分，並予以創新轉化，使文人墨客與普羅大眾均可雅俗共賞，找到回應時代課題的方法。

齊白石繪畫上的師古對象，主要有明清花鳥大家徐渭、八大山人、石濤三人。嘗以誇張口吻表達對三人的崇拜：「青藤、雪个、大滌子（石濤）之畫，能縱橫塗抹，余心極服之。恨不生前三百年，或為諸君磨墨理紙，諸君不納，余於門之外，餓而不去，亦快事也。余想來之視今，猶今之視昔，惜我不能知也。」[48] 齊白石願為徐渭、八大山人、石濤磨墨理紙，拜諸君為師，即使不納亦不去，仰慕之情溢於言表。

齊白石出外遊歷特別留心八大之作：「余嘗遊南昌，有某家子以朱雪个畫冊八幀，求售二千金，竟無欲得者。余意思臨其本不可。今猶想慕焉，筆情墨色至今未去心目。」[49]「余嘗遊江西，於某世家見有朱雪个花鳥四幅，匆匆存其粉本。每為人作畫不離乎此。十五年來所摹作真可謂不少也。」[50] 八大山人的大寫意畫尤使齊白石傾心不已，有不少摹作。

除八大外，齊白石亦仰慕石濤：「焚香願下師生拜，昨夜揮毫夢見君。」[51] 連夢中都渴望拜石濤為師。現今尚存齊白石於 1922 年一些仿石濤之作，如〈仿石濤山水〉冊頁之五（圖 31）、〈仿石濤山水〉冊頁之七（圖 32）。

[46] 吳昌碩著，吳東邁編：〈巨幅紅梅〉，《吳昌碩談藝錄》，頁 78。

[47] 潘天壽：〈談談吳昌碩先生〉，《潘天壽畫論》，頁 224。

[48] 王振德、李天麻編著：《齊白石談藝錄・58 歲「老萍詩草」》，頁 20-21。

[49] 徐改編著：《齊白石畫論》，頁 36。

[50] 徐改編著：《齊白石畫論》，頁 40。

[51] 王振德、李天麻編著：《齊白石談藝錄・「題大滌子畫像」詩》，頁 21。

圖31 齊白石 仿石濤山水 冊頁之五　　圖32 齊白石 仿石濤山水 冊頁之七

　　齊白石如何從前人畫論推陳出新？我們可以從「六法」說中的「應物象形」與「隨類賦彩」兩個項目予以觀察。

　　齊白石說：「懊道人畫荷花，過於草率，八大山人亦畫此，過於太真。」[52] 指出李鱓和朱耷畫荷，各有逸筆草草與刻畫逼真的特點。留意物象似與不似間的形態，為齊白石作畫首重處：「作畫妙在似與不似之間，太似為媚俗，不似為欺世。」[53]「作畫要形神兼備。不能畫得太像，太像則匠；又不能畫得不像，不像則妄。」[54] 齊白石認為「應物象形」應於似與不似間取得絕妙平衡。

　　「存形莫善於畫」[55] 繪畫最大特點在於能直接描繪物象的形貌，無須經由文字轉譯，只要畫得像，任何人一望即知；然而，繪畫又不能僅僅停留在追求形似的層次。畫得像不像關乎熟能生巧的技術問題，一般畫工只要技術熟練，並不難達成。如此，畫者又易以形似為最高成就，難進一步往上取得「遺貌取神」之工夫，表現作畫對象的精神。故齊白石說，畫得相似是迎

[52]　徐改編著：《齊白石畫論》，頁76。

[53]　王振德、李天庥編著：《齊白石談藝錄》，頁52。

[54]　王振德、李天庥編著：《齊白石談藝錄》，頁52。

[55]　晉・陸機撰：〈士衡論畫〉，收入俞崑編著：《中國畫論類編》（上），頁13。

合世俗大眾理解的眼光，屬工匠層次；畫得不像則是欺世盜名，狂妄傲慢。
如 1951 年齊白石自署 91 歲時作〈蟹〉（圖 33）與〈蝦〉（圖 34）[56]，齊白石
筆下蝦蟹以洗練的筆墨，表現蝦蟹活靈活現模樣著稱，達到其所云「形神兼
備」之說。

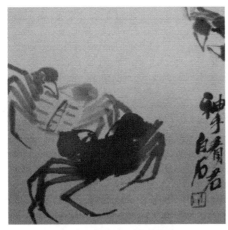

圖 33 齊白石 蟹 水墨　　　　　　　圖 34 齊白石 蝦 水墨
34.5 x 34.5 cm 私人收藏　　　　　　34.5 x 34.5 cm 私人收藏

　　此外，「前人畫蟹無多人，縱有畫者，皆用墨色。余於墨華間，用青色
間畫之，覺不見惡習。」[57] 明人沈周（1427-1509）、徐渭（1521-1593），清
人郎葆辰（1763-1839）、李瑞清（1867-1920）畫蟹，皆以濃淡相間的水墨渲染
之。在「隨類賦彩」上，齊白石畫蟹除施以水墨外，尚以青色間畫之，既不
陷入前人窠臼，又還原了螃蟹原本自然的色澤。

　　齊白石說：「靛青膏，膠重，天寒以火力化之。」[58]「朱砂，以薄片色

56　此處兩幅私人收藏的圖片，引用自畫家兼美術評論家王春立編著的《巨匠與中國名
　　畫・齊白石》一書。王春立長期關注齊白石畫作，於北京工作期間，看過齊白石大量
　　作品；於中國美術館工作時，亦負責核查畫庫作品，親眼看過包括齊白石在內的館內
　　許多藏品。對於齊白石的畫作，有一定程度的鑒賞功力。

57　徐改編著：《齊白石畫論》，頁 73。

58　王振德、李天麻編著：《齊白石談藝錄》，頁 59。

紫且透亮者為上，陳年者色尤紫更佳。」[59]「藤黃，未窮何產，年久易消滅，與胭脂同。幸可參入石黃。石黃，礦石也，可垂久遠，不用加膠。」[60]認真紀錄靛青膏、朱砂、藤黃、石黃等各種繪畫顏料來源及辨別優劣的方法。

　　比較前述吳昌碩與齊白石師古於「六法」上的創新，可以發現吳昌碩在「經營位置」上，以俗世大眾樂見的花卉果木為題材，並將兩、三種雅俗各異的花卉組合在同一畫面。齊白石則在「應物象形」上有所發展，在職業畫家「似」與文人畫家「不似」之間求取平衡，使物體形神兼備。

　　吳昌碩與齊白石兩人在「隨類賦彩」的傳統上各有創新，審美效果亦不同。吳昌碩慣以原色混搭不同墨色和水分，用色明亮，色彩表現上顯得既渾厚鮮明又古樸含蓄，使原本充滿文人氣息的畫作趨近世俗大眾的品味。齊白石則沿襲民間畫師直接使用原色作畫，造成對比強烈的視覺衝擊，墨色相映的結果，使其畫作色彩更顯鮮明活潑。

　　潘天壽和黃賓虹則分別在「經營位置」與「用筆用墨」上有所創新。潘天壽曾作論畫絕句二十首，以詩禮讚二十位畫家，當中便包括徐渭、八大、石濤三人。稱徐渭畫作「風情怪詭樸而古，元氣淋漓淡有神。」[61] 所謂風情怪詭古樸，是因徐渭以不羈性格與強烈情感，大膽運用粗率筆觸，抒發對現世的不滿，寄寓對人生的感慨，故在風格上與當時勾勒細緻的宮廷畫家不同，徐渭並運用淋漓的墨汁恣意揮灑水、墨，於煙嵐滿紙間透出神氣，亦有別於明代設色濃麗的宮廷畫，發展出獨樹一格的文人大寫意潑墨畫。

　　潘天壽稱八大山人之作「筆情縱恣，不泥成法，而蒼勁渾樸，翛然無俗韻。」[62]「一鳥一花山一角，破袈裟濕暮雲黝。」[63] 明亡後，八大山人心情

[59]　王振德、李天麻編著：《齊白石談藝錄》，頁 59。

[60]　王振德、李天麻編著：《齊白石談藝錄》，頁 60。

[61]　潘天壽著，盧炘、俞浣萍校注：〈論畫絕句之十五〉，《潘天壽詩存校注》（杭州：中國美術學院出版社，1997 年），頁 64。

[62]　潘天壽：《中國繪畫史》（上海：上海人民美術出版社，1983 年），頁 250。

沉痛，性格亦為之改變，落髮為僧，時而瘋啞，只能作畫抒懷，但卻是「墨點無多淚點多」[64]。生活中瘋狂哭笑源於內心痛苦迸發，其畫作象徵沉鬱無聲的吶喊。八大山人於繪畫特色上很重要的一點在於其簡潔筆墨中，蘊含強烈情感，筆下的魚和鳥，或漠然閉目，拳足斂羽，或聳肩縮頸，白眼眶裡黑眼珠直瞪著天，露出不滿的神情，賦予魚和鳥一種冷峻憤世意緒。潘天壽筆下鳥禽眼珠，亦延續八大山人魚、鳥白眼瞪青天的模樣，如〈擬八大翠鳥圖軸〉（圖35），亦藉由眼珠顯露鳥禽傑傲不馴的神情。但在經營位置上，可以看到潘天壽刻意採取直角構圖，將視覺焦點置於畫面下方和右方，其餘留白的布局。

圖35 潘天壽 擬八大翠鳥圖軸
紙本 水墨 私人收藏

潘天壽稱石濤「筆參造化墨通神」[65] 石濤僧人的修為深化了畫家敏銳心靈，更教人照見、感受自然界萬物無目的性、無計算性的生命姿態。有別於一般傳統文人畫多以中鋒、圓筆為用筆原則，石濤大膽運筆，恣肆放曠；石濤亦不避諱文人畫以淡為雅、以濕為忌，反其道而行曰：「墨團團裡黑團團，墨黑叢中花葉寬」[66] 不畏用墨「尤忌濃肥，肥則大惡道

[63] 潘天壽著，盧炘、俞浣萍校注：〈論畫絕句之十七〉，《潘天壽詩存校注》，頁65。

[64] 清・八大山人：〈題山水冊頁〉，劉海石選注：《清人題畫詩選注》（瀋陽：遼海出版社，1998年），頁83。

[65] 潘天壽著，盧炘、俞浣萍校注：〈論畫絕句之十九〉，《潘天壽詩存校注》，頁67。

[66] 清・石濤：《大滌子題畫詩跋・竹林蓮沼》卷三，楊家駱主編：《明清人題跋》上冊（臺北：世界書局，1988年）四版，頁189。

矣」[67] 與「作畫最忌濕筆，鋒芒全為墨華淹漬，便不能著力矣」[68] 之說，認為只要掌握得宜濃、淡、焦、重、清各種墨階層次的變化，與黑、白、乾、濕、濃、淡等用墨技法，即能呈現陰陽明暗、凹凸遠近，甚至花葉枯萎青綠狀態，故能在一團墨黑中看見花葉天地之遼闊。

　　石濤的水墨畫，尤以墨點苔的技法顯得豪放恣意。所謂點苔是用毛筆點出各種形狀的點子，以表現山石、地坡、樹林的苔蘚雜草或遠山之樹。自從南唐董源運用點苔法以來，以後的畫家對於點苔都是鄭重其事，十分嚴謹；反之，石濤點苔的用筆上充滿氣勢，灑豆成兵，勇於突破前人訂立的規範。潘天壽師法古人並不自我設限於文人畫家，從師古對象來看，可看到他不拘於成見，不排斥向宮廷畫家與職業畫家學習的態度。

　　有學者說潘天壽的作畫筆線「多聚攏內斂、凝重、堅勁的特徵，其畫風偏剛，並祖述八大、石濤及浙派，……大氣磅礴，富於陽剛之美。」[69] 從繪畫線條的確可知潘天壽以馬遠、夏圭和浙派畫家為師法對象。然而，歷來文人對於南宋院畫與浙派評價褒貶不一，不滿馬、夏的人，一方面除了以殘山剩水的偏安風景譏之，如清厲鶚《南宋院畫錄》云：「恐將長物觸君懷，恰宜剩山殘水也。」[70] 另方面，若從畫家身分與作畫技法來看，原因亦出在馬遠、夏圭乃宮廷畫家，浙派畫家亦多為宮廷畫家或職業畫家，這類畫家一向被文人視為缺乏涵養，用筆強勁顯露，不夠含蓄內斂。因此，在正統文人畫家的眼中，南宋院畫與浙派稱不上高雅一派，然在潘天壽眼中，卻成為突破傳統繪畫窠臼的珍貴養分。

　　潘天壽晚年一系列雁宕山畫作，正是在馬遠、夏圭一邊、一角式構圖上

[67]　明・董其昌著，印曉峰點校：《畫禪室隨筆・卷一》（上海：華東師範大學出版社，2012 年），頁 5。

[68]　清・秦祖永：《桐陰畫訣》，收入楊家駱主編：《清人畫學論著》下冊（臺北：世界書局，1993 年）四版，頁 509。

[69]　梅墨生：《山水畫述要》（北京：北京圖書館出版社，2001 年），頁 59、99。

[70]　清・厲鶚：《南宋院畫錄》，收入楊家駱主編：《清人畫學論著》中冊（臺北：世界書局，1993 年）四版，頁 190。

圖 36 潘天壽 靈岩澗一角
紙本水墨設色 119.7 x 116.7 cm
中國美術館藏

圖 37 潘天壽 小龍湫下一角
紙本水墨設色 107.5 x 107.8 cm
潘天壽紀念館藏

進行轉化，刻意以近景山水搭配山花野卉，呈現新意，可說為顧愷之畫論中「置陳佈勢」與謝赫「六法」裡「經營位置」，或稱「章法」，即今日所說構圖布局生發個人獨特的創意。

如〈靈岩澗一角〉（圖36），潘天壽運用濃淡大小皆不一的墨苔以增添畫面下方的穩定感，墨苔的跳躍感同時又可以讓下方畫面不失於沉滯；復加上赭色的石磯、濃淡相間甚至是刻意空白的石塊，均以用墨達到虛實相間的變化。又如〈小龍湫下一角〉（圖37），繁雜的畫面素材從四面八方聚集過來，佔領了整幅畫紙的空間，顯現畫面追求空間上飽滿沉穩的量美感，不過畫家卻刻意讓長如白練的細涓在畫中央奔流，形成虛實相間。

清代鄒一桂曰：「章法者，以一幅之大勢而言，幅無大小，必分賓主，一實一

虛，一疏一密，一參一差，即陰陽晝夜消息之理也。」[71] 謂章法之理等同陰陽之道，直言畫面佈勢要有主從、虛實、疏密之概念。主從概念不難理解，作畫理應要有主要對象及用以襯托主體之次要對象，主賓分明，方不致產生喧賓奪主或主客不分的問題。然何謂虛實和疏密？二者是否相同？

　　潘天壽對此曾解釋：「虛實，言畫材之黑白有無也；疏密，言畫材排比交錯也，有相似處而不相混。」[72] 意即有畫處謂之實，空白處謂之虛，故舉凡層岩密樹、繁花草叢等密集厚重處皆為實，而水霧煙雲、殘花枯草等微茫飄渺處皆屬虛，無虛不能顯實，無實不能存虛，虛實相生；疏密則是指畫材彼此間的遠近距離，遠則疏，近則密，若畫材不講求距離遠近的疏密安排，則無自然錯絡之美可言，無疏不能成密，無密亦不能見疏，疏密亦須相成，繪事乃成。

圖 38　潘天壽　八哥崖石圖
148 x 178.5 cm　藏於潘天壽紀念館

　　除了虛實疏密外，潘天壽還留意到，中國傳統繪畫上處理構圖透視的多種靈活的方法。他說中國繪畫之寫取自然景物，每每取近則少取遠，取遠則少取近。前者以人物花鳥為多，後者以山水為多。使畫面上所取之景物，不致遠近大小相差過鉅，易於觀賞。[73] 然

[71]　清·鄒一桂撰：《小山畫譜》，收入俞崑編著：《中國畫論類編》（下），頁1164。

[72]　潘天壽：《潘天壽畫論》（臺北：華正書局，1986 年），頁32。

[73]　潘天壽著，潘公凱編：《潘天壽談藝錄》（臺北：中華文物學會，1997 年），頁128。

圖 39　潘天壽　鷹石山花圖
142 x 183 cm　私人收藏

而，潘天壽卻進一步用特寫鏡頭的概念，結合遠、近素材，打破傳統山水畫與花鳥畫的繪畫分科法，除了將近景山水結合山花野卉外，也採取山水巨石搭配鳥禽的方式，翻出新意。如 1962 年〈八哥崖石圖〉（圖 38）與〈鷹石山花圖〉（圖 39）。

潘天壽繪畫在借鑑對象上，不排斥宮廷畫家，以開放的師古胸襟，除向文人畫家亦向宮廷畫家取經，在馬遠、夏圭一邊、一角式構圖上進行轉化，刻意以近景山水搭配山花野卉或鳥禽，呈現山水畫結合花鳥畫的新意，於「經營位置」上展露新意。並且講求虛實、疏密、遠近之概念，而這些概念源於陰陽晝夜消息之理也，背後乃以中國哲學思想為底蘊，有別於西畫以科學原理為要旨。

黃賓虹自幼即臨摹家裡所藏古書畫，熟悉明沈石田（1427-1509）、王蒙（1308-1385）、董其昌（1555-1636）、查士標（1615-1698）等人畫作。在黃賓虹看來，如何才是正確的師古方式？「師古人。唐畫刻劃，宋畫獷悍，元人學唐，細而不纖，粗而不惡。明初吳偉、張路名盛一時，論者稱為野狐禪。清初婁東、虞山，專事臨摹，識者謂其少真面貌。」[74] 黃賓虹認為唐畫講究精細描摹，宋畫粗野強悍，元人作畫興復古意識，學習唐畫擺脫其缺點，更上層樓。可是，同樣學習前人明初吳偉（1459-1508）、張路（生卒年不詳），追隨宗法南宋院體風格由戴進（1388-1462）開創的浙派風格，雖享有

[74] 黃賓虹著，浙江省博物館編：〈寫作大綱〉，《黃賓虹文集・書畫編》下，頁 475。

盛名，卻暴露浙派末期「狂態」、「邪學」缺點。到了清初，婁東派、虞山派只是祖述宗師，缺乏個性、創意的表現。可見，師古也是一門大學問，須重視臨摹、取捨、記錄、救弊等各項細部環節。

黃賓虹認為學畫須師法古人的理由在於，真正懂得師古人的名家，明白師古不等同於如法炮製，還要取長捨短，有所心得，避免古人弊病。如元代大家黃子久（1269-1354）、倪雲林（1301-1374）、吳仲圭（1280-1354）三人皆學五代董北苑（？-約 962），但卻各得其貌，這是因為「大人達士，不局於一家，必兼收並攬，廣議博考，以使我自成一家，然後為得。此可謂善臨摹者進一解矣。」[75] 善臨摹者懂得廣泛借鑑古人畫作，兼容並包，最終自成一家。

黃賓虹師法對象主要為五代董源、巨然，宋米氏父子，元四家，明沈周、董其昌、龔賢，及明清之際以渴筆焦墨呈現簡逸清雅的新安派畫家。喜畫山水的黃賓虹以山水畫家為師法對象自是當然，然從中亦可發現，黃賓虹學習對象僅限於文人身分的山水畫家，即以繪畫為遣興，而非以此為生，可以看到黃賓虹始終站在「雅」文化觀點上回應俗世風格繪畫。

在學習內涵上，學者指出，早年黃賓虹學習的是新安畫派疏朗淡雅的風格，故早期畫作多予人枯硬幽冷之感，被稱作「白賓虹」；晚年喜愛濃重的北宋山水，轉而學習黑密厚重的積墨方式，朝向沉厚濃鬱的畫風過渡，人稱「黑賓虹」。[76]。從蕭寥雲樹的疏簡一路，轉向層巒叢樹的密不通路；從董其昌主淡的路數，移往龔賢雄渾的墨氣，反映出黃賓虹早年常借畫表達人品逸氣。晚年則由疏到密，由「知白」到「守黑」，從「白賓虹」過渡到「黑賓虹」，充分體現出山川草木的渾厚華滋，將文人作畫抒情之雅事，上昇至贊天地萬物化育之大旨。

[75] 黃賓虹著，浙江省博物館編：〈美展國畫談〉，《黃賓虹文集・書畫編》上，頁469。

[76] 楊新、班宗華等著：《中國繪畫三千年》（臺北：聯經出版事業公司，1999 年），頁 312。

　　從黃賓虹繪畫風格與師法對象選擇不難發現，黃賓虹既不願與時人同樣盲目追隨清初正統四王畫家，因全然摹仿，難以突破前人成就；亦無意抄襲揚州八怪或石濤一類野逸派畫家，並將這類畫風歸類為無正式拜師學畫者的仿效來源。於此情形下，黃賓虹詳論各種用筆用墨之法，其繪畫筆法來自書法用筆語彙，繼承文人畫書法用筆的傳統，用墨之說亦集結唐代以降名家採取的各種用墨方式。

　　黃賓虹延續明清畫家重視用筆、用墨的方法，參照前人畫論，尤其發揚了謝赫「骨法用筆」、五代荊浩「六要」[77] 中的「筆」與「墨」。

　　何謂「筆」？荊浩所謂「筆」，指的是「筆法」。依據法則，要靈活變化，不受形質的拘束，要舞動揮灑，謂之「筆」。中國畫是線條的藝術，看重以筆線為間架，以線為骨的用筆之道，以表達對象內在活力精神。何謂「墨」？荊浩所謂「墨」，指的是「墨法」。根據濃淡不同的墨色，自然表現景物的高低深淺，謂之「墨」。用墨講求黑白、乾濕、濃淡相成之理。清唐岱曰：「墨有六彩，而使黑白不分，是無陰陽明暗；乾濕不備，是無蒼翠秀潤；濃淡不辨，是無凹凸遠近也。」[78] 墨色本身即具豐富的六彩變化，若運用得宜，能收斑斕之效。

　　綜合前人見解，黃賓虹提出「五筆七墨」說。[79]「畫者意在筆先，神傳

[77] 南朝梁謝赫「六法」主要根據人物畫所發，而唐末五代人荊浩則針對山水畫，於〈筆法記〉中提出「六要」：「夫畫有六要，一曰氣，二曰韻，三曰思，四曰景，五曰筆，六曰墨。……氣者，心隨筆運，取象不惑。韻者，隱迹立形，備儀不俗。思者，刪撥大要，凝想形物。景者，制度時因，搜妙創真。筆者，雖依法則，運轉變通，不質不形，如飛如動。墨者，高低暈淡，品物淺深，文彩自然，似非因筆。」見五代‧荊浩：〈筆法記〉，收入何志明、潘運告編：《唐五代畫論》（長沙：湖南美術出版社，1997 年），頁 251。此文載於明王世貞編《王氏畫苑》，清《佩文書畫譜》卷十三亦載此文，民國于安瀾將此文收入《畫論叢刊》中。

[78] 清‧唐岱撰：《繪事發微》，收入俞崑編著：《中國畫論類編》（下），頁 848。

[79] 黃賓虹：〈畫談〉與〈虹廬畫談〉，均分別記載了用筆與用墨之法，《黃賓虹文集‧書畫編》（下），頁 159-163、499。〈畫談〉連載於《中和》月刊第 1 卷 1、2 期；〈虹廬畫談〉錄自手稿，當為 1952 年前後所作。

象外，欲師古人，必自討論筆法始矣。」[80] 畫者之意，對象之神，均藉筆法傳遞，故須格外留心用筆之法。

黃賓虹言用筆之法有五：「平、圓、留、重、變」。「平，如錐畫沙；圓，如折釵股；留，如屋漏痕；重，如高山墜石；變，參差離合，大小斜正，肥瘦短長，俯仰斷續，齊而不齊，是為內美。」所謂平，指懸腕，腕與肘平，肘與臂平，全身之力，運之於臂，由臂使指，用力平均。圓，起筆用鋒，收筆迴轉，首尾相接，勢取全圓。留，筆有回顧，凝神靜濾，不疾不徐。重，重非重濁，亦非重滯。而是筆力能扛鼎，筆下金剛杵。變，布置有左右回顧，上下呼應之勢，而成自然。[81] 意即用筆須留意身體和手勢，審慎施力，五種用筆之法各有巧妙。

「平」，用力平均，線才有力。「圓」，用筆圓轉，才富有彈性。「留」，行處皆留，意在筆先，意到筆隨。「重」，力透紙背，入木三分。「變」，順勢而為，渾然天成。點出中國筆法變化多端，有自然平正、凝練含蓄、圓潤穩重、勁健有力、超於法外的各項特質。

反之，用筆之弊有描、塗、抹，分別指無起訖轉折之法、暈開濃淡色澤、順拖而過的方式。「氣韻生動由力出」[82] 主從順序為用筆有力，有力而後有墨，有墨而後有韻。凡用筆無力，淪為描、塗、抹時，便是欺詐之技的江湖畫，不明用力之法，便是市井畫。[83] 黃賓虹反對的是那些用筆無力與不明用力之法的畫。是以，黃賓虹師古人以用筆得當為重要原則。

用墨之法則有七：「濃墨法、淡墨法、破墨法、漬墨法、潑墨法、焦墨法、宿墨法。」按黃賓虹解釋，此七種特性依序大致為：唐宋畫多用濃墨，墨色如漆，神氣賴此以全；淡墨法墨瀋瀜淡，淺深得宜，墨色亦滋潤；畫石

[80] 黃賓虹著，浙江省博物館編：〈筆法要恉〉，《黃賓虹文集・書畫編》（上），頁463。

[81] 黃賓虹著，浙江省博物館編：〈畫談・用筆之法有五〉，《黃賓虹文集・書畫編》（下），頁159-160。

[82] 黃賓虹：《黃賓虹畫語錄・筆墨篇之二》（臺北：華正書局，1986年），頁26。

[83] 黃賓虹：《黃賓虹畫語錄・論畫書簡》，頁71-72。

要雄奇磊落，落墨堅實，乃為破墨之功，以濃破淡或以淡破濃；山水樹石古人多用漬墨，蒼潤可喜；以墨潑幛上，不見墨污之迹是為潑墨；焦墨乃於濃墨、淡墨之間，運以渴筆，意極華滋；宿墨視之恍如青綠設色，但知其古厚。[84] 此七種用墨方式各有特點。

　　「濃墨」墨多水少，色澤如漆，神氣賴此以全；「淡墨」因滲水效果，變化層次和範圍大；以濃破淡或以淡破濃，「破墨」法若運用得宜，可使墨色濃淡相映、潤澤鮮明；「漬墨」濃黑而四邊淡開，得自然之暈；「潑墨」乃根據潑墨形狀，順勢寫成，可得意外之喜；純用濃墨不蘸水是為「焦墨」，用得好則剛健有力，反之，則形同枯槁。「宿墨」乃硯中隔宿之墨，水分因蒸發而墨色更濃黑，畫家須有高明的工夫，運用於畫才能具有神采煥發、畫龍點睛的醒畫作用，否則，易犯枯硬濁污之病。

　　中國用墨之法千變萬化，濃墨表現物體陰面、淡墨表現陽處、破墨表現物象厚薄輕重的立體感、積

圖 40 黃賓虹　仿巨然墨法山水　設色
68.1 x 31.9 cm　浙江省博物館藏

84　黃賓虹著，浙江省博物館編：〈畫談‧用墨之法有七〉，《黃賓虹文集‧書畫編》
　　（下），頁 162-163。

墨形成渾厚華滋之感、潑墨顯得痛快淋漓、焦墨能得提神蒼潤之效、宿墨可增加神采。黃賓虹說：「畫重蒼潤。蒼是筆力，潤是墨采。筆墨功深，氣韻生動。」[85] 在他看來，若能明白筆墨之道，自然表現出氣韻生動。

黃賓虹不僅總結傳統歷代畫家筆墨用法，強調筆墨乃畫家心性的載體，提出「五筆七墨」說，還以實際創作回應師古人筆墨傳統「雅」的成果。例如 1953 年〈仿巨然墨法山水〉（圖 40），題款上黃賓虹列舉自巨然以降擅長用墨的畫家「巨然墨法自米氏父子、高房山、吳仲圭一脈相傳，學者宗之。及董其昌用兼皴帶染法，婁東虞山日益凌替，至道、咸為之中興。八十九叟，賓虹。」列出歷朝善於用墨的古代畫家，自五代至道咸，呈顯濃厚的傳承意味。黃賓虹此畫與其說是承襲前人用墨之法，毋寧說是效法前人的用墨精神。因為從畫作墨法來看，黃賓虹是以自身領會的用墨之道出之，以濃墨、宿墨體現山林濃密景致，在淡墨、破墨與赭黃二色烘托下，呈現小屋和扁舟的輕盈。

又如 1946 年〈擬意范寬〉（圖 41），畫中並沒有出現范寬典型的

圖 41 黃賓虹 擬意范寬 設色
90 x 60 cm 浙江省博物館藏

85 黃賓虹：《黃賓虹畫語錄・筆墨篇之二》（臺北：華正書局，1986 年），頁 30。

「巨碑式」構圖，即將高山置於畫面正中央，若沒有畫題，我們甚至可能很難立即聯想到范寬。黃賓虹領略到的范寬，乃款題所記：「范華原筆，渾厚華滋，為六法正軌。壬辰，八十九叟，黃賓虹擬古。」體驗到的是如何使山林「渾厚華滋」的范寬，於是，黃賓虹捨棄構圖上的相似，以遒勁筆法擬范寬逸宕之氣。此例再度印證黃賓虹師法的是古人之意，而非古人之迹；且回過頭去比較西洋畫家模仿前人畫作的想法，更能彰顯兩者之別。

黃賓虹在繪畫歷史傳承中進行筆墨革新，此屬士大夫繪畫傳統裡「雅」文化的傳承與變革。觀者若不明白前人筆墨之法的精妙，則無從理解黃賓虹筆墨革新的意義，也會誤解「仿」、「擬」的真正意義，其意不在於重複前人足跡，而是對古人筆墨精神的一種再創造。

綜上所述，我們得出四大家由謝赫「六法說」推陳出新，創造雅俗涵攝的畫作，或追隨明清花鳥大家的腳步，或以五代至明清山水大家為師，形塑出心目中理想的師古典範。四大家在「師法古人」的對象與方式上，吳昌碩雖以世俗題材作畫，但因取法清代李復堂、張孟皋等以篆刻入畫，使畫作兼具世俗感與金石氣。齊白石師法明清花鳥大家徐渭、八大山人、石濤等人，將文人寫意注入原本擅長的寫實畫。吳昌碩擅於重組花材，原墨混搭。齊白石精於似與不似，原墨相映。潘天壽另闢蹊徑，旁及馬遠、夏圭的構圖章法，在一角式構圖上進行轉化，近景山水襯以山花、蛙蟲或激流，呈顯「一角」之美，別具新意。黃賓虹的師古對象主要為董源、巨然，米氏父子，元四家，沈周、董其昌，及宗法黃公望、倪瓚又重視領略山水的真精神，不拘泥於擬古風氣中的新安畫派畫家，如漸江、查士標等山水畫家。潛心深研古人用筆用墨之道，總結歷代筆墨用法。

四大家「師法古人」有何效用？如何藉此回應時代課題？

我們以謝赫「六法」說為主要參照依據，察覺出吳昌碩於「經營位置」與「隨類賦彩」有所變革，結合饒富俗世趣味的海派繪畫，使畫達到雅俗共賞的境地。齊白石在「應物象形」與「隨類賦彩」的項目上予以推進，使畫擁有似與不似的趣味，並創造出「紅花墨葉」的濃烈對比，同樣達成雅俗共賞。潘天壽於「置陳布勢」即「經營位置」方面，開創出近景山水與花鳥結

合的新意，既承襲前人傳統，又自出機杼，於畫面結構創發新意。黃賓虹則深入鑽研「骨法用筆」的傳統，總結前人筆墨見解，提出「五筆七墨」說，充分發揮「用筆」、「用墨」之說，深化了中國傳統畫論裡最鮮明的筆和墨兩大元素，且捨棄構圖上的相似，以各種筆墨之法擬前人之畫氣，師古人之意，而非古人之迹。

　　四大家於師古過程中，表現了繪畫風格理想的依歸，汲取古畫優越處，且運用個人心性與才情詮解，使之成為創作基石，呈現出師法古人的效用。無論於師法對象和方法上，各有所成，分別傳承了歷代畫家寶貴的經驗與智慧，立基前人繪畫成就上持續挖掘創新，學古卻不泥古，古樹著花，賦予傳統繪畫生生不息之生命力。

第二節　師今人與應時境：「與時俱化」

　　中國古代畫論於師法途徑上，如前所述，多有崇古、法古傾向。如元代趙孟頫刻意師法唐代和北宋畫風，企圖掃去南宋當代繁瑣濃豔的院畫習氣。明清以降，復古風氣更盛。自董其昌提出文人畫應效法始祖王維，盛讚董源、巨然、李成、范寬、李公麟、米芾、元四家、文徵明、沈周等人皆其正傳，遠接衣缽。此說一出，影響後世近三百年。故曰歷代畫家與評論者或提倡師法古人，或主張效法自然，罕見強調師法當世之人，即「師今人」的論調。

　　「師今人」意味歷史觀念的改變，古未必佳，今也未必不如古。如此想法接近現代社會發展進程，具有現代性特徵。自工業革命以來，社會快速變遷，各方面發展日新月異，許多科技均奠基在最新的觀念和技術上，推陳出新，不斷向前推進。故曰「師今人」有著不脫離時代脈動，與時代同步「與時俱化」的意味。

　　四大家在師法古人之外，具有其他傳統畫家較為罕見的「師今人」與「應時境」部分。何謂「師今人」與「應時境」？怎樣界義？「師法今人」與「應時境」的理由及效用如何？四大家如何「師法今人」與「應時境」？

其對象、方式及效用何在？

壹、「師法今人與應時境」的界義、理由及效用

何謂「師法今人」？指的是師法同時代之人。何謂「應時境」？意指畫家因應時境，以當代觀點潛研中國傳統繪畫精神。

主張師法同時代之人，這在崇尚復古的中國古代較為罕見。如前所述，中國一向尊崇古人與文化。孔子嘗言：「郁郁乎文哉，吾從周。」[86] 所有的禮樂制度周代都已制訂得周延完備，自西周禮崩樂壞，後世便是致力於恢復周朝的文采盛貌。這意味典型在夙昔。後代子孫只要設法讓人心和社會回到昔日古樸淳厚的樣貌型態，使「老有所終，壯有所用，幼有所長」[87] 便堪稱達到古人所憧憬的理想大同世界。

「師法今人」的理由與效用為何？顏崑陽認為，學習同代之今人，即是「漣漪效用」。「漣漪」，以一個中心點向四周擴散的意象，表示某一新的文體被一典範性作家創始之後，同代作家模習擬作而蔚然成風的並時性擴散現象。[88] 是以，「師法今人」能使某種新的典範成形並且形成擴散作用。

如果畫家從未明言自己受到同時代誰的影響，我們便無法斷言他「師法今人」；不過，即使如此，也很難說該畫家全然沒有受到同時代的情境影響。我們還是能藉由畫家的言論與畫作，探知他可能因應時境，有所參照與借鑒。此即為「應時境」的理由與效用。

[86] 《論語·八佾》，見宋·朱熹：《四書章句集注》（臺北：大安出版社，1996年），頁87。

[87] 《禮記·禮運》，見清·孫希旦撰，沈嘯寰、王星賢點校：《禮記集解》上（臺北：文史哲出版社，1990年），頁582。

[88] 顏崑陽：〈論「典範模習」在文學史建構上的「漣漪效用」與「鍊接效用」〉，《建構與反思——中國文學史的探索學術研討會論文集》（下）（臺北：臺灣學生書局，2002年），頁814-815。全文頁787-833。

貳、「師法今人與應時境」的對象、方式及效用

四大家不惟崇尚古人，亦師法今人。關於師法今人的對象、方式及效用，大抵可由四大家效法哪些今人談起。

一、吳昌碩師法當代海派畫家

如第二章所述，吳昌碩多方結交海派畫家，如高邕、張熊、蒲華等人，更學習海派巨擘任伯年的畫風，與這些海派畫家亦師亦友，吳昌碩的師法對象不惟古人，實際上已擴及對當時畫家的學習。

前一節提及吳昌碩擅長將兩、三種以上雅俗不同的花卉，組合在同一畫面。此法能在海派畫家，如任伯年的畫找到淵源。據李鑄晉、萬青力研究，任伯年1885年的〈吉金清供圖〉（圖42）為海派繪畫的其中一種特色，它反映了上海的新趣味。用拓印的方法，將春秋時期青銅器的全形拓及銘文印於畫上，然後添上梅枝、牡丹、玫瑰等花卉。這種擺設，將各種時人喜愛的花卉襯托得更古雅，也反映了晚清考古之風與大量出土青銅器的研究風氣。[89] 在晚明人眼中，玫瑰「實非幽人所宜佩。嫩條叢刺，不甚雅觀，花色亦微俗。」[90] 然而，一旦與梅枝、青銅器

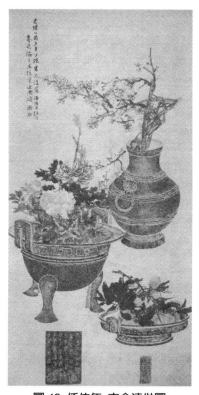

圖42　任伯年　吉金清供圖
紙本　設色　天津藝術博物館藏

[89] 李鑄晉、萬青力：《中國現代繪畫史：晚清之部（1840-1911・導論》（臺北：石頭出版社，1998年），頁108-109。

[90] 明・文震亨撰，陳劍點校：《長物志》卷二　花木（杭州：浙江人民出版社，2011年），頁38。

的全形拓重組時，便能擺脫俗氣。值得注意的是，吳昌碩亦作過這類雅俗共
賞繪畫，如 1902 年〈鼎盛〉（圖 43）即具代表性。

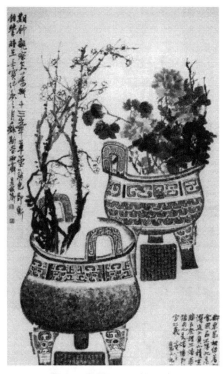 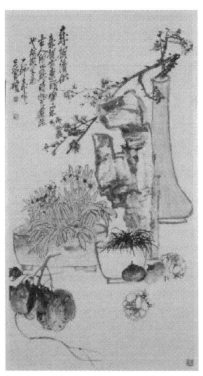

圖 43 吳昌碩　鼎盛　設色　　　　　圖 44 吳昌碩　歲朝清供圖　設色
180.1 x 96 cm 浙江省博物館藏　　　151.6 x 80.7 cm 北京故宮博物院藏

　　此外，像是 1915 年〈歲朝清供圖〉（圖 44）此圖有別於一般歲朝圖常
取牡丹為要素的作法，吳昌碩在此刻意選擇瓶梅、水仙、蒲草、石頭等元
素，並曾記曰：「凡歲朝圖多畫牡丹，以富貴名也。予窮居海上，一官如
虱，富貴花不必相稱，故寫梅取有出世之姿。」[91] 相形之下，吳昌碩這幅
歲朝圖顯得簡樸素雅，具有濃厚的文人氣息。

[91]　吳昌碩：〈紅梅鞠華鐙歲朝圖〉，《吳昌碩詩集》，頁 328-329。

　　吳昌碩「師今人」的對象多為海派畫家。踏入畫壇以賣畫為生，由於結交了高邕、張熊、任伯年、蒲華等海派畫家，亦師亦友，往來切磋，使吳昌碩掌握到當時繪畫雅俗共賞的契機，其畫得以受到時人青睞。

二、齊白石師法民間畫師、文人雅士乃至吳昌碩

　　綜觀中國傳統寫意畫家，絕少有像齊白石這樣既能寫實又能寫意。其栩栩如生的寫實工夫全拜「師今人」所賜。齊白石「師今人」的對象包含民間畫師、名士雅士、古文學家，乃至吳昌碩，也加入詩社切磋詩文，鑽研篆刻。

　　湘潭著名民間畫師蕭傳鑫，及其友同為畫像名手的文少可，傳授齊白石畫肖像的技藝。也因這寫實細膩的本事，使齊白石從雕畫匠改行為畫匠，賣畫養家。齊白石自述：「那時照相還沒盛行，畫像這一行手藝，生意是很好的。畫像，我們家鄉叫做描容，是描畫人的容貌的意思。有錢的人，在生前總要畫幾幅小照玩玩，死了也要畫一幅遺容，留作紀念。」[92] 我們看齊白石作〈黎夫人畫像〉（圖 45）及他為父母親所畫的遺像（圖 46、圖 47），人物臉部細膩逼真的表情，足以媲美照相技術，可以看出他在寫實上的純熟技術。

圖 45　齊白石　黎夫人像　紙本　設色
129 x 69 cm　遼寧省博物館藏

[92]　齊白石：《白石老人自述》（臺北：臉譜出版社，2001 年），頁 72。

圖46 齊白石 齊白石父親遺像

圖47 齊白石 齊白石母親遺像

　　除此之外，如第二章所述，齊白石師從湘潭名士胡沁園、陳少蕃。與胡沁園習工筆花鳥草蟲，觀摩其所藏古今書畫。隨陳少蕃熟讀《唐詩三百首》、《孟子》、唐宋八家古文、《聊齋誌異》等詩文小說。因受邀畫雅士黎松庵父親的遺像，故結識了一批讀書人並成立「龍山詩社」，切磋詩文，研習篆刻，並繪有〈龍山七子圖〉（圖48）。

　　後拜經學家、古文學家、詩人王闓運為師，陸續結識其師門下一批文人雅士。桂陽名士夏壽田、著名書家李瑞清、郭葆蓀兄弟、湘潭同鄉張翊六、晚清著名書家曾熙、李瑞荃、詩人樊增祥。廣泛結交今人的結果，使齊白石全然浸潤於談詩論文，習字畫研篆刻的雅文化，審美品味亦逐漸由通俗走向菁英。於不惑之年始遠遊，到了西安以後，漸漸轉向寫意畫法，關心作畫物象形似與不似的問題，改用大寫意筆法，漸趨文人雅士的寫意畫風。不過，冷逸的文人寫意畫風，並不符合繪畫市場廣大買家的喜好。

　　之後，聽從陳師曾勸告，學習海派書畫領袖吳昌碩大寫意花卉翎毛一派，改走氣勢瀟灑大寫意畫。齊白石曰：「青藤雪个遠凡胎，老缶衰年別有

才。我欲九原為走狗，三
家門下轉輪來。」[93] 老
缶正是吳昌碩。吳昌碩的
畫貼近當時普羅大眾，能
引起共鳴，是當時頗受歡
迎的指標。齊白石學習了
吳昌碩的設色技法，於畫
面上施以濃麗色彩，進一
步發揚了「紅花墨葉」花
鳥畫風格。與吳昌碩以調
和後的複色作畫習慣不
同，齊白石傾向使用單純
原色作畫，讓枝葉墨色與
花瓣鮮明原色形成濃烈對
比，此即所謂「紅花墨
葉」。

　　師法吳昌碩，使齊白
石的畫具有當代庶民生活
氣息，大受歡迎。但又懂
得融入自身天真純樸的性
格，於嚴謹的寫實工夫
外，注入文人大寫意的瀟
灑，且以原色作畫，澄澄

圖48　齊白石　龍山七子圖　水墨設色

紅花與昭昭墨葉，形成有別於吳昌碩的紅花墨葉派。試想，如果齊白石從未
鑽研過寫實的肖像畫與精緻的工筆畫，未曾學習古人高雅遠逸的文人畫及相
關學問；那麼，終其一生很可能只是一名技藝精湛的畫匠，或僅為吳昌碩的

93　王振德、李天庥編著：《齊白石談藝錄》，頁21。

複製品，無法自闢蹊徑，獨樹一幟。種種「師今人」的際遇和努力，造就齊白石成為一代大師的緣由。

三、潘天壽師法吳昌碩

　　潘天壽在「師今人」的部分，最明顯的就是以吳昌碩為學習對象。潘天壽透過吳昌碩表姪孫諸聞韻的推介，年僅 27 歲的潘天壽以詩畫謁見已是 80 高齡的海派泰斗吳昌碩。吳昌碩贈篆書對聯：「天驚地怪見落筆，巷語街談總入詩」[94] 獎勵後進。復作長古〈讀潘阿壽山水障子〉：「只恐荊棘從中行太速，一跌須防墮深谷，壽乎壽乎愁爾獨。」[95] 勸勉潘天壽作畫不應橫塗直抹，如野馬狂奔不受束縛。此後，潘天壽收斂恣意揮灑的態度，往深邃嚴肅的方向邁進。其結果，用吳昌碩幾年後的話說：「阿壽學我最像，跳開去離我最遠，大器也。」[96]

　　謁見不久後，潘天壽作有〈擬缶翁墨荷圖軸〉（圖 49），便逐漸收起早年恣意狂放的習氣，改以較為含蓄穩健的中鋒用筆，施以破墨之法，使荷葉濃淡交錯，枯濕相間。於用筆用墨上，不僅仿效吳昌碩的〈墨荷圖軸〉（圖 50），布局上也同樣將主體置於畫面一角，呈現出吳昌碩常用的對角斜式構圖，或左上角留白，或右上角留白題款，常以「勢」取勝。

　　潘天壽特別留意到吳昌碩作畫磅礴酣暢之「勢」。他指出吳昌碩畫以氣勢為主，故在布局方面，不論直幅橫幅，往由左下面向右面斜上，它的枝葉也作斜勢，左右互相穿插交權，緊密而得對角傾斜之勢。[97]「勢」是畫幅上各種「力」的組合與拉鋸，安排與布置。完美的「勢」端憑各種形狀、方向、力量的平衡。潘天壽說：「不等邊三角形不宜有直角。一般以三點為好，四點、五點佈置易散漫。如畫幅寬敞，可將氣勢拉長，散得開，容易得

[94] 見潘天壽：〈談談吳昌碩先生〉，《潘天壽畫論》（臺北：華正書局，1986 年），頁 222。

[95] 吳昌碩著：〈讀潘阿壽畫山水障子〉，收入童音點校：《吳昌碩詩集》（上海：華東師範大學出版社，2009 年），頁 301。

[96] 盧炘：《潘天壽》（石家莊：河北教育出版社，2000 年），頁 226。

[97] 潘天壽：〈談談昌碩先生〉，《潘天壽畫論》（臺北：華正書局，1986 年），頁 224。

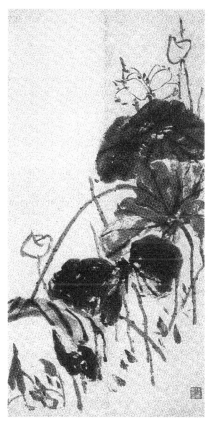

圖 49 潘天壽 擬缶翁墨荷圖軸
生宣紙　水墨　138.5 x 68.3 cm
寧海文物管理委員會藏

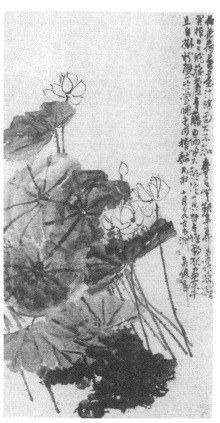

圖 50 吳昌碩 墨荷圖軸
1896 年　紙本　水墨　上海博物館藏

勢。」[98] 不等邊三角形已能自成氣勢，若刻意分散畫材為數點，氣勢反倒
易渙散，此涉及佈局是否妥當。

　　潘天壽論繪畫構圖也以「勢」說明繪畫「開合」。繪畫上的開合與做文
章起結一樣，有局部起結，也有整體起結。畫中開合與來去氣勢有密切關
係，要經常看古人作品予以消化。潘天壽舉例說，畫一棵樹有起和結。如老

[98] 潘天壽著，潘公凱編：〈1961 關於「中國畫布局問題」的講座〉，《潘天壽談藝
　　錄》，頁 137。

樹構圖（圖 51），樹根為起，樹幹為承，樹梢為結。這棵老樹雖生兩根，但根部位置相距不能太遠，它可以承樹幹而上，且兩根應有大小疏密和主次之分。就畫材搭配來說，如紫藤燕子圖（圖 52），右上邊起①下結②。其中下部紫藤花的勢必須向外，不能向內，而燕子向前飛，這樣才能使花與燕的勢協調起來。

圖 51 潘天壽 老樹構圖

圖 52 潘天壽 紫藤燕子圖

圖 53 潘天壽 竹幹圖

圖 54 潘天壽 竹幹題款圖

　　除了畫材必須彼此搭配協調外，題跋也是構圖上不可或缺的素材。如竹幹圖（圖 53），其竹幹起於左紙邊與下紙邊，起於斜勢，結於斜勢。右邊稍空，補以兩直行提款便是。此種布局，為取其有氣勢，其氣勢即在於向右上方直上，①②根竹幹不能觸及下畫邊，第三根竹幹必須下去，使其得傾斜之排布。題款也必須有傾斜直上之勢。如竹幹題款圖（圖 54）。起結間須形成相互配合之「勢」，才能平衡構圖上的開合。[99] 潘天壽的畫作在佈局上，往往有別出心裁處，主要得力於其對「勢」的關注。可見「今人」吳昌碩對潘天壽習畫之重要性。

四、黃賓虹參照、借鑒西畫

　　黃賓虹賦予「師今人」怎樣的特殊義涵？從「應時境」的角度來看，黃賓虹的畫作是否受到西畫的影響？

　　對黃賓虹而言，「師今人」未必專指當代特定名家。〈國畫教導方針及分年法之意見〉記：「師今人。練習：筆法，本為書法，確有徵引。墨法，歷代名人言論。章法，各家師承及其蛻變。泑造，綜合眾美，自成一家。理論：畫評。畫史。畫攷。畫鑑。」[100] 黃賓虹於「師今人」底下分「練習」與「理論」。「練習」包含書法筆法、歷代名人墨法、各家師承之章法、與綜合眾美，自成一家之泑造；「理論」包括畫評、畫史、畫攷、畫鑑。黃賓虹認為學畫應師今人，因「藝術授受，專門名家，各有口訣。」[101] 從練習筆墨章法，到研讀理論、認識畫史與鑑賞畫作，均不偏廢，其「師今人」以「練習」與「理論」為主要內核。這是由於畫事不僅是一門技藝，更是一種「道」的體悟，不拘泥於任何家法，惟有通過不斷「練習」與「理論」，潛心體悟，才能默契畫學所存之「道」。故畫事須經長年持續的練習，熟悉筆墨章法，方可下筆，畫者須以求道之心悟之。

[99] 潘天壽：〈關於構圖問題〉，《潘天壽畫論》（臺北：華正書局，1986 年），頁 70-128。圖 51 至圖 54 轉引自該文。

[100] 黃賓虹著，浙江省博物館編：〈國畫教導方針及分年法之意見〉，《黃賓虹文集·書畫編》下，頁 58。本文錄自手稿，似為講學或寫作提綱。

[101] 黃賓虹著，浙江省博物館編：〈寫作大綱〉，《黃賓虹文集·書畫編》下，頁 475。

　　雖然黃賓虹未曾留洋，一生以保存國粹為職志，但並不表示他對西畫毫無所悉。〈真相畫報敘〉：「今者粵中諸友，方有《真相畫報》之刊，將蒐全球各種畫藝，分別區類，萃為一編，籠天地於形內，鎔古今為一鑪。余喜其溝通歐亞學術之大，發揚中華國粹之微，陶養人民志行之潔。」[102] 大半輩子身處世界之窗，上海，又任職出版業多年的黃賓虹，工作崗位上時有接觸西畫的機會。

　　黃賓虹 1919-1920 年間曾擔任《時報》的《美術週刊》主編。據王中秀考察，週刊上數百篇不署名文章的作者正是他本人，包含週刊曾連載洋洋灑灑萬餘言的〈新畫訓〉撰稿者亦為黃賓虹。〈新畫訓〉不僅是一部簡潔的西方美術史，行文中亦不時可見中西繪畫史的相互比照。例如：

> 世有君士梯布（今譯康斯太布爾），如中國畫家有荊關董巨，自君士梯布一出，而巴比仲（今譯巴比松）一派，因蒙其響應焉。

> 古皁（今譯庫貝）油畫至有以箆繪畫，一如中國唐宋界畫，進而為黃王倪吳文人寫意之極，遂開後世指頭、潑墨諸畫，無非寓物之適情，遊藝之能事也。[103]

第一段引文認為十九世紀英國風景畫家康斯特勃（John Constable, 1776-1837），向自然擷取靈感的畫作，猶如中國五代山水畫家，荊浩、關仝、董源、巨然。而康斯特勃自然清新的畫風，也開啟了十九世紀 20 至 30 年代法國鄉村風景畫派巴比松派。第二段引文指出，十九世紀中葉法國畫家庫爾貝的寫實主義畫作，堪比中國唐宋時期的界畫，即作畫時使用界尺引線等工

[102] 黃賓虹著，浙江省博物館編：〈真相畫報敘〉，《黃賓虹文集·書畫編》上，頁 47-48。

[103] 王中秀：〈黃賓虹著作疑難問題考辨〉，收入上海書畫出版社編：《黃賓虹研究》朵雲 64 集（上海：上海書畫出版社，2005 年），頁 232-233。

具，用以描繪以建築物為主的畫作。歷經過此番嚴謹的寫實畫風後，才發展出寫意文人畫，乃至指頭、潑墨等更隨性瀟灑的畫。在撰文者看來，西方於近代才發展興盛的風景畫及寫實主義繪畫，於中國古代早已有之。甚至如果用歷史進程的眼光來看，寫實繪畫不過是來到繪畫史發展的某個階段，並非象徵中國畫壇改革派所認定的進步或現代。

　　黃賓虹不僅於工作崗位上有接觸西畫的機會，平日也常和歐友往來談畫論藝。如黃賓虹於書信裡提到：「近二十年，歐人盛稱東方文化，如法人馬古烈談選學，伯希和言攷古，意之沙龍，瑞典喜龍仁，德國女士孔德，芝加哥教授德里斯珂諸人，大半會面或通函，皆能讀古書，研究國畫理論。」[104] 與那些盛讚東方文化的歐人均有往來。晚年更與傅雷通信論中西畫，對西畫並非一無所知。據年譜記載，約 1911 年黃賓虹與德國諦部博士 Dr. med CI. Du Bois-Reymod 訂交，觀其收藏中國古畫，往來談論甚洽。又觀柯士醫生收藏，為其評次優紲。[105] 顯見黃賓虹亦與歐友交流繪事。1914 年協助旅滬的古玩商史德匿（E. A. Strehlneek）編纂《中華名畫・史德匿藏品影本》，並為撰寫序文及附錄總論。序言：「國人惟物質文明是尚，古學精華，坐視凌替，日就淘汰，言國粹者，心焉憂之。史德匿君以異域名流，久居中國而能獨具慧眼，於我邦文藝，若書畫金石，靡不殫精研求，且能深明畫理。」[106]

　　抗戰期間，黃賓虹與傅雷（1908-1966）成為忘年之交，兩人常通信論

[104] 黃賓虹著，浙江省博物館編：〈與傅雷〉，《黃賓虹文集・書信編》，頁 203。

[105] 王中秀編著：《黃賓虹年譜》，頁 83。

[106] 黃賓虹著，浙江省博物館編：〈中華名畫・史德匿藏品影本序〉，《黃賓虹文集・書畫編》上，頁 79。王中秀還從黃賓虹與吳昌碩參與《影本》始末過程的考察，指出中國古玩市場的國際化成為中國畫發展的一道命脈。對要在上海定居的外地人和外國人，介入商業活動是必要和重要的生存途徑，藝術家和收藏家都很少例外。吳昌碩靠鬻畫為生，黃賓虹則從事多種經營，最後打開局面。他們以一個開放的市場為後盾，逐漸擺脫了傳統繪畫的「頹勢」，不但從經濟上走出一條生路，而且在能夠自覺地參與到藝術發展的經濟活動，從而形成世界藝術的觀念。詳見王中秀編著：《黃賓虹年譜》，頁 123。

畫。黃賓虹勸傅雷：「儘可習中國之畫，其與西方相同之處甚多。人同此心，心同此理。所不同者工具物質而已。」[107]「今論歐畫者多重線條，議論頗合古畫之理。」[108]「今東學西漸，歐畫今多變通；民族發達，既由宗教政教綜合文教藝術而光大之。」[109] 足見黃賓虹對於西畫及其歷史並非毫無所悉；反之，對西畫具有某種程度的認識，並且認為東西繪畫最大不同在於所使用的工具，一為水墨，一為油彩，然相同處卻不少。

　　問題是，黃賓虹的畫究竟有沒有受到西畫的影響？

　　畫家兼浙江美院教授朱金樓（1913-1992）說：「不論怎樣，賓虹先生這種既有傳統根底，又得自現實感受的創新表現方法所產生的效果，同西方印象主義風景畫頗多暗合之處。」[110] 孫克提出，黃賓虹的畫和後期印象派有其神似之處。黃賓虹用筆具有動勢，近似於梵谷有力的筆觸。黃賓虹抽象性的筆墨點線，和塞尚注重表現基本結構，力求單純化，不汲汲於經營畫面的形似，均可謂更接近藝術的本質。[111] 王魯湘言：「也許可以毫不誇張地說，一個黃賓虹囊括了差不多半個印象派：以物象的朦朧，他是莫內；從形的抽象，他是塞尚，以點畫的排列，他是梵谷；以色墨的點染，他是修拉。」[112] 上述學者大抵比對了黃賓虹與印象派繪畫的某些共通特徵，但均點到即止，缺乏更深一層的論述剖析，無法據此斷言黃賓虹的畫是否受到西畫影響。

　　蘇碧懿指出，黃賓虹曾向西畫作某種程度的參照，但他的學習不在於直接將西畫技巧硬搬入中國畫，而是受西方現代畫派的某些用光、設色、層次的表現，疏密的方法啟示，高明地套用於中國的筆墨技巧裡，沒有絲毫毀損

[107] 黃賓虹著，浙江省博物館編：〈與傅雷〉，《黃賓虹文集・書信編》，頁 215。

[108] 黃賓虹著，浙江省博物館編：〈與傅雷〉，《黃賓虹文集・書信編》，頁 219。

[109] 黃賓虹著，浙江省博物館編：〈與傅雷〉，《黃賓虹文集・書信編》，頁 226。

[110] 見趙志均：《黃賓虹年譜》（北京：人民美術出版社，1990 年），頁 25。

[111] 孫克：《中國巨匠美術週刊・黃賓虹》（臺北：錦繡出版事業公司，1992 年），頁 6、16。

[112] 王魯湘編著：《中國名畫家全集・黃賓虹》（臺北：藝術家出版社，2001 年），頁177。

中國畫的氣韻。[113] 基本上點出黃賓虹受西畫啟發，高明地學習套用。惜文中缺乏畫作的實際比對，也無依據畫論與畫作解釋清楚黃賓虹晚年看待西畫的矛盾想法。

　　之後有人從藝術造型的角度指出，黃賓虹晚年的畫與莫內、塞尚的風景畫，在視覺上有許多共通處。例如，都出現塊狀色彩的填色法、都運用明暗表現光感與空氣感、都以抽象的幾何造型來描繪景物結構。認為差別僅在於一為筆墨，一為油彩。[114] 本文以為，黃賓虹的畫是否受到西畫影響這個問題，應多方面綜合研究，不惟從直觀印象或藝術造型論斷，也應檢視年譜、書信，解讀畫論，分析畫作，同時需有畫史的視野，乃至中國思想為底蘊，才能較周延性作出研究。如果就單一角度評論，不免流於表淺或片面。

　　本文同意黃賓虹確實借鑒、吸納了印象派畫的變革因素，將之轉化為革新中國畫養分的觀點。黃賓虹雖從未明言他受西畫影響或借鑒西畫，不過，我們可以研究他對西畫的態度與認識，復藉由畫作的比對，探知一二。

　　1912 年〈真相畫報敘〉：「歐雲墨雨，西化東漸，繢采之麗，妍麗奪眸，竊怪山光水色，層折顯晦之妙，其與北宗諸畫尤相印合。嘗擬偕諸同志，歷遍海嶽奇險之區，偕攝景器具，收其真相。」[115] 將西畫喻為北宗畫，並與攝影技術相提並論，呈顯西畫妍麗、寫實的特徵。1923 年〈賓虹畫語〉提及歐美在物質文明極盛下，「彼都人士，咸斤斤於東方學術，而於畫事，尤深嘆美，幾欲唾棄其所舊習，而思為之更變，以求合於中國畫家之學說，非必見異思遷、喜新厭故也，蓋實見夫人工、天趣之優劣。」[116] 一方面說明歐人不像中國人那樣喜新厭舊，而是懂得富有天趣的中國畫；另方

[113] 蘇碧懿：〈論西畫對黃賓虹藝術的影響〉，收入上海書畫出版社編：《黃賓虹研究》朵雲 64 集（上海：上海書畫出版社，2005 年），頁 155。

[114] 劉瑞蘭：〈黃賓虹晚年山水很印象〉，《造形藝術學刊》2010 年度（2010 年 12 月），頁 215。全文頁 209-224。

[115] 黃賓虹著，浙江省博物館編：〈真相畫報敘〉，《黃賓虹文集・書畫編》上，頁 47。

[116] 黃賓虹著，浙江省博物館編：〈賓虹畫語〉，《黃賓虹文集・書畫編》上，頁 145。

面也顯示在黃賓虹眼中西畫多以人工美勝出，缺乏天趣。

　　1943 年黃賓虹說：「畫無中西之分，其精神同也。筆法西人言積點成線，即古書法中秘傳之屋漏痕。」[117] 1948 年信曰：「畫中無中西之分，有筆有墨，純在自然，由形似近於神似，即西法之印象抽象，近言野獸派。……今野獸派思想改變，向中國畫線條著力。」[118] 可見黃賓虹熟悉西畫，尤其印象派、野獸派等現代畫派，並留意到野獸派著意於線條的表現，一如中國畫重視筆線。

　　透過上述材料，可以察覺黃賓虹對西畫的態度和想法前後出現轉折。早年對於西畫的評價並不高，認為西畫因物質文明發達，故多寫實、人工的一面，晚年卻提出中西畫不無對話可能。其對西畫態度與想法前後有所差距，似有矛盾。不過，如前文所述，黃賓虹並非活在真空世界，身處於華洋雜處的上海，任職編輯工作，平日有不少認識西畫的機會，而隨著閱歷見識對某項事物的瞭解日益深化，本就有可能調整原先看法。

　　或許藉由比較、分析畫作，對於「畫無中西之分」、「畫中無中西之分」便不那麼令人費解。底下即透過「線條」與「光感」這兩個重要的繪畫元素，對黃賓虹而言是「用筆」與「用墨」，比較印象派與黃賓虹的畫。

　　西洋畫自文藝復興以降至十九世紀中葉，大抵走的是寫實主義的畫風，注重的是透視、比例、細節等如實的描繪。印象派與此最大不同的是，改變了輪廓線和陰影的畫法。印象派的畫刻意弱化清晰的輪廓線和明確的陰影，取而代之的是或簡短或理性或粗獷等特點不一的筆觸，看重的是光與色彩瞬息萬變的關係。

　　印象派前期大師莫內，常用簡短疾速的畫筆，創造出活潑跳躍的筆觸；追求外光，以補色並置增加彩度和明度的加法混色，陰影部分亦有色彩，只

[117] 黃賓虹〈致朱硯英〉，收入汪己文編：《賓虹書簡》（上海：上海人民出版社，1988年），頁 11。

[118] 黃賓虹〈致蘇乾英〉，收入汪己文編：《賓虹書簡》（上海：上海人民出版社，1988年），頁 56。

是明度和彩度較低。如 1876 年〈水面畫室〉（圖 55）即以短促、簡潔的筆法，表現水面蕩漾的波紋，以藍色、紫色取代傳統黑色的陰影。莫內其餘一系列著名畫作，像是乾草堆系列、白楊樹系列、盧昂大教堂系列畫作，均能見到從晨曦、餘暉到月光，春光、夏日、秋光乃至雪光等，光與色彩隨著時間不斷組合變化的面貌。

圖 55　莫內　水面畫室　油彩畫布　72 x 59.8 cm　美國林肯大學巴尼斯基金會藏

　　黃賓虹作畫也常用這類極簡短筆和墨點，表達單純、活潑的律動感。如〈設色山水〉（圖 56）。年代不詳。畫中山勢的走向和高低起伏，全由短筆與濃墨淡墨，營造出單純、活潑的律動。

　　後期印象派梵谷，保有印象派畫面的動態感，捨棄了視覺的寫實，轉而注重主觀意識下的精神層面，並且多以狂野、粗獷的線條筆觸，強烈鮮明的色彩，表達內心濃烈奔放的情感。如 1889 年〈星夜〉（圖 57）。

圖 56 黃賓虹 設色山水 設色 20 x 31 cm 浙江省博物館藏

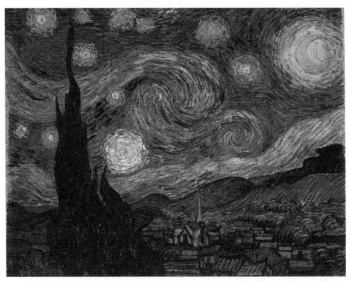

圖 57 梵谷 星夜 油彩畫布 72 x 92 cm 紐約現代美術館藏

黃賓虹作畫重點不在於濃烈情緒的傳遞，而旨在發揚一種畫理精神。如 1953 年〈水墨山水〉（圖 58），除了雲峰的漬墨，畫中主要以力能扛鼎的金石書法線條撐起形體輪廓，極簡的勾勒，近乎抽象的結構形象，卻將遠近山巒、樹林和屋宇，表現得筆筆分明。他曾不止一次強調：「畫法全是書法」、「畫法從書法來」[119]，並且言及：「山石用側鋒」、「畫樹之筆法，須多中鋒」、「房屋用中鋒，舟車亦然」[120]。黃賓虹以書法作畫、作山水，從理論與實踐落實書法入畫的精神。我們看這幅〈水墨山水〉，山的轉折處以折釵股法，使其圓而氣厚。

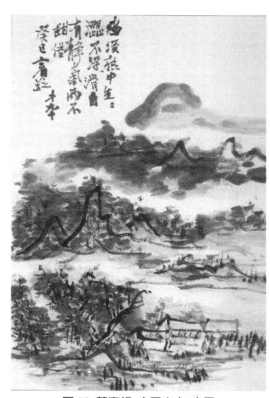

圖 58 黃賓虹 水墨山水 水墨
39.5 x 51.5 cm 浙江省博物館藏

山的向背處以飛白法，使其陰陽分明。屋宇、橋樑以錐畫沙法，使其體正而意貞。遠樹和點苔以印印泥法使其渾而沉。雲以鐘鼎大篆法，使其流行自在而無滯相。水以小篆法，使其波之整而理。繪畫整體意在追求中國哲學裡渾圓氣厚、陰陽分明、體正意貞、雄渾沉著、流行自在、波紋井然，宇宙萬物依循自然天理，運行無礙的義蘊。

　　黃賓虹畫夜景時，常用留白的效果以突顯主題。就視覺效果而言，如

[119] 黃賓虹：《黃賓虹畫語錄・論畫書簡》（臺北：華正書局，1986 年），頁 65、67。
[120] 黃賓虹：《黃賓虹畫語錄・筆墨篇之二》，頁 26、28、29。

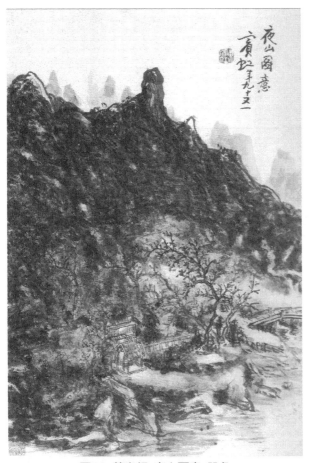

圖 59 黃賓虹 夜山圖意 設色
50 x 60 cm 浙江省博物館藏

1954 年〈夜山圖意〉（圖 59）山腳下的屋宇在一片漆黑夜山中，顯得格外明亮。但畫中明暗表現並非依循西畫物理學外光與受光原理，而是藉由散筆、短線和點的用筆，及點染、積墨的用墨方式，構成黑白虛實交錯，明暗相混的光點，使夜山不因漆黑厚重而死寂沉滯。尤其夜山腳下屋宇的光感，是通過屋宇四周山巒、密林的層層積染，對比出屋宇的明亮感。

作為承先啟後的後期印象派畫家塞尚，其畫作意圖還原形體圓柱、圓球、圓錐原初的構造本質，故抽象的結構形象乃其特點之一。

如〈聖維克多山〉（圖 60）我們幾乎已經看不到西方追求寫實描摹的影子，忽略造型的準確性和明暗陰影，取而代之的是物像的體積感與幾何體感，強調物體之間的關係。

1953 年〈蜀中山水〉（圖 61）。款題曰：「積點而成，層層深厚」、「用兼皴帶染法，淒迷瑣碎」以漬墨寫蜀中山水。黃賓虹打破古人作畫皴和染的程序，兼皴帶染，以皴作染，或以染作皴，在一片抽象散亂的筆法裡，

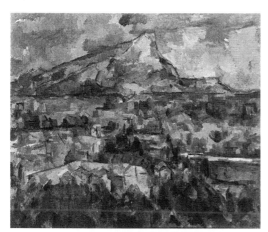

圖60 塞尚 聖維克多山 油彩畫布
73 x 91 cm 費城美術博物館

復以濃墨漬水取蜀中山水蒼翠鬱勃之神，不取形似。與塞尚同樣「非徒摹寫目前之自然」[121] 黃賓虹晚年的畫或筆意極簡抽象，或黑墨團團，既遠離宋人寫實山水，亦不似明清皴法，十分抽象。

黃賓虹於 1948 年上海美術茶會講詞中提到，曾和歐美人談起「美術」這個字來，並問對方什麼東西最美，歐美人說不齊弧三角最美。黃賓虹十分同意這個觀點。他說：「凡是天生的東西，沒有絕對方或圓，拆開來看，都是由許多不齊的弧三角合成的。三角的形狀多，變化大，所以美；一個整整齊齊的三角形，也不會

圖61 黃賓虹 蜀中山水 設色
31.8 x 90.7 cm 浙江省博物館藏

121 王中秀：〈黃賓虹著作疑難問題考辨〉，收入上海書畫出版社編：《黃賓虹研究》朵雲 64 集，頁 233。

圖 62 黃賓虹 設色山水 設色
37.7 x 99.4 cm 浙江省博物館藏

美。」[122] 認為萬物有其原本質樸的自然樣貌，乃經過雕飾後整齊劃一的人工美所遠遠不及。

這背後似有老子「復歸於樸」、「樸散則為器」[123] 的概念。守樸無為，順應自然，復歸於質樸的自然之道。樸質之道若散佚，則變成各種器物。老子講的這些雖然都是哲學思想上的概念，但能相通於畫理、美學。「復歸於樸」、「樸散則為器」的道理，如同畫家針對繪畫上的形體，無須細密斟酌描摹其樣貌，若過於計較亦步亦趨的描繪，反倒顯得支離割裂、矯揉造作，失去物象原始質樸、容納一切的特性，使創作者或觀畫者的思考空間，都易趨向一種刻板的解釋，亦喪失美學抽象思辨的豐富義涵。

晚年的創作裡，黃賓虹也落實其「不齊弧三角」的理論。如 1954 年〈設色山水〉（圖 62）描繪西泠風景。仔細察看畫中許多物像，如土坡、樹林、遙山、橋樑、低垂的枝柳，均似由一個個不齊的弧三角形構成。這些大小、角度不一的三角形，底部雖無連線，但藉由不斷反覆重疊達到完整三角形的視覺效果，似由「不齊弧三角」論點所發展出的畫法。

[122] 黃賓虹：〈國畫之民學──八月十五日在上海美術茶會講詞〉，《黃賓虹文集‧書畫編》（下），頁 450-451。

[123] 《老子‧二十八章》見魏‧王弼等著，大安出版社編輯部編輯：《老子四種》（臺北：大安出版社，1999 年），頁 24。

　　透過畫作分析，我們察覺晚年的黃賓虹很可能借鑒了印象派對輪廓線和陰影元素的改革方法，在「畫無中西之分」、「畫中無中西之分」中西畫並非壁壘分明的觀點下，實踐其中西美學共通的「不齊弧三角」美學理論，並且運用傳統筆墨開創改革的新意。

　　所謂「畫無中西之分」，是指中西繪畫雖構成形式不同，西畫講求點、線、面，中國繪畫筆法自書法來；不過，凡藝術本身即為一種形象性的展現，此乃普遍性。而且人類追求繪畫藝術的精神並無膚色人種、東西方之分，一如飲食、穿衣乃人類生理上的共通需求，心靈上自然也有嚮往繪畫藝術的天性，故言「精神同也」。而「畫中無中西之分」則係指，藝術雖有普遍性，但也有特殊性，即中西畫各自體現其民族精神的面貌，一如希臘民族、阿拉伯民族、中華民族等均有其各異特色。換言之，中國畫與西畫雖在筆畫線條、明暗光感等方面的表現不同，但退一步擴大來說，這些都是繪畫的共同元素，故曰無中西之分。

　　以上論述也說明黃賓虹的確曾受西畫影響，但與其說是「影響」，毋寧說是長期接觸認識西畫後，有所領悟觸發，以此作為變革中國畫筆墨傳統的基礎與參照。黃賓虹之所以沒有承認曾借鑒於西畫，可能是「擔心別人誤會他的繪畫成就全賴西畫的幫助，甚至指責他言行不一致，與他一直推崇的中國畫傳統原則背道而馳。」[124] 或許真有此顧慮亦未可知。

　　不過，至少我們可以確定的是，黃賓虹並不排斥經由長年思考內化後的借鑒。他批評：「折衷一派不東不西，國畫靈魂早已飛入九天雲外……今非注重筆墨，即民族精神之喪之，況因時代參入不中不西之雜作？」[125] 他反對的是直接於繪畫表面形式上生搬硬套，不講究筆墨之道，失去中國傳統筆墨韻味的作法。顯見黃賓虹師今人的方式和師古人一樣，均旨在強調長年琢磨研究，經深思熟慮後的變革。透過上述黃賓虹對西畫的認識與畫作的比

[124] 蘇碧懿：〈論西畫對黃賓虹藝術的影響〉，收入上海書畫出版社編：《黃賓虹研究》朵雲64集（上海：上海書畫出版社，2005年），頁155。

[125] 黃賓虹：〈致傅怒庵〉，《賓虹書簡》，頁34。

對，可探知他可能透過參照、借鑒西畫，從中獲得啟發，悟得筆墨革新之法。

四大家「師今人與應時境」有何效用？如何藉此回應時代課題？

綜合以上所述可知，二十世紀四大家在主張「師古人」的同時，亦不忘跳脫限制，延伸至當代前輩，「師法古人」亦「師法今人與應時境」。比較四大家於繪畫師法途徑上，採取「師今人與應時境」一途，與時俱化，有別於一般愛古薄今的態度。在師法今人的對象上，吳昌碩取法海派畫家，黃賓虹借鑒印象派畫家，齊白石與潘天壽明確地以吳昌碩為師法對象，破除古人厚古薄今的習性。

二十世紀四大家「愛古不薄今」的師法思維，賦予畫作更多時代的氣象。此與趙孟頫強調「古意」，學習北宋之前的書畫已有所不同。猶如杜甫〈戲為六絕句〉：「不薄今人愛古人」、「轉益多師是我師」[126]，採古今並蓄，兼取眾長之師法態度。

第三節　師造化：「心源自然化」

傳統中國畫予人印象似乎臨摹多，寫生少；然而，國畫並非只有臨摹。四大家在習畫途徑上除主張應「師法古人」外，亦強調「師法造化」。此節討論重點包括：何謂「師法造化」？何以習畫須「師法造化」？如何「師法造化」？蘊含什麼效用？四大家對於「師法造化」有何看法？採取怎樣方式為之？「師法造化」之效用何在？如何藉此回應時代課題？

壹、「師法造化」的界義、理由及效用

「師法造化」，用今天的話來說即是向自然界學習。此句源於唐張璪名言「外師造化，中得心源。」張璪善畫樹石山水，曾撰《繪境》說明畫之要

[126] 唐・杜甫著，清・楊倫箋注：《杜詩鏡銓》（臺北：華正書局，2000年），頁398-399。

訣。畢宏在當時畫松石十分有名，當他見到張璪用禿筆或以手摸絹素時，便問張璪原因，張璪回答說：「外師造化，中得心源」畢宏遂擱筆。[127] 何以習畫須「師法造化」？從張璪心源所出，乃松石水雲的精神，這是因為他不斷地吸收、消化了許多造化中客觀的松石水雲；客觀的松石水雲，進入於主觀的心源、靈府之中，而與之為一體。因此，所畫的是自己的心源、靈府，同時也即是造化、自然。[128] 何以心源即造化，靈府即自然？此乃由於畫家描繪外在世界事物，不僅只是停留在表層現象，而是由造化返回心源，從客觀物象返回主觀心靈，如此主客合一，不將外在人事景物視為模仿對象的藝術觀，是中國藝術精神最大特色，也是文人畫藉外在事物抒發自我情性的表現方式。是以，習畫須經過「師法造化」的過程，才能達主客合一之境界，而「師法造化」過程為「外師造化，中得心源」，缺一不可，結合兩者即為「心源自然化」。

　　質言之，所謂「心源自然化」不等同於自然主義或寫實主義畫家，以摹仿外在對象風景為優先考量，畫家須先以造化、自然為師，繼而返回心源、靈府，結合獨特的畫心，融會貫通後出之。唐宋時期的畫家，如韓幹（約706-783）畫馬、吳道子（約 680-759）畫嘉陵江、趙昌（生卒年不詳）寫生花卉，均十分重視寫生。元代黃公望亦熱衷寫生，嘗自述：「皮袋中置描筆在內，或於好景處，見樹有怪異，便當摹寫記之，分外有發生之意。」[129] 寫生而得的景色，能親臨自然現場，捕捉草木萌發滋長之生氣，故格外顯得生意煥發。

　　明王履（1332-1931）嘗言：「吾師心，心師目，目師華山。」[130] 造化即吾師，大自然是畫家眼中、心中最佳的粉本，側重強調觀察和體悟外在自然

127 唐・張彥遠：《歷代名畫記》卷九唐朝（下），參閱（日）岡村繁譯注，俞慰剛譯：《歷代名畫記譯注》（上海：上海古籍出版社，2002 年），頁 477。

128 徐復觀：《中國藝術精神》（臺北：臺灣學生書局，1966 年），頁 266。

129 元・黃公望：《寫山水訣》，收入潘運告主編：《元代書畫論》，頁 423。

130 明・王履撰：《畸翁畫敘・華山圖序》，收入俞崑編著：《中國畫論類編》下，頁704。

景物之重要。明唐志契（1579-1651）曰：「畫不但法古，當法自然。」[131] 清笪重光曰：「從來筆墨之探奇，必細山川之寫照。」[132] 何以習畫當師法造化、自然？因「天地有大美而不言」[133] 當道顯現於天地之間，萬物各任情性，表現出渾然一體之美，即為一種「大美」。亦即「大美」源於「道」之體現，畫家若能體會天地間至道，便等同於感悟到不受主觀情感、意識干擾的自然天地，與道契合之「大美」。此客觀風景事物之「大美」，經主觀心源後所呈現的「自然」，已不再是畫家所見的客觀景物的「自然」，而是與「心源」融合、主客合一後的藝術產物。

「師法造化」，意味向自然界學習。如何為之？意義何在？中國古代畫家很重要的一個方式是透過出外遊歷，旅途中邊走邊看，或以心觀看，或輔以速寫，記寫萬物生意。「寫生」，詳察自然物理以擷取物象意趣。所謂中國傳統「寫生」，不是像西畫在現場對著風景作畫，而是現場觀察花鳥、山水，見花鳥姿態神色之各異，見山水晨昏晴雨中之變化，而得其「意象」，以做為作畫之所本。

《林泉高致》記：「學畫花者以一株花置深坑中，臨其上而瞰之，則花之四面得矣。學畫竹者，取一枝竹，因月夜照其影於素壁之上，則竹之真形出矣。學畫山水者何以異此？蓋身即山川而取之，則山水之意度見矣。」[134] 學畫花、竹者須仔細觀察作畫物象，四面八方以對，月夜照影以對，方能得到花、竹之真實形貌。學畫山水者的方法亦同，須「山形步步移」、「山形面面看」、「四時之景不同也」、「朝暮之態不同也」[135] 透過遠近各種距離以對、正面側面各種角度以對、朝夕晨昏各種時分以對，甚至春夏秋冬各種四季以對，以便觀察山水的形貌本質，體會山給人各種千變萬化

[131] 明·唐志契撰：《繪事微言》，收入俞崑編著：《中國畫論類編》下，頁735。

[132] 清·笪重光撰：《畫筌》，收入俞崑編著：《中國畫論類編》下，頁808。

[133] 《莊子·知北遊》，參見清·郭慶藩輯，王孝魚點校：《莊子集釋》，頁735。

[134] 宋·郭熙、郭思撰：《林泉高致》，收入潘運告主編：《宋人畫論》（長沙：湖南美術出版社，2003年二版），頁13。

[135] 宋·郭熙、郭思撰：《林泉高致》，收入潘運告主編：《宋人畫論》，頁14。

的不同感受。

　　畫家應藉由畫面景色表達出景外之意，使觀者見畫如臨其境，得畫意外之妙，此乃中國畫寫生之特長。故曰中國畫之「師法造化」，側重畫家心靈對自然景物的直覺感受力，表達出內心感受到的一種感覺、意境，遠比是否符合實際客觀景物的模樣來得重要。中國畫即透過此遺貌取神之「寫生」方式，具有「心源自然化」的意義。

　　中西畫均有「寫生」一詞，然而背後以哲學思維或以科學原理寫生，帶來兩者實質內涵的大不同。西方繪畫中的寫生，往往以定點透視的方式描繪景物，重視的是光線明暗、距離大小的問題。尤其自文藝復興以來，西洋畫裡的人物畫、靜物畫、風景畫，莫不以運用解剖學、透視學、光學、色彩學等各種科學理論，將畫導向求真寫實的一面，直到二十世紀現代畫派的興起，才出現不同的發展。西洋畫「寫生」意涵，如以靜止之物作為題材的靜物畫為例，西方靜物畫最初只作為宗教畫與肖像畫的背景裝飾點綴，而後約於十六世紀初才獨立成為一種門類。靜物畫要求畫家須具有良好的素描工夫底子，以科學寫實比例畫出物體的體積、量感、顏色，用光線陰影表達立體感。

　　如印象派畫家莫內（Claude Monet, 1840-1926）於 1926 年給朋友查爾特里斯的信上說：「我僅有長處是面對自然直接作畫，努力表現我對瞬間效果的印象。」[136] 莫內觀察事物十分細膩，對於色彩的濃淡與光線的明暗具有強烈的感受力。西方畫家如莫內出外寫生，研究的是自然景物的顏色浮動與光影變化。莫內研究色彩與光線，正是受到科學對色彩發現的啟發，物體本身沒有固定的顏色，物體的色彩是在光的照射下而產生，既然自然光線無時無刻都在移動中，色彩當然也就會隨之呈現不同變化，影子因而也會有藍、綠、紫色調變化，而非傳統黑色。後期印象派的代表人物秀拉（Georges Seurat, 1859-1891）在印象派的基礎上，進一步依據科學實驗，將光和色彩分

[136]　（法）西維爾・巴汀（Sylvie Patin）著，張容譯：《莫內：捕捉光與色彩的瞬間》（臺北：時報文化出版企業公司，1995 年），頁 152。

為數種基本的原色，採用點描的方式在畫面上以原色小點作畫，利用光學的補色原理，讓色彩不是在調色盤上形成，而是顯現在觀者的眼中；此外，亦運用數學黃金分割比例構圖，讓畫面具堅實感。

再舉塞尚（Paul Cezanne, 1839-1906）面對聖維克多山「寫生」為例，塞尚「致力想要引進一如數學般的端整及精密度到他的畫作。」[137] 這也是塞尚雖一度與印象派畫家來往密切，但他並不滿意印象派那種鬆散、單薄的閃爍之美，於是塞尚便將自然景物在畫面上還原成圓形、圓錐形、圓柱體，使其顯得沉實飽滿，並重視物體間的整體關係。上述二十世紀西方畫家，雖然也認為粉本不在畫中，以自然為師，到戶外寫生作畫。然而，對於「寫生」的認知是建立在科學理論基礎之上。

中國傳統畫家亦以自然為師，但對於「寫生」一詞的理解不同於西方。「生生之謂易」，韓康伯注「陰陽轉易，以成化生。」[138]「天地之大德曰生」[139]。「生」乃乾坤陰陽相交下的「大德」。天地最偉大之德，是使萬物孳長生生不息。中國古代畫理源於哲理。《周易》注重宇宙大化流行「生」之概念，表現在藝術裡便是對於審美對象內在生命之重視，故傳統繪畫裡云「寫生」，向來強調的是須體會「生」，生生不息，萬物欣欣向榮的盎然生機。畫家在意的是如何將自然景物的「生氣」、「生意」、「生趣」傳達出來。相較於西畫以物態維妙維肖之真實感取勝，中國畫以傳達對象的精神為優先考量，故中國畫家對於出外遊歷「寫生」之根本思維大不同。

從中國繪畫史耙梳，「寫生」之目的在於「傳神」，遠多於「寫實」的要求。「傳神」一詞最早出現在顧愷之〈魏晉勝流畫贊〉：「以形寫神而空其實對，荃生之用乖，傳神之趣失已。空其實對則大失，對而不正則小失，

137　（英）理查・維爾第（Richard Verdi）著，刁筱華譯：《塞尚》（臺北：遠流出版事業公司，1997 年），頁 117

138　《周易・繫辭上》參見魏・王弼，晉、韓康伯著：《周易王韓注》（臺北：大安出版社，1999 年），頁 208。

139　《周易・繫辭下》見魏・王弼，晉、韓康伯著：《周易王韓注》，頁 219。

不可不察也。一像之明昧，不若悟對之通神也。」[140] 作畫講求「以形寫神」與「悟對通神」。畫家若沒有具體對象可對視，他的動作表情就無法呈顯出來，如此，畫家畫他的肖像時，就不能達到傳神之目的。沒有對視具體對象是大失誤，有具體對象卻沒有仔細觀察是小失誤，不可不慎。也就是畫人物不僅要悉心觀察眼前具體對象的形貌，如何感悟領會對象的內在神韻並傳達出來，更加重要。顧愷之「傳神」論，成為中國古典繪畫美學重要思想之一。「傳神」的關鍵乃眼睛。《世說新語·巧藝》載：「顧長康畫人，或數年不點目睛。人問其故。顧曰：『四體妍蚩本無關於妙處，傳神寫照正在阿堵中。』」[141] 說明眼睛是人物畫之所以能夠「傳神」，能夠表現出一個人的精神、神情的關鍵所在。對中國畫家而言，寫生目的為「傳神」，不在於如實再現自然界形貌，故曰「傳神」之效用在於表現出作畫對象的內在精神。

明代沈周曾於《寫生圖冊》自題：「我於蠢動兼生植，弄筆還能竊化機。明日小窗孤坐處，春風滿面此心微。戲筆此冊，隨物賦形，聊自適閒居飽食之興。若以畫求我，則在丹青之外矣。」[142] 顯示其作畫旨趣，不在於「丹青之內」，不拘於形似，不暇求其精，而是發自真情，草草點綴，意已足成。關鍵在於，繪者以自適心境「觀物之生」，用靜觀澄懷之心，體察自然萬物的天機生趣，取物象之神。

是以，中國傳統畫家「寫生」是通過詳細觀察、出外遊歷，經概括、歸納後取一典型化意象的方式，再融合個人「心源」之各殊性，往往帶有高度想像的獨特性和施展空間，設法達到「傳神」，此即「師法造化」不僅只是再現客觀的自然，而是具有「心源自然化」之效用。

[140] 此文見載於唐·張彥遠撰：《歷代名畫記》卷五晉，參閱（日）岡村繁譯注，俞慰剛譯：《歷代名畫記譯注》，頁 289。

[141] 楊勇編著：《世說新語校箋》（臺北：正文出版社，1999 年），頁 646。

[142] 題款載於明·沈周：《寫生冊》後副葉，作者於弘治甲寅（1494 年）行書款識。參見國立故宮博物院編纂委員會編纂：《故宮書畫錄》（臺北：國立故宮博物院，1965 年）卷六，第四冊，頁 36。

貳、「師法造化」的方式及效用

　　四大家如何看待「師法造化」？採取怎樣方式為之？「五嶽儲心胸，崢嶸出筆底。」[143]「夫古人書畫肆為奇逸，大要得於山川雲日之助，資於遊觀登眺之美。非然，則一是掃除，抽毫弄墨，其發攄心意，終不足以睥睨古今，牢籠宙合。」[144] 吳昌碩認為畫要顯得崢嶸奇逸，遊觀五嶽山川，向自然界學習是很重要的一環。畫家如果沒有親自遊觀登眺過自然之美，單在斗室裡舞文弄墨，不涉足自然，領略雄奇壯逸，難以生發縱橫寰宇，傲岸睥睨的氣度胸襟。吳昌碩師法造化主要表現在生活周遭對花卉的觀察與喜愛：「初春寒甚，殘雪半階，庭無花，甕無酒，門無賓客，意緒孤寂，瓦盆杭蘭忽放一花，綠葉紫莖，靜逸可念，如北方佳人遺世而獨立也。呵凍圖之，並煮苦茗潤詩腸，寵以二十八字。」[145]「蘭生空谷，荊棘蒙之，麋鹿踐之，與眾草為伍，及貯以古磁斗，養以綺石，沃以苦茗，居然國香矣。」[146]「建蘭有數十種，古人從無畫之者。秋日買一叢，對花寫照，使生香活色四季常留吾廬，當易名香祖也。」[147]「寓居無花木，欲求一枝供清供不可得。薆翁齋外玉蘭盛開，折以惠我，汲開華水貯古缶養之，香滿一室。翁索畫，為花寫照答之，韻事也，不可無詩。」[148] 身為花鳥畫大家的吳昌碩喜於庭院栽種花草，並將對花寫照視為生活雅韻樂事。單寫蘭花，至少便出現杭蘭、建蘭、玉蘭等不同品種，閒來無事，常對花寫照。[149]

[143] 吳昌碩著，童音點校：《缶廬詩卷第八・勖仲熊》，《吳昌碩詩集》，頁 343。

[144] 吳昌碩著，吳東邁編：〈隱閒樓記〉，《吳昌碩談藝錄》，頁 200。

[145] 吳昌碩著，吳東邁編：〈初春寒甚〉，《吳昌碩談藝錄》，頁 88。

[146] 吳昌碩著，吳東邁編：〈蘭生空谷〉，《吳昌碩談藝錄》，頁 88。

[147] 吳昌碩著，吳東邁編：〈蘭〉，《吳昌碩談藝錄》，頁 89。

[148] 吳昌碩著，吳東邁編：〈寓居無花木〉，《吳昌碩談藝錄》，頁 100。

[149] 賞花，自古以來即為中國文人士大夫之韻事，尤其唐宋士大夫每逢不同花開時節，或相約至郊外遊賞，或於園林集會宴聚，常有賞花伴隨飲酒分題賦詩之舉。明清時期更延續此賞花風氣，初春賞梅、還有牡丹、芍藥、桃花，夏日賞荷，秋季賞桂花、菊花。相關研究可參閱邱仲麟：〈明清江浙文人的看花局與訪花活動〉，《淡江史學》

　　除蘭花之外，最常出現在吳昌碩筆下尚有梅花：「雪中拗寒梅一枝，煮苦茗賞之。……即景寫圖。」[150] 吳昌碩喜畫梅，尤好野梅天然自適之趣「野梅古怪奇崛，不受束縛，別具一種天然自得之趣。予蕪園所有如此。」[151]「蕪園老梅古苔鱗皴，……今斷置瓷中，不過為几案間數日玩，失其性矣。對景寫之，並提長句志懊。」[152] 吳昌碩懷想蕪園所植老梅，尤嚮往生長在自然界不受人為束縛的野梅。吳昌碩聞大庾嶺古梅，不辭奔波，前往賞梅，「以敗筆掃虯枝倚怪石，夭矯駭目，雖非庾嶺千數百年物，亦豈尋常園林山谷所有？」[153] 遂有得意佳作。為一賞梅花清雅孤傲之姿，吳昌碩幾度赴蘇州鄧尉、杭州孤山、余杭超山等地尋梅。無論是斷置瓷中的折枝梅花，或特意出外遊歷對梅寫照，皆顯示出吳昌碩作寫意花卉除臨摹古人筆墨外，亦依循師造化途徑，親臨現場，詳察自然物趣。對花寫照，雅韻橫生，成為吳昌碩師法造化不可或缺的方式之一。

　　四大家「師法造化」之效用，並非要如實描繪對象的形貌，而是「中得心源」，以「傳神」為要旨；然則，四大家如何做到「傳神」的成分多於「寫實」的要求？吳昌碩作畫多以寫意方式為之「予畫粗枝大葉，信筆直寫，不欲如小學生埋頭伏案，刻意經營。」[154] 從繪畫技法來說「以寫篆法畫蘭。」[155]「予喜畫荷葉，醉墨團團，不著一花，如殘秋泊舟苕雪閒，篷窗聽雨時也。」[156] 吳昌碩以書法用筆，施展潑墨技法作畫，已屬寫意一派，復將墨荷之美喻為秋天泊舟聽雨的詩意，更顯瀟灑寫意之姿。如 1917 年〈白蓮圖〉（圖 63），畫家並非如實描繪眼中所見的白蓮形貌，而是主要

第 18 期，2007 年 9 月，頁 75-108。

[150] 吳昌碩著，吳東邁編：〈雪中拗寒梅一枝〉，《吳昌碩談藝錄》，頁 80。

[151] 吳昌碩著，吳東邁編：〈梅〉，《吳昌碩談藝錄》，頁 81。

[152] 吳昌碩著，吳東邁編：〈蕪園老梅〉，《吳昌碩談藝錄》，頁 79。

[153] 吳昌碩著，吳東邁編：〈客有言大庾嶺古梅〉，《吳昌碩談藝錄》，頁 80。

[154] 吳昌碩：〈畫蘭〉，見邢捷：《吳昌碩書畫鑒定》（天津：天津人民美術出版社，2010 年），頁 22。

[155] 吳昌碩著，吳東邁編：〈畫蘭〉，《吳昌碩談藝錄》，頁 89。

[156] 吳昌碩著，童音點校：〈畫荷〉，《吳昌碩詩集》，頁 333。

圖63 吳昌碩 白蓮圖 設色
180.7 x 48 cm 北京故宮博物院藏

採取潑墨大寫意方式，用水墨刷塗畫荷葉，呈現醉墨團團效果，再用筆勾勒出幾株淡黃色荷花。

作畫心態上，「己丑除夕閉戶守歲，呵凍作畫自娛。」[157] 吳昌碩雖以賣畫為生，卻云：「東塗西抹鬢如絲，深夜挑燈讀楚辭；風葉雨花隨意寫，申江潮滿月明時。」[158] 不時流露作畫自娛及文人抒情遣懷態度。「皎潔心頭佛，氤氳雪裡蕉。不堪持贈意，雲在已寥寥。」[159] 按理說，雪景不可能同時出現春末夏初時生長的芭蕉，此乃畫家以主觀的意興，突破時空帶給藝術與生命的限制，傳達物象之內在精神。如何得「傳神」之妙？「我驚整衣欲下拜，筆敓造化吁可怪。冥心神遊塵垮外，此雪千年應不壞。」[160] 從吳昌碩評沈石田的畫可知，筆奪造化之工夫，須通過畫家「冥心神遊」心遊物外，超脫形似，遺貌求神，使物象脫離原本客觀條件的限制，賦予個人主觀意興，進入自由無限的審美境界，方可得「傳神」之妙。

綜觀齊白石習畫經歷，四十歲以前主要為師古人的臨摹階段，專注學習工筆花

[157] 吳昌碩著，吳東邁編：〈紅梅菊花燈歲朝圖〉，《吳昌碩談藝錄》，頁75

[158] 吳昌碩著，吳東邁編：〈題畫〉，《吳昌碩談藝錄》，頁4。

[159] 吳昌碩著，吳東邁編：〈壬戌夏仲為竹人畫〉，《吳昌碩談藝錄》，頁33。

[160] 吳昌碩著，童音點校：〈石田翁雪景山水卷吳夸包菴跋〉，《吳昌碩詩集》，頁180。

鳥草蟲畫法；四十歲至四十八歲收穫較大的是五出五歸，始行萬里路，師法造化，逐漸明白畫譜上造意布局和山的皴法皆其來有自，幾次遊歷沿途亦都繪有畫稿與題記。五出五歸後，齊白石回到山居生活，整理遠遊畫稿，編成〈借山圖〉卷；另作有《石門二十四景圖》畫冊，如〈古樹歸鴉圖〉（圖 64）（石門二十四景之十四）、〈石泉悟畫圖〉（圖65）（石門二十四景之二十三），這些都是遠遊後產生的畫作，回應了郭葆生的勸言，作畫尤應多遊歷，實地觀察，方能得其中真諦。

圖 64　齊白石　古樹歸鴉圖
（石門二十四景之十四）
紙本　水墨設色　冊頁 34 x 45.5 cm
遼寧省博物館藏

圖 65　齊白石　石泉悟畫圖
（石門二十四景之二十三）
紙本　水墨設色　冊頁 34 x 45.5 cm
遼寧省博物館藏

　　然而，齊白石最為人稱道莫過於以花鳥草蟲為題之寫生創作。在這類畫作上，齊白石花費許多心思，詳察自然界各種物象，從中擷取自然天真之意趣：「己未十月於借山館後得此蟲，世人呼為紡織娘，或呼為紡紗婆。對蟲寫照。庚申正月白石翁並記。」[161] 自出外遊歷後，齊白石的觀察力變得更加敏銳，以前

[161] 徐改編著：《齊白石畫論・題寫生畫稿》，頁47。

生活裡漫不經心的瑣碎事物，均搖身一變成為可愛可親的入畫題材。

「壬戌秋七月，還家一月，見借山吟館後老藤垂垂，其葉將老而未衰時，有好鳥去來，此天然畫幅也。非其人不能領略。」[162]「癸亥三日晨刻，買得小活魚一大盆，揀出此蟲，以白瓷碗著水，使蟲行走生動，始畫之。」[163] 齊白石筆下各種花鳥魚蟲總顯得活靈活現，尤以蝦聞名。友人問何得似至此？白石答曰「家園有池，多大蝦。秋水澄清，常見蝦游，深得蝦游之變動，不獨專似其形。」[164]

齊白石還對門人說：「我絕不畫我沒見過的東西。」[165] 植物、動物皆有其獨特生長面貌，應多留心詳察：「應該細心觀察它（按：指玫瑰）生長的全部過程……玫瑰的刺多是向下長的，所以常常牽掛人的衣服。」[166]「鯽魚腮旁有一條灰白色的線，直通魚尾，從這條線可以計算它身上有若干鱗片……畫畫的人如能這麼仔細地去研究它，在畫它時就不會馬虎的了。」[167] 齊白石無論自己作畫或指導門人作畫，均相當重視師法造化的途徑，注重現實生活裡每樣花鳥草蟲的實際觀察，尤其能將紡織娘、蝦、蟹、魚，這類常民生活中隨處可見的通俗題材，表現得活靈活現，躍然紙上。

齊白石如此注重實際觀察的態度，我們於近代嶺南畫派亦可見。嶺南畫派主張師法造化，於大自然寫生，既要重視物象神韻，又強調須忠於物象樣貌，以撞粉撞水法的清妍追求形神兼具的觀念。[168] 同樣講求實際觀察的齊白石，不落前人窠臼，工筆寫意俱施，水墨色彩並用，以攫取蝦蟹草蟲鮮活

[162] 徐改編著：《齊白石畫論·題花鳥》，頁46。

[163] 徐改編著：《齊白石畫論·題畫工筆魚蟲》，頁50。

[164] 徐改編著：《齊白石畫論·題畫蝦》，頁46。

[165] 徐改編著：《齊白石畫論·與胡潔清語》，頁51。

[166] 王振德、李天麻編著：《齊白石談藝錄·1952年對胡潔清語》，頁40。

[167] 王振德、李天麻編著：《齊白石談藝錄·1952年對胡潔清語》，頁41。

[168] 邱定夫研究指出，居巢和居廉兄弟，「平居廣植花木，畜養昆蟲，潛心觀察體驗各種草蟲的生活動態，經常流連在花間草畔，石旁籬下，甚至夜深人靜秋宵，獨自提著油燈，沿著蟲聲所自，尋求他的畫材。」參見邱定夫：《中國畫民初各家宗派風格與技法之探究》（臺北：中國文化大學出版社，1988年），頁34。

靈動之姿。

　　齊白石嘗曰余寄萍堂後，常有肥蟹橫行於井上：「細視之，蟹行其足一舉一踐，其足雖多，不亂規矩，世之畫此者不能知。」[169] 甚而悉心觀察兒輩所養蟋蟀，各有賦性，「有善鬥者，而無人使，終不見其能；有未鬥之先，張牙鼓翅，交口不敢再來者；有一味只能鳴者；有或緣其雌一怒而鬥者；有鬥後觸髭鬚即捨命而跳逃者。」[170] 將蟋蟀打鬥時的各種情狀形容得活靈活現，一如其畫。正由於體察入微，故齊白石寫生能形似且傳神。

　　事實上，大寫意簡筆畫難就難在能夠形似；反之，纖細的工筆畫困難正在於神似。如 1945 年〈天牛葫蘆〉（圖 66）畫家以纖細的工筆描繪天牛，卻因傳神地用筆表現出天牛的觸鬚和足部，故一點都不顯得死板僵硬，而葫蘆雖以寫意筆法出之，也因畫家掌握到葫蘆曲線並施以飽滿黃色，因此，在這幅工筆結合寫意的畫上，既能各自展現出物象特點，又因彼此線條與顏色上的呼應，形成對比卻和諧統一的關係。

圖 66 齊白石 天牛葫蘆 設色
23.3 x 29.6 cm 北京中國美術館藏

[169] 王振德、李天庥編著：《齊白石談藝錄・55歲題「石與蟹」圖》，頁 41。
[170] 徐改編著：《齊白石畫論・畫蟋蟀記》，頁 48-49。

　　齊白石說：「作畫貴寫其生，能得形神俱似即為好矣！」[171]「作畫要注意傳神，紅豆的圓感已經畫出來，每豆的墨點可以略去。」[172]「善寫意者，專言其神；工寫生者，只重其形。要寫生而後寫意，寫意而後復寫生，自能神形俱見，非偶然可得也。」[173] 齊白石認為寫生乃寫對象實際樣貌，畫家也要能用寫意之法傳達對象之神，神形俱見才佳。若已畫出紅豆圓感，就無須畫蛇添足增補墨點，將形貌畫滿，徒失傳神之趣。

　　在學校任教的黃賓虹，曾就教授國畫的階段分為三期：練習筆法兼墨法為一期。以參攷歷代古畫變遷，及各家造詣得失，選擇臨摹，備存藍本為二期。徧覽古今評論，博采天地人物自然景次，變通古人陳跡，務不其失精神，兼習山水為第三期。[174] 認為習畫者的眼界應該放遠，於通曉筆墨之法與臨摹古人後，還應將目光放至更廣闊的自然界學習，進入「江上清風，山間明月，用之不盡，取之不竭。」[175] 博采天地人物、自然景次的「師造化」階段。明唐志契曰：「凡學畫山水者，看真山水極長學問，便脫時人筆下套子，便無作家俗氣。」[176] 師法造化是幫助畫家跳脫前人格套的絕佳途徑，故「必也師今人兼師古人，而師古人不若師造化。」[177] 強調不同階段師法途徑亦隨之不同。

　　黃賓虹於〈國畫分期學法〉亦曾提及，在通過第一期「述練習」與第二期「法古人」後，第三期便是「師造化」：「四時氣候之殊態，五方風土之

[171] 王振德、李天麻編著：《齊白石談藝錄・題畫》，頁38。

[172] 王振德、李天麻編著：《齊白石談藝錄・90歲後對胡橐語》，頁39。

[173] 王振德、李天麻編著：《齊白石談藝錄・64歲題畫雞鴨小魚》，頁64。

[174] 黃賓虹著，浙江省博物館編：〈改良國畫問題之檢討〉，《黃賓虹文集・書畫編》（下），頁383。本文錄自抄件作者改正稿。原為應《華北新報》筆談命題之約稿而撰，部分段落以問答形式連載於1944年8月該報副刊。

[175] 黃賓虹著，浙江省博物館編：〈新畫訓〉，頁8。本文自1918年8月26日起連載於《時報》之《美術週刊》，未署名。

[176] 清・唐岱：《繪事發微》，收入俞崑編著：《中國畫論類編》下，頁733。

[177] 黃賓虹著，浙江省博物館編：〈怎樣纔是一張好畫〉，《黃賓虹文集・書畫編》（下），頁32。本文1935年載於《大眾畫報》。

異宜，各有參差，未容拘泥。惟名大家始能融會今古，窮極變化，可以刱格，可以開先。」[178] 黃賓虹舉親身遊歷經驗云：

> 東南浙、贛、閩、粵、桂林、陽朔、灕江、潯江，一再溯洄；新安山水、維揚、京口大江流域，上至巴蜀，登青城、峨眉，經嘉陵、渠河、嘉州，出巫峽、荊楚，以及匡廬、九華諸山，寫稿圖形；江南名勝，如五湖三江、金焦、海虞、天台、雁宕、蘭亭、禹陵、虎邱、鍾阜，風晴雨雪，四時不同；齊魯燕趙，萬里而遙，黃河流域，遊跡所到，收入畫囊，足供臥觀，不易勝述。[179]

黃賓虹足跡踏遍大江南北，寫稿圖形，詳察四時風晴雨雪和五方地理流域之殊，奉行畫家出外遊覽寫生的首要工夫，而後將遊跡所聞所見收入畫囊，足供臥觀。

臥觀，不僅有怡情養性的審美意義，「山水畫法，尤為無窮。虛實變化，通於哲學。老子言『道法自然』，莊子言『運斤成風』，是善言哲理，而為畫學證明者也。」[180] 黃賓虹尤其強調畫學通於哲學，山水畫法的虛實變化乃畫學透過圖畫形象言哲理。老子說，道源於自然，故道法自然。藝源於道，故亦法自然。莊子說，技巧熟練、高超最終可臻至道境。

中國藝術最高精神為道，藝境亦等同於道境。老莊所言之哲理，可印證於繪事上。筆墨密、濃象徵「實」，疏、淡象徵「虛」，乃哲理虛實變化的表現。如〈黃山寫景〉（圖 67）款題：「前人論畫謂實處易，虛處難。」畫家以凝重勁健的線條勾勒山峰，呈現出線條實在的質量感，山頂虛處潑有淡

[178] 黃賓虹著，浙江省博物館編：〈國畫分期學法〉，《黃賓虹文集・書畫編》（上），頁302。

[179] 黃賓虹著，浙江省博物館編：〈賓虹畫學日課節目〉，《黃賓虹文集・書畫編》（下），頁478-479。本文錄自原件複印件。

[180] 黃賓虹著，浙江省博物館編：〈藝談〉，《黃賓虹文集・書畫編》（下），頁386。本文1944年載於《中和》雜誌第5卷第11期，署名予向。

墨，表現出峰巒直上雲霄之氣勢。有別
於西方寫生以追求科學寫實為目的，透
過師法造化，黃賓虹實現其「藝以道
歸」之理念。

　　寫生之道為何？在黃賓虹看來：

圖 67 黃賓虹 黃山寫景 設色
123.5 x 55 cm 浙江省博物館藏

　　寫生須先明各家皴法，如見某山
　　類似某家，即以某家皴法寫之。
　　蓋習國畫與習洋畫不同，洋畫初
　　學，由用鏡攝影實物入門，中國
　　畫則以神似為重，形似為輕，須
　　以自然筆墨出之。故必明各家筆
　　墨皴法，乃可寫生。次則寫生之
　　道，不外法理。法如法律，理如
　　物理，各有運用之妙。例如山實
　　處虛之以雲煙，山虛處實之以樓
　　閣，雖煙靄樓臺，不妨增損。又
　　如山中道路，必類蛇腹，寫去恐
　　防過板，尤須掩映為之，破其板
　　滯。世言江山如畫，正以其未必
　　如畫，故施以斟酌損益之法，理也。[181]

務求先明各家筆墨皴法，次詳法理運用之妙，方為寫生之道。黃賓虹認為寫
生首先須明白各家皴法，「見某山類似某家，即以某家皴法寫之」，表面看
似一意摹仿古人，實則不然。黃賓虹主張師造化前先明各家筆墨皴法，反映

181 黃賓虹著，浙江省博物館編：〈賓虹畫語錄〉，《黃賓虹文集‧書畫編》（下），頁
　　44。

出中國畫與西洋畫繪畫目的不同，入門途徑亦有別。西方尤其寫實主義繪畫
因求形似，學習重點置於如何將物體畫得栩栩如生；中國畫以神似為重，看
重如何由抽象筆墨展現神韻，珍視前人筆墨歷史傳統積累的經驗智慧。

　　誠如此章第一節所言，中國人尚古意識強烈，中國傳統畫家慣以復古之
名，行變革之實，故強調師造化前應先上溯古人用過的各種筆墨之法，詳加
研究後以之為創新基點，此乃階段性歷程。黃賓虹曰寫生之道次詳法理運用
之妙，「法如法律，理如物理」畫家一旦掌握對象物的法則規律及其物理結
構，便知如何布置山水虛實，於山林、樓閣、蜿蜒山路等實處中交錯運用雲
煙霧靄。此繪畫損益之法理，符合自然損益之道，江山如畫卻又不盡然如
畫，因山水乃動態變化下的時空樣貌，是以，若能體察自然變化之道，便能
明白繪畫法理損益之道。黃賓虹舉例言之：

> 師造化者，黃子久謂皮袋中置描筆在內，或於好景處，見樹有怪異，
> 便當模寫記之。李成、郭熙，皆用此法。古人云：「天開圖畫」者是
> 也。又曰：江山如畫。言如畫者，正是江山橫截交錯，疏密虛實，尚
> 有不如圖畫之處，蕪雜繁瑣，必待人工之剪裁。[182]

所謂「師法造化」，古人的方法是出外遊歷，見可入畫景物，便模寫記之。
自然界山河秀麗景色皆為繪畫粉本，正所謂江山如畫，然而；江山與畫二者
又不盡然等同。畫家須用其獨特畫心，重新剪裁散落冗漫的景色，重構紙上
山水煙雲，此寫生方式有別於西洋寫實主義畫作，以忠實再現對象為最大意
義。「師法造化」所須體察的範圍更廣，不僅涉及自然粉本的參考，模寫記
之的練習，更考驗畫家是否具有自然傳神，心手相忘的感悟能力，此乃領略
傳神最重要之關鍵。

　　如何「師法造化」以窮極自然變化？黃賓虹同樣舉「江山如畫」為例說
明：

[182] 黃賓虹著，浙江省博物館編：〈畫談〉，《黃賓虹文集‧書畫編》（下），頁165。

　　「如畫」之謂，正以天然山水，尚不如人之畫也。畫者深明於法之
　　中，能超乎法之外，既可由功力所至，合其趣於天，又當補造物之
　　偏，操其權於人，精誠攝之筆墨，剪裁成為格局，於是得為好畫，傳
　　播於世。[183]

江山如畫，但何以不如人之畫？當中關鍵取決於畫者。畫者若深明畫之法
則，又別出心裁，不受墨法陳規限制，懂得巧妙運用人為的筆墨章法，將自
然素材剪裁得宜，輔助造物之偏，則可窮極自然變化，合其趣於天，以畫傳
達天地造物之道。此乃師法造化之最高境地。

　　那麼，黃賓虹「師法造化」如何起開先作用？關於這點，王魯湘說，黃
賓虹最精彩的貢獻，是把夜光也作為外光引入山水畫中，即「月移壁」。什
麼是「月移壁」？月光把壁影投射到另一道壁上時，壁影覆蓋的部分特別濃
暗，而壁影不曾覆蓋的部分或壁影移開時空出的部分就會顯得特別晶瑩雪
白。「月移壁」啟迪黃賓虹在山頂留出空白，雖然才那麼一點點，卻是靜寂
惺惺，北宋陰面山的沉悶窒塞，一下子就醒豁過來。黃賓虹的夜光效果不能
拘泥於科學來理解，引入外光的目的，不是要簡單地取得一種油畫的光色效
果，他的目的是想借光和色作為一元，強烈而深入地推進墨和水這一元。
[184]　不若西洋畫設色之用意，可能是為仿擬真實，或強調視覺效果，黃賓虹
以中國山水畫之大旨——窮極自然變化為目的下，師法自然光變化，不盲從
宋畫山頂濃黑的模式，自行深研水墨奧妙。如 1953 年作〈擬北宋人法〉
（圖 68），從親自體驗遊歷觀察中，攫取獨特的夜山光影意趣，起開先作
用，此乃黃賓虹「師法造化」最特殊的成就。

　　潘天壽亦贊同「師法造化」：「中國畫需要加強寫生。」[185]「要到生

[183] 黃賓虹著，浙江省博物館編：〈怎樣纔是一張好畫〉，《黃賓虹文集・書畫編》
　　（下），頁31。

[184] 王魯湘編著：《黃賓虹》（臺北：藝術家出版社，2001 年），頁 151-154。

[185] 潘天壽著，潘公凱編：〈1962 年在浙江美術學院附中作中國畫講座〉，《潘天壽談
　　藝錄》，頁 42。

活中去寫生。關在房門裏閉門造車,是
畫不好畫的。」[186] 如何加強?要注意
細微處,比如「岩石下滴水不到的地方
不生草;滴到水但曬不到太陽的地方生
的草,與有水有太陽的地方生的草又不
相同。」[187] 寫生關鍵在於「為了要弄
清楚對象的組織規律。即使小草的組織
規律也要注意,姿態也要收集。但畫上
的佈置全靠自己變化。」[188] 說明詳察
自然物象為生的第一步,此與西方寫生
並無不同,然而;第二步中國畫家並非
擇一視角如實畫出眼前場景,而是須以
畫家獨具之「畫心」,重新將畫材剪裁
布置與排列組合,此即學畫、作畫「須
懂得了自然理法,亦須捨得了自然理
法。」[189] 所謂「捨得」,並非要畫家
摒棄某一視角,擇取其中一個角度以定
點透視的方式觀看,而是實際看過後,

圖 68 黃賓虹 擬北宋人法
88 x 49 cm 中國美術館藏

心中要有所取捨,通過主觀意興重新構思,安排每樣畫材的位置。此亦為吳
道子畫嘉陵江「無粉本,并記在心」[190] 之意。

[186] 潘天壽著,潘公凱編:〈1961 年在浙江美術學院國畫系談創作問題〉,《潘天壽談
藝錄》,頁 41。

[187] 潘天壽著,潘公凱編:〈1961 年在浙江美術學院國畫系談創作問題〉,《潘天壽談
藝錄》,頁 43。

[188] 潘天壽著,潘公凱編:〈1963 年在浙江美術學院國畫系談深入生活問題〉,《潘天
壽談藝錄》,頁 45。

[189] 潘天壽著,潘公凱編:〈聽天閣畫談隨筆〉,《潘天壽談藝錄》,頁 55。

[190] 見唐‧朱景玄:《唐朝名畫錄‧神品上》,收入何志明、潘運告編:《唐五代畫論》
(長沙:湖南美術出版社,1997 年),頁 84。

　　和黃賓虹一樣，潘天壽於「師法造化」亦強調懂得自然理法之重要性。從潘天壽「師法造化」自然理法，比較中西畫寫生側重點可以發現：「中國畫重神氣，西洋畫則講究科學性。」[191] 中西畫尤其在「師法造化」之理法上更顯互異。「國畫不合於西畫之理法，亦猶西畫之不合於國畫之理法。」[192] 中畫非西畫之附庸，中西畫各有其理法與獨立價值。潘天壽說：「中國畫的寫生，不求形的準確，力求變形，加強減弱，是寓意的結果。關於這一點，有著很高的成就。」[193] 西洋畫由於講求科學性，故出外寫生作畫，以求取更接近自然真實的形象性，如莫內在不同季節與一天當中不同時分畫稻草堆和盧昂教堂，為求捕捉物體在每一瞬間光影色彩變化的真實。中國畫寫生重視的不是形象逼真的準確度，而是表現出對象物生長於自然天地間獨特的精神氣韻。神氣何等抽象不可見，無法用如實再現的方式示之，遂有賴畫家之畫心將物象變形，凸顯其某些可領會卻難以言說的神氣特質，以傳神寓意。

　　潘天壽同樣十分強調「傳神」：「畫須有筆外之筆，墨外之墨，意外之意。」[194]「對物寫生，要懂得神字。懂得神字，即能懂得形字，亦即能懂得情字。神與情，畫中之靈魂也，得之則活」[195]「神不能離開形，但形卻可以離開神。有形無神的畫是有的，而無形有神的畫卻是不存在的。神只能寄託在形之中。」[196] 畫不僅僅是摹擬對象物而已，筆墨亦並非線條與水墨的無意義分佈，而是承載著寫生物象之神情，形神不離，以神寫形。

　　潘天壽除以傳統畫論語言解釋形神概念，尚引用當時知識界引進的概念和語彙解釋，如以手段和目的兩者間的關係說明：「寫形是手段，寫神是目

[191] 潘天壽著，潘公凱編：《潘天壽談藝錄・1962 年「東海」雜誌 10 月號》，頁 46。

[192] 俞劍華：《國畫研究》（臺北：華正書局，1987 年），頁 6。

[193] 潘天壽著，潘公凱編：《潘天壽談藝錄・1962 年在浙江美術學院附中作中國畫講座》，頁 42。

[194] 潘天壽著，潘公凱編：《潘天壽談藝錄・聽天閣畫談隨筆》，頁 81。

[195] 潘天壽著，潘公凱編：《潘天壽談藝錄・聽天閣畫談隨筆》，頁 41。

[196] 潘天壽著，潘公凱編：《潘天壽談藝錄・1981 年「新美術」第 1 期》，頁 47。

的。繪畫不能不要形而寫神，但要提高形的藝術性，形就要有所增強和減弱，要有所變動。變動，是形、神的有機概括，絕不是隨便變動，變動的目的是在於概括的寫神。」[197] 康德（Kant, Immanuel, 1724-1804）曾說：「人，一般說來，每個有理性的東西，都自在地作為目的而實存著，他不單純是這個或那個意志所隨意使用的工具。」[198] 人有理性的意志，與物不同，人是理性的存有。因此，任何時候，人都是目的，不是手段。胡適亦說過：「我至少受了康德思想的影響：『無論是對你，還是對別人，在任何情況下，都要將人道本身視為一個目的，而不僅僅是個手段。』」[199] 潘天壽採取「手段」與「目的」為解釋繪畫形神關係的套語，說明「目的」高於「手段」的原因，如此解釋方式具有以西方語彙說明中國傳統觀念的時代氣息。

　　潘天壽說：「中國畫之所以高，往往在於形象與真實的不盡相同。如八大山人畫菊花，與真實的不大像，因而使人感到特別，不落常套。」[200] 寫生之目的不在於對景色依樣畫葫蘆，如實畫出眼前所聞所見，而是取自然景色之意，將真實形象予以適度變形，達到不似之似的道理。為說明此理，潘天壽不僅舉古人為例，也舉今人為例說明：

> 黃賓虹先生住在棲霞嶺，但他畫的棲霞山與真實的棲霞山是相差很遠的。他畫的房子，都有點東倒西歪，與山與人的比例，也無一定。他是取自然景色之意，並不是要去畫地圖。他的作品，畫起來隨意，看起來舒服。這就是藝術的真實。[201]

[197] 潘天壽著，潘公凱編：《潘天壽談藝錄‧1962 年在浙江美術學院「素描教學討論會」上的發言》，頁 49。

[198] （德）康德著，苗力田譯：《道德形而上學原理》（上海：上海人民出版社，2003年），頁 46。

[199] 胡適撰文，周質平編譯：《不思量自難忘：胡適給韋蓮司的信》（臺北：聯經出版事業公司，1999 年），頁 26。

[200] 潘天壽著，潘公凱編：《潘天壽談藝錄‧關於中國畫布局問題的講座》，頁 50。

[201] 潘天壽著，潘公凱編：《潘天壽談藝錄‧1965 年對輯者語》，頁 50。

「房子與山與人的比例，也無一定」，顯示作畫不同於繪製地圖，講究大小比例精準，畫家的任務不是複製外在客觀景物的真實，而是要追求自然景色之意生發的藝術的真實。棲霞山帶給黃賓虹的感受是萬物自由生長，隨性不黏滯的灑脫達觀之意，表現出此意，即謂藝術的真實。對於中國畫師造化途徑而言，寫生是一種方法、手段，但不若西洋畫家講求臨場寫生所應具備的各種技術，除技術外，更考驗的是畫家心靈感受能力，對自然之道有所感知體會，才能畫出獨一無二的景色。

　　潘天壽以黃賓虹的畫為例，說明「師法造化」是為取得「藝術的真實」，不僅是中國畫特點與價值之一，也與西方現代畫寫生觀念不謀而合，即自塞尚後不再將重心置於追求外在世界摹仿的真實，轉而探索藝術本身的真實。潘天壽藉由「以形寫神」的方式，傳達藝術本身的真實。如 1954 年〈欲雪〉（圖 69），從畫題可知潘天壽要表現的是寒冷的天候裡，天將欲雪的時刻。但如何用形象傳達出溫度感知？對潘天壽而言，重點不在於將大雪

圖 69 潘天壽 欲雪 設色 69 x 77.5 cm 杭州潘天壽紀念館藏

覆蓋整幅畫面，而在於表現岩石上瑟縮簇擁鳥群彼此依偎的神態，以此側面烘托手法，比起畫出有形質的漫天風雪，更給予人這場雪不知要下得多大的想像空間。

　　四大家「師法造化」有何效用？如何藉此回應時代課題？透過以上所述可以發現，四大家「師法造化」均呈顯出「心源自然化」之效用，追求的並非西畫物理性的「寫生」，也就是「寫生」並非物理性的再現景物栩栩如生的「寫實」效果，而是讓景物通過畫家個人心源，而賦予的主觀情意，主客合一後得到「傳神」的感悟。然而，藉由「師法造化」的過程，四大家呈現的「傳神」方式與效用不盡相同。

　　吳昌碩以寫意方式作花卉，或以寫篆法畫蘭，或以潑墨技法畫荷，其實是將文人作畫隨意灑脫的姿態，帶進常民繪畫裡；而且吳昌碩將畫家主觀意興融入客觀景物，突破時空帶給藝術與生命的限制，亦使文人士大夫的審美觀融入常民喜聞樂見的題材中，以雅俗共賞。齊白石結合大寫意與工筆兩種方式於同一畫面上，大寫意技法長處在於神似，屬文人審美觀；工筆優點為形似，屬常民審美觀。齊白石擅長以工筆寫生描繪對象實際的形貌樣態，以大寫意技法傳達作畫對象的神情意態，使寫生之物形神俱見，故能雅俗共賞。

　　黃賓虹認為寫生之道，務求先明各家筆墨皴法，次詳法理運用之妙。畫家一旦掌握對象物的法則規律及其物理結構，便知如何布置山水虛實，於山林、樓閣、蜿蜒山路等實處中，交錯運用雲煙霧靄。不若西洋畫設色用意是為仿擬真實，或強調視覺效果，從親身體驗遊歷觀察中，擷取獨特的夜山光影意趣，為黃賓虹「師法造化」最特殊的成就，凸顯了中國山水畫之大旨──窮極自然變化，合趣於天，於師法造化之途上，亦始終秉持哲學的思考。潘天壽強調寫形只是手段，寫神才是目的。雖同樣主張寫生須仔細觀察物象，以形寫神，然其運用方式並非結合大寫意和工筆，而是透過神情、姿態的展現，側面烘托的手法，掌握物象之神，留予觀者無限想像空間。潘天壽認為師法造化的作用在於，培養畫家敏銳的心靈感受能力，對自然之道有所感知體會，取自然景色之意，展露藝術的真實，呈現出藝術的思考。

第四節　師己心：「自有我法化」

此節討論核心包括：何謂「師己心」？何以習畫到最後須「自師己心」？「自師己心」之效用何在？四大家採取怎樣的方式「自師己心」？有何效用？如何藉由「自師己心」回應時代課題？

壹、「自師己心」的界義、理由及效用

「我之為我，自有我在」[202] 世間上的我乃獨一無二的存在，我既存在於世必有我個人無可取代的特質。藝術同樣貴在具有創作者個人特色。自石濤（1630-1707）正式提出藝術中「我」的重要性後，不少明清畫家亦附議此說：「稀奇古怪，我法我派」、「詩中須有我，畫中亦須有我。師事古人則可，為古人奴隸則斷乎不可。」[203]「以古人之規矩開自己之生面」[204] 師法古人只是階段性過程而非目的，臨摹既多既久後，思索如何從前人法度中跳脫開來，不落入抄襲，勿倒因為果，將臨摹視為成就，才最重要。繪畫創作途徑歷經了「師法古人」與「師法造化」後，最重要的關鍵仍在於畫家須於畫中注入個人性情、意念、思想等特質。是以，四大家繼承明清畫家之說，強調最終還是必須「自師己心」，回到畫家主體內在心靈叩問、探索、挖掘，才有可能彰顯個人特色。

吳昌碩云：「畫當出己意，摹仿墮塵垢，即使能似之，已落古人後。」[205]「畫之所貴貴存我」[206]。同意石濤之說，應彰顯出畫家本身「己」、

[202] 清・石濤撰：《苦瓜和尚畫語錄・變化章第三》，收入俞崑編著：《中國畫論類編》上，頁 149。

[203] 清・邵梅臣撰：《畫耕偶錄論畫》，收入俞崑編著：《中國畫論類編》上，頁 285、287。

[204] 清・沈宗騫撰，史怡公標點註譯：《芥舟學畫編・摹古》（香港：中華書局香港分局，1974 年），頁 72。

[205] 吳昌碩著，吳東邁編：〈論畫〉，《吳昌碩談藝錄》，頁 195。

[206] 吳昌碩著，童音點校：〈沈公周書來索畫梅〉，《吳昌碩詩集》，頁 324。

「我」之獨特性。齊白石說：「作畫先閱古人真跡過多，然後脫前人習氣，別造畫格。」[207] 觀閱古人真跡不過是幫助畫家發展自身繪畫風格的方式之一，而後還當另闢蹊徑，獨樹一格；又說：「古之畫家，有能有識者，敢刪去前人窠臼，自成家法，方不為古大雅所羞。」[208] 真正有見識的畫家，不受古法拘束，能從規矩入，再跳脫窠臼，勇於創新，自成一家。因此，「我自作我家畫」、「畫吾自畫」、「下筆要我行我道，我有我法。」[209] 遂成為齊白石的主張。潘天壽同樣贊成「師己心」之說：「畫貴自立」[210]「心有古人毋忘我」[211]「一作家應有一作家之特點。八大有八大之特點，決不與石濤相同；石濤有石濤之特點，決不與石谿相同。若有模仿石濤、八大絲毫不爽、甚至於神情氣韻足以亂真者，亦不過是一部照相機或印刷機而已，決不能成為一個有貢獻有地位的大作家。若有中國之西畫家，能模仿西歐大畫家馬蒂斯，其作品能與馬氏之作亂真，亦不過是一部翻印機之價值。」[212] 潘天壽批評當時只知全然仿效前朝大家或西畫家者，指出藝術貴在創新，若無畫家自身獨創的新意風格，充其量不過是一部翻印機的複製價值。

至此，我們明白「自師己心」的意義在於，跳脫前人窠臼，以畫家獨特之畫心表現作畫對象，樹立自我鮮明的風格，作畫對象也會因畫者賦予的藝術法則，而產生與眾不同之獨特面貌，此即將作畫對象「自有我法化」。

貳、「自師己心」的方式及效用

四大家「自師己心」，「自有我法化」的方式為何？效用何在？如何藉此回應時代課題？四大家「自師己心」仍有所本，本於古人與造化，並非出

[207] 王振德、李天麻編著：《齊白石談藝錄·60 歲前後題畫》，頁 27。

[208] 王振德、李天麻編著：《齊白石談藝錄·60 歲前後自記》，頁 31。

[209] 王振德、李天麻編著：《齊白石談藝錄》，頁 32。

[210] 潘天壽著，潘公凱編：《潘天壽談藝錄·論畫殘稿》，頁 65。

[211] 潘天壽著，潘公凱編：《潘天壽談藝錄·引自 1979 年「中國書畫」畫刊第 2 期》，頁 67。

[212] 潘天壽著，潘公凱編：《潘天壽談藝錄·論畫殘稿》，頁 67。

自無中生有的幻想，因此，欲談四大家「自有我法化」的方式及效用，多少
仍涉及前述「師法古人」與「師法造化」之議題。吳昌碩三大家共同以徐
渭、八大山人、石濤三人為共同師法對象，從美學思想而言，意味受到明中
葉以降提倡個體意識的覺醒影響，三大家不僅學習古人筆墨章法，更重要的
是從中汲取個體獨立思考的重要性，尤其學習徐渭，八大，石濤等人強調勇
於呈現自我特質。此個體獨立的思考與明代中葉以降提倡意識覺醒有關。

　　明張岱（1597-卒年不詳）曰：「人無癖不可與交，以其無深情也；人無
疵不可與交，以其無真氣也。」[213] 崇尚真性情，反對宋明理學中的偽道
學。毛文芳留意到晚明文人對於癖人給予高度讚賞。所謂癖人是指「在現實
社會中，人格有若干偏嗜與癡執的人，於德性修養上有所匱乏，然而晚明文
人卻一反傳統立場，給予這類型人物極高的評價，尤其特別還是足值美賞的
一個品類。」[214] 透露晚明以降崇尚人格有若干偏嗜與癡執的人，乃「真
誠」不矯揉造作者。凡人必有所好，勇於坦露自身癖好之人，才是真性情而
非假道學。

　　李贄（1527-1602）提出「夫天生一人，自有一人之用，不待取給於孔子
而後足也。」[215] 不咸以孔子的是非為是非；「由中而出者，謂之禮。從外
而入者，謂之非禮。」[216] 認為真正的「禮」是由內心生發。徐渭（1521-
1593）議論「之中者，人之情也。」[217] 重新賦予傳統「中」新的意義，以

[213] 明・張岱：〈五異人傳〉序言，見欒保群注：《嫏嬛文集》（北京：故宮博物館，
　　　2012 年），頁 205。

[214] 毛文芳：《晚明閒賞美學》（臺北：臺灣學生書局，2000 年），頁 382。

[215] 明・李贄撰，張建業、張岱注：〈答耿中丞〉，《李贄全集注》第一冊（北京：社會
　　　科學文獻出版社，2010 年），頁 40。

[216] 明・李贄：「蓋由中而出者謂之禮，從外而入者謂之非禮；從天降者謂之禮，從人得
　　　者謂之非禮；由不學、不慮、不思、不勉、不識、不知而至者謂之禮，由耳目聞見，
　　　心思測度，前言往行，彷彿比擬而至者謂之非禮。」〈四勿說〉，《李贄全集注》第
　　　一冊，頁 284。

[217] 明・徐渭：「之中也者，人之情也。……為中者，布而衣，衣而量者也，自童而老，
　　　自侏儒而長人；量悉視其人也。夫人未有不衣者，衣未有不布、布未有不量者，衣童

量身裁衣為喻，指出每個人都應該循著自己的自然情性建立自己思考過的準則。湯顯祖（1550-1616）喟歎「情不知所起，一往而深；生者可以死，死者可以生，生而不可與死，死而不可復生者，皆非情之至也。」[218] 高揚情之於人的重要性。袁宏道（1568-1601）在創作上主張「獨抒性靈，不拘格套。」[219] 覺醒的內容強調個體獨立思考的價值，而獨立思考的關鍵在於人是否能看見並依循自己內在特質的聲音。

此內在特質的聲音源於「夫童心者，絕假純真，最初一念之本心也。若失卻童心，便失卻真心；失卻真心，便失卻真人。人而非真，全不復有初矣。」[220] 起於體悟「莊周輕死生，曠達古無比。」[221] 來自崇尚一股「伉壯不阿之氣」[222] 及「適世」[223] 思想。明代中葉以降強調人應重視自身最初的本心、情性或氣質，不盲目遵從墨守成規之說，如此提倡個體意識覺醒的美，本文稱為「個性美」。

此一「個性美」即是將「人」視為有情感、有理性、有思考，也有意志的生命個體來看待，人的各殊性由此展現。此「個性美」最大特徵在於，以個性感情之真實表現為首要目的，此目的重點不在於消解人的情欲，亦不在

以老，為過中；衣長人以侏儒，是為不及於中。聖人不如此其量也。」〈論中一〉卷十七論，《徐渭集》第二冊（北京：中華書局，1983 年），頁 488。

218 明‧湯顯祖：〈牡丹亭記題詞〉，收入《玉茗堂全集》（合肥：黃山書社，明天啟刻本，2008 年）文集卷六 題詞，頁 46。

219 明‧袁宏道：〈敘小修詩〉，收入《袁中郎全集》卷一（合肥：黃山詩社，明崇禎刊本，2008 年），頁 1。

220 明‧李贄撰，張建業、張岱注：〈童心說〉，《李贄全集注》第一冊，頁 276。

221 明‧徐渭：〈讀莊子〉卷四五言古詩，《徐渭集》（北京：中華書局，1983 年）第一冊，頁 59。

222 明‧湯顯祖：〈答余中宇先生〉，收入《玉茗堂全集》尺牘 卷一，頁 386。

223 明‧袁宏道〈徐漢明〉：「獨有適世一種其人，其人甚奇，然亦甚可恨。以為禪也，戒行不足。以為儒，口不道堯舜周孔之學，身不行羞惡辭讓之事。於業不擅一能，於世不堪一務，最天下不緊要人，雖於世無所忤違，而聖人君子則斥之惟恐不遠矣。弟最喜此一種人，以為自適之極，心竊慕之。」收入《袁中郎全集》卷二十 尺牘，頁172-173。

於執守虛偽矯情的道德教條，而是不再盲從中和之美為人格乃至文藝宗旨的唯一標準，重新確立中和的意義。

明中葉以降的畫論及畫作也受到時代思潮影響而有所改變。明中葉以前，畫壇推崇的是元四家黃公望（1269-1554）、倪雲林（1301-1374）、吳鎮（1280-1354）、王蒙（1308-1385）等人幽居山林，寫胸中逸氣的隱逸風格。這類隱逸畫風主要以傳遞畫家思想與筆墨變化為主，因此在情感表達上相對較為含蓄內斂。

以論者評黃公望與倪雲林的畫為例，「山水畫至大小李一變也，荊關董巨又一變也，李成范寬又一變也，劉李馬夏又一變也，大癡黃鶴又一變也。」[224]「大癡黃鶴又一變也」當中的「變」有不同層次的意義。就繪畫史而言，具有從南宋畫院詩情俱濃風格與遒勁鋒利的筆觸，轉變為平淡天真的心境與創新筆墨之新變意義。

黃公望畫風上變化的重點在於「以平淡天真為主，有時而傅彩燦爛，高華流麗，儼如松雪，所以達渾厚之意，華滋之氣也。段落高逸，模寫瀟灑，自有一種天機活潑隱現出沒於其間。」[225] 其畫透露的平淡天真乃受後世畫家景仰的主要原因。而倪雲林「畫林木平遠竹石，殊無市朝塵埃氣。」[226] 其山水畫「不著人物的疏簡平淡之景，可以看作是他遠離社會的隱逸思想的寫照，表達了他對更潔淨、更單純、更安謐的環境的嚮往。」[227] 古今評論者多著重在兩人思想心境與筆墨新變的貢獻。

不過，誠如前述所言，隨著明代中葉以降，思想家逐漸不畏顯露自身性

[224] 明‧王世貞：《藝苑卮言》，收入俞劍華編：《中國畫論類編》（上）（臺北：華正書局，1984 年），頁 116。

[225] 清‧王原祈：〈麓台題倣大癡設色〉，見楊家駱主編《明清人題跋》上冊（臺北：世界書局，1988 年）四版，頁 569。

[226] 元‧夏文彥撰：《圖繪寶鑑》卷五，見王雲五主編《圖繪寶鑑》（臺北：臺灣商務印書館，1956 年），頁 102。

[227] 楊新、班宗華等著：《中國繪畫三千年》（臺北：聯經出版事業公司，1999 年），頁 172。

格不圓融的一面，甚至將性格裡或方正不阿，或性高性潔的稜角，視為一種不與權貴妥協的象徵，紛紛強調個體意識的覺醒，畫論與畫作裡也開始強化畫家個人性情的表露，形成繪畫觀念變革的契機。

　　龔鵬程指出，民初五四新文學院運動，從晚明文學中得到滋養。在思想上排斥玄學，重估反傳統的英雄，對李卓吾、金聖歎等，深為景慕；在文學上歌頌晚明的浪漫與返擬古。晚明是個社會文化變動的時代，五四時期也是。[228] 於此變動時期，知識分子需有所因承與創變，延續優良傳統並予以創新，才能因應新時代對文藝的要求。

　　二十世紀花鳥畫三大家吳昌碩、齊白石、潘天壽的身上，延續明清之際徐渭、八大山人與石濤展現自我性情的特質，以不同方式體現個體意識覺醒的「個性美」。底下試舉同一題材之畫作，說明吳昌碩三人「自師己心」的方式為何？分別體現出怎樣不同的「自有我法化」？

　　以畫「紫藤」為例，吳昌碩以草書筆法畫紫藤盤旋纏繞的枝蔓，是其最顯著的處理方式。如〈紫藤圖〉（圖 70），此圖紫藤佐以奇石，很能展現吳昌碩喜以花卉佐石免於流俗的特色，與其堅韌孤高卻必須入世的個性和命運頗為近似。齊白石畫的紫藤〈藤蘿蜜蜂〉（圖 71）雖也低垂纏繞，翻轉飛舞，但似乎畫家更有意著眼於花朵纍纍，鮮明色澤的特點，並以蜜蜂點綴畫面，顯見活潑生動之姿，亦反映畫家天真的個性。潘天壽早年於浙一師畫的紫藤〈紫藤明月圖軸〉（圖 72）連綿粗放的筆觸，

圖 70 吳昌碩 紫藤圖
設色 134.7 x 33.8 cm
北京故宮博物院藏

[228] 龔鵬程：《晚明思潮‧自序》（臺北：里仁書局，1994 年），頁 2-3。

頗有仿效徐渭野逸豪放畫風，欲衝破規範的味道，而紫藤伴皎潔寧靜的月色，預告潘天壽日後喜於畫面追求靜謐之意境。

吳昌碩以縱橫恣肆的狂草，齊白石取鮮明濃豔的色彩，潘天壽用連綿粗放的筆觸，共同延續了明清畫家提倡的「個性美」，而且是一種鮮明外顯「張揚的」個性美。之所以稱此「個性美」為「張揚的」，是因為它的美是畫家以自身個性的鮮明投射到畫幅上，同時也賦予作畫對象一種個性美，這種美是張揚的、外顯的。如果繼續以紫藤為例，與當時二十世紀其他中國畫

圖71 齊白石 藤蘿蜜蜂
設色 137 x 39.4 cm
北京中國美術館藏

圖72 潘天壽 紫藤明月圖軸 生宣紙 設色
142.4 x 75 cm 寧海文物管理委員會藏

圖73 汪慎生 扇面畫紫藤白頭圖
絹本 設色 23 x 21 cm 私人收藏

家作比較，便能明白何以說是「張揚的」展現出畫家個性。我們與汪慎生（1896-1972）作於 1950 年代〈紫藤白頭圖〉（圖73）比較，可以看到一隻眼神靈動的白頭鳥，在潤澤的藤花下張望棲息，呈現出畫者對自然事物瞬間觀察的客觀描繪，筆法上呈現出小寫意花鳥畫的嚴謹細緻。這類描繪方式繼承了宋代畫院花鳥畫的傳統，強調對實際事物觀察入微的準確性，藉以展現細膩生動之姿。兩相比較下可知，大寫意花鳥畫原本就比小寫意更著意強調畫家的性情，故曰「張揚的」。吳昌碩三人雖均為大寫意花鳥畫一派，但畫作會透露畫家特質，我們以紫藤為題材的例子，不難看到三人「自有我法化」後「張揚的個性美」。

我們復以畫荷為例，吳昌碩 1905 年〈紅蓼墨荷圖〉（圖74）墨色淋漓，深淺濃淡不一的荷葉，與款題說的：「石師潑墨，往往如此。」有幾分相近，但線條遒勁的荷莖，卻有吳昌碩以篆書入畫的風格。齊白石 1952 年〈荷花鴛鴦圖〉（圖75）雖然也以潑墨畫荷葉，但脫離八大冷逸一路，充分表現「紅花墨葉」的特徵，以及白石老人喜以花卉搭配草蟲、禽鳥等使畫面生動活潑的習慣。而潘天壽 1963 年〈朱荷〉（圖76）從結構來說可看到潘天壽

圖74 吳昌碩
紅蓼墨荷圖
設色 163.4 x 47.5 cm
北京故宮博物院藏

圖 75　齊白石
荷花鴛鴦圖
設色　101.8 x 33.3 cm
遼寧省博物館藏

圖 76　潘天壽　朱荷
設色　125 x 65.5 cm
杭州潘天壽紀念館藏

精心構思的一面，畫家用潑墨以掌作荷葉，將荷葉置於畫面底部，以力能扛
鼎之筆力拉出挺拔秀美的荷莖，形成高低對比的簡潔構圖。吳昌碩以篆書畫
荷，齊白石擇禽鳥點綴墨荷，潘天壽畫荷以筆力、構圖著稱，三人畫荷各通
過不同「自有我法化」的方式，盡顯荷花之姿，也展現出「張揚的個性
美」。

　　「張揚的個性美」乃相對於黃賓虹「內斂的精神美」而言。何以說黃賓
虹繪畫美學呈現的是一種「內斂的精神美」？首先，表現在黃賓虹看待畫的
本質上：「畫本讀書之餘事，讀書貴力行，孝悌忠信，行有餘力，乃寄托於

藝事，原是為己之學，非求悅人，常使清明在躬，而無一毫人欲之私。」[229]
畫之本質在黃賓虹看來，是使人心清明，無人欲之私的精神涵養，不求悅人
的為己之學。甚至認為：「圖畫者，工之母，亦文之極也。小之可以涵養情
性，變化氣質，消泯鄙悖之行為；大之可以抉正人心，轉移風俗，鞏固治安
之長久。」[230] 強調畫之作用除可涵養個人精神，還能移風易俗，將社會導
向長治久安。

　　其次，從「師法今人」、「師法古人」與「師法造化」三階段繼續深入
探討，亦有助理解黃賓虹「自師己心」將作畫對象「自有我法化」後，得出
「內斂的精神美」。黃賓虹說：「古人為聖為賢，成仙成佛，其先習苦，莫
不有憂勤惕勵之思。及至道成，又有其掉臂游行之樂。莊子云：『栩栩然之
蝶』蝶之為蟻，繼而化蛹，終而成蛾飛去，凡三時期。學畫者師今人不若師
古人，師古人不若師造化。師今人者，食葉之時代；師古人者，化蛹之時
代；師造化者，由三眠三起，成蛾飛去之時代也。當其志道之初，朝斯夕
斯，軋軋終日，不遑少息，藏焉修焉，優焉游焉，無人而自得，以至於成
功，其與聖賢仙佛無異。」[231] 黃賓虹將學畫者三個時期的學習，分別比喻
為「食葉之時代」、「化蛹之時代」、「成蛾飛去之時代」，指最終成功者
與聖賢仙佛無異，反映遊藝之士，最終目的為藏修優游內斂的精神修養，而
修養指標不在於彰顯畫者個人氣質才情，而是企及達到聖賢仙佛的高度。

　　黃賓虹論習畫途徑除「師法古人」與「師法造化」外，還主張「師今
人」，而「師今人」中最要緊的便是深明現今各家筆墨之法。黃賓虹如此重
視筆墨，正因認為學習古人之畫首重精神，而「精神在用筆用墨之微，而不

[229] 黃賓虹著，浙江省博物館編：〈畫學通論〉，《黃賓虹文集・書畫編》（下），頁
110。本文錄自國立北京藝術專科學校畫學通論講義修訂稿。

[230] 黃賓虹著，浙江省博物館編：〈畫學通論講義〉，《黃賓虹文集・書畫編（下）》，
頁113。

[231] 黃賓虹著，浙江省博物館編：〈國畫理論講義〉，《黃賓虹文集・書畫編》（下），
頁130。本文乃國立北京藝術專科學校國畫理論講義。

專在章法之變換。」[232] 意即筆墨才是蘊藏古人精神之所在,而非經營位置。從「師法古人」對象而言,「以董、巨、二米為正宗,純內美,是作者品節、學問、胸襟、境遇,包涵甚廣。」[233] 董指董源,巨為巨然,二米即米芾與米友仁,黃賓虹稱他們的畫顯現的不是畫中形貌之美,而是以作者品節、學問、胸襟、境遇構成的純內美。五代董源(?-約 962 年)發明畫山的肌理紋路的披麻皴技法,同時開始講究用墨的渲染,故其畫筆墨兼備,平淡天真。釋巨然(生卒年不詳),為人情致高雅,擅長以柔和清潤筆墨,繪出煙瀾氣象的江南山水。米芾(1051-1107)天資高邁,常有奇思,人稱米南宮或米顛,是宋代著名的書畫家、收藏家與鑑賞家。米芾的長子米友仁(1074-1151)擅長作濕潤多雨,雲霧瀰漫的江南山水。[234] 米芾對於山水畫的影響深遠,一是和蘇軾等人共同提倡「平淡天真」的繪畫美學思想,提高了董源的位置,亦使得後世山水畫多以江南山水平淡幽遠的景致為山水畫之正宗。二是創造出「米氏雲山」畫法,最大特點為在一片以淡墨披麻皴畫出的山形上,以側筆橫點的濃墨造型表現江南雲山。黃賓虹嘗引米元章的話云:「惟山水畫,於幽淡天真,形之筆墨,可以神游,泂穆而觀物化。」[235] 認為人可以藉由幽淡天真的山水畫筆墨,神游觀物化,此即一種精神的修煉涵養。黃賓虹相信畫如其人,董源、巨然、二米筆下「平淡天真」的正宗山水,源於畫家純內美的精神體現。

　　黃賓虹談山水畫變遷亦著眼於「筆墨」,於〈中國山水畫今昔之變遷〉裡盛讚五代荊浩、董源、巨然等人,善言筆墨;至米氏父子,筆酣墨暢,思致不凡,水墨畫中,始有雅格。元代畫家如黃公望、吳鎮、倪瓚、王蒙等人,皆師唐宋精神,不徒襲其體貌,所為可貴。明四家沈周與文徵明長於用筆墨,唐寅與仇英兼師北宋,更研理法。董其昌師法董源與元人筆墨。清初

[232] 黃賓虹著,浙江省博物館編:〈古畫微〉,《黃賓虹文集·書畫編》(上),頁 237。

[233] 王魯湘編著:《黃賓虹》,頁 197。

[234] 元·夏文彥撰:《圖繪寶鑑》卷五,見王雲五主編:《圖繪寶鑑》,頁 53。

[235] 黃賓虹著,浙江省博物館編:〈書畫之道〉,《黃賓虹文集·書畫編》(下),頁 466。本文 1949 年 4 月 1 日載於《子曰》叢刊第 6 輯。

婁東、虞山畫派學之而一變，新安學之而又變。上述備受黃賓虹盛讚的畫家，均將筆墨視為繪畫第一要素，並有所繼承與轉化者。相較於此，黃賓虹批評前清不善學者，「務於體貌，而遺其精神，囿於理法而限其筆墨，常為鑒家所訽病。而蚩元者因不屑臨摹，過於自信，率爾塗抹，以為名高，虞理法之拘牽，置筆墨於不講，虛造而嚮於壁，欲入而閉之門。」[236] 指出清代畫家普遍易犯的兩種弊病：一是只知臨摹古人形體樣貌，忽略了筆墨才是承載精神之所在；另一種則是不屑臨摹，率爾塗抹，無視於筆墨的存在。黃賓虹論畫以能否傳承前人「筆墨」為先，蓋因形體是為了傳達精神，筆墨蘊含理法之道，明乎此，才是辨明畫家及其畫作高低的方式。

　　我們以新安畫派的開創者，漸江（1610-1663）法名弘仁為例，黃賓虹在〈漸江大師事蹟佚聞〉中說：「俗工不明筆墨，專事塗澤，富麗繁華，徒增時世奢侈之觀，無益性情修養之樂。此漸江師之寫真山水，師造化，尤重筆墨也。」[237] 顯示黃賓虹不僅認為筆墨承載精神，筆墨甚至是畫家性情修養的結果。黃賓虹將筆墨與畫家性情修養劃上等號，實因藉由筆墨抽象形式所蘊涵的解放力，會透露畫家內心的修養境界。漢學家高居翰（James Cahill, 1926-）研究亦指出漸江的畫作：「借著幾何抽象形式所蘊涵的解放力，弘仁顯露出了他個人內心平靜的境界。」[238] 是以，黃賓虹說：「繪事成名，古多以人傳畫，不以畫傳人。」[239] 畫者若能明筆墨之法，意味畫者必先具有內在精神涵養，方可形諸於外，這種精神涵養既屬內在修為，因此往往是內斂的，與世俗大眾所喜的富麗堂皇風格，或恣意表現個人情性，自是不同。

[236] 黃賓虹著，浙江省博物館編：〈中國山水畫今昔之變遷〉，《黃賓虹文集・書畫編》（下），頁24。本文於1935年載於《國畫月刊》第1卷第4期。

[237] 黃賓虹著，浙江省博物館編：〈漸江大師事蹟佚聞〉，《黃賓虹文集・書畫編》（下），頁194。本文連載於1940年《中和》月刊第1卷第5、6期，署名予向。

[238] （美）高居翰（James Cahill）著，李佩樺等譯：《氣勢憾人：十七世紀中國繪畫中的自然與風格》（北京：生活・讀書・新知三聯書店，2009年），頁232。

[239] 黃賓虹著，浙江省博物館編：〈增訂黃山畫苑論略〉，《黃賓虹文集・書畫編》（下），頁433。本文為〈黃山畫苑論略〉之增訂稿。

　　四大家「自師己心」之效用何在？如何藉此回應時代課題？吳昌碩三人以「張揚的個性美」展現自我情性，在精神上延續明清時期，徐渭、八大山人與石濤展現自我性情的特質，體現強調個體意識覺醒的「個性美」。所謂「個性美」是將「人」視為有情感、有理性、有思考，也有意志的生命個體來看待，人的各殊性由此盡現。此「個性美」最大特徵在於，以個性感情之真實表現為首要目的，此目的重點不在於消解人的情欲，亦不在於執守虛偽矯情的道德教條，而是不再盲從中和之美為人格乃至文藝宗旨的唯一標準，重新確立中和之意義。吳昌碩與齊白石以個人獨特的「個性美」迎向「雅俗共賞」的時代課題，使繪畫不再專屬文人士大夫階層，純用以洗滌心靈思緒，畫家「個性美」的凸顯，也使繪畫在一片市民階層喜好的世俗品味中，少了幾分盲目的淺薄庸俗美，多了幾分鮮明的特立獨行美。潘天壽面對以「科學寫實」為作畫觀念的時代課題，此種強調畫家與眾不同的「個性美」，同樣能打破科學規範帶來的制約，掙脫寫實技法的束縛，帶領觀者進入每一位畫家的「畫心」世界，領略畫家獨特的審美觀。

　　和吳昌碩等三大家一樣，黃賓虹通過「自師己心」，將作畫對象「自有我法化」，只是這個「我法」並非指個體「張揚的個性美」，而是指藉自我創立的「筆墨之法」，去體現宇宙自然「造化之法」的普遍原則，「用綜合以總其成，有分析以窺其微，而補天地之缺陷。剪裁工作，盡於善矣，繪事之事，此其先務。」[240] 可以看到黃賓虹「自師己心」，將作畫對象「自有我法」後，呈現出來的是剪裁天然，補天地之缺陷，輔助天地參贊化育的使命，故重視「內斂的精神美」。「內斂的精神美」，同樣以心靈超越之姿，溫柔堅定地掙脫僵化的教條。

　　此「精神美」必屬「內斂的」中和之質，具有平淡的特徵。如劉劭所言：「凡人之質量，中和最貴矣。中和之質，必平淡無味；故能調成五材，

[240] 黃賓虹著，浙江省博物館編：〈論道咸畫學〉，《黃賓虹文集・書畫編》（下），頁399。本文轉錄自人民美術出版社《黃賓虹美術文集》。

變化應節。是故，觀人察質，必先察其平淡，而後求其聰明。」[241] 中和之質不會讓自己某一氣質極端發展，能因平淡無味的內斂特性，調成五材，變化應節。黃賓虹「自師己心」的結果，旨為山川草澤寫照，領略宇宙自然「造化之法」的普遍原則，用繪事參贊天地化育，以「內斂的精神美」為「自有我法化」最高理念之體現。

小　結

關於繪畫師法途徑，西方藝術家無論學習古人或自然，看重的是吸取前人創新的精神或觀察環境的細膩。中國傳統畫論則多循單一途徑，如宋代較重視寫生，明清多強調臨摹古人筆法，不若四大家結合多重師法途徑，以「四化」海納百川，集各法之大成，於一幅畫中呈現轉益多師後之畫心妙悟。

四大家於「畫心」上，均主張「師法古人」、「師法今人與應時境」、「師法造化」、「自師己心」的途徑，藉此我們能看到四大家如何回應時代課題。

在傳統中國畫師法途徑上，「師法古人」是四大家共同首要的主張。透過借鑑畫作的方式師法古人，藉由畫中筆跡墨韻，體悟其筆墨精神，感受古人涵養與高雅風範。吳昌碩和齊白石兩人「師法古人」的立基點雖不同，但最終「雅俗共賞」的旨意卻殊途同歸。黃賓虹與潘天壽同樣借鑑古人畫作，通曉畫史，闡發畫理。潘天壽師古於「經營位置」上展露新意並有所成，講求主從、虛實、疏密等源於陰陽晝夜消息之理的概念，背後乃以哲學思想為底蘊，有別於西畫以科學原理為要旨。黃賓虹將文人繪畫傳統裡的筆墨功夫研發到極致，以筆墨傳統回應中國畫有別於西畫科學寫實的問題，著重士大夫繪畫歷史傳承裡的筆墨革新。四大家借鑑古人畫作，通過不同師法對象學

[241] 魏・劉劭著：《人物志・九徵》，參見李崇智：《人物志校箋》（成都：巴蜀書社，2001年），頁17。

習雅俗品味，並透過古人累積的智慧看待作畫對象，繼承前人留下來的繪畫傳統，此即本文所謂藉由「師法古人」途徑，將作畫對象「人文歷史化」之效用。

四大家不惟崇尚古人，亦師法今人。四大家於繪畫師法途徑上，另採取「師法今人與應時境」一途，明顯與多數畫家愛古薄今的態度有別。

在師法今人的對象上，吳昌碩取法海派畫家，黃賓虹借鑒印象派畫家，齊白石先後向民間畫師與名士名家學習寫實與寫意繪畫，潘天壽則一度以吳昌碩為師法今人的對象。四大家不約而同破除古人厚古薄今的習性。

我們從四大家效法哪些今人與應時境的情形，可以了解達成「與時俱化」之效用。所謂「與時俱化」並非喜新厭舊，而是避免了傳統文人相輕、鄙薄今人的情結。四大家願意學習、參照、借鑒當代出色畫作，如同站在巨人的肩膀上，無須重蹈一些錯誤或無謂的方法，改革視野與速度因此更顯得遼闊和迅速，故曰四大家的人與畫皆因「師法今人與應時境」，而富有「與時俱化」的氣息。

畫家在累積了前人與今人傳承的寶貴智慧後，尚應「師法造化」，出外寫生，領略自然，將自然粉本銘記於心，再以直觀感悟融入客觀意象，澄清內在心靈，使心境虛極靜觀，以此心境與自然界的萬事萬物相遇，通過「外師造化，中得心源」，將作畫對象「心源自然化」。四大家以「師法造化」作畫對象「心源自然化」，對花、蟲、山川寫照，其中「傳神」遠多於「寫實」成分。有別於西洋寫實主義繪畫那樣摹仿外在風景事物，而是先以造化、自然為師，接著透過每個畫家獨特的藝術心靈出之。客觀風景事物經過主觀心源後，所呈現的「自然」已經不再是眼前所見客觀的「自然」，而是「中得心源」主客合一，「心源自然化」後的心靈藝術產物。透過寫生，四大家各自回應時代拋出的課題。寫生，成為吳昌碩生活中不可或缺的文人雅致韻事。齊白石透過寫生，將常民生活裡隨處可見的通俗題材發揮得淋漓盡致。藉由寫生，黃賓虹傳達筆墨之理與道虛實相生，義理相通的道理，實現其畫學通哲學「藝以道歸」的理念。通過寫生，潘天壽提出藝術真實之說，其畫亦達到既靈動又靜穆的哲理境界。

　　最後「自師己心」階段，則是歷經了向古人廣泛學習，及以自然山川為師後，不斷探索內在心靈，得出屬於畫家自身融會之美。「自師己心」的重要效用在於跳脫前人窠臼，以內心獨特的藝術法則表現作畫對象，以此樹立自我鮮明的風格，而作畫對象也會因畫者與眾不同的藝術法則，產生相應的獨特變化，此即將作畫對象「自有我法化」，顯示四大家在「自師己心」時，內心或許也有超越前人成就的意圖，只是在態度上普遍較為含蓄。經本文研究發現，四大家「自師己心」將作畫對象「自我有法化」後，呈顯出所謂「張揚的個性美」和「內斂的精神美」。吳昌碩、齊白石、潘天壽三大家學習徐渭、八大、石濤等人強調勇於呈現自我特質，延續明代中葉以降意識覺醒的思想風潮，是以，本文將吳昌碩三人繪畫美學表現統稱為「張揚的個性美」。然而，細察三人以紫藤、荷花為題材之例，仍舊不難看到三人各自呈現的「個性美」及其對應的時代問題。吳昌碩以草書作紫藤，篆書作荷莖，以寫代畫，以純熟筆墨功力散發文人以書入畫氣息；齊白石畫紫藤色澤鮮明，並以蜜蜂點綴，盡顯活潑靈動之姿，設色上展現民間畫家多以原色作畫的習性，充分表現其用色「紅花墨葉」色彩鮮明飽滿的特徵，反映畫家天真純樸之性格；潘天壽以綿延粗放的筆觸畫紫藤，伴著皎潔月色，顯示畫家追求靜謐中有生機之意境，畫荷則講究筆力，精心安排高低結構，刻意讓畫面留白，此與西洋畫寫生目的和思維技法有很大的不同。

　　相對於三大花鳥畫家，黃賓虹則認為繪畫使人心清明，無人欲之私的精神涵養，甚至有益於社會導向長治久安。黃賓虹與吳昌碩等三家之差異，表面上看來是題材選擇的差異，可是題材的選擇，其實涉及到畫者心性氣質所好。畫者最終成功與聖賢仙佛無異，說明遊藝之士，最終目的為藏修優游內斂的精神修養，修養指標不在於彰顯畫者個人氣質才情，而是企及達到聖賢仙佛的高度。從繪畫功能和畫者目的之說可察覺，相較於吳昌碩三人，黃賓虹的繪畫美學表現以「內斂的精神美」為依歸，此內涵義蘊與西洋畫對於寫生的觀念亦大異其趣。

　　四大家以「四化」師法途徑回應中國傳統繪畫的因承與創變，意味著什麼？本文以為具有「全面性」、「現代性」、「獨特性」之義涵。

　　「全面性」。相對於古人多循單一師法途徑，四大家在繪畫師法途徑上
提出了「師法古人」、「師法今人與應時境」、「師法自然」、「自師己
心」四個階段，完整周延的習畫途徑。我們不排除循單一師法途徑，能有所
成者，但亦無法排除底下可能狀況：如果僅師古人，易墜入陳陳相因的窠
臼，局限自由的想像；如果僅師今人，畫作易淪為膚淺庸俗的流行商品；如
果僅師自然，全然無視古人與今人的成就，則無法踩在巨人的肩膀上看得更
遠；如果僅師己心，易獨學無友孤芳自賞忽略了前述三項途徑的益處。

　　經由四大家「師法古人」、「師法今人與應時境」、「師法自然」、
「自師己心」完整的師法途徑，我們得出「人文歷史化」、「與時俱化」、
「心源自然化」、「自有我法化」四化。此「四化」既在人文歷史的長河中
有所承載與革新，也在師今人的現世感裡與時俱化，更在自然與心靈世界
裡思尋繪畫藝術的因承與創變，為中國古典繪畫開出歷久彌新的價值與面
貌。

　　「現代性」。四大家的「四化」具有怎樣的「現代性」？我們宜先從
「現代性」（modernity）一詞概念說起。由於現代性的討論眾說紛紜，此處
並非旨在釐清現代性的義涵，故以下僅就代表性說法略做說明後，便將論述
重點轉向四大家「四化」裡所蘊含的現代性。

　　從歷史時期而言，英國社會學者鮑曼（Zygmunt Bauman, 1925-）指出：
「我把『現代性』視為一個歷史時期，它始於西歐 17 世紀一系列深刻的社
會結構和思想轉變，後來達到了成熟。」[242] 美國社會學家伯曼（Marshall
Berman, 1940-2013）將現代性分為三個階段：第一階段是 16 至 18 世紀，此時
人們剛進入現代生活。第二階段是 1790 年法國大革命之後，社會生活方式
面臨深刻變動。第三階段是 20 世紀，現代化過程在全球範圍內的擴張。[243]
現代性作為一種歷史概念，指的是從十七世紀以來的政治改革，十八世紀的

[242] Zygmunt Bauman, *Modernity and Ambivalence* (Cambridge: Polity, 1991), p.4.

[243] Marshall Berman, *All That is Solid Melt into Air: The Experience of Modernity* (New York: Penguin, 1988), pp.16-17.

啟蒙運動，掙脫了中世紀宗教神學的束縛，理性與知識得以廣泛傳播，直到二十世紀現代性迅速蔓延全球。

從歷史產物來說，鮑曼認為現代性體現出兩種樣貌：一是伴隨著工業社會發展而成的社會形式，二是隨著啟蒙運動成長的文化形態。[244] 羅馬尼亞學者卡利奈司庫（Matei Calinescu, 1934-2009）也提出現代性有兩種：第一種是工業革命、科技進步、經濟與社會劇烈變化的產物，即資本主義發展的產物。第二種是否定前述現代性的現代主義文化和藝術，即審美的現代性。[245]

所謂否定現代性的現代主義文化和藝術，用阿多諾（Theodor Adorno, 1903-1969）的說法，即不滿現代工業文明，這樣的社會儘管擁有高度發達的物質文明，但在精神上卻是廢墟一片。反對傳統，崇尚自我表現。展現在藝術上便是藝術的精神化、異在性、超前性等特徵。[246] 這些前衛的藝術特徵，有時讓人費解。在阿多諾看來，現代藝術之所以被人視為一種「反藝術」（Anti-art），主要是因為它表現出一種「反世界」的傾向，它不再「美化」人生與社會，而是直接呈顯人的生存狀態和揭露社會的種種弊端。[247] 這種藝術上的對立、自覺，必須等到現代性社會發展到一定程度時，才會感受到它的束縛。

雖然二十世紀的中國，於政治、經濟、社會等各方面現代化狀況而言，遠不及西歐各國，並未出現上述反對現代性的現代主義文化和藝術，多數仍停留在謳歌工業文明的「前期現代性」。所謂「前期現代性」意指，時間上中國當時雖漸邁入以西歐為中心蔓延全球的現代性，但因政治、外交、軍事、經濟等方面落後的緣故，整體社會氛圍仍停留在崇拜工業文明帶來的現代化社會與生活，尚未意識到工業文明猶如一把雙面刃，為人們帶來便利的生活，但也可能給人帶來文明的壓抑和桎梏。由於中西方在現代性的議題上

[244] Zygmunt Bauman, *Modernity and Ambivalence* (Cambridge: Polity, 1991), p.4.

[245] Matei Calinescu, *Five Faces of Medernity* (Durham: Duke University Press, 1987), p.42.

[246] 王才勇：《現代審美哲學》（臺北：書林出版公司，2000 年），頁 116-117。

[247] （德）阿多諾著，王柯平譯：《美學理論》（成都：四川人民出版社，1998 年），頁 8。

出現「時間滯差」，即雙方社會步入現代性的時間先後有別，對於當時才剛迎來現代性的中國社會，自然還未步入反現代性意識的階段。

雖然四大家和主流改革者同樣處於「前期現代性」的歷史階段，但比較起來，四大家並未像主流改革者抱持須一概打倒傳統，全盤西化，才能超英趕美。四大家認為中國於當時只是物質文明落後，但精神文明仍綿延深厚，值得去蕪存菁後，善加保存與發揚。

不過，四大家在作畫師法途徑上，難免受到傳統與現代社會急劇轉化的影響，呈現出並不明顯的「現代性」意義。這可分為兩個部分來說：一是，轉益多師，從內部變革，達成「四化」效用。即王德威所說，中國傳統之內所產生的一種旺盛的創造力，或許得力於來自西方的刺激，但是也發展出中國式的新意，此即「被壓抑的現代性」其中一種向度。[248] 是以，我們認為四大家以「四化」回應中國傳統繪畫的因承與創變，積極革新的創造力，蘊含某種程度和意義上的「現代性」意義。

二是四大家「師法今人與應時境」呈現「與時俱化」的效用，體現「現代性」意義。這部分表現在四大家不囿於傳統成見，在師法途徑上，師古人亦師今人，不排斥眼前俗世生活的題材，兼顧世俗大眾的品味。文人畫家若純粹以賣畫為生，則不得不顧及廣大買家的愛好，做到雅俗共賞，因此繪畫必須「師法今人」，瞭解世人喜好，「與時俱化」。買家不諳文人孤高清冷的品味，對於市場上廣大的買家而言，熱熱鬧鬧、色彩繽紛、寓意吉祥才讓人喜愛。

是以，「與時俱化」象徵與現代社會同步發展的現代性。現代社會日新月異的科技發展，往往是站在最新的資訊技術上尋求突破。於精神內涵上，以新為貴、為進步的想法，亦為現代性思維特徵之一。因此，本文認為相較於古代畫家甚少師法今人的作法，四大家「師法今人與應時境」呈顯的「與

[248] 王德威著，胡曉真譯：〈被壓抑的現代性：晚清小說的重新評價〉，《中國現代文學國際研討會論文集：民族國家論述——從晚清、五四到日據時代臺灣新文學》（臺北：中央研究院中國文哲研究所籌備處，1995 年），頁 34-35。

時俱化」具有「現代性」意義。

　　「獨特性」。所謂獨特性可從三個層面來說：一是標準化的量產使產品失去獨特性，二是複製品缺乏原作的「此地此刻性」，即「原真性」，「靈暈」消失。三是不斷複製「擬象」，理性主體失去批判和反思。

　　杜威（John Dewey, 1859-1952）指出，自工業革命以後，許多產品都是用標準化的技術大批生產出來的，它們價格雖然很便宜，卻喪失了藝術性。而真正還保存有藝術性的手工藝品，現在卻成了昂貴的奢侈品。[249] 機械化量產下使產品模樣完全一致，失去藝術性。手工打造的藝術品，多少都會帶有細微的差異，這正是手工藝品獨一無二的獨特性。如〈蘭亭集序〉共 324 字，但其中凡是重複的字，如「之」字，各具況味皆不相同。即便王羲之酒醒後欲重寫，終究沒有當時寫得好。手工藝品的價值也正在於此，非一板一眼的流程模式所能輕易取代。

　　推崇現代藝術的班雅明（Walter Benjamin, 1892-1940），明白古典藝術於機械複製時代逐漸走向終結。他說，即使最完美的複製品也不具備藝術品的「此地此刻性」（das Hier und Jetzt）。所謂「此地此刻性」即其「原真性」（Echtheit）。[250] 每一個原創的藝術品，都是某個歷史情境下的產物，其當下生產的時空環境，均具有不可逆的性質。因此，無論多精準無暇的複製品，都無法如原作般擁有「此地此刻性」。這正是由於「原真性」無法複製的緣故。

　　班雅明認為，複製過程中所缺乏的東西可以用「靈暈」這一概念來概括：在藝術品的可複製時代，枯萎的是藝術品的「靈暈」。[251] 何謂「靈暈」？「時間空間的奇異交織。」遠方的奇異景象彷彿近在眼前。靜休於夏日午後，日光追逐著地平線上的山巒或一條小小樹枝；它們將觀者籠罩在其

[249] 見郭小平著：《杜威》（香港：中華書局，1998 年再版），頁 108。

[250] （德）班雅明著，胡不適譯：《技術複製時代的藝術作品》（杭州：浙江文藝出版社，2005 年），頁 88-89。

[251] （德）班雅明著，胡不適譯：《技術複製時代的藝術作品》，頁 92。

透下的陰影中，此刻開始成了影像中的一部分——這就是所謂呼吸那遠山、樹枝的靈暈了。[252] 班雅明用了一種觀畫時的畫面情境感形容靈暈，敘述抽象卻相當貼切。

　　專注觀賞畫作時，畫作像有股漩渦，能將觀畫者瞬間捲入畫面情境，使人仿若置身於斑斕光影下，與畫中人物一同感受到畫裡的氣氛。不過，同樣一件藝術品，我們如果是透過印刷品如畫冊、明信片等觀看複製品，與面對面觀看原作的感受，絕對截然不同。

　　以梵谷 1890 年〈星空下的絲柏路〉（圖 77）為例。觀賞原作，我們除了讚嘆梵谷以拉長的點描筆觸漩渦般帶出夜的靜穆深邃，形成與「星夜」的神秘感相同之外，更訝異的是現場觀看，才能感受到有別於平面畫冊的強烈觸感。原來梵谷在畫面敷上了濃得化不開的色彩，像是猛地直接擠出油彩，層層堆疊，筆桿刮痕清晰可見，彷若耗費生命所剩無幾的力量，奮力用刻刀鑿出來的浮雕。濃烈色彩與強悍筆觸在畫布上熊熊燃燒，燃燒著夜空、絲柏與畫家的心靈。如果不觀原作，那麼很難感受到強烈筆觸下畫家的激烈情感，這絕非平面的縮小圖片所能盡現。這也是何以原作的價值遠遠高於複製品的原因之一。

圖 77 梵谷 星空下的絲柏路
油彩畫布 73 x 92 cm
藏於阿姆斯特丹奧杜羅庫拉穆勒美術館

[252] （德）班雅明著，胡不適譯：《技術複製時代的藝術作品》，頁 49。

　　同理，我們觀賞四大家畫作，如果沒有親臨畫展觀賞原作，首先喪失的便是親眼面對畫作帶來的震撼。因此，四大家畫作的「獨特性」還表現在親眼觀看畫作。四大家不少卷軸均一兩百公分高，展出時掛於展覽場牆上，離地面至少距離二十公分以上。因此，當我們觀看原畫作時，其高度往往高於視覺水平。這種觀看經驗迥異於翻閱畫冊。再大的畫冊，比起原畫作大小尺寸，始終縮小許多。如果僅翻閱畫冊，很難感受吳昌碩筆下充滿各種氣的線條與古樸醇厚色彩，對角布局的瀟灑俐落感；不易細察到齊白石於大寫意花卉旁，用精細的工筆描繪出昆蟲翅膀上每一條細膩的脈紋；無從感受到黃賓虹那山水層層積染與水墨淋漓的酣暢，並訝於紙與筆墨竟能呈現出萬千交融的變化；以及潘天壽那些超過兩百公分比人還高的畫作，卷軸裡的禿鷹立於岩石頂端銳利俯視，予人強烈的視覺震撼。

　　布希亞（Jean Baudrillard, 1929-2007）認為後現代的文化充斥著「擬象」（Simulacrum）活動，現實界已然消失，擬象並非傳統模仿論所謂對現實的擬仿，而是對「擬仿物」的再仿複製。因此，整個後現代社會可說是一個超度現實的場域；「擬仿物本身，即為真實。」[253] 作者提出後現代「擬象」充斥的世界，對客觀世界中真實存在物進行逼真再現和精準複製。

　　「擬象超越了真實與虛假，超越了平等性，超越了所有的社會與權力所仰賴的理性判準。」[254] 當理性主體失去批判和反思，只能在「超真實」的世界中耽溺於這種「擬象」的複製與不斷生產。於是，我們能看到藝術品「擬象」的複製與生產。可複製在任何商品化的物品上，如提袋、馬克杯、文件夾等與現代人生活連結密切的物品上。大量複製生產舉目皆是的結果，能否有助於人們思考內涵的深度？顯然效果有限。因為這種「擬象」的複製既是在商品化的脈絡概念底下形成，其嚴肅的思想性便難以受到認真的看待。

[253] （法）布希亞著，洪凌譯：《擬仿物與擬象》（臺北：時報文化出版企業公司，1998年），封底文字。

[254] （法）布希亞著，洪凌譯：《擬仿物與擬象》，頁52。

　　時至今日，在步入杜威說的標準化的量產，使產品失去原有的獨特性，班雅明說的技術複製時代，藝術品大量複製再現；甚至進入布希亞說的後現代「擬象」充斥的世界，理性主體失去批判和反思的時代。畫家手工畫作便顯得格外珍貴，具有無可取代的獨特性質。

　　綜合上述「師法古人」、「師法今人與應時境」、「師法自然」、「自師己心」四個階段，我們瞭解了四大家畫心創作師法途徑之方式與效用，亦從中看到四大家如何回應時代課題。至於四大家如何因承深化中國詩書畫印相生互成的藝術，則留待下一章探究。

第五章　四大家如何因承深化
中國詩書畫印相生互成的藝術

　　中國畫上常見各種書法字體，或題字或題詩，亦蓋有各式印章；西洋畫則未見此結合方式。有別於西洋畫將繪畫視為單一門類的技藝，四大家繼承了明、清以降，士夫文人追求詩、書、畫、印四絕全才的藝術傳統，此乃中國畫與西洋畫於視覺形構上，給人第一印象的差異。

　　四大家受傳統藝術觀念影響，認為畫家除會作畫外，還必須要能詩、能書，為此，即使四人出身不同，於求藝路上，卻同樣致力於學習詩、書、畫三絕；不僅如此，在他們身上還有鮮明的時代印記，即自明、清盛行的篆刻藝術，亦成為四大家共同追求的另一項才藝。四大家除重視唐、宋以降形成的詩、書、畫三絕外[1]，亦受明、清篆刻藝術發達的影響[2]，將治印視為一門

[1]　中國古代很早就出現文人同時兼具詩、書、畫三絕的本領。如「鄭虔三絕」，見宋・歐陽修等編撰：《新唐書・文藝傳》（合肥：黃山書社，清乾隆武英殿刻本，2008年）卷二〇二，頁 1827。人稱唐鄭虔（約 685-764）詩、書、畫三絕，既為詩人又是書法家、畫家，此現象並非憑空而來，乃是集唐代之前，詩、書、畫三方面創作實踐與理論積累的結果。宋代蘇軾同樣兼擅詩、書、畫之長才。

[2]　毛文芳從目錄學角度研究提出，原為雕蟲小技的篆刻，自王俅〈嘯堂集古錄〉始收古印，晁克一〈印格〉始集古印為譜，到了元代吾邱衍〈學古編〉始詳編印之體例，遂成為賞鑑家之一種，到晚明文彭、何震之後，篆法益密益巧，而成為一門重要藝術。清初四庫全書「藝術」類書籍，首列書畫，次列琴譜，次列篆刻，篆刻後將各類博奕射壺等技藝品類，統歸為雜技。參見毛文芳：《晚明閒賞美學》（臺北：臺灣學生書局，2000 年），頁 71-73。由此可見明清當時對於篆刻藝術之重視。另外，蔡耀慶指出，明代因市民經濟的發展下，收藏風氣、書籍印刷與作偽風氣盛行，促成明代印學

文人遣興抒懷的才藝。

　　詩、書、畫、印四門不同藝術，如何相生互成？饒宗頤曾提出「藝術換位」：「詩和畫在本質上二者截然不同。但彼此有時會跳出自己的圈子，掠取另一方的『美』，來建立自己的美。」[3] 不同藝術門類跨出自己的範疇本位，越位至其他藝術門類，借彼之長補本位之不足，或達到相互輝映之加乘效果。如兩宋「詞畫」的出現，指詞與畫二者兼精，善寫畫者，每以詞為題語。明人善畫古人詞義。歷代文人以詞題畫、以詞證畫史、借畫理說詞、精通詩詞書畫等換位現象不勝枚舉。[4] 中國古代文人常藉詩詞書畫「換位」，深化不同藝術類別之義涵，彼此增輝，引發觀者聯想，產生更多思想與情感上的共鳴。

　　何以中國文藝能相互「換位」？唐君毅說，中國各種藝術、文學精神之交流互貫，可溯源於中國文學家、藝術家恒不以文學藝術之目的在表現客觀之真美，或通接於上帝，而是以文藝為人生之餘事，為人之性情胸襟之自然流露。人之性情胸襟，原為整個者，則其流露於書畫詩文，皆無所不可，而皆可表現同一之精神。每種藝術之本質皆有虛以容受其他藝術之精神，以自充實其自身之表現，而使每一種藝術，皆可為吾人整個心靈藏修息遊所在者也。[5] 就審美主體來看，唐君毅這番話指出四絕藝術相互涵攝的源頭，在於文藝家為人之性情胸襟，其美學觀念亦源於儒學心性觀。唐君毅說：「中國儒家士人與對自然之關係，先純為情上之一直接感通之關係。在此感通之情中，是對所感自然之一統體的覺攝，初實不夾雜任何自覺的欲望，亦無我之

發展的外在因素；而用印範圍的擴大、製印材料的轉變、文人古雅的風尚，構成明代印學發展的內在因素。詳閱蔡耀慶：《明代印學發展因素與表現之研究》（臺北：國立歷史博物館，2007 年），頁 17-64。

[3]　饒宗頤：〈詞與畫──論藝術的換位問題〉，收入《畫頵──國畫史論集》（臺北：時報文化出版企業公司，1993 年），頁 220。相關藝術換位議題之討論，尚可見〈明季文人與繪畫〉與〈晚明畫家與畫論〉二文，頁 461-478、479-523。

[4]　饒宗頤：〈詞與畫──論藝術的換位問題〉，收入《畫頵──國畫史論集》，頁 219-236。

[5]　唐君毅：《中國文化之精神價值》（臺北：正中書局，1994 年），頁 316。

辨，而渾然不二者。」[6] 統體的覺攝超越了物我對峙，故文藝家性情胸襟能自然流動，化為每一種藝術形式，供人藏修息遊。

　　本章重點在於探討四大家如何會通詩、書、畫、印的藝術特質與形式，表現在繪畫？如何回應其時代課題？底下分為四節論述。第一節論「書畫同源」、「詩畫同源」觀念，第二節談畫家的文化涵養，第三節為繪畫的美感特質與筆墨表現，第四節論題詩、用印與畫面的整合，藉以理解四大家如何以詩、書、畫、印四絕藝術傳統，分別回應市民文化思潮下「雅俗共賞」的繪畫趨勢？及西畫東漸思潮下以「科學寫實」為繪畫準則的趨勢？最後作一小結。

第一節　「書畫同源」、「詩畫異同」觀念

　　「書畫同源」、「詩畫異同」觀念，自古有之。底下我們先界定二者之義。

壹、「書畫同源」界義

　　現代學者對於唐代張彥遠「書畫同源」說有人主張同源，有人主張不同源。

　　李長之（1910-1978）將張彥遠「書畫同源」說，分為「歷史的意義」與「方法的意義」兩種。「歷史的意義」乃基於中國文字起源的象形特徵，「方法的意義」有三種：書畫用筆方法相同、書畫用筆道理相同、同樣看重筆墨之重要性。[7]

　　呂佛庭（1911-2005）一反傳統書畫乃脫胎於八卦之說，認為象形的符號應是脫胎於純粹的圖畫，書畫雖是同源，但純粹圖畫發明應在象形文字發明

[6]　唐君毅：《中國文化之精神價值》，頁186-187。

[7]　李長之：《中國畫論體系及其批評》（重慶：獨立出版社，1944年），頁45-78。

以前，考察中國繪畫的起源可能在新石器初期，大約距今七千年的歷史。[8]

　　阮璞（1918-2000）認為，張彥遠所說並非一般人誤解的那樣，以為「書畫同源」、「畫者書之餘也」、「畫法全是書法」，而是在明白「書畫道殊」，書以傳意，畫以見形之異下，即二者在各具不同根本規律性的前提下，從托體之相近與能事之相通，提出「書畫同體」和「書畫用筆同法」。[9]

　　王世襄（1914-2009）認為，張彥遠從古籍稽查，指出書畫起源相同；從書畫家觀舞劍，提出書畫學理相通；從繪畫重骨氣形似，皆本於立意而歸乎用筆，表示書畫用筆相通，故推論張彥遠「書畫用筆相通」，實涵蓋起源、學理、用筆方面均相通。[10]

　　徐復觀則反對「書畫同源」說，由古代實物考察，指出中國的書與畫分屬兩種不同的系統。從中國最古的繪畫，仰韶時期彩陶花紋來看，是屬於裝飾意味的系統。由甲骨文的文字來看，是屬於幫助並代替記憶的實用系統。文字與繪畫的發展，是在兩種精神狀態及兩種目的中進行。[11]

　　上述學者主要依據張彥遠提出的「書畫同體而未分」、「書畫用筆同法」，認定「書畫同源」說。然而，「同體」並不等於「同源」，關鍵在於什麼是「體」？用筆之法亦無涉「同源」或「價值之所本」問題。上述學者講「同源」，沒有分辨「源」字有幾個不同的義涵，故概念混淆。

　　顏崑陽教授指出，「源」有三種指涉義：一指「歷史時程的起點」，二指「發生原因」，三指「價值之所本」。[12] 為釐清張彥遠「書畫同源」之

[8]　呂佛庭：《中國書畫源流》（臺北：華正書局，1978 年），頁 1-16。

[9]　阮璞：《中國畫史論辨》（西安：陝西人民美術出版社，1993 年），頁 80-93。

[10]　王世襄：《中國畫論研究》（桂林：廣西師範大學出版社，2010 年），頁 94-95。

[11]　徐復觀：《中國藝術精神》（臺北：臺灣學生書局，1966 年），頁 146-147。

[12]　顏崑陽說：「所謂『源』，籠統地說是『起源』，但分解地說，也有三種不同的指涉義：（一）指『歷史時程的起點』，也就是某一文體在歷史時程上最早出現的作品，即為此一文體的起源；（二）指『發生原因』，即該文體之所以發生的『原因』。這又分為『內在原因』與『外在原因』。內在原因，是指此『原因』為人之內在情性或心理；外在原因，則是指此『原因』為社會文化之某一事物；（三）指『價值之所本』。這時所謂『源』，指的就不是事實經驗在時程上的『始出』或發生上的『原

觀念，我們看張彥遠〈敘畫之源流〉曰：

> 夫畫者，成教化，助人倫，窮神變，測幽微，與六籍同功，四時並
> 運，發於天然，非繇述作。古先聖王，受命應籙，則有龜字效靈，龍
> 圖呈寶，自巢燧以來，皆有此端。迹映乎瑤牒，事傳乎金冊。庖犧氏
> 發於榮河中，典籍圖畫萌矣。軒轅氏得於溫洛中，史皇蒼頡狀焉。奎
> 有芒角，下主辭章；頡有四目，仰觀垂象。因儷鳥龜之跡，遂定書字
> 之形。造化不能藏其秘，故天雨粟；靈怪不能遁其形，故鬼夜哭；是
> 時也，書畫同體而未分，象制肇始而猶略。無以傳其意，故有書；無
> 以見其形，故有畫，天地聖人之意也。[13]

此處張彥遠談「書畫同源」，當中涉及「源」之三種義涵：一是從繪畫起源
的歷史時間起點，描述遠古時期伏羲畫八卦，圖畫萌發。而倉頡造字，遂定
書形，乃畫之始祖。彼時「書畫同體而未分」，「體」指形貌，「書畫同
體」乃是書畫起源時期，產生形體難分的結果。此一「同源」涉及「歷史時
程的起點」；二是「發於天然，非繇述作」，書畫乃天然產生，不是出於人
為著述，此屬書畫源起的「發生原因」；三是「夫畫者，成教化，助人倫，
窮神變，測幽微，與六籍同功」，說明繪畫與六經的價值相同，有助於教化

因』，而是價值判斷上的『優先』或『本源』。」詳閱氏著：〈六朝文體體源批評的
效用與取向〉，《東華人文學報》第 3 期（2001 年 7 月），頁 7。全文頁 1-36。此
外，顏崑陽復從詞義分析指出，「源」字亦作「原」，考察「源」字的本義，及引伸
之後的一般性概念如下：1.本義為「水本」，引伸之後的一般性概念，指事物價值之
所本，或指事物發生或存在的根本性原因。2.本義為「水始出」，引伸之後的一般性
概念，指事物在發生歷程上，始端之時間、空間及其狀態。與前義「出自」一詞相
較，「始自」側重在事物發生之時空起點的考察。參見顏崑陽：〈中國古代原生性
「源流文學史觀」詮釋模型之重構初論〉，《政大中文學報》第 15 期（2011 年 6
月），頁 246-248。全文頁 231-272。

13　唐・張彥遠撰，明・毛晉訂：《歷代名畫記・敘畫之源流》（臺北：臺灣商務印書
　　館，1971 年），頁 7-8。

百姓，維繫人與人之間的關係，窮究神運變化，推測自然和社會幽微之理，此涉及「價值之所本」。

現代學者對於張彥遠「書畫同源」說，有人主張同源，有人主張不同源，都是一個議題，各自表述。此一觀點，無法客觀證實，都只是論者主觀之說，無所謂對錯。因此，此處重點不是討論書畫是否同源？如何同源？而是黃賓虹與潘天壽均贊同「書畫同源」說，並且以此為理論上的基本假定。而二人在此基本假定之下，推演出什麼「創作論」的觀點？

黃賓虹說：

> 中國藝術本是無不相通的。先有金石雕刻，後有絹紙筆墨。書與畫也是一本同源，理法一貫。[14]

「書畫一本同源」乃黃賓虹前提性的理論假定，重點在於由此假定所推衍的「理法一貫」的創作問題。如何「理法一貫」？何謂「理」？「理」是創作原理。蘇軾於〈淨因院畫記〉嘗云：「人禽、宮室、器用，皆有常形。至於山石、竹木、水波、煙雲，雖無常形而有常理。」[15] 指出生活中具體可見的事物，皆有「常形」，其形貌大抵穩定不變，具體可見，易畫之；自然界的事物，卻是處於相對變動的狀態，無常形有「常理」，即有一自然循環的規律，但因「常理」抽象不可見，故不易畫之。關於「理」的解釋，陳傳席從「士人」與「工人」的角度區隔，提出士人畫不在形似上計較，因為「工人」也能「曲盡其形」，而士人畫要講求「常理」，「理」就是「意氣」、「性情」，非高人逸士不能辨。[16] 徐復觀則將「常理」上溯與顧愷之說的「傳神」的神，和宗炳說的「質有而趣靈」的靈，謝赫說的「氣韻生動」的

14　黃賓虹：〈國畫之民學——八月十五日在上海美術茶會講詞〉，《黃賓虹文集・書畫編》（下），頁449。

15　宋・蘇軾：〈淨因院畫記〉，《蘇東坡全集》（臺北：世界書局，1964年），頁345。

16　陳傳席：《中國繪畫美學史》（北京：人民美術出版社，1998年），頁294。

氣韻，以及蘇軾說的「窮理盡性」的性情，郭熙說的「奪其造化」的造化連結，認為實際是一個意思。[17] 前人對於「理」的理解，除了指畫家的「意氣」、「性情」外，還涉及自然發展演化之義涵。

　　黃賓虹曰：「理者，古今事物本原，觀其異同，非可以徒事奇巧為也。」[18] 舉凡各種事物，均有個「理」在，吾人須悉心察其本原、辨其異同，才是研究「畫理」的正確方式。黃賓虹所謂「畫理」指涉兩層義涵：「畫理有天生者、人為者。天生即自然之謂也。故天有天理，地有地理。人為者，因人參天地間而有造作故。事有事理，物有物理。」[19] 在黃賓虹看來，「畫理」涵蓋範圍廣泛，既涵蓋先天自然的規律，陰陽柔剛，稱為天然之理；亦包括後天人為的仁義事理和物理，又稱造作之理。黃賓虹曰：「中國自然風景為畫理之參攷者」[20] 天然之理即各種風貌殊異的自然景觀，畫家多遊名山大川，則自然之畫理即生於腕底。黃賓虹曰：「圖畫者，文字之餘，百工之母也。今求畫學之途徑，非討論文字，無以明畫之理。非研究習字，無以得畫之法。」[21] 黃賓虹秉持「書畫同源」之理論，認為圖畫能補足文字所不能形容者，為文字之餘緒。「畫理」中所謂造作之理乃指文字之學，畫者須詳加認識中國文字各種字體源流及其演化，以明畫理和畫法。從刻於龜甲獸骨卜卦的甲骨文，刻鑿於鐘鼎彝器等金屬器具上的鐘鼎文，及至歷朝各種書體，諸如大篆、小篆、隸書、楷書、行書、草書等，以領會各種結體，或對稱均衡、或錯落多變、或瀟灑飄逸、或端整嚴謹、或流暢優美、或狂放自由之美感與內涵。文字之學亦為連結「畫理」與「畫法」之樞紐。

　　何謂「法」？「法」是創作法則。書畫共通的創作法則主要在於「用筆同法」。除了張彥遠從草書一筆而成，連綿不斷的氣勢，論「書畫用筆同

[17]　徐復觀：《中國藝術精神》（臺北：臺灣學生書局，1966 年），頁 359-360。

[18]　黃賓虹：〈中國繪畫貴乎筆墨——從中國繪畫談到文人畫〉，《黃賓虹文集・書畫編》（下），頁 462。

[19]　黃賓虹：〈講學集錄　畫理〉，《黃賓虹文集・書畫編》（下），頁 88。

[20]　黃賓虹：〈講學集錄　畫理〉，《黃賓虹文集・書畫編》（下），頁 90。

[21]　黃賓虹：〈國畫理論講義　本源〉，《黃賓虹文集・書畫編》（下），頁 127。

法」[22] 外；元代趙孟頫云：「石如飛白木如籀，寫竹還應八法通。若也有
人能會此，須知書畫本來同。」[23] 畫石用飛白筆法，畫樹用大篆筆法，畫
竹要與永字八法相通，即楷書側（點）、勒（橫畫）、弩（豎畫）、趯（勾）、
策（斜畫向上）、掠（長撇）、啄（短撇）、磔（捺）八種用筆之法，將繪畫描
寫物象的方式，與書法用筆方法相提並論。

　　黃賓虹繼承前述觀念，指出「畫本六書象形之一，畫法即書法。習畫者
不究書法，終不能明畫法。」[24] 基於「書畫同源」之觀念，畫出於六書象
形，畫法和書法用筆相通，故畫家不能僅知塗抹勾勒，尚須探究書法。如
此，畫法和書法在創作法則上，最重視的是什麼？黃賓虹曰：「書畫同源，
欲明畫法，先究書法。畫法重氣韻生動，書法亦然。」[25] 認為書畫法則首
重「氣韻生動」。我們曾於第四章說過，「氣韻生動」有兩層義涵：一指表
現出作畫對象之生氣、神韻，二指作者人格之主體精神。整體而言，畫者須
先涵養主體人格精神，明書法用筆之妙，而後表現出作畫對象之氣韻。關於
「氣韻生動」的討論詳見第四章，此處不再贅述。

　　黃賓虹說：「古聖制作，書畫同源，書成會意，畫在傳神，其始皆起於
象形，而曲盡精微，尤不斤斤於形似。」[26] 書畫起源時期，皆起於象形，
形體難分，形貌同體，故於創作法則上，以書法「用筆」方式作畫，乃書畫
同法的第一步。何謂「用筆」？事實上，「用筆」主要包含兩大部分：一為
毛筆的使用，二為用筆的方法。首先，毛筆的使用是指不同運鋒方式所形成
的效果。隨著使用筆尖、筆頭部位或方向的不同，會出現「正鋒」、「側
鋒」、「逆鋒」、「藏鋒」、「露鋒」等變化。「正鋒」是指筆管垂直，運

[22] 唐‧張彥遠撰，明‧毛晉訂：《歷代名畫記‧論顧陸張吳用筆》，頁 68。

[23] 元‧趙孟頫：〈松雪論畫竹〉，見俞崑編著：《中國畫論類編》（下）（臺北：華正
書局，1984 年），頁 1063。

[24] 黃賓虹：〈說藝術〉，《黃賓虹文集‧書畫編》（下），頁 123。

[25] 黃賓虹：〈與汪聰〉，《黃賓虹文集‧書信編》，頁 42-43。

[26] 黃賓虹：〈金石書畫編‧書法畫法及其源流派別〉，浙江省博物館編：《黃賓虹文
集‧金石編》（上海：上海書畫出版社，1999 年），頁 363。

筆時保持將筆尖置於中央，畫出的線條特點為勻整嚴謹。「側鋒」是將筆尖側往筆之左方，或將筆端向右傾倒，隨著墨水、用筆強弱、速度快慢，可出現變化多端的線條、筆意。「逆鋒」，逆用筆鋒，朝反方向逆行而去，可得含蓄內斂的效果。「藏鋒」是將筆尖藏於筆畫之內，使筆觸圓渾厚實。反之，「露鋒」則是直接出鋒，筆鋒外露，呈現鋒利勁挺之意。運筆時，筆鋒有各種運行狀態，包括筆觸紙時的「落筆」，水墨注毫端的「頓筆」，似頓但不用力的「蹲筆」，拔筆離紙時的「提筆」，頓筆後略微提筆的「挫筆」等。

　　其次，是用筆的方法。就作書用筆而言，晉衛鑠（272-349）嘗提出七種筆畫與六種用筆。七種筆畫包括：「橫」如千里陣雲。「點」如高峰墜石。「撇」，陸斷犀象。「弋」，百鈞弩發。「豎」，萬歲枯藤。「力」，勁弩筋節。「辶」，崩浪雷奔。六種用筆為：「結構圓備如篆法，飄揚灑落如章草，凶險可畏如八分，窈窕出入如飛白，耿介特立如鶴頭，鬱拔縱橫如古隸。」[27] 七種筆畫各有特點：「橫」畫是斜向上取勢，但不出鋒。側「點」是筆鋒傾右，筆勢險側。「撇」掠是說筆勢鋒利，要像能在陸地上截斷犀角象牙的氣勢。「弋」筆猶如重達三千斤的張弓箭發之勢。「豎」筆如老樹枯藤般瘦硬。「鈎弩勢」比喻筆畫轉角處如人的筋骨強有力。「背拋法」形容筆勢徐遲，沉穩有力。六種用筆指不同的書法字體：形體均衡圓滑、結構整齊緊密的篆體書法，由隸書簡化而來的章草，字體方正典雅似隸、體勢多波磔的八分，筆畫線條中夾有乾枯筆觸形成白痕的飛白。

　　就作畫用筆而言，《林泉高致》言用筆之法有八：「斡」、「皴」、「渲」、「刷」、「捽」、「擢」、「點」、「畫」。[28]「斡」是以淡墨著於紙上，重疊數次。「皴」是用尖銳的筆頭，以焦墨橫著緩著於紙。「渲」

[27]　晉・衛鑠：〈筆陣圖〉，見潘運告主編：《漢魏六朝書畫論》（長沙：湖南美術出版社，1997 年），頁 95-96。

[28]　宋・郭熙、郭思：《林泉高致・畫訣》，見俞崑編：《中國畫論類編》（上），頁 643。

是塗上墨或顏色後，用水淋擦。「刷」是用水墨混合潤澤。「捽」是用筆頭直往，帶水以和。「擢」指筆頭用力向下。「點」是用筆端注墨。「畫」是用筆順鋒延引為之。以上八法大抵為宋人歸納出的基本用筆方法。歷代書畫家所言所用之法，均以此為基礎，然後再各自加以變化，自成一家。以「皴」法為例，「皴」法是古人畫山石樹木的脈絡紋理常用的一種筆法，隨著各地因地貌形質的不同，而產生「披麻皴」、「斧劈皴」、「折帶皴」等多種皴法。所謂「披麻皴」是中鋒用筆，如麻披散，由上而下錯落相交的弧形線條，適合表現土質疏鬆的江南山水。「斧劈皴」採側鋒用筆，斜角擦出，如刀砍斧劈，以表現質地堅硬的山石稜角、峭壁、陡坡。「折帶皴」多以側鋒用筆，橫筆斜拖，線條折轉朝下，水邊岩石多以此法呈現。上述作書、作畫的「用筆」之法，無論是毛筆的使用或用筆的方法，均可相通，此謂之「用筆同法」。職是之故，黃賓虹說：「筆墨之妙，畫法精理，幽微變化，全含蘊於書法之中。不習書法，其畫不高。」[29] 畫書用筆法則相通，不明書法，何談畫法？繪畫用筆之法全在書法中。

　　雖說書畫功能略有差別，書法旨在傳遞意念心思，繪畫側重傳達精神氣韻，然二者相通處在於最終均強調超脫形體表面的束縛，同樣講究內在意趣、神韻。關於繪畫「傳神」的論述，我們已於第四章提及，此處不再贅述。要之，黃賓虹於書畫創作法則上，結合前朝書畫家的經驗，總結出用筆須如錐畫沙、如屋漏痕、如折拆股、如高山墜石、如四時佚運，即平、圓、留、重、變五種用筆之道，此屬黃賓虹深思神會之見。所謂繪畫用筆之法從書法而來即此意。關於黃賓虹的用筆理論，我們同樣已於第四章論述過，故此處不再重複。

　　黃賓虹指出，真正的畫者須先明畫理與畫法，明白法度規範和精神氣韻，此乃繪畫第一層；經長久鍛鍊後，再往上一層跳脫一切的理法規範，以純熟的技藝近乎天道，達到繪畫第二層道之境地：

29　黃賓虹：〈漸江大師事蹟佚聞〉，《黃賓虹文集‧書畫編》（下），頁 194-195。按編者注，此文連載於 1940 年《中和》月刊第 1 卷第 5、6 期，署名予向。

作畫應入乎規矩範圍之中，又應超出規矩範圍之外，應純任自然，不
假修飾，更不為理法所束縛。[30]

畫理與畫法即所謂規矩範圍，是畫家初步接觸畫事應熟悉的基本功夫，明其
理，悉其藝後，畫家應任其自然性情，逸出繪畫理法之外，將畫提升至道的
境界，此即「法而無法」，作畫到最後不為理法束縛之意。中國古代畫論有
不少關於「法而無法」之論。此說於宋代有蘇軾：「出新意於法度之中」
[31]；清代石濤「至人無法。非無法也，無法而法乃為至法」[32]；清代惲南田
「遊於法度之外」[33]　在在顯示出學習前人法度、遵照法度，只是一種階段
性之歷程，真正高明者，到了最後須忘記先前所學一切方法，是為「無法而
法」。清代王昱（1662-1750）曰：「有一種畫，初入眼時粗頭亂服，不守繩
墨，細視之則氣韻生動，尋味無窮，是為非法之法。」[34]　此「無法而
法」、「非法之法」如何得來？「畫法之妙人各意會而造其境，故無定法
也。」[35]　既無定法，則須各憑畫家意會而造境，領悟意會愈深，則畫意愈
高。如何意會？藝術主體須凝聚心神，忘記一切繩墨法度，用黃賓虹的話
說，此時要「去」，消去、去除，掙脫所有名相的束縛，不帶任何偏執成心
看待事物，直接穿透作畫對象的真實本質，帶來心靈上真正的創作自由。此
乃藝之最高境界，亦與「道」之境界相契。
　　黃賓虹認為畫家應任其自然，從有法到無法，到最後忘卻一切筆墨法

[30]　王伯敏編：《黃賓虹畫語錄‧雜論之一》（臺北：華正書局，1986 年），頁 36。

[31]　宋‧蘇軾：〈書吳道子畫後〉，孔凡禮點校：《蘇軾文集》（北京：中華書局，以首
卷冠以項煜序的東坡先生全集七十五卷本為底本，1986 年），第五冊，頁 2210-
2211。

[32]　清‧石濤：《苦瓜和尚畫語錄‧變化章第三》，收入俞崑編：《中國畫論類編》上，
頁 148。

[33]　清‧惲南田著：《南田畫跋》，收入楊家駱主編：《明清人題跋》上（臺北：世界書
局，1988 年），頁 232。

[34]　清‧王昱：《東莊論畫》，收入俞崑編：《中國畫論類編》上，頁 190。

[35]　清‧方薰：《山靜居畫論》，收入俞崑編：《中國畫論類編》上，頁 232。

度，絕除思慮，聚精會神專注於作畫對象之本質，在藝術創作中進行自由無限的審美觀照。黃賓虹言：「畫家首重理法。惟去理法而臻於自然者，可以為道。」[36] 將深明理法，而後掙脫理法束縛，視為趨近「道」的過程。

潘天壽亦認同「工畫者多善書」：

> 晉王羲之《筆勢論》云：「每作一畫，如列陣之排云，每作一戈，如百鈞之弩發，每作一點，如危峰之墜石，每作一牽，如萬歲之枯藤。」是點畫中，皆畫也。唐張彥遠《論畫六法》云：「夫象物必在於形似，形似須全其骨氣，骨氣形似，皆本於立意而歸於用筆，故工畫者多善書。是形似骨氣中，皆書法也。吾故曰：『書中有畫，畫中有書』。」[37]

潘天壽認同王羲之所說「點畫中，皆畫也」，亦贊成張彥遠所言「工畫者多善書」之說，綜合前人說法，提出「書中有畫，畫中有書」[38] 書畫用筆相通之說。潘天壽自身書畫亦有此特點，其畫中的書法字體多為隸書和魏碑體，其特色為用筆多帶有稜角，此稜角暗自呼應畫面布置常出現直角轉折的方折構圖。

貳、「詩畫異同」界義

「詩畫異同」同樣是古老的觀念。唐代李頎（690-751）曰：「詩家以畫為無聲詩」[39] 即留意到詩畫相通的問題。宋代以降，詩畫交融的觀念更為中國文人墨客普遍所認同。蘇軾言：「味摩詰之詩，詩中有畫；觀摩詰之

36　黃賓虹著，浙江省博物館編：〈山水畫與道德經〉，《黃賓虹文集・書畫編（下）》，頁 395。

37　潘天壽：《潘天壽畫論》（臺北：華正書局，1986 年），頁 7。

38　潘天壽：《潘天壽畫論》（臺北：華正書局，1986 年），頁 7。

39　唐・李頎：《古今詩話》，見郭紹虞輯：《宋詩話輯佚》卷上（北京：中華書局，1980 年），頁 113。

詩，畫中有詩」[40] 揭示二者形式不同，其意境美感卻可以相通。明末姜紹書（生卒年不詳）記載明清畫家小傳之書，命名為《無聲詩史》，序曰：「夫雅頌為無形之畫，丹青為不語之詩。」[41] 顯見自古以來詩畫藝術彼此互通之觀念。

　　現代學者對於傳統「詩畫異同」有幾種不同的看法。民初學者立足於萊辛（Gotthold Ephraim Lessing, 1729-1781）的觀點論之，故我們先從萊辛說起。萊辛認為，詩與畫最大差異在於，我們能夠透過詩中的畫歷覽從頭到尾的一序列畫面，而畫中的畫只能畫出其中最後的一個畫面。此乃由於畫所處理的是物體在空間中的並列靜態，詩卻不然。[42] 萊辛旨在澄清詩畫二者在本質上的差異。西方史詩敘事傳統，明白切割出詩與畫處理範疇，從西方觀點來看，詩與畫存有莫大差異。

　　朱光潛先生指出，詩與畫是兩種藝術。就作者說，同一意象是否可以同樣表現於詩亦表現於畫？媒介不同，訓練修養不同，能作詩者不必都能作畫，反之亦然。即使對於詩畫兼長者，可用畫表現的不必都能用詩表現，反之亦然。不過，朱光潛亦不完全認同萊辛所說。首先，朱光潛反駁「畫只宜描寫物體」，指出「文人畫」的特色，就是在精神上與詩相近，所寫的並非實物而是意境；其次，他反駁「詩只宜敘述動作」，舉古典詩詞為例，說明例中詩人都在描寫物景，用枚舉的方法，並不曾化靜為動，化描寫為敘述。[43] 朱光潛從作者能力、媒介不同，承認詩與畫的差異；復由中國傳統藝術的獨特性指出，「文人畫」可描寫意境，古典詩亦能描寫靜景，從詩畫共通的審美感受，談「詩畫異同」。

[40]　宋・蘇軾：〈書摩詰「藍田煙雨圖」〉，《東坡題跋》卷五（臺北：臺灣商務印書館，1965 年），頁 94。

[41]　明・姜紹書著，印曉峰編：《無聲詩史　韻石齋筆談・原序》（上海：華東師範大學出版社，2009 年），頁 3。

[42]　（德）萊辛著，朱光潛譯：《詩與畫的界限》（臺北：駱駝出版社，2002 年）。原書名《拉奧孔》。

[43]　朱光潛：《詩論》（臺北：漢京文化事業公司，1982 年），頁 137-154。

　　徐復觀先生回顧中國詩與畫的融合歷程，從題畫詩的出現，到把詩作為畫的題材，繼而以作詩的方法來作畫。這些融合，是精神上的，意境上的；形式上的，目前所見，是到了宋徽宗，詩與畫才出現形式上的融合。而詩與畫融合之根據，是由魏晉玄學對自然的新發現，山水的精神，實即作者自己的精神照射而出，提供了兩者精神上融合的連結點。內容上的連結點，為文人進入畫壇這一條件的出現，用與詩相通的心靈、意境，乃至用作詩的技巧作畫，用與繪畫相通的書法題詩，三者互相映發，豐富了詩畫融合之內容。[44] 徐復觀先生從詩畫相通的角度，從精神到形式，乃至融合之根據，論述中國詩與畫的融合。

　　宗白華先生基本上認同萊辛之說。宗先生引王昌齡〈初日〉說，詩裏所詠的光的先後活躍，不能在畫面上同時表現出來，畫家只能捉住意義最豐滿的一剎那，暗示那活動的前因後果，在畫面的空間裏引進時間感覺。[45] 顏崑陽教授說，宗先生引蘇軾評王維〈藍田煙雨圖〉的那段話，從藝術媒材及其表現效用的層次上，談詩畫的分別。宗先生指出，用筆墨顏料不能直接傳達出「山路原無雨，空翠濕人衣」的靈覺經驗。然而，詩又何嘗對這種靈覺經驗做了直接的寫實？關鍵在於「濕」字，不是「實」意，而是「虛」意，並不是如實的說衣服被雨水弄濕了，而是一種透過心靈想像對這片「空翠」所得到的經驗。因此，詩也非直接寫實其境，而是與畫同樣用暗示或啟發表達之。此即中國詩、畫具有同質互涵的美感。[46] 顏教授由中國詩與畫，皆旨在表現神韻情趣的同質的美感，說明詩畫可融通為一。

　　對於「詩畫異同」，上述學者各有主張，或從藝術媒介談詩與畫的差異，或由精神本質上論詩與畫的融通。重點是，身為畫家的黃賓虹與潘天壽，如何看待詩畫關係的理論，作為前提，推衍其「創作論」。

[44]　徐復觀：〈中國畫與詩的融合〉，《中國藝術精神》，頁 474-484。

[45]　宗白華：〈美學的散步──詩（文學）和畫的分界〉，《美學的散步》（臺北：洪範書店，1982 年）二版，頁 98。全文頁 85-99。

[46]　顏崑陽：〈中國古典詩對畫家能有什麼啟示？〉，收入王素峰編：《文學與藝術》（臺北：臺北市立美術館，1989 年），頁 57-60。全文頁 56-71。

黃賓虹曰：

> 詩畫相通，詩中不能表現者，於畫中或能明之。畫之有題跋，亦為補
> 畫意之不足。[47]

詩與畫雖為不同的藝術媒材，但黃賓虹從互通、互補的角度看待詩與畫，認
為彼此可相互生成。

潘天壽對於詩與畫的關係，曾提出他的看法：

> 詩畫是同源的，是姊妹的關係。因為它倆所表現的都是客觀事物的形
> 象、體態的變化，以及美麗的色彩、韻致、情味等。它倆經過意識的
> 思維、藝術的處理，用繪畫形式和詩的組織而完成詩和畫的，前者是
> 用文字來表現，後者是用筆墨和顏色來表現罷了。[48]

潘天壽從「同源」的立場論詩書同源，認為詩與畫表現的都是客觀事物的形
象、體態的變化，及色彩、韻致、情味等，只不過二者分別使用不同的藝術
媒材。潘天壽並且舉《詩經》中的國風、北朝民歌〈敕勒歌〉、古樂府民歌
〈江南曲〉、唐詩、徐渭的題畫詩，乃至吳昌碩《缶廬詩別存》的詩篇為
例，說明歷代詩人所做之詩，大體總是詩情畫意，故云「詩畫同源」。

潘天壽由詩與畫的表現與作法上，指出兩者的相同處：

> 在詩的表現上，有關格調、韻律、音節、氣趣等等，與繪畫表現上的
> 風格、神情、氣韻、節奏等等，兩者完全相互而相同。畫的選材，取
> 某點精華，去其一切叢雜，增強減弱，突出主題，與詩的選材也是相

[47] 黃賓虹：〈講學集錄　六法〉，《黃賓虹文集・書畫編》（下），頁86。

[48] 潘天壽著，潘公凱編：《潘天壽談藝錄》（臺北：中華文物學會，1997年），頁
144。

互而相同。詩句組織上的蜂腰、鶴膝、釘頭、鼠尾等病名，與繪畫用
筆上的諸病名，也全無異樣。王摩詰所作的詩和畫，不但在意趣上兩
相融洽在一起，即使在詩和畫的組織技法上，也融結在一起不能分
割。[49]

除了詩畫總是予人詩情畫意的感受外，詩和畫在表現風格、神情、氣韻、節
奏上均相互而相同，在突出主題的選材方式與組織技法上也往往相互而相
同，故詩與畫不僅在表現意趣上能融和，作法上亦難以分割。

　　潘天壽上述所言，主要談詩與畫的異同，從詩與畫不同的藝術媒材、作
法，指出二者的差異與互通。潘天壽所謂「詩畫同源」，與歷史起源並無關
係，亦無涉發生原因，而是立基於「價值之所本」上談相通。由詩與畫均共
同追求詩情畫意的意境、表現風格、神情、氣韻、節奏等意趣上，從價值判
斷上的「優先」或「本源」論「詩畫同源」之融通。

　　為此，潘天壽相當重視詩詞題跋與畫的關係：「畫是平面的藝術，又不
會活動。故一味追求真實性，既無必要，最終效果也不一定好。……詩詞題
跋突破了畫面的局限性，啟發人的聯想，寫在畫上又好看，正好互為補充、
相得益彰。」[50] 面對當時畫壇以「科學寫實」為繪畫準則之趨勢，潘天壽
指出詩詞題跋可啟發聯想，突破繪畫平面、靜態、只能複製真實物象的困
境，反映出傳統中國畫以文字彰顯，或深化畫中形象蘊藏的思想義涵。

　　雖然吳昌碩與齊白石沒有在「書畫同源」、「詩畫異同」的理論上多作
闡述，而是多直接表現在繪畫創作實踐上。不過，本文此處重點不在於討論
什麼是「書畫同源」、「詩畫異同」，而是在這種觀念基礎上，探討四大家
如何融合詩、書、畫、印於繪畫創作？如何以畫融通並表現這種會通的藝
術？四大家又是如何以這種創作觀念及實踐，去回應時代的課題？也就是這
種觀念對繪畫創作實踐的影響，其中包括繪畫創作過程涉及幾個階段：畫家

[49]　潘天壽著，潘公凱編：《潘天壽談藝錄》，頁 146。
[50]　潘天壽著，潘公凱編：《潘天壽談藝錄》，頁 150。

的文化涵養；繪畫的美感特質的掌握與筆墨表現；再來是題詩、用印，如何整合在同一畫面？

第二節　畫家的文化涵養

我們曾於第三章引述吳昌碩曾提過「讀書最上乘」，齊白石亦有印文曰：「一息尚存書要讀」[51]，但都沒有在理論上多著墨。故底下我們僅探究黃賓虹與潘天壽如何從會通的觀點，看待畫家的涵養，以回應「科學寫實」的繪畫要求？

壹、黃賓虹「博極群書，參證於經史」

基於「書畫同源」的觀念，黃賓虹不僅抱持「以書入畫」的立場看待繪事，更站在「金石文字」的學術觀點論畫：

> 書畫同源。自來言畫法者，同於書法，金石文字，尤為法書所祖。考書畫之本源，必當參究篆籀，上窺鐘鼎款識。[52]

「書畫同源」的意義，除指向上述三種同源之義涵，還在於繪畫與書法共同核心要素為「金石文字」，不研究篆籀、金文，無法明瞭造字源流，遑論書畫用筆方法。此亦為黃賓虹相當重視金石學的原因，究其根本，認為「金石文字」乃書畫之本源。

在黃賓虹看來，畫與書法相互契合，仍非最上乘的筆墨。黃賓虹曰：「畫為六書之祖，即語言文字所自始，為百工之母。又金石土木匏革諸匠作

[51] 王振德、李天麻編著：《齊白石談藝錄》（鄭州：河南美術出版社，1998年），頁5。
[52] 黃賓虹：〈金文著錄〉，《黃賓虹文集・金石編》，頁 492。按編者注，本文為國立北京藝術專科學校金石學講義之一。

所由生，可稱文藝之萌芽。」[53] 最高境界的畫，須返回到金石初開文藝萌芽之時，因畫為六書之祖，百工之母，書畫文藝之萌芽，最初皆由金石所生。是以，黃賓虹曰：

> 論逸品畫，必須融會中國古今各種專門學術，一一貫通，澈底明曉，入乎規矩範圍之中，超出規矩範圍之外，純任自然，不假修飾。……否則文人墨客，一知半解，師心自用，以為可以推翻古人，壓倒一切。……所幸近數十年，古文字學新闢蹊徑，東、西漢學，書籍流傳，糾繆繩愆，幾無立足之地。求之殷契周金之外，匋瓦泥封，錢幣璽印，兵器竹簡，以正數千年來之誤，確鑿可據。[54]

黃賓虹將繪畫視為一種學術藝術產物，認為繪畫須以殷契卜辭、周金銘文、封泥、古匋、瓦磚、碑碣等古代器物，以及銅錢印幣、玉璽印章，兵器竹簡上的文字之學為依據，才不致於像一些自視甚高卻學養淺薄之人，因缺乏文字學根基，常一知半解，師心自用，產生偏頗。

　　黃賓虹曾將文人畫細分為三格：詩文家之畫、書法家之畫、金石家之畫，指出詩文家之畫，有書卷氣，畫以氣韻重；書法家之畫，貴乎用筆，以書法為畫法，作法如寫字；金石家之畫，較前兩者尤有名貴，因古畫於銅器石刻中得來，金石家可領會其意味也。[55] 相較於多數人崇尚詩文家之畫或書法家之畫，黃賓虹卻更推崇金石家之畫，因畫由金石而來，唯有金石家才能真正掌握箇中深意。他曾撰文指出金石家之畫的優異：

> 金石家者，上窺商周彝器，兼工篆籀，又能博覽古今碑帖，得隸草真

[53]　黃賓虹：〈書畫之道〉，《黃賓虹文集・書畫編》（下），頁 465。本文 1949 年 4 月 1 日載於《子曰》叢刊第 6 輯。

[54]　黃賓虹：〈寫作大綱〉，《黃賓虹文集・書畫編》（下），頁 476。

[55]　黃賓虹：〈中國繪畫貴乎筆墨——從中國繪畫談到文人畫〉，《黃賓虹文集・書畫編》（上），頁 463-464。

行之趣，通書法於畫法之中，深厚沉鬱，神與古會，以拙勝巧，以老取妍，絕非描頭畫角之徒所能摹擬。[56]

黃賓虹指出，金石學者畫家的畫乃文人畫之最上乘，此與時人崇尚四王繪畫的見解並不相同，其原因即與前述黃賓虹強調書畫同源，金石家之畫尤為名貴之思有關。黃賓虹認為金石家平日深研金石文字，又博通各種書法字體，自然勝過書法家之畫，詩文家雖有書卷氣，以氣韻為重；然而，若從歷史文化傳承、學術學問積澱的立場觀點來看，則不如金石家之畫具意蘊深厚，沉鬱頓挫的人文古意。

於此可見，在「書畫同源」觀點下，黃賓虹不惟重視「以書入畫」說，更將書畫之源頭上溯至「金石文字」。故黃賓虹提出理想畫家的文化涵養：

必博極群書，參證於經史，以及歷代名人之論說，乃為言藝之本。[57]

何以言藝者，當以「博極群書，參證於經史」作為言藝之本？明代莫是龍言：「不行萬里路，不讀萬卷書，欲作畫祖，其可得乎？」[58] 欲成為一代畫師須飽讀萬卷書，復以於天地間行萬里路，方能集大成。言藝者須「博極群書」的觀念，明代人已有之，反映出至少自明代以來，尤為重視藝術家不應專注於技術層面，更要求創作主體須有博學多聞之學養。自宋代以降，畫以士夫畫為重，到了明、清時期，更是士夫介入繪畫創作的高峰期。潘天壽指出，明人論畫之著述極多，包括史傳類、鑑藏類、論述類、品藻類、題贊類、作法及圖譜類，不下七八十種；而清代畫人之多，亦為前代所未有，士大夫好畫與能畫者眾多，故繪畫思想著作之多，實不下二三百種。[59] 黃賓

56　黃賓虹：〈畫法要旨〉，《黃賓虹文集·書畫編》（上），頁490。

57　黃賓虹：〈書畫史概〉，《黃賓虹文集·書畫編》（下），頁33。按編者注，本文為1935廣西夏令講學會書畫史概講義之第一章第一節。

58　明·莫是龍：《畫說》，見俞崑編：《中國畫論類編》，頁712。

59　潘天壽：《中國繪畫史》，頁221、270。

虹尤其重視明代書畫家提出讀書博學的文化涵養論。

　　中國自古以來，名垂青史受人推崇的畫者，從來不是那些畫藝高超卻汲汲營營、貪戀名利之人，而是蓄道德，能文章，讀書之餘寄情書畫的士夫，此處顯示欲作畫，須以讀書為基礎。清代畫家唐岱（1673-1754）認為，學畫者宜先讀古人之書，包括《易》、《書》、《詩》、《禮》、《春秋》、《二十一史》諸子百家等書，因「畫學高深廣大，變化幽微，天時人事，地理物態，無不備焉。」[60] 畫學包含天地山川、鳥獸草木、制度事物之學問，畫者須廣泛閱讀經書、史書、子書等，方能瞭解。

　　何以如此？究其原因，主要有二：一為中國傳統繪畫藝術講求的是文化浸潤與傳承，除掌握繪畫技巧外，還必須涉獵經書、史學等廣泛學識，並且長期研讀前人積累各方面的畫學知識，包括用筆用墨背後的哲學思想、歷朝繪畫之流變、不同繪畫派別的發展等，博大精深的畫學知識；為此，言藝者若不具備讀書人的學識涵養，如何有能力去傳承畫學幾千年來的整套學問？當中涉及到的關鍵即是傳承者文化涵養之有無。[61] 出生徽商家庭，身為傳統文人的黃賓虹，早年中過秀才，後參與徽商出版業。徽商向來喜愛收購古董字畫，黃賓虹自幼便接觸不少古代書畫珍品，他本身正是博覽群書，並且善加傳播的代表。故黃賓虹要求言藝者須「博極群書，參證於經史」。

　　二為從廣泛汲取的聖人之學，作為畫家的文化涵養。黃賓虹曰：

> 畫者處處講求法門，竭畢生之力，兀兀窮年，極意細謹，臨摹逼真，
> 不過一畫工耳。唐宋以前，上溯三代，古之君相，至卿大夫，莫不推

60　清‧唐岱：《繪事發微》，收入俞崑編著：《中國畫論類編》下，頁861。

61　我們舉個例子，說明明代文人極重視文化涵養之有無。張岱在《陶庵夢憶》裡記述，一名歙縣的古董商人以一百兩買下張家的花瓶，張岱日後知那商人竟將花瓶擺在家中祠堂的供桌上，不禁啼笑皆非，因為供桌上不能擺青銅器。顯然此人於張岱眼中，距離文化涵養一詞甚為遙遠。參見明‧張岱：《陶庵夢憶》（合肥：黃山書社，清乾隆五十九年刻本，2008年），卷六　齊景公墓花罇，頁39-40。

崇技能，深明六藝。道形而上，藝成而下。[62]

此處黃賓虹區隔出「畫者」與「學者」之別。唐宋以前專攻繪事的畫家「極意細謹，臨摹逼真」，但不過是技藝純熟的畫工，謂之「畫者」，真正的畫者必須是「深明六藝」之「學者」。「道形而上，藝成而下」，什麼是「道」？徐復觀說，「道」若通過思辨加以展開，以建立由宇宙落向人生的系統，是理論的、形上學的意義；但若通過工夫在現實人生中加以體認，則道是一種最高的藝術精神。[63] 是以，黃賓虹強調「道形而上，藝成而下」，書畫都只是「道」所衍生的技藝，藝從屬於道，故道上藝下。我們曾於第二章說過「藝以道歸」，中國畫並不依恃畫者精湛高明的技術，而是更看重畫者文化涵養之高低，兩者呈正比關係，故藝術不應停留在工藝的層次，而應具有無限向上的可能性。為此，真正的畫家乃「深明六藝」之「學者」，不僅懂得作畫技法，更有豐厚的文化涵養。

至此可說，黃賓虹以「博極群書，參證於經史」、「深明六藝」，作為畫家的文化涵養，即以廣博學識與人品修養，回應「科學寫實」的繪畫趨勢。以「科學寫實」為繪畫準繩的畫家，其心思大半關注在如何透過繪畫，忠實地記錄眼前看到的社會現象與外在世界，激發觀畫者內心不平，產生共鳴，運用文藝復興以降的科學知識入畫，故通常耗費較多心力在還原場景的描繪上。相較於此，黃賓虹之說乃立足於「以博馭專」的全人文化涵養上，畫家由豐厚的傳統文化，汲取各門各類學問，健全人格的思想發展。不僅學習繪畫的專業技法，更強調以廣博的學識內涵，從延續性的歷史觀點，認識事物的歷史源流、因襲承變，重視歲月加諸後形成的發展與變化。真正的畫家，以上述種種學問沉澱的智慧為文化涵養，對抗西方藝術此起彼落浪潮中，興盛一時的寫實繪畫。

62 黃賓虹：〈文字書畫之新證〉，《黃賓虹文集・書畫編》（下），頁 3402。
63 徐復觀：《中國藝術精神》，頁 48。

貳、潘天壽「詩意畫韻，相輔相成」

自宋代畫院以詩題取畫士[64]，中國畫便結合詩意在言外、意蘊無窮的特點，畫面形象的義涵不只停留在表面，而更顯得思想深沉、意境深遠。潘天壽亦從創作者的文化涵養論述詩畫關係：「一個懂畫的詩人在寫詩時可以豐富詩的意境；同樣的，一個畫家，如果有詩的根底，作畫時也可以脫掉俗氣，增加詩的韻味。」[65] 顯示詩畫關係乃相輔相成，若詩人懂畫能使畫饒富詩意，畫家懂詩亦可展現畫技之外的餘韻美。是以，「詩人畫家」是指畫家有詩的根底，能帶領觀者更深入理解詩畫藝術，同時也展現出中國傳統繪畫，有別於世界其他民族繪畫的一種特殊表現，於畫中領略詩意，並不一味描摹肉眼所見之客觀真實。

「詩人畫家」如何脫掉俗氣，增加詩韻？底下我們舉潘天壽的畫為例，說明詩詞題跋怎樣突破畫面的侷限性。我們看〈攜琴訪友圖〉（圖 78），畫家用塊狀結構勾勒出微斜向上的山體，是畫家獨樹一格的典型巨石結構。遠處有樹林，近景是山泉和樹叢。畫面近中央處有一人拄手丈往山裡邁進，身後跟隨一名攜琴童子。畫面呈現的時空是二人正步行欲入深山，符合攜琴訪友的題意。不過，我們若結合畫面上方空白處的題詩觀之，則有更深一層的體會。款識曰：「看山終日行，山隨白雲轉。莫道入山深，雲又隨山展。」[66] 沿途景致隨著人的行進，不斷產生視覺上聚合分離的變化，白雲時而環繞青山，時而舒展隨側。看山、山轉，入山、山展，頗有入山後雲深不知處的禪意，亦顯現人於世途風景裡的微渺。於此大化流行不斷變動的宇宙空間裡，畫中人物卻執意攜琴訪友，欲於瞬息萬變的紅塵中尋訪知音，似寄寓著無情天地有情人之喟嘆。

[64] 鄧椿：《畫繼》卷一「徽宗皇帝」，收入于安瀾主編：《畫史叢書》第二冊（上海：人民美術出版社，1959 年），頁 3。

[65] 潘天壽著，潘公凱編：《潘天壽談藝錄》，頁 146。

[66] 潘天壽書畫集編輯委員會編：《潘天壽書畫集》下編（杭州：浙江人民美術出版社，1996 年），頁 74。

　　畫上所題款識，呈顯出時間的流動性，畫面時間並非凝止於當下，不似西方寫實主義繪畫，側重強調某一時空下逼真的感受。中國傳統山水畫如此移步換景式的描寫，不僅道出畫中之人沿途所見，隨著詩意漸行漸遠，有一動態時空歷程，亦契合傳統中國畫獨特的作畫視角。

圖78 潘天壽 攜琴訪友圖 軸 紙本 水墨
106 x 54.7 cm 北京中國美術館藏

　　中國畫家作畫並非如西洋畫家站在某一特定視角，受焦點透視所限，只有一個視點和一個消失點；而是多將自然粉本默記心中，邊走邊看，採取移步換景的遊觀模式。在畫家移動的視角下，產生多個消失點，此即散點透視法，其特點在於畫家可隨心所欲從多個角度觀看景物，不受西洋畫僅能處理

物體在空間中並列的靜態限制。《林泉高致》曰：「山水有可行者，有可望者，有可遊者，有可居者。」[67] 正因中國畫裡的空間並非物理性空間，而是畫家心裡性的空間，故能引領觀畫者走入畫中山水，與畫中人物共同行旅觀照，暢遊寄居。

　　散點透視法的運用，源於中國畫家獨特的空間意識。宗白華曾撰文說明，畫家在畫面所欲表現的不只是一個建築意味的「宇」，而需同時具有音樂意味的時間「宙」。[68]「上下四方」謂之「宇」，「古往今來」謂之「宙」，「宇宙」指空間意識結合時間節奏，當中存在「無往不復，天地際也」[69] 沒有只往不返的自然法則，人的空間意識因此也迴旋往復。中國人的空間意識滲入了時間的節奏，兩者相互依存，成為一不可分割之整體。因此，中國畫家在畫面欲傳達的不只有空間，還有時間，於繪畫形成獨特的散點透視，突破空間藝術的限制。此處潘天壽題詩，同樣運用傳統繪畫散點透視的原理，以詩意加深畫中移步換景，可望可遊之意。

　　張大千說，中國畫的透視是從四面上下各方面著取的，現在的抽象畫不過得其一斑，並舉古人說的「遠山無皴」，因人的目力不能達到，如同攝影過遠，空氣間有一種層霧，自然看不見山上的脈絡，當然用不著皴了。「遠水無波」、「遠人無目」亦為同樣道理。[70] 中國傳統畫論較常用簡潔的語錄體記載繪畫原理原則，不若西方慣以邏輯推理的方式闡述論點，但這並不表示，中國畫論僅憑主觀意識，毫無客觀道理可言，不過是中西方思維習慣和表達方式的差異。

[67]　宋・郭熙、郭思：《林泉高致・山水訓》，見俞崑編：《中國畫論類編》（上），頁642。

[68]　宗白華：〈中國詩畫中所表現的空間意識〉，《美學的散步》，頁 38-39。全文頁25-52。

[69]　〈泰・象〉：「無往不復，天地際也」，見魏・王弼、晉・韓康伯：《周易王韓注》（臺北：大安出版社，1999 年），頁 39。

[70]　張大千：〈畫說〉，見黃賓虹等著：《中國書畫論集》（臺北：華正書局，1986年），頁 467。全文頁 466-500

　　潘天壽亦曾用各種比喻，說明中國畫的透視，不受焦點透視的限制，按想像合理組織畫面的透視原理。他以〈長江萬里圖〉和〈清明上河圖〉為例說明，就好像畫家生了兩個翅翼沿著江河緩緩飛行，一面看一面畫，將幾十里以至幾百里山河畫到一張畫面上。也有用坐「升降機」的方法，將突起的高峰，一上千丈，裁取到直長的畫幅上去。如果高峰之後再要加平遠風景，則再結合翅翼平飛的方法。如果要畫觀者四周的風景，則可以用攝影機搖頭鏡的方法。[71] 此處潘天壽借用升降機、攝影機搖頭鏡等現代產物比喻，說明傳統中國畫的透視之妙，也顯示面對科學寫實繪畫講求焦點透視的思考與回應。

　　面對當時畫壇提倡的「科學寫實」畫風，潘天壽以「詩畫同源」的觀念迎之。我們知道西洋藝術中，詩與畫為各自獨立的藝術門類，詩畫之間的距離，向來不若中國詩畫般密切。以「科學寫實」觀念為依歸的繪畫，關心的是再現現世生活當下真實狀況，多採取直截了當的藝術手法批判現實社會，透過視覺感官途徑，震撼人心，揭露人生的困境，迅速明快地喚起觀畫者內心感受；相形之下，比較不像中國畫，如前述潘天壽〈攜琴訪友圖〉及其題畫詩，蘊含一些令人須思之再三、涵詠玩味的哲理詩意在內。欲掌握箇中哲理詩意，往往須要先對中國文化思想有一基礎的認識，才能明白。此處所謂哲理詩意，如果用徐復觀的話來說，便是「詩與畫的融合，即人與自然的融合」[72] 此亦為詩與畫融合之根據，自然不會對人產生壓迫感，人得以在自然中安息、解放精神。

　　中國當時為追趕當時西歐諸國之文明，畫壇亦喊出以西方「科學寫實」觀念為繪畫準繩。於此風氣下，中國著名寫實主義畫家蔣兆和（1904-1986）表示，中國畫經歷代之變遷，漸走向意趣而忽視形體，「所謂畫中有詩，詩

[71]　潘天壽著，潘公凱編：《潘天壽談藝錄》，頁 127。

[72]　徐復觀：〈中國詩與畫的融合〉，收入邵琦、孫海燕編著：《二十世紀中國畫討論集》（上海：上海書畫出版社，2008 年），頁 167。全文 162-167 頁。

中有畫,實則因詩而作畫,非為作畫而吟詩也。」[73] 此話或許道出部分學藝不精者的缺點;然而,重點不在於詩畫交融的觀念不正確,應歸咎於部分畫家涵養不足,無法完美平衡地呈現出詩畫交融之畫。面對「科學寫實」的畫風,潘天壽始終秉持「詩畫同源」的觀念,以「詩人畫家」的文化涵養,運用詩之韻味,展現了畫技之外,中國人古老的時空意識,讓畫面的義涵不停格於當下,能蘊藉含蓄地散發餘韻不絕之美。

第三節　繪畫的美感特質與筆墨表現

　　繪畫的美感特質與筆墨表現息息相關。四大家筆墨皆蘊含「金石氣」。四大家如何以金石筆墨的學養入畫,回應時代課題?是我們下面接著要討論的重點。何謂「金石氣」?「金石氣」的出現與清代考據學興起,金石學大盛有關,於此情形下,不少刻石、碑碣、墓志、造像、石幢、題名、摩崖相繼得以發現,清代學者將上述碑石等雄渾古拙之美,視為「金石氣」的體現。「金石氣」是一種質樸雄渾的藝術風格氣息,此風格氣息來自古代各種器物,有別於魏晉以來帖學飄逸瀟灑的書卷氣。

　　當這股陽剛古樸的「金石氣」,注入書畫藝術後,在書法藝術上,產生「碑學革命」,不少書家開始以碑學取代帖學,紛紛揚棄帖學的書卷氣,取法秦篆古籀、漢隸魏楷的字體;在繪畫藝術上,出現「金石畫派」,先後有黃易、奚岡、陳曼生、吳熙載、趙之謙等人,以金石書法的線條意趣入畫,形成氣勢雄壯、筆墨厚重的金石派繪畫,反映出時代審美觀念的變革。[74]

[73] 蔣兆和:〈1941 年北平版蔣兆和畫冊〉,見劉曦林編著:《蔣兆和》(石家莊:河北教育出版社,2002 年),頁 169。

[74] 關於清代「金石畫派」的研究,參見薛永年、杜娟著:《清代繪畫史》(北京:人民美術出版社,2000 年),頁 159-163。潘公凱等編著:《插圖本中國繪畫史》(上海:上海古籍出版社,2001 年),頁 448-457。萬青力:《並非衰弱的百年》(臺北:雄獅圖書公司,2005 年),頁 96-106。當然,時代審美觀念的變革,除了藝術本身內在風格的差異之外,還與家國興衰局勢相關。例如康有為的書法觀念,也是在

尤其趙之謙的大寫意花卉畫，以金石筆墨結合濃麗重彩，成為金石畫派過渡到海派繪畫的重要人物，開啟海派以金石入畫的契機。

　　我們說畫家若以金石筆墨入畫，其畫必與「雅」相關，原因有三。一是，從金石派繪畫的起源來看，這些金石派畫家在筆墨表現上，取秦篆古籀、漢隸魏楷的書法字體入畫，須先學習前人書法筆意，並且對於古代各種器物，包括玉石、錢幣、碑刻、青銅器等上面的文字銘刻有所認識，背後涉及文字學、史學、書法、文學等多門學科的學問，故有別於一般不識字的俗世畫家，呈現出「雅」的涵養。二是，這些前朝古物，歷經歲月淘洗、銷蝕風化後，形成殘缺、破損的古樸美感，此古樸美感恐非一般世俗畫家與買家所能理解。大抵而言，新興富裕階層與一般大眾階層，多趨時務新，偏好金碧輝煌，可展現財力雄厚的象徵物。自明代以來即是如此，古代文物書畫，已不再純粹只是文人士夫閒賞雅物，還變成商人致富後用以提高自身文化素養的商品。[75] 是以，畫家以金石筆墨入畫，反映出雅俗審美觀的差異，此舉即標示出「雅」之意味。三是，我們曾於第二章說過，繪畫之「雅」可從筆墨表現反映一二。世俗畫家在筆墨表現上，多為細膩描摹物象形貌，施以豔麗重彩的工筆畫；相較之下，文人畫家則多偏好以水墨率性揮灑而成的寫意畫。前者以形似為作畫目的，一般大眾較易於接受與瞭解，故謂之通「俗」；後者重神似，不在形似方面下工夫，缺乏一定程度的文化素養者，

家國改革的情境中，背後以西方進化論為中心，求「真」為尚。「尊碑抑帖」的觀念，其實是因為碑學乃基於新出土、新發現，相較於帖學自古以降，摹多失真的思維有關。

[75] 如明代何良俊某次訪嘉興友人記曰：「見其家設客，用銀水火爐金滴嗉。是日客有二十餘人，每客皆金臺盤一副，是雙螭虎大金杯，每副約有十五六兩。留宿齋中，次早用梅花銀沙鑼洗面。其帷帳衾裯皆用錦綺，余終夕不能交睫。此是所目擊者，聞其家亦有金香爐，此其富可甲於江南，而僭侈之極，幾於不遜矣。」此種以金銀錦綺妝點生活門面之人，在一般百姓看來，或許會欣羨不已，但看在何良俊這類以文化素養自負的士大夫眼中，則僭越奢侈之極，不等同於擁有良好的文化品味。見明·何良俊：《四友齋叢說》（北京：中華書局，萬曆刻足本，加以斷句重印，1959 年），卷之三十四　正俗一，頁 316。

恐難理解其價值所在，故謂之高「雅」。海派繪畫承襲了金石畫派以金石筆墨入畫的特點，而繪畫風格屬海派的吳昌碩與齊白石，亦同樣取法趙之謙等海派畫家質樸雄渾的「金石氣」，以金石筆墨入畫，因此，在筆墨表現上已有「雅」的象徵。

壹、吳昌碩「凝煉遒勁」，齊白石「清新質樸」

底下我們舉吳昌碩與齊白石的畫作為例，有助於我們理解二人怎樣結合金石筆墨之「雅」與海派題材、設色之「俗」，完美融於大寫意花鳥畫中，產生「雅俗共賞」的繪畫。須說明的是，海派繪畫原本便有既雅且俗的特性，「雅」的一面常表現在金石筆墨入畫的部分，「俗」的一面則多呈現在題材與設色上。吳昌碩曰：「平生作畫如作書」[76] 他起初學習海派畫風，但後來之所以能跳脫海派巨擘任伯年的成就，成為海派後期的代表人物，正是有意識地繼承文人以書法之筆入畫的習性，像是以篆籀筆法畫荷、畫梅、畫蘭，以古隸寫松，用草書作葡萄。我們知道，吳昌碩工楷書、隸書、草書、篆書，尤其擅長篆書中的石鼓文，所寫石鼓文堪稱獨步書壇，凝煉遒勁。吳昌碩以書法入畫與其「書法成名成家在畫之先，約在 60 餘歲時，其書法和篆刻已名揚藝壇」[77] 有關，由書法與篆刻修為而來的繪畫筆法，顯得蒼厚古拙，呈現文人筆墨之「雅」。

下面我們舉兩幅畫說明。吳昌碩〈為諾上人畫荷賦長句〉曰：「謂是篆籀非丹青。」[78] 表明自己畫荷並非用以繪畫藝術視之，而是用篆籀筆法寫出。我們看底下吳昌碩這幅〈墨荷圖〉（圖 79），圖中荷莖即以篆書筆法出之，挺拔有勁，立體生動。〈沈公周書來索畫梅〉云：「是梅是篆了不問」[79] 吳昌碩以篆書筆法作梅，表現梅樹的枝幹，寫枝圈花，落筆迅疾，時有

76　見邊平恕編著：《吳昌碩》（北京：中國人民大學出版社，2003 年），頁 94。

77　吳長鄴：《我的祖父吳昌碩》（上海：上海書店，1997 年），頁 106。

78　吳昌碩著，童音點校：〈為諾上人畫荷賦長句〉，《吳昌碩詩集》，頁 326。

79　吳昌碩著，童音點校：〈沈公周書來索畫梅〉，《吳昌碩詩集》，頁 324。

飛白，以蒼潤的粗筆傳達樹幹自然的質地，與細筆畫梅的表現方式大不相同。如〈紅梅圖〉（圖 80）圖中數株梅枝蟠曲向上，奇古雄壯，穿插交錯於畫面上方，一著滿繁花的長枝雖下垂，卻因筆線凝重、張力向內的篆書筆法，顯得鐵骨錚錚。

圖 79 吳昌碩 墨荷圖 水墨
179 x 96.1 cm 上海市博物館藏

圖 80 吳昌碩 紅梅圖 設色
150 x 56 cm 上海朵雲軒藏

　　吳昌碩大寫意花卉畫，雖多以荷花、梅花等傳統文人的喜好為題材，並且以書入畫，呈現「雅」之風韻；然而，當中亦不乏用金石筆墨展現世俗大眾喜聞樂見的題材，如石榴、牡丹、壽桃、葫蘆、枇杷等。底下我們同樣舉兩個例子，配合畫作說明。如〈畫桐葉桐子石榴〉云：「且憑篆籀筆，意境

頗草草。」 [80] 以象徵多子多孫的石榴為題材，同樣以篆籀筆法的方式出
之，一改傳統文人畫的蕭散簡遠，顯得古拙樸厚，使畫筆不僅是技巧性工
具，更是展現畫者審美觀念與書法修為的一種表現，使這種民間多用以祝賀
新婚夫婦早生貴子的題材，也能展現出高逸雅致的意境。

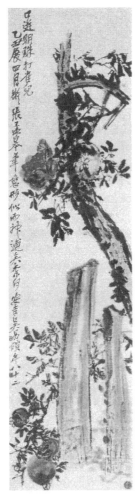
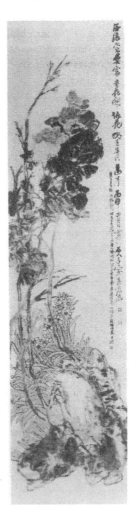

圖81 吳昌碩 石榴圖軸 水墨設色　　　圖82 吳昌碩 牡丹水仙圖 水墨

80　吳昌碩著，吳東邁編：〈畫桐葉桐子石榴〉，《吳昌碩談藝錄》，頁4。

　　我們再看吳昌碩 1925 年〈石榴圖軸〉（圖 81），圖中石榴樹幹從右側中間起筆，以篆籀寫之，枝條從右上方朝左下方傾斜，因筆力遒勁，枝條與樹幹同樣顯得伸展生動，蒼勁古樸。設色方面用濃豔的西洋紅畫石榴襯以淡黃，光彩奪目。象徵富貴的牡丹，亦為世俗大眾偏愛的題材。1896 年〈牡丹水仙圖〉（圖 82），吳昌碩於題跋上曰：「運筆生辣，行枝鉤石，偶得篆籀生意。」[81] 令畫家感到滿意的，不是畫出牡丹的雍容華貴，而是在運筆寫牡丹枝條、勾勒石頭時，所體現的粗放古厚金石氣。吳昌碩作畫不因題材世俗而顯露媚態，反倒成功結合文人高雅的金石意趣，及民間世俗的審美愛好，使畫作於凝煉遒勁、蒼厚古拙的繪畫美感特質中，又帶有題材通俗或色彩鮮豔的親民因素，盡顯「雅俗共賞」之趣。

　　我們曾於第二章說過，二十世紀民國初年的「文人畫」，不應由畫家職業身分作為唯一判準條件。農家出身，早年為木匠，後為職業畫家的齊白石，即是顯著之例。底下我們分析齊白石畫作如何有「文人畫」之高雅，具「雅俗共賞」特質。[82] 我們以齊白石最為人津津樂道的畫蝦為例，如〈蝦趣〉（圖 83）。首先，齊白石學習傳統文人作畫以書入畫的方式，以金石筆法作蝦的長鬚和長臂鉗，尤其我們留意到長臂鉗轉筆處顯得格外方折峭拔，

[81] 邊平恕編著：《吳昌碩》（北京：中國人民大學出版社，2003 年），頁 18。

[82] 除了從畫作揭示齊白石「雅俗共賞」的繪畫特質外。齊白石師法金農和鄧石如的痕跡亦頗深。齊白石的楷書學金農，曾摹金農墨梅，風格上顯得古雅拙樸。齊白石和鄧石如一生未仕，同為離鄉在外的布衣，皆喜用「逆入平出」的方式寫篆書，顯得剛健自然。據李剛田研究指出，「金農的隸書和鄧石如的篆書，二者的審美有差異，金農追求高雅，鄧石如追求雄健；金農以近為體而以古為用，如其『漆書』便是以近乎魏晉以後的形態去表現西漢以前的高古韻味，而鄧石如則是以古為體以近為用，如其小篆是以秦為體漢為用，他的隸書以漢為體而以魏碑為用。金農以古意賦以近體，求得了『雅』的內涵，鄧石如以近體的意態寫古體之形，求得了美的表象，前者是文人式的，而後者是庶民式的藝術觀。」參閱李剛田：〈終股乾坤幾布袍──論鄧石如書法篆刻藝術的庶民性〉，收入劉正成主編：《中國書法全集·鄧石如卷》（北京：榮寶齋出版社，1995 年），頁 24。全文頁 21-26。我們從前人對於鄧石如與金農的書法研究可知，兩人的書法審美觀一為庶民式，一為文人式。故我們可以說齊白石的書法兼採兩家，基本上已具「雅俗共賞」的美學要素。

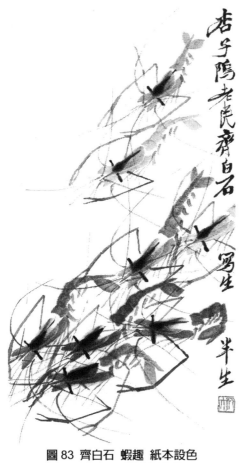

圖83 齊白石 蝦趣 紙本設色
83 x 45 cm 北京畫院藏

此與齊白石平日刻印練字偏愛的風格有關。從以隸書筆法寫篆的「天發神讖碑」，到字體同樣在篆隸之間的「祀三公山碑」，再到多方折少曲筆的「秦權量銘詔版」[83]，齊白石的書法，大抵取法似篆似隸的字體，與剛勁俐落的風格，此謂之「雅」。其次，畫家畫蝦不以工筆細緻描摹，而是運用大寫意簡筆畫的方式，概括簡化蝦子形象，靈動傳神，表達題旨蝦趣，此亦謂之「雅」。最後，以「蝦」為作畫題材，體現了常民文化清新質樸的審美意趣，此謂之「俗」。經由此圖，我們瞭解齊白石畫作如何融「雅俗共賞」於一爐。

齊白石雖有以菊花、梅花這類傳統文人畫題材入畫之作，但值得注意的有兩點：第一點，齊白石擅於使用工筆細繪蟲鳥，襯以大寫意的文人畫題材。像是齊白石有不少以荷花為題的畫作，這類畫作常以荷花為主，襯以翩翩起舞的蜻蜓，如〈荷花蜻蜓〉（圖 84）。圖中畫家用

83 齊白石《白石印草自序》：「余之刻印，始於二十歲以前，最初自刻名字印。友人黎松安借以丁、黃印譜原拓本，得其門徑。後數年，得二金蝶堂印譜，方知老實為正，疏密自然，乃一變。再後喜天發神讖碑，刀法一變。再後喜三公山碑，篆法一變。最後喜秦權縱橫平直，一任自然，又一大變。」見徐改編著：《齊白石畫論》，頁85。

饒富金石氣的粗放筆法，寫出直挺的荷梗與葉脈，以石綠和水墨，畫出團團荷葉，左上方空白處展翅飛舞的是以工筆繪出的蜻蜓，顯得活潑生動。此圖題材的搭配方式，正如其畫論所說：「余作畫每兼蟲鳥，則花草自然有工致氣。」[84] 齊白石畫花卉畫常搭配蟲鳥，精擅以兼工帶寫、雅俗並施的技法作畫，使寫意與工筆之技法同時展現於同一畫面上，從而展現出「雅俗共賞」之特點。

　　第二點是，傳統文人花卉畫題材，多以歲寒三友和四君子為主，取材範圍頗受局限；相較之下，齊白石作畫更多的是擷取自俗世生活題材，如早期所作的人物畫以及後來諸多常民題材，如〈農具〉、〈不倒翁〉、〈鼠子鬧山館〉、〈絲瓜大蜂圖〉、〈搔背圖〉、〈挖耳圖〉等。不過，齊白石取這類世俗常見題材作畫時，又往往採取上述「兼工帶寫」的方式，一方面以細筆描繪，使之精巧細致，如在眼前，備受世俗大眾所喜；一方面又抱持「以簡御繁」的觀念，以寫意筆法出之，兼顧了「雅」的美學要素。

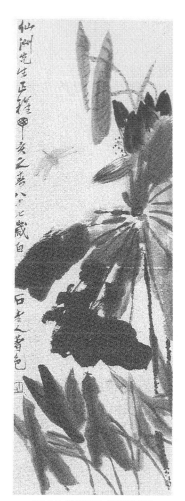

圖84　齊白石　荷花蜻蜓
紙本水墨 101 x 34 cm
徐悲鴻紀念館藏

　　我們以〈楓葉螳螂〉（圖 85）為例。齊白石先施以三道粗筆畫出楓葉，又以較濃的顏色勾出葉脈，在「以簡御繁」的寫意觀念下，採取減筆方式，收到神似的效果。接著，畫家秉持畫寫意花卉，襯以工筆草蟲的搭配模式，於畫面右下方細膩描繪出一隻生動靈活的螳

[84]　齊白石：「題畫荷花蜻蜓圖」，收入《齊白石談藝錄》，頁57。

圖 85　齊白石　楓葉螳螂
31.5 x 25.5 cm

螂，我們不僅可以清楚看到螳螂呈鐮刀型的前肢、有力的口器、突出的複眼、發達的觸角、還有複雜的薄翅，栩栩如生。不僅畫螳螂，右上方有蟬，及其透明的脈紋，呈現螳螂捕蟬之畫意。如此「兼工帶寫」的筆墨表現方式，及引用螳螂捕蟬的典故，呈現出「雅俗共賞」的審美價值。透過上述所析，我們明白，齊白石在清新質樸的繪畫美感特質中，又具有兼工帶寫、剛勁俐落的筆墨表現，為此，可以說其畫作盡顯「雅俗共賞」的審美意趣。

前述我們說過，以金石筆墨入畫，此舉便有「雅」之象徵。吳昌碩與齊白石以金石筆墨入畫，畫作具「金石氣」，有別於一般世俗畫家主要追求形似，並不特別講究書法用筆的方式，亦無深研金石之學，故於學問涵養的基礎上顯得薄弱，僅存有畫工技巧的部分。是以，吳昌碩與齊白石雖以賣畫為生，涉及通「俗」的行為，卻因金石用筆，為畫注入高「雅」的元素；此外，二人又於題材、設色、工筆與寫意技法等方面平衡雅俗，使畫作兼具雅俗元素，回應「雅俗共賞」的時代課題。

貳、黃賓虹「渾厚華滋」，潘天壽「一味霸悍」

黃賓虹與潘天壽的繪畫美感特質為何？如何以金石筆墨入畫，回應「科學寫實」的繪畫趨勢？

黃賓虹喜愛收藏金石與研究古印璽上的文字，對於三代甲骨鍾鼎文，尤其東周古籀甚為留意。我們前述提過，黃賓虹重視金石學，認為金石文字乃書畫之本源，文人畫中，以金石家之畫最為可貴，相當看重金石用筆入畫之作用。黃賓虹受金石學渾厚遒勁的書法筆意啟發，視用筆為用墨之根底，即

使畫「點」，亦以書法線條為之，使其厚重。他說：「一小點有鋒，有腰，有筆根。一波三折。」[85] 意思是說，一小點有鋒，指起筆須鋒，鋒有八面；有腰，腰須肥而圓，要轉而有力；有筆根，即要以蠶尾收筆。「勾勒用筆，要有一波三折。波是起伏的形態，折是筆的方向變化。」[86] 即使一小點，也要注意起伏形態與方向變化，黃賓虹結合前朝書畫家經驗，強調畫筆書筆至理相通，筆貴「一波三折」之說。

用筆不離用墨，黃賓虹說：「論用筆法，必兼用墨；墨法之妙，全由筆出。」[87] 筆力須沉著雄渾、遒勁分明，墨色方得以厚潤虛靈、意境深邃。為求筆墨分明，故黃賓虹提出「五筆七墨」說，此說我們已於第四章解釋過，於此不再贅述。因重視筆墨，故黃賓虹反對時下畫壇著眼於繪畫的技巧效果，批評當時甚為流行的海派畫家吳石僊（1845-1916）之作：「國畫用筆用墨之法，全棄不講」[88] 反對吳石僊作畫將紙打濕至潮暈，近似西方水彩畫作畫原理，人工強造塗上雲煙，取其迷濛效果，使不同墨彩相互滲透，結果混沌一片，筆意盡失，亦無筆墨分明所產生的氤氳美感。

「國畫墨法，自道咸中金石學盛，超出啟禎名家兼皴帶染之技，由師古人而師造化。因阮芸臺〈名畫記〉之作，而睹滇南大理石天成滋潤之墨法，又得鄧石如、包安吳以周秦漢魏，書訣披露無遺，功不在禹下。今良渚夏玉更為考古學者發明，直追荊關董巨精神而吐其糟粕。當求之畫意，不必拘拘於臨摹其形色迹象之間。」[89] 有學者引這段黃賓虹致鄭軼甫的書信指出，黃賓虹墨法粲然之因除了懂得製墨的方法外，主要來自金石之學，認為雲南大理石、良渚古玉上的紋路，及三代青銅器物的斑斕光澤，都開啟了他對墨

[85] 黃賓虹：〈筆法圖釋文〉，《黃賓虹文集‧書畫編》（下），頁 443。

[86] 黃賓虹著，王伯敏、錢學文編：《黃賓虹畫語錄圖釋》（杭州：西泠印社，1997年），頁 84。

[87] 黃賓虹：〈畫法要恉〉，《黃賓虹文集‧書畫編》（上），頁 495。

[88] 黃賓虹：〈美展國畫談〉，《黃賓虹文集‧書畫編》（上），頁 470。

[89] 黃賓虹：〈與鄭軼甫〉，《黃賓虹文集‧書信編》（上海：上海書畫出版社，1999年），頁 332。

的領悟。[90] 可見金石之學不僅關乎書法線條美學，古代器物的色澤或也啟發了墨的學問。

　　正由於重視金石筆墨，主張將金石碑學之筆墨融入畫中，於繪畫之美感特質上，黃賓虹看重金石斑駁的「渾厚華滋」之美。他於〈論道咸畫學〉指出，道咸之間，金石大盛。中國畫者亦於此復興，如包慎伯、姚元之、趙之謙等人，皆博恰群書，融貫古今，並且說：「國畫民族性，非筆墨之中無所見，北宋畫，『渾厚華滋』四字可以該之。」[91] 認為中國畫之所以為中國畫，正是基於筆墨兼備的緣故，北宋畫「渾厚華滋」，全因筆法遒勁，有筆有墨的緣故。黃賓虹曰：「唐人刻畫炫丹青，北宋翻新見性靈，渾厚華滋我民族，唯宗古訓忌圖經。」[92] 認為唐畫妍麗華美，細謹修飾，不若北宋畫以沉著深厚為宗，凝練著一股厚重的力度，墨中有層次，表現山中渾然之氣，此即所謂「渾厚華滋」的繪畫美感特質。可見筆墨不僅涉及繪畫技法，更是民族精神的載體。「渾厚華滋」展現出山川潤澤，草木蓊鬱的生命力，象徵中華民族五千年來自然大地與傳統文化均永續發展、生生不息之精神。

　　底下我們舉兩幅畫說明之。如 1952 年〈設色山水〉（圖 86），圖中恣意灑落的筆墨線條，歷歷分明，富含金石意味，墨濡淋漓酣暢，近看或粗頭亂服、不辨形貌，遠望則山色蔥鬱、瀰漫氤氳之氣。款題曰：「畫宗北宋、渾厚華滋不蹈浮薄之習，斯為正軌。及清道、咸，文藝復興已逾前人。」彰顯黃賓虹取法北宋畫，揭示山川渾厚、草木華滋的傳統民族精神，而道、咸之際的金石學，致使中國畫得以復興，甚至超越前人成就。又如 1953 年〈簡筆山水〉（圖 87），此圖有別於前幅畫作繁複的筆墨，畫家以簡約的焦

[90] 吳超然：〈黃賓虹（1864-1955）與余承堯（1898-1993）的「筆墨論辯」──「人書俱老」在二十世紀水墨畫裡的意義〉，見劉素真、林錦濤主編：《近代書畫藝術發展回顧：紀念呂佛庭教授百歲冥誕國際學術研討會》（臺北：國立臺灣藝術大學，2010 年），頁 78-81。全文頁 75-86。

[91] 黃賓虹：〈論道咸畫學〉，《黃賓虹文集・書畫編》（下），頁 399-340。

[92] 黃賓虹：〈論唐人丹青圖軸〉，收入翟墨主編：《黃賓虹畫論》（鄭州：河南人民出版社，1999 年），頁 53。

圖86 黃賓虹 設色山水
47 x 121 cm 設色
浙江省博物館藏

圖87 黃賓虹 簡筆山水
42 x 103 cm 水墨
浙江省博物館藏

墨線條，勾勒出山水樹石的形貌，仔細觀察，每一筆線條都堅韌有力，極具金石意味，搭配淡墨渲染，和前幅畫作一樣，同樣顯現出「渾厚華滋」之美。

潘天壽畫山水畫，喜畫屹立於山頂，歷經風霜的蒼勁老松；喜畫雷雨過後，瀑布自峭壁懸崖一路奔瀉的氣勢。畫花鳥畫，偏愛雨霽過後荷花挺立的

姿態；喜愛以鷹鷲佇立岩石，居高臨下，犀利凝視的姿態為畫材，故曰其畫呈現「一味霸悍」的美感特質。有力強勁謂之「霸」，勇猛堅實謂之「悍」。潘天壽所臨書法，大抵一路取法金石碑學，從自學《瘞鶴銘》、《玄祕塔》等石印碑帖開始，前者風格厚重高古，奇峭雄偉，後者字體內斂外拓，體勢清峻勁利。入浙一師後，習字體介於隸楷之間的「爨寶子碑」與「爨龍顏碑」，前者充滿雄強之氣，後者風格沉毅勁拔。可以看到畫家偏好筆力遒勁的字體，與其「一味霸悍」的繪畫美感特質相互呼應。

潘天壽常用閒章亦為：「一味霸悍」[93]他如何用金石筆墨，表達出「一味霸悍」的繪畫美感特質？底下我們以兩幅畫為例。一是〈焦墨山水〉（圖 88），畫中饒富金石味的線條，全以乾筆蘸濃墨出之，顯得蒼勁有力。從松樹轉折處奇崛健挺的形態，到寄生披掛其上的藤蔓，畫家用筆遒勁，將松樹與藤蔓形象變得剛強悍然，呈現「霸悍」的美感特質。二是〈黃山松〉（圖 89），畫中黃山古松，從枝幹到松針均為剛直挺勁的直線，這是由於畫家以健拔剛健的方筆入畫，故用筆霸悍，稜角分明。圖中古松屹立於巨岩峭壁上，畫家同樣以書法中的「屋漏痕」、「折釵股」勾勒岩壁輪廓，以藏鋒筆法使線條厚重，用轉折圓潤的筆畫，使線條

圖 88 潘天壽 焦墨山水
66 x 183.3 cm 水墨
杭州潘天壽紀念館藏

93　潘天壽著，潘公凱編：《潘天壽談藝錄》，頁 79。

看起來柔中帶力。

　　綜上所言，繪畫美感特質上，黃賓虹「渾厚華滋」的畫風，體現出宇宙萬物生生不息，欣欣向榮，蓬勃生長變化的自然特性，欲藉北宋畫沉著渾厚，不事纖巧的美感特質，重振傳統民族精神。潘天壽引《易》曰：「天行健，君子以自強不息。」是做人之道，亦是治學作畫之道。[94] 與其「一味霸悍」的畫風亦相合，萬物自立自強，奮發向上的宇宙觀和審美觀，展現強勁堅實的情志意念，突破傳統文人畫平淡中和的審美品味，甚至一掃自明、清以降，過於柔靡軟甜的畫

圖 89　潘天壽　黃山松
117 x 153 cm　設色
杭州潘天壽紀念館藏

風，符合時代尋求剛健自強的審美精神。「渾厚華滋」與「一味霸悍」的繪畫美感特質，在當時西風東漸，唯「科學寫實」繪畫觀念至上的時代裡，拉開了東西方繪畫之距離。

　　面對徐悲鴻對筆墨的貶抑：「中國文人捨棄其真感以殉筆墨」[95] 批評中國文人畫家背離真實山川，筆墨無法反映出畫家的真實情感。黃賓虹與潘天壽二人用畫論與繪畫創作實踐，堅守文人畫傳統，展示了中國畫之所以為中國畫，關鍵正在於筆墨。畫家的筆墨表現及繪畫美感特質，源於先秦時期的宇宙觀，與當時畫壇鼓吹西方「科學寫實」繪畫的觀念背後，乃基於近代歐洲思想的風潮，大為不同。歐洲十五世紀的文藝復興繪畫，以透視法、明

[94]　潘天壽〈聽天閣畫談隨筆〉，《潘天壽談藝錄》，頁 60。

[95]　徐悲鴻：〈新藝術運動之回顧與前瞻〉，收入張玉英編：《徐悲鴻談藝錄》（鄭州：河南美術出版社，2000 年），頁 79。

暗對照法與寫實手法聞名，崇尚對比、對稱、平衡、比例、和諧等形式美法則；以及十七世紀的科學革命，相信上帝依數學公式創造世界，萬物的活動均可用數學解釋，於此宇宙觀下，演變為萬物均依照上帝所設定的法則運行。兩相對比，彰顯出東西方繪畫是在不同的宇宙觀下，所信仰的不同審美價值。

第四節　題詩、用印與畫面的整合

底下從四絕藝術的本質與功能，說明四者如何於畫面上進行整合。於此帶出本節討論重點，即四大家題詩、用印與畫面如何整合？

壹、四絕藝術於美的本質與功能

潘天壽說：「在唐宋以後，如倪雲林、殘道者、石濤和尚、吳昌碩等畫家往往有長篇款、多處款，或正楷、或大草、或漢隸、或古篆，隨筆成致。」[96] 說明唐代之前畫上題款較為罕見，自宋代文人介入繪畫創作後，以各種書法字體於畫上落款、題詩、用印的風氣才逐漸盛行。

明清以降畫家於題畫格式上多有創發。據學者研究指出，依其特點概括為：單款式、雙款式、標題式、縱題式、橫題式、隱題式、間題式、落花式、方塊式、長篇式、參差式、大字式、順形式、折扇式、通屏式和鈐印式等十六種，有些更兼有兩式特點。[97] 綜觀不同題畫格式和用印帶來的美感效果，大抵分為兩種：一是於畫面構圖上產生或平衡呼應，或攔邊框氣，或緊湊聚合，或延伸變化，或和諧統一，或強調重心，或增添色彩等各種形式美。二是以文字彰顯或深化畫中形象蘊藏的思想義涵。

用印方面，底下我們從吳昌碩的兩段引文，論述書畫與治印的關係。吳昌碩〈隱閑樓記〉云：「蓋書畫與治印直文人之餘事，合併而得佳地，分任

96　潘天壽著，潘公凱編：《潘天壽談藝錄》，頁 149。
97　張金鑒：《中國畫的題畫藝術》（福州：福建美術出版社，1993 年）二版，頁 64。

其築構，不謂今之世無也，即禮前哲而告之，將引以為快也。」[98] 何以「書畫與治印，合併而得佳地」？我們如果從四絕的藝術本質來分析，則能理解此處合併之由。對於二十世紀民國初年「文人畫」而言，繪畫主體的內心自由，遠勝於畫家身分之外在條件，「文人畫」不以繪畫形式技法鑽研為尚，而是以繪畫主體能隨心自由地「抒情表意」為最核心性質，較偏重畫之義涵，此名之曰「文人畫」。我們若從作畫目的來衡量，畫家作畫時不先思「衍外功能」[99] 做為繪畫的「優先性目的」，不將畫當作「工具」，作畫目的並非以服務政治教化、商賈圖利等外在目的為本意，而是以個人內心抒情、表意，抒發自我情感、表達美善意念為優先，先思畫之「自體功能」，此為「文人畫」之功能。實際上，詩、書、印的藝術本質與畫亦有相通處。

〈毛詩序〉言：「詩者，志之所之也，在心為志，發言為詩。」[100] 晉陸機〈文賦〉：「詩緣情而綺靡」[101] 詩的本質乃「言志」、「抒情」，凡以詩表明心之意志及抒懷情感，實現此二項本質者，皆發揮了詩的「自體功能」。與此相對，如果當權者以詩做為「政教諷諭」、「美善刺惡」，則是將詩視為政教工具，於此便產生「衍外功能」。

古人以書彼此「表意」，表達內心意緒。到了漢代，書的「抒情」本質亦逐漸為人所重視。東漢蔡邕（133-192）〈筆論〉：「書者，散也。欲書先

[98] 吳昌碩著，吳東邁編：〈隱閑樓記〉，《吳昌碩談藝錄》，頁 201。

[99] 所謂「衍外功能」與「自體功能」，源於顏崑陽教授文體論的說法：「文類體裁本身即由文字組成，則這種文字書寫層的形構所對應的功能，可稱之為『自體性功能』。自體性功能，其『用』在於實現一物之自己，從『體』說是『性』，從『用』說是『功能』，有體必有用而用必歸於體，故體用不二。……社會行為層的形構所對應的功能，可以稱之為『涉外性功能』。涉外性功能，其『用』在於實現行為者的意圖或期待。」詳閱氏著：〈論「文類體裁」的「藝術性向」與「社會性向」及其「雙向成體」的關係〉，《清華學報》新 35 卷第 2 期（2005 年 12 月），頁 322、325。

[100] （漢）毛傳，（漢）鄭箋，（唐）孔穎達疏：《毛詩注疏》（臺北：藝文印書館，十三經注疏，嘉慶二十年重刊宋本，1997 年），卷一，頁 12-19。

[101] 晉·陸機：〈文賦〉，《陸士衡文集》（合肥：黃山書社，清嘉慶宛委別藏本，2008 年），頁 1。

散懷抱，任情恣性，然後書之。若迫於事，雖中山兔豪，不能佳也。」[102]
散，是沒有規範，沒有約束，散開的自由心境。作書最需要的便是此無拘無
束的自由心境，如此才能抒情，任意抒發內心真實情感，發揮書之「自體功
能」。反之，若言書時，先思「紀綱人倫，顯明君父尊嚴而愛敬盡禮，長幼
班列而上下有序，是以大道行焉。闡典墳之大猷，成國家之盛業者。」[103]
意在「綱紀人倫」，將書視為助君父治國，成國家之盛業的政教工具，此從
「用」立言，屬「衍外功能」。

　　印章的本質為何？「印」，「古人用以昭信，从爪从卩，用手持節，以
示信也。」[104] 依《說文解字》解釋「印」乃執政所持信。「印者何？信
也。」[105] 古代官吏所持之卩信曰「印」，一邊是「爪」字，一邊是「卩」
（節）字，象徵以手持節之意。「節」是剖分為二，各執其一，兩片相合為
驗。「印」由「節」來，故「印」有憑證、取信之意。古代印章無論於公、
私生活上，皆具各種表意用途。自戰國至清朝，歷代官吏必佩帶印綬。戰國
後因社會經濟發展繁榮，官印的使用漸由政治、軍事用途，擴及商業貿易的
往來，故而出現大量私人印章。我們可以說，印之功能最初用以昭信、檢
封、圖記（等同於今日商標的概念）等，此屬印之「自體功能」。

　　印章除「表意」外，亦有「抒情」本質的一面。戰國有吉語璽以祈求財
福，箴言璽以明志自律，亦使用肖形璽印以表明身分。到了漢代，肖形璽印
發展成以圖紋裝飾文字，中間刻有姓名，四周附以龍虎或四靈的四靈印，可
避邪納吉，上述璽印開閒章之先河。唐代詩人墨客、書畫名家輩出，因收
藏、鑑賞書畫之雅興，故有鑑藏印；除此之外，成語印、齋館印、別號印亦

[102] 漢・蔡邕：〈筆論〉，見潘運告編著：《漢魏六朝書畫論》（長沙：湖南美術出版
　　　社，2004 年），頁 43。
[103] 唐・張懷瓘：〈文字論〉，見唐・張彥遠《法書要錄》（合肥：黃山書社，清文淵閣
　　　四庫全書本，2008 年），卷四，頁 53。
[104] 明・甘暘著：《印章集說・印》，見楊家駱主編：《篆刻學》（臺北：世界書局，
　　　1962 年），頁 154。
[105] 明・趙宦光著：《篆學指南》，見楊家駱主編：《篆刻學》，頁 179。

始於唐代，盛於宋代。宋代蘇軾、米芾、黃庭堅等人所用印章，多出於他們
自己的手書。米芾還是首位同時篆寫印文並刻治印章之文人，此舉顯示印章
另有「抒情」的本質。元趙孟頫延續北宋文人風雅，所用印章皆親手篆寫與
刻治，結合詩、書、畫、印之四絕才藝。元末王冕因以軟硬適中的浙江花乳
石刻印，開啟了明、清文人研究篆刻石章，且親手刻印的風氣。明朝興起文
人篆刻藝術流派，及至清代印章藝術大盛，出現一批有「金石癖」的文人、
書畫家，以刻印為雅事，延續自唐宋以降，印章「抒情」本質路向的發展。
從功能來看，此亦屬印之「自體功能」。反之，若商賈競逐購藏印章，只將
它視為一種市場買賣交易物品，背離了印之本質，其功能屬性則屬「衍外功
能」。

　　綜上所論，可以看到四絕於美的本質，以「表意」、「抒情」相通，功
能上皆大抵可分為「自體功能」和「衍外功能」。四絕中，詩直接以文字去
表情達意，但書法與印刻，則另取文字之象為媒介，間接傳達作者之意；
畫，雖以圖形為媒介，但同樣可透過比擬、象徵等手法，曲折傳遞畫家本
意。北宋《宣和畫譜》裡便透過不少比擬、象徵的方式，賦予自然界動物和
植物道德倫理意義。[106] 因此，我們說和畫一樣，詩、書、印皆具「表意」
和「抒情」的本質，只不過傳達方式有直接與間接之別。

　　吳昌碩〈西泠印社記〉云：「書畫至風雅，亦必以印為重。書畫之精妙
者，得佳印益生色；無印，輒疑為偽；印之與書畫固相輔而行者也。」[107]
無印，輒疑為偽，與前述我們說過印章本用以昭信有關。印章除有助於辨別

[106] 「花之於牡丹、芍藥、禽之於鸞鳳、孔翠，必使之富貴；而松竹梅菊，鷗鷺雁鶩，必
　　見之幽閒。至於鶴之軒昂，鷹隼之擊搏，楊柳梧桐之扶疏風流，喬松古柏之歲寒磊
　　落，展張於圖繪，有以興起人之意者，率能奪造化而移精神遐想，若登臨覽物之有得
　　也。」將牡丹、芍藥、鳳凰、孔雀等花卉禽鳥比擬為富貴之象徵，將松、竹、梅、
　　菊、鷗、鷺、雁、鶩比喻為雅逸高士，依照鶴、鷹、鵰、楊柳、梧桐、喬松、古柏等
　　自然特徵，分別比擬為不同性情品格之人。詳閱《宣和畫譜》北宋官修，明毛晉訂，
　　王雲五主編：《宣和畫譜》（臺北：臺灣商務印書館，1971 年），頁 392-393。
[107] 吳昌碩著，吳東邁編：〈西泠印社記〉，《吳昌碩談藝錄》，頁 199-200。

書畫真偽外，得佳印還可以「益生色」。學者指出，「依據畫面構圖緊密稀疏，空白大小，題款多少，而決定蓋章數目，印之方圓，或朱或白調配使用。」[108] 即按畫面選擇適合的印章數目與形狀。印章色彩上，朱文予人感覺份量較輕，白文則較重，故墨色淡雅之作宜鈐白文印，墨色濃重之作則宜用朱文印。用印位置上，「款之末尾，蓋姓名印，如蓋數印，即是姓名印，別號印，齋館印，或閒章（如詩句、成語包括圖案印）順序排下。」[109] 可見印章亦為畫面上有機組合的一部分，若運用得宜，有增色添輝之妙，故曰書畫印相輔相行。

用印於形式美感效果上，潘天壽說：「起首章、壓角章，也與名號章一樣，可以起到使畫面上色彩變化呼應，畫材與畫材承接氣機以及補足空虛、破除平板、穩正平衡等效用。」[110] 除起首章、壓角章、名號章外，尚有攔邊章和攔腰章等布局用的閒章，費心安排可收到上述效用。此外，尚須留意印文內容與畫面義涵的和諧性，使之相輔相成。

貳、縱題式、標題式、方塊式乃至多變的題款格式

四大家如何透過題詩、用印與畫面之整合，回應時代課題？

吳昌碩與齊白石在畫面上整合題詩與用印，延續明、清以降的篆刻藝術，成為當時及民國初年多數傳統士夫文人，共同追求的風雅才藝。此舉已有「雅」之象徵，初步平衡二人因職業畫家身分，被視為「俗」的元素。底下我們藉由具體畫作的分析，指出二人如何回應「雅俗共賞」的繪畫要求。

吳昌碩〈紅梅圖〉（圖90）畫中挺立著傲岸如鐵的梅枝，枝頭佈滿紅紫相間的梅花，花後方以柱石相佐，更添清逸之氣。題款格式上，此二幅題款採「縱題式」，即書寫在畫面邊沿，行書縱題，長行直下，攔截邊緣，與梅樹枝幹貫穿畫面，形成相互呼應之勢。右下角有一壓角章，攔邊封角，平衡

[108] 戴林編著：《中國印章藝術》（北京：北京美術攝影出版社，1990年），頁113。

[109] 戴林編著：《中國印章藝術》，頁113。

[110] 潘天壽著，潘公凱編：《潘天壽談藝錄》，頁149。

視覺。吳昌碩的畫作常見此落款方式，承襲明、清傳統文人畫家普遍使用的「縱題式」的題款格式。清代畫家中，金農（1687-1763）的畫作常見此題款格式，如〈自畫像〉（圖91）將長行題款落於畫幅邊沿，形成攔截邊緣，貫穿上下，收到緊湊聚合之美。故吳昌碩畫作中雖常見文人題材、書法用筆與「縱題式」題款格式等「雅」之象徵；然而，在設色上，畫家不符合傳統文人含蓄用色的審美觀，施以色澤鮮豔的西洋紅，失之「雅」，

圖90 吳昌碩 紅梅圖 設色
197.3 x 33.8 cm
北京故宮博物院藏

圖91 金農 自畫像 紙本 墨筆
131.4 x 59 cm 北京故宮博物院藏

圖 92　齊白石　小雞雞籠圖
紙本　水墨　95.5 x 32.7 cm
遼寧省博物館藏

圖 93　齊白石　五童紙鳶圖
紙本　水墨　設色　102.4 x 37.3 cm
遼寧省博物館藏

但卻因此得到世俗大眾的青睞，使其畫作「雅俗共賞」。

　　與吳昌碩相比，齊白石在題款格式上變化較多。表現出生動的稚拙雞群〈小雞雞籠圖〉（圖 92），畫中圖像乃世俗題材；題款沿襲古人，採「縱題式」，以長形款題平衡方形雞籠，及雞群近乎圓點的造型，呈現風雅的一面。捕捉孩童嬉戲紙鳶欣喜神情的〈五童紙鳶圖〉（圖 93），款識採「標題式」，即用精煉標題，醒目大字，概括畫中「天真」之意。這種「標題式」題款格式，較少見於傳統文人畫中。此處齊白石用雄健奔放的斗大標題，直截了當點出題旨，亦無典故，只是單純表現出孩童天真爛漫的意趣，觀畫者無須先備任何文學底子，便可輕易明白畫中之意，配合題材形象，呈顯出通俗親民的一面。

　　黃賓虹在題畫、用印的形式處理上，最常見的是採取「方塊式」題寫，如〈棲霞嶺下曉望圖軸〉（圖94）。「方塊式」題寫形式若處理不當，易產生呆板的缺點，然而，黃賓虹書法線條生動流暢，字體筆畫間即形成筆畫長短、角度傾斜，錯落不齊之變化，避免了板滯感。畫面下方兩角亦鈐朱文印，平衡了整體結構。「錯落不齊之變化」，是使「方塊式」題寫格式具有美感的關鍵。此與黃賓虹認為真正的美乃「齊而不齊」有關。

　　黃賓虹說：「天生的東西絕不會都是整齊的，所以要不齊之齊，齊而不齊，才是美。《易》云：『可觀莫如木』樹木的花葉枝幹，正合以上所

圖 94 黃賓虹 棲霞嶺下曉望圖軸
紙本 設色 48.4 x 28.6 cm
浙江省博物館藏

說的標準，所以可觀。這在中國很早的時候，便有這種認識了。」[111] 真正的美乃「不齊之齊，齊而不齊」，外表看似工整的美，並非真正的美。此處黃賓虹看待自然之特性，萬物天生的東西本來就不是整整齊齊，我們用後天的外在力量，讓事物看起來整齊有序，不過是出於人自我中心的成見。如莊子所言，天地萬物咸稟自然，形氣各異，大小、物性皆不同，如果以人之執念，訂定是非，不過乃自以為是，以彼為非。[112] 結果為偏見所役。就樹木而言，人施以外力，干涉樹木生長變化，花葉枝幹經過人工刻意修剪，強使樹木看起來整齊劃一，這種「齊」背後實出於人之偏執；若人能聽任樹木順應宇宙規律運行，依隨天地自然生長，花葉枝幹蓬蓬四垂，外表看似「不齊」，但樹木得以齊一自由生長，不受干擾與限制，順應物性之自然，才是內在齊在骨子裡的「齊」，即「不齊之齊」。樹木於此自然而然的成長條件下，自會茂盛蓬勃，充滿生機，故黃賓虹說萬物「齊而不齊」才是真正內在之美。

　　黃賓虹尚舉書法字體為例，說明齊在骨子裏的內美，與齊在外表的外美。黃賓虹說，就字來說，大篆、無波隸、六朝的字，外表不齊，而骨子裏有精神，齊在骨子裏，是民學之美。相對於民學之美，大篆、無波隸、六朝的字，小篆、有波隸、楷書，都是外表齊了，卻失掉了骨子裏的精神，稱君學之美。[113] 官方字體皆要求整齊畫一，可是，那並不符合天地自然美的原貌，徒具外在整齊一致之美。真正的美是民學之美，即那些非官方的書法字體，外表不齊，齊在骨子裡的內美。

　　不僅就字而言，有外表整齊與整齊在骨子之分；就畫而言，亦有外美與內美之別：

[111] 黃賓虹：〈國畫之民學——八月十五日在上海美術茶會講詞〉，《黃賓虹文集‧書畫編》（下），頁 451。

[112] 《莊子‧齊物論》，參見清‧郭慶藩輯，王孝魚點校：《莊子集釋》（臺北：頂淵文化事業公司，2001 年），頁 55-66。

[113] 同註 101，頁 451。

唐畫十三科，雖祖唐、虞，崇尚丹青，專重外美，已失古法。漢魏六朝，顧愷之、陸探微、張僧繇、展子虔，畫與書法合，是重內美。……清代故宮收藏朝臣院體畫，以《石渠寶笈》為宗，漸由市井以開江湖，積習既深，淪於甜賴，民族性畫，不可多見。……金陵、揚州流派，皆有偏蔽，雖或詩勝於畫，畫非其至。及道咸間，金石學盛，書藝復興，安吳包慎伯有《藝舟雙楫》，古來筆墨口訣，昭然大明於世。[114]

畫有外美與內美之分，外美專重刻畫塗抹之能事，內美則講求畫與書法合。唐畫崇尚丹青，專重外美，不若漢魏六朝顧愷之等人畫與書法合，重視內美。清代除院體畫受重視外，市井江湖之畫亦大行其道，這些畫為迎合他人心意，或運筆細膩、工整精緻，或用筆狂放、線條騷動，但皆屬外美。在黃賓虹看來，即使名極一時的金陵畫派、揚州畫派畫家，那些文人抒情遣興，揮灑詩意之作，也稱不上發揮了畫學至高無上的意義，亦達不到「齊而不齊」的內美。直至道咸年間，金石學大盛，包世臣《藝舟雙楫》提倡金文北碑，一掃前人偏好董其昌與法帖積習，書法字體齊在骨子裡的書藝復興，繪畫筆墨裡「齊而不齊」的內美，也得以重新復甦。

　　至此可知，黃賓虹提出「不齊之齊，齊而不齊」為書畫文字共同之美，又視金石學為書畫重要的筆墨精神。故從黃賓虹常用的「方塊式」題寫形式來看，字體筆畫間「錯落不齊之變化」，背後實蘊含其「不齊之齊，齊而不齊」的審美觀，此一觀念不僅貼合前述金石筆墨入畫之議題，亦呼應其「書畫同源」的主張。此「不齊之齊，齊而不齊」的審美觀，與西方寫實主義繪畫注重透視法、解剖學等科學知識大不相同。黃賓虹從審視自身書畫傳統作起，以自然界不受人工修剪植栽的樹木原貌為師，說明順應自然規律，任其自由生長，才是真正的美，回應畫壇以「科學寫實」為作畫準繩的觀念之時代課題。

[114] 黃賓虹：〈畫學篇釋義〉，《黃賓虹文集・書畫編》（下），頁480。

　　潘天壽說：「一幅大畫面，只是畫材，而沒有題款的布置，常會發現畫面單調，布局平面的感覺。故須加上題款才妥。因為畫面上要加以題款，須在布置的地位上，讓一分空白處給題款應用，而題款地位的讓予，是各不相同的，使布置上，可以發生無窮的變化。」[115] 題款除能加深繪畫所欲傳達的意思，亦能破除畫面布置上的單調產生題款美。潘天壽十分強調畫面題款書法字體與繪畫內容的美感關係。潘天壽指出，工整重色或工整白描的畫，宜於題寫工致的小楷；兼工帶寫的畫，以題寫小行楷為宜；寫意的著色畫，宜於題寫稍大的行楷或草書；大寫意的畫，宜於大行大草，或篆或隸，如行雲流水，方為得體。[116] 說明中國畫為使書畫藝術融為一體，每一種類型的畫都應搭配適宜的書法字體，彼此相得益彰。哪種畫屬宜於哪種書法字體，均出於繪畫線條與書法線條應相互對應的考量，畫上意趣須與題款書法相互配合呼應，以展現中國畫題款美的特殊形式。

　　四大家之中，潘天壽的題畫形式最為多變。比方「縱題式」如〈抱雞圖〉（圖 95），鈐朱文印與雞冠的鮮紅色澤相互輝映；「標題式」如〈雨霽圖軸〉（圖 96），以正楷大字點出畫作主題；「方塊式」如〈墨梅圖〉（圖 97），朱文鈐印在黑白水墨間有畫龍點睛之效。除了採取和前述三大家同樣的題寫形式外，又呈現其他多種變化，像是〈青山綠水圖〉（圖 98）採「橫題式」，填補空虛，銜接氣機；〈柏園圖〉（圖 99）採「長篇式」，刻意讓長篇款識佔據畫面上大幅留白的部分；〈緋袍圖軸〉（圖 100）採「間題式」，在畫中穿插題字，使原本斷裂處連成一氣，賦予畫面整體接續之感。其中，值得一提的是〈青山綠水圖〉，潘天壽挪用倪瓚「一河兩岸」的平遠構圖方式，即近景有土坡、樹林、涼亭或茅舍，中景為江河，遠景多山巒。可是，潘天壽卻別出心裁，不但不用毛筆，改採指畫，更在江河處以隸書題畫，不僅銜接氣機並呈顯出剛健線條相映之趣。

[115] 潘天壽：《潘天壽畫論》（臺北：華正書局，1986 年），頁 149-150。
[116] 潘天壽著，潘公凱編：《潘天壽談藝錄》，頁 151。

圖96 潘天壽 雨霽圖軸 紙本 設色
143.5 x 359 cm 釣魚台國賓館藏

圖95 潘天壽 抱雞圖
紙本 設色 151.5 x 48.5 cm
潘天壽紀念館藏

圖97 潘天壽 墨梅圖 紙本 水墨
42 x 76 cm 潘天壽紀念館藏

圖98　潘天壽　青綠山水圖　紙本　設色
54 x 69 cm　潘天壽紀念館藏

圖99　潘天壽　柏園圖　紙本　設色
黑龍江省博物館藏

圖100　潘天壽　緋袍圖軸
紙本　設色　150.8 x 46.2 cm
寧海文物管理委員會藏

潘天壽於畫面上題詩、用印，如何以此回應時代課題？潘天壽說，中國畫「從唐宋以來，漸漸脫開歷史宗教等的機械藝術，深深進入自我心靈情志表現的堂奧。」[117] 認為中國畫的獨特性在於強調「自我心靈情志表現」的一面，而此「自我心靈情志」不僅由畫作體現，更是眾多相關藝術共同呈現之結果。中國畫尤其「唐宋以後之繪畫，是綜合文章、詩詞、書法、印章而成者。其豐富多彩，亦非西洋繪畫所能比擬。是非有悠久豐富之文藝歷史，變化多樣之高深成就，曷克語此。」[118] 中國畫獨特的藝術成就，源於綿延悠長的歷史，關鍵就在「綜合」多種藝術門類，統整於繪畫。此處可看到，潘天壽的說法以繪畫為藝術之本位，復納入其他中國傳統藝術，呈顯出「整體性」的思維觀點。此思維觀點有別於西洋繪畫此起彼落，呈現斷裂性思維的藝術革命浪潮，更有別於當中寫實主義的繪畫。

什麼是「整體性」的思維觀點？劉長林說：「系統思維，或曰『整體觀』，乃是中國傳統思維方式的主幹。」[119] 並且引《老子》肯定所有形物的共同結構特徵為陰陽和諧，及《易傳》以八卦、六爻為宇宙萬物普遍遵守的結構方式，說明中國古代哲學以儒道為主，而儒道兩家始終以整體系統的觀點看待自然、社會和人生。[120] 扼要指出中國人傳統的思維方式。如果我們擴而言之，從東方人與西方人的思想方式特質比較，則理查‧尼茲彼指出：「西方人有『分析性』（analytic）的觀點，專注於顯著的物體和特性，而東方人則有『整體性』（holistic）的觀點，注重於物質的連續性及與環境的關係。」[121] 顯然這是由於東西文化族群的觀看宇宙的基本信念不同，思

[117] 潘天壽著，潘公凱編：《潘天壽談藝錄》，頁 170。

[118] 潘天壽著，潘公凱編：《潘天壽談藝錄》，頁 143-144。

[119] 劉長林：《中國智慧與系統思維‧前言》（臺北：臺灣商務印書館，1992 年），頁 i。

[120] 劉長林：〈中國系統思維的三種模式〉，收入楊儒賓、黃俊傑編：《中國古代思維方式探索》（臺北：正中書局，1996 年），頁 345。全文頁 309-375。

[121] （美）理查‧尼茲彼（Richard E. Nisbett）著，劉世南譯：《思維的疆域：東方人與西方人的思考方式》（臺北：聯經出版事業公司，2007 年），頁 69。

考方式互異，自然產生出不同的思維觀點。當然，本文並非意味東西方思想方式，必然如此二分對立，此處只是採取一種宏觀視野論之。

我們明白人類的知識學問有其某種程度的普遍性，此處僅是大抵概括性地區隔出東西方人，在思維方法上呈顯出的普遍差異，不包括個別差異，我們當然還是能夠找出例外。如中村元（1912-1999）所反對的那樣，認為「在判斷及推理的表現形式，已經是多種多樣，沒有可以稱為『東洋』的東西；則文化現象是思維能力之所產，恐怕也沒有這種共通的特徵之存在。」[122]然而，此一論題端視研究者是站在哪一個立場觀點探討之，若從東西方文化思維「求同」的視角論之，自不難挖掘出例外的說法；反之，若是站在東西方文化思維「求異」的立場分判，則以「整體性」思維觀點泛指東方人的思想方式，亦不能說不正確。

所謂「整體性」的思維觀點，是指思考事物時，並非針對眼前所見採取個別單位的研究、層層深入、抽絲剝繭的分析性觀點，而是以一種整體綜合性的眼光統合之，如同中國畫家題詩、用印於一畫面上，形成有機之組合。中國人思考事物時往往採取進行整體性的全面觀照，「中國美學認為，對整體的運思，重於對局部的渲染，最美的境界產生於整體，最深邃的道理寓於全局。」[123] 是以，潘天壽自信言道：「唐宋以後之繪畫，是綜合文章、詩詞、書法、印章而成者。其豐富多彩，亦非西洋繪畫所能比擬」，實掌握到中國古代一流的畫家，不專注於繪畫單一技藝，更秉持「整體性」思維觀點的特徵，以此超越詩、書、畫、印，使不同形式的藝術彼此相互呼應，產生整體有機之關聯。

[122] 詳閱（日）中村元著，徐復觀譯：《中國人之思維方法》（臺北：臺灣學生書局，1991 年），頁 162。此文最初譯於 1953 年。
[123] 劉長林：《中國智慧與系統思維》，頁 190。

小　結

中國藝術精神強調物我交融，泯除主客對立，使傳統四絕藝術得以相通。本章探討重點在於四大家如何會通詩、書、畫、印的藝術特質與形式，表現在繪畫？如何回應其時代課題？分為四節探討。

第一節從現代學者對「書畫同源」、「詩畫異同」觀念的研究論起，接著探討這種觀念對繪畫創作實踐的影響。黃賓虹曰「書畫一本同源，理法一貫」。所謂「理」，既含「天然之理」亦有「造作之理」，前者指自然山川，後者指文字之學。書畫皆首重此「理」。所謂「法」指書畫用筆同法，最高法則為「氣韻生動」，故言繪畫用筆之法從書法來。黃賓虹將深明書畫理法，而後掙脫理法束縛，臻於自然，視為趨近「道」的過程。潘天壽談「詩畫異同」，是在「價值之所本」上談「詩畫同源」之融通，故強調詩詞題跋可啟發聯想，突破繪畫平面、靜態、只能複製真實物象的困境，反映出傳統中國畫以文字彰顯，或深化畫中形象蘊藏的思想義涵。二人以此論創作，回應繪畫以「科學寫實」為準則的趨勢。

第二節論畫家的文化涵養，本文指出黃賓虹以「博極群書，參證於經史」、「深明六藝」，作為畫家文化涵養之基礎，即象徵以廣博學識與性情修養，回應「科學寫實」的繪畫趨勢。潘天壽秉持「詩畫同源」之觀念，以「詩人畫家」的文化涵養，運用詩意，展現了畫技之外，中國人古老的時空意識，使畫面的義涵不停格於當下，蘊藉含蓄地散發出餘韻不絕之美。

第三節說明繪畫的美感特質與筆墨表現息息相關，四大家筆墨皆蘊含「金石氣」。吳昌碩與齊白石雖以賣畫為生，涉及通「俗」的象徵，卻因金石用筆，為畫注入高「雅」的元素；此外，二人又於題材、設色、工筆與寫意的技法等方面平衡雅俗。吳昌碩成功結合文人高雅的金石意趣，及民間世俗的審美愛好，使畫作於凝練遒勁、蒼厚古拙的美感特質中，又帶有題材通俗或色彩鮮豔的親民因素。齊白石則在清新樸質的繪畫美感特質中，又具有兼工帶寫、剛勁俐落的筆墨表現。二人畫作兼具雅俗元素，回應了「雅俗共賞」的時代課題。黃賓虹和潘天壽用畫論及畫作，堅守文人畫傳統，同具

「金石氣」的筆墨線條，孕育出「渾厚華滋」與「一味霸悍」的繪畫美感特質，展示了中國畫的核心乃筆墨之道，而畫家的筆墨表現及繪畫美感特質，源於先秦時期的宇宙觀，與當時畫壇鼓吹西方「科學寫實」繪畫的觀念背後，乃基於近代歐洲思想風潮，大相逕庭，彰顯出東西方繪畫是在不同的宇宙觀下，信仰不同的審美價值。

第四節論題詩、用印，與畫面的整合。吳昌碩畫作中雖常見文人題材、書法用筆與「縱題式」題款格式等「雅」之象徵；然而，在設色上，畫家施以色澤鮮豔的西洋紅，因此得到世俗大眾的青睞，使其畫作「雅俗共賞」。齊白石「縱題式」題款，沿襲傳統文人，呈現風雅的一面；「標題式」款識則直截了當點出題旨，呈顯出通俗親民的一面。黃賓虹常用的「方塊式」題寫形式，字體筆畫間「錯落不齊之變化」，背後蘊含「不齊之齊，齊而不齊」的審美觀，以自然界不受人工修剪植栽的樹木原貌為師，回應畫壇以「科學寫實」為作畫趨勢的時代課題。潘天壽強調中國畫，綜合文章、詩詞、書法、印章而成，豐富多彩，亦非西洋繪畫所能比擬。掌握到中國古代一流的畫家，不專注於繪畫單一技藝，更秉持「整體性」思維觀點的特徵，以此超越詩、書、畫、印，使不同形式的藝術彼此呼應，產生相生互成，整體統合之關聯。

四大家以「相生互成」的特徵，繼承深化中國詩書畫印相生互成的藝術，於二十世紀反映出怎樣的意義？本文以為或許顯示出「專才」與「通才」無須對立，啟發我們今日對於「通才」培育的思索。四大家四絕藝術之養成，整體而言傾向「通才」教育的薰陶，但詩、書、畫、印，個別來看又是「專才」教育訓練下的成果。四大家以「相生互成」的特徵繼承深化四絕藝術，顯示出「專才」與「通才」無須對立，對於「通才」之培育或有啟發。

於此之前，宜先釐清下列問題：何謂「專才」？有何特色？可能造成怎樣的結果？培育「通才」的起因為何？培養「通才」的重要性何在？何謂「通才」？最後回到四大家的四絕藝術於二十世紀的意義為何？

「專才」指對某項知識或技術學有專精，懂得一技之長的專業、專門人

才。「專才」的起因為何？尼茲貝特（Robert Nisbet, 1913-1996）指出，歐洲自十八世紀以來，法國革命與英國工業革命改變了歐洲的社會結構，也促發了思想上的改變。在資本主義的經濟形態下，受工具理性的驅使，科學與技術結合，改變了產業經濟結構。[124] 隨著結構的改變，職業分化日趨鮮明，益發需要大量學術專門化的專業人才，扮演大機器中的零件角色，以維持運作。針對人才培育的影響，便是高等教育傾向專門人才的訓練。這正是自近代工業革命興起後，現代社會分工日趨精細，不同專業講求不同人才，形成分流分科的教育模式。

　　不僅西方近現代社會積極培育專才，二十世紀的中國為加速現代化腳步，同樣致力於培育專才。通才式的傳統文人式微，取而代之的是學有專精的專才。如第二章和第五章所提，四大家身上延續明代以降，職業畫家與文人畫家合流的情形，及詩書畫印四絕藝術會通之本事。然而，時移勢易，尤其在二十世紀上半葉，中國社會時局快速變動的情勢下，四大家統整傳統藝術的成果，在當時並未受到重視。

　　可是，單一學科過度專業化，使學科知識也因此不斷切割分化得更細瑣。其優點是有益於該科縱向研究的深度，但若見樹不見林，過度蔽於一隅，也可能無法具有貫通識見，通透整體問題，此亦為缺點所在。葉啟政指出，以二十世紀西方的知識體系來看，長期的學術專精分化與科學化是兩個最明顯的特色。[125] 此二點正是「專才」最大特色。過度學術專精分化，易使單一學科學問愈來愈窄，忽略了與其它學門的融通處。過於信奉科學化的結果，易偏重「物」的鑽研，糊模了物乃為人所役，以「人」為本為的焦點。

　　長此以往，輕忽人的科學與人文學，並且在實用主義、工具教育觀、極

[124] （美）尼茲貝特著，徐啟智譯：《西方社會思想史》（臺北：桂冠圖書公司，1982年），頁 301-350。

[125] 葉啟政：〈通識教育的內涵及其可能面臨的一些問題〉，收入國立清華大學人文社會學院編：《大學通識教育研討會論文集》（新竹：國立清華大學人文社會學院，1987年），頁 64。全文頁 46-69。

端科學主義底下培育出來的人，凡事以利為目的導向，視物為生命最重要之意義，漠視宗教、哲學、歷史等人類多元的經驗形式，可能形成科技凌駕於人文的社會風氣，步上機械式唯物主義的窄路，無法將知識視為一個有機體，統整不同的學門，引領人們至更真善美的生活境地。過度學術專精分化與科學化造成的不良後果，始終會回到人身上。

　　人不僅憑藉著專業的一技之長安身立命，更該具有通盤洞察、省思的能力，懂得生命真正的價值與意義。我們在四大家身上看到既專且通的學識，四大家身兼四絕藝術乃「專才」與「通才」融通的結果。詩、書、畫、印，每一門都是獨立、專門的學科。尤其繪畫與治印，除了知識理論外，更是需要加以練習實際操作的手工藝術。二十世紀四大家承襲深化了古代文化傳統，保存了相生互成四絕藝術，無形中所呈顯出的意義在於「專才」與「通才」無須對立。教育目的也許能朝向既專且通，既是「專才」，也是「通才」的目標前進。四大家的四絕藝術讓我們看見了於文學藝術領域內既專且通的可能。

　　培養「通才」的重要性何在？日本高山岩教授於〈錯誤的戰後日本教育〉一文謂：「日本維新領導文武人物，皆具有強韌同質性之通才，其在德川至明治維新前所受武士教育之中心課程，有中國之四書、五經、史記、十八史略、中日歷史、唐宋八大家文、唐宋詩集，以鍛鍊政治哲學思想與人格，以西洋科學為技術。至明治維新後，而精神大變，類皆移植西洋社會、自然科學，而忽略政治家不可缺少之中國經學與史學，故大正時期有不明政治之軍人佔據政壇，而將日本趨向於昭和之破滅時代。」[126] 將日本二戰歸咎於主政者不讀傳統經書、史學，不明政治哲學思想與人格，缺乏人文學科的思想底蘊，足見「通才」之重要。當然日本挑起二戰原因複雜，絕非單一因素形成，然而從教育立場省思，亦不失為防範於未然的審視角度之一。

　　子曰：「君子不器」。集注：「器者，各適其用而不能相通。成德之

[126] 見張�：《通才修養論》（臺北：中央文物，1976 年），頁 3。

士，體無不具。故用無不周，非特為一才一藝而已。」[127] 器，意味具有某種特定用途，如「專才」擁有某種特定的一技之長。所謂「君子不器」並非教人不去鑽研專門技術，而是在鑽研至某個水平後，要記得再拉高視野往上提昇，發揮內在最大潛能，不將自己設限在某個技術性層級的框架裡。故「君子不器」，以成德為要務，應放寬眼界，多方學習，不劃地自限，不因具有某種專長而自滿。君子格局遠大，不斷朝博學廣識的求道之路邁去，最終回過頭來修養心性。四大家四絕藝術反映出「君子不器」觀念下中國傳統文藝融通之精神，不因身懷一門手藝而自滿，而以「志道據德，依仁遊藝」為根底，於各藝術領域表現出藝術家之精神，從中體現了創作者的性情胸襟；而詩書畫印每一門藝術，亦成為藝術家心靈藏修息遊的棲所。

　　先秦儒家要求學生掌握六藝，禮、樂、射、御、書、術，六種才藝亦屬文理兼備的通才性質。西方中古大學亦分文法、修辭、邏輯三科。放眼望去，古今中外著名學者往往不少是「通才」，不受限於單一知識領域的局限。今日不少科學技術的發明，有時頗受文學想像力的啟發，相互生成與激盪。文學家與科學家或許在追求知識的本質上不應有別，科學的發現往往也需要直覺和想像力。換言之，打破學科界限，以跨領域、跨學科的思維，或許更能激發原有學科的知識能力，注入更多新意。

　　懷德海（Alfred North Whitehead, 1864-1947）說：「你理解了太陽、大氣層與地球運轉的一些問題，你仍然可能遺漏了太陽西沉的餘暉晚照。」[128] 他指出，人們的生活只是由一個專業中引伸出來的，不完整的思想範疇來作浮面的處理。欲彌補專門知識教育的缺陷，必須是一種與純粹理智分析知識完全不同的訓練，包含直覺方面的訓練、認識各種價值，以及藝術、美學教育

[127] 《論語・為政》見宋・朱熹：《四書章句集注》（臺北：大安出版社，1996 年），頁74。

[128] （英）懷德海（Alfred North Whitehead）著，傅佩榮譯：《科學與現代世界》（臺北：立緒文化事業公司，2000 年），頁288。

等審美方面的發展。[129] 現代人即使瞭解人類身體每一個細微構造，但也不代表我們有能力欣賞美。現代人多為訓練有素的專才，但往往缺乏通盤思量的眼界與整合能力。四大家的四絕藝術既專精又融通，一方面呈現了專才下的純熟技術，另方面亦體現了通才意義下的美感精神。

　　「通才」，意味其人不囿於一技之長的局限，願意涉獵其他學科的知識領域，進而統整學問，融會貫通。四大家雖不等同於現代社會意義下的「通才」[130]，但造就其相生互成四絕藝術背後，通貫識見的能力不容輕忽。進一步說，當我們思考如何培育當代「通才」時，四大家或許給了我們關於中國傳統文化特色的啟發。意即，我們今日除了培養適應全球化的「通才」之外，是否還需要培養具有自身民族文化特色的「通才」？欲使中華文化在眾多世界文化中保有一席之地，此亦值得思量。當具有傳統文化色彩的「通

[129] （英）懷德海著，傅佩榮譯：《科學與現代世界》，頁 280-300。需要補充說明的是，懷德海所謂的「藝術」含義廣泛，是指陶冶成一種審美領悟的習慣。培養創造能力，需要領悟。「藝術」所顧及的並不止是日落。例如一座工廠，它的機器、工人群眾、對大眾的服務、對於組織等設計天才的依靠、對於股票持有者成為財富的泉源等等，它是表現各種現實價值的一個機體。我們所要訓練的是理解這樣一個機體的全面情況的習慣。頁 288-289。

[130] 現代社會意義下的「通才」，本文指的是當人們察覺到人才培育過於單一化，可能帶來的不良後果時，便紛紛興起「通才」培育的意識。因此，二十世紀後半葉，世界各國莫不致力於高等教育的改革，尤其是大學通識教育的革新。1943 年美國哈佛大學校長科南特（Conant, 1893-1978），任命校內外教授組成「自由社會中的通識教育目標」委員會，歷時兩年的研究報告，史稱「哈佛紅皮書」，被喻為二戰後通識教育的聖經。「自由社會中的通識教育」報告指出，教育基本上可分成通識教育與專門教育。通識教育通常關心學生是否成為負責任的人或公民，而專門教育則留心學生在特定職業的競爭力。但人生這兩個面向無法完全區分開來。教育應該培養個人使其成為某一職業的專家，並兼備身為自由民與公民所需的一般知識。研究報告指出通識教育和專門教育在教育目標上雖有差異，但身為現代人卻不宜偏廢，除了習得某項專業技能外，作為現代社會公民，還要懂得如何擁有內在思考自由與外在社會自由。見美·Harvard Committee, with an Introduction by James Bryant Conant 著，國立編譯館譯：《自由社會的通識教育》（*General Education in a Free Society*）（臺北：韋伯文化事業出版公司，2010 年），頁 56-58。

才」越多，意味著該文化有更多薪火相傳的可能。

　　錢穆（1895-1990）指出，中國的學問傳統一向有三大系統：第一系統是「人統」，意指一切學問主要在學如何做一個理想有價值的人。第二系統是「事統」，即以事業為其學問系統之中心者。第三系統是「學統」，此即以學問本身為系統者。[131]「人統」，人在成就任何事之前，若沒有先學好做一個人；那麼，人性中為達目的不擇手段等，各種卑劣行徑便很可能不受約束，損人利己情事層出不窮，到最後無論其事業多成功，賺取多少營收，也不過是虛榮心下的數字遊戲，無益於成就有意義的自我理想，遑論對社會作出貢獻。「事統」，側重學以致用，傳授知識、技術，協助每個人尋找開發天賦，人盡其才，或可理解為今日培育「專才」之目的，學習某樣專精的才能，而後學以致用。「學統」，猶如今日知識系統研究，不斷縱向深入鑽研各領域知識學問，然除此之外，橫向思考不同領域知識的關聯性，使其彼此串連成為一個學統有機體，不至於支離破碎，亦甚為重要。是以，人格德行的養成，實用知識的學習，學問的研究，乃中國古代學問三大要點。怎樣去蕪存菁掌握此上述要點，或許值得進一步思量。

　　透過四大家，我們看到三大系統整合的可能。四大家在藝術創作之前莫不強調人格主體的重要性，此為「人統」；四絕藝術分別開來，詩、書、畫、印皆為學有專精的「事統」，其中繪畫和治印尤屬專業技能；而四大家轉益多師的繪畫師法途徑，顯示出透過多重方式潛研繪畫藝術，既展現「學統」的深度，相生互成的四絕藝術，更展現橫向連結的廣度。上述所論皆涉及「通才」的思考。於此可說，「人統」、「事統」、「學統」涉及「通才」的思考。從四大家身上，至少在人文藝術領域，我們看到「專才」與「通才」無須對立，甚至有相輔相成的可能。

　　四大家以高度的四絕藝術成就，展示了通才的可貴。因此，四大家四絕藝術於二十世紀反映出的意義或許在於：首先，以高度的四絕藝術成就，展

[131] 錢穆：〈有關學問之系統〉，《中國學術通論》（臺北：臺灣學生書局，1977年），頁 225-226。

示了三大系統兼容並蓄之可貴，使我們看見「專才」與「通才」的培育，或有融通之可能。其次，或許啟發了我們思索關於「通才」培育的議題，注入更多屬於中華文化的傳統元素，使未來「通才」具有多元文化特色之向度。

第六章　結　論

　　自十九、二十世紀西方在軍事、政治、外交、經濟、社會等各方面均遙遙領先中國的情形下，中國傳統知識分子不免有著超歐趕美、迎頭趕上的焦慮。這股焦慮連帶影響了對文藝的看法，認為就文藝進程而言，西方是經歷文藝寫實的階段，才助其脫胎換骨成為先進的現代化國家，並且據此認定西方文藝腳步「先於」中國，中國文藝需要全體一致向寫實主義學習。

　　然而，首章提過在文學藝術的領域，「先於」不必然代表絕對進步，那不過是美在某個社會文化時空條件下所呈現的一種樣貌、一段歷程。文學藝術說到底乃人性的反映、人類生命情感的表現，具超越時空的特性，無所謂進步與落後。緊隨西方的文藝腳步並不必然意味著進步；扎根於傳統文化土壤上進行變革的文藝，也未必絕對落伍。

　　其次，與其說西方列強於十九、二十世紀成為先進的現代化國家，就文藝進程看來，是經歷了寫實主義的洗禮，毋寧說是西方國家人民的民族性較具有實事求是、踏實嚴謹的精神。當然，將國家推上現代化的因素眾多，且彼此有交互作用，但就人的素質而言，精準講究，凡事不敷衍、不苟且的性格，是建立高度發達工業社會不可或缺的精神。否則，即使如洋務運動耗費鉅資向海外購得船堅炮利，也很難得到相對應足以匹配駕馭的人才，及其對於人的管理制度。所以說，中國傳統知識分子在疾呼全面學習寫實主義的同時，他們看見的僅僅是文藝進程的表面，並未意識到或許應從民族性此一內在根源進行改變。甚至必須對於西方哲學、宗教乃至整個文明有所瞭解，才能對症下藥。

　　在不明就裡的情形下，將國家落後原因訴諸於傳統文化的阻撓，全盤拋棄自身優良傳統，使傳統繪畫的美學觀念與實踐驟然失根，不得不謂可惜。

　　幸而，於此西化浪潮下，仍有一批堅持的中國畫家不卑不亢，致力於老樹骨幹上開出新花。本文所欲理解即是傳統中國繪畫四大家的美學觀念及其實踐，所帶來的貢獻。

　　本文以詮釋學為進路，運用理論與文本互證的方法，探索四大家美學觀念及其實踐研究。根據海德格爾與伽達默爾的觀點，真理的產生是當文本與某個不同的具體境遇照面而提出新的問題之際。由於境遇、語言和問題不會是同樣的，所以文本的真理要求不斷改變。本文解讀四大家的文獻所持想法即為，由於文本作者有其「問題視域」，理解者也有其「問題視域」，兩者辯證融合產生了另一個「意義視域」，所得出的既非原來文本或作者的視域，而是新的視域，此即「視域融合」。理解，在態度上不應為操控性，應為開放性；理解的對象不是資料堆積的知識，而是具有歷史性的經驗；理解，並非爭論怎樣進行更正確的理解，而理應聚焦在語言內在的思辨性。是以，本文從思辨的開放性理解出發，透過詮釋學的進路，使用研究方法的原則為理解與詮釋。

　　對於時代情境的掌握，本文是從四大家的歷史語境，即他們所身處的特定時空狀態下所認知到的觀念知識，以及由文本相對應的議題探尋，從而回溯四大家所感知到的時代課題。經由本文探討，市民文化思潮下面臨「雅俗共賞」的繪畫趨勢，及西畫東漸思潮下講求「科學寫實」的繪畫，是二十世紀傳統中國四大家共同面臨的兩大時代課題。

　　然仔細辨別又可察覺，吳昌碩與齊白石由於生計問題必須賣畫維生，故首要考慮的是如何兼顧買家品味，創造出市民階層喜愛的雅俗共賞畫作？二人主要面臨的是雅俗品味轉換之課題。而黃賓虹任職主編多年，潘天壽終身為國畫教師，兩人必須回應的是西畫東漸思潮下，繪畫須以科學的觀念作畫與寫實技法的改革要求。當然，「雅俗共賞」與「科學寫實」這兩個問題並非斷然無涉，只是從畫論論述能察覺到四大家由於挑戰的課題有比重上的不同，故回應的重心亦有所差異。

　　對於傳統文人家庭出身的吳昌碩而言，雅俗融合之首要關鍵在於作畫心態的轉變。放下傳統文人作畫「聊以自娛」、「以畫為寄」的戲墨心態，破

除職業畫家作畫必「為造物役」的成見，於此邁出雅俗共賞的第一步，繼而在題材、設色上有所突破，反映出時代情境下傳統文人畫的轉型困難。

　　齊白石之所以能創作出雅俗共賞的繪畫，當中關鍵處實歸功於齊白石「以形寫神」，神由形出，重神亦重形，不偏廢職業畫家重形與文人畫家重神之說，善於結合氣勢瀟灑的寫意畫和精密細緻的工筆畫，使畫不失之於匠氣或粗略之病，使得非傳統文人畫家出身者，亦能在雅俗共賞的趨勢下，佔有一席之地。在吳昌碩與齊白石之前，便開始有畫家嘗試雅俗融合的畫風，但二人於雅俗共賞上所盡的努力和不凡成就，使二人的繪畫有著無可取代的重要性。

　　對比西方藝術二十世紀前，科學觀念下對客觀世界摹仿寫實的繪畫蔚為主流；二十世紀後，各種現代畫派接踵而起，逐漸脫離逼真寫實的風格，褪去科學理性知識的束縛，著重強調畫家主觀的感受和情緒。但當時中國知識分子在現代科學技術不如西方列強的心態下，主張繪畫亦須以科學寫實為準繩。因此，黃賓虹與潘天壽共同面臨到的時代課題是「西畫東漸」思潮下，以科學觀念作畫與寫實技法的繪畫趨勢。

　　二人皆從中西畫背後依據的學科理論基礎之不同，闡釋中國畫本質，以呈顯中西畫差異。黃賓虹認為西畫乃提倡工藝、物質文明的結果，與中國畫「技進於道」得力於精神文明，由詩文書法而來，專重筆墨有所不同。潘天壽同樣從哲學與科學分屬不同性質和目的，主張中西畫須拉開距離，並且站在傳統國畫教師的立場上，進一步強調中西畫在本質不同的立場下，訓練方法也理應有所區隔。

　　中國傳統文人畫於二十世紀的沒落，似乎象徵一個古老的繪畫形態，一個綿延千年舊時代的文化事物亦將隨之湮沒。如同五四運動之後，白話文逐漸取代文言文，西方現代油畫尤其是寫實主義畫風，也漸次取代傳統文人筆墨畫。雖說是時代的必然，可是文言文並未完全消失。許多成語，如朝三暮四、秦晉之好、老驥伏櫪、吳下阿蒙等，這些源於先秦、魏晉時期的成語，我們至今生活中仍常使用。文言文並沒有隨著時間的淘洗而全然消逝，而是在經歷語文變革淬煉下，部分銜接、融入現代語體文。傳統文人畫雖面對社

會結構的改變而凋零，但我們從四大家繪畫美學觀念所蘊含的特徵和意義，及其實踐成果，可以察覺到中國傳統繪畫之美，以及舊文化底下的事物並非全然沒有存在的價值。

為了研究二十世紀中國傳統繪畫四大家的美學觀念及其實踐，在探究四大家所處的時代情境，理解四大家面臨的主要時代課題後，本文進而由主體論、創作論、作品論，依序探討四大家面臨時代課題的因應之道。總結以上各章所述，我們提出本論文研究的發現和局限，以做為結論。

藉由全文研究，我們發現，四大家面對二十世紀的時代課題，其繪畫美學觀念及實踐，主要有下列三項特徵，而每項特徵背後亦各自蘊藏深度的意義：

第一節　「內在修養」的特徵及意義：
「不為物役」、「內在超越」

第三章探討四大家的繪畫藝術本質論與修養論之內容，指出四大家主張繪畫藝術的本質是畫家主體人格的表現，由人的內心出發，注重人主體心性之修養工夫，此乃從「內在超越」的觀點看待自我的本質，具有「內在修養」的特徵。

對比二十世紀中國在政治、外交各方面內憂外患不斷的情形下，具「經世之才」的政治人格或許較受重視；然而，「解衣般礴」與「依仁遊藝」此二種理想人格，與治國安民的人才，既無衝突亦不相違背。對外懂得軍事權謀，對內曉得治理國家，如果能還以儒道精神為人格底蘊，本著仁心修己安人，不更能彰顯悠遠文化對於人的薰陶？也使經世致用者，於凡事講求實際的功利效益外，尚能留有一方人文精神思考的餘地。

況且我們說過文學藝術能超越時空的限制，只要是由內真誠生發的思想觀念，不會隨著外在社會思潮局勢的變化，對生命價值存在感到迷惘，輕易喪失人原本的內在意義。如尼采（Friedrich Wilhelm Nietzsche, 1844-1900）說上帝

已死[1]，如一戰後歐洲興起的虛無主義。

　　四大家看待繪畫藝術本質論與修養論時，以主體人格為本，修養內在心性，不因時代變遷，失去生命存在價值之源論而感到虛無；相反的，能夠從內心自覺出發，終究堅守著傳統的價值觀。於此看來，四大家的畫論對自我的看法，具有「內在修養」的特徵及其現代意義的一面。

　　「內在修養」的特徵，回應了二十世紀市民文化思潮下，庸俗畫家將畫視為謀利商品的價值觀。吳昌碩與齊白石從人的內心出發，提升畫家主體人格，將創作者的修養注入繪畫藝術品中，使職業畫家雖以賣畫為生，但亦能透過人格修養達到「雅俗共賞」之境地。吳昌碩與齊白石，繼承明代中葉以降主體意識覺醒和近代提倡人格的自覺，通過「消解利欲之心」、「慎守主體之真」、「善養主體之氣」、「畫者重在立品」等修養工夫，追求「解衣般礴」的畫家理想人格。

　　「內在修養」的特徵，也回應了二十世紀西風東漸思潮下，以「科學寫實」為繪畫準則之趨勢。黃賓虹與潘天壽從人的內心出發，不僅藉藝術怡養情性，更欲藉藝術的精神力量，往上一層，實現成德濟世之目的。黃賓虹和潘天壽，於二十世紀中國知識分子受西方文明影響，倡導自主、自由的人格之際，亦主張繪畫是畫家主體人格的表現，同樣透過上述修養方式，體現「解衣般礴」與「依仁遊藝」的畫家理想人格。

　　是以，「內在修養」的觀念看似守舊，卻未必會因時代的推移而失去價值。本文以為，四大家強調畫家主體人格的「內在修養」，或許意味著兩個意義：

　　一是「不為物役」。人應首先成為一個「不為物役」的人，然後才成為畫家或其他各行各業的職人。四大家可貴之處或在於，通過「解衣般礴」畫家主體人格美的追求，為二十世紀的現代人展示了找回心靈自由的美好與可能。運用各種工夫修身養性，使自己成為一個不受物質牽制之人，是永恆的

[1]　德・尼采著，林建國譯：《查拉圖斯特拉如是說》（臺北：遠流出版事業公司，1989年），頁4。

人性課題。無論身處哪個時空，若無法修養心性，不為物役，那麼，始終受物欲支配者，無法成為真正心靈自由意義上的人。關於這點，四大家為我們做出了絕佳的示範。

二是「內在超越」。四大家注重「內在修養」，具有歸返人性「內在超越」的力量。如前文所言唐君毅認為人不應只依賴科學將人類帶往進步的社會，而是應該回歸人自身真實向上的精神，讓自己得到超越的力量。余英時亦提出中國人從「內在超越」的觀點來發掘「自我」的本質，強調從人的主體內在自我提昇，不依傍外在之力。四大家看待繪畫藝術本質論與修養論時，以主體人格為本，修養內在心性，不因時代變遷，失去生命價值之源論而感到虛無。於此，我們更能體認到四大家重視「內在修養」的可貴。

第二節　「因承創變」的特徵及意義：「全面性」、「現代性」、「獨特性」

第四章論述四大家如何以「四化」：「師法古人」、「師法今人與應時境」、「師法造化」、「自師己心」的途徑，回應傳統繪畫的因承與創變。

在「師法古人」的效用上，四大家皆表現出「人文歷史化」。吳昌碩於「經營位置」與「隨類賦彩」有所變革，結合饒富俗世趣味的海派繪畫，使畫達到雅俗共賞的境地。齊白石在「應物象形」與「隨類賦彩」的項目上予以推進，使畫擁有似與不似的趣味，並創造出「紅花墨葉」的濃烈對比，同樣達成雅俗共賞的趣味。潘天壽於「經營位置」，開創出近景山水與花鳥結合的新意，既承襲前人傳統，又於畫面結構自出機杼創發新意。黃賓虹則深入鑽研「骨法用筆」的傳統，總結前人筆墨見解，提出「五筆七墨」說，深化中國傳統畫論裡最鮮明的「筆」和「墨」兩大元素，並且捨棄構圖上的相似，以各種筆墨之法擬前人之畫氣，師古人之意，而非古人之迹。

二十世紀四大家在主張「師古人」的同時，亦不忘跳脫學習框架，延伸至當代畫家，「愛古不薄今」的師法思維，賦予畫作更多時代的氣象。四大家於繪畫師法途徑上，採取「師今人與應時境」一途，與時俱化。在師法今

人的對象上，吳昌碩取法當時海派畫家，黃賓虹參照、借鑒西方印象派畫家，齊白石與潘天壽不約而同以吳昌碩為師法對象，破除古人厚古薄今的習性。四大家「不薄今人愛古人」、「轉益多師是我師」，採古今並蓄，兼取眾長之師法態度。

　　四大家「師法造化」均呈顯出「心源自然化」之效用。追求的並非西畫「寫生」物理性的「寫生」，也就是「寫生」並非物理性的再現景物栩栩如生的「寫實」效果，而是讓景物通過畫家個人心源而賦予的主觀情意，主客合一後得到「傳神」的感悟。然而，藉由「師法造化」的過程，四大家呈現的「傳神」方式與效用不盡相同。吳昌碩以寫意方式作花卉，或以寫篆法畫蘭，或以潑墨技法畫荷，其實是將文人作畫隨意灑脫的姿態，帶入常民繪畫裡。齊白石結合大寫意與工筆兩種方式於同一畫面上，即以工筆寫生描繪對象實際的形貌樣態，以大寫意技法傳達作畫對象的神情意態，使寫生之物形神俱見，故能雅俗共賞。黃賓虹「師法造化」凸顯了中國山水畫之大旨——窮極自然變化，合趣於天，於師法造化之途上亦始終秉持這樣的哲學的思考。潘天壽雖同樣主張寫生須仔細觀察物象，以形寫神，然其運用方式並非結合大寫意和工筆，而是透過神情、姿態的展現，側面烘托的手法，掌握物象之神，留予觀者無限想像空間。

　　四大家「自師己心」，乃將作畫對象「自有我法化」後，呈顯出吳昌碩、齊白石、潘天壽三大家「張揚的個性美」，和黃賓虹「內斂的精神美」。吳昌碩與齊白石以個人獨特的「個性美」迎向「雅俗共賞」的時代課題，使繪畫不再專屬文人士大夫階層，僅用以洗滌心靈思緒。畫家「個性美」的凸顯，也使繪畫在一片市民階層喜好的世俗品味中，少了幾分盲目的淺薄庸俗美，多了幾分鮮明的特立獨行美。潘天壽面對以「科學寫實」為作畫觀念的時代課題，此種強調畫家與眾不同的「個性美」，同樣能打破科學規範帶來的制約，掙脫寫實技法的束縛，帶領觀者進入每一位畫家的「畫心」世界，領略畫家獨特的審美觀。黃賓虹「自師己心」，旨在為山川草澤寫照，領略宇宙自然「造化之法」的普遍原則，以繪事參贊天地化育，以「內斂的精神美」為「自有我法化」最高理念之體現。

　　四大家透過將作畫對象「人文歷史化」、「與時俱化」、「心源自然化」、「自有我法化」的「四化」途徑，回應傳統繪畫的因承與創變，當中既有延續性，亦有開創性與獨特性，使習畫師法途徑雖然傳統，卻能開出「古樹著花」之新氣象。

　　此一「因承創變」之特徵，平衡了二十世紀「市民文化」思潮下，將繪畫視為文化商品後，帶來短暫流行風潮的淺薄認知。此一「因承創變」的特徵，亦抗衡當時「西畫東漸」思潮下，畫壇喊出以西方「科學寫實」為作畫準則，拋棄傳統中國繪畫觀念與技法而產生的文化斷裂。

　　四大家以「四化」師法途徑，回應傳統繪畫的因承與創變，意味著「全面性」、「現代性」、「獨特性」的意涵。

　　「全面性」。由「師法古人」、「師法今人與應時境」、「師法自然」、「自師己心」完整的師法途徑，得出「人文歷史化」、「與時俱化」、「心源自然化」、「自有我法化」。此「四化」既在人文歷史的長河中有所承載與革新，也在現世感裡與時俱化，更在自然與心靈世界裡思尋繪畫藝術的因承與創變，為中國古典繪畫開出歷久彌新的價值與面貌。

　　「現代性」。四大家在作畫師法途徑上，受到傳統與現代社會急劇轉化的影響，呈現出不甚明顯的「現代性」意義。這分為兩個部分來說：一是，從內部變革，轉益多師，達成「四化」效用，體現中國式的「現代性」意義。誠如王德威所說，中國傳統之內所產生的一種旺盛的創造力，或許得力於來自西方的刺激，但是也發展出中國式的新意，此即「被壓抑的現代性」其中一種向度。是以，我們認為四大家以「四化」回應中國傳統繪畫的因承與創變，當中蘊含積極革新的創造力，實具有某種程度和意義上的「現代性」意義。二是四大家「師法今人與應時境」呈現「與時俱化」的效用，體現「現代性」意義。這部分表現在四大家不囿於成見，在師法途徑上，師古人亦師今人，愛古不薄今，賦予畫作更多時代的氣象。是以，「與時俱化」的效用，象徵與現代社會同步發展的「現代性」意義。

　　「獨特性」。所謂「獨特性」可從三個層面來說：一是標準化的量產使產品失去獨特性。自工業革命以後，許多產品都是用標準化的技術大批生產

出來，它們價格雖然很便宜，卻喪失了藝術性。二是複製品缺乏原作的「此地此刻性」，即「原真性」，「靈暈」消失。在藝術品的可複製時代，枯萎的是藝術品的「靈暈」。每一個原創的藝術品，都是某個歷史情境下的產物，其當下生產的時空環境，均具有不可逆的性質。因此，無論多精準無暇的複製品，都無法如原作般擁有「此地此刻性」。這正是由於「原真性」無法複製的緣故。三是不斷複製「擬象」，理性主體失去批判和反思。後現代「擬象」（Simulacrum）充斥的世界，對客觀世界中真實存在物進行逼真再現和精準複製。擬象超越真實與虛假、平等、理性判準，當理性主體失去批判和反思，只能在「超真實」的世界中耽溺於這種「擬象」的複製與不斷生產。

此外，四大家畫作的「獨特性」還表現在親眼見到畫作帶來的震撼。如果僅面對畫冊，不親臨展場觀賞原作，實很難感受吳昌碩筆下充滿各種氣的線條與古樸醇厚色彩，對角布局的瀟灑俐落感；不易細察到齊白石於大寫意花卉旁，用精細的工筆描繪出昆蟲翅膀上每一條細膩的脈紋；無從感受到黃賓虹那山水層層積染與水墨淋漓的酣暢，並訝於紙與筆墨竟能呈現出萬千交融的變化；以及潘天壽那些超過兩百公分比人還高的畫作，卷軸裡的禿鷹立於崖頂銳利俯視，予人強烈的視覺震撼。

第三節 「相生互成」的特徵及意義：「專才」與「通才」無須對立

第五章論述四大家如何繼承深化中國詩書畫印相生互成的藝術。

中國美學泯除物我或主客之分，中國古代美學範疇共通可彼此挪用，形成傳統藝術門類審美術語和美感經驗的相通。是以，中國四絕藝術甚至其他不同藝術門類能彼此相生互成。於「書畫同源」與「詩畫同源」的論題上，黃賓虹將「書畫同源」帶進創作論，揭示書畫創作之理，重在意趣、神似，書畫創作用筆同法，其中最高法則乃「氣韻生動」，並且將深明書畫理法，而後掙脫理法束縛，臻於自然，視為趨近「道」的過程。潘天壽於「詩畫異

同」觀念上，主張「詩畫同源」，強調詩詞題跋可啟發聯想，突破繪畫平面、靜態、只能複製真實物象的困境，反映出傳統中國畫以文字彰顯，或深化畫中形象蘊藏的思想義涵。二人以此論創作，回應繪畫要求「科學寫實」的時代課題。

　　在畫家文化涵養的議題上，黃賓虹以「博極群書，參證於經史」、「深明六藝」，作為畫家的文化涵養，即以廣博學識與人品修養，回應「科學寫實」的繪畫趨勢。以「科學寫實」為繪畫準繩的畫家，其心思大半關注在如何透過繪畫，忠實地記錄眼前看到的社會現象與外在世界，激發觀畫者內心不平，產生共鳴，運用文藝復興以降的科學知識入畫，故通常耗費較多心力在還原場景的描繪上。相較於此，黃賓虹之說乃立足於「以博取專」的全人文化涵養上，畫家由豐厚的傳統文化，汲取各門各類學問，健全人格的思想發展，不僅學習繪畫的專業技法，更強調以廣博的學識內涵，從延續性的歷史觀點，認識事物的歷史源流、因襲承變，重視歲月加諸後形成的發展與變化。真正的畫家，以上述種種學問沉澱的智慧為文化涵養，抗衡西方藝術此起彼落浪潮中，興盛一時的寫實繪畫。

　　面對當時畫壇提倡的「科學寫實」畫風，潘天壽以「詩畫同源」的觀念相迎。以「科學寫實」觀念為依歸的繪畫，關心的是再現現世生活當下真實狀況，多採取直截了當的藝術手法批判現實社會，透過視覺感官途徑，震撼人心，揭露人生的困境，迅速明快地喚起觀畫者內心感受；有別於重視哲理詩意的中國畫，如潘天壽〈攜琴訪友圖〉及其題畫詩，蘊含一些令人思之再三、涵詠玩味的哲理詩意在內。面對「科學寫實」的畫風，潘天壽始終秉持「詩畫同源」的觀念，以「詩人畫家」的文化涵養，運用詩之韻味，展現了畫技之外，中國人古老的時空意識，讓畫面的義涵不停格於當下，能蘊藉含蓄地散發餘韻不絕之美。

　　在繪畫之美感特質與筆墨表現上，四大家筆墨皆蘊含「金石氣」。吳昌碩與齊白石以金石筆墨入畫，畫作具「金石氣」，有別於一般世俗畫家追求形似，不特別講究書法用筆的方式，亦無深研金石之學，故於學問涵養的基礎上顯得薄弱，僅存有畫工技巧的部分。是以，吳昌碩與齊白石雖以賣畫為

生，涉及通「俗」的行為，卻因金石用筆，為畫注入高「雅」的元素；此外，二人又於題材、設色、工筆與寫意技法等方面平衡雅俗，使畫作兼具雅俗元素，回應「雅俗共賞」的時代課題。

黃賓虹與潘天壽用「金石氣」的筆墨線條，孕育出「渾厚華滋」與「一味霸悍」的繪畫美感特質。「渾厚華滋」的畫風，體現宇宙萬物生生不息，欣欣向榮，蓬勃生長變化的自然特性，黃賓虹欲藉北宋畫沉著渾厚，不事纖巧的美感特質，重振傳統民族精神。潘天壽則以「一味霸悍」彰顯自立自強，奮發向上的宇宙觀和審美觀，展現強勁堅實的情志意念，突破傳統文人畫平淡中和的審美品味，一掃自明、清以降，過於柔靡軟甜的畫風，符合時代尋求剛健自強的審美精神。二人彰顯出東西方繪畫於不同宇宙觀下，信仰不同的審美價值。在當時西風東漸，唯「科學寫實」繪畫觀念至上的時代裡，拉開了東西方繪畫的距離。

在題詩、用印，與畫面的整合議題上，四大家亦各自採取常用的題詩格式和用印方式，相映生輝，彼此成就。吳昌碩與齊白石以金石筆墨，平衡了職業畫家的庸俗感。黃賓虹與潘天壽也以金石入畫抵擋科學寫實的潮流。四大家分別以「縱題式」、「標題式」、「方塊式」、「多變式」等不同的題畫格式，在繼承深化中國詩書畫印相生互成的藝術上，呈現「相生互成」的特徵，展現了自明清以降，文人書畫家四絕全才之藝術高度。

整體而言，我們可以看到四大家看待四絕藝術，採取詩、書、畫、印「相生互成」之特徵，組成一個有機性的畫面。如此「相生互成」的特徵，展現了自明清以降，文人書畫家四絕全才之藝術高度，對比一般畫匠只知作畫求形似，設色求穠豔的表面工夫；此一「相生互成」之特徵，亦彰顯出中國傳統繪畫講究創作者讀書識見之重要性，而後旁及其他藝事的觀念。

各項藝事莫不以創作者的文化涵養為根柢進行創作，由雅俗品味來看，能體悟此一道理的創作者，自有高雅的藝術眼界與成就；從科學寫實問題觀之，詩、書、畫、印各項藝事分別開來，成為各自獨立的藝術作品，整合起來又能於同一畫面上，展露有機「相生互成」之美感特徵。

四大家以「相生互成」的特徵，繼承深化中國詩書畫印相生互成的藝

術，於二十世紀反映出怎樣的意義？本文以為或許在於「專才」與「通才」無須對立，啟發我們今日對於「專才」與「通才」的思索。當前世界各國對於人才教育的議題莫不關切，不約而同在「通識教育」與「專門教育」之間有所思量。如果說中國在二十世紀上半葉，為了迅速邁入現代化社會，對於人才的需求，大抵呈現出從「通才」走向「專才」的追求；不過，到了二十世紀下半葉開始乃至二十一世紀，則又多少出現由「專才」走向「通才」的趨勢。

　　四大家雖非現代社會意義下的「通才」，但造就其四絕藝術背後「相生互成」的能力，卻難以等閒視之。進一步說，當我們思考如何培育當代「通才」時，四大家或許給了我們關於中國傳統文化特色的啟發。意即，我們今日除了培養適應全球化的「通才」之外，是否還需要培養具有自身民族文化特色的「通才」？欲使中華文化在眾多世界文化中保有一席之地，此亦值得思量。

　　今日以西方現代通識教育觀念為方針培育「通才」固有其必要性；然而，適當注入以中國傳統文化獨特的生命哲學亦值得重視。人格德行的養成，實用知識的學習，學問的研究，乃中國古代學問三大要點。怎樣去蕪存菁掌握此三大要點，如何融入現代教育或通識教育？或許值得進一步思索。

　　在四大家身上我們看到三大系統整合的可能。四大家在藝術創作之前莫不強調人格主體的重要性，此為「人統」；四絕藝術分別開來，詩、書、畫、印皆為學有專精的「事統」，其中繪畫和治印尤屬專業技能；而四大家轉益多師的繪畫師法途徑，顯示出透過多重方式潛研繪畫藝術，既展現「學統」的深度，相生互成的四絕藝術，更展現橫向連結的廣度。上述所論皆涉及「通才」的思考。

　　從四大家身上，至少在人文藝術領域，我們看到「專才」與「通才」無須對立，甚至有相輔相成的可能。四大家以高度的四絕藝術成就，展示了通才教育下跨領域整合學問之可貴。因此，四大家四絕藝術於今日反映的意義或許在於：首先，四大家以高度的四絕藝術成就，展示了三大系統兼容並蓄之可貴，使我們看見「專才」與「通才」或有融通之可能。其次，或許啟發

我們思索當代「通才」的培育，如何注入更多屬於中華文化的傳統元素，使「通才」真正具有多元文化特色之可能。

本文透過上述三項特徵所蘊含的意義，藉以說明包含四大家在內的傳統繪畫，於二十世紀的文化內涵、轉化及其精神意義。但筆者從研究過程中，深深明白一家之畫及其美學觀念已不易精論，何況四大家。非但要處理他們自身的繪畫美學觀念及實踐；還要統會四大家的同異，更艱難的是四大家背後複雜的中國古典美學、哲學，以及所要回應的時代課題。

然而，正是透過撰寫博論及改寫為專書的過程，讓筆者深刻體會到，將來繼續從事學術研究，寫作論文，應該要如何去做，才能產生優質的研究成果。誠如顏崑陽教授殷切的叮嚀：閱讀文本，不能只在表層文字義，而須穿透文字，深入底層，理解很多埋在下面的「問題」，然後掌握有效文本，做好精密的文本分析。這樣，才能寫出好論文。

今後，筆者希冀仍在中國繪畫美學觀念的領域持續精進。以二十世紀傳統中國繪畫四大家的美學觀念為起點，或探究與四大家約莫同時期的繪畫美學觀念，或向上追溯明清時期，抑或是往下研究現當代繪畫美學觀念與古典之關係。展望未來，旨在擴大中國文學內部研究範疇，使中國文化思想與中國文學的學問有所互涉融通，整合文學、藝術、歷史的學科領域，用跨領域的文化史視野進行理解、詮釋，彰顯傳統中國繪畫美學觀念之義涵，以期深入研究對象而建構整體系統的人文學問。

附錄　四大家年表簡編

一、吳昌碩年表[1]

年代	年歲	活動地點	主要藝術活動
1844	1	浙江安吉	生於浙江省安吉縣鄣吳村。
1848	5	安吉	其父啟蒙識字。
1853	10	安吉	始往鄰村私塾就學。
1857	14	安吉	受父薰陶，始學摹刻，獲一石而屢加磨刻，勤勉不已。既讀經史，並及詩詞。
1860	17	離亂逃亡	春，太平軍攻浙，後清兵尾追。隨家人避亂，與父散，隻身逃亡。弟死於疫，妹死於饑。聘妻章氏，因離亂未婚而亡。當時偶然得到一些食糧，把泥土拌和煮食，因此先生庚辛紀事詩云：「縱飯亦充泥」；也吞過青草，只為葉上多細芸，苦難下咽。
1861	18	隻身飄泊	隻身飄泊，以野果、樹皮充饑。打雜工於宋姓人家。
1862	19	流亡	流亡。
1863	20	流亡皖、鄂間	流亡於皖、鄂間。
1864	21	流亡後回安吉	中秋，會同父親回鄉。家人九口歿於亂。父子相依為命，隨父耕讀。從皖鄂間輾轉回到家鄉，村中人煙寥落，先生別蕪園詩云：「亡者四千人，生存二十五。」他一家也只賸了父子兩人。

[1] 吳昌碩年表係參閱吳晶：《百年一缶翁：吳昌碩傳》（杭州：浙江人民出版社，2005年）及梅墨生編著：《吳昌碩》（臺北：藝術家出版社，2003年）綜合整理而成。

1865	22	安吉	受學官促赴試，中秀才。父娶繼室，家遷吉安城中。居樓題「篆雲樓」，書室曰「樸巢」，園曰「蕪園」。教私塾，識詩畫友數人。先生癸亥日詩云：「未精帖括捉入泮」，先生這次雖得一秀才，但此後就不再進場屋，絕意功名，力致文學藝術。
1866	23	安吉	從施旭臣習詩。兼習各家書法、篆刻。另識朱正初。吳昌碩蕪園時期重要的吉安鄉鄉友還有張行孚。除上述本地鄉友，潘芝畦、沈楚臣、袁學廧、錢國珍、徐士駢等當時寄籍安吉的外地人，對吳昌碩亦多有提攜或彼此常相切磋。
1868	25	安吉	父逝。
1869	26	浙江杭州	負笈杭州，從俞樾習文字、訓詁及辭章學。編成《樸巢印存》。
1870	27	杭州 安吉	冬，返里。就此留安吉苦讀習藝，鬻文課鄉人子為生。更名薌圃，人稱「薌圃先生」。
1871	28	安吉	刻「蒼石父吳俊長壽」印，為今存最早印。與蒲華訂交。
1872	29	往遊杭、滬、吳	娶施氏為妻。婚後往遊杭、滬、吳，尋師訪友。在上海識高邕之。於潘祖蔭、吳雲等收藏家處見甚多歷代鼎彝與名人書畫。識張子祥。
1873	30	安吉 杭州	生長子育。於吉安從潘芝畦學畫梅。又赴杭就學於俞樾，識吳伯滔。
1874	31	江蘇蘇州 浙江嘉興	為杜文瀾幕僚。識金鐵老於嘉興，同遊蘇州，為忘年交。金授吳識古器之法，由是愛缶，自署曰「缶」。集拓印成《蒼石齋篆印》。
1875	32	蘇州	仍為幕僚。曾回故鄉。
1876	33	浙江湖州	館浙江湖州陸心源家。次子涵生。
1877	34	湖州	集拓印成《齊雲館印譜》。詩稿六十餘首成《紅木瓜館初草》。
1878	35	往來於湖州、菱湖	往來於湖州、菱湖。刻印自題「仿完白山人」。

1879	36	湖州	集印拓成《篆雲軒印存》，為俞樾贊。春，曾客吳興金杰寓。作〈印刻〉長詩。
1880	37	蘇州	寓蘇州吳雲幕中。以《篆雲軒印存》求教於吳，吳稍刪，更名為《削觚廬印存》。曾赴丹陽、鎮江。欲師事楊峴，楊固辭。
1881	38	蘇州 浙江嘉興	仍為幕僚。生活清苦。春，曾遊嘉興。集拓近作為《鐵函山館印存》。
1882	39	蘇州	春，攜眷居蘇州。生計清苦。友薦作縣丞小吏。金杰贈大缶，以「缶廬」為別號。刻「染于倉」印。跋〈石鼓〉拓本。與虞山沈石友交。
1883	40	天津 上海	正月，赴津沽，候輪於滬識任伯年，一見如故。任為畫像，楊峴署〈蕪青亭長像〉。3月返滬，與虛谷、任阜長交。始肯以畫示人。《削觚廬印存》版已裝成。
1884	41	蘇州	在蘇州延王璸為兩子課讀。遷居西畤巷。刻「吳俊長壽」印。刻「苦鐵」印。楊峴為《缶廬印存》題詩。刻「牆有耳」印等多件。購拓本。
1885	42	蘇州 上海嘉定	與友人林海如同館吳雲寓。刻「苦鐵無恙」、「顯亭長」等印。作〈懷人詩〉十七首，念鐵老、楊峴、楊香吟、施旭臣、陸廉夫等。秋，赴嘉定，阻風，騎行十餘里宿寺中，詩紀之。
1886	43	上海	三子邁生。赴上海，任伯年為作〈饑看天圖〉，自題長句。為任刻「畫奴」印。為蒲華刻「蒲作英」印。伯雲以漢唐鏡拓本相贈，刻「慶雲私印」報之。刻「安吉吳俊昌石」、「則藐之」等印。作〈十二友詩〉，記張子祥、胡公壽、吳瘦綠等。
1887	44	上海吳淞	冬，移居上海吳淞。為沈雲、吳秋農、馮文蔚刻「石門沈雲」等印。在滬作擬石濤筆法山水一幅，自題「狂奴手段」。吳伯滔贈山水幛，索寫梅花，應之並題詩。為潘瘦羊、沈石友畫梅。刻「高陽酒徒」、「鶴間亭民」等印。沈石友贈赤烏殘磚，以

			詩謝。有詩留別楊峴。作〈吟詩圖〉題長跋並詩。
1888	45	上海	春，為楊峴七十壽，作蟠桃大幛，題詩以祝。長子育殀。女丹姮生。夏，西郊荷開，蒲華邀往，有詩。刻「磚癖」印。任伯年作〈酸寒尉像〉。從任學畫，誼在師友。作巨幅〈紅梅〉。作〈小楷自書詩稿冊頁〉、〈上海西郭紅夫渠盛放作英邀清曉往觀同作〉等。
1889	46	上海	《缶盧印存》成集刊行，自為記。作〈芙渠圖〉、〈菊花圖〉等。王復生為作小像，自題詩二首。〈自題小像二首獨坐松石間王復生筆也〉。
1890	47	上海	居滬。正月與好友集，紀念倪瓚。施旭臣歿，詩哭之。應沈石友邀至虞山遊。冬，奉令赴嚴家橋粥廠發流匄棉衣。識吳大澂，遍覽所藏。效八大山人畫，自題古風一首。作〈歲朝圖〉、〈為穉臣書舊作四屏〉、〈哭紫明先生〉。
1891	48	上海	日本書家日下部鳴鶴來訪，極推重吳昌碩書法，譽為「草聖」。春，曾作山水一幅，頗自得意，跋中謂畫筆與石濤鏖戰，題徐渭〈春柳遊魚圖〉。為楊峴作〈顯亭歸老圖〉並題詩。為施夫人作〈採桑圖〉。
1892	49	上海	居滬，隨筆摘記生平交遊傳略，約二十餘篇，定名《石交錄》，請楊峴斧正，譚復堂題序。任伯年為作〈焦蔭納涼圖〉。作〈梅石圖〉、〈蕪園圖〉。冬，作〈漠漠帆來重〉、〈聽松〉等山水畫八幅。作〈贈仲修六首詩卷〉。
1893	50	上海	2月，在滬編所存詩為《缶盧別存》刊行。11月，客皖江。北方水災，受命赴津沽發票輸錢。畫〈秋亭圖〉，為妻弟施為畫〈鍾馗圖〉等。
1894	51	北京上海	2月，在北京以詩及印譜贈翁同龢。10月，中日戰事起，中丞吳大澂督師北上禦日，隨之北上參佐幕僚，北出山海關，作〈亂石松樹圖〉。在榆關自刻

			「俊卿大利」印。春日曾刻「遲雲仙館」印，作〈荷花圖〉、〈天竹〉。旋吳大澂兵敗回籍。與蒲華合作〈歲寒交〉圖。冬，作山水橫披。
1895	52	上海	任伯年為作〈棕蔭憶舊圖〉、〈山海關從軍圖〉。11月，任病逝於滬，作詩哭之，並撰聯稱任「畫筆千秋名」，自傷「失知音」。刻「破荷亭」、「倉碩」等印。為楊峴作〈孤松獨柏圖〉等。擬雪个筆法作安吉名勝〈獨松關圖〉，作〈好壽圖〉、〈墨荷圖〉。友顧若波、吳伯滔亦同年歿，甚傷。自作詩題《削觚廬印存》後。
1896	53	上海蘇州	秋，曾客蘇州。楊峴卒，為之修墓道。作〈巨石〉一幅於花朝日。作〈墨貓〉一幅懷任伯年。得古碑拓數十種，有詩紀之。
1897	54	蘇州	曾去常熟、無錫、宜興訪友，有詩紀之。日本國書法篆刻家河井仙郎受日下部鳴鶴影響，仰慕吳昌碩，寄作品求教，吳昌碩復長信為教。元日作〈紅梅〉並詩。作〈菊花圖〉、〈巨石〉、〈貓〉等。
1898	55	蘇州	在蘇州。赴宜星訪〈禪國山碑〉，有詩。7月，偕二子涵回故鄉鄣吳村。重陽日，偕子涵、邁及友人汪鷺汀等登虎丘，有詩。
1899	56	蘇州	在蘇州。5月在津識潘祥生。日本河井仙郎赴上海，入吳門習印。11月，得同里丁葆元舉，任江蘇安東（今漣水）縣令。因不喜逢迎，1月即辭去。有「一月安東令」印。作〈竹石圖〉、〈老松圖〉、〈梅石圖〉、〈墨竹〉、〈霜月幽蘭〉等。
1900	57	蘇州	在蘇州。2月至上海，患重聽。5月俞樾為《缶廬詩》作序。《缶廬印存》編成。作〈天竹圖〉、〈墨竹圖〉等。
1901	58	蘇州	在蘇州。夏日外出訪友。曾遊南京，有詩紀之。治「老蒼」印。作〈蘭花圖〉、〈團扇題畫詩〉。
1902	59	蘇州	在蘇州。曾赴析津（大興），陳師曾隨先生學畫，

			頗加賞識。作〈梅花籌燈圖〉。
1903	60	蘇州	居蘇州。日本人長尾甲來訪，結誼師友。自訂潤格鬻畫。作〈梅花圖〉。編王寅前詩為《缶廬詩》卷四，又《別存》一卷，合冊刊行。
1904	61	上海 杭州	居上海。夏，西泠印社創立，吳昌碩適杭，公推為社長。10月，移居蘇州桂和坊十九號，額其齋為「癖斯堂」。作〈牡丹〉、〈桃花〉、〈荔枝〉、〈瓶花奇石〉、〈蔬香圖〉、〈紫藤〉等畫作。夏，題跋任伯年所作先生〈焦蔭納涼圖〉。
1905	62	蘇州	居蘇州。有詩紀吳隱。曾赴滬，詩贈張鳴珂、趙石農。趙石農拜先生。作〈牡丹〉、〈玉蘭〉、〈天竹〉、〈桃石圖〉、〈紫藤圖〉、〈枇杷鳳仙〉等畫。
1906	63	蘇州	居蘇州。12月，俞樾卒於杭，大慟，往吊。畫〈富貴神仙〉、〈破荷〉、〈寒燈梅影〉、〈牡丹水仙〉、〈杜鵑花〉、〈桃花〉等作。
1907	64	蘇州	作〈蔬菜〉、〈菊〉等畫。
1908	65	蘇州	春，至蘇州。作〈墨竹圖〉、〈蒼松〉、〈天竹水仙圖〉。
1909	66	蘇州	居蘇州。與諸貞壯識，以詩契，為知音，過往甚密。諸為作《缶廬先生小傳》。被公推為上海豫園書畫善會會長。夏，赴江西，有詩紀。作〈本筆圖〉、〈水仙天竹圖〉。
1910	67	蘇州	居蘇州。元旦，展拜先人遺像，有詩紀。夏，江行至武漢有詩紀。經王震介紹日人水野疏梅來從習畫。
1911	68	蘇州	居蘇州。正月初二遊植園，有詩。初夏，至無錫小遊，有詩紀。移家上海吳淞，賃屋小住。與鮑簡廬等遊山塘，作五律。蒲華卒，大慟，為之料理後事。作〈富貴多子圖〉、〈玉蘭牡丹圖〉畫。詩題〈石濤畫〉、〈沈時田畫卷〉等。讀《散原集》有

			詩贈。
1912	69	上海 杭州	居上海。春，由徐氏園，有詩。八月初一，作〈自壽〉詩。10月，遊杭州西湖，宴集西冷諸友。諸貞壯自登州詩索畫梅，應之，並有和詩。識日本長尾雨山，為題〈長生未央磚〉。作〈玉蘭〉、〈籬菊〉、〈靈根圖〉、〈歲朝清供〉、〈焦荷枇杷圖〉畫。日人田中慶太郎編《昌碩畫存》刊行，為日本最早的吳昌碩畫集。
1913	70	上海	居上海。春，遷居山西北路較寬敞。耳聾。重訂潤格。王一亭、王夢白投師門下。秋，梅蘭芳拜會吳昌碩，甚洽。重九，公推先生為西冷印社社長。作〈花卉秋色圖〉、〈松鶴圖〉、〈歲寒圖〉、〈歲寒三友圖〉。
1914	71	上海	居上海。是年，與吳昌碩交三十餘年之朝鮮人閔蘭匈卒，有詩紀。先生曾為之刻印逾三百枚。9月，參與九老會，攝影留念，有詩紀。冬，《吳昌碩先生花卉畫冊》、《缶廬印存》刊行。自作詩題71歲小影。長尾雨山歸日，作山水墨梅贈之。作〈歲寒三友圖〉、〈牡丹〉、〈菊〉、〈桃實圖〉、〈雪山飛瀑圖〉等。
1915	72	上海 杭州	任海上題襟館書畫會會長。春日，與諸宗元、王一亭遊六三花園、由杭州西湖，有詩紀。作〈墨竹圖〉、〈竹泉圖〉、〈羅漢像〉、〈梅枝清影圖〉、〈竹林高隱圖〉、〈黃山古松圖〉、〈依樣圖〉、〈蟠桃圖〉、〈赤城霞〉、〈彌勒像〉、〈蕭寺古柏圖〉、〈長松梅石圖〉等。題〈八大山人畫〉等。
1916	73	上海	作〈西冷印社圖〉並題詩。作〈蘭石圖〉、〈枇杷〉、〈木犀圖〉、〈空谷幽芳圖〉、〈菊石圖〉、〈荷花圖〉、〈紅薔薇映綠芭蕉〉、〈梅樹寒英圖〉畫。題跋〈任阜長畫佛〉、〈沈周畫雪景

			山水〉等。
1917	74	上海	五月，施夫人歿於滬。大病。7月，友沈石如病故於虞山，哀甚。冬，直隸、奉天水災，饑民數百萬，繪〈流民圖〉，義賣書畫。李苦李來師。作〈乾坤清氣圖〉、〈珊瑚珠圖〉、〈藤花圖〉、〈神仙福壽〉、〈山茶〉、〈古柏〉、〈丹桂〉、〈梅花〉等畫。篆書〈懷素小像〉並題。題跋〈王孟津草書卷〉、〈何子貞書冊〉等。
1918	75	上海	居上海。3月，遊徐園。應商務印書館請作花卉十二幀，供《小說月報》封面用。作〈歲朝清供〉、〈墨荷〉、〈牡丹〉、〈木瓜〉、〈富貴無極圖〉、〈桃〉、〈菊石圖〉等畫。題〈任伯年九雞圖卷〉。
1919	76	上海	居上海。正月，重訂潤格。諸聞韻、諸樂三兄弟來訪。為商務印書館作十二幀花卉冊作單行本出版。孫德謙、沈曾植為先生詩集撰序。作〈梅花圖〉、〈水仙〉及〈設色葡萄〉並題「草書之幻」。
1920	77	上海	居上海。重訂潤格。日本長崎首次展出先生書畫。諸樂三來師。作〈芍藥圖〉、〈蘆橘薔薇〉、〈菊石圖〉、〈紅梅浦草紫芝圖〉，為沈曾植畫〈海日樓圖〉並題詩。題跋《李晴江畫冊》、《王孟津詩卷》等。
1921	78	上海 杭州	2月，率子孫赴杭州參加西冷印社雅集，後作一圖紀遊。由靈峰寺，登來鶴亭。刻「我愛寧靜」、「淡如菊」印。沙孟海入門。高邕之卒，有詩痛悼。作〈葫蘆圖〉、〈淺水蘆花圖〉、〈竹石圖〉、〈菜根圖〉、〈紫藤〉等畫。詩題〈黃仲則手書詩冊〉、〈費龍丁小像〉等。
1922	79	杭州 上海	3月，赴杭州，西冷諸友五十餘人置酒為賀壽。作〈雪蕉書屋圖〉、〈菊石圖〉、〈桃實圖〉、〈修竹圖〉、〈孤山高枝圖〉、〈秋色斑斕圖〉、〈無

			量壽佛圖〉、〈五月江深草閣寒圖〉等。題〈吳齋畫榆關景物〉、〈朱半亭畫像〉等。
1923	80	上海	是年春，經諸聞韻推介，潘天壽得以求教，頗受器重，有長古一首為贈，並書贈聯語「天驚地怪見落筆，巷語街談總入詩。」是年弟子陳師曾卒於南京，痛惜不已。作〈紫藤〉、〈仿石濤山水〉、〈獨松圖〉等。
1924	81	上海	居上海。春，遊六三園看櫻花。王個簃來滬，入門下。劉海粟持畫〈言子墓討教〉作〈桃石圖〉、〈葫蘆〉、〈墨葡萄〉、〈鐵網珊瑚〉等畫作。是年，感嘆軍閥混戰，念憶故鄉安危，曾作長古抒懷。題許苓西〈西湖歸隱圖〉。
1925	82	上海	居上海。元宵日，延王個簃課孫長鄴。秋，偕友人飲半淞園，詩紀之。患肝疾，失眠。金西崖以自刻扇骨見贈，詩謝。有詩答日籍友人橋本關雪。是年對外號稱封筆，然有興時仍作書畫。作〈石榴〉、〈鐵網珊瑚枝〉、〈墨梅〉、〈天竹圖〉、〈蕭齋清供〉、〈修竹圖〉等。西冷印社刊行《吳昌碩畫冊》。商務印書館輯先生 70 歲以後畫，珂羅版精印《吳缶盧畫冊》出版。為沙孟海圈選印稿，並題詩鼓勵。
1926	83	上海	居上海。春，至東園看櫻花，有詩。王個簃居先生家代為接客，以詩唱和，曾替先生代筆作詩作畫。冬，周夢坡約作消寒飲，有詩。又於李伯勤處作消寒飲，有詩。是年，沙孟海常問業。潘天壽攜畫山水障求教，先生諄諄以勖，並作長歌以贈，中有「只恐荊棘叢中行太速，一跌須防墮深谷」句。日本大阪高島屋第二次舉辦「吳昌碩書畫展」。日人堀喜二編《缶盧近墨》第二集刊行。日人永友霞峰常來謁，吳以所贈綾紙畫大桃為贈。弟子劉玉庵病歿於蘇州，長歌挽之。驚蟄日，作〈柏樹

			圖〉。畫〈牡丹水仙〉、〈天竹石〉等。為日人大谷作〈梅圖〉、〈松圖〉、〈竹圖〉。重題詩於陳崇光〈仿柯丹丘墨圖〉，題〈金農墨畫蔬果〉。
1927	84	上海	居上海。正月，周夢坡約飲春宵樓，有詩。春，去歲移植六三園中老梅繁花盛開，日友白石鹿叟招飲，有詩。3 月，閘北兵亂，避居西摩路李全伯勤家，又至浙江餘杭縣塘棲鎮小住，同遊超山，引宋梅下，有詩。先生平生以梅花為知己，猶愛超山宋梅，遂認報慈寺側宋梅亭畔為長眠之所，囑兒輩遵之。至普寧寺看牡丹。重陽日，偕諸宗元、周夢坡、狄楚青等友在華安公司崇樓登高，以詩唱和。11 月，由杭回滬。2 日，為孫女棣英即將出閣過分興奮致病。3 日，作〈蘭花〉一幅並題詩，翌日即中風不起，此畫遂成絕筆。29 日逝於滬寓，臨終前以四十五歲所作〈墨梅〉贈王個簃紀念。卒後，門弟子私諡為「貞逸先生」。1933 年葬於超山。

二、齊白石年表[2]

年代	年歲	活動地點	主要藝術活動
1864	1	湖南湘潭	齊白石生於湖南省湘潭縣杏子塢星斗塘的一個農家。是日為農曆癸亥同治二年（1863 年 11 月 22 日）。按生年即歲的傳統計歲法，至甲子年稱 2 歲。白石乃長子，派名純芝，號渭清，又號蘭亭。27 歲時（1889）又取名璜，號瀕生，別號白石山人，後以號行稱齊白石。別號還有寄園、齊伯子、畫隱、紅豆生、寄幻仙奴、木居士、木人、老木、寄萍、老萍、萍翁、寄萍堂主人、杏子塢老民、湘上農民、借山吟館主者、借山翁、三百石印富翁、齊大、老齊郎、老白等。
1866	4	湖南湘潭	從小體弱多病。祖父齊萬秉，以指畫膝，以柴鉗畫灰教識字。
1870	8	湖南湘潭	開始從外祖父周雨若讀書於白石鋪楓林亭近側的王爺殿，讀《三字經》、《百家姓》、《論語》，對繪畫開始產生興趣，描繪雷公神像、釣魚老頭，以及花卉草木。秋天因病停學，病癒後因家貧需人力，故不再入學，在家砍柴牧牛，自讀《論語》，把家中的記工賬簿撕下來作畫。1920 年，齊白石曾為〈垂釣圖〉作記云：「阿芝少時喜釣魚，祖母防其水死，作意曰：『汝只管食魚，今日將無火為炊，汝知之否？』今其砍柴，不使近水。」《白石詩草》有〈山行見砍柴鄰子傷感〉詩三首，其一云：「來時歧路遍天涯，獨到星塘認是家。我亦君年無累及，群兒歡跳打柴叉。」詩後自在云：「餘生長於星塘老屋。兒時架柴為叉，相離數伍，以柴

2　參閱胡適：《章實齋年譜　齊白石年譜》（合肥：安徽教育出版社，2006 年）；齊白石：《白石老人自述》（臺北：臉譜出版社，2001 年）統整而成。

			筢擲擊之，又倒者為贏，可得薪。」
1874	12	湖南湘潭	父母為他娶陳春君為童養媳。祖父去世。至此到1877年在家勞動，砍柴、牧牛之外，還有農活。
1877	15	湖南湘潭	從叔祖父木匠齊仙佑學木匠。
1878	16	湖南湘潭	從雕刻匠周之美學雕花手藝。
1881	19	湖南湘潭	學藝三年出師，仍隨周之美在白石鋪附近的幾十里內做木工，雕出了很多精緻的嫁床、花轎、香案，人稱「芝師傅」，譽滿鄉里，靠雕花手藝維持全家生活。 在一顧主家借到一部乾隆年間刻印的彩色《芥子園畫譜》，遂用半年時間，在油燈下用薄竹紙勾影，染上色，釘成十六本。此後，做雕花木活，便以畫譜為據，花樣出新，也沒有不匀稱的毛病了。
1888	26	湖南湘潭	從民間藝人蕭傳鑫（薌陔）學畫肖像，後又經善畫肖像的文少可指點，盡傳其技法。
1889	27	湖南湘潭	拜胡沁園、陳少蕃為師學詩畫，並觀摩胡沁園所藏古今書畫。《白石自狀略》云：「年二十有七，慕胡沁園、陳少蕃二先生為一方風雅正人君子，事為師，學詩畫。」兩位老師為齊白石取名「璜」，取名「瀕」，取別號「白石山人」。陳少蕃除對他講解《唐詩三百首》外，還教讀《孟子》、唐宋八家的古文等，並令其開時讀《聊齋誌異》一類小說。胡沁園教齊白石工筆花鳥草蟲，把珍藏的古今名人字畫拿出讓其觀摩，又介紹齊白石向譚溥（號荔生）學習山水，並鼓勵他學寫詩，賣畫養家。是年始學何紹基書法。自是年起，齊白石逐漸扔掉斧鋸，改行畫肖像，專作畫匠了。長子良元生。
1890	28	湖南湘潭	在家鄉杏子塢、韶塘一帶畫像謀生。繼續讀書、習畫，畫小照，也畫遺容。畫像之外，齊白石經常為主顧家女眷畫帳簷、袖套、鞋樣之類，有時還畫中堂、條屏等。其畫像術日精。約此年左右，齊白石

			跟蕭薌荄學會裱畫。
1891	29	湖南湘潭	在家鄉賣畫。苦讀詩書。家貧，燈盞無油，常燃松枝與沁園師外甥黎丹談詩；又從朋友王訓處借白香山《長慶集》借松火光頌讀。齊白石後有《往事示兒輩詩》：「村書無角宿緣遲，廿七年華始有師。燈盞無油何害事，自燒松火讀唐詩。」
1892	30	湖南湘潭	逐漸在方圓百里有了畫名。畫像之外，亦畫山水、人物、花鳥草蟲、仕女等。《自述》云：「尤其是仕女，幾乎三天兩朝有人要我畫的。我常給他們畫些西施、洛神之類。也有人點景要畫細緻的，像文姬歸漢、木蘭從軍等等。他們都說我畫得很美，開玩笑似地叫我『齊美人』。」靠賣畫，家中光景有了轉機，自書「甑屋」兩個大字懸於室。
1894	32	湖南湘潭	次子良芾生。是年春，齊白石到長塘黎家為黎松安故去的父親畫遺像，遂後與黎家結下深厚友誼。時在黎家教家館的王訓發起組織詩會。夏，借五龍山大傑寺為址，正式成立「龍山詩社」。齊白石年最長，推為社長。成員有：王訓、羅真吾、羅醒吾、陳伏根、譚子荃、胡立三。人稱「龍山七子」。王訓《白石詩草跋》云：「山人天才穎悟，不學而能。一詩既成，同輩皆驚，以為不可及。」
1895	33	湖南湘潭	是年在長塘黎松安家成立「羅山詩社」。「龍山」社友也加入，時常去作詩應課。齊白石造花箋（在白紙上作畫，用以謄詩、寫信）分送詩友，摹刻金石、作畫、吟詩、弄笛。在此前後，與王仲言、黎松安學刻印。
1896	34	湖南湘潭	是年始鑽研篆刻。黎錦熙在《齊白石年譜》云：「白石此年始講求篆刻之學。時家父與族兄鯨庵正研究此道，白石翁見之，興趣特濃厚，他刻的第一顆印為『金石癖』，家父認為『便佳』。……自丙申至戊戌之幾年齊白石與家父是常共晨夕的，也就

			是他專精摹刻圖章的時候。他從此『鍥而不捨』，並不看作文人的餘事，所以後來獨有成就。」
1897	35	湖南湘潭	是年由朋友介紹，始進湘潭縣為人畫像，幾經往返，漸有名氣。約此年，由嚴鶴雲介紹，識郭葆生（字人漳，號憨庵）。又識桂陽名士夏壽田（號午詒）。
1899	37	湖南湘潭	進湘潭縣城，以詩文為見面禮，拜同鄉經學家、古文學家、詩人王闓運（湘綺）為師。在此前後，齊白石得黎薇蓀寄自四川的丁龍泓、黃小松兩家印譜，刻意研摹。是年齊白石首次自拓《寄園印存》四本。
1900	38	湖南湘潭	為住在湘潭城的一位江西鹽商畫《南嶽圖》六尺中堂十二幅。為著色濃豔的青綠山水。齊白石以《南嶽圖》潤金三百二十兩，承典了距星斗塘五里遠的梅公祠的房屋。春二月攜夫人春君及二子二女遷居梅公祠。在祠堂內造一書房，曰「借山吟館」。
1902	40	遊西安	始遠遊。三子良琨生（字大可，號子如）。10月初應夏午詒、郭葆生之約赴西安，教夏午詒之如夫人姚無雙學畫。12月抵西安，晤張仲颺、郭葆生，識徐崇立。課徒間，常遊碑林、雁塔、牛首山、華清池等名勝。年底，由夏午詒介紹，在西安識著名詩人樊增祥，盡觀其所藏名畫，八大山人、金農、羅聘諸家的畫冊，對他的創作很有影響，齊白石相贈印章數十方。樊報以酬銀五十兩，並手書齊白石刻印潤例單一張。由湘潭赴西安路過洞庭湖時畫〈君山圖〉和〈洞庭看日圖〉。是年，他的花鳥畫開始改變作風，走上了寫意畫的途徑。
1903	41	第一回遠遊。遊北京經天津，繞道上海，轉漢口，	是年初春，夏午詒進京，邀齊白石同行。途中經華陰縣，登萬歲樓，作〈華山圖〉。後渡黃河，又在弘農澗畫〈嵩山圖〉。抵京後，住宣武門外夏午詒家，繼續教夏午詒的如夫人姚無雙畫畫。期間識張

		返湘潭。	翊六、書法家曾熙、書畫李瑞荃，開始臨寫魏碑，書法改學龍顏碑，題畫款識仿金冬心體。夏午詒要為他向慈禧太后推薦作內庭供奉，堅辭之。參加由夏午詒發起的陶然亭餞春，同行者有楊度、陳兆圭等。齊白石畫〈陶然亭餞春圖〉以紀其事。6月離京，經天津乘海輪，繞道上海，再坐江輪轉漢口，返湘潭。此乃齊白石的第一回遠遊。在此前後，創作〈借山吟館圖〉，自畫所經歷之境，樊樊山等都題了詩。
1904	42	遊江西廬山、南昌等地。	是年春，齊白石同張仲颺應王湘綺之約，同遊江西廬山、南昌等地，畫〈滕王閣〉。從王學古典文學。乞巧節王湘綺為齊白石印草撰寫序文（後刊於《白石草衣金石刻畫》卷首），還為其〈借日圖〉題詞。秋日返家此齊白石二出二歸。歸家後改「借山吟館」為「借山館」。並自撰《借山館記》云：「甲辰春，薄遊豫章，吾縣湘綺先生七夕設宴南昌邸舍，召弟子聯句，強餘與焉，餘不得佳句，然索然者不獨餘也，始知非具宿根劬學，蓋未易言驕。中秋歸里，刪館額『吟』字，曰『借山館』。」
1905	43	遊廣西桂林、陽朔，二出二歸。	是年始摹趙之謙篆刻。（自述）云：「在黎薇蓀家裡見到趙之謙的《二金蝶堂印譜》，借了來用朱筆勾用，倒和原來一點沒有走樣。從此我刻印章就摹仿趙撝叔的一體了。」7月中，應廣西提學使汪頌年之約，遊桂林、陽朔，作有〈獨秀峰圖〉、〈灕江泛月圖〉。《自述》云：「我在桂林，賣畫刻印為生。樊樊山在西安給我定的刻印潤格，我借重他的大名，……生意居然很好。」是年冬識蔡鍔、黃興。〈梅花圖卷〉是他遠遊廣西前數日的作品。
1906	44	遊廣西桂林、陽朔。三出三歸。	年初齊白石在桂林，欲歸故里，忽接家書，言四弟純培、長子良元從軍去了廣州。白石即取道梧州赴廣州。至廣州後得知四弟、長子已隨郭葆生去了欽

			州，便又匆匆趕至欽州。在欽州，郭葆生留齊白石教其姬人學畫，並為其捉刀作應酬畫。郭喜收藏，齊白石得以臨摹八大山人、金冬心、徐青藤等人畫蹟。約 8 月，還家。是為齊白石的三出三歸。歸家後，齊白石以幾年來作畫，課徒，刻印所得潤金，在餘霞峰下茶恩寺茹家衝的一所舊屋和幾十畝水田。親自將房屋翻蓋一新，取名「寄萍堂」，又在堂內造一書室，將遠遊所得八硯石置於堂內，因名「八硯樓」。周之美去世。
1907	45	湖南湘潭餘霞峰下茶恩寺茹家衝。遊廣州，四出四歸	全家移居茹家衝。春，應郭葆生上年之約，再至廣西梧州，隨部到肇慶。遊鼎湖山，觀飛泉潭。又住高要縣遊端溪、謁包公祠，並隨軍到東興。過鐵橋到侖河南岸，領略越南芒街風光。見野蕉百株，滿天皆成碧色。遂畫〈綠天過客圖〉。是年冬返湘，是為四出四歸。
1908	46	遊廣州。	2 月應羅醒吾之約赴廣州。是時羅是同盟會員，齊白石曾以賣畫為名替羅傳送為革命黨的秘密文件。在廣州，齊白石以刻印為活，賣畫很少。秋間返故里，此乃齊白石五出五歸。回湘潭沒住幾天，又去廣州。臨張叔平畫。在一幅〈荷花〉上題道：「客論畫荷花法，枝幹欲直欲勻，花瓣欲緊欲密，余答曰，此語譬之詩家屬對，紅必對綠，花必對草，工則工矣，未免小家習氣。」
1909	47	遊廣西欽州，途經上海、香港、北海、蘇州虎丘。五出五歸	是年應郭葆生上年之約，再赴欽州。3 月 3 日起程，水路經上海至香港、北海到欽州。4 月 20 日至 7 月 21 日，隨郭葆生客東興 7 月 24 日攜良元從欽州起程返湘。途徑上海，遊蘇州虎丘。去南京訪書法家李梅庵，為製石印三方。逗留月餘後返歸故里，是為齊白石第六次出歸。10 月返湘，歸途中畫〈小孤山圖〉，結束了「五出五歸」的遠遊生活。刻出第三次印譜，仍名《白石草衣金石刻畫》。此

			時期的作品時有佳趣，如〈蘆雁〉和〈梅花喜鵲〉等。
1910	48	茹家衝寄萍堂	回到山居生活。在茹家衝寄萍堂用功學習古文詩詞。整理遠遊畫稿，編成〈借山圖〉卷。又為胡廉石作《石門二十四景圖》畫冊，是遠遊歸來後有數的佳構。
1911	49	赴長沙	春，赴長沙，請王闓運替祖母作墓誌銘。偶作肖像畫，畫上留「湘潭齊璜偶然畫像記」小印一方。10月，湖南響應武昌起義，宣佈獨立，他正在家鄉，曾為此表示高興。
1912	50	茹家衝寄萍堂	山居。吟詩作畫。自此以後，他對八大山人、石濤、李復堂的花鳥畫多所取法。草蟲寫生，多功效，間或以寫意出之。九月，迎湖沁園來「寄萍堂」小住。也時往來於韶塘、石潭霸、白泉等處。
1913	51	茹家衝寄萍堂	山居，致力於繪畫、治印、吟詩。臨〈鄭文公碑〉與李北海〈麓山寺碑〉。9月與三個獨生子分家，令其獨立門戶。農曆十月初八，次子良芾病歿。年20歲。齊白石撰〈祭次男子仁文〉。
1914	52	茹家衝寄萍堂	山居。雨水節前數日，手植梨樹三十餘株。5月，胡沁園去世，齊白石畫了二十多幅畫；親自裱好，在靈前焚化。又作七言詩十四首、祭文一篇、輓聯一副，聯曰：「衣缽信真傳，三絕不愁亂已少；功名應無分，一生長笑折腰卑。」
1915	53	茹家衝寄萍堂	王湘綺逝世，專程往哭奠。山居。仍致力於詩、書、畫、印。
1916	54	茹家衝寄萍堂	山居。這幾年中，畫筆更加簡練。〈公雞雞冠花〉、〈蘆蟹〉、〈秋蟲〉等圖，為此時代表作。
1917	55	赴北京、天津。	6月為避家鄉兵匪之亂，隻身赴京。住前門外郭葆生家。又因張勳復僻之亂，隨郭避居天津租界數日。回京後移榻法源寺如意寮，和老朋友「知詩者樊樊山，知刻者夏午詒，知畫者郭葆生」往來密

			切。賣畫、刻印為活。在京期間，與畫家陳師曾相識，二人意氣見識相投，遂成莫逆。又結識凌植支、汪藹士、王夢白、陳半丁、姚華、肖龍友等在京文化名人及畫家。7 月，以《白石詩草》請樊樊山評定，樊為之題記。讚其詩「意中有意，味外有味」。8 月陳師曾為〈借山圖〉題詩，勸他「畫吾自畫自合古，何必低首求同群！」10 月初返湘潭，家中之物已被洗劫一空。
1918	56	茹家衝寄萍堂	鄉居。家鄉兵亂愈熾，一度避居紫荊山下，作畫吟詩從未間斷，7 月始歸。
1919	57	赴北京	春，赴北京，先寓法源寺，後佃居龍泉寺附近，賣畫治印為活。是時齊白石在京無名氣，求畫者不多，自慨之餘，決心變法。《白石詩草》云：「餘作畫數十年，未稱己意。從此決定大變，不欲人知。即餓死京華，公等勿憐，乃餘或可自部快心時也。」7 月聘四川籍胡寶珠為副室。9 月返湘。
1920	58	北京	2 月，齊白石攜三子良琨、長孫秉靈來京就學。由龍泉寺搬至石燈庵。是年識梅蘭芳、林琴南、陳散原、朱悟園賀履之及 12 歲的張次溪。從尹和伯學畫梅花。春日作《花果畫冊》有一頁題道陳師曾勸他改變冷逸如雪個，與工筆畫的風格。與此同時，在刻印方面也「去雕琢，絕摹仿」，自闢道路。夏，因直皖軍閥之亂，一度移居東城帥府園六號。11 月由保定返湘省親。〈桐葉蟋蟀〉和〈扁豆〉是他這一年回湖南前後的作品。
1921	59	北京湘潭	農曆一月北上進京，5 月應夏午詒之約赴保定，過端午節，遊清末蓮池書院舊址蓮花池。為曹錕畫工筆草蟲冊《廣豳風圖》。8 月從保定返湘潭，9 月回京。11 月又南返。是年冬胡寶珠生第四子良遲。（字翁子、號子長）
1922	60	北京	春，還湘，因戰事，京漢路不通車，滯留長沙數十

		湘潭	日。5 月方抵北京。6 月移居西四三道柵欄 10 號。即返湘接家人同到北京。是年春,陳師曾攜中國畫家作品東渡日本參加「中日聯合繪畫展」,齊白石的畫引起畫界轟動,並有作品選入巴黎藝術展覽會。
1923	61	北京	8 月 7 日陳師曾病死南京,齊白石為失去摯友悲痛異常,數次題詩哀悼好友。齊白石始作《三百石印齋紀事》,是一本不連續的日記。秋冬之間由三道柵欄搬至太平橋高岔拉 1 號。11 月 11 日五子良巳(號子瀧、小名遲遲)生。
1925	63	北京 湘潭	2 月底,齊白石大病一場。4 月南下返湘潭,因鄉亂未止,居留湘潭城數月。是年識王森然。梅蘭芳拜為弟子學畫草蟲。
1926	64	長沙 漢口 南京 北京	初春,南迴探親,行至長沙,因有戰事只好轉漢口,水路之南京,再乘火車返京。4 月母周太君病逝家鄉。8 月父貰政公亦病逝家山。是年冬,買跨車胡同 15 號住宅,年底入住。
1927	65	北京	在北京。是年春,應國立北京藝術專科學校校長林風眠之聘,始在該校教授中國畫。是年,胡寶珠生女,名良憐。
1928	66	北平	北京更名北平。北京藝專改為北平大學藝術學院,齊白石改稱為教授。9 月《借山吟館詩草》始印行。10 月《白石印草》印行。是年冬,徐悲鴻任北平大學藝術學院院長,繼續聘任齊白石為該院教授。是年胡佩衡編《齊白石畫冊初集》出版。約在這一年前後作〈功致草蟲〉詩,前有短記:「余生平功致畫未足暢機,不願再為,作詩以告知好。」
1929	67	北平	年初,徐悲鴻辭職南返。後不斷與齊白石有詩畫書信往來。4 月,齊白石有〈山水〉參加南京政府在上海舉辦的第一屆全國美術作品展。
1931	69	北平	3 月,胡寶珠生第三女良止。夏,齊白石到張篁溪

			家的張園小住，避暑。9 月 18 日，日軍侵占瀋陽。重陽節齊白石與老友黎松安登宣武門，發憂國之感慨。10 月參加胡佩衡、金潛庵等發起組織的「古今書畫賑災展覽會」。
1932	70	北平	在北平。7 月，徐悲鴻編選作序的《齊白石畫冊》由上海中華書局印行。是年起與張次溪著手《白石詩草》八卷的編印工作。齊白石自己設計版式、封面，親手紙張、裝訂線等。請楊雲史等文化名人題詞，齊白石作〈蓮池講學圖〉、〈江山萬里樓圖〉、〈明燈夜雨樓圖〉、〈遼東吟館談詩圖〉、〈握蘭簃填詞圖〉等分別與以答謝。
1933	71	北平	在北平。是年元宵節，《白石詩草》八卷印行。7 月親手拓存《白石印草》，仍冠以王湘綺序，並有自序。秋，往張園小住。
1934	72	北平	胡氏生第三子，名良年。約於此年，重定潤例。
1935	73	北平 湘潭	白石扶病到藝文中學觀徐悲鴻畫展，並親去看望徐悲鴻。後徐氏回訪。攜寶珠還鄉。與王仲言諸親友重聚，散財鄉里，以濟荒年。回京後，自刻「悔烏堂」印。因屋前鐵柵跌傷腿骨，數月方愈。這幾年的畫作有〈蘆蟹〉、〈蝴蝶蘭〉、〈枯樹鴉棲〉、〈松樹八哥〉等。
1936	74	四川	應四川王纘緒之邀，攜寶珠及良止，良年入蜀。抵成都後住南門文廟後街。遊青城、峨嵋，昭金松岑、陳石遺等。八月川出，9 月回到北平。在川認識方旭、黃賓虹。
1937	75 歲 自署 77 歲	長沙	因長沙舒貽上算命，用瞞天過海法，是年起齊白石自稱七十七歲。7 月 7 日蘆溝橋事變，日軍大舉侵華，7 月 26 日北平、天津相繼失陷。齊白石辭去藝術學院和京華藝專教職，閉門家居。
1938	76 自 署 78	北平	5 月齊白石七子齊良末生。9 月徐悲鴻寄《千里駒圖》為賀。齊白石遂回贈花卉草蟲冊。是年南京、

			湖南相繼失陷，白石心緒不寧《三百石印齋紀事》就此停筆。為長沙瞿氏作〈超覽樓楔集圖〉。
1939	77 自署 79	北平	白石為避免日偽人員的糾纏，在大門上貼出「白石老人心病復作，停止見客」的告白。是年，徐悲鴻從桂林寫信，求齊白石之精品，齊白石即選舊作〈耄耋圖〉相贈。〈寒夜客來茶當酒〉約作於此年。
1940	78 自署 80	北平	髮妻陳春君在湘潭老家去世。齊白石撰〈祭陳夫人文〉述其勤儉賢德的一生。〈齊石自狀略〉撰成。書「畫不賣與官家」告白，以反抗日寇與漢奸之騷擾。〈天真圖〉和〈櫻桃枇杷荔枝〉作於是年。
1941	79 自署 81	北平	5 月 4 日，齊白石假慶林春飯莊設宴，邀胡佩衡、陳半丁、王雪濤等戚友為證，舉行胡寶珠立繼扶正儀式。
1942	80 自署 82	北平	白石請張次溪在陶然亭畔覓得墓地一塊。農曆一月十三日，攜寶珠、良已親往陶然亭與主持僧慈安相晤，觀看墓地，遊陶然亭。〈九秋圖〉和〈漁家樂〉約作於這年前後。
1943	81 自署 83	北平	撰〈遇丘生冥畫會〉短文。這年〈自跋印章〉文中，有「不為摹、作、削三字所害」之語。〈雞雛〉立幅作於是年。是年齊白石又在門首貼出「停止賣畫」四大字。
1944	82 自署 84	北平	1 月，繼室胡寶珠病歿，年 42 歲。6 月，北平藝術專科學校送來配給門頭溝用煤通知，去信回拒說：「白石非貴校之教職員，貴校之通知誤矣……」將原件退回。是年秋為朱屺瞻《六十白古印軒圖卷》作跋。9 月，夏文珠女士來任看護。
1945	83 自署 85	北平	8 月，日軍無條件投降。10 月 10 日，北平受降。齊白石與侯且齋等在家中小酌，以應抗戰勝利。齊白石有句云：「……受降旗上日無色，賀勞樽前鼓似雷。莫道長年亦多難，太平看到眼中來。」恢復

			賣畫刻印，琉璃廠一帶畫店又掛出了齊白石的潤格。印行 1920 年所作花果冊。〈牡丹〉是這年的作品。
1946	84 自署 86	北平、南京、上海	8 月，徐悲鴻任北平藝術專科學校校長，聘齊白石為該校名譽教授。秋，請胡適寫傳記。為朱屺瞻《梅花草堂白石印存》寫序。10 月 16 日，北平美術家協會成立，徐悲鴻任會長，齊白石任名譽會長。10 月，中華全國美術會在南京舉辦齊白石作品展。齊白石由四子良遲，護士夏文珠女士陪同乘飛機抵南京，下榻石鼓路 12 號。由南京期間遊玄武湖、雞鳴寺、中山陵、明孝陵以及靈谷寺、燕子磯、北極閣等名勝；蔣介石接見齊白石；于右任設宴招待齊白石；張道藩拜齊白石為師。11 月初，移展上海。在滬期間會梅蘭芳、符鐵年、朱屺瞻。歲暮，離滬返京。
1947	85 自署 87	北平	5 月定潤格。是年，40 歲的李可染拜齊白石為師。
1948	86 自署 88	北平	12 月，平津戰役開始，友人勸其南遷，齊白石考慮再三，決定居留北平。通貨膨脹，賣畫收入，幾成廢紙。
1949	87 自署 89	北京	3 月，胡適等編的《齊白石年譜》由商務印書館出版發行。7 月出席中華全國文學藝術工作者代表大會。當選為文聯全國委員會委員。7 月 21 日中華全國美術工作者協會在中山公園成立，齊白石為美協全國委員會委員。9 月為毛澤東刻朱、白兩方名印，請艾青轉交。10 月 1 日中華人民共和國成立，定都北平，改北平為北京。
1950	88 自署 90	北京	4 月，中央美術學院成立，徐悲鴻任院長，聘齊白石為名譽教授。同月，毛澤東請齊白石到中南海作客，賞花並共進晚餐。朱德、俞平伯等作陪。10 月齊白石將 1941 年所畫〈鷹〉和 1937 年作篆書聯

			「海為龍世界，雲是鶴家鄉」贈送毛澤東。是年被聘為中央文史館館員。冬，齊白石有作品參加北京市「抗美援朝書畫義賣展覽會」。
1951	89 自 署 91	北京	2 月，齊白石有 10 餘幅作品參加瀋陽市「抗美援朝書畫義賣展覽會》。胡潔青拜齊白石為師。為東北博物館畫〈和平鴿〉，併題「願世人都如此鳥」。是年，夏文珠辭去，聘伍德萱為秘書。這年的作品有〈墨蟹〉、〈和平鴿〉和〈青蛙剪刀草〉等，後一幅在宣紙背面用柳炭寫「上上神品」四字。
1952	90 自 署 92	北京	是年齊白石親自養鴿，觀察其動態。10 月，亞洲及太平洋地區和平大會在北京召開，齊白石畫〈百花與和平鴿〉向大會獻禮。是年，齊白石被選為中國文聯主席團委員。北京榮寶齋用木板水印法複印出版《齊白石畫集》。作〈荷花倒影〉立幅為新創作。
1953	91 自 署 93	北京	1 月 7 日，北京文化藝術界著名人士二百餘人，在文化俱樂部聚會，為齊白石祝壽。文化部授予齊白石「人民藝術家」榮譽獎狀。9 月，齊白石有作品參加「第一屆會國書畫展」。10 月當選為全國美協第一任理事會主席。是年，估計作畫大小六百多幅，刻印還未計算在內。
1954	92 自 署 94	北京	3 月，東北博物館在瀋陽舉辦「齊白石畫展」。4 月中國美術家協會在北京故宮承乾宮舉辦「齊白石繪畫展覽會」，展出作品 121 件。8 月，湖南選舉齊白石為全國人民代表大會代表。9 月出席首屆人民代表大會。是年始臨《曹子建碑》。
1955	93 自 署 95	北京	6 月，與陳半丁、何香凝等畫家合作巨幅〈和平頌〉獻給在芬蘭赫爾辛基召開的世界和平大會。是年，結識不少國際名畫家。是年秋，文化部撥款為齊白石購買地安門外雨兒胡同甲五號住宅，並修葺一新。12 月，齊白石遷入雨兒胡同新居。

1956	94自署 96	北京	3月，齊白石還居跨車胡同。4月，世界和平理事會宣布將 1955 年度國際和平獎金授予齊白石。9月，在台基廠 9 號中樓舉行隆重授獎儀式。郭沫若致賀詞，茅盾代表世界和平理事會國際和平獎金評議委員會將榮譽狀、一枚金質獎章和五百萬法郎授予齊白石。齊白石請郁風代讀致詞。總理周恩來出席大會。是日會後，放映彩色紀錄片「畫家齊白石」。
1957	95自署 97	北京	5月，北京中國畫院成立，齊白石任榮譽院長。9月 15 日臥病，16 日加劇，下午 4 時送北京醫院搶救，6 時 40 分與世長辭。9 月 17 日在北京醫院入殮。是日移靈嘉興寺殯儀館。9 月 21 日上午 7 時 30 分在嘉興寺舉行公祭。周恩來、陳毅、林伯渠等國家領導人，齊白石生前好友、門人及國際友人四百餘眾參加公祭。祭畢，靈車駛往西直門外魏公村湖南公墓，安葬在繼室夫人胡寶珠墓左側。墓前石碑上刻著齊白石生前所篆「湘潭齊白石之墓」。
1963			齊白石獲選為世界十大文化名人之一。

三、黃賓虹年表[3]

年代	年歲	活動地點	主要藝術活動
1865	2	浙江金華	農曆正月初一子時（即西元 1 月 27 日）生於浙江金華鐵嶺頭街。祖籍安徽歙縣西鄉潭渡村。初名元吉，譜名懋質，後以質名，字樸存，號予向，自號黃山山中人，其他筆名號甚多。父名定華，清太學生，經商金華。母方氏金華人。
1869	6	金華	家延蒙師。課讀之暇，見有圖畫，輒為仿效塗抹。
1870	7	金華	始讀許慎《說文解字》，識字千餘。
1871	8	金華	8 歲的黃賓虹隨黃崇惺遊覽八詠樓，對崇惺的提問對答如流。
1872	9	金華	黃崇惺寄給黃賓虹《勸學贅》、《鳳山筆記》、《重刊潭濱雜誌》等書，還為黃家私塾引薦歙縣經師程健行給黃賓虹兄弟講授四書五經。
1873	10	金華杭州	黃賓虹初識畫理。臨摹家裡所藏古書畫，對於沈石田的山水冊細加臨摹，「學之數十年不斷」。隨父遊杭州，在杭州見王蒙山水，印象深刻，並臨摹。
1874	11	金華	始習篆刻，臨刻鄧石如、丁敬等印集。
1875	12	金華	黃賓虹「五經畢業，習為詩」。這一時期的黃賓虹多畫時事、插圖、速寫等，開始打下堅實的速寫基礎。他還喜歡做五言詩，併題在自己的山水畫上。喜讀清代張浦山的《畫徵錄》，手不忍釋。
1876	13	安徽省黃山市歙縣、金華	隨父返歙縣應童子試，名列前茅。在歙縣多見古人書畫真蹟，對董其昌、查士標頗為傾心，「習之又數年」。旋返金華。
1877	14	歙縣	偕二弟再回歙縣應院試。終歲留歙，從族人讀書學畫，習拳術，好擊劍、騎馬。

[3]　參閱王魯湘編著：《黃賓虹》（臺北：藝術家出版社，2001 年）；上海書畫出版社編：《黃賓虹研究》（上海：上海書畫出版社，2005 年）統整而成。

1878	15	歙縣 金華	畫家陳春帆畫黃賓虹一家〈全家福〉（又名〈家慶圖〉），以賀黃賓虹父親五十壽辰。黃賓虹視之為傳家寶，隨身珍藏。
1879	16	金華	考取金華麗正、長山兩書院，獲獎學金，學畫勤奮。
1880	17	歙縣	春，返歙縣應院試，中生員（秀才）。父商業虧損，家道中落，兄弟皆失學，惟黃賓虹得以繼續在書院畢業。仿荊浩《筆法記》體裁，作《筆法散記》稿一卷，曾請麗正書院陳欽甫業師審正。隨業師李灼先、李詠棠遊金華北山三洞，住李灼先憩園，並得以讀其藏書。
1881	18	金華、浙江義烏	在金華從陳春帆學畫，並隨遊義烏，得授畫理至詳。
1882	19	金華	遊永康、金華諸名勝，寫其山水實景。
1883	20	金華、歙縣	春，由金華赴歙縣，求觀世家舊藏書畫，觀汪庵舊藏古印譜。
1884	21	歙縣、江蘇揚州、安徽安慶	在安慶訪著名畫家鄭雪湖（珊）鄭以王蓬心之六字訣「實處易、虛處難」授之。
1885	22	歙縣、南京杭州、揚州	春，由歙縣出新安江，經杭州、南京至揚州，飽覽大江南北山水，沿途寫生，留居揚州。
1886	23	揚州、歙縣	由揚州返歙縣應試，補廩貢生。改名質。著〈畫談〉、〈印述〉等稿。與洪氏四果成婚。遵父命問業於國學家汪宗沂，兼習琴、劍。
1887	24	歙縣、揚州	從歙縣赴揚州任兩淮鹽運使署錄事。在鹽運使程桓之子程孌引薦下，得以觀賞一些揚州收藏家所藏書畫。工作之餘從鄭珊學山水，從陳崇光（若木）學花鳥。廉價購得明代書畫名蹟近三百件。歲終返歙。
1888	25	歙縣、揚州金陵、揚州維揚	由歙縣再遊金陵、維揚。秋後返金陵探望雙親。父商業再遭虧累，結束全部業務。
1889	26	歙縣	黃賓虹仍問業於汪仲伊，並習彈琴、擊劍之術。與

			業師之子汪律本合作絹本《梅竹圖》床額一幅，併題詩「自繞清景在林坡，不羨芬霏次第過。香夢熟時頻惹蝶，綠痕浮起誤蚊螺。開疑降雪春寒嫩，引到清風爽氣多。綽約風神真絕世，冰霜高潔又如何。」全家遷回歙縣潭渡村。始學篆籀。
1890	27	歙縣	習畫廢寢忘食。
1891	28	歙縣	仍問業於汪仲伊，並開始收集古璽印。
1893	30	歙縣	棄舉業。細心臨摹漸江仿元四家卷。
1894	31	歙縣	夏，父病逝。
1895	32	歙縣	《中日馬關條約》簽訂。康有為、梁啟超等 1300名舉子「公車上書」。黃賓虹致辭函康、梁，贊同他們的主張，表示「政事不圖革新，國家將有滅亡之禍」。夏，在貴池會晤譚嗣同，暢論維新變法之事。
1896	33	歙縣	居喪在家，蒐集家族舊聞。
1897	34	歙縣、安徽安慶	由歙縣赴安慶，就讀敬敷書院。冬，回歙縣，與清末科武舉洪佩泉、科武秀才汪佐臣聚眾於潭渡村岳營灘習武練兵，以圖大舉。
1898	35	歙縣	購得懷德堂全部房屋，這是一幢始建於清康熙年間（建於 1718 年）的老式樓房。故居正屋為三開間樓屋，中間是廳堂，兩邊是住房，前有廡廊和小天井，黃賓虹自題為「賓虹草堂」和「虹廬」。左廊通「冰上飛鴻館」。屋前為小院。出左院門，為「玉森齋」，是一座三開間平房。前院有假山石一塊，名「石芝」。黃賓虹常在畫上題「寫於石芝室」或「石芝閣」，即指此處。這幢磚木結構的民宅現存有鑄園、臥室和畫室三部分。黃賓虹 1864年出生於浙江省金華市，光緒二年（1876 年）回家鄉參加童子試後，在這裡生活了近 30 年。現闢為「黃賓虹紀念館」。
1899	36	上海、歙縣	以「維新派同謀者」罪名被告，遂離縣經杭州、上

			海，到河南開封，及臘月才潛回歙縣。
1900	37	黃山、歙縣	第一次遊黃山，得畫稿三十餘紙，雜體詩十餘首。接受縣邑委託，約同鄭縉書承辦豐塈水利及管理農墾事務。
1901	38	歙縣	開始修理塈壩，關田千餘畝。
1902	39	歙縣	管理場田之餘，盡興探索丘壑煙雲之趣，作畫收之囊中。
1903	40	歙縣、南京	塈務之餘，赴南京訪清涼山龔賢的掃葉樓，觀其所繪畫黃山巨幅山水十幀。與汪鞠友同遊攝山寫景。
1904	41	歙縣、安徽蕪湖	從事塈務之餘，襄理安徽公學，又任各校教員。遊蕪湖，攜弟子王采白歙南石耳山，作畫多幀。
1905	42	歙縣、蕪湖	往來於歙、蕪間。任「新安中學堂」國文教席。
1906	43	歙縣、蕪湖	與許承堯、陳去病、陳魯得等到新安中學教員組織「黃社」，名為研究國學，實為宣傳革命。在家設私立「敦素初等小學堂」。冬，接受革命組織決定，在自家屋後私鑄銅幣，作為革命黨活動經費，擾亂清朝的幣制。
1907	44	歙縣、蕪湖、上海	私鑄銅幣被人告發，連夜出走上海。「黃社」解散。至滬後參加「國學保存會」，與鄧實、黃節編輯《國粹學報》，成為該雜誌的主要撰稿人。為神州國光社編輯《神州國光集》大型畫冊。
1908	45	上海	決定僑居上海。在上海與鄧實合編《美術叢書》，編輯《神州國光集》及各種書畫冊。參加「海上題襟館金石畫會」。在《國粹學報》連續發表〈賓虹論畫〉、〈賓虹雜著·敘村居〉。〈賓虹論畫〉為第一篇論畫文，分畫源、派別、法古、院體、重品、尚文六節。
1909	46	上海	秋，南社創立，黃賓虹成為最早加入南社者之一，與陳去病等到赴蘇州出席南社第一次雅集。會後，參觀了顧氏過雲樓並觀其藏畫。黃賓虹開始輯錄刊行古印譜。在〈國粹草堂圖〉徵題。為柳亞子作

			〈南社雅集圖〉。為蔡哲夫作〈玄芝閣圖〉、〈雪味庵圖〉。另作〈歙縣漁梁〉、〈水墨山水〉。作〈檀乾村圖〉寄北京許承堯。
1910	47	上海	為友人作畫多幅，負責印行南社第一集。黃賓虹與同道觀摩所藏古璽印，負責《南社叢刻》的印行工作。為黃晦聞作〈蒹葭樓寫詩圖〉。為鄧實作〈風雨樓圖〉。為狄平子作《平等閣圖》。為《神州國光集》第 15 集書寫刊頭，署「濱虹」。
1911	48	上海	與鄧實合編《美術叢書》開始發行。全書共輯錄美術論著 257 種，包括書畫、雕刻摹印、磁銅玉石、文藝及雜記等五類。
1912	49	上海	在上海愚園參加南社雅集。作山水立軸，款署「賓虹寫」，是最早的「賓虹」款。任《神州日報》主編。參加高劍父、高奇峰兄弟創辦的《真相畫報》的編輯工作。自第 2 期起至第 17 期，黃賓虹先後以「頑廠」為筆名發表了〈真相報敘〉、〈上古三代圖畫之本原〉、〈兩漢之石刻圖畫〉、〈論晉魏六朝記載之名畫〉、〈論畫法之宗唐上、下〉、〈論五代畫院界作創體〉、〈論五代荊浩關仝之畫〉、〈論北宋畫之盛〉、〈東坡開文人墨戲畫〉、〈論宣和圖畫譜之美備〉、〈論徐熙、黃筌花鳥畫之派別〉等 11 篇論文。另有時事評論文章一篇，及款署「大千」的寫生山水畫〈焦山北望〉、〈海西庵〉。這一年，黃賓虹與宣哲（愚公）發起組織「真社」，以研究金石書畫為宗旨。後於廣州成立了分社。《南社叢刻》刊登〈濱虹草堂集古璽印譜序〉。
1913	50	上海	《美術叢書》陸續出齊。黃賓虹與吳昌碩合作〈蕉石圖〉，黃賓虹補石。曾出任上海文藝學院院長。為鄧實作《仿古山水冊》。為蔡哲夫作〈泰岱遊踪〉卷子。為陳去病作〈徵獻論詞圖〉。為潘蘭史

			作〈剪淞閣圖〉。為劉季平作〈黃葉樓圖〉。為龐萊臣作〈龍禪語業室圖〉。為秦更年治印。作〈龍湫圖〉。
1914	51	上海	與蘇曼殊、蔡哲夫、王一亭為葉楚傖作〈分湖吊夢圖〉。為蔡哲夫作〈衝雪訪碑圖〉。為胡石予作〈近遊圖〉併題詩。為陳樹人譯述日本《新畫法》作序，序中引一段英文原文，這在黃賓虹的著作中極鮮見。
1915	52	上海	任上海《時報》編輯。《南社叢刻》先後刊登黃賓虹〈與柳亞子書〉數封。創辦「宙合齋古玩書畫店」。《國學叢選》發表其〈與高吹萬書〉。為柳亞子作〈分湖舊隱圖〉。此畫題跋發表於《南社叢刻》上。作〈潭渡圖〉。為謝英伯作〈抱頭室圖〉。為徐仲可作〈天蘇閣圖〉。應康有為之請，主編《國是報》，因意見不合，不久謝去。《神州國光集》改為《神州大觀》，繼續出版。《美術叢書》再版，增編 40 冊，共 160 冊。
1916	53	上海	為黃晦聞作山水軸。作〈黃山獅子林〉、〈寫陸放翁詩意〉。1917 年，作〈金華雅岩村山水圖〉。致函李尹桑談論金石，並為之作〈秦齋治璽圖〉。
1918	55	上海、杭州、歙縣、黃山	赴杭州參加蘇曼殊殯葬，並為曼殊畫冊題簽。後返歙縣，遊黃山，觀嘯琴山館藏書畫，為之鑒定。另作駢文〈優曇花影序〉，刊於《國學叢選》第十集。為蔡哲夫作〈校碑圖卷〉併題長跋。
1919	56	上海	與安徽無為人宋若嬰結婚。《濱虹雜著》自費付印，收入〈潭渡黃氏先德錄〉、〈任耕感言〉、〈仁德莊義田舊聞〉三篇。
1920	57	上海	作〈設色山水〉。
1921	58	上海	撰〈蓄古印談〉稿。為羅原覺所藏〈宋拓雲麾將軍碑〉題跋。為高吹萬作〈黃山圖〉。
1922	59	上海	與汪鞠友、汪聲遠、汪珊若、楊雪瑤、楊雪玖等合

			作〈寒林遠岫圖〉。為徐珂作〈天蘇閣〉、〈純飛館〉二圖。
1923	60	安徽、上海	偕老友汪鞠友及夫人宋若嬰同赴貴池烏渡湖，遊秋浦、齋山。擬卜居。遊黃山。〈賓虹畫語〉在上海《國學周刊》上發表，論述國畫之師徒授受及畫家之人品等。編《增輯古印一隅》印譜一部，及〈增輯古印一隅緣起〉、長篇〈中國畫史馨香錄〉，在《國學周刊》發表。7 月，作〈題畫壽佩忍先生五十〉併題詩。12 月，黃賓虹〈致胡樸安書〉及三首七言古詩〈題朱生君實延齡墨〉、〈題晴窗讀畫圖為顧某作〉、〈貴池塢渡北詫古松歌為汪鞠友題〉發表在《南社叢刻》。撰〈畫話〉一文，在《小說世界》連載。為陸丹林作〈項湖感舊圖〉併題詩。為丹徒邦懷作〈月夜驅車圖〉併題詩。為韋心丹作〈天南賞楓圖〉。作〈春江水曖鴨先知〉、〈擬杜東原筆意〉。
1924	61	上海	作〈甲子新秋池陽湖上〉詩。遊蘇州，會飲於虎丘冷香閣，作〈冷香閣圖卷〉及〈金岑招飲虎丘冷香閣用劉龍堪原韻〉七言古詩一首。為潘蘭史（飛聲）作〈剪松閣圖〉。
1925	62	上海	黃賓虹所著《古畫微》由商務印書館發表，〈鑑古名畫論略〉在《東方雜誌連載》。作〈遙山蒼翠〉。
1926	63	上海	復任神州國光社編輯，整理出版《美術叢書》第 3版。發起組織成立「中國金石書畫藝觀學會」，主持《藝觀》畫刊及雜誌編務。出刊《藝觀畫刊》四期，有黃賓虹文〈黔山人黃牧甫印譜敘〉、〈印舉商兌〉、〈南宋馬遠山水〉、〈惲南田山水〉、〈宋王詵山水〉、〈清陳章侯山水〉、〈五代黃筌花鳥〉、〈清王麓台山水〉及署名「盎然」的〈滬濱古玩（書畫）市場記〉。後改為《藝觀》雜誌，

			第一集刊黃賓虹自撰文章七篇：〈發行刊詞〉、〈國畫分期學法〉、〈篆刻新論〉、〈古印譜談〉、〈黃山畫苑論略〉、〈黃山前海紀遊〉、〈王仲伊先生小傳〉。作〈擬李古江寺圖〉、〈潭潭草閣帶灣〉。
1927	64	上海	黃賓虹輯錄古璽印譜刊行。為陸丹林作〈紅樹室圖〉。為馮文鳳作〈碧梧仙館圖〉及〈丹楓白鳳圖卷〉。作〈曉江風便圖〉。
1928	65	上海、廣西	夏，應廣西教育廳邀請，與陳柱尊經香港赴桂林講學、遊覽，同遊昭平、平樂、陽朔、桂林等各地勝景。為陳作〈八桂豪遊圖〉長卷。任濟南大學藝術系講師。與俞劍華和張大千等組織「爛漫社」，出版《爛漫畫集》。黃賓虹住在上海西門路西成裡時，張善子、張大千兄弟住其樓下，因張善子養有一隻老虎，黃賓虹就在門口貼了一副對聯：「虹飛雨霽；虎嘯風生。」與丁福保、胡樸安、姚明暉等組織成立「中國學會」。
1929	66	上海	為神州國光社出版的《釋石濤花卉冊》撰文〈釋石濤小傳〉，其中有「石濤作品能兼眾長，少年畫筆極工，細如游絲；晚年縱逸之氣，可與徐青藤媲美，蓋其純而後肆，非若後世粗獷怪誕，即自詡為能事者已。」繼續主編《神州大觀續編》。編輯《畫史彙編文徵明》兩卷，前言中有「雖耳目未週，猶多缺略，而區類董理、綜合修貫，區區搜采之意，亦已勤矣。」在《藝觀》上發表〈明代畫家沈石田先生傳〉、〈賓虹草堂古印譜序〉、〈古璽用於陶器之文字〉、〈虹廬畫談〉、〈重印美術叢書序〉、〈美展國畫談〉、〈籀廬畫談〉；在《美展彙刊》發表〈畫家品格之區異〉；〈古畫微〉收入《萬有文庫》重新出版。刊行《賓虹草堂古印譜》。

1930	67	上海	神州國光社影印出版黃賓虹《陶文字合證》。〈近數十年畫者評〉、〈古印概論〉兩文分別發表於《東方雜誌》27 卷 1 號、2 號。作品參加比利時獨立一百週年紀念國際博覽會，獲「珍品特別獎」。參與葉恭綽、陸丹林籌組「中國畫會」。為汪己文作〈卷施閣圖〉並賦詩一首。為鄧爾匹作〈綠綺園圖〉，鄧為其刻「賓虹」。
1931	68	上海、浙江	「中國畫會」成立，被選為監察委員。5 月遊雁蕩山，得圖稿百餘幅，繪有《雁蕩記遊冊》四十圖。著有〈遊雁蕩日記〉；大幅有〈雁蕩山巨幛〉、〈大龍湫圖〉、〈三折瀑圖〉、〈響岩三景〉、〈鐵城壯觀之圖〉及《雁蕩記遊冊》等。為蔣叔南作〈雁宕山軸〉。為好友易忠籙作〈山水圖〉。為張大千藏王石谷畫〈南巡圖〉粉本題詩。為王秋湄作〈北濠草堂圖〉。為諸貞壯作〈大至閣圖〉。為銘初作山水併題詩。作〈雁蕩風景〉、〈焦山北岸浮嶼〉、〈甘露寺〉、〈墨石〉、〈無數飛花送小舟〉、〈淺絳山水〉。
1932	69	上海、四川	春，與謝觀虞、張大千、張善子同遊上海浦東，合作〈紅梵精舍圖〉。為《畫學月刊》撰〈弁言〉和〈畫學常識〉，並任該月刊主編。秋，應友人邀赴四川遊覽、寫生、講學。作紀遊詩多首，〈舟山〉、〈羅東埠〉、〈白帝城〉、〈峨嵋山春色卷〉、〈孤舟山水雲晴時〉、〈湖荷憶昨圖〉。
1933	70	四川、上海	遊峨嵋、青城諸勝，夏秋之間，由蜀返滬。此行得詩稿七十餘首、畫稿近千餘幅。返滬後，親書《蜀遊雜詠》一卷，石印分贈好友。復任暨南大學文學院國畫研究會導師。10 月，與王濟遠、吳夢非、諸聞韻等發起組織「百川書畫會」。參與修訂歙縣志，負責方技門。作〈北碚紀遊〉、〈設色山水扇面〉、〈江郎山化石亭〉、〈大背口〉、〈海山南

			望〉、〈堯山〉、〈象鼻山〉、〈桂林山水〉。12月，上海好友宣哲等為祝七十壽，議刻《濱虹紀遊畫冊》。
1934	71	黃山、南京、上海	春，遊黃山。應南京監察院之聘，去南京鑒定古畫三個月。在上海寓所設立文藝研究班，生徒請業者甚眾。《濱虹紀遊畫冊》刻成，有各地風景四十幅。與俞劍華等合編《中國畫家名人大辭典》出版。10月，百川書畫會在上海湖社舉行第一屆書畫展覽會，黃賓虹、劉海粟、柳亞子、潘天壽、何香凝、王濟遠、俞劍華等 30 人參展。11 月，中國畫會出版《國畫月刊》，黃賓虹任編輯。該刊第一卷一、二、三、五期連載黃賓虹著〈畫法要旨〉、〈致治以文說〉、〈國畫非無益〉。編輯《金石書畫叢刻》，收入其〈賓虹草堂藏古璽印序〉一文。作〈墨巢圖〉、〈峨嵋道中〉、〈白華〉、〈聽帆樓圖之二、之三〉、〈松石〉、〈甲戌題蜀遊詩〉、〈山水贈天知〉。
1935	72	上海、廣西、香港	在《國畫月刊》發表〈新安派論略〉、〈中國山水畫今昔之變遷〉、〈論畫宜取所長〉、〈精神重於物質說〉等論文。《教育雜誌》上發表〈畫學升降之大因〉一文。任上海博物館理事。任《學術世界》撰述主任。夏，再次應邀赴廣西南寧講學，重遊桂林、陽朔。經香港返上海，在香港期間，應邀座談畫法，由張谷雛筆錄，成《黃賓虹畫語錄》，並與香港著名中國畫家李鳳坡、張谷雛、黃般若及蔡哲夫等遊九龍半島，談論繪畫，集成〈沙田問答〉。回上海，作〈四川山水長卷〉、〈西湖長卷〉贈陳柱尊。9 月，在劉海粟家的集會上與劉合作〈蒼鷹松石圖〉；又與徐悲鴻合作〈雜樹巖泉〉。作〈灌縣離堆〉、〈黃牛山風景〉、〈龍鳳潭風景〉、〈設色花卉〉、〈黃鸝灣〉、〈雞回

			角〉、〈宋王台〉、〈翠崖〉、〈深壑微磴〉、〈疏林春意〉、〈泛舟〉、〈漁樂〉、〈粵江風便圖〉。
1936	73	上海、北平	被聘為故宮古物鑒定委員，在上海中央銀行保管庫鑒定書畫，並一度赴北平故宮鑒定。為唐蔚芝作〈茹經堂圖〉。撰〈吳衡之譯某女士畫譜序〉；〈虹廬評畫〉載於《學術世界》2 卷 1 期。作〈橫槎江上〉、〈湖波如鏡繞山斜〉、〈翠巒帆影〉、〈濃陰唱語〉、〈講外彩嶼〉。
1937	74	上海、北平	由上海遷居北平。繼續鑒定故宮書畫，記有《故宮審畫記錄》六十五本。兼任國畫研究院導師及北平藝專教授。因七七事變滯留北平。作〈水墨水山〉二幅、〈海山攬勝〉。
1938	75	北平	閉門謝客。讀書、作畫、著述。在北平淪陷期間，題款皆署予向，不再用賓虹名。作品有〈設色山水〉、〈宋故行宮圖〉、〈光網樓圖〉。撰〈梁元帝松石格詮解〉一文。
1939	76	北平	蟄居北平，日本畫家中村不折和橋本關雪，委託畫家荒木十畝來北平會見黃先生，堅拒不見。出賣部分「四王」山水畫件，購買金石研究資料，專意著述。為香港黃居素作設色山水長卷。作〈黃山風景〉、〈淡沱雲波見〉、〈括嶺入青天〉、〈息茶庵圖〉、〈海岸一角〉、〈李蓴客句〉。撰寫〈畫史編年表〉、〈畫學之大旨〉。
1940	77	北平	寓居北平，研究金石書畫，撰文著述。著作有《濱虹草堂集古璽印譜》、〈古玉印敘〉、〈濱虹草堂藏古印自敘〉，另發表於《中和月刊》的論文有〈畫談〉、〈庚辰降生之書畫家〉、〈醫無閭山摩崖巨手之書書畫〉、〈漸江大師事蹟佚聞〉、〈龍鳳印談〉、〈周秦印談〉、〈釋儺古印談之一〉。是年畫蹟：〈匡廬白雲〉、〈設色山水卷〉、〈擬

			李古寫蜀中山景〉、〈白雲深處藥苗香〉、〈百般巒清流〉、〈疊翠泉生〉、〈春雨朦霏〉。
1941	78	北平	在《中和月刊》發表：〈陽識象形受觶說〉附長詩〈受觶篇〉，〈釋綏古印談之一〉、〈古印文字證〉。為黃居素作花鳥軸，為陳叔通作〈聽園校書圖〉。作〈西山有鶴鳴〉、〈粵西興坪紀遊之一、之二〉、〈設色山水〉、〈具區漁艇〉、〈潭上清興〉。
1942	79	北平	作〈寫李空同詩意〉、〈沒骨山水〉、〈蕭疏淡遠〉、〈擬李檀園筆意〉。
1943	80	北平	齊白石作〈蟠桃圖〉賀先生八十歲。日人為舉辦八十壽慶會，堅拒參加。上海友人傅雷等為遙祝八十大壽，在滬舉行「黃賓虹八十書畫展」，出版《黃賓虹書畫展特刊》，又選印二十幅展品編成《黃賓虹先生山水畫冊》。在《中和月刊》發表〈垢道人佚事〉、〈垢道人遺著〉。
1944	81	北平	春，去東單，目睹日軍結隊於新華門前，憤然返家作〈黍離圖〉。在《中和月刊》發表〈畫家佚事〉。作〈擬董巨二米大意〉、〈閒閒草堂〉、〈山水扇面〉。
1945	82	北平	抗戰勝利，興奮異常，作畫復用賓虹款。作〈黃河冰封圖〉、〈歸獵〉、〈靈巖〉、〈南橋〉、〈桂林山水〉、〈設色山水〉、〈山水扇面〉三幀、〈金文聯〉。
1946	83	北平	徐悲鴻接任國立北平藝專校長，先生被聘為教授。齊白石來訪，暢談書法。李可染先生習山水。得故宮所藏舊紙，作米家山水大幅。另有〈挹翠閣圖〉、〈海印庵圖卷〉、〈設色山水〉、〈松濤〉、〈陽朔山水〉。
1947	84	北平	在北平，南歸念切。作〈聰明才智訓草堂圖〉、〈擬元人花卉〉、〈擬董北苑筆意卷〉、〈寫元人

			詩意〉、〈金華洞風景〉、〈武夷山水〉、〈蜀山玲瓏〉、〈嚴陵上游寫景〉、〈閩江舟中所見〉、〈虎溪〉、〈青山斂輕雲〉、〈紅塵飛盡〉。
1948	85	杭州	離北平經由上海去杭州。應國立杭州藝術專科之聘，擔任教授。7 月飛抵上海，中國畫會及藝術界在上海大觀社舉行盛大歡迎會，應邀講養生之道，認為最高的養生方法即為藝術。8 月中抵杭州，在杭州美術界舉辦的茶會上作題為〈國畫之民學〉的演講。撰〈漸江僧〉、〈三僧傳〉。作〈山水軸〉、〈蜀山紀遊〉、〈江山無盡〉、〈陽朔山水〉、〈山墨山水〉、〈寫陳擅詩意〉、〈嘉陵江上小景卷〉、〈坐年楓林百疊秋〉、〈擬米南宮意〉、〈山水詩軸酬君量〉、〈蜀江玉壘關寫景〉。
1949	86	杭州、太泉、靈峰	在杭州，中華全國美術工作者協會成立，被選為委員，被並聘為中共全國第一屆美術展覽會審查委員。赴四川峨眉山太泉、浙江雁蕩山靈峰寫生。作〈潭渡村圖〉、〈梅竹雙清圖〉、〈內伶仃風景〉、〈雲山疊翠〉、〈湖濱紀遊〉、〈新安江舟中所見〉、〈西湖棲霞嶺南望〉、〈仙山樓閣〉、〈黃山異卉軸〉。
1950	87	杭州	國立杭州藝術專科學校改稱中央美術學院華東分院，仍任教授。遷居棲霞嶺 32 號（即今黃賓虹紀念室）。被選為浙江省人民代表。往杭州棲霞嶺、孤山、玉泉、靈隱、天竺等處寫生。撰寫〈宣歙書畫家傳〉、〈道咸畫家傳〉、〈古籀論證〉。作〈湖山爽氣圖〉、〈焦墨山水〉、〈擬王翹草蟲花卉〉、〈峰疊雲回〉、〈挹翠閣圖之二〉、〈簡筆山水〉、〈雁宕瀧湫實景〉、〈青城樵者〉。
1951	88	杭州	不時至葛嶺、孤山、玉泉、靈隱、天竺等處寫生。10 月，赴北京出席中共全國政協會議。

1952	89	杭州	秋，雙目白內障日漸嚴重，視力減退，仍借放大鏡讀書、寫作、作畫不輟。作〈黃山風景〉、〈黃山松谷白龍潭〉、〈設色長卷〉、〈殊音閣摹印圖〉、〈湖山欲雨圖〉、〈山水〉、〈黃山鳴弦泉〉、〈湖舍晴初〉、〈擬色安吳〉。
1953	90	杭州	新春，中央美術學院華東分院與中國美術家協會浙江分會聯合舉行慶壽會。會上，華東行政委員會文化局授予「中國人民優秀的畫家」榮譽稱號，並展出自作書畫及部分收藏文物。6 月，白內障摘除，雙目復明，又自訂「賓虹畫學日課節目」。9 月，當選中共中國美術家協會理事。被聘為中央民族美術研究所所長，因病未赴。作〈南嶽山水圖〉慶毛主席六十壽、〈松柏同春〉為老農余炳如慶壽、〈芙蓉軸〉、〈神仙伴侶〉、〈新安江舟行所見〉、〈江上歸帆〉、〈橫槎江上〉、〈焦墨山水〉、〈蜀山圖〉、〈江樹圖〉、〈永康山〉、〈練江南岸〉、〈題贈怒庵山水扇面〉、〈羚羊峽〉、〈擬鄒衣白慎山水〉。
1954	91	杭州、上海	在杭州。羅馬尼亞、捷克、匈牙利、波蘭等國畫家來訪，暢談中國畫理畫法，並對客揮毫作畫。4 月，赴上海出席華東美術家協會成立大會，當選為副主席。9 月，再赴上海，出席華東美協舉辦的「黃賓虹先生作品觀摩會」，將一百餘件展品全部捐獻。是年，撰寫〈畫學篇釋義〉一文。作〈蜀江歸舟〉、〈雲谷寺曉望〉、〈澄懷觀化〉、〈西溪草堂〉、〈青城宵深〉、〈富春覽勝〉、〈蒼靄靜籟〉、〈新安江紀遊〉、〈風岩曲流〉、〈疊嶂幽林〉、〈敘州對岸〉、〈清涼台西望〉、〈舟山〉等。
1955	92	杭州	2 月，胃部不適，仍勉強作畫，其間還常與來訪者談畫，提出寫意的山水作品好像爆蟮片，要油多、

			火烈、手快。3 月，病勢加重。由校方護送至杭州市第一人民醫院，確診為末期胃癌，住院治療。在半睡半醒時，猶用手指在被上點畫勾勒，說是在畫山水、畫梅花。3 月 25 日凌晨，在杭州第一人民醫院逝世。家屬遵照其遺志將全部所藏書畫、書籍、玉、銅、瓷、磚石等文物及手稿等捐獻國家，並將先生安葬於杭州市郊南山公墓。

四、潘天壽年表[4]

年代	年歲	活動地方	主要藝術活動
1897	1	浙江寧海	3 月 14 日出生於寧海冠莊村。
1903	7	寧海	入村中讀私塾。常臨摹《三國演義》、《水滸傳》等小說插圖。
1910	14	寧海	入縣城小學讀書。常臨摹《芥子園畫譜》及各種字帖。
1915	19	杭州	考入浙江省第一師範學校，得名師經亨頤、李叔同、夏丏尊等薰陶；常去裱畫店觀摩畫，課餘自學國畫。
1920	24	寧海	師範畢業，因經濟因素回寧海正學高小教書。作〈晚山開打一疏鐘〉、〈疏林寒鴉〉
1921	25	寧海	作〈月藤〉、〈絕壁凌霄〉
1922	26	寧海	作〈禿頭僧圖〉、〈濟公和大象〉
1923	27	上海	改名天授為「天壽」，畫上亦開始署名「阿壽」。在上海女子職業學校任教半年，後到上海美專教授中國畫、中國畫史。結識吳昌碩、黃賓虹等前輩名家。吳昌碩贈篆書對聯「天驚地怪見落筆，巷語街談總入詩」及一首七古長詩嘉勉。詩中讚其「年僅弱冠才斗量」，但也委婉指出「只恐荊棘叢中行太速，一跌須防墮深谷，壽乎壽乎愁爾獨。」作〈墨荷〉。
1924	28	上海	常參加各種美術展覽，觀摩古今書畫；著重寫意花鳥，又攻山水畫。作〈指墨馬〉。
1926	30	杭州	與友人共創辦上海新華藝術專科學校；7 月正式出版《中國繪畫史》。

4　參閱潘公凱等編輯委員會編：《潘天壽書畫集》（杭州：浙江人民美術出版社，1996年）；盧炘編：《潘天壽》（石家莊：河北教育出版社，2000 年）的年表簡編統整而成。

1928	32	杭州	開始署名「懶頭陀」。西湖藝術院創辦，在杭州國立西湖藝術院任教。後改為國立杭州藝術專科學校，受聘為國畫系主任教授。作〈緋袍圖〉、〈行乞圖〉。
1929	33	杭州	開始署名三門灣人。赴日本考察藝術教育。作〈擬苦瓜山水〉、〈西湖〉。
1930	34	杭州	作〈山中一夜雨〉、〈幽谷〉。
1931	35	杭州	作〈江洲夜泊〉、〈遠浦歸帆〉、〈梅蘭竹〉。
1932	36	杭州	與吳茀之、張振鐸等組織「白社畫會」，主張以揚州畫派的革新精神從事國畫創作，《白社畫冊》第一集出刊。作〈擬石濤山水〉、〈魚鷹〉、〈禿鷲〉、〈鎮海海口〉、〈映日荷花〉。
1933	37	杭州	開始署名「懶道人」。作〈松瀑竹排〉、〈夕陽山外山〉、〈竹石〉。
1934	38	杭州	《白社畫冊》第二集出刊，遊黃山寫長詩記遊。作〈蘭菊竹〉等。
1935	39	杭州	《中國繪畫史》列為大學叢書。遊富春江，並寫長詩記遊。作〈冬讀圖〉、〈處處可桑麻〉。
1936	40	杭州	作〈松山〉、〈石榴〉、〈鴉石〉、〈墨貓〉。
1937	41	浙江江西	抗日戰爭爆發，隨杭州藝專輾轉內遷，在十年安定的教學生涯所創作和收藏的中國書畫因未攜而遭損毀。
1938	42	湖南沅陵	繼續內遷至沅陵。整理舊詩搞，編成《詩剩》一冊。杭州藝專與北平藝專合併為國立藝專。作〈鳥石〉。
1939	43	雲南昆明	繼續內遷至昆明，國立藝專中西畫分科，潘天壽主持中國畫教學。作〈荷花鴛鴦〉。
1940	44	四川重慶	國立藝專遷四川壁山出任教務長。
1941	45	四川重慶	作〈禿筆山水〉、〈山居圖〉。
1942	46	浙江雲和	曾任東南聯合大學、濟南大學、英士大學教授。作〈菊石〉。
1943	47	浙江雲和	

1944	48	重慶	開始署名「禿壽」、「心阿蘭若主持」任國立藝專校長兼國畫系主任。離浙前，《聽天閣詩存》結集出版。作〈松居圖〉、〈墨松〉、〈竹石〉、〈一天微雨〉。
1945	49	重慶	在昆明開個人畫展。北京藝專從國立藝專分出，遷至北平。作〈江波圖〉、〈夜泊圖〉、〈竹石扇面〉。
1946	50	杭州	開始署名「頤者」。隨藝專從重慶遷回杭州。作〈秋菊〉、〈水仙〉。
1947	51	杭州	辭去國立藝專校長職務，專心致力於教學和創作。作〈筆外之筆山水〉、〈竹石〉。
1948	52	杭州	開始署名「大頤」。作〈松鷹圖〉、〈濠梁觀魚圖〉、〈柏園圖〉、〈讀經僧圖〉、〈萱花睡貓〉、〈鷹石〉。
1949	53	杭州	開始署名「壽」。杭州國立藝專任國畫專員。作〈水牛〉、〈耕罷〉。
1950	54	杭州	國立藝專改名為中央美術學院華東分院。中西畫合併成繪畫系，中國畫被漠視。隨校下鄉，深入生活。作〈爭繳農業稅〉、〈訪問貧雇農〉。
1951	55	杭州、皖北	隨校去皖北參加土改。
1953	57	杭州	開始署名「大頤壽者」。參加第二次全國文藝代表大會。作〈松梅群鴿圖〉、〈青蛙竹石〉、〈松帆〉。
1954	58	杭州	作〈之江一截〉、〈北高峰〉、〈晚風〉。
1955	59	杭州	赴雁蕩山寫生。作〈靈巖洞一角〉、〈梅雨初晴〉、〈荷塘〉。
1956	60	杭州	中央美院華東分校恢復國畫系。《顧愷之》完稿，由上海美術人民出版。作〈揚帆〉、〈越王台〉、〈公賀年喜〉。
1957	61	杭州	任華東美術學院副院長。華東分院改為浙江美術學

			院。撰寫〈中國畫題款之研究〉、〈談談中國傳統繪畫的風格〉。作〈山瑩瑩水瑩瑩〉、〈記寫雁蕩山花〉。
1958	62	杭州	任浙江省美協籌委會主任。被選為第一屆全國人民大表大會大表。被聘為蘇聯藝術科學院名譽院士。作〈春酣〉、〈鐵石帆遠圖〉、〈露氣〉、〈禿鷲〉。
1959	63	杭州	開始署名「雷婆頭峰」、「壽者」。當選為第二屆全國人大代表。任浙江美術學院院長。作〈記寫百丈岩松〉、〈晴晨圖〉、〈江山如此多嬌〉、〈映日荷花別樣紅〉。
1960	64	杭州	開始署名「雷婆頭峰老壽」。任中國美協副主席。赴雁蕩山。作〈小龍湫下一角圖〉、〈百花齊放圖〉、〈松石〉、〈朝霞〉、〈初晴〉。
1961	65	杭州	開始署名「雷婆頭峰萬丈壽」、「頤」。任浙江省美協主席，參加全國文科教材會議，提出中國畫應分人物、花鳥、山水三科學習的教學改革建議。作〈雨后千山鐵鑄成〉、〈削壁蒼鷹〉、〈擬倪高士圖〉。
1962	66	杭州	「潘天壽畫展」在杭州、北京展出，共 91 幅。在素描教學討論會上，強調中國畫一定要建立自己的造型基礎，主張以傳統的白描、雙鉤練習座位中國畫基礎訓練的教學方法；吸收西方素描的速寫，加強寫生、臨摹等訓練；使中國畫教學出現新面貌。作〈記寫雁蕩山花〉、〈雨霽圖〉、〈欲雪〉、〈秋酣〉、〈鷹〉、〈日色與朝霞〉、〈梅月圖〉、〈寒鴉〉、〈黃山松〉。
1963	67	杭州	《潘天壽書畫集》由上海人美出版，共 84 幅。整理《聽天閣詩存》。任中國書法代表副團長，訪問日本。作〈雁蕩山花〉、〈松岩圖〉、〈秋晨〉、〈先春花已到梅枝〉、〈無限風光圖〉、〈日色花

			光〉。
1964	68	杭州	開始署名「東越頤者」。當選為第三屆全國人大代表。在香港舉辦個人畫展。作〈雨后千山鐵鑄成〉、〈松岩圖〉、〈泰山圖〉、〈勁松〉、〈指墨雞石〉、〈蛙〉。
1965	69	杭州	開始署名「東越壽者」。隨院去紹興參加社教工作。作〈墨蟹〉、〈秋光爛漫〉。
1966	70	杭州	開始署名「東越大頤」。被誣為「反動學術權威」，遭受迫害。作〈梅月圖〉、〈野菊〉。
1969	73	杭州	被押往家鄉寧海去批鬥，跪在雪地上接受「改造」，極其悲憤。返回杭州的歸途中，他撿到一張香煙殼紙，在背面寫下四句詩：「莫嫌籠縶窄，心如天地寬。是非在羅織，自古有沉冤。」
1971	75	杭州	9月5日不幸逝世。

徵引及參考資料

（依出版時間先後順序排列）

一、古籍（先依朝代，後依出版時間排列）

（漢）揚雄撰，嚴一萍選輯：《法言》（臺北：藝文印書館，1967 年）。

（漢）許慎撰，（清）段玉裁注，（民國）魯實先正補：《說文解字注》（臺北：黎明文化事業公司，1974 年）。

（漢）毛傳，（漢）鄭箋，（唐）孔穎達疏：《毛詩注疏》（據嘉慶二十年重刊宋本。臺北：藝文印書館，1997 年）。

（漢）徐幹：《中論》（據四部叢刊景明嘉靖本。合肥：黃山書社，2008 年）。

（漢）班固撰，（清）王先謙補注：《漢書補注》（據清光緒刻本。合肥：黃山書社，2008 年）。

（魏）王弼等著，大安出版社編輯部編輯：《老子四種》（臺北：大安出版社，1999 年）。

（魏）王弼，（晉）韓康伯著，大安出版社編輯部編輯：《周易王韓注》（臺北：大安出版社，1999 年）。

（魏）劉劭原著：《人物志》，李崇智：《人物志校箋》（成都：巴蜀書社，2001 年）。

（晉）陶淵明著，龔斌校箋：《陶淵明集校箋》（臺北：里仁書局，2007 年）增訂一版。

（晉）陸機：《陸士衡文集》（據清嘉慶宛委別藏本。合肥：黃山書社，2008 年）。

（南朝）劉勰撰，（清）黃叔琳注，王雲五主編：《文心雕龍》（臺北：臺灣商務印書館，1968 年）。

（南朝）謝赫：《古畫品錄》（據明津逮秘書本。合肥：黃山書社，2008 年）。

（唐）張彥遠撰，（明）毛晉訂：《歷代名畫記》（據四庫全書本。臺北：臺灣商務印書館，1971 年）。

（唐）李頎：《古今詩話》，郭紹虞輯：《宋詩話輯佚》（北京：中華書局，1980 年）。

（唐）杜甫著，（清）楊倫箋注：《杜詩鏡銓》（臺北：華正書局，2000 年）。

（唐）張彥遠：《法書要錄》（據清文淵閣四庫全書本。合肥：黃山書社，2008 年）。

（唐）韓愈著，（清）方世舉箋注，郝潤華、丁俊麗整理：《韓昌黎詩集編年箋注》
　　（北京：中華書局，2012 年）。

（宋）蘇軾撰，楊家駱主編：《蘇東坡全集》（臺北：世界書局，1964 年）。

（宋）蘇軾：《東坡題跋》（據明津逮秘書本。臺北：臺灣商務印書館，1965 年）。

宋人撰，（明）毛晉訂：《宣和畫譜》（據明津逮秘書本。臺北：臺灣商務印書館，
　　1971 年）。

（宋）郭若虛撰，（明）毛晉訂：《圖畫見聞誌》（據明掃葉山房影本。臺北：廣文書
　　局，1973 年）。

（宋）鄧椿：《畫繼》（據遼寧省圖書館藏宋刻本原大影印。北京：中華書局，1985
　　年）。

（宋）蘇軾撰，孔凡禮點校：《蘇軾文集》（北京：中華書局，1986 年）。

（宋）朱熹著：《四書章句集注》（臺北：大安出版社，1996 年）。

（宋）歐陽修撰，李逸安點校：《歐陽修全集》（北京：中華書局，2001 年）。

（宋）歐陽修等編撰：《新唐書》（據清乾隆武英殿刻本。合肥：黃山書社，2008
　　年）。

（宋）沈括：《夢溪筆談》（據明崇禎刊本。合肥：黃山書社，2008 年）。

（宋）吳自牧：《夢粱錄》（據清學津討原本。合肥：黃山書社，2008 年）。

（宋）孟元老：《東京夢華錄》（據清文淵閣四庫全書本。合肥：黃山書社，2008
　　年）。

（宋）周密：《武林舊事》（據民國景明寶顏堂秘笈本。合肥：黃山書社，2008 年）。

（元）夏文彥撰，王雲五主編：《圖繪寶鑑》（臺北：臺灣商務印書館，1956 年）。

（明）何良俊：《四友齋叢說》（據萬曆刻足本。北京：中華書局，1959 年）。

（明）徐渭撰：《徐渭集》（北京：中華書局，1983 年）。

（明）文震亨撰，陳植編：《長物志校注》（南京：江蘇科學技術出版社，1984 年）。

（明）文徵明撰，周道振輯校：《文徵明集》（上海：上海古籍出版社，1987 年）。

（明）黃省曾：《明人百家》（據上海掃葉山房 32 開楷書石印本影印。上海：上海文藝
　　出版社，1990 年）。

（明）劉侗、于奕正：《帝京景物略》（據明崇禎刻本。北京：北京古籍出版社，2000
　　年）。

（明）唐錦：《上海志》（據明弘治刻本。合肥：黃山書社，2008 年）。

（明）顧起元：《客座贅語》（據明萬曆四十六年自刻本。合肥：黃山書社，2008

年）。

（明）姜紹書：《無聲詩史》（據清康熙觀妙齋刻本。合肥：黃山書社，2008 年）。

（明）湯顯祖：《玉茗堂全集》（據明天啟刻本。合肥：黃山書社，2008 年）。

（明）袁宏道：《袁中郎全集》（據明崇禎刊本。合肥：黃山詩社，2008 年）。

（明）張岱：《陶庵夢憶》（據清乾隆五十九年刻本。合肥：黃山書社，2008 年）。

（明）李贄撰，張建業、張岱注：《李贄全集注》（北京：社會科學文獻出版社，2010 年）。

（明）文震亨撰，陳劍點校：《長物志》（杭州：浙江人民出版社，2011 年）。

（明）董其昌著，印曉峰點校：《畫禪室隨筆》（上海：華東師範大學出版社，2012 年）。

（明）張岱撰，欒保群注：《嫏嬛文集》（北京：故宮博物院，2012 年）。

（清）葛元煦：《滬遊雜記》（臺北：廣文書局，1968 年）。

（清）王韜：《瀛壖雜誌》（臺北：廣文書局，1969 年）。

（清）富察敦崇：《燕京歲時記》（臺北：廣文書局，1970 年）再版。

（清）沈宗騫撰，史怡公標點註譯：《芥舟學畫編》（香港：中華書局香港分局，1974 年）。

（清）蔣寶齡：《墨林今話》（據板藏映雪艸廬影印。臺北：學海出版社，1975 年）。

（清）焦竑：《焦氏澹園集》（臺北：偉文出版社，1977 年）。

（清）孫希旦撰，沈嘯寰、王星賢點校：《禮記集解》上下（臺北：文史哲出版社，1990 年）。

（清）李斗：《揚州畫舫錄》（臺北：世界書局，1999 年）二版。

（清）郭慶藩輯：《莊子集釋》（臺北：頂淵文化事業公司，2001 年）。

（清）葉夢珠撰，來新夏點校：《閱世編》（北京：中華書局，2007 年）。

（清）王先謙撰：《荀子集解》（臺北：藝文印書館，2007 年）。

（清）震鈞：《天咫偶聞》（據清光緒刻本。合肥：黃山書社，2008 年）。

（清）年希堯：《視學》（據清雍正刻本。合肥：黃山書社，2008 年）。

（清）陸時化：《吳越所見書畫錄》（據清乾隆懷烟閣刻本。合肥：黃山書社，2008 年）。

（清）吳歷：《墨井畫跋》（據康熙陸道淮飛霞閣刻本。合肥：黃山書社，2008 年）。

（清）鄒一桂：《小山畫譜》（據清粵雅堂叢書本。合肥：黃山書社，2008 年）。

（清）姚元之：《竹葉亭雜記》（據清光緒十九年姚虞卿刻本。合肥：黃山書社，2008 年）。

（清）沈垚：《落帆樓文集》（據民國吳興叢書本。合肥：黃山書社，2008 年）。

（清）楊逸著，印曉峰點校：《海上墨林》（據豫園書畫善會於民國十八年續印之足本
　　　標點整理。上海：華東師範大學出版社，2009年）。

二、四大家專著

（一）吳昌碩

吳昌碩：《缶廬集》（臺北：文海出版社，1984年）。

吳昌碩著，吳東邁編：《吳昌碩談藝錄》（北京：人民美術出版社，1993年）。

吳昌碩作，王之海、穆美華編輯：《中國近現代名家畫集‧吳昌碩》（臺北：錦繡出版
　　　事業公司，1993年）。

吳昌碩著，上海書畫出版社編：《吳昌碩自書元蓋寓廬詩稿》（上海：上海書畫出版
　　　社，2005年）。

吳昌碩著，童音點校：《吳昌碩詩集》（上海：華東師範大學出版社，2009年）。

（二）齊白石

齊白石著，澍群選注：《齊白石題畫詩選注》（長沙：湖南美術出版社，1987年）。

齊白石作，趙春堂、穆美華編輯：《中國近現代名家畫集‧齊白石》（臺北：錦繡出版
　　　事業公司，1993年）。

齊白石著，王振德、李天麻編：《齊白石談藝錄》（鄭州：河南美術出版社，1998
　　　年）。

齊白石著，徐改編：《齊白石畫論》（鄭州：河南美術出版社，1999年）。

齊白石：《白石老人自述‧插圖珍藏本》（臺北：臉譜出版社，2001年）。

齊良遲主編：《齊白石文集》（北京：商務印書館，2004年）。

齊白石著：《齊白石詩集》（桂林：廣西師範大學出版社，2009年）。

（三）黃賓虹

黃賓虹、鄧實：《美術叢書》全三十冊（臺北：藝文出版社，1975年）。

黃賓虹：《黃賓虹畫語錄》（臺北：華正書局，1986年）。

黃賓虹等著：《中國書畫論集》（臺北：華正書局，1986年）。

黃賓虹作，董雨萍、穆美華編輯：《中國近現代名家畫集‧黃賓虹》（臺北：錦繡出版
　　　事業公司，1993年）。

黃賓虹著，浙江省博物館編：《黃賓虹文集》全六冊（上海：上海書畫出版社，1999
　　　年）。

黃賓虹：《黃賓虹自述》（北京：文化藝術出版社，2006年）。

（四）潘天壽

潘天壽：《中國繪畫史》（上海：上海人民美術出版社，1983 年）。

潘天壽：《歷代畫家評傳・唐前》（香港：中華書局香港分局，1986 年）。

潘天壽：《歷代畫家評傳・元》（香港：中華書局香港分局，1986 年）。

潘天壽：《潘天壽畫論》（臺北：華正書局，1986 年）。

潘天壽著，葉尚青輯：《潘天壽論畫筆錄》（臺北：丹青圖書公司，1986 年）。

潘天壽：《潘天壽美術文集》（臺北：丹青圖書公司，1987 年）。

潘公凱等編輯委員會編：《潘天壽書畫集》上、下冊（杭州：浙江人民美術出版社，
　　1996 年）。

潘天壽著，潘公凱編：《潘天壽談藝錄》（臺北：中華文物學會，1997 年）。

潘天壽著，盧炘、俞浣萍編：《潘天壽詩存校注》（杭州：杭州中國美術學院出版社，
　　1997 年）。

潘天壽著，徐建融編：《潘天壽藝術隨筆》（上海：上海文藝出版社，2001 年）。

潘天壽著，王翼奇等校注：《潘天壽詩集注》（杭州：浙江古籍出版社，2009 年）。

三、前人研究四大家論著

馬璧編撰：《齊白石父子軼事、書畫》（臺北：新文豐出版公司，1979 年）。

談錫永編：《潘天壽畫集》（臺北：藝術家出版社，1980 年）。

汪己文編：《賓虹書簡》（上海：上海人民出版社，1988 年）。

齊佛來：《我的祖父白石老人》（西安：西北大學出版社，1988 年）。

盧炘選編：《潘天壽研究》第一集（杭州：浙江美術學院出版社，1989 年）。

趙志均：《黃賓虹年譜》（北京：人民美術出版社，1990 年）。

孫克：《中國巨匠美術週刊・黃賓虹》（臺北：錦繡出版事業公司，1992 年）。

張浣梅：《齊白石：中國近代畫壇的奇葩》（臺北：幼獅文化出版公司，1992 年）。

盧炘等編：《吳昌碩、齊白石、黃賓虹、潘天壽四大家研究》（杭州：浙江美術學院出
　　版社，1992 年）。

崔峻豪：《齊白石篆刻藝術的研究》（臺北：文史哲出版社，1992 年）。

翰墨軒編輯部編輯：《吳昌碩特集》（香港：翰墨軒出版社，1993 年）。

翰墨軒編輯部編輯：《吳昌碩山水人物特集》（香港：翰墨軒出版社，1993 年）。

齊良遲口述，盧節整理：《父親齊白石和我的藝術生涯》（北京：海潮出版社，1993
　　年）。

王裕安、蔡佩欣編輯：《中國近現代名畫家・潘天壽》（臺北：錦繡出版事業公司，
　　1994 年）。

劉江：《吳昌碩篆刻藝術研究》（杭州：西泠印社，1995 年）。

馬繼革著：《巨匠與中國名畫‧吳昌碩》（臺北：臺灣麥克公司，1996 年）。

盧炘著：《巨匠與中國名畫‧潘天壽》（臺北：臺灣麥克公司，1996 年）。

駱堅群著：《巨匠與中國名畫‧黃賓虹》（臺北：臺灣麥克公司，1996 年）。

郎紹君、郭天民主編：《齊白石全集》（長沙：湖南美術出版社，1996 年）。

王春立著：《巨匠與中國名畫‧齊白石》（臺北：臺灣麥克公司，1997 年）。

吳長鄴：《我的祖父吳昌碩》（上海：上海書店出版社，1997 年）。

徐虹：《潘天壽傳》（臺北：中華文物學會，1997 年）。

許禮平主編：《中國近代名家書畫全集 23 潘天壽/人物　山水》（香港：翰墨軒出版
　　　社，1997 年）。

許禮平主編：《中國近代名家書畫全集 23 潘天壽/花卉》（香港：翰墨軒出版社，1997
　　　年）。

許禮平主編：《中國近代名家書畫全集 23 潘天壽/翎毛》（香港：翰墨軒出版社，1997
　　　年）。

許禮平主編：《中國近代名家書畫全集 23 潘天壽/冊頁》（香港：翰墨軒出版社，1997
　　　年）。

盧炘選編：《潘天壽研究》第二集（杭州：浙江美術學院出版社，1997 年）。

王家誠：《吳昌碩傳》（臺北：國立故宮博物院，1998 年）。

齊良遲主編：《齊白石藝術研究》（北京：商務印書館，1999 年）。

白巍：《齊白石——詩畫印全才的藝苑奇葩》（臺北：水星文化出版社，1999 年）。

王魯湘：《中國名畫家全集‧黃賓虹》（臺北：藝術家出版社，2001 年）。

盧炘編著：《潘天壽》（石家莊：河北教育出版社，2001 年）。

徐建融選編：《潘天壽藝術隨筆》（上海：上海文藝出版社，2001 年）。

朱光潛：《西方美學史》（臺北：頂淵文化事業公司，2001 年）。

梅墨生編著：《中國名畫家全集‧吳昌碩》（臺北：藝術家出版社，2003 年）。

徐改編著：《中國名畫家全集‧齊白石》（臺北：藝術家出版社，2003 年）。

李祥林編著：《中國書畫名家畫語圖解‧齊白石》（北京：中國人民大學出版社，2003
　　　年）。

楊櫻林編著：《中國書畫名家畫語圖解‧黃賓虹》（北京：中國人民大學出版社，2003
　　　年）。

楊成寅、林文霞編著：《中國書畫名家畫語圖解‧潘天壽》（北京：中國人民大學出版
　　　社，2003 年）。

光一：《吳昌碩題畫詩箋評》（杭州：浙江人民出版社，2003 年）。

盧炘：《大筆淋漓：潘天壽傳》（杭州：杭州出版社，2004 年）。

盧炘等著：《名家書畫辨偽匯輯——齊白石、黃賓虹、潘天壽、傅抱石、陸儼少》（臺北：典藏藝術家庭公司，2004 年）。

吳晶：《百年一缶翁：吳昌碩傳》（杭州：浙江人民出版社，2005 年）。

王中秀編著：《黃賓虹年譜》（上海：上海書畫出版社，2005 年）。

盧炘：《現代名家翰墨鑑藏叢書叢書・潘天壽》（杭州：西冷印社，2005 年）。

盧輔聖主編：《「朵雲」第六十四集・黃賓虹研究》（上海：上海書畫出版社，2005 年）。

黃賓虹全集編輯委員會編：《黃賓虹全集》（濟南：山東美術出版社，2006 年）。

郝興義編著：《潘天壽》（太原：山西教育出版社，2006 年）。

胡適編著：《章實齋、齊白石年譜》（合肥：安徽教育出版社，2006 年）。

邢捷：《吳昌碩書畫鑒定》（天津：天津人民出版社，2010 年）。

國立歷史博物館編輯委員會編輯：《人巧勝天：齊白石書畫展：遼寧省博物館藏精品》（臺北：國立歷史博物館，2011 年）。

【日】松村茂樹：《吳昌碩研究》（東京都：研文出版，2009 年）。

四、其他相關專著

吳虞：《吳虞文錄》（上海：亞東圖書館，1921 年）。

俞寄凡譯述：《近代西洋繪畫》（上海：商務印書館，1924 年）。

呂澂著，教育雜誌社編纂：《晚近美學說和美的原理》（上海：商務印書館，1925 年）。

呂澂：《現代美學思潮》（上海：商務印書館，1931 年）。

呂澂：《美學淺說》（上海：商務印書館，1931 年）。

倪貽德：《西洋畫概論》（上海：現代書局，1933 年）。

諸宗元著，王雲五主編：《中國畫學淺說》（上海：商務印書館，1935 年）。

俞劍華：《中國繪畫史》上下冊（北京：商務印書館，1937 年）。

梁啟超：《飲冰室合集》（上海：中華書局，1941 年）。

李長之：《中國畫論體系及其批評》（重慶：獨立出版社，1944 年）。

陳抱一：《洋畫欣賞及美術常識》（臺北：世界書局，1945 年）。

楊家駱主編：《篆刻學》（臺北：世界書局，1962 年）。

徐復觀：《中國藝術精神》（臺北：臺灣學生書局，1966 年）。

李霖燦：《中國畫史研究論集》（臺北：臺灣商務印書館，1970 年）。

錢穆：《中國文化精神》（臺北：三民書局，1971 年）。

中國書畫研究資料社編：《畫史叢書》（臺北：文史哲出版社，1974年）。

徐復觀：《中國人性論史》（臺北：臺灣學生書局，1975年）二版。

張溉：《通才修養論》（臺北：中央文物，1976年）。

康有為：《萬木草堂藏畫目》（臺北：文史哲出版社，1977年）。

錢穆：《中國學術通論》（臺北：臺灣學生書局，1977年）。

呂佛庭：《中國書畫源流》（臺北：華正書局，1978年）。

唐君毅：《唐君毅全集》（臺北：臺灣學生書局，1978年）再版。

胡佩衡等著：《歷代畫家評傳》（香港：中華書局香港分局，1979年）。

劉文潭：《西洋美學與藝術批評》（臺北：環宇出版社，1979年）。

鄒依仁：《舊上海人口變遷的研究》（上海：上海人民出版社，1980年）。

黃苗子：《古美術論集》（北京：人民美術出版社，1980年）。

顏娟瑛：《藍瑛與仿古繪畫》（臺北：國立故宮博物院，1980年）。

宗白華：《美學散步》（上海：上海人民出版社，1981年）。

王國維：《人間詞話・第六十則》（臺北：天龍出版社，1981年）再版。

郭繼生編：《美感與造形》（臺北：聯經出版事業公司，1982年）。

朱光潛：《西方美學史》上下卷（臺北：漢京文化事業公司，1982年）。

朱光潛：《詩論》（臺北：漢京文化事業公司，1982年）。

宗白華：《美學的散步》（臺北：洪範書店：1982年）二版。

北京大學哲學系注：《荀子新注》（臺北：里仁書局，1983年）。

俞劍華編：《中國畫論類編》（臺北：華正書局，1984年）。

徐雪韻等編：《上海近代社會經濟發展概況（1882-1931）》（上海：上海社會科學院出版，1985年）。

周駿富輯：《清代傳記叢刊》（臺北：明文書局，1985年）。

周積寅編著：《中國畫論輯要》（南京：江蘇美術出版社，1985年）。

顏崑陽：《莊子藝術精神析論》（臺北：華正書局，1985年）。

文海出版社編：《近代中國史料叢刊正續三編目錄》（臺北：文海出版社，1986年）。

李澤厚：《美的歷程》（臺北：蒲公英出版社，1986年）新校本。

上海市文史館文史資料工作委員會編：《上海地方史資料》五（上海：上海社會科學院出版，1986年）。

張少俠、李小山：《中國現代繪畫史》（南京：江蘇美術出版社，1986年）。

李澤厚、劉綱紀主編：《中國美學史》上下冊（臺北：谷風出版社，1987年）。

徐悲鴻著，徐伯陽、金山合編：《徐悲鴻藝術文集》上下冊（臺北：藝術家出版社，1987年）。

俞劍華：《國畫研究》（臺北：華正書局，1987 年）。

林木：《論文人畫》（上海：上海人民美術出版社，1987 年）。

余英時：《中國思想傳統的現代詮釋》（臺北：聯經出版事業公司，1987 年）。

沈柔堅主編：《中國美術辭典》（上海：上海辭書出版社，1987 年）。

淡江大學中文系編：《晚明思潮與社會變動》（臺北：弘化文化事業公司，1987 年）。

朱光潛：《朱光潛美學文集》（上海：上海文藝出版社，1987 年）。

唐君毅：《中國文化之精神價值》（臺北：正中書局，1987 年）。

郎紹君：《論中國現代美術》（南京：江蘇美術出版社，1988 年）。

張玉法：《中國現代政治史論》（臺北：東華書局，1988 年）。

郎紹君：《中國書畫鑑賞辭典》（北京：中國青年出版社，1988 年）。

林毓生：《中國意識的危機「五四」時期激烈的反傳統主義》（貴陽：貴州人民出版社，1988 年）。

楊家駱主編：《明清人題跋》上下冊（臺北：世界書局，1988 年）。

唐振常、沈恒春主編：《上海史》（上海：上海人民出版社，1989 年）。

王素峰編：《文學與藝術》（臺北：臺北市立美術館，1989 年）。

方東美：《科學哲學與人生》（臺北：黎明文化事業公司，1989 年）六版。

漢寶德等著：《中國美學論集》（臺北：南天書局，1989 年）二版。

陳師曾：《中國文人畫之研究》（臺北：中華書畫出版社，1991 年）。

雄獅西洋美術辭典編委會編譯：《西洋美術辭典》（臺北：雄獅圖書公司，1992 年）五版。

淡江大學中文所主編：《文學與美學》（臺北：文史哲出版社，1990 年）。

田曼詩：《美學》（臺北：三民書局，1990 年）四版。

戴林編著：《中國印章藝術》（北京：北京美術攝影出版社，1990 年）。

林木：《明清文人畫新潮》（上海：上海人民美術出版社，1991 年）。

何懷碩主編：《近代中國美術論集》全六冊（臺北：藝術家出版社，1991 年）。

徐書城：《繪畫美學》（北京：人民出版社，1991 年）。

季羨林：《比較文學與民間文學》（北京：北京大學出版社，1991 年）。

趙士林：《心學與美學》（北京：中國社會科學出版社，1992 年）。

高木森：《中國繪畫思想史》（臺北：東大圖書公司，1992 年）。

成復旺：《中國古代的人學與美學》（北京：中國人民大學出版社，1992 年）。

劉長林：《中國智慧與系統思維》（臺北：臺灣商務印書館，1992 年）。

戚廷貴主編：《東西方藝術辭典》（長春：吉林教育出版社，1992 年）。

牟宗三：《才性與玄理》（臺北：臺灣學生書局，1993 年）八版。

唐振常主編：《近代上海繁華》（臺北：臺灣商務印書館，1993 年）。

魯威：《市井文化》（瀋陽：遼寧教育出版社，1993 年）。

鄭明娳：《通俗文學》（臺北：揚智文化事業公司，1993 年）。

盧炘等編：《浙江美術學院中國畫六十五年》（杭州：浙江美術學院出版社，1993
　　　年）。

李公明：《廣東美術史》（廣州：廣東人民美術出版社，1993 年）。

國立故宮博物院編輯委員編輯：《十九世紀末期中西畫風的感通》（臺北：國立故宮博
　　　物院，1993 年）。

唐寶林編：《陳獨秀語萃》（北京：華夏出版社，1993 年）。

顏崑陽：《六朝文學觀念叢論》（臺北：正中書局，1993 年）。

楊家駱編：《清人畫學論著》上中下（臺北：世界書局，1993 年）四版。

楊伯峻編著：《春秋左傳注》修訂本（臺北：洪葉文化事業公司，1993 年）。

阮璞：《中國畫史論辨》（西安：陝西人民美術出版社，1993 年）。

張金鑒：《中國畫的題畫藝術》（福州：福建美術出版社，1993 年）二版。

劉俊文主編：《日本學者研究中國史論著選擇》（北京：中華書局，1993 年）。

饒宗頤：《畫䫻——國畫史論集》（臺北：時報文化出版企業公司，1993 年）。

唐君毅：《中國文化之精神價值》（臺北：正中書局，1994 年）。

郭廷以：《近代中國史綱》（臺北：曉園出版社，1994 年）。

劉昌元：《西方美學導論》（臺北：聯經出版事業公司，1994 年）二版。

龔鵬程：《晚明思潮》（臺北：里仁書局，1994 年）。

李超：《上海油畫史》（上海：上海人民美術社，1995 年）。

康有為著，康保延編整：《康南海先生詩集》（臺北：中國丘海學會，1995 年）。

皮朝綱主編：《中國美學體系論》（北京：語文出版社，1995 年）。

鄭承奇：《孔子與中國美學》（濟南：齊魯書社，1995 年）。

王爾敏：《近代中國思想史論》（臺北：臺灣商務印書館，1995 年）。

李澤厚：《美學四講》（臺北：三民書局，1996 年）。

葉朗：《中國美學史》（臺北：文津出版社，1996 年）。

巴東：《張大千研究》（臺北：國立歷史博物館，1996 年）。

趙伯陶：《市井文化與市民心態》（武漢：湖北教育出版社，1996 年）。

楊儒賓、黃俊傑編：《中國古代思維方式探索》（臺北：正中書局，1996 年）。

何恭上著：《近代西洋繪畫》（臺北：藝術圖書公司，1996 年）再版。

楊身源、張弘昕編著：《西方畫論輯要》（南京：江蘇美術出版社，1997 年）。

潘公凱：《限制與拓展——關於現代中國畫的思考》（臺北：中華文物學會，1997

年）。

潘運告主編：《漢魏六朝書畫論》（長沙：湖南美術出版社，1997 年）。

何志明、潘運告編著：《唐五代畫論》（長沙：湖南美術出版社，1997 年）。

李來源、林木編：《中國古代畫論發展史實》（上海：上海人民美術出版社，1997
　　年）。

季羨林：《東西方文化議論集》（北京：經濟日報出版社，1997 年）。

陳傳席：《中國繪畫美學史》上下冊（北京：北京人民美術出版社，1998 年）。

何懷碩：《大師的心靈》（臺北：立緒文化事業公司，1998 年）。

舒士俊：《水墨的詩情：從傳統文人畫到現代水墨畫》（上海：復旦大學出版社，1998
　　年）。

李鑄晉、萬青力：《中國現代繪畫史·晚清之部》（臺北：石頭出版社，1998 年）。

陳榮華：《葛達瑪詮釋學與中國哲學的詮釋》（臺北：明文出版社，1998 年）。

文海出版社編：《近代中國史料叢刊正續三編目錄》（臺北：文海出版社，1998 年）。

劉海石選注：《清人題畫詩選注》（瀋陽：遼海出版社，1998 年）。

郭小平著：《杜威》（香港：中華書局，1998 年）再版。

朱國棟、王國章主編：《上海商業史》（上海：上海財經大學出版社，1999 年）。

崔普權：《老北京的玩樂》（北京：北京燕山出版社，1999 年）。

徐城北：《老北京》（南京：江蘇美術出版社，1999 年）。

李澤厚、劉再復：《告別革命：二十世紀中國對談錄》（臺北：麥田出版公司，1999
　　年）。

楊新、班宗華等著：《中國繪畫三千年》（臺北：聯經出版事業公司，1999 年）。

楊勇編著：《世說新語校箋》（臺北：正文出版社，1999 年）。

胡適撰文，周質平編譯：《不思量自難忘：胡適給韋蓮司的信》（臺北：聯經出版事業
　　公司，1999 年）。

王崗：《浪漫情感與宗教精神：晚明文學與文化思潮》（香港：天地圖書，1999 年）。

徐悲鴻著，王震編選：《徐悲鴻藝術隨筆》（上海：上海文藝出版社，1999 年）。

蔣孔陽編：《西方美學通史》全七冊（上海：上海文藝出版社，1999 年）。

周群：《儒釋道與晚明文學思潮》（上海：上海書店，2000 年）。

林木：《二十世紀中國畫研究》（廣西：廣西美術出版社，2000 年）。

毛文芳：《晚明閒賞美學》（臺北：臺灣學生書局，2000 年）。

戴嘉枋：《雅文化——中國人的生活藝術世界》（鄭州：中州古籍出版社，2000 年）。

朱棟霖、丁帆、朱曉進主編：《二十世紀文學史》上下（臺北：文史哲出版社，2000
　　年）。

單國強：《明代繪畫史》（北京：人民美術出版社，2000 年）。

薛永年、杜娟著：《清代繪畫史》（北京：人民美術出版社，2000 年）。

張玉英編：《徐悲鴻談藝錄》（鄭州：河南美術出版社，2000 年）。

王才勇：《現代審美哲學》（臺北：書林出版公司，2000 年）。

蔡豐明：《上海都市民俗》（上海：學林出版社，2001 年）。

李澤厚：《華夏美學》（桂林：廣西師範大學出版社，2001 年）。

李鑄晉、萬青力：《中國現代繪畫史：民初之部》（臺北：石頭出版社，2001 年）。

潘公凱等編：《插圖本中國繪畫史》（上海：上海古籍出版社，2001 年）。

上海書畫出版社編：《海派繪畫研究文集》（上海：上海書畫出版社，2001 年）。

錢理群、溫儒敏、吳福輝：《中國現代文學三十年》（臺北：五南圖書出版公司，2001
　　年）。

國立中興大學中國文學系主編：《通俗文學與雅正文學全國學術研討會論文集》（臺
　　中：國立中興大學中國文學系，2001 年）。

吳增基等著：《理性精神的呼喚》（上海：上海人民出版社，2001 年）。

梅墨生：《山水畫述要》（北京：北京圖書館出版社，2001 年）。

朱光潛：《西方美學史》上下卷（臺北：頂淵文化事業公司，2001 年）。

胡永芬總編輯：《藝術大師世紀畫廊》（臺北：閣林國際圖書公司，2001-2002 年）。

潘運告主編：《明代畫論》（長沙：湖南美術出版社，2002 年）。

潘運告主編：《元代書畫論》（長沙：湖南美術出版社，2002 年）。

田中陽：《百年文學與市民文化》（長沙：湖南教育出版社，2002 年）。

莫小也：《17-18 世紀傳教士與西畫東漸》（杭州：中國美術學院出版社，2002 年）。

勞思光：《新編中國哲學史》（臺北：三民書局，2002 年）重印三版。

梁漱溟：《東西文化及其哲學》（臺北：臺灣商務印書館，2002 年）。

王振復主編：《中國美學重要文本提要》上下（成都：四川人民出版社，2002 年）。

朱自清等著：《名家論藝術》（臺北：牧村圖書公司，2002 年）。

劉曦林編著：《蔣兆和》（石家莊：河北教育出版社，2002 年）。

黃文捷等編譯：《西洋繪畫 2000 年》（臺北：錦繡出版事業公司，2002 年）。

潘運告主編：《宋人畫論》（長沙：湖南美術出版社，2003 年）二版。

欒梅健、張堂錡編著：《中國現代文學概論》（臺北：五南圖書出版公司，2003 年）。

李鑄晉、萬青力：《中國現代繪畫史・當代之部》（臺北：石頭出版社，2003 年）。

范伯群、孔慶東主編：《通俗文學十五講》（北京：北京大學出版社，2003 年）。

阿英著，柯靈主編：《阿英全集》（合肥：安徽教育出版社，2003 年）。

欒梅健、張堂錡編著：《中國現代文學概論》（臺北：五南圖書出版公司，2003 年）。

高友工：《中國美典與文學研究論集》（臺北：國立臺灣大學出版中心，2004 年）。

張漢良：《比較文學理論與實踐》（臺北：東大圖書公司，2004 年）二版。

張弘：《比較文學的理論與實踐》（上海：華東師範大學出版社，2004 年）。

陳傳席：《中國繪畫理論史》（臺北：三民書局，2004 年）增訂二版。

徐建融：《元明清繪畫研究十論》（上海：復旦大學出版社，2004 年）。

金丹元：《中國藝術思維史》（上海：上海文化出版社，2004 年）。

衣若芬編：《觀看・敘述・審美：唐宋題畫文學論集》（臺北：中央研究院中國文哲研究所，2004 年）。

曹伯言整理：《胡適日記全集》（臺北：聯經出版事業公司，2004 年）。

萬青力：《萬青力美術文集》（北京：人民美術出版社，2004 年）。

李天道：《中國美學之雅俗精神》（北京：中華書局，2004 年）。

王中秀、茅子良、陳輝編著：《近現代金石書畫家潤例》（上海：上海畫報出版社，2004 年）。

史作檉：《科學・哲學與幾何學之空間表達》（臺北：印刻出版有限公司，2004 年）。

劉文潭：《美學新鑰》（臺北：臺灣商務印書館，2004 年）。

李明偉：《清末明初中國城市社會階層研究（1827-1927）》（北京：社會科學文獻出版社，2005 年）。

萬青力：《並非衰落的百年——十九世紀中國繪畫史》（臺北：雄獅圖書公司，2005 年）。

嚴善錞：《文人與畫：正史與小說中的畫家》（南京：江蘇教育出版社，2005 年）。

顏崑陽：《李商隱詩箋釋方法論——中國古典詮釋學例說》（臺北：里仁書局，2005 年）。

項楚主編：《中國俗文化研究》（成都：巴蜀書社，2005 年）。

王端廷：《從現代到後現代：西方藝術論說》（北京：中國人民大學出版社，2005 年）。

朱良志：《中國美學十五講》（北京：北京大學出版社，2006 年）。

范達明：《中國畫：浙派傳統與創新》（杭州：浙江大學出版社，2006 年）。

許紀霖、陳達凱主編：《中國現代化史》第一卷 1800-1949（上海：學林出版社，2006 年）。

顏娟英主編：《上海美術風雲：1872-1949 申報藝術資料條目索引》（臺北：中央研究院歷史語言研究所，2006 年）。

顧頡剛：《顧頡剛日記》（臺北：聯經出版事業公司，2007 年）。

洪煜：《近代上海小報與市民文化研究（1897-1937）》（上海：上海書店出版社，2007

年）。

曹聚仁：《上海春秋史》（北京：讀書・生活・新知三聯書店，2007 年）。

熊月之、周武主編：《上海：一座現代化都市的編年史》（上海：上海書店出版社，2007 年）。

巫仁恕：《品味奢華：晚明的消費社會與士大夫》（臺北：中央研究院，聯經出版事業公司，2007 年）。

方豪：《中國天主教史人物傳》（北京：宗教文化出版社，2007 年）。

康有為著，李冰濤校注：《歐洲十一國遊記》（北京：社會科學文獻出版社，2007 年）。

王耀庭主編：《傳移模寫》（臺北：國立故宮博物院，2007 年）。

蔡耀慶：《明代印學發展因素與表現之研究》（臺北：國立歷史博物館，2007 年）。

張仲禮主編：《近代上海城市研究（1840-1949 年）》（上海：上海文藝出版社，2008 年）。

洪漢鼎：《當代哲學詮釋學導論》（臺北：五南圖書出版公司，2008 年）。

楊敦堯、蘇盈龍執行編輯：《世變・形象・流風：中國近代繪畫 1796-1949》（臺北：鴻禧藝術文教基金會，2008 年）。

王伯敏：《中國繪畫通史》上下冊（北京：生活・讀書・新知三聯書店，2008 年）二版。

聶崇正：《清宮繪畫與「西畫東漸」》（北京：紫禁城出版社，2008 年）。

邵琦、孫海燕編著：《二十世紀中國畫討論集》（上海：上海書畫出版社，2008 年）。

周積寅，耿劍主編：《俞劍華美術史論集》（南京：東南大學出版社，2009 年）。

陳志椿：《中國傳統審美文化》（杭州：浙江大學出版社，2009 年）。

開啟編輯部編選：《毛澤東語錄》（臺北：開啟文化事業公司，2009 年）。

李興源：《晚明心學思潮與士風變異研究》（臺北：花木蘭文化出版社，2009 年）。

陳方正：《繼承與叛逆：現代科學為何出現於西方》（北京：生活・讀書・新知三聯書店，2009 年）。

朱立元主編：《西方美學思想史》上中下（上海：上海人民出版社，2009 年）。

劉海濱：《焦竑與晚明會通思潮》（上海：華東師範大學出版社，2010 年）。

王世襄：《中國畫論研究》上中下（桂林：廣西師範大學出版社，2010 年）。

周樹華：《西方傳統文學研究方法》（臺北：文建會，2010 年）。

王次澄、郭永吉編：《雅俗相成——傳統文化質性的變易》（桃園：國立中央大學出版中心，2010 年）。

余英時：《中國文化史通釋》（香港：牛津大學出版社，2010 年）。

石守謙：《從風格到畫意：反思中國美術史》（臺北：石頭出版社，2010 年）。

周正平：《上海藝林往事》（上海：上海辭書出版社，2010 年）。

王世襄：《中國畫論研究》上中下（桂林：廣西師範大學出版社，2010 年）。

洪漢鼎：《當代西方哲學兩大思潮》（北京：商務印書館，2010 年）。

劉方：《盛世繁華：宋代城市江南文化的繁榮與變遷》（杭州：杭州大學出版社，2011 年）。

邱培成：《描繪近代上海都市的一種方法：「小說月報」（1910-1920）與清末民初上海都市文化研究》（南京：鳳凰出版社，2011 年）。

鄭晉編著：《中式的優雅》（長沙：湖南美術出版社，2011 年）。

鍾家鼎：《守望中國書法》（海口：海南出版社，2011 年）。

戴健：《明代後期吳越城市娛樂文化與市民文學》（北京：社會科學文獻出版社，2012 年）。

戴紅賢：《袁宏道與晚明性靈文學思潮研究》（武漢：武漢大學出版社，2012 年）。

朱立元主編：《美學大辭典》（上海：上海辭書出版社，2014 年）修訂本。

【德】馬克思（Karl Marx）著，王慎明、侯外廬譯：《資本論》（北京：國際學社，1932 年）。

【俄】車爾尼雪夫斯基（Nikolay Gavrilovich Chernyshevsky）著，周揚譯：《生活與美學》（北京：人民文學出版社，1957 年）。

【英】赫黎胥（Thomas Henry Huxley）著，嚴復譯：《天演論》（臺北：臺灣商務印書館，1962 年）。

【義】列奧納多·達文西（Leonardo di ser Piero da Vinci）著，雄獅圖書編譯：《達文西論繪畫》（臺北：雄獅圖書公司，1981 年）。

【德】歌德（Johann Wolfgang von Goethe）著，程代熙、張惠民譯：《歌德的格言和感想集》（北京：中國社會科學出版社，1982 年）。

【美】尼茲貝特（Robert Nisbet）著，徐啟智譯：《西方社會思想史》（臺北：桂冠圖書公司，1982 年）。

【義】克羅齊（Benedetto Croce）著，朱光潛譯：《美學原理美學綱要》（北京：外國文學出版社，1983 年）。

【法】狄德羅（Denis Diderot）著，人民文學出版社編譯：《狄德羅美學論文選》（北京：人民文學出版社，1984 年）。

【日】小川環樹：《論中國詩》（香港：中文大學出版社，1986 年）。

【英】柯靈烏（R. G. Collingwood）著，王至元、陳華中譯：《藝術原理》（臺北：五洲出版社，1987 年）。

【英】波普（Karl Raimund Popper）著，杜汝楫、邱仁宗譯：《歷史決定論的貧困》（北京：華夏出版社，1987 年）。

【美】馬庫色（Herbert Marcuse）著，左曉斯等譯：《單面人：發達工業社會意識形態研究》（臺北：谷風出版社，1988 年）。

【俄】托爾斯泰（Leo Nikolayevich Tolstoy）著，耿濟之譯：《藝術論》（臺北：遠流出版事業公司，1989 年）。

【匈】盧卡奇（Lukács György）著，黃丘隆譯：《歷史與階級意識》（臺北：結構群文化事業公司，1989 年）。

【德】尼采（Friedrich Wilhelm Nietzsche）著，林建國譯：《查拉圖斯特拉如是說》（臺北：遠流出版事業公司，1989 年）

【美】科文（Paul A. Cohen）著；林同奇譯：《在中國發現歷史：中國中心觀在美國的興起》（臺北：稻鄉出版社，1991 年）。

【日】中村元著，徐復觀譯：《中國人之思維方法》（臺北：臺灣學生書局，1991 年）。

【美】帕瑪（Richard E. Palmer）著，嚴平譯：《詮釋學》（臺北：桂冠圖書公司，1992 年）。

【奧】波柏（K. Popper）著，莊文瑞、李英明編譯：《開放社會及其敵人》（臺北：桂冠圖書公司，1992 年）五版。

【德】康德（Immanuel Kant）著，牟宗三譯註：《判斷力之批判》（臺北：臺灣學生書局，1992 年）。

【德】漢斯－格奧爾格・加達默爾（Hans-Georg Gadamer）原著，洪漢鼎譯：《真理與方法：哲學詮釋學的基本特徵》（臺北：時報文化出版企業公司，1993 年）。

【美】阿納森（H. H. Arnason）著，鄒德依等譯：《西方現代藝術史》（天津：天津人民美術出版社，1994 年）。

【法】西維爾・巴汀（Sylvie Patin）著，張容譯：《莫內：捕捉光與色彩的瞬間》（臺北：時報文化出版企業公司，1995 年）。

【英】理查・維爾第（Richard Verdi）著，刁筱華譯：《塞尚》（臺北：遠流出版事業公司，1997 年）。

【英】約翰・柏格（John Berger）著，連德誠譯：《畢卡索的成敗》（臺北：遠流出版事業公司，1998 年）。

【德】阿多諾（Theodor Adorno）著，王柯平譯：《美學理論》（成都：四川人民出版社，1998 年）。

【法】布希亞（Jean Baudrillard）著，洪凌譯：《擬仿物與擬象》（臺北：時報文化出

版企業公司，1998 年）。

【美】薩依德（Edward Said）著，王淑燕等譯：《東方主義》（臺北：立緒文化事業公司，1999 年）。

【俄】車爾尼雪夫斯基（Nikolay Gavrilovich Chernyshevsky）著，辛未艾譯：《車爾尼雪夫斯基文學論文選》（上海：上海譯文出版社，1998 年）。

【英】蘭伯特（Rosemary Lambert）著，錢乘旦譯：《劍橋藝術史：二十世紀》（臺北：桂冠圖書公司，2000 年）。

【英】懷德海（Alfred North Whitehead）著，傅佩榮譯：《科學與現代世界》（臺北：立緒文化事業公司，2000 年）。

【美】史景遷著、溫洽溢譯：《追尋現代中國》（臺北：時報文化出版企業公司，2001 年）。

【美】珀文（Lawrence. A. Pervin）著，周榕等譯：《人格科學》（上海：華東師範大學出版社，2001 年）。

【中】徐中約著，計秋楓、朱慶葆譯：《中國近代史》（香港：中文大學出版社，2001 年）。

【法】福柯（M. Foucault）著，莫偉民譯：〈譯者引語：人文科學的考古學〉，《詞與物——人文科學考古學》（上海：三聯書店，2001 年）。

【英】赫黎胥（Thomas Henry Huxley）著，李學勇譯：《進化論與倫理的關係》（臺北：文鶴出版社，2001 年）。

【英】霍布斯鮑姆（Eric Hobsbawn）、蘭格（Terence Ranger）著，陳思仁等譯：《被發明的傳統》（臺北：貓頭鷹出版社，2002 年）。

【日】岡村繁譯注，俞慰剛譯：《歷代名畫記譯注》（上海：上海古籍出版社，2002 年）。

【德】萊辛（Gotthold Ephraim Lessing）著，朱光潛譯：《詩與畫的界限》（臺北：駱駝出版社，2002 年）。

【德】康德（Immanuel Kant）著，苗力田譯：《道德形而上學原理》（上海：上海人民出版社，2003 年）。

【美】羅洛·梅（Rollo May）著，朱侃如譯：《權力與無知》（臺北：立緒文化事業公司，2003 年）。

【美】王德威著，宋偉杰譯：《被壓抑的現代性：晚清小說的重新評價》（臺北：麥田出版公司，2003 年）。

【中】盧漢超著，段煉等譯：《霓虹燈外——20 世紀初日常生活中的上海》（上海：上海古籍出版社，2004 年）。

【美】湯瑪斯・華騰伯格（Thomas E. Wartenberg）編著，張淑君、劉藍玉、吳霈恩譯：《論藝術本質》（臺北：五觀藝術管理公司，2004 年）。

【德】康德（Immanuel Kant）著，鄧曉芒譯：《判斷力批判》（臺北：聯經出版事業公司，2004 年）。

【英】貝凱特・溫蒂（Beckett, Wendy）著，李惠珍、連惠幸譯：《繪畫的故事：悠遊西洋繪畫史》（臺北：臺灣麥克公司，2004 年）。

【日】竹內實主編，程麻譯：《中國近現代論爭年表》二冊（北京：中國文聯出版社，2005 年）。

【德】班雅明（Walter Benjamin）著，胡不適譯：《技術複製時代的藝術作品》（杭州：浙江文藝出版社，2005 年）。

【法】余蓮（François Jullien）著，卓立譯：《淡之頌：論中國思想與美學》（臺北：桂冠圖書公司，2006 年）。

【美】伯格（Jerry M. Burger）著，林宗鴻譯：《人格心理學》（臺北：湯姆生國際出版公司，2006 年）三版。

【美】威廉・詹姆斯（William James）著，燕曉冬編譯：《實用主義》（重慶：重慶出版社，2006 年）。

【美】理查・尼茲彼（Richard E. Nisbett）著，劉世南譯：《思維的疆域：東方人與西方人的思考方式》（臺北：聯經出版事業公司，2007 年）。

【英】達爾文（Darwin, C. R）著，葉篤莊譯：《物種起源》（臺北：臺灣商務印書館，2007 年）二版。

【美】杜威（John Dewey）著，高建平譯：《藝術即經驗》（北京：商務印書館，2007 年）。

【德】韋伯（Max Weber）著，康樂、簡惠美譯：《基督新教倫理與資本主義精神》（臺北：遠流出版事業公司，2007 年）。

【英】柯律格（Craig Clunas）作，邱士華等譯：《雅債：文徵明的社交性藝術》（臺北：石頭出版社，2008 年）。

【英】斯賓塞（Herbert Spencer）著，嚴復譯：《群學肄言》（臺北：臺灣商務印書館，2009 年）。

【美】高居翰（James Cahill）著，李佩樺等譯：《氣勢憾人：十七世紀中國繪畫中的自然與風格》（北京：生活・讀書・新知三聯書店，2009 年）。

【德】黑格爾（Georg Wilhelm Friedrich Hegel）著，朱光潛譯：《美學》（北京：商務印書館，2009 年）。

【美】Harvard Committee, with an Introduction by James Bryant Conant 著，國立編譯館

　　　譯：《自由社會的通識教育》（*General Education in a Free Society*）（臺北：韋
　　　伯文化事業出版公司，2010 年）。

【中】楊佳玲作，邵美華譯：《畫夢上海——任伯年的筆墨世界》（臺北：典藏藝術家
　　　庭公司，2011 年）。

【美】史敦普夫（Stumpf, Samuel Enoch）著，鄧曉芒、匡宏譯：《西方哲學史：從蘇格
　　　拉底到沙特及其後》（臺北：五南圖書出版公司，2014 年）。

Perry E. Link, *Mandarin Ducks and Butterflies: Popular Fiction in Early Twentieth-Century
　　　Chinese Cities* (Berkeley: University of California Prees, 1981).

Erwin Panofsky, *Meaning in the Visual Arts* (Chicago: University of Chicago Press, 1982).

Matei Calinescu, *Five Faces of Medernity* (Durham: Duke University Press, 1987).

Marshall Berman, *All That is Solid Melt into Air: The Experience of Modernity* (New York:
　　　Penguin, 1988).

Zygmunt Bauman, *Modernity and Ambivalence* (Cambridge: Polity, 1991).

Sherman E. Lee, *A History of Far Eastern Art* (New York: Thames and Hudson, 1997).

五、會議論文

葉啟政：〈通識教育的內涵及其可能面臨的一些問題〉，國立清華大學人文社會學院
　　　編：《大學通識教育研討會論文集》（新竹：國立清華大學人文社會學院，1987
　　　年），頁 46-69。

顏崑陽：〈論「典範模習」在文學史建構上的「漣漪效用」與「鍊接效用」〉，輔大中
　　　文系主編：《建構與反思——中國文學史的探索學術研討會論文集》（下）（臺
　　　北：臺灣學生書局，2002 年），頁 787-833。

吳超然：〈黃賓虹（1864-1955）與余承堯（1898-1993）的「筆墨論辯」——「人書俱
　　　老」在二十世紀水墨畫裡的意義〉，劉素真、林錦濤主編：《近代書畫藝術發展
　　　回顧：紀念呂佛庭教授百歲冥誕國際學術研討會》（臺北：國立臺灣藝術大學，
　　　2010 年），頁 75-86。

【美】王德威著，胡曉真譯：〈被壓抑的現代性：晚清小說的重新評價〉，胡曉真編：
　　　《中國現代文學國際研討會論文集：民族國家論述——從晚清、五四到日據時代
　　　臺灣新文學》（臺北：中央研究院中國文哲研究所籌備處，1995 年），頁 25-
　　　66。

六、期刊論文及報章

鄭午昌：〈中國畫之認識〉，《東方雜誌》第 28 卷第 1 號（1931 年 1 月），頁 107-

119。

虞君質：〈中國畫題跋之研究〉，《故宮季刊》第1卷第2期（1966年），頁13-27。

鄭騫講述，劉翔飛筆記：〈題畫詩與畫題詩〉，《中外文學》第8卷第6期（1979年11月），頁5-12。

余英時：〈年譜學與現代的傳記觀念〉，《傳記文學》第42卷第5期（1983年5月），頁10-15。

徐澄琪：〈鄭板橋的潤格──書畫與文人生計〉，《藝術學》第2期（1988年3月），頁157-169。

盧炘：〈從個案研究導出藝術史上幾個觀點的爭論──潘天壽國際學術研討會綜述〉，《雄師美術》第290期（1995年4月），頁78-82。

萬青力：〈潘天壽在二十世紀中國繪畫史上的地位〉，《藝壇雜誌》第323期（1995年11月），頁5-13。

胡懿勳：〈潘天壽繪畫風格淵源與探析〉，《藝術家》第45卷第270期（1997年），頁370-378。

胡懿勳：〈潘天壽之創作與歷史意義試析〉，《史博館學報》第8期（1998年），頁107-120。

董守義：〈市民文化與城市近代化〉，《遼寧大學學報》第6期（總154期）（1998年6月），頁69-71。

衣若芬：〈題畫文學研究概述〉，《中國文哲研究通訊》第10卷第1期（1999年3月），頁215-252。

顏崑陽：〈六朝文體體源批評的效用與取向〉，《東華人文學報》第3期（2001年7月）頁1-36。

盧炘：〈潘天壽繪畫與時代是否合拍〉，《美術研究》第3期總第111期（2003年），頁21-23。

王嘉：〈傳統的意味──潘天壽繪畫藝術解讀〉，《美術研究》第3期總第111期（2003年），頁24-30。

徐碧輝：〈美學與中國的現代性啟蒙──20世紀中國的審美現代性問題〉，《文藝研究》第2期（2004年），頁4-14。

潘德榮：〈伽達默爾的哲學遺產〉，《二十一世紀雙月刊》總第70期（2004年4月），頁65-68。

顏崑陽：〈論「文類體裁」的「藝術性向」與「社會性向」及其「雙向成體」的關係〉，《清華學報》新三十五卷第二期（2005年12月），頁295-330。

黃錦樹：〈抒情傳統與現代性：傳統之發明，或創造性的轉化〉，《中外文學》第34卷

第 2 期（2005 年 7 月），頁 157-185。

馬渭源：〈論明清西畫東漸及其與蘇州「仿泰西」版畫的出版、傳播〉，《中西文化研究》第 2 期（2007 年 12 月）頁 94-106。

邱仲麟：〈明清江浙文人的看花局與訪花活動〉，《淡江史學》第 18 期（2007 年 9 月），頁 75-108。

牛宏寶：〈心與眼：中西藝術交互凝視中的自我身分建構和知識形成——「新文化運動」到 1937 年中國美術現代性進程的「跨文化語境」分析〉，尤煌傑主編：《哲學與文化》第 410 期（2008 年 7 月），頁 37-56。

馬渭源：〈論西畫東漸對明清中華帝國社會的影響〉，《中西文化研究》第 15 期（2009 年 6 月），頁 76-94。

顏崑陽：〈從混融、交涉、衍變到別用、分流、佈體——「抒情文學史」的反思與「完境文學史」的構想〉，《清華中文學報》第三期（2009 年 12 月），頁 113-154。

顏崑陽：〈宋代「詩詞辨體」之論述衝突所顯示詞體構成的社會文化性流變現象〉，《中正大學中國文學學術年刊》第 1 期總第 15 期（2010 年 6 月），頁 71-98。

佘佳燕：〈論唐君毅理想人格之闡釋〉，《陳百年先生學術論文集》第 7 期（2010 年 6 月），頁 184-200。

劉瑞蘭：〈黃賓虹晚年山水很印象〉，《造形藝術學刊》2010 年度（2010 年 12 月），頁 209-224。

顏崑陽：〈中國古代原生性「源流文學史觀」詮釋模型之重構初論〉，《政大中文學報》第 15 期（2011 年 6 月），頁 231-272。

顏崑陽：〈當代「中國古典詩學研究」的反思及其轉向〉，《東海大學文學院學報》第 53 卷（2012 年 7 月），頁 1-31。

【日】青木正兒撰，魏仲佑譯：〈題畫文學及其發展〉，《中國文化月刊》第 7 期（1970 年），頁 76-92。原載於《支那學》第九卷第一號（1937 年 7 月）。

【日】青木正兒著，鄭峰明譯：〈道家的文藝思潮〉，《中華文化復興月刊》第 12 卷第 10 期（1979 年 10 月），頁 40-43。

【法】余連（François Jullien）著，陳彥譯：〈新世紀對中國文化的挑戰〉，《二十一世紀》第 52 期（1999 年），頁 17-25。

《申報》1910 年 7 月 1 日，《申報》1913 年 1 月 27 日（上海：上海書店，1982 年）據上海圖書館收藏的全套原報縮小二分之一影印。

余英時：〈我對中國文化與歷史的探索〉，《中國時報》2006 年 12 月 7 日，A14 版。

七、學位論文

方挽華：《吳昌碩篆刻藝術研究》（中國文化大學藝術研究所碩士論文，1980 年）。

章蕙儀：《齊白石山水畫之研究》（中國文化大學藝術研究所碩士論文，1980 年）。

莊耀郎：《原氣》（國立臺灣師範大學國文研究所碩士論文，1983 年）。

宋健台：《吳昌碩繪畫之研究》（中國文化大學藝術研究所碩士論文，1985 年）。

陳肆明：《吳昌碩花卉畫的創作背景及其風格畫研究》（國立臺灣師範大學美術研究所碩士論文，1987 年）。

吳逢春：《黃賓虹繪畫藝術之研究》（中國文化大學藝術研究所碩士論文，1987 年）。

衣若芬：《鄭板橋題畫文學研究》（國立臺灣大學中國文學研究所碩士論文，1990 年）。

崔峻豪：《齊白石篆刻藝術的研究》（國立臺灣師範大學美術研究所碩士論文，1991 年）。

鄭文惠：《明代詩畫對應關係之探討——以詩意圖、題畫詩為主》（國立政治大學中國文學研究所博士論文，1992 年）。

葉奉安：《黃賓虹生平及其繪畫藝術之研究》（中國文化大學藝術研究所碩士論文，1994 年）。

衣若芬：《蘇軾題畫文學研究》（國立臺灣大學中國文學研究所博士論文，1995 年）。

金廷炫：《潘天壽水墨畫之研究》（中國文化大學藝術研究所碩士論文，1995 年）。

蔡宜璇：《古樹新花——吳昌碩（1844-1927）的石鼓文》（國立臺灣大學藝術史研究所碩士論文，1998 年）。

姜昌明：《畫學復興思救國——論黃賓虹畫學中的救國思想與其晚年的北宋畫風》（國立中央大學藝術學研究所碩士論文，1999 年）。

呂秀蘭：《吳昌碩研究》（中國文化大學藝術研究所博士論文，1999 年）。

李吉仙：《論渾厚華滋的「樹」表現技法——以「畢沙羅」、「黃賓虹」為例》（中國文化大學藝術研究所美術組碩士論文，2000 年）。

謝東兆：《黃賓虹山水畫暨畫稿線條之研究》（華梵大學東方人文思想研究所碩士論文，2001 年）。

楊靜如：《黃賓虹藏古璽印與其古文字書法之研究》（國立臺灣師範大學美術研究所碩士論文，2002 年）。

林佳貞：《以黃賓虹為例檢證「身即山川」的創作觀》（中國文化大學藝術研究所碩士論文，2002 年）。

呂玉婷：《潘天壽花鳥藝術之探討——影響個人花鳥畫創作》（中國文化大學藝術研究所美術組碩士在職專班碩士論文，2004 年）。

陳穎昌：《吳昌碩篆刻用字研究》（國立中興大學中國文學所碩士論文，2005 年）。

陳芬芬：《潘天壽及其書法之研究》（國立彰化師範大學國文學系碩士論文，2005 年）。

楊梅吟：《吳昌碩印風與晚清中日篆刻藝術交流的發展》（東海大學美術研究所碩士論文，2006 年）。

黃華源：《吳昌碩編年篆刻作品研究「資料庫運用初探——以紀年編款為例」》（國立臺灣藝術大學造形藝術研究所碩士論文，2006 年）。

洪建宏：《齊白石以農村經驗為題材的繪畫之研究——以雛雞畫為例》（大葉大學造形藝術學系碩士在職專班論文，2006 年）。

佘佳燕：《潘天壽論畫絕句抒情美典詮解及現代性意涵初探》（國立東華大學中國語文學所碩士論文，2006 年）。

郭啟第：《復古提新——黃賓虹繪畫的承與變》（國立高雄師範大學美術學所碩士論文，2007 年）。

丁澈志：《吳昌碩篆刻藝術思想研究》（國立高雄師範大學國文學所碩士論文，2009 年）。

戴秀純：《吳昌碩尺牘書法研究》（國立高雄師範大學國文學所碩士論文，2011 年）。

杜佳穎：《齊白石書法線條之探究》（國立臺灣藝術大學書畫藝術學系碩士論文，2011 年）。

劉瑞蘭：《黃賓虹（1865-1955）對「渾厚華滋」的新詮釋》（國立臺灣藝術大學書畫藝術學系造型藝術碩士班論文，2011 年）。

梁云瞻：《齊白石繪畫題款書法研究》（國立高雄師範大學國文教學碩士班論文，2012 年）。

國家圖書館出版品預行編目資料

二十世紀中國傳統繪畫四大家美學觀念
及其實踐研究

佘佳燕著.－初版.－臺北市：臺灣學生，2017.06
面；公分

ISBN 978-957-15-1728-5 (平裝)

1. 中國畫 2. 美學 3. 畫論 4. 二十世紀

944.098 106007303

二十世紀中國傳統繪畫四大家美學觀念
及其實踐研究

著　作　者：佘　　　　佳　　　　燕
出　版　者：臺　灣　學　生　書　局　有　限　公　司
發　行　人：楊　　　　　雲　　　　　龍
發　行　所：臺　灣　學　生　書　局　有　限　公　司
　　　　　　臺北市和平東路一段七十五巷十一號
　　　　　　郵 政 劃 撥 帳 號：00024668
　　　　　　電　話　：（02）23928185
　　　　　　傳　眞　：（02）23928105
　　　　　　E-mail：student.book@msa.hinet.net
　　　　　　http://www.studentbook.com.tw
本 書 局 登
記 證 字 號：行政院新聞局局版北市業字第玖捌壹號
印　刷　所：長　欣　印　刷　企　業　社
　　　　　　新北市中和區中正路九八八巷十七號
　　　　　　電　話　：（02）22268853

定價：新臺幣六○○元

二　○　一　七　年　六　月　初　版

94402
ISBN 978-957-15-1728-5 (平裝)